예술적
감정조절

버거운 감정을 손쉽게 이해하고
스스로 조절하는 비법

임상빈

박영사

예술적 감정조절 — 버거운 감정을 손쉽게 이해하고 스스로 조절하는 비법

초판발행 2020년 7월 30일

지은이 임상빈
펴낸이 안종만·안상준

편 집 전채린
기획/마케팅 김한유
표지디자인 이미연
제 작 우인도·고철민

펴낸곳 (주) 박영사
 서울특별시 종로구 새문안로3길 36, 1601
 등록 1959. 3. 11. 제300-1959-1호(倫)

전 화 02)733-6771
f a x 02)736-4818
e-mail pys@pybook.co.kr
homepage www.pybook.co.kr
ISBN 979-11-303-1056-5 03600

정 가 24,000원

예술적
감정
조절
:

들어가며: 감정으로 세상을 바라보기

Ⅰ. 이론편: <감정조절법>의 이해와 활용

II. 실제편: 예술작품에 드러난 감정 이야기

▌표 차례

▌ 그림 차례

감정으로 세상을 바라보기

예술적 감정조절:

버거운 감정을 손쉽게 이해하고
스스로 조절하는 비법

01
감정은 문제적이다

"화가 나잖아!"

"화를 내야겠네!"

전자의 경우에는 '화'가 주체이다. 즉, 화 때문에 내가 이런 행동을 하는 것이다. 이는 인과관계에 입각한 '원인론'적인 사고이다. 이를테면 마치 "그래서 어쩔 수가 없어…"라는 식이다. 이는 좋게 보자면, 그럴 수밖에 없는 상황에 대한 공감을 이끌어내는 태도다. 그런데 나쁘게 보자면, 화를 낸 책임을 지지 않고 변명하는 태도다.

후자의 경우에는 '나'가 주체이다. 즉, '화'를 활용해서 본때를 보여주려는 것이다. 이는 효용성에 입각한 '목적론'적인 사고이다. 이를테면 마치 "보자보자 하니까…"라는 식이다. 이는 좋게 보자면, 원하는 바를 이루기 위해 가능한 효과적인 전략을 짜는 태도다. 그런데 나쁘게 보자면, 화의 대상은 그런 취급을 받아도 싸다며 무시하는 태도다.

위의 두 경우 모두 '화'를 낸다. 물론 이게 상식적으로 당연한 상황이라거나, 대의를 위해서는 어쩔 수 없는 상황이라면, 이는 정

당하다. 만약에 이걸 삭힌다면 자칫 울화병에 걸리거나, 부당한 취급을 받을 수도 있다.

하지만, 내가 문제인데 화를 핑계 삼아, 혹은 상대가 문제가 아닌데 이기심에 화를 이용해서 모종의 폭력을 행사한다면, 이는 부당하다. 만약에 이게 과하다면 자칫 안하무인이 되거나, 갑질이 될 수도 있다.

물론 후자의 경우라면 감정은 문제적이다. 실제로 내 마음에 불쑥 들어온 감정이 개인적으로, 혹은 사회적으로 문제를 일으키는 경우, 부지기수이다. 특히, '분노'나 '질책'과 같은 부정적인 감정은 통상적으로 여러 방식으로 즉시 해결하는 것이 내 마음의 정상적인, 혹은 생산적인 작동을 위해 유리하다. 이를 활용해서 원하는 바를 이루고자 한다면 모를까.

이를테면 애초의 감정은 마치 작은 불씨와 같아서 기회를 엿보다가 비유컨대, 가연성 높은 재료와 적당한 바람을 만나면 자칫하면 확 번지며 대형 산불을 유발할 수도 있다. 그러면 온 신경을 여기에만 몰두하게 되어 도무지 다른 일에 집중하기가 힘들다. 또한, 화가 화를 부르다가 이제는 그만 선을 넘어 어느새 건널 수 없는 강을 건너게 되는 경우, 종종 있다. 이는 보통 원래는 결코 원치도 않던 결과이다.

분명한 사실은, **'사람의 마음'**에는 언제나 감정이 존재한다. 이는 도무지 사라지는 법이 없다. **'기계의 마음'**과는 달리. 물론 타성에 젖거나 바쁘다 보면, 이를 느끼지 못하는 경우는 빈번하다. 하지만, 그렇다고 해서 감정 자체가 완전히 없어지는 것은 아니다. 마치 내가 출근했다고 해서 집에 있는 반려견이 온데간데없이 사라지지는 않듯이. 혹은, 공기를 느끼지 못한다고 해서 내 주변에 공기가 없는

게 아니듯이.

그렇다면 때때로 감정을 보듬어줘야 한다. 통상적으로는 '**주인의 태도**'를 잃지 말고. 물론 특정 감정에 '압도'당할 때 폭발적으로 솟아나오는 창의력 등은 매력적이다. 이때는 '**노예의 태도**'가 되어볼 만도 하다. 아마도 살아나올 수만 있다면. 그런데 '압도'는 거대한 기운이다. 그리고 이를 활용하는 통찰력과 기지가 있는 사람은 결국에는 자기 삶의 '**메타-주인**'이다. 즉, 이 경우에는 노예가 주인이다.

그리고 긍정적인 감정이건, 부정적인 감정이건, 그 자체가 문제는 아니다. 알고 보면 다 이유가 있고, 목적이 있게 마련이다. 즉, 이를 슬기롭게 이해하거나 활용한다면 여러모로 장점이 될 수가 있다. 그렇다면 결국, 당면한 문제는 감정 자체가 아니라, 이에 대한 부실한 조절 기능이다. 이를테면 특정 감정의 불씨를 이해하고 활용해야지, 거기에 내 마음 전체가 쏠려 허우적대면 우선은 나만 손해인 경우가 많다.

감정이란 사실 '**객관적인 사실의 정확성**'이 아니라, '**주관적인 가상의 영향력**'에서 비롯된다. 이를테면 A는 B에게서 '아니꼬움'을 느꼈다. 반면에 같은 장소에서 함께 응대한 C는 B에게서 '존경스러움'을 느꼈다. 그렇다면 도대체 누가 맞는 것일까? 그리고 과연 뭐가 B에 관한 객관적인 사실일까?

우선, 각자의 마음속에서는 둘 다 맞다. 반면에 사실 여부는 알 수 없다. 그런데 A와 C가 열린 마음으로 소통하며 생산적인 토론을 지속하다 보면, 결국에는 합의를 보는 등, 자신이 원래 가진 감정을 수정하거나 보완하는 경우는 충분히 가능하다. 물론 그래도 사실 여부는 여전히 알 수가 없다. 모든 사람이 그렇게 믿는다고 해서 그게 진리가 되지는 않기 때문이다. 물론 공감각에 기초한

'**가정적 사실**'로서 취급할 수는 있겠지만.

한편으로, 구체적인 생각을 바꾸면 특정 감정도 바뀐다. 즉, 생각은 색안경이고 감정은 여기에 영향을 받는 기운이다. 이와 관련된 세 가지 경우는 다음과 같다. 첫째, 고민하다 보니 갑자기 울컥하며 펑펑 운다. 여기서는 내 생각이 내 감정을 만들었다. 둘째, 상대방이 고민을 토로하며 펑펑 우니 나도 모르게 눈물이 난다. 여기서는 남의 생각과 감정이 내게 전파되었다. 셋째, TV를 돌리다보니 갑자기 어떤 배우가 울고 있는 장면이 보인다. 영문도 모른 채 궁금했는데 워낙 연기를 잘하니 나도 살짝 몰입했다.

통상적으로는, 이 중에서 첫째가 가장 감정의 기운이 강하고, 셋째가 가장 약하다. 첫째는 내 생각이고, 둘째는 상대방의 생각이 전파되었고, 셋째는 전파되지 않았기 때문이다. 이와 같이 내가 스스로 생각하는 경우가 감정의 기운을 가장 극대화한다. 물론 그렇다고 해서 그게 곧 '객관적인 사실'이 되는 것은 아니지만, 최소한 내 '마음 우주' 안에서는 그 이상의 괴력을 발휘한다. 사실 관계 등의 문제로 내 생각에 대한 의문이 싹트기 전까지는.

누구나 그렇듯이, 기본적으로 내 마음은 세상만물, 곧 우주다. 따라서 감정을 다스리는 '**자기 조절능력**'이 해당 '우주의 질서'를 지키는 관건이다. 이 책의 목적은 '원리와 기술에 대한 이해'와 '창의적이고 비평적인 사고'를 바탕으로 이 능력을 배양하는 것이다. 물론 '마음먹기'에 따라 감정은 조절 가능하다. 그리고 문제는 해결 가능하다. 그런데 실제로는 이게 결코 쉬운 일이 아니다. 명상과 훈련이 필요하다.

감정은 효과적이다

"갑자기 보고 싶네."

"이제 그만 지겹다."

전자의 경우에는 보고 싶은 '새로운 감정'에 설렌다. 즉, 어떤 연유로든 이전에는 잠잠했던 감정이 한 순간, 내 마음에 파장을 일으킨 것이다. 반면에 후자의 경우에는 보고 싶던 '원래의 감정'에 지친다. 즉, 어떤 연유로든 지금까지는 내 마음에 파장을 일으켰던 감정이 이제는 더 이상 그렇지 못한 것이다.

언제나 그렇듯이 사람의 감정은 동적으로 변화한다. 움직이지 않는 고정된 감정은 죽음과도 같다. 따라서 이는 그야말로 살아 숨 쉬는 사람의 징표다. 이게 한 번씩 큰 폭으로 출렁일 때마다 하나, 둘 새로운 생각이 깨어나고 행동이 시작된다.

이를테면 위의 경우, '새로운 감정의 등장'이나 '원래의 감정의 쇠퇴'는 바로 대세가 바뀌는 **'감정의 변곡점'**이다. 즉, '갑자기 보고 싶으면 보려는', 그리고 '이제 그만 지겨우면 보지 않으려는' 기운이 불끈한다.

통상적으로, 감정은 생각에, 그리고 생각은 행동에 영향을 미

친다. 그런데 '감정과 생각과 행동'의 선후관계가 이와 같이 언제나 고정된 것은 아니다. 즉, 반대의 경우도 충분히 가능하다. 예컨대, 생각은 감정에 영향을 미친다. 위의 경우에도 알게 모르게, 기저의 생각이 결과적으로는 구체적인 생각을 잉태하는 특정 감정을 유발했을 것이다.

하지만, 이 생각이 하물며 아무리 무의식적일지라도, 백지에서 창조된 것은 결코 아니다. 이를테면 이는 태생적인 본능과 같은 개인적인 기질, 그리고 지속된 습관과 같은 문화적인 환경, 그리고 이에 따라 생성되고 다듬어진 여러 감수성이 반영된 결과이다.

따라서 '감정과 생각'은 상황과 맥락에 따라 돌고 돌며 같이 놀거나 따로 노는 등, 융합과 분열을 반복하며 다양한 양태의 파생을 촉발하는 관계다. '감정과 행동', 그리고 '생각과 행동' 또한 마찬가지이다.

그런데 '감정과 생각과 행동' 중에 감정의 역할이 가장 모호하다. 그리고 다루기가 무척이나 까다롭다. 이를테면 생각은 지적 훈련 등으로 의식화가 가능하다. 그러면 행동도 따라가게 마련이다. 혹은, 고도의 육체적인 훈련으로 생각이 변하기도 한다. 그런데 감정은 꼭 그렇지만은 않다. 노력해보다가도 결국에는 "나도 내 마음을 잘 모르는데…"와 같은 식이 되기 십상이다. 실제로 주변을 보면, 학력이 높다고 꼭 감정적인 수준이 높지는 않다. "그래도 모종의 상관관계가 있겠지"라고 지레짐작하다가도, 너무 많은 극단적인 예외를 마주하고는 당황할 뿐이다.

그렇다면 도대체 감정이 왜 필요할까? 만약에 이를 문제적이라고만 치부한다면 사람이 기계보다 나을 게 없다. 아니, 차라리 감정이 없는 기계가 낫다. 예컨대, 기업의 입장에서 기계화에는 장점

이 크다. 개인적인 개성과 사회적인 인격이 아니라 바른 생각과 맞는 행동을 하는 정확성과 효율성에 입각한 기능만을 원한다면, 감정은 하나의 불필요한 짐일 뿐이다. 거추장스럽다. 물론 자본주의 시장에서 소비자는 사람이기에 '감정 서비스'가 중요하니, 아직까지 이는 극단적인 경우이지만.

한편으로, 감정 교류가 굳이 필요 없는 온라인 쇼핑의 활성화에서 알 수 있듯이 소비자 역시도 '감정 서비스'에 부담을 느끼는 경우가 많다. 그러나 그렇다고 해서 소비자가 감정이 없는 것은 아니다. 분명한 건, 기본적으로 자신의 감정이 다치는 걸 좋아하는 사람은 없다.

사람은 그야말로 태생 자체가 감정적인 조건을 벗어날 수 없는 가련한 동물이다. 그렇다면 감정은 맹목적인데다가 사는데 자꾸 걸림돌이 되니 문제적이고, 그래서 제거나 감금, 혹은 구속과 통제의 대상일 뿐일까? 아니, 그렇지 않다. 이와 관련된 대표적인 세 가지 이유, 다음과 같다.

첫째, 감정은 **'사람을 위한 도구'**이다. 이를테면 고대에는 감정이 생존에 효과적인 경우가 많았다. 한 예로, 놀라면 눈썹이 위로 올라간다. 그러면 눈이 확장되며 더 많은 시각 정보를 얻어 위험에 보다 잘 대비하게 된다. 안전한 환경을 수호하고자. 혹은, 갓 태어나 말 한마디 못하는 신생아가 적재적소에 울음을 활용하여 자신의 필요를 기가 막히게 충족한다. 이런 방법은 다 어디서 배웠는지, 그리고 부모가 되면 왜 갑자기 보호본능이 샘솟는지. 분명한 건, 종족의 역사가 이어지지 못하면 생각도, 행동도 결국에는 다 부질없다.

다른 예로, 요즘에도 만연한 시기질투심은 치열한 경쟁사회, 자신의 능력을 증강하고 입지를 강화하는 생산적인 자극이 되기도

한다. 물론 너무 과도하면 병이 된다. 하지만, 적절히 활용한다면 유용한 경우가 많다. "감정아, 나 힘 필요해. 빨리 자극 줘"와 같은 식으로. 이를테면 흥분은 싸움을 지속하는 데 큰 도움이 된다. 반면에 흥분을 가라앉히면, 싸움도 따라서 소강상태에 접어든다.

둘째, 감정은 '**사람의 맛**'의 최고봉이다. 인공지능이 따라가기 힘든. 한 예로, 누구나 살다보면 누군가를 사랑하는 경험을 한다. 아니, 해봐야 한다. 현재의 감정에 충만하다니, 이는 바로 소중한 현재를 만끽하고, 나아가 나의 존재 가치를 확인하는 일생일대의 중요한 과정이다.

다른 예로, 관광 사진을 찍을 때 우리는 그때 거기서 느낀 내 감정의 소중함을 기록으로 남긴다. 그저 찍히는 대상이 중요한 게 아니라. 이를테면 프랑스 루브르 미술관에 있는 레오나르도 다 빈치의 작품, '모나리자' 앞에는 사진을 찍는 사람들로 항상 장사진을 이룬다. 그런데 인터넷만 뒤져도 이 작품의 고해상도 이미지는 차고도 넘친다. 그런데 이보다 내가 직접 찍은 조악한 사진이 더욱 마음에 든다. 그때 내 감정을 듬뿍 담았는지, 눈앞에서 그게 고스란히 자동재생이 되기에. 그리고 보면 알라딘 램프의 지니(Genie)가 따로 없다. 뭉게뭉게, 그때 그 감정 나와라!

사람은 스스로의 의미를 찾는 고매한 동물이다. 그리고 여기에는 감정이 큰 역할을 한다. 이를테면 언어로 표현하는 비슷한 생각, 몸으로 표현하는 유사한 행동은 세상 어딘가에는 꼭 있게 마련이다. 하지만 내가 느낀 감정은 그 어디에도 없다. 비유컨대, 세상에 잎사귀는 많다. 하지만, 똑같은 모양은 없다. 이와 같이 우리가 아직까지 지구별에서 기득권인 이상, 이곳에서 사람 고유의 자존감은 매우 중요하다. 즉, 이런 건 우리 스스로가 충분히 존중해줘야 한

다. "기계야, 감정이 뭔지 알아? 어렵지? 그래도 한번 따라해 봐. 안 웃을게"와 같은 식으로.

셋째, 감정은 효과적인 '대화의 기술'이다. 언어로는 도무지 표현하기 힘든. 한 예로, 열심히 사랑한다고 말하는데 도무지 가슴에 와 닿지 않는 경우가 있다. 반면에 사랑한다는 말 한 마디 없는데 그 느낌이 가슴 뭉클하게 다가오는 경우가 있다. 왜 그럴까?

이는 비언어로서의 감정이 이성적이고 논리적인 언어와는 사뭇 다른 말을 하기 때문이다. 그야말로 이심전심(以心傳心)이 따로 없다. 그리고 이런 경우가 사람 종족 간에는 그야말로 부지기수이다. 여기서 슬기로운 행동은 보통 당장 앞가림하는 언어보다는 원래부터 진솔한 감정의 손을 들어주는 것이다. 그게 통상적으로는 더욱 진정성이 있으니.

다른 예로, 한 영화에서 제작비를 많이 들여 온갖 종류의 사건을 다 보여주는데 별 감흥이 없는 경우가 있다. 반면에 한 배우의 표정만 잠깐 보여주는데 여기서 별의별 감흥이 폭발하는 경우가 있다. 이를테면 눈빛 교환 한번 한 거 가지고… 비유컨대, 감정은 '직관적인 추상화', 혹은 순식간에 깨친 '돈오돈수(頓悟頓修)의 경지'다. 아니면, 거대한 '대용량 압축파일', 묘하게 통하는 텔레파시(telepathy), 다른 시공을 여행하는 '스타게이트(stargate)', 그리고 나도 모르게 옮는 '전염병'이다.

결국, 이걸 다 풀어내려면 아무리 날밤을 새도 어차피 끝이 없다. 이런 식의 초월적인 정보처리는 도무지 물리적인 뇌가 감당할 수 있는 수준이 아니기에. 그런데 감정의 도움을 받는다면 이게 일종의 뭉텅이로 순식간에 확 전달되는 것이 가능하니 참으로 신기하다.

감정은 사람에게 여러모로 필요하다. 문제적이라고만 타박해서는 도무지 길이 없다. 오히려, 고유의 상황과 맥락에 따라 효과적인 측면에 주목해서 이를 긍정하고 슬기롭게 활용하는 절대무공의 경지에 오르자. 예컨대, 감정을 잘 다룰 줄만 안다면, 이는 그야말로 내 인생 최고의 반려자이다. 삶의 의미 한번 진하게 맛보도록 도와주는. 즉, 감정은 적이 아니라 동지다. 그리고 서로 간에는 **'협업의 기술'**이 필요하다. 이게 바로 이 책의 목적이다. 함께 추는 춤, 기왕이면 아름답게.

03

감정은 예술적이다

"배고프다. 밥 먹자."

"배고프다. 시 쓰자."

전자의 경우에는 배고픔을 느끼니 모름지기 밥을 먹어야 한다. 그래야만 바로 진정이 되니까. 반면에 후자의 경우에는 배고픔을 느낀다면 모름지기 시를 써야 한다. 이때가 바로 기회니까.

전자의 감정은 경계심과 관련된다. 이 사태를 잘 모면하자는. 따라서 영양을 공급하여 이를 극복하고자 한다. 반면에 후자의 감정은 환영심과 관련된다. 이 상황을 잘 대면하자는. 따라서 시를 써서 이를 활용하고자 한다.

위의 경우 모두는 새로운 생각과 행동을 추동하는 '감정의 변곡점'을 포함한다. 그런데 관점은 많이 다르다. 전자는 '육신의 안정'을 바라는 회피의 입장, 그리고 후자는 '정신의 풍요'를 바라는 활용의 입장이다. 여기서 전자의 문제의식, 즉 배고픔은 주로 육신의 영양소 결핍이다. 그리고 후자는 주로 정신의 영양소 결핍이다.

한편으로, 전자는 당연하다. 반면에 후자는 특별하다. 이를 이

책의 I부, '이론편'에서 설명되는 <감정표현표>의 '천심비(淺深比)'
로 해석하자면, 전자는 '심비(深比)'가 강하다. 즉, 누구라도 그럴 듯
하다. 그래서 공통감이 강하다. 반면에 후자는 '천비(淺比)'가 강하
다. 즉, 나라서 그럴 법하다. 그래서 개성이 강하다.

　　이 경우에는 전자의 감정이 보편적이고 효용적이라면, 후자의
감정은 개별적이고 예술적이다. 일반적인 영향 관계를 초월한, 혹
은 이와는 관계없는 특별한 성향의 향기가 나기에. 이는 누군가에
게는 소위 뻘짓으로 보일 수도 있다. 반면에 이를 존중하는 이들에
게는 한없이 소중한 일이다.

　　생각해보면, '효용성'은 '문제성'에 기초하고, '예술성'은 '효용
성'을 초월한다. 즉, 감정은 문제적이라서 효용적이기도, 혹은 효용
적이기보다는 예술적이기도 하다. 따라서 이 책, '예술적 감정조절'
은 제목에서도 드러나듯이 '감정조절'의 '효용성'과 이를 수식하는
'예술적'의 '예술성' 모두에 관심을 가진다. 하지만, 궁극적으로는
후자를 강조한다.

　　이를테면 진로를 고민할 때, 이걸 선택하면 미래가 예측 가능
하며 풍요로운 안정성이 보장되고, 저걸 선택하면 미래가 도무지
예측 불가능하며 위험부담이 크고 불안감만 커질 뿐이다. 즉, 전자
는 '보장된 세계', 그리고 후자는 '미지의 세계'다. 통상적으로 '효용성'
은 전자의 경우에, 그리고 '예술성'은 후자의 경우에 더욱 빛을 발
휘한다.

　　그런데 위와 같은 이분법은 극단적이다. 실제로 대립항의 경계
는 다소 애매모호하고 유동적이며, 서로 간에 뒤죽박죽 혼재된 경
우가 대부분이다. 그래서 종종 이율배반(二律背反, antinomy)적이다.
하지만, 관점에 따라 상대적으로 그런 경향은 분명히 존재한다. 그

런데 이 세상에는 그럼에도 불구하고 후자를 선택하는 사람이 결코 적지가 않다. 이는 역으로 기회를 엿보는 감각, 아니면 대의를 가진 개척정신이다. 혹은, 그냥 바보, 아니면 자기 확신에 가득 찬, 때로는 무모한 용기다.

그런데 후자를 선택하려면 대의나 용기보다 더욱 필요한 요소가 하나 있다. 즉, 전자에 비해 확률적으로 사회적인 성공이 덜 보장된다면, 결국에는 성공보다 중요한 가치를 추구하는 게 현명한 태도다. 그 마법의 열쇠는 바로 **'즐기기'**이다. 만약에 내가 하는 일을 소중하고 다행스럽게 생각하고 감사하며, 이를 한껏 즐기는 게 인생의 가치이자 성공의 척도가 된다면, 어느새 '예술성'은 가장 훌륭한 '효용성'의 모습이 된다. 내가 어찌할 수 없는 외부의 기준이 아닌, 내 마음이 마련하는 내부의 기준에 입각해서 스스로 평가하는.

그리고 즐기면 창의적이기 쉽다. 이를테면 감정과 생각과 행동이 따로 노는 것을 문제적으로 여기며 이를 극복하기보다는, 그들 간의 관계의 아이러니를 음미하며 이를 통해 뚱딴지 같은 길을 여는 것, 즉 '배고파서 시 쓰기'는 본격적으로 창의적인 판을 벌이는 행위이다.

예컨대, 웃으면 안 될 상황에 웃거나, 울면 안 될 상황에 우는 대책 없는 경험, 너무 타박하지만 말고, 오히려 마음을 열고 예술적으로 즐겨보자. 이를테면 여기에는 뭔가 있다. 내 감정과 생각과 행동 너머의 초월적인 그 무언가가. 그렇다면 기왕 이 기회에 나를 새롭게 바라보자.

통상적으로, '감수성'과 '창의성'은 비례한다. 그런데 '감수성'은 자신의 감정을 감추거나 부정하기보다는, 반대로 대면하고 긍정하며, 보듬고 조절할 때 비로소 쑥쑥 자란다. 즉, 감정은 씨앗이고, 감

성은 땅이다. 그렇다면 '감수성'은 농부의 삶이고, '창의성'은 풍요로운 수확이다.

이 책은 전통적인 심리학 서적이 아니다. 오히려, 내가 가진 씨앗에 주목하고, 이를 예술적으로 키우는 일종의 지침서이다. 그런데 씨앗은 하늘에서 뚝 떨어지는 것이 아니다. 오히려, 태초에 벌써 내 마음 속에 다 있다. 그래서 내 마음이 바로 빅데이터이다. 파보면 결국 여기에 있으니. 혹은, 그야말로 거대한 전시장이다. 별의별 작품이 다 전시된.

이 책은 수많은 피실험자를 대상으로 진행한 '양적연구(quantitative study)'가 아니다. 오히려, 우주적인 내 마음을 대상으로 진행한 '질적연구(qualitative study)', 나아가 '예술적 연구(artistic study)'이다.

그런데 그대의 마음도 역시나 우주적이다. 따라서 전자가 '보편 적용형', 즉 '사회적인 공통감'을 지향한다면, 후자는 '특수 맞춤형', 즉 '개인적인 특수감', 그리고 '예술적인 만족감', 나아가 '우주적인 합일감'을 지향한다.

분명한 건, 우리는 모두 각자의 방에서 나오질 못한다. 그런데 알고 보니, 그 방이 결국에는 우주다. 즉, 하나다. 그렇다면 애초에 나올 필요도 없고, 그게 핵심도 아니다. 이와 같이 예술의 시공에서 꿈은 언제나 거대하게. 어디선가는 꼭 이루어지니까.

<예술적 감정조절법>을 제안한다

먼저 출간된 다른 책, '예술적 얼굴책'에서는 <예술적 얼굴표현법>을 제안했다. 그리고 이 책, '예술적 감정조절'에서는 <예술적 감정조절법>을 제안한다. 두 책은 상호 간에 죽이 잘 맞는, 즉 생산적인 협력관계를 그리는 동료다. 목차만 봐도 두 책의 대략적인 구조는 비슷하다. 이들은 모두 본론을 두 부로 나누는데, I부는 '이론편', 그리고 II부는 '실제편'이다. '이론편'에서는 각각 <얼굴표현론>과 <감정조절론>을 설명하고, '실제편'은 뉴욕 메트로폴리탄 미술관에서 전시되는 미술작품 속 인물에 이를 적용하며 그 의미를 파악한다.

두 책의 공통점은 특정 현상의 **'조형적 시각화'**와 이에 대한 **'내용적 의미화'**이다. 즉, 사상적으로 **'조형과 내용'**, **'이미지와 이야기'**, 그리고 **'가상과 실제'**를 유리시키기보다는, 오히려 **'공통된 감각'**과 **'예술적 상상'**에 입각해서 비유적으로 연상되는 둘의 밀접한 영향관계에 주목한다. 결국, 몸과 마음은 하나다. 아니, 생산적인 협력관계를 발전적으로 그리는 동료 관계를 지향해야 자신의 삶이 풍요로워진다.

두 책의 차이점은 대표적으로 두 가지이다. 첫 번째 차이점은

바로 소재로서 다루는 특정 현상이 다르다는 것이다. 즉, '예술적 얼굴책'은 '사람의 구체적인 얼굴'에 주목한다. 반면에 '예술적 감정조절'은 '사람의 추상적인 감정'에 주목한다. 비유컨대, 전자는 '얼굴 구상화'이고, 후자는 '감정 추상화'이다. 실제로 <얼굴표현법>과 <감정조절법>의 항목들을 활용하면 이 둘을 시각화해서 상상하거나, 실제로 그려보는 데 도움이 된다. 나아가, 이 둘은 일종의 대립항으로서 함께 고려하면 상당히 효과적인 대구를 이룬다.

예컨대, 얼굴 없는 사람은 없다. 아니, 누군가를 경험하는 데는 얼굴도 중요한 영향을 미친다. 이와 같이 사람은 모름지기 '육신적 감각'을 무시하고 '정신적 개념'으로만 삶을 영위할 수가 없는 태생적인 조건을 지니고 있다. 따라서 인공지능에게마저도 나름의 얼굴을 입히려고 자꾸 시도하는 것이다. 이는 물론 '기계의 눈'을 위한 배려가 아니라, '사람의 눈'을 위한 요구이다. 순도 100%…

마찬가지로, 감정 없는 사람은 없다. 아니, 누군가를 경험하는 데는 감정도 중요한 영향을 미친다. 이와 같이 사람은 모름지기 '감성적 감성'을 무시하고 '이성적 지성'으로만 삶을 영위할 수가 없는 태생적인 조건을 지니고 있다. 따라서 인공지능에게마저도 나름의 개성을 입히려고 자꾸 시도하는 것이다. 이는 물론 '기계의 눈'을 위한 배려가 아니라, '사람의 눈'을 위한 요구이다. 역시나 순도 100%…

21세기, 바야흐로 4차혁명 인공지능의 시대, 빅데이터를 참조해서 통계적으로 얼굴을 감지하고는 종족 등, 고유의 신상뿐만 아니라 여러 특성, 이를테면 감정 상태 등, 인성까지도 분류하는 기술이 눈길을 끌고 있다. 즉, '사람의 눈'이 보지 못하는 방식으로 세상을 보는 '기계의 눈'이 나름의 사회적인 역할을 하기 시작했다. 이

를테면 길거리의 수많은 CCTV가 시시때때로 나를 관찰한다. 나도 모르게. 그리고 그 정보가 어떻게 쓰일지는 도무지 알 수가 없다. 알고 보면 참 무서운 일이다.

한편으로, '사람의 눈'에는 고유의 강점이 있다. 이를테면 '기계의 눈'이 과학적이라면, '사람의 눈'은 예술적이다. 여기서 후자는 예나 지금이나 인생의 의미를 찾는 데 주효하다. 게다가, 그야말로 '기계의 눈'이 판치는 이 시대, '사람의 맛'을 탐구하려는 노력의 중요성은 더욱 부각되게 마련이다. 내 글은 이를 위한 책이다.

실제로 우리는 한 평생 수많은 얼굴, 그리고 감정을 마주한다. 그런데 얼굴이나 감정 자체에 대해 인문 예술적으로 고찰해볼 기회는 많지 않다. 두 책, '예술적 얼굴책'과 '예술적 감정조절'은 여기에 주목한다. 이 시대에는 얼굴과 감정을 읽는 새로운 방식의 접근이 필요하다. 이들이 각각 제안하는 <예술적 얼굴표정론>과 <예술적 감정조절론>이 여러모로 새 시대의 요청에 맞는 효과적인 대안이 되기를 기대한다.

두 책의 두 번째 차이점은 바로 다음과 같다. 우선, '예술적 얼굴책'에서는 <얼굴표현표>와 관련된 이론적 연구에 주목한다. 반면에 '예술적 감정조절'에서는 <감정조절표>와 관련된 이론적 연구에 주목할 뿐만 아니라, 나아가 <감정조절법>과 관련된 실제적 실천에도 주목한다. 즉, 당면한 감정의 문제에 효과적으로 대처하는 실용적인 조절법을 제안하는 것이다. 스스로 감정조절을 하는 기묘한 경지에 오르고자.

우선, <얼굴표현표>는 <감정조절표>의 모태가 된다. 따라서 '예술적 얼굴책'의 I부, '이론편'과 '예술적 감정조절'의 I부, '이론편'은 구조적으로, 그리고 내용적으로 겹치는 부분이 상당하다. 따

라서 후자는 전자의 방대한 설명을 축약하거나, 중복되는 기술적인 설명은 그대로 반복했다. 그래서 후자만 읽어도 앞뒤의 내용이 아귀가 잘 맞는다. 하지만, 보다 확장, 심화된 이해를 위해서는 이들을 서로 비교해보기를 추천한다.

참고로, <얼굴표현표>는 세상만물을 총체적으로 이해하는 <음양법>을 충실히 따른다. 즉, 세상을 바라보는 가장 기본적인 법칙을 도식화했다. 따라서 이는 얼굴뿐만 아니라 감정 등, 다양한 현상에 모두 적용 가능하다.

결국, 얼굴은 여러 대상 중 하나일 뿐이다. 그런데 보편적인 '사람의 눈'은 얼굴의 미세한 표정을 섬세하게 구분하는 절정의 무공을 애초부터 최소한 중급까지는 기본적으로 장착하고 있다. 따라서 <음양법>을 적용하는 가장 대표적인 대상으로서 전혀 손색이 없다.

다음, <감정조절법>은 과도한 감정의 무게에 짓눌린 이들을 위해 활용 가능한 여러 유용한 방안을 제시한다. 이는 전자의 I부, '이론편'에는 없는 후자에서 추가된 내용이다. 즉, 전자는 기본적인 이론 설명에 충실함으로써 현상의 이해에 보다 중점을 두었지만, 후자는 '이론편'을 상대적으로 간략화하고, '실제편'을 풍부하게 확장함으로써 이를 바탕으로 당면한 문제를 해결하는 방법에 주목했다.

한편으로, <감정조절법>을 <얼굴표현법>으로 역으로 번안해서 이를 감정 대신 얼굴에 적용하는 시도, 충분히 가능하다. 그렇게 되면 우선, 기초적으로는 특정 목적에 따른 실제 성형, 혹은 이미지 조작을 위해 참조 가능한 필수 지침이 된다. 다음, 예술적으로는 이미지나 이야기의 창작과 비평에도 지대한 도움이 된다.

두 책의 II부, '실제편'에서 뉴욕 메트로폴리탄 미술관의 미술

작품으로 그 대상을 한정하고, 나아가 이들을 항목별로 두 점씩 묶은 이유는 '예술적 얼굴책'에 구체적으로 설명되어 있다. 물론 가장 중요한 이유는 여기야말로 오랜 기간 동안에 내가 개인적으로 가장 많은 시간을 쏟은, 그래서 작품에 대한 자료를 가장 많이 확보하고 있는 미술관이기 때문이다. 더불어, 기왕이면 두 점을 서로 비교하면 음양의 상대적인 대립항이 내포한 긴장관계가 더욱 여실히 드러나기 때문이다.

뉴욕 메트로폴리탄 미술관은 그 자체로 하나의 총체적인 세계다. 그렇다면 이에 대한 내 자료는 여기에 거주하는 이들이 제공한 빅데이터와도 같다. 실제로 이 정도면 꽤나 방대한 양이다. 그렇지만 굳이 인공지능이 아니더라도, 사람의 인식에 크게 부하가 걸리지 않을 정도다. 그러니 우선은 너무 부담 갖지 말고 이 동네를 찬찬히 탐방하며 견학해보자. 저 앞에 전시 도슨트(docent)가 밝은 모습으로 우리를 맞이한다. 자, 흥미로운 여행이 이제 곧 시작합니다.

물론 동네 구석구석을 원 없이 여행하려면 각자의 노력이 중요하다. '예술적인 눈'이라니, 이를테면 다른 이들의 얼굴이 넘쳐나는 길거리가, 그리고 수많은 감정이 교차하는 대화가 우리를 기다린다. 그러고 보면 세상은 전시장이고, 만물은 작품이다. 그리고 그에 따른 의미는 바로 우리 안에 있다.

I. 이론편

<감정조절법>의 이해와 활용

예술적 감정조절:

버거운 감정을 손쉽게 이해하고

스스로 조절하는 비법

감정을 읽다

이 책, '예술적 감정조절'에서 제시하는 <**감정조절표(感情調節 表)**>는 내 안의 '난해한 감정'을 나름대로 시각화해서 이해하고, 나아가 고질적인 마음 문제를 보다 효과적으로 해결하는 데 도움을 주고자 고안되었다. 이 표는 <**감정조절법(感情調節法)**>을 기반으로 한다. 그런데 이는 먼저 출간된 '예술적 얼굴책'의 <얼굴표현법> 을 '감정'이라는 추상적인 마음에 적용해본 경우다. 그리고 이 모두 를 아우르는 대전제는 바로 세상만물을 이분법으로 구조화한 <**음 양법(陰陽法)**>이다.

이 책은 <음양표>, <감정조절표>, <감정조절 직역표>, <감정조절 질문표>, <감정조절 기술법>, <ESMD 기법 공 식>, <esmd 기법 약식>, <감정조절법>, <감정조절법 기술 법>, <감정조절법 실천표>를 제시한다. '예술적 얼굴책'과 비교 해보면 쉽게 알 수 있듯이, <음양표>는 동일하다. 그리고 <감정 조절표>와 <얼굴표현표>도 동일하다. 한편으로, <감정조절 기 술법>은 <얼굴표현 기술법>과, <ESMD 기법 공식>은

<FSMD 기법 공식>과, 그리고 <esmd 기법 약식>은 <fsmd 기법 약식>과 통한다. 그런데 다루는 대상이 다른 만큼, <감정조절 직역표>보다는 <감정조절 시각표>가 <얼굴표현 직역표>와 통한다. 그리고 이 책에는 <도상 얼굴표현표>가 없다. 한편으로, <감정조절 질문표>, <감정조절법>, <감정조절법 기술법>, <감정조절법 실천표>는 이 책의 고유한 성과이다.

책의 구성을 보면, 두 책 모두 총 두 파트, 즉 I부, '이론편'과 II부, '실제편'으로 구성된다. 그리고 앞뒤로 '들어가며'와 '나오며'가 포함된다. 둘의 차이점은 '예술적 얼굴책'은 상대적으로 '이론편'에, 그리고 '예술적 감정조절'은 '실제편'에 주목한다는 것이다. 그런데 '예술적 감정조절'과 '예술적 얼굴책'의 '이론편'은 중복되는 내용이 상당하다. 따라서 이 책에서는 이를 명확하게 축약하거나, 기술적인 설명은 그대로 가져왔다. 따라서 이 책만으로도 논리적으로 완결된 구성이다. 하지만, 보다 세세한 설명을 위해서는 '예술적 얼굴책'을 참조 바란다.

두 책의 목적은 상이하다. 우선, '예술적 얼굴책'은 특정 현상(얼굴)의 기운을 예술적으로 이해하는 방법을 제시한다. 이를테면 우리 모두 어차피 한평생 수많은 얼굴을 보고 살 인생인데, 기왕이면 이를 미술작품으로 감상한다면 세상은 곧 다채로운 전시장이 될 것이다.

반면에 '예술적 감정조절'은 특정 현상(감정)의 기운을 예술적으로 이해하고, 나아가 이를 조절하는 방법을 제시한다. 이를테면 우리 모두 어차피 한평생 수많은 감정과 티격태격하며 살 인생인데, 기왕이면 이를 이미지로 시각화하고, 마치 그림을 그리듯이 수정, 보완한다면 감정은 곧 미술작품의 소재와 재료가 된다. 그리고

이를 통해 우리는 감정에 잡아먹히는 대신에 이를 조율하는 능력을 자연스럽게 체득하게 될 것이다.

　결국, 전자는 상대적으로 '감상적', 그리고 후자는 '실천적'이다. 이 책은 기존의 심리학 이론과는 차원이 다른 신선한 접근법을 소개한다. 이를 통해 기왕이면 내 인생, 더욱 풍요롭게 즐기며 나름대로 사는 비법을 찾기를 바란다. 이는 물론 나에 대한 절절한 바람이기도.

'부위'를 상정하다

'**표 1**'에서 알 수 있듯이, <감정조절법>의 공식인 **<ESMD 기법>**을 1회(set) 수행하는 방식은 바로 다음과 같다. 우선, '**부**(구역部, part)'를 지정한다. 즉, 내 관심을 끄는 '**특정 감정**(particular Emotion)'에 먼저 주목한다. 비유컨대, [희망]이나 [좌절]과도 같은 일종의 그림의 소재, 혹은 영화의 주연을 선발하는 것이다.

그런데 통상적으로, '특정 감정'은 형용사를 사용해서 구체적으로 규정해야 이미지를 그리거나 극을 진행하는 데 유리하다. 이를테면 [부질없는 희망]이나 [예기치 못한 좌절]과 같은 식으로. 만약에 단어 하나만 달랑 있을 경우에는 너무 추상적이고 막연하다.

그렇다면 극단적으로는, '특정 감정'을 보다 생생하게 드러내

▲ 표 1 <감정조절법>: <ESMD 기법> 수회 수행

	순서	Emotion(부部)	Shape(형形)	Mode(상狀)	direction(방方)
ESMD 기법(技法), the Technique of ESMD	1회	특정 감정 1	형태	상태	방향
	2회	특정 감정 2	형태	상태	방향
	여러 회	↓ (…)	↓ (…)	↓ (…)	↓ (…)
	종합				

기 위해 이와 관련된 구체적인 사건을 구구절절 묘사할 수도 있다. 그런데 그렇게 하면 이는 더 이상 감정(Emotion)을 대상으로 하는 <ESMD 기법>에 따른 '감정조절'이라기보다는, 이야기(Story)를 대상으로 하는 <SSMD 기법>에 따른 '고민상담'의 영역이다. 즉, 이 책의 범위 밖이다. 따라서 이 책에서는 추상적인 '특정 감정'에 형용사로 성격을 부여하는 정도로만 그 대상을 국한한다. 물론 이 책의 방법론을 '이야기'에 적용하는 것, 충분히 의미 있다.

　　<ESMD 기법>에서는 내 마음을 지배하는 감정이 우선적으로 분석의 대상이다. 즉, 복수의 '특정 감정'을 선택할 때에는 상대적인 우선순위에 유의해야 한다. 이를테면 현재의 내 마음이 하나의 미술작품이라면, 혹은 한 편의 영화라면, 그 속에는 주연, 조연, 엑스트라 등이 각자의 역할을 수행하게 마련이다. 서로 간에 다양한 방식으로 유기적인 관계를 맺으며.

　　그런데 감정은 애초에 추상적이다. 이를테면 같은 감정을 다른 단어로 표현할 수도 있듯이, 미술작품이라면 다른 소재, 혹은 영화라면 다른 배우가 같은 배역을 소화하는 것도 충분히 가능하다. 따라서 딱 맞는 소재의 선정, 혹은 배우를 뽑는 오디션 선발은 매우 중요하다. 더욱 상징적인 소재, 혹은 유능한 배우는 분명히 있기에. 여기에는 '섬세한 눈'과 '예술적 직관', 그리고 '인문학적 상상력'이 관건이다.

　　이와 같이 '부'를 지정하면, 그게 비유적으로 가질 만한 '**형**(형태形, Shape)', '**상**(상태狀, Mode)', '**방**(방향方, Direction)'을 순서대로 시각화한다. 비유컨대, 미술작품이라면 특정 대상의 형태와 색상, 그리고 질감 등을 묘사한다. 혹은, 영화라면 특정 배우는 실제로 여러 상황에 처하며 극중 연기에 돌입한다.

물론 처음에는 이와 같은 '**시각화 방법론**'이 어색할 수 있다. 그래도 이 책에 설명된 이론체계에 입각해 훈련하다보면 곧 익숙해지게 마련이다. 여기서 주의할 점! 이 책의 방법론은 '방편적인 도구'이지 '절대적인 원리'가 아니다. 즉, 수많은 무공 중 하나일 뿐이다. 따라서 필요에 따라 언제라도 자신에게 맞게 수정, 보완이 가능하다. 혹은, 이와는 관련 없는 절대무공을 어디선가 터득할 수도 있다. 앗, 사부님(master)!

참고로, 여기에 익숙해지면 1회 시행할 때마다 그럴듯한 예술작품, 예컨대 추상화가 한 점씩 탄생한다. 그렇다면 우리 모두는 다 미술작가이다. 물론 여기서는 굳이 실제로 그리지 않아도 된다. 누구나 그렇듯이 알게 모르게 내 마음 안에서는 벌써 그리고 있을 테니. 즉, 마음이야말로 이 세상에서 가장 거대한 전시장이다.

혹은, 1회 시행할 때마다 그럴듯한 예술작품, 예컨대 영화가 한 편씩 탄생한다. 그렇다면 우리 모두는 다 영화감독이다. 물론 여기서는 굳이 실제로 제작하지 않아도 된다. 누구나 그렇듯이 알게 모르게 내 마음 안에서는 벌써 제작하고 있을 테니. 즉, 마음이야말로 이 세상에서 가장 거대한 영화관이다.

'**표 1**'에서처럼, 이와 같은 과정은 여러 회, 나아가 무한히 반복 가능하다. 이를테면 나를 휘몰아치는 감정은 보통 여럿이다. 혹은, 셀 수도 없이 많다. 따라서 우선, '특정 감정'을 대상으로 이 표를 1회 수행했다면, 다음으로는 '다른 특정 감정'을 대상으로 다시금 '**형-상-방**'을 파악한다. 이는 현재 내가 감지 가능한, 혹은 관심 가지는 감정의 숫자만큼 여러 회가 지속 가능하다.

역사적으로 철학이나 심리학 등, 사람의 마음을 연구하는 학자들 사이에서 사람이 가진 기본적인 감정을 정의하려는 시도는 종종

있어왔다. 하지만, 오묘한 감정을 특정 명사 하나로, 마치 '절대적인 고정불변의 실제'인 양 규정하는 것은 여러모로 위험한 시도다. 감정은 사람 이전에 존재하지 않는다. 불가해한 사람의 마음을 설명하려다 보니, 상황과 맥락에 따라 여러 감정을 방편적으로 정의하는 것일 뿐.

따라서 감정을 먼저 정의하고 그 특성을 외운 후에 이를 세상 만물에 적용하려는 수직적인 시도보다는, 실제 경험 속에서 그때그때 떠오르는 '특정 감정'을 가능한 여러 단어를 활용해서 생생히 묘사하는 것이 훨씬 생산적이고 자유로운 사고를 가능케 한다. 물론 고려해야 할 구체적인 상황과 맥락에 따라, 나아가 시간이 흐르고 생각이 바뀌면서 '특정 감정'을 기술하던 원래 단어는 언제라도 확장, 혹은 교체될 수 있다.

이 책의 II부, '실제편'에서는 뉴욕 메트로폴리탄 미술관에 전시된 실제 미술작품에 나오는 특정인의 모습, 그리고 관련된 배경 설명을 통해 자연스럽게 해당 인물로 빙의한다. 그리고 그 인물이 가질 법한 여러 감정을 느끼고 주목하며 이야기를 전개한다. 그런데 감정은 어차피 마음이 하는 일이다. 따라서 '작품 속 그분'은 사실상 **내 마음의 거울**에 다름 아니다. 결국, 이 책은 미술작품을 빙자해서 내 마음을 본격적으로 탐험하는 야심만만한 기획이다. 자, 떠나자.

'형태', '상태', '방향'을 평가하다

1 '음기'와 '양기'

: '음기'와 '양기'의 특성

과연 여자는 '음기'가 강하고 남자는 '양기'가 강할까? 전통적인 동양이론에 따르면 통상적으로는 '그렇다'이다. 하지만, 여기에 전제되는 전통적인 성별 관념과 이를 나누는 이분법은 문제적이다. 특히, 21세기를 사는 우리들에게는 더더욱.

그렇다면 '음기'와 '양기'는 구시대적인 담론일 뿐일까? 혹은, 새로운 시대에 맞게 개선될 여지는 없을까? 여기서 나는 후자에 끌린다. 즉, 개선의 여지가 충분하다고 생각한다. 전통적인 담론의 장점을 취하면서 시대정신에 부합하는 방식으로.

이를테면 여자인데 '양기'가 강하거나 남자인데 '음기'가 강한 경우, 당연히 가능하다. 그리고 여기에는 하등의 문제가 없다. 그렇다면 '음기'와 '양기'는 성별이 아니라 특성의 문제이다. 따라서 단정적인 명사가 아닌 유동적인 형용사, 즉 '음기적', 그리고 '양기적'으로 이를 이해해야 한다.

'음기'와 '양기'의 대표적인 특성은 다음과 같다. 첫째, **'상대적'**

음기 (陰氣, Yin Energy)	잠기 (潛氣, Dormant Energy)	양기 (陽氣, Yang Energy)
(-)	(·)	(+)
내성적		외향적
정성적		야성적
지속적		즉흥적
화합적		투쟁적
관용적		비판적

이다. 만약에 이를 수치적으로 점수화한다면, 한 사람이 어떤 경우에도 무조건 똑같은 기운의 점수를 가질 수는 없다. 이를테면 A가 B 옆에 서면 상대적으로 '음기적'인데, 더욱 '음기적'인 C 옆에 서면 오히려 '양기적'이 되는 경우, 다분하다. 이와 같이 상황과 맥락에 따라 언제라도 특성은 변화 가능하다.

이 둘의 구체적인 특성은 '표 2', ＜음양특성표＞와 같다. 이에 따르면, 전자가 '내성적'이라면, 후자는 '외향적'이다. 전자가 '정성적'이라면, 후자는 '야성적'이다. 전자가 '지속적'이라면, 후자는 '즉흥적'이다. 전자가 '화합적'이라면, 후자는 '투쟁적'이다. 전자가 '관용적'이라면 후자는 '비판적'이다. 물론 이 표는 다른 형용사로 언제라도 확장 가능하다. 예컨대, 전자가 '소극적', '수비적', '개인적'이라면, 후자는 '적극적', '공격적', '사회적'이다. 물론 이들 모두는 상호 간에 임시적으로 부여되는 상대적인 역할이다.

둘째, '수평적'이다. 이를테면 '음기'와 '양기'는 기본적으로 동일한 가치를 지닌다. 편의상 나는 '음기'를 '－', 그리고 '양기'를 '＋'로 표기한다. 그리고 둘 사이의 애매한 구역을 '잠기', 즉 '0'으로 표기한다.

이 책에서는 '음양'을 거론할 때면 일관성과 편의성을 높이고자 '음기'를 '양기'보다 먼저 쓴다. 즉, 대립항 구조로서 좌측이 '음기', 그리고 우측이 '양기'이다. 비유컨대, X축에서 '0'의 왼편이 '음기'의 영역, 그리고 오른편이 '양기'의 영역이다. 그리고 왼편으로 쏠릴수록, 즉 '−'의 숫자가 커질수록 더 '음기적'이 되고, 오른편으로 쏠릴수록, 즉 '+'의 숫자가 커질수록 더 '양기적'이 된다.

그런데 숫자가 무엇이든 이는 특정 대상의 고유한 특성일 뿐, **'일차적인 가치'**는 동일하다. 예컨대, '−6'이 '+2'보다, 혹은 '−3'보다 '+5'가 본질적으로 나은 건 아니다. 물론 상황과 맥락에 따라 **'이차적인 가치'**는 달라질 수 있다. 예를 들어, 특정 상황에 '−4'가 '+4'보다 문제를 해결하는 데 유리한 경우. 즉, 기준이 가치를 결정한다. 그리고 기준은 다양하다. 서로 간에 배타적인 경우도 많고.

셋째, **'주관적'**이다. 이를테면 똑같은 A를 B는 '음기적'으로, 그리고 C는 '양기적'으로 파악이 가능하다. 그리고 둘 중 하나만 무조건 맞는 법은 없다. 그렇다면 이는 양적 평가를 지향하는 **'과학논쟁'**이 아니라, 질적 평가를 지향하는 **'예술담론'**이다. 따라서 상황과 맥락에 따라 둘 다 맞는 경우, 언제나 가능하다. 물론 '생산적인 토론'은 서로의 입장을 더욱 명확하게 밝히거나, 조율의 기회를 제공하며 '소통의 미'를 살린다. 즉, 논의를 확장, 심화하며 세상을 비추는 연구의 불을 환히 밝힌다. 물론 고유의 방식으로.

넷째, **'세상만물'**이다. 즉, 도처에서 발견된다. 사실상, 이들은 형용사적인 특성이기 때문에 사람만이 가진 성질이 아니다. 따라서 '특정 감정'이나 고민, 사물이나 사건 등도 '음기적', 혹은 '양기적'이라고 충분히 판단 가능하다. 물론 이 책에서는 '감정'에 이 특성을 적용했다. 참고로, 이는 특정 사건이나 사안 등을 구체적으로 서술

하는 '고민'에도 적용이 가능하다. 그리고 '예술작품'에도 마찬가지이다. 내용적인 측면에서, 혹은 조형적인 측면에서.

결국, 이와 같은 방식은 '추상적인 사안(내용)'을 '구체적인 모습(조형)'으로 시각화하는 단초를 제공한다. 즉, 조형과 내용을 함께 사는 생산적인 동료로 엮어준다. 예컨대, 이 책에서는 효과적인 '감정조절'을 위해서는 '시각화 방법론'이 매우 효과적임을 밝힌다. 모름지기 아는 만큼 보이고, 보는 만큼 성장하는 법, 이 책은 여기서 강점을 발휘한다. 기대 바란다.

: <음양법> 6가지

<음양법>은 크게 6가지로 구분된다. 그리고 이 책, 즉 감정을 대상으로 하는 '예술적 감정조절'에서는 <감정 음양형태법칙>, <감정 음양상태법칙>, <감정 음양방향법칙>, 축약해서 **감정형태법칙**, **감정상태법칙**, **감정방향법칙**으로 파생된다. 순서대로 <감정형태법칙>은 '형태'와 관련된 6가지, <감정상태법칙>은 '상태'와 관련된 5가지, <감정방향법칙>은 '방향'과 관련된 5가지로 구분된다.

참고로, 관련된 다른 책, 즉 얼굴을 대상으로 하는 '예술적 얼굴책'에서는 굳이 '얼굴'이라는 단어를 생략하고 보편적인 **<음양법>**으로 이를 기술했다. 이는 얼굴이 '만물의 기본'이라서가 아니라, 이 법칙의 추상적인 기운 관계를 얼굴의 시각적인 조형 요소가 대표적으로 잘 드러내기 때문이다. 그렇다면 혹시, 결과론적으로는 얼굴이 '만물의 기본'? 물론 두 책에서는 소재의 특성상 쓰이는 단어가 다를 뿐, 같은 법칙을 공유한다.

따라서 앞으로 소개되는 <음양법>에 대한 설명은 '예술적

얼굴책'에서 발췌했다. 이를 도출하게 된 사상적인 배경 등, 세세한 설명은 이를 참조 바란다. 여기서 주의할 점! 이 법칙은 우주 이전의 진리가 아니라 우주를 이해하는 하나의 방식일 뿐이다. 결국, 곧이곧대로 받아들이기보다는 그 원리를 이해, 활용하거나, 수정, 변형하는 게 중요하다.

이 책에서는 이면화로 구조화된 도식의 경우, 좌측은 '음기', 그리고 우측은 '양기'를 지시한다.

▲ 그림 1 〈음양 제1법칙〉: Z축

　　순서대로, 첫째는 <음양 제1법칙>이다. '그림 1'에서처럼, 이는 깊이를 구조화하는 Z축을 기반으로 사물이 **'후전(後前)운동'**을 하는 경우에 해당한다. 이는 뒤로 간다면, 즉 멀어질수록 '음기'가 강해지고, 앞으로 온다면, 즉 가까워질수록 '양기'가 강해지는 현상을 지칭한다.

▲ 그림 2 〈음양 제2법칙〉: Y축

둘째는 <음양 제2법칙>이다. '**그림 2**'에서처럼, 이는 세로를 구조화하는 Y축을 기반으로 사물이 '**하상(下上)운동**'을 하는 경우에 해당한다. 이는 아래로 간다면, 즉 내려갈수록 '음기'가 강해지고, 위로 간다면, 즉 올라갈수록 '양기'가 강해지는 현상을 지칭한다.

▲ 그림 3 〈음양 제3법칙〉: XY축/ZY축

셋째는 <음양 제3법칙>이다. '그림 3'에서처럼, 이는 가로와 세로를 구조화하는 XY축, 혹은 깊이와 세로를 구조화하는 ZY축을 기반으로 사물이 사선으로 '**측하측상(側下側上)운동**'을 하는 경우에 해당한다. 이는 <음양 제2법칙>과 마찬가지로, 아래로 간다면, 즉 내려갈수록 '음기'가 강해지고, 위로 간다면, 즉 올라갈수록 '양기'가 강해지는 현상을 지칭한다.

▲ 그림 4 〈음양 제4법칙〉: XZ축

넷째는 ＜음양 제4법칙＞이다. '그림 4'에서처럼, 이는 가로와 깊이를 구조화하는 X나 Z축을 기반으로 사물이 위축되거나 확장되는 '축장(縮張)운동'을 하는 경우에 해당한다. 이는 수직으로 모인다면, 즉 길어질수록 '음기'가 강해지고, 수평으로 퍼진다면, 즉 넓어질수록 '양기'가 강해지는 현상을 지칭한다.

▲ 그림 5　〈음양 제5법칙〉: Y축

다섯째는 ＜음양 제5법칙＞이다. '그림 5'에서처럼, 이는 세로를 구조화하는 Y축을 기반으로 사물의 위에서 시작해서 아래쪽 방향으로 내려가는 '낙하(落下)운동'을 하는 경우에 해당한다. 이는 그러한 흐름이 끊긴다면, 즉 짧게 굴곡질수록 '음기'가 강해지고, 흐름이 원활하다면, 즉 길게 뻗을수록 '양기'가 강해지는 현상을 지칭한다.

▲ 그림 6　〈음양 제6법칙〉: XZ축

여섯째는 <음양 제6법칙>이다. '그림 6'에서처럼, 이는 가로와 깊이를 구조화하는 XZ축을 기반으로 사물의 중간에서 시작해서 양쪽, 혹은 한쪽 방향으로 이동하거나, 아니면 사물의 한쪽에서 시작해서 다른 한쪽으로 이동하는 **'정동(停動)운동'**을 하는 경우에 해당한다. 이는 <음양 제5법칙>과 마찬가지로, 그러한 흐름이 끊긴다면, 즉 짧게 굴곡질수록 '음기'가 강해지고, 흐름이 원활하다면, 즉 길게 뻗을수록 '양기'가 강해지는 현상을 지칭한다. 한편으로, 이는 <음양 제4법칙>과 통한다. 하지만, <음양 제5법칙>과 마찬가지로, '연결성'과 '방향성'에 주목한다는 점에서 구별된다.

2 '형태' 6가지: 균형, 면적, 비율, 심도, 입체, 표면

: 대칭이 맞거나 어긋난

① <감정형태 제1법칙>: 균형

<감정형태법칙> 6가지는 모두 <음양법>에 기반을 두며 순서대로 '균형', '면적', '비율', '심도', '입체', 표면'을 기준으로 한 **<감정형태 제1~6법칙>**을 말한다. 첫째, '그림 7'에서처럼, **<감정형태 제1법칙>**은 감정의 '균형'에 주목한다. 이는 '특정 감정'에 대한 총체적인 이해의 정도, 즉 균형이 잡힌 사고 여부와 관련된다. 비유컨

▲ 그림 7 〈감정형태 제1법칙〉: 균형

대, 좌우가 인과관계라면, 중심이 양팔저울이다. 결국, 이는 '특정 감정'이 이해 가능할수록 '음기'가 강해지고, 반면에 그렇지 않을수록 '양기'가 강해지는 현상을 지칭한다.

이 법칙에서 '음기'는 '균형적'이다. 즉, '특정 감정'이 생긴 원인이 명확한 등, 여러모로 말이 되는 경우다. 반면에 '양기'는 '비대칭적'이다. 즉, 이게 생긴 원인이 모호한 등, 뭔가 말이 되지 않는 경우다. 그렇다면 전자는 누가 봐도 그럴 법하고, 후자는 서로 간에 견해가 다 다르다.

이 법칙으로 '특정 감정'을 시각화하면 통상적으로 다음과 같다. 우선, 전자는 사방이 대칭이니 안정적이고 지속적이며, 따라서 정적이다. 그래서 모양의 반만 봐도 나머지 반이 예측 가능하다. 예컨대, 수평과 수직이 잘 맞는 형태다. 비유컨대, 뻔해서 답답하거나, 깔끔한 법칙을 도출해내는 모습이다.

다음, 후자는 사방이 들쑥날쑥하니 불안정하고 일시적이며, 따라서 동적이다. 그래서 모양의 반만 봐서는 나머지 반이 도무지 예측 불가하다. 예컨대, 수평과 수직이 잘 맞지 않는 형태다. 비유컨대, 경거망동하거나, 활달하니 생기발랄한 모습이다.

② <균비(均非)표>

<감정조절법>의 세부항목으로서 이 표와 더불어 앞으로 제시될 모든 표들은 '음기'는 '–', '양기'는 '+'로 표기했다. 그리고 <얼굴표현법>에 사용된 시각화 표기법을 그대로 적용했다. 즉, 각 항목의 대립항이 내포한 의미에 충실하고자 통상적인 단어보다는 방편적인 조어를 활용했다. 물론 여기서는 어느 한쪽이 더 낫다는 가정은 없다. 특성이 다를 뿐.

▲ 표 3 <균비(均非)표>: 대칭이 맞거나 어긋난

			음기			잠기	양기	
분류 (分流, Category)	기준 (基準, Criterion)	음축 (陽軸, Yin Axis)	(-2)	(-1)	(0)	(+1)	(+2)	양축 (陽軸, Yang Axis)
형 (형태形, Shape)	균형 (均衡, balance)	균 (고를均, balanced)		극균	균	비		비 (비대칭非, asymmetrical)

* 극(심할劇, extremely): 매우

그런데 <감정조절법>의 표들로 '특정 감정'을 시각화 혹은 의인화, 즉 '특성화'한다니, 처음에는 물론 낯설 수 있다. 하지만, 내용과 조형을 관계 맺으며 감정을 '특성화'하는 훈련을 지속하다 보면 얻는 게 그야말로 어마어마하다. 이를테면 형용할 수 없는 감정을 보이지 않는 괴물로 간주하고 회피하기보다는, 비유컨대 나 스스로 '내 인생의 작가'가 되어 '내 마음의 종이' 위에서 그 감정을 주요 소재로 삼아 한 점의 작품을 그리거나, '내 인생의 감독'이 되어 '내 마음의 스크린' 속에서 그 감정을 주요 배우로 삼아 한 편의 영화를 상영해보자. 이와 같이 이를 조절하고 관리하며 적극적으로 대처하고 활용하는 편이 여러모로 훨씬 낫다. 누가 뭐래도 내 삶의 주인은 나이기에.

'표 3', <균비표(均非標)>는 <감정형태 제1법칙>의 '균비비율'을 점수화한다. 즉, '음기'는 '−', '양기'는 '+'로, 그리고 '잠기'는 '음기'나 '양기'로 치우치지 않은 중간지대로서 '0'으로 표기한다. 이 표에서는 '특정 감정'에 해당하는 기운으로 '−1', '0', '+1' 중에 하나를 선택해서 점수화가 가능하다.

이 표는 '균형'을 기준으로 한다. 여기서 '균형'이란 '특정 감정'에 대한 이해도에서 비롯된다. 구체적으로, '음기'는 그 감정이 생긴

게 여러모로 말이 된다고 생각하고, 반면에 '양기'는 뭔가 말이 되지 않는다고 생각하는 경우를 지칭한다. 예컨대, 이게 형성된 인과관계의 '명확도'를 '0(확실)~1(애매)'로 표기한다면 전자의 경우는 '0'에 근접한 숫자, 그리고 후자의 경우는 '1'에 근접한 숫자가 된다.

이 표는 '음기'는 대칭이 맞고(균형均, balanced), '양기'는 대칭이 어긋난(비대칭非, asymmetrical) 형태로 시각화한다. 그렇다면 순서대로 균형이 심하게 잘 맞는 '극균(劇均)'은 '여러모로 완벽하게 말이 되는' 경우로서 '-1', 균형이 어느 정도 맞는 '균(均)'은 '여러모로 말이 되는' 경우로서 '0', 균형이 어긋난 '비(非)'는 '뭔가 말이 되지 않는' 경우로서 '+1'에 해당한다.

참고로, 이 표에서는 <감정형태표>의 다른 점수체계와 달리 '-2'와 '+2'를 선택할 수 없다. 앞으로 제시되는 다른 표와는 다르게 대칭이 맞는 '균형'을 의미하는 '균(均)'이 '음기'가 아닌 '잠기'에 위치해 있기 때문이다. 이를테면 기운이 한쪽으로 치우치지 않은 감정은 '잠기적'이다. 즉, <균비표>와 관련해서 이는 적당히 이해되는 경우를 지칭한다. 실제로도 그게 일반적이다. 완전히 통달하거나 전혀 모르겠는 경우는 극단적이고.

그리고 내 경험상, <균비표>에서 '-2', '+2'로 점수구간을 확장하는 것은 다른 표에 비해 큰 의미가 없었다. 아마도 완벽한 균형, 혹은 비대칭의 상태는 이 세상에 존재하지 않는다. 아니면, 이는 사람이 이해 가능한 감정의 영역을 벗어난다. 따라서 아무리 노력해도 느낄 수 없다.

하지만, 이를 예외적으로, 혹은 특별히 섬세하게 느끼는 분이라면 점수구간은 그만큼 확장 가능하다. '특정 감정'의 구체적인 **'특정 기운'**은 내 마음의 공연장에서 춤을 추며 비로소 생생하게 발산

되기에. 이와 같이 내 마음은 우주다. 존중받아 마땅하다.

③ <감정형태 제1법칙>의 예

'예술적 얼굴책'과 마찬가지로, 이 책에서 사용되는 표기법은 다음과 같다. '특정 감정'은 [] 속에 표기한다. 그리고 이와 관련된 <u>은유법</u>, 혹은 구체적인 <u>감정조절 기술법</u>에는 밑줄을 친다. 나아가, '특정 감정'이 '음기'라면 푸른색, '잠기'라면 보라색, 그리고 '양기'라면 붉은색을 활용하여 가독성을 높인다. 물론 여러 이유로 아직 '기운의 방향'을 정하지 않은 경우에는 기본적으로 보라색을 활용한다.

앞으로 기술되는 모든 '감정 음양비율'의 표현어법은 다음과 같다. 음의 비율이 상대적으로 높으면 "'음비'가 강하다(−)", 그리고 양의 비율이 높으면 "'양비'가 강하다(+)"라고 표현한다. '감정형태 제1법칙', 즉 '균비비'와 관련해서, '음비'가 강하면 "'균비'가 강하다(−)", 그리고 '양비'가 강하면 "'비비'가 강하다(+)"라고 표현한다.

'균비비(均非比)'와 관련된 설명은 다음과 같다. '균비'가 적당하면(0) 안정적이다. 그런데 '균비'가 강하면(−), 절대적이다. 반면에 '비비'가 강하면(+), 상대적이다. 한편으로, 감정별로 '균형'이 주는 느낌, 즉 '균비비'는 조금씩 다르다. 이는 각각의 감정마다 그 특성이 다르기 때문이다. 비유컨대, 대표적인 몇몇 감정은 다음과 같다.

예컨대, [연인 간의 사랑]은 <u>통통 뛰는 공</u>이다. 따라서 이게 '균비'가 적당하면(0), 즉 서로가 사랑하는 정도가 비슷한 경우에는 마음이 편안하다. 그런데 이게 '균비'가 강하면(−1), 즉 서로가 사랑하는 정도가 똑같을 경우에는 마음이 굳건하다. 반면에 이게 '비비'가 강하면(+), 즉 내가 상대방을 더 사랑할 경우에는 마음이 불안하다.

다음, [굳건한 믿음]은 <u>지탱하는 기둥</u>이다. 따라서 이게 '균비'가 적당하면(0), 즉 골고루 받쳐줄 경우에는 여러모로 현실적이다. 그런데 이게 '균비'가 강하면(−), 즉 모든 부담을 홀로 질 경우에는 확립된 전통을 중시한다. 반면에 이게 '비비'가 강하면(+), 즉 부담에서 자유로울 경우에는 새로운 가치를 중시한다.

다음, [끊임없는 걱정]은 <u>솟아오르는 연기</u>이다. 따라서 이게 '균비'가 적당하면(0), 즉 자연스럽게 피어날 경우에는 상황을 다양하게 고찰한다. 그런데 이게 '균비'가 강하면(−), 즉 수직으로 피어날 경우에는 내 탓을 한다. 반면에 이게 '비비'가 강하면(+), 즉 사방으로 피어날 경우에는 외부로 탓을 돌린다.

다음, [일방적인 증오]는 <u>쭉 뻗은 칼</u>이다. 따라서 이게 '균비'가 적당하면(0), 즉 대충 향할 경우에는 상대방이 하는 행동이 밉고, 따라서 상대방도 밉다. 그런데 이게 '균비'가 강하면(−), 즉 정확히 향할 경우에는 상대방이 하는 행동이 밉다. 반면에 이게 '비비'가 강하면(+), 즉 이곳저곳을 향할 경우에는 상대방이 뭘 해도 밉다.

다음, [나만 당하는 억울]은 <u>빙빙 도는 팽이</u>이다. 따라서 이게 '균비'가 적당하면(0), 즉 대충 선 경우에는 가까운 사람에게 고민을 토로한다. 그런데 이게 '균비'가 강하면(−), 즉 수직으로 바로 선 경우에는 나 홀로 삭힌다. 반면에 이게 '비비'가 강하면(+), 즉 이리저리 튀는 경우에는 사방에 항의를 한다.

: 전체 크기가 작거나 큰

① <감정형태 제2법칙>: 면적

▲ 그림 8 〈감정형태 제2법칙〉: 면적

　둘째, '그림 8'에서처럼, **<감정형태 제2법칙>**은 감정의 '면적'에 주목한다. 이는 '특정 감정'을 경험하는 시간의 정도, 즉 다른 감정과의 혼합 여부와 관련된다. 비유컨대, 화면이 전체 경험이라면, 구역이 '특정 감정'의 경험이다. 결국, 이는 동시에 여러 감정이 복합적일수록 '특정 감정'만의 순수한 영역은 작아지니 '음기'가 강해지고, 반면에 '특정 감정'만 남을수록 '양기'가 강해지는 현상을 지칭한다.

　이 법칙에서 '음기'는 '부분적'이다. 즉, '특정 감정'은 복합적인 문제로서 두루 신경을 쓰는 경우다. 반면에 '양기'는 '전체적'이다. 즉, 이는 독보적인 문제로서 여기에만 신경을 쓰는 경우다. 그렇다면 전자는 얼핏 보면 간과하기 쉽고, 후자는 그러기 어렵다.

　이 법칙으로 '특정 감정'을 시각화하면 통상적으로 다음과 같다. 우선, 전자는 크기가 작으니 소극적이고 단아하며, 따라서 닫혀 있다. 예컨대, 전체 화면에서 차지하는 면적이 작은 형태다. 비유컨대, 소심하게 쭈그러들었거나, 단호하게 움츠린 모습이다.

　다음, 후자는 크기가 크니 적극적이고 우렁차며, 따라서 열려

있다. 예컨대, 전체 화면에서 차지하는 면적이 큰 형태다. 비유컨대, 대범하게 나대거나, 기상을 확 펼친 모습이다.

② <소대(小大)표>

'표 4', <소대표(小大標)>는 <감정형태 제2법칙>의 '소대비율'을 점수화한다. 즉, '음기'는 '-', '양기'는 '+'로, 그리고 '잠기'는 '음기'나 '양기'로 치우치지 않은 중간지대로서 '0'으로 표기한다. 이 표에서는 '특정 감정'에 해당하는 기운으로 '-2', '-1', '0', '+1', '+2' 중에 하나를 선택해서 점수화가 가능하다.

이 표는 '면적'을 기준으로 한다. 여기서 '면적'이란 '특정 감정'이 지금 이 순간, 내 마음을 잠식한 정도에서 비롯된다. 구체적으로, '음기'는 내가 '특정 감정'뿐만 아니라 다른 감정도 두루 신경을 쓰고, '양기'는 '특정 감정'에만 신경을 쓰는 경우를 지칭한다. 예컨대, 현재 내 마음의 '주목도'를 '0(여럿)~1(홀로)'로 표기한다면 전자의 경우는 '0'에 근접한 숫자, 그리고 후자의 경우는 '1'에 근접한 숫자가 된다.

이 표는 '음기'는 전체 크기가 작고(작을小, small), '양기'는 전체 크기가 큰(클大, big) 형태로 시각화한다. 그렇다면 순서대로 전체 크기가 심하게 작은 '극소(劇小)'는 '그야말로 별의별 신경을 다

▲ 표 4 <소대(小大)표>: 전체 크기가 작거나 큰

		음기			잠기	양기		
분류	기준	음축	(-2)	(-1)	(0)	(+1)	(+2)	양축
형 (형태形, Shape)	면적 (面積, size)	소 (작을小, small)	극소	소	중	대	극대	대 (클大, big)

쓰는' 경우로서 '−2', 작은 '소(小)'는 '두루 신경을 쓰는' 경우로서 '−1', 작지도 크지도 않은 '중(中)'은 '두루 신경을 쓴다고 하기도, 혹은 그렇다고 여기에만 신경을 쓴다고 하기도 애매한' 경우로서 '0', '큰 대(大)'는 '여기에만 신경을 쓰는' 경우로서 '+1', 그리고 심하게 큰 '극대(劇大)'는 '그야말로 모든 신경을 여기에만 집중하는' 경우로서 '+2'에 해당한다.

여기서 주의할 점! '표 4', <균비(均非)표>와는 달리 이 표를 포함한 다른 <감정형태표>는 모두 잠기를 어느 한쪽으로 치우치지 않은 '중(中)'으로 상정한다. 그리고 '음기'와 '양기'를 각각 두 단계로 나눈다. '극(劇)'이 쓰이는 심한 경우와 적당한 경우가 해당 기운 내에서 비교적 이분법적으로 구분이 명확하기 때문이다.

참고로, 이 책의 <감정조절법>은 원리에 충실하고, 나아가 주관성과 객관성의 교집합을 넓히고자 난이도를 비교적 쉬운 단계로 설정했다. 하지만, 익숙해지면 역량과 필요에 따라 단계를 더 세분화하는 것도 가능하다. 즉, 이 법칙은 고정 불변하는 구조가 아니며, 따라서 점수체계나 관련 항목 등은 언제라도 수정과 확장, 그리고 변화가 가능하다.

③ <감정형태 제2법칙>의 예

'소대비(小大比)'와 관련된 설명은 다음과 같다. '소비'가 강하면 (−), 숨긴다. 반면에 '대비'가 강하면(+), 드러낸다. 한편으로, 감정별로 '면적'이 주는 느낌, 즉 '소대비'는 조금씩 다르다. 이는 각각의 감정마다 그 특성이 다르기 때문이다. 비유컨대, 대표적인 몇몇 감정은 다음과 같다.

예컨대, [후련한 자유]는 그림 속 빈공간이다. 따라서 이게 '소

비'가 강하면(−), 즉 여기에 동반되거나 파생되는 다른 감정이 많은 경우에는 잃고 싶지 않아 절실하다. 반면에 이게 '대비'가 강하면(+), 즉 독보적일 경우에는 대세이기에 자신만만하다.

다음, [짜릿한 우월감]은 강렬한 색이다. 따라서 이게 '소비'가 강하면(−), 즉 여기에 대치되는 다른 감정이 있는 경우에는 한편으로 꼼꼼하고 소심하다. 반면에 이게 '대비'가 강하면(+), 즉 대치되는 다른 감정이 부재하는 경우에는 대체로 과감하고 떳떳하다.

다음, [못 먹어도 완벽]은 화면의 경계이다. 따라서 이게 '소비'가 강하면(−), 즉 특정 사안에만 완벽주의적인 경우에는 소극적이고 수비적이다. 반면에 이게 '대비'가 강하면(+), 즉 언제 어디서나 완벽주의를 추구하는 경우에는 적극적이고 공격적이다.

다음, [툭하면 예민]은 너덜너덜한 종이이다. 따라서 이게 '소비'가 강하면(−), 즉 평상시에는 무던하다가도 특정 사안만 나오면 신경이 곤두서는 경우에는 내성적이고 폐쇄적이다. 반면에 이게 '대비'가 강하면(+), 즉 언제 어디서나 신경이 곤두서는 경우에는 외향적이고 개방적이다.

다음, [퍼붓는 분개]는 진행되는 템포이다. 따라서 이게 '소비'가 강하면(−), 즉 여기에 더해지는 여러 감정이 있는 경우에는 자기 연민이 강하다. 반면에 이게 '대비'가 강하면(+), 즉 여기에 더해지는 다른 감정이 없는 경우에는 사회활동에 열심이다.

: 세로폭이 길거나 가로폭이 넓은

① <감정형태 제3법칙>: 비율

▲ 그림 9 〈감정형태 제3법칙〉: 비율

셋째, '그림 9'에서처럼, **<감정형태 제3법칙>**은 감정의 '비율'에 주목한다. 이는 '특정 감정'을 소통하는 정도, 즉 남과의 공유 여부와 관련된다. 비유컨대, 내가 중심이라면, 남은 양옆이다. 결국, 이는 중요한 고민 등을 남에게 터놓지 않을수록 그 감정은 '나 100%'에 근접해지니 '음기'가 강해지고, 반면에 남에게 터놓을수록 남에게 전파된 비율이 늘어나니 '양기'가 강해지는 현상을 지칭한다.

이 법칙에서 '음기'는 '심지적'이다. 즉, '특정 감정'을 스스로 감내하는 등, 나 홀로 간직한 경우다. 반면에 '양기'는 '모험적'이다. 즉, 이를 주변에서 신경써주길 바라는 등, 남에게 터놓는 경우다. 그렇다면 전자는 아무에게도 들켜서는 안 되고, 후자는 함께 고민하며 해결해야 한다.

이 법칙으로 '특정 감정'을 시각화하면 통상적으로 다음과 같다. 우선, 전자는 중심을 지키며 굳건히 서있으니 지성적이고 강직하며, 따라서 진중하다. 예컨대, 수직적으로 심화된 형태다. 비유컨대, 융통성 없이 고집스럽거나, 언제 봐도 믿음직한 모습이다.

다음, 후자는 양옆으로 어깨를 나란히 하니 감성적이고 유연하며, 따라서 사교적이다. 예컨대, 수평적으로 확장된 형태다. 비유컨대, 줏대 없이 부화뇌동하거나, 활발하게 관계를 형성하는 모습이다.

② <종횡(種橫)표>

'표 5', <종횡표(縱橫標)>는 <감정형태 제3법칙>의 '종횡비율'을 점수화한다. 즉, '음기'는 '−', '양기'는 '+'로, 그리고 '잠기'는 '음기'나 '양기'로 치우치지 않은 중간지대로서 '0'으로 표기한다. 이 표에서는 '특정 감정'에 해당하는 기운으로 '−2', '−1', '0', '+1', '+2' 중에 하나를 선택해서 점수화가 가능하다.

이 표는 '비율'을 기준으로 한다. 여기서 '비율'이란 '특정 감정'에 대한 나와 남의 관계에서 비롯된다. 구체적으로, '음기'는 그 감정을 내가 나 홀로 간직하고, '양기'는 남에게 터놓는 경우를 지칭한다. 예컨대, 이에 대한 '공유도'를 '0(홀로)~1(함께)'로 표기한다면, 전자의 경우는 '0'에 근접한 숫자, 그리고 후자의 경우는 '1'에 근접한 숫자가 된다. 이를 비율로 보자면, 전자는 '1:0', 그리고 후자는 1:1에 수렴된다.

이 표는 '음기'는 세로폭이 길고(세로縱, lengthy), '양기'는 가로폭이 넓은(가로橫, wide) 형태로 시각화한다. 그렇다면 순서대로 세로폭이 심하게 긴 '극종(劇縱)'은 '그야말로 나 홀로 다 간직한' 경우

▲ 표 5 <종횡(種橫)표>: 세로폭이 길거나 가로폭이 넓은

분류	기준	음기			잠기	양기		
		음축	(-2)	(-1)	(0)	(+1)	(+2)	양축
형 (형태形, Shape)	비율 (比率, proportion)	종 (세로縱, lengthy)	극종	종	중	횡	극횡	횡 (가로橫, wide)

로서 '−2', 세로 '종(縱)'은 '나 홀로 간직한' 경우로서 '−1', 길지도 넓지도 않은 '중(中)'은 '나 홀로 간직한다고 하기도, 혹은 그렇다고 남에게 터놓는다고 하기도 애매한' 경우로서 '0', 가로 '횡(橫)'은 '남에게 터놓은' 경우로서 '+1', 그리고 가로폭이 심하게 넓은 '극횡(劇橫)'은 그야말로 남에게 다 터놓은' 경우로서 '+2'에 해당한다.

여기서 주의할 점! '극종'과 '종', 그리고 '극횡'과 '횡'은 물론 작위적인 기준이다. 감정 자체와 마찬가지로, 이는 주관적인 느낌에 평가를 의지하는 특성상, 당연한 일이다. 어차피 감정이란 내가 마음먹기에 따라 다르게 보인다.

따라서 스스로의 마음에 충실하고, 자기 안에서 일관성을 유지하려 노력한다면, 주관성은 한편으로는 축복이다. 내가 그렇다고 생각하고 결정하면 될 일이기에. 그렇다. 우리는 각자의 감정나라의 신이다. 때로는 자신이 만든 족쇄의 노예가 되는 게 문제적이지만.

③ <감정형태 제3법칙>의 예

'종횡비(縱橫比)'와 관련된 설명은 다음과 같다. '종비'가 강하면(−), 한 곳에 집중한다. 반면에 '횡비'가 강하면(+), 사방에 관심을 기울인다. 한편으로, 감정별로 '비율'이 주는 느낌, 즉 '종횡비'는 조금씩 다르다. 이는 각각의 감정마다 그 특성이 다르기 때문이다. 비유컨대, 대표적인 몇몇 감정은 다음과 같다.

예컨대, [쉽지 않은 희망]은 <u>피어나는 불꽃</u>이다. 따라서 이게 '종비'가 강하면(−), 즉 어떤 경우에도 흔들리지 않는 경우에는 결의에 찬다. 반면에 이게 '횡비'가 강하면(+), 즉 사방으로 흔들릴 경우에는 묘수를 노린다.

다음, [과도한 뿌듯함]은 <u>풍기는 향수</u>이다. 따라서 이게 '종비'가

강하면(-), 즉 티내지 않고 몰래 우쭐하는 경우에는 남들이 오해한다. 반면에 이게 '횡비'가 강하면(+), 즉 사방에 티낼 경우에는 남들이 경계한다.

다음, [대책 없는 집착]은 <u>찍어내는 주물</u>이다. 따라서 이게 '종비'가 강하면(-), 즉 나 홀로 키울 경우에는 자신이 바라는 바를 투사한다. 반면에 이게 '횡비'가 강하면(+), 즉 함께 나눌 경우에는 이에 맞춰 나의 모습을 바꾼다.

다음, [지울 수 없는 상처]는 <u>도발적인 의상</u>이다. 따라서 이게 '종비'가 강하면(-), 즉 나 홀로 깊이 간직할 경우에는 주의력이 강하다. 반면에 이게 '횡비'가 강하면(+), 즉 사방에 알릴 경우에는 호소력이 강하다.

다음, [예기치 않은 불쾌]는 <u>미세한 상처</u>이다. 따라서 이게 '종비'가 강하면(-), 즉 겉으로 티내지 않을 경우에는 자존심이 강하다. 반면에 이게 '횡비'가 강하면(+), 즉 대놓고 항의할 경우에는 정치력이 강하다.

: 깊이가 얕거나 깊은

① <감정형태 제4법칙>: 심도

넷째, '그림 10'에서처럼, <감정형태 제4법칙>은 감정의 '심도'에 주목한다. 이는 '특정 감정'을 수용하는 정도, 즉 남과의 일치 여부와 관련된다. 비유컨대, 내가 단면이라면, 남은 앞뒤이다. 결국, 이는 내게는 중요한 문제를 남이 받아들이지 못할수록 '음기'가 강해지고, 반면에 남과 마찬가지일수록 '양기'가 강해지는 현상을 지칭한다.

▲ 그림 10 〈감정형태 제4법칙〉: 심도

이 법칙에서 '음기'는 '개인적'이다. 즉, '특정 감정'을 다른 사람은 이해 못하는 등, 나라서 그럴 법한 경우다. 반면에 '양기'는 '공동체적'이다. 즉, 이는 알고 보면 누구나 당연한 등, 누구라도 그럴 듯한 경우다. 그렇다면 전자는 내게만 절실하고, 후자는 우리 모두가 당면한 과제이다.

이 법칙으로 '특정 감정'을 시각화하면 통상적으로 다음과 같다. 우선, 전자는 납작하게 압착되니 과묵하고 든든하며, 따라서 관조에 능하다. 예컨대, 넓으니 평면적인 형태다. 비유컨대, 자기 고집을 버리지 못하거나, 굳건한 홀로서기의 모습이다.

다음, 후자는 앞뒤로 쭉 늘어나니 표현적이고 사교적이며, 따라서 소통에 능하다. 예컨대, 깊으니 입체적인 형태다. 비유컨대, 주변에 의존적이거나, 합심하여 대의를 추구하는 모습이다.

② <천심(淺深)표>

'표 6', <천심표(淺深標)>는 <감정형태 제4법칙>의 '천심비율'을 점수화한다. 즉, '음기'는 '−', '양기'는 '＋'로, 그리고 '잠기'는 '음기'나 '양기'로 치우치지 않은 중간지대로서 '0'으로 표기한다. 이 표에서는 '특정 감정'에 해당하는 기운으로 '−2', '−1', '0', '＋1', '＋2' 중에 하나를 선택해서 점수화가 가능하다.

이 표는 '심도'를 기준으로 한다. 여기서 '심도'란 '특정 감정'에

▲ 표 6 <천심(淺深)표>: 깊이가 얕거나 깊은

분류	기준	음기			잠기	양기		
		음축	(-2)	(-1)	(0)	(+1)	(+2)	양축
형 (형태形, Shape)	심도 (深度, depth)	천 (얕을淺, shallow)	극천	천	중	심	극심	심 (깊을深, deep)

대한 나와 남의 공통감에서 비롯된다. 구체적으로, '음기'는 그 감정은 나만 이해 가능하고, '양기'는 누구라도 이해 가능한 경우를 지칭한다. 예컨대, 이에 대한 타자의 '이해도'를 '0(결핍)~1(공감)'로 표기한다면 전자의 경우는 '0'에 근접한 숫자, 그리고 후자의 경우는 '1'에 근접한 숫자가 된다.

이 표는 '음기'는 깊이가 얕고(얕을淺, shallow), '양기'는 깊이가 깊은(깊을深, deep) 형태로 시각화한다. 그렇다면 순서대로 심하게 얕은 '극천(劇淺)'은 '그야말로 오직 나만 그럴 법한' 경우로서 '−2', 얕은 '천(淺)'은 '나라서 그럴 법한' 경우로서 '−1', 얕지도 깊지도 않은 '중(中)'은 '나라서 그럴 법하기도, 혹은 누구라도 그럴 듯하기도 애매한' 경우로서 '0', 깊은 '심(深)'은 '누구라도 그럴 듯한' 경우로서 '+1', 그리고 심하게 깊은 '극심(劇深)'은 '그야말로 모두 다 그럴 듯한' 경우로서 '+2'에 해당한다.

③ <감정형태 제4법칙>의 예

'천심비(淺深比)'와 관련된 설명은 다음과 같다. '천비'가 강하면 (−), 자신을 돌아본다. 반면에 '심비'가 강하면(+), 세상을 살펴본다. 한편으로, 감정별로 '심도'가 주는 느낌, 즉 '천심비'는 조금씩 다르다. 이는 각각의 감정마다 그 특성이 다르기 때문이다. 비유컨대, 대표적인 몇몇 감정은 다음과 같다.

예컨대, [달콤한 행복]은 수박과 씨앗이다. 따라서 이게 '천비'가 강하면(−), 즉 전혀 그럴 상황이 아닌데 나 홀로 그런 경우에는 별종이라 특이하다. 반면에 이게 '심비'가 강하면(+), 즉 누구나 다 그런 경우에는 당연하니 편안하다.

다음, [중간의 만족]은 정기적인 친목활동이다. 따라서 이게 '천비'가 강하면(−), 즉 남들은 만족할 때 나는 다른 경우에는 딴 생각을 품는다. 반면에 이게 '심비'가 강하면(+), 즉 누구나 그렇듯 나도 만족스러울 경우에는 대화를 중시한다.

다음, [다 귀찮은 권태]는 쭉 뻗은 도로이다. 따라서 이게 '천비'가 강하면(−), 즉 통상적으로는 힘이 날 상황인데 나만 축 처지는 경우에는 자의식이 강하다. 반면에 이게 '심비'가 강하면(+), 즉 그 상황에서는 누구라도 그럴 법한 경우에는 공감력이 강하다.

다음, [밑도 끝도 없는 비참]은 치아의 불순물이다. 따라서 이게 '천비'가 강하면(−), 즉 남들은 이해 못해도 처절히 그런 경우에는 화를 삭인다. 반면에 이게 '심비'가 강하면(+), 즉 누구라도 다 공감하는 경우에는 화를 분출한다.

다음, [쏟아 붓는 책망]은 유통기간이 지난 우유이다. 따라서 이게 '천비'가 강하면(−), 즉 누가 봐도 과도하다 싶은 경우에는 응어리진 한이 많다. 반면에 이게 '심비'가 강하면(+), 즉 누구라도 충분히 그럴 만한 경우에는 사회적인 정이 많다.

: 사방이 둥글거나 각진

① <감정형태 제5법칙>: 입체

▲ 그림 11 〈감정형태 제5법칙〉: 입체

　　다섯째, '그림 11'에서처럼, <감정형태 제5법칙>은 감정의 '입체'
에 주목한다. 이는 '특정 감정'이 소개되는 정도, 즉 자연스런 입장
여부와 관련된다. 비유컨대, 공이 두루뭉술하다면, 주사위는 각이
잡혀있다. 결국, 이는 '특정 감정'이 별 문제를 일으키지 않을수록
'음기'가 강해지고, 일으킬수록 '양기'가 강해지는 현상을 지칭한다.

　　이 법칙에서 '음기'는 '수용적'이다. 즉, '특정 감정'이 처음에는
은근슬쩍 찾아오는 등, 가만두면 무난한 경우다. 반면에 '양기'는
'공격적'이다. 즉, 이에 대해서는 처음부터 거부감이 드는 등, 이리
저리 부닥치는 경우다. 그렇다면 전자는 애매하고, 후자는 호불호
가 나뉜다.

　　이 법칙으로 '특정 감정'을 시각화하면 통상적으로 다음과 같
다. 우선, 전자는 사방이 둥그니 정이 많고 이해심이 넘치며, 따라
서 포용력이 강하다. 예컨대, 슬렁슬렁 넘어가며 굴러가는 형태다.
비유컨대, 우유부단하거나, 속세를 초월한 모습이다.

　　다음, 후자는 사방이 모가 나니 논리적이고 투쟁적이며, 따라

서 분별력이 강하다. 예컨대, 좌충우돌하며 튀기는 형태다. 비유컨대, 신경질적이거나, 정의를 추구하는 모습이다.

② <원방(圓方)표>

'표 7', <원방표(圓方標)>는 <감정형태 제5법칙>의 '원방비율'을 점수화한다. 즉, '음기'는 '－', '양기'는 '＋'로, 그리고 '잠기'는 '음기'나 '양기'로 치우치지 않은 중간지대로서 '0'으로 표기한다. 이 표에서는 '특정 감정'에 해당하는 기운으로 '－2', '－1', '0', '＋1', '＋2' 중에 하나를 선택해서 점수화가 가능하다.

이 표는 '입체'를 기준으로 한다. 여기서 '입체'란 '특정 감정'이 풍기는 태도에서 비롯된다. 구체적으로 '음기'는 그 감정이 자연스럽게 내 안에 들어오고, '양기'는 좌충우돌하며 들어오는 경우를 지칭한다. 예컨대, 첫인상의 '당혹도'를 '0(수용)~1(반발)'로 표기한다면 전자의 경우는 '0'에 근접한 숫자, 그리고 후자의 경우는 '1'에 근접한 숫자가 된다.

이 표는 '음기'는 사방이 둥글고(둥글圓, round), '양기'는 사방이 각진(모날方, angular) 형태로 시각화한다. 그렇다면 순서대로 사방이 심하게 둥근 '극원(劇圓)'은 '그야말로 가만두면 매우 무난한' 경우로서 '－2', 둥글 '원(圓)'은 '가만두면 무난한' 경우로서 '－1', 둥글

▲ 표 7 <원방(圓方)표>: 사방이 둥글거나 각진

분류	기준	음기			잠기	양기		
		음축	(-2)	(-1)	(0)	(+1)	(+2)	양축
형 (형태形, Shape)	입체 (立體, body)	원 (둥글圓, round)	극원	원	중	방	극방	방 (모날方, angular)

지도 모나지도 않은 '중(中)'은 '가만두면 무난하기도, 혹은 이리저리 부닥치기도 애매한' 경우로서 '0', 모날 '방(方)'은 '이리저리 부닥치는' 경우로서 '＋1', 그리고 사방이 심하게 모난 '극방(劇方)'은 '그야말로 이리저리 심하게 부닥치는' 경우로서 '＋2'에 해당한다.

③ <감정형태 제5법칙>의 예

'원방비(圓方比)'와 관련된 설명은 다음과 같다. '원비'가 강하면 (－), 융통성 있게 화합한다. 반면에 '방비'가 강하면(＋), 한 치의 물러섬 없이 대적한다. 한편으로, 감정별로 '입체'가 주는 느낌, 즉 '원방비'는 조금씩 다르다. 이는 각각의 감정마다 그 특성이 다르기 때문이다. 비유컨대, 대표적인 몇몇 감정은 다음과 같다.

예컨대, [불현듯 감사]는 <u>의외의 만찬</u>이다. 따라서 이게 '원비'가 강하면(－), 즉 자연스럽게 그렇게 되는 경우에는 정이 넘친다. 반면에 이게 '방비'가 강하면(＋), 즉 원래의 기분과 어색하게 충돌하는 경우에는 눈치가 빠르다.

다음, [우선은 통쾌]는 <u>시원한 사이다</u>이다. 따라서 이게 '원비'가 강하면(－), 즉 당장 기분 좋은 상황을 즐기는 경우에는 안정감이 강하다. 반면에 이게 '방비'가 강하면(＋), 즉 당장은 좋아보여도 자꾸 신경 쓰는 경우에는 경계심이 강하다.

다음, [예기치 않은 흥분]은 <u>다량의 청량고추</u>이다. 따라서 이게 '원비'가 강하면(－), 즉 다시 돌아가도 또 그럴 것만 같은 경우에는 관용적이다. 반면에 이게 '방비'가 강하면(＋), 즉 왜 그랬는지 다음에는 다르게 대응할 것만 같은 경우에는 진취적이다.

다음, [알 수 없는 우울]은 <u>따뜻한 커피</u>이다. 따라서 이게 '원비'가 강하면(－), 즉 나도 모르게 자연스럽게 계속 빠져드는 경우에

는 자기애가 강하다. 반면에 이게 '방비'가 강하면(+), 즉 자꾸 반발심이 들며 거부하는 경우에는 보호본능이 강하다.

다음, [갑자기 매도]는 냄새나는 휴지통이다. 따라서 이게 '원비'가 강하면(-), 즉 결국에는 남 탓을 해야지만 말이 되는 경우에는 자기 확신이 강하다. 반면에 이게 '방비'가 강하면(+), 즉 굳이 남 탓을 하고 싶지는 않지만 그래도 해야만 하는 경우에는 결단력이 강하다.

: 외곽이 주름지거나 평평한

① <감정형태 제6법칙>: 표면

▲ 그림 12 〈감정형태 제6법칙〉: 표면

여섯째, '그림 12'에서처럼, <감정형태 제6법칙>은 감정의 '표면'에 주목한다. 이는 '특정 감정'을 고찰하는 정도, 즉 이에 대한 확신 여부와 관련된다. 비유컨대, 곡선이 느리다면, 직선은 빠르다. 결국, 이는 '특정 감정'에 대한 생각이 많을수록 '음기'가 강해지고, 반면에 이에 대한 태도가 단호할수록 '양기'가 강해지는 현상을 지칭한다.

이 법칙에서 '음기'는 '관조적'이다. 즉, '특정 감정'에 대한 생각이 자꾸 바뀌는 등, 이리저리 꼬는 경우다. 반면에 '양기'는 '열정적'이다. 즉, 이에 대한 생각이 항상 일관된 등, 대놓고 확실한 경우

다. 그렇다면 전자는 노련하고, 후자는 힘이 넘친다.

　이 법칙으로 '특정 감정'을 시각화하면 통상적으로 다음과 같다. 우선, 전자는 끊임없이 굽이지니 자기 번민이 넘치고 오래 고민하며, 따라서 자제력이 강하다. 예컨대, 긴 시간 동안 켜켜이 쌓인 형태다. 비유컨대, 아쉽게도 힘이 부족하거나, 쓸데없는 힘을 효과적으로 뺀 모습이다.

　다음, 후자는 쭉 뻗으니 패기 넘치고 확실하며, 따라서 목표 지향적이다. 예컨대, 순식간에 확 형성된 형태다. 비유컨대, 별 생각 없이 막 나가거나, 필요할 때 열정을 불사르는 모습이다.

　② <곡직(曲直)표>

　'표 8', <곡직표(曲直標)>는 <감정형태 제6법칙>의 '곡직비율'을 점수화한다. 즉, '음기'는 '－', '양기'는 '＋'로, 그리고 '잠기'는 '음기'나 '양기'로 치우치지 않은 중간지대로서 '0'으로 표기한다. 이 표에서는 '특정 감정'에 해당하는 기운으로 '－2', '－1', '0', '＋1', '＋2' 중에 하나를 선택해서 점수화가 가능하다.

　이 표는 '표면'을 기준으로 한다. 여기서 '표면'이란 '특정 감정'을 대하는 방식에서 비롯된다. 구체적으로 '음기'는 그 감정에 대해 별의별 생각이 다 들고, '양기'는 확신에 가득 찬 경우를 지칭한다.

▲ 표 8　<곡직(曲直)표>: 외곽이 주름지거나 평평한

분류	기준	음기			잠기	양기		
		음축	(-2)	(-1)	(0)	(+1)	(+2)	양축
형 (형태形, Shape)	표면 (表面, surface)	곡 (굽을曲, winding)	극곡	곡	중	직	극직	직 (곧을直, straight)

예컨대, 이에 대한 '판단도'를 '0(고민)~1(확신)'로 표기한다면, 전자의 경우는 '0'에 근접한 숫자, 그리고 후자의 경우는 '1'에 근접한 숫자가 된다.

이 표는 '음기'는 주름이 굽이지고(굽을曲, winding), '양기'는 주름이 없이 평평한(곧을直, straight) 형태로 시각화한다. 그렇다면 순서대로 외곽이 심하게 주름진 '극곡(劇曲)'은 '그야말로 이리저리 매우 꼬는' 경우로서 '-2', 주름 '곡(曲)'은 '이리저리 꼬는' 경우로서 '-1', 주름지지도 평평하지도 않은 '중(中)'은 '이리저리 꼬기도, 혹은 대놓고 확실하기도 애매한' 경우로서 '0', 평평할 '직(直)'은 '대놓고 확실한' 경우로서 '+1', 그리고 외곽이 심하게 평평한 '극직(劇直)'은 '그야말로 대놓고 매우 확실한' 경우로서 '+2'에 해당한다.

③ <감정형태 제6법칙>의 예

'곡직비(曲直比)'와 관련된 설명은 다음과 같다. '곡비'가 강하면(-), 경험이 많다. 반면에 '직비'가 강하면(+), 패기가 넘친다. 한편으로, 감정별로 '표면'이 주는 느낌, 즉 '곡직비'는 조금씩 다르다. 이는 각각의 감정마다 그 특성이 다르기 때문이다. 비유컨대, 대표적인 몇몇 감정은 다음과 같다.

예컨대, [이상을 꿈꾸는 열정]은 <u>금고의 열쇠</u>이다. 따라서 이게 '곡비'가 강하면(-), 즉 수많은 생각이 스쳐지나가며 머리가 아파질 경우에는 근심걱정이 많다. 반면에 이게 '직비'가 강하면(+), 즉 누가 뭐래도 앞만 보고 달릴 경우에는 패기만만하다.

다음, [장밋빛 단꿈]은 <u>녹는 아이스크림</u>이다. 따라서 이게 '곡비'가 강하면(-), 즉 불안한 찰나와 부질없음에 주목할 경우에는 회의적이다. 반면에 이게 '직비'가 강하면(+), 즉 우선은 즐기고 보자

는 식일 경우에는 쾌락적이다.

다음, [미래에 대한 불안]은 <u>금고의 열쇠</u>이다. 따라서 이게 '곡비'가 강하면(−), 즉 걱정이 많을 경우에는 회의적이다. 반면에 이게 '직비'가 강하면(+), 즉 확신에 가득 찰 경우에는 표현적이다.

다음, [대놓고 무시]는 <u>닫힌 철문</u>이다. 따라서 이게 '곡비'가 강하면(−), 즉 수많은 다른 관점을 고려하고도 그럴 경우에는 책임감이 강하다. 반면에 이게 '직비'가 강하면(+), 즉 아닌 건 아닐 경우에는 정의감이 강하다.

다음, [끊임없는 자책]은 <u>축구의 자책골</u>이다. 따라서 이게 '곡비'가 강하면(−), 즉 여러 시도 끝에 마침내 그럴 경우에는 자존감이 강하거나 배려심이 넘친다. 반면에 이게 '직비'가 강하면(+), 즉 뭘 해도 그럴 경우에는 본능적이거나 운명론적이다.

3 '상태' 5가지: 탄력, 경도, 색조, 밀도, 재질

: 살집이 처지거나 탄력 있는

① <감정상태 제1법칙>: 탄력

▲ 그림 13 〈감정상태 제1법칙〉: 탄력

<감정상태법칙> 5가지는 모두 <음양법>에 기반을 두며 순서대로 '탄력', '경도', '색조', '밀도', '재질'을 기준으로 한 **<감정상태 제1~5법칙>**을 말한다. 첫째, '**그림 13**'에서처럼, **<감정상태 제1법칙>**은 감정의 '탄력'에 주목한다. 이는 '특정 감정'에 대한 생생함의 정도, 즉 새로운 매력 여부와 관련된다. 비유컨대, 아래가 익숙하다면, 위는 낯설다. 결국, 이는 고정적이고 확실할수록 '음기'가 강해지고, 반면에 유동적이고 새로울수록 '양기'가 강해지는 현상을 지칭한다.

이 법칙에서 '음기'는 '순응적'이다. 즉, 더 이상 생각하기도 싫은 등, 이제는 피곤한 경우다. 반면에 '양기'는 '역행적'이다. 즉, 자꾸만 생각나는 등, 아직은 신선한 경우다. 그렇다면 전자는 너무도 당연하고, 후자는 호기심이 넘친다.

이 법칙으로 '특정 감정'을 시각화하면 통상적으로 다음과 같다. 우선, 전자는 중력의 영향이 심해 아래로 쳐지고 무거우니 차분하고 조신하며, 따라서 현실적이다. 예컨대, 무게중심이 아래로 쏠린 상태다. 비유컨대, 고집불통이거나, 굳건히 정립된 태도다.

다음, 후자는 중력의 영향이 덜해 위로 들뜨고 가벼우니 열망이 강하고 개척정신이 강하며, 따라서 이상적이다. 예컨대, 무게중심이 위로 쏠린 상태다. 비유컨대, 생각보다 행동이 앞서거나, 혁신을 꿈꾸는 태도다.

② <노청(老靑)표>

'**표 9**', **<노청표(老靑標)>**는 <감정상태 제1법칙>의 '**노청비율**'을 점수화한다. 즉, '음기'는 '−', '양기'는 '+'로, 그리고 '잠기'는 '음기'나 '양기'로 치우치지 않은 중간지대로서 '0'으로 표기한다. 이 표에

분류	기준	음기			잠기	양기		
		음축	(-2)	(-1)	(0)	(+1)	(+2)	양축
상 (상태狀, Mode)	탄력 (彈力, bounce)	노 (늙을老, old)		노	중	청		청 (젊을靑, young)

서는 '특정 감정'에 해당하는 기운으로 '－1', '0', '＋1' 중에 하나를 선택해서 점수화가 가능하다.

이 표는 '탄력'을 기준으로 한다. 여기서 '탄력'이란 '특정 감정'을 대하는 태도에서 비롯된다. 구체적으로 '음기'는 그 감정을 많이 겪어서 닳고 닳았고, '양기'는 의외로 새로운 경우를 지칭한다. 예컨대, 이에 대한 '인상도'를 '0(피곤)~1(호기심)'로 표기한다면, 전자의 경우는 '0'에 근접한 숫자, 그리고 후자의 경우는 '1'에 근접한 숫자가 된다.

이 표는 '음기'는 양감이 쳐지고(늙을老, old), '양기'는 양감이 탄력 있는(젊을靑, young) 상태로 시각화한다. 그렇다면 순서대로 양감이 쳐진 '노(老)'는 '이제는 피곤한' 경우로서 '－1', 쳐지지도 탄력 있지도 않은 '중(中)'은 '이제는 피곤하기도, 혹은 아직은 신선하기도 애매한' 경우로서 '0', 그리고 양감이 탄력 있는 '청(靑)'은 '아직은 신선한' 경우로서 '＋2'에 해당한다.

참고로, 이 표에서는 <균비표>를 제외한 <감정형태표>의 점수체계와 달리 '－2'와 '＋2'를 선택할 수 없다. 이는 다른 <감정상태표>의 점수체계와 동일하다. <감정조절표>를 총체적으로 고려할 때 <감정형태표>가 <감정상태표>보다 점수폭이 상대적으로 큰 게 적절하다는 판단 때문이다. 특히, <감정형태표>에 비해 <감정상태표>가 보다 인상에 가깝고, 두 표의 여러 요소는 관

점에 따라 중복되기에 <감정상태표>는 사실상 <감정형태표>의 가산점이 되는 경우가 많아서 그렇다. 그러나 항목에 따른 점수폭의 차이는 다분히 내 개인적인 판단이다. 따라서 필요에 따라 언제라도 수정 가능하다.

③ <감정상태 제1법칙>의 예

'노청비(老靑比)'와 관련된 설명은 다음과 같다. '노비'가 강하면(−), 힘을 뺀다. 반면에 '청비'가 강하면(+), 힘을 준다. 한편으로, 감정별로 '탄력'이 주는 느낌, 즉 '노청비'는 조금씩 다르다. 이는 각각의 감정마다 그 특성이 다르기 때문이다. 비유컨대, 대표적인 몇몇 감정은 다음과 같다.

예컨대, [잠깐의 평화]는 흥얼거리는 노래이다. 따라서 이게 '노비'가 강하면(−), 즉 어차피 또다시 잠깐일 뿐이기에 경계심을 유지하는 경우에는 고민이 많다. 반면에 이게 '청비'가 강하면(+), 즉 잠깐이나마 시름을 잊어버릴 경우에는 행동이 앞선다.

다음, [울컥하는 감격]은 다시 뜨는 태양이다. 따라서 이게 '노비'가 강하면(−), 즉 또다시 반복하기가 이제 귀찮은 경우에는 회의적이다. 반면에 이게 '청비'가 강하면(+), 즉 진심으로 새롭게 시작하는 경우에는 순수하다.

다음, [예상 밖의 허탈]은 망가진 자전거이다. 따라서 이게 '노비'가 강하면(−), 즉 이제는 그만 쉬고 싶은 경우에는 반성적이다. 반면에 이게 '청비'가 강하면(+), 즉 갑자기 욱 하며 더 하고 싶은 경우에는 도전적하다.

다음, [돌고 도는 번민]은 재발한 복통이다. 따라서 이게 '노비'가 강하면(−), 즉 이제는 관심도 갖지 않는 경우에는 순응적이다.

반면에 이게 '청비'가 강하면(+), 즉 지대한 관심을 쏟는 경우에는 열정적이다.

다음, [과도한 불만]은 뜨거운 불꽃이다. 따라서 이게 '노비'가 강하면(−), 즉 어차피 쉽게 해결될 문제가 아니기에 다른 해결책을 모색하는 경우에는 은근하다. 반면에 이게 '청비'가 강하면(+), 즉 당장 해결하고자 노력하는 경우에는 명쾌하다.

: 느낌이 유연하거나 딱딱한

① <감정상태 제2법칙>: 경도

▲ **그림 14** 〈감정상태 제2법칙〉: 경도

둘째, '그림 14'에서처럼, **<감정상태 제2법칙>**은 감정의 '경도'에 주목한다. 이는 '특정 감정'과 화합하는 정도, 즉 개인적인 수용 여부와 관련된다. 비유컨대, 하얀 원이 부드러운 쿠션이라면, 검은 사각형은 단단한 철판이다. 결국, '특정 감정'에 대해 관용적일수록 '음기'가 강해지고, 반면에 거부할수록 '양기'가 강해지는 현상을 지칭한다.

이 법칙에서 '음기'는 '호의적'이다. 즉, '특정 감정'이 어떻게 보면 그럴 만도 하는 등, 이제는 받아들이는 경우다. 반면에 '양기'는 '대결적'이다. 즉, 이를 절대로 용납할 수가 없는 등, 아직도 충격적인 경우다. 그렇다면 전자는 포근하고, 후자는 부담스럽다.

이 법칙으로 '특정 감정'을 시각화하면 통상적으로 다음과 같다. 우선, 전자는 표면이 부드러우니 따뜻하고 화합하며, 따라서 사랑이 넘친다. 예컨대, 주변을 받아들이는 상태다. 비유컨대, 문제를 은근슬쩍 덮거나, 큰 그림을 그리는 태도다.

다음, 후자는 표면이 딱딱하니 강직하고 정확하며, 따라서 믿음직하다. 예컨대, 주변에 자신을 드러내는 상태다. 비유컨대, 문제를 악화시키거나, 적극적으로 해결하는 태도다.

② <유강(柔剛)표>

'표 10', <유강표(柔剛標)>는 <감정상태 제2법칙>의 '유강비율'을 점수화한다. 즉, '음기'는 '−', '양기'는 '+'로, 그리고 '잠기'는 '음기'나 '양기'로 치우치지 않은 중간지대로서 '0'으로 표기한다. 이 표에서는 '특정 감정'에 해당하는 기운으로 '−1', '0', '+1' 중에 하나를 선택해서 점수화가 가능하다.

이 표는 '경도'를 기준으로 한다. 여기서 '경도'란 '특정 감정'으로부터 받는 느낌에서 비롯된다. 구체적으로 '음기'는 그 감정을 이제는 당연하게 받아들이고, '양기'는 아직도 거부감이 드는 경우를 지칭한다. 예컨대, 이에 대한 '인정도'를 '0(수용)~1(반발)'로 표기한다면, 전자의 경우는 '0'에 근접한 숫자, 그리고 후자의 경우는 '1'에

▲ 표 10 <유강(柔剛)표>: 느낌이 유연하거나 딱딱한

분류	기준	음기			잠기	양기		
		음축	(-2)	(-1)	(0)	(+1)	(+2)	양축
상 (상태狀, Mode)	경도 (硬度, solidity)	유 (부드러울 柔, soft)		유	중	강		강 (강할剛, strong)

근접한 숫자가 된다.

이 표는 '음기'는 느낌이 유연하고(부드러울柔, soft), '양기'는 느
낌이 강한(강할剛, strong) 상태로 시각화한다. 그렇다면 순서대로 느
낌이 유연한 '유(柔)'는 '이제는 받아들이는' 경우로서 '-1', 유연하
지도 강하지도 않은 '중(中)'은 '이제는 받아들이기도, 혹은 아직도
충격적이기도 애매한' 경우로서 '0', 그리고 느낌이 강한 '강(剛)'은
'아직도 충격적인' 경우로서 '+1'에 해당한다.

③ <감정상태 제2법칙>의 예

'유강비(柔剛比)'와 관련된 설명은 다음과 같다. '유비'가 강하면
(-), 이해관계를 넘어 부드럽게 화해한다. 반면에 '강비'가 강하면
(+), 자신의 입장을 강하게 개진한다. 한편으로, 감정별로 '경도'가
주는 느낌, 즉 '유강비'는 조금씩 다르다. 이는 각각의 감정마다 그
특성이 다르기 때문이다. 비유컨대, 대표적인 몇몇 감정은 다음과
같다.

예컨대, [남 몰래 기쁨]은 특별한 보양식이다. 따라서 이게 '유
비'가 강하면(-), 즉 그래도 평상시와 다름없이 생활하는 경우에는
지속적이다. 반면에 이게 '강비'가 강하면(+), 즉 생활 방식 자체가
바뀌는 경우에는 발전적이다.

다음, [남다른 확신]은 울리는 알람벨이다. 따라서 이게 '유비'가
강하면(-), 즉 명쾌하고 깔끔하니 문제가 없는 경우에는 질서를
추구한다. 반면에 이게 '강비'가 강하면(+), 즉 너무 강해 여러모로
마찰을 일으키는 경우에는 정의를 추구한다.

다음, [요즘은 통 무감]은 잡히지 않는 와이파이이다. 따라서 이
게 '유비'가 강하면(-), 즉 경계를 늦추니 마음이 편한 경우에는 마

음이 느긋하다. 반면에 이게 '강비'가 강하면(+), 즉 도무지 동하는 게 없으니 미치겠는 경우에는 바라는 게 많다.

다음, [눈물 나는 비애]는 <u>미지근한 욕조</u>이다. 따라서 이게 '유비'가 강하면(−), 즉 굳이 벗어나지 않고 빠져있는 경우에는 이해심이 강하다. 반면에 이게 '강비'가 강하면(+), 즉 자꾸 무언가를 해야 하는 경우에는 생활력이 강하다.

다음, [피어나는 짜증]은 <u>냄새나는 휴지통</u>이다. 따라서 이게 '유비'가 강하면(−), 즉 그래도 할 일은 다 하는 경우에는 의지가 강하다. 반면에 이게 '강비'가 강하면(+), 즉 도무지 일이 손에 잡히지 않는 경우에는 자신에게 솔직하다.

: 대조가 흐릿하거나 분명한

① <감정상태 제3법칙>: 색조

▲ 그림 15 〈감정상태 제3법칙〉: 색조

셋째, '그림 15'에서처럼, <감정상태 제3법칙>은 감정의 '색조'에 주목한다. 이는 '특정 감정'이 지닌 독특함의 정도, 즉 여러 감정의 유사 여부와 관련된다. 비유컨대, 군복이 주변과 섞이는 위장색이라면, 흑백은 명암 차이가 강렬하다. 결국, 이는 주변과 애매하게 융화될수록 '음기'가 강해지고, 반면에 주변으로부터 또렷하게 튈수록 '양기'가 강해지는 현상을 지칭한다.

이 법칙에서 '음기'는 '화합적'이다. 즉, '특정 감정'에 대한 기억이 좀 왜곡되는 등, 이제는 어렴풋한 경우다. 반면에 '양기'는 '개성적'이다. 즉, 이에 대한 기억이 정말 확실하는 등, 아직도 생생한 경우다. 그렇다면 전자는 흐릿하고, 후자는 선명하다.

이 법칙으로 '특정 감정'을 시각화하면 통상적으로 다음과 같다. 우선, 전자는 색조가 비슷하니 눈치 보고 원만하며, 따라서 특별한 문제를 일으키지 않는다. 예컨대, 주변을 충실히 받혀주는 상태다. 비유컨대, 어딜 가도 뻔해지거나, 뭘 해도 잘 어울리는 태도다.

다음, 후자는 색조가 상이하니 눈치 보지 않고 반발하며, 따라서 지속적으로 문제를 일으킨다. 예컨대, 주변과 따로 노는 상태다. 비유컨대, 어딜 가도 혼자 튀거나, 분위기를 잘 주도하는 태도다.

② <탁명(濁明)표>

'표 11', <탁명표(濁明標)>는 <감정상태 제3법칙>의 '탁명비율'을 점수화한다. 즉, '음기'는 '−', '양기'는 '+'로, 그리고 '잠기'는 '음기'나 '양기'로 치우치지 않은 중간지대로서 '0'으로 표기한다. 이 표에서는 '특정 감정'에 해당하는 기운으로 '−1', '0', '+1' 중에 하나를 선택해서 점수화가 가능하다.

이 표는 '색조'를 기준으로 한다. 여기서 '색조'란 '특정 감정'에

▲표 11 <탁명(濁明)표>: 대조가 흐릿하거나 분명한

분류	기준	음기			잠기	양기		
		음축	(-2)	(-1)	(0)	(+1)	(+2)	양축
상 (상태狀, Mode)	색조 (色調, tone)	탁 (흐릴濁, dim)			탁	중	명	명 (밝을明, bright)

대한 묘사에서 비롯된다. 구체적으로 '음기'는 그 감정을 묘사하기 애매하고, '양기'는 명확하게 묘사하는 경우를 지칭한다. 예컨대, 이에 대한 '해상도'를 '0(낮음)~1(높음)'로 표기한다면, 전자의 경우는 '0'에 근접한 숫자, 그리고 후자의 경우는 '1'에 근접한 숫자가 된다.

이 표는 '음기'는 대조가 흐릿하고(흐릴濁, dim), '양기'는 대조가 분명한(밝을明, bright) 상태로 시각화한다. 그렇다면 순서대로 대조가 흐릿한 '탁(濁)'은 '이제는 어렴풋한' 경우로서 '−1', 흐릿하지도 분명하지도 않은 '중(中)'은 '이제는 어렴풋하기도, 혹은 아직도 생생하기도 애매한' 경우로서 '0', 그리고 대조가 분명한 '명(明)'은 '아직도 생생한' 경우로서 '+1'에 해당한다.

③ <감정상태 제3법칙>의 예

'탁명비(濁明比)'와 관련된 설명은 다음과 같다. '탁비'가 강하면 (−), 추상적이다. 반면에 '명비'가 강하면(+), 구상적이다. 한편으로, 감정별로 '색조'가 주는 느낌, 즉 '탁명비'는 조금씩 다르다. 이는 각각의 감정마다 그 특성이 다르기 때문이다. 비유컨대, 대표적인 몇몇 감정은 다음과 같다.

예컨대, [가슴 뭉클한 훈훈]은 낯설지 않은 의상이다. 따라서 이게 '탁비'가 강하면(−), 즉 굳이 분석할 이유가 없는 경우에는 뭐든지 잘 어울린다. 반면에 이게 '명비'가 강하면(+), 즉 정확히 분석되는 경우에는 호불호가 명확하다.

다음, [숨겨둔 호감]은 얼굴의 화장이다. 따라서 이게 '탁비'가 강하면(−), 즉 이를 드러내지 않는 경우에는 마음이 소심하다. 반면에 이게 '명비'가 강하면(+), 즉 뭘 해도 티가 나는 경우에는 마음이 솔직하다.

다음, [억울한 피해]는 <u>더러운 거울</u>이다. 따라서 이게 '탁비'가 강하면(−), 즉 그렇게 된 이유를 회피하는 경우에는 마음이 여리다. 반면에 이게 '명비'가 강하면(+), 즉 이를 대면하는 경우에는 마음이 독하다.

다음, [참기 힘든 불편]은 <u>갈증 유발 음식</u>이다. 따라서 이게 '탁비'가 강하면(−), 즉 그렇게 된 사정이 이제는 기억도 나지 않는 경우에는 경험을 중시한다. 반면에 이게 '명비'가 강하면(+), 즉 왜 그런지 뻔히 보이는 경우에는 사고를 중시한다.

다음, [떠오르는 강박]은 <u>고이는 침</u>이다. 따라서 이게 '탁비'가 강하면(−), 즉 이유 불문하고 참는 경우에는 수용적이다. 반면에 이게 '명비'가 강하면(+), 즉 그 이유 때문에 더욱 힘든 경우에는 분출적이다.

: 구역이 듬성하거나 빽빽한

① <감정상태 제4법칙>: 밀도

▲ 그림 16 〈감정상태 제4법칙〉: 밀도

넷째, '그림 16'에서처럼, <감정상태 제4법칙>은 감정의 '밀도'에 주목한다. 이는 '특정 감정'에서 비롯되는 파생의 정도, 즉 여러 감정의 촉발 여부와 관련된다. 비유컨대, 작은 회색이 텅 비었다면, 큰 검은색은 빽빽하다. 결국, 이는 상대적으로 공간의 여유가 많으

면, 즉 휑할수록 '음기'가 강해지고, 반면에 공간의 여유가 적으면, 즉 가득 찰수록 '양기'가 강해지는 현상을 지칭한다.

이 법칙에서 '음기'는 '극소적'이다. 즉, 앞으로도 변화가 없는 등, 딱히 다른 관련이 없는 경우다. 반면에 '양기'는 '극대적'이다. 즉, 앞으로도 자꾸 변하는 등, 별의별 게 다 관련되는 경우다. 그렇다면 전자는 깔끔하고, 후자는 복잡하다.

이 법칙으로 '특정 감정'을 시각화하면 통상적으로 다음과 같다. 우선, 전자는 여백이 많으니 순수하고 단출하며, 따라서 썰렁하다. 예컨대, 물의를 일으키는 요소가 없는 상태다. 비유컨대, 개성이 없거나, 집단의 대의를 중시하는 태도다.

다음, 후자는 밀집도가 높으니 혼성적이고 표현적이며, 따라서 부산하다. 예컨대, 다양한 요소가 충돌하는 상태다. 비유컨대, 자기 의견만 주장하거나, 개인의 자유를 중시하는 태도다.

② <농담(淡濃)표>

'표 12', <농담표(淡濃標)>는 <감정상태 제4법칙>의 '농담비율'을 점수화한다. 즉, '음기'는 '−', '양기'는 '+'로, 그리고 '잠기'는 '음기'나 '양기'로 치우치지 않은 중간지대로서 '0'으로 표기한다. 이 표에서는 '특정 감정'에 해당하는 기운으로 '−1', '0', '+1' 중에 하

▲ 표 12 <농담(淡濃)표>: 구역이 듬성하거나 빽빽한

분류	기준	음기			잠기	양기		
		음축	(-2)	(-1)	(0)	(+1)	(+2)	양축
상 (상태狀, Mode)	밀도 (密屠, density)	농 (엷을淡, light)		농	중	담		담 (짙을濃, dense)

나를 선택해서 점수화가 가능하다.

이 표는 '밀도'를 기준으로 한다. 여기서 '밀도'란 '특정 감정'이 초래하는 사태에서 비롯된다. 구체적으로 '음기'는 그 감정이 다른 감정으로 이어지지 않고, '양기'는 여러 감정으로 파생되는 경우를 지칭한다. 예컨대, 이에 대한 '파생도'를 '0(낮음)~1(높음)'로 표기한다면, 전자의 경우는 '0'에 근접한 숫자, 그리고 후자의 경우는 '1'에 근접한 숫자가 된다.

이 표는 '음기'는 밀도가 듬성하고(엷을淡, light), '양기'는 밀도가 빽빽한(짙을濃, dense) 상태로 시각화한다. 그렇다면 순서대로 밀도가 듬성한 '농(淡)'은 '딱히 다른 관련이 없는' 경우로서 '－1', 듬성하지도 빽빽하지도 않은 '중(中)'은 '딱히 다른 관련이 없기도, 혹은 별의별 게 다 관련되기도 애매한' 경우로서 '0', 그리고 밀도가 빽빽한 '담(濃)'은 '아직도 생생한' 경우로서 '＋1'에 해당한다.

③ <감정상태 제4법칙>의 예

'농담비(淡濃比)'와 관련된 설명은 다음과 같다. '농비'가 강하면 (－), 깔끔하다. 반면에 '담비'가 강하면(＋), 복잡하다. 한편으로, 감정별로 '밀도'가 주는 느낌, 즉 '농담비'는 조금씩 다르다. 이는 각각의 감정마다 그 특성이 다르기 때문이다. 비유컨대, 대표적인 몇몇 감정은 다음과 같다.

예컨대, [감미로운 쾌락]은 날카로운 사탕이다. 따라서 이게 '농비'가 강하면(－), 즉 지금, 여기를 충실히 즐기는 경우에는 마음에 충실하다. 반면에 이게 '담비'가 강하면(＋), 즉 유지하거나 개선하는 등, 앞으로가 더 중요한 경우에는 계획적이다.

다음, [불가해한 용기]는 결정적 단서(smoking gun)이다. 따라

서 이게 '농비'가 강하면(−), 즉 앞뒤 가리지 않고 솟아오르는 경우에는 스스로를 지키는 게 중요하다. 반면에 이게 '담비'가 강하면(＋), 즉 수많은 다른 감정을 촉발하는 경우에는 사회적인 변화가 중요하다.

다음, [기다리는 초조]는 늘어선 줄이다. 따라서 이게 '농비'가 강하면(−), 즉 아무 것도 손에 잡히지 않는 경우에는 집중력이 강하다. 반면에 이게 '담비'가 강하면(＋), 즉 이것저것 부산하게 해보는 경우에는 친화력이 강하다.

다음, [난감한 공포]는 갇힌 엘리베이터이다. 따라서 이게 '농비'가 강하면(−), 즉 옴짝달싹 못하는 경우에는 안정적이다. 반면에 이게 '담비'가 강하면(＋), 즉 온갖 방법을 다 동원해보는 경우에는 실험적이다.

다음, [치열한 의심]은 벌어진 사건이다. 따라서 이게 '농비'가 강하면(−), 즉 진실과 원칙이 중요한 경우에는 고집이 세다. 반면에 이게 '담비'가 강하면(＋), 즉 모색과 해법이 중요한 경우에는 융통성을 발휘한다.

: 피부가 촉촉하거나 건조한

① <감정상태 제5법칙>: 재질

다섯째, '그림 17'에서처럼, <감정상태 제5법칙>은 감정의 '재질'에 주목한다. 이는 '특정 감정'에 대한 경험의 정도, 즉 마음속에 생생한 여부와 관련된다. 비유컨대, 아직도 풋풋하니 번들거린다면, 이제는 고단하니 푸석거린다. 이는 수분을 머금을수록 '음기'가 강해지고, 건조할수록 '양기'가 강해지는 현상을 지칭한다.

이 법칙에서 '음기'는 '순수적'이다. 즉, 생각만 하면 울컥하는 등, 감상에 젖은 경우다. 반면에 '양기'는 '경험적'이다. 즉, 이제는 동요가 없는 등, 무미건조한 경우다. 그렇다면 전자는 신선하고, 후자는 숙성되었다.

이 법칙으로 '특정 감정'을 시각화하면 통상적으로 다음과 같다. 우선, 전자는 표면이 미끄덩하니 아직 때가 타지 않고 낭만적이며, 따라서 이상주의적이다. 예컨대, 따뜻한 느낌을 주는 상태다. 비유컨대, 실수를 반복하거나, 경험을 중시하는 태도다.

다음, 후자는 표면이 까칠하니 산전수전을 다 겪어 노련하고 강직하며, 따라서 현실주의적이다. 예컨대, 냉철한 느낌을 주는 상태다. 비유컨대, 매사에 따지거나, 대안을 모색하는 태도다.

② <습건(濕乾)표>

'표 13', <습건표(濕乾標)>는 <감정상태 제5법칙>의 '습건비율'을 점수화한다. 즉, '음기'는 '−', '양기'는 '+'로, 그리고 '잠기'는 '음기'나 '양기'로 치우치지 않은 중간지대로서 '0'으로 표기한다. 이 표에서는 '특정 감정'에 해당하는 기운으로 '−1', '0', '+1' 중에 하나를 선택해서 점수화가 가능하다.

이 표는 '재질'을 기준으로 한다. 여기서 '재질'이란 '특정 감정'

▲ 표 13 <습건(濕乾)표>: 피부가 촉촉하거나 건조한

		음기			잠기	양기		
분류	기준	음축	(-2)	(-1)	(0)	(+1)	(+2)	양축
상 (상태狀, Mode)	재질 (材質, texture)	습 (젖을濕, wet)		습	중	건		건 (마를乾, dry)

에 대한 감성에서 비롯된다. 구체적으로 '음기'는 그 감정에 대해 상념이 많고, '양기'는 그렇지 않은 경우를 지칭한다. 예컨대, 이에 대한 '무심도'를 '0(유심)~1(무심)'로 표기한다면, 전자의 경우는 '0'에 근접한 숫자, 그리고 후자의 경우는 '1'에 근접한 숫자가 된다.

이 표는 '음기'는 질감이 촉촉하고(젖을濕, wet), '양기'는 질감이 건조한(마를乾, dry) 상태로 시각화한다. 그렇다면 순서대로 질감이 촉촉한 '습(濕)'은 '감상에 젖은' 경우로서 '-1', 촉촉하지도 건조하지도 않은 '중(中)'은 '감상에 젖기도, 혹은 무미건조하기도 애매한' 경우로서 '0', 그리고 질감이 건조한 '건(乾)'은 '무미건조한' 경우로서 '+1'에 해당한다.

③ <감정상태 제5법칙>의 예

'습건비(濕乾比)'와 관련된 설명은 다음과 같다. '습비'가 강하면 (-), 애잔하다. 반면에 '건비'가 강하면(+), 담담하다. 한편으로, 감정별로 '재질'이 주는 느낌, 즉 '습건비'는 조금씩 다르다. 이는 각각의 감정마다 그 특성이 다르기 때문이다. 비유컨대, 대표적인 몇몇 감정은 다음과 같다.

예컨대, [강 같은 화평]은 주변의 박수이다. 따라서 이게 '습비'가 강하면(-), 즉 무한한 감격을 느끼는 경우에는 경건하다. 반면에 이게 '건비'가 강하면(+), 즉 앞으로의 기대를 투사하는 경우에

는 진취적이다.

다음, [드디어 상쾌]는 <u>개발된 백신</u>이다. 따라서 이게 '습비'가 강하면(－), 즉 한 순간, 모든 게 좋아진 경우에는 평온이 중요하다. 반면에 이게 '건비'가 강하면(＋), 즉 이제야 문제가 사라진 경우에는 장악이 중요하다.

다음, [아무래도 씁쓸]은 <u>드러난 가면</u>이다. 따라서 이게 '습비'가 강하면(－), 즉 생각할수록 마음이 짠해지는 경우에는 정을 준다. 반면에 이게 '건비'가 강하면(＋), 즉 생각할수록 마음이 횡해지는 경우에는 결의에 찬다.

다음, [더 이상은 질색]은 <u>잘못된 만남</u>이다. 따라서 이게 '습비'가 강하면(－), 즉 계속 이런 게 눈물겨운 경우에는 원조가 중요하다. 반면에 이게 '건비'가 강하면(＋), 즉 계속 이런 게 악에 받치는 경우에는 승리가 중요하다.

다음, [아니꼬운 빈정]은 <u>피부의 여드름</u>이다. 따라서 이게 '습비'가 강하면(－), 즉 미운 정, 고운 정 다든 경우에는 희망적이다. 반면에 이게 '건비'가 강하면(＋), 즉 밉기만 한 경우에는 파멸적이다.

4 '방향' 3가지: 후전, 하상, 앙측

후전의 뒤나 앞으로 향하는

① <감정방향 제1법칙>: 후전

<감정방향법칙> 5가지는 모두 <음양법>에 기반을 두며 순서대로 '후전', '하상', '측하측상', '좌', '우'를 기준으로 한 **<감정방향 제1~5법칙>**을 말한다. 첫째, '그림 18'에서처럼, **<감정방향 제1법칙>**

▲ **그림 18** 〈감정방향 제1법칙〉: 후전

은 감정의 '후전' 방향에 주목한다. 이는 '특정 감정'과 대면하는 정도, 즉 당면한 문제의 처리 여부와 관련된다. 비유컨대, 뒤로 가서 숨는다면, 앞으로 나와서 싸운다. 결국, 이는 오목할수록 '음기'가 강해지고, 반면에 볼록할수록 '양기'가 강해지는 현상을 지칭한다.

이 법칙에서 '음기'는 '소극적'이다. 즉, 자꾸 피하게 되는 등, 회피주의적인 경우다. 반면에 '양기'는 '저돌적'이다. 즉, 어떻게든 대적하고 싶은 등, 호전주의적인 경우다. 그렇다면 전자는 신중하고, 후자는 과감하다.

이 법칙으로 '특정 감정'을 시각화하면 통상적으로 다음과 같다. 우선, 전자는 뒤로 훅 들어가니 사색에 빠지고 겸손하며, 따라서 흡입력이 강하다. 예컨대, 보는 눈으로부터 멀어지는 방향이다. 비유컨대, 폐쇄적이거나, 해야 하는 일에 충실한 입장이다.

다음, 후자는 앞으로 쑥 나오니 행동이 앞서고 대범하며, 따라서 돌파력이 강하다. 예컨대, 보는 눈으로 솟아나오는 방향이다. 비유컨대, 상대방을 무시하거나, 하고자 하는 일을 찾는 입장이다.

② <후전(後前)표>

'표 14', <후전표(後前標)>는 <감정방향 제1법칙>의 '후전비율'
을 점수화한다. 즉, '음기'는 '-', '양기'는 '+'로, 그리고 '잠기'는
'음기'나 '양기'로 치우치지 않은 중간지대로서 '0'으로 표기한다. 이
표에서는 '특정 감정'에 해당하는 기운으로 '-2', '-1', '0', '+1',
'+2' 중에 하나를 선택해서 점수화가 가능하다.

이 표는 '후전'을 기준으로 한다. 여기서 '후전'이란 '특정 감정'
이 야기하는 입장에서 비롯된다. 구체적으로 '음기'는 그 감정 때문
에 소극적이 되고, '양기'는 저돌적이 되는 경우를 지칭한다. 예컨
대, 이에 대한 '적응도'를 '0(소심)~1(대범)'로 표기한다면, 전자의 경
우는 '0'에 근접한 숫자, 그리고 후자의 경우는 '1'에 근접한 숫자가
된다.

이 표는 '음기'는 후전의 뒤쪽(뒤後, backward), '양기'는 후전의
앞쪽(앞前, forward) 방향으로 시각화한다. 그렇다면 순서대로 뒤쪽
으로 심하게 빠진 '극후(劇後)'는 '그야말로 심하게 회피주의적인'
경우로서 '-2', 뒤쪽 '후(後)'는 '회피주의적인' 경우로서 '-1', 빠지
지도 나오지도 않은 '중(中)'은 '회피주의적이기도, 혹은 호전주의적
이기도 애매한' 경우로서 '0', 앞쪽 '전(前)'은 '호전주의적인' 경우로

▲ 표 14 <후전(後前)표>: 뒤나 앞으로 향하는

		음기			잠기	양기		
분류	기준	음축	(-2)	(-1)	(0)	(+1)	(+2)	양축
방 (방향方, Direction)	후전 (後前,back /front)	후 (뒤後, backward)	극후	후	중	전	극전	전 (앞前, forward)

서 '+1', 그리고 앞쪽으로 심하게 나온 '극전(劇前)'은 '그야말로 심하게 호전주의적인' 경우로서 '+2'에 해당한다.

이와 같이 이 표에서는 <균비표>를 제외한 <감정형태표>의 점수체계와 마찬가지로 '-2'와 '+2'를 선택할 수 있다. 그런데 항목에 따른 점수폭의 차이는 다분히 내 개인적인 판단이다. 따라서 필요에 따라 언제라도 수정 가능하다.

한편으로, 이 표에서 점수폭이 상대적으로 큰 이유는 <감정표현표>의 가장 기본이 되는 <음양표>를 그대로 반영하기 때문이다. 그렇기에 사실상 <감정형태표>의 가산점으로서 중복점수로 이해될 가능성에도 불구하고 재차 강조한다.

참고로, <감정표현표>에서는 중복점수가 당연하다. 감정이야말로 마음이 불러일으키는 일이기 때문이다. 이를테면 같은 현상이 다른 이에게 아무리 당연하게 느껴져도, 내 마음에서는 극도로 무지막지하다면 그만큼 이를 반영해주어야 한다. 물론 내 마음을 다룰 때에는.

③ <감정방향 제1법칙>의 예

'후전비(後前比)'와 관련된 설명은 다음과 같다. '후비'가 강하면 (-), 소극적이며 조신하다. 반면에 '전비'가 강하면(+), 적극적이며 대담하다. 한편으로, 감정별로 '후전'이 주는 느낌, 즉 '후전비'는 조금씩 다르다. 이는 각각의 감정마다 그 특성이 다르기 때문이다. 비유컨대, 대표적인 몇몇 감정은 다음과 같다.

예컨대, [우러나오는 경배]는 만물의 창조주이다. 따라서 이게 '후비'가 강하면(-), 즉 은근히 따르는 경우에는 사려가 깊다. 반면에 이게 '전비'가 강하면(+), 즉 화끈하게 모시는 경우에는 격정적

이다.

다음, [힘이 솟는 생기]는 <u>권투의 주먹</u>이다. 따라서 이게 '후비' 가 강하면(−), 즉 아껴 쓰는 경우에는 지구력이 강하다. 반면에 이게 '전비'가 강하면(+), 즉 주체할 수 없이 쏟아내는 경우에는 순발 력이 강하다.

다음, [힘 빠지는 골치]는 <u>더부룩한 속</u>이다. 따라서 이게 '후비' 가 강하면(−), 즉 담담히 받아들이는 경우에는 참을성이 강하다. 반면에 이게 '전비'가 강하면(+), 즉 진저리치며 투덜대는 경우에 는 호전적이다.

다음, [쫓기듯 조급]은 <u>임박한 열차시간</u>이다. 따라서 이게 '후비' 가 강하면(−), 즉 그렇다고 티내지 않는 경우에는 조용히 기회를 노린다. 반면에 이게 '전비'가 강하면(+), 즉 벌써 얼굴에 쓰여 있 는 경우에는 대놓고 경쟁심이 강하다.

다음, [끓어 오르는 혐오]는 <u>정당화하는 허위의식</u>이다. 따라서 이게 '후비'가 강하면(−), 즉 그렇지 않은 척 하는 경우에는 불필요 한 감정소모를 피하니 경제적이다. 반면에 이게 '전비'가 강하면 (+), 즉 솔직한 경우에는 매도 먼저 맞는다.

: 하상의 아래나 위로 향하는

① <감정방향 제2,3법칙>: 하상, 측하측상

둘째, '그림 19'에서처럼, **<감정방향 제2법칙>**은 감정의 '하상' 방향에 주목한다. 이는 **'수직하상운동'**과 통한다. 그리고 **'그림 20'**에 서처럼, **<감정방향 제3법칙>**은 감정의 '측하측상' 방향에 주목한다. 이는 **'사선하상운동'**과 통한다. 그런데 이 책에서는 이 둘을 따로 구

▲ 그림 19 〈감정방향 제2법칙〉: 하상 ▲ 그림 20 〈감정방향 제3법칙〉: 측하측상

분하지 않는다. 따라서 <감정방향 제2,3법칙>, 그리고 <하상
표>로 통칭한다. 물론 필요에 따라 섬세한 구분은 언제라도 가능
하다.

　　종합해보면, 이는 '특정 감정'을 이용하는 정도, 즉 적극적인
활용 여부와 관련된다. 비유컨대, 내려놓고 정지한다면, 올려놓고
실행한다. 결국, 이는 주저할수록 '음기'가 강해지고, 반면에 재촉할
수록 '양기'가 강해지는 현상을 지칭한다.

　　이 법칙에서 '음기'는 '회의적'이다. 즉, 현실의 한계가 자꾸 느
껴지는 등, 현실주의적인 경우다. 반면에 '양기'는 '정열적'이다. 즉,
말도 안 되는 꿈을 자꾸 꾸는 등, 이상주의적인 경우다. 그렇다면
전자는 조심스럽고, 후자는 진취적이다.

　　이 법칙으로 '특정 감정'을 시각화하면 통상적으로 다음과 같
다. 우선, 전자는 아래로 내려가니 은근하고 신중하며, 따라서 매사
에 완벽을 기한다. 예컨대, 보는 눈보다 낮아지는 방향이다. 비유컨
대, 비관적이거나, '장인정신'을 추구하는 입장이다.

　　다음, 후자는 위로 올라가니 확실하고 활달하며, 따라서 매사
에 연대를 꾀한다. 예컨대, 보는 눈보다 높아지는 방향이다. 비유컨
대, 막무가내이거나, '집단지성'을 추구하는 입장이다.

② <하상(下上)표>

'표 15', <하상표(下上標)>는 <감정방향 제2,3법칙>을 '하상비율'로 통틀어 점수화한다. 즉, '음기'는 '−', '양기'는 '+'로, 그리고 '잠기'는 '음기'나 '양기'로 치우치지 않은 중간지대로서 '0'으로 표기한다. 이 표에서는 '특정 감정'에 해당하는 기운으로 '−2', '−1', '0', '+1', '+2' 중에 하나를 선택해서 점수화가 가능하다.

이 표는 '하상'을 기준으로 한다. 여기서 '하상'이란 '특정 감정'이 지향하는 지점에서 비롯된다. 구체적으로 '음기'는 그 감정 때문에 회의적이고, '양기'는 정열적인 경우를 지칭한다. 예컨대, 이에 대한 '목적도'를 '0(현실)~1(이상)'로 표기한다면, 전자의 경우는 '0'에 근접한 숫자, 그리고 후자의 경우는 '1'에 근접한 숫자가 된다.

이 표는 '음기'는 하상의 아래쪽(아래下, downward), '양기'는 하상의 위쪽(위上, upward) 방향으로 시각화한다. 그렇다면 순서대로 아래쪽으로 심하게 내려간 '극하(劇下)'는 '그야말로 심하게 현실주의적인' 경우로서 '−2', 아래쪽 '하(下)'는 '현실주의적인' 경우로서 '−1', 내려가지도 올라가지도 않은 '중(中)'은 '현실주의적이기도, 혹은 이상주의적이기도 애매한' 경우로서 '0', 위쪽 '상(上)'은 '이상주의적인' 경우로서 '+1', 그리고 위쪽으로 심하게 올라간 '극상(劇

▲ 표 15 <하상(下上)표>: 아래나 위로 향하는

분류	기준	음기			잠기	양기		
		음축	(-2)	(-1)	(0)	(+1)	(+2)	양축
방 (방향方, Direction)	하상 (下上, down/up)	하 (아래下, downward)	극하	하	중	상	극상	상 (위上, upward)

上)'은 '그야말로 심하게 이상주의적인' 경우로서 '＋2'에 해당한다.

　　이와 같이 이 표에서는 ＜균비표＞를 제외한 ＜감정형태
표＞의 점수체계, 그리고 ＜감정방향표＞의 ＜후전표＞와 마찬가
지로 '－2'와 '＋2'를 선택할 수 있다. 그 이유는 앞에서 설명된
＜후전표＞의 경우와 같다. 그런데 항목에 따른 점수폭의 차이는
다분히 내 개인적인 판단이다. 따라서 필요에 따라 언제라도 수정
가능하다.

　　③ ＜감정방향 제2법칙＞의 예

　　'하상비(下上比)'와 관련된 설명은 다음과 같다. '하비'가 강하면
(－), 차분하며 이지적이다. 반면에 '상비'가 강하면(＋), 활달하며
감성적이다. 한편으로, 감정별로 '하상'이 주는 느낌, 즉 '하상비'는
조금씩 다르다. 이는 각각의 감정마다 그 특성이 다르기 때문이다.
비유컨대, 대표적인 몇몇 감정은 다음과 같다.

　　예컨대, [야릇한 단꿈]은 달달한 사탕이다. 따라서 이게 '하비'가
강하면(－), 즉 아닌 척 침착한 경우에는 오랫동안 소소히 즐긴다.
반면에 이게 '상비'가 강하면(＋), 즉 너무 좋은 경우에는 짧지만 화
끈하게 즐긴다.

　　다음, [샘솟는 연민]은 필요한 자원봉사이다. 따라서 이게 '하비'
가 강하면(－), 즉 부드럽게 다가가는 경우에는 편안해서 부담이
없다. 반면에 이게 '상비'가 강하면(＋), 즉 확실하게 챙겨주는 경우
에는 확신을 주며 의지가 된다.

　　다음, [깨달은 무력]은 그들의 시선이다. 따라서 이게 '하비'가
강하면(－), 즉 부정하지 않고 수긍하는 경우에는 우선 생각이 많
다. 반면에 이게 '상비'가 강하면(＋), 즉 문제를 타개하려는 경우에

는 먼저 행동이 앞선다.

다음, [당연한 염려]는 창궐하는 전염병이다. 따라서 이게 '하비'
가 강하면(−), 즉 가능한 여러 상황에 꼼꼼히 대비하는 경우에는
믿음직하다. 반면에 이게 '상비'가 강하면(+), 즉 근거 없는 자신감
이 솟아오르는 경우에는 패기가 넘친다.

다음, [퍼붓는 저주]는 기울어진 운동장이다. 따라서 이게 '하비'
가 강하면(−), 즉 그렇다고 별 기대를 하지는 않는 경우에는 회의
적이다. 반면에 이게 '상비'가 강하면(+), 즉 기대가 넘치는 경우에
는 공격적이다.

: 양측의 가운데나 옆으로 향하는

(i) <감정방향 제4,5법칙>: 좌,우

▲ 그림 21 〈감정방향 제4법칙〉: 좌 ▲ 그림 22 〈감정방향 제5법칙〉: 우

넷째, '그림 21'에서처럼, **<감정방향 제4법칙>**은 감정의 '좌(左)'
측, 즉 왼쪽 방향에 주목한다. 그리고 '그림 22'에서처럼, **<감정방향
제5법칙>**은 감정의 '우(右)'측, 즉 오른쪽 방향에 주목한다. 그런데
이 책에서는 이 둘을 따로 구분하지 않는다. 따라서 **<감정방향 제
4,5법칙>**으로 통칭한다. 물론 필요에 따라 섬세한 구분은 언제라도
가능하다.

종합해보면, 이는 '특정 감정'이 지향하는 정도, 즉 개인적인 일탈 여부와 관련된다. 비유컨대, 중심이 나라면, 측면이 꿈이다. 결국, 이는 모일수록 '음기'가 강해지고, 쏠릴수록 '양기'가 강해지는 현상을 지칭한다.

이 법칙에서 '음기'는 '의지적'이다. 즉, 나를 보호하는 게 가장 중요한 등, 자기중심적인 경우다. 반면에 '양기'는 '지향적'이다. 즉, 내 안정감보다 중요한 게 있는 등, 임시변통적인 경우다. 그렇다면 전자는 보수적이고, 후자는 실험적이다.

이 법칙으로 '특정 감정'을 시각화하면 통상적으로 다음과 같다. 우선, 전자는 중간으로 모이니 안정적이고 침착하며, 따라서 예측이 쉽다. 예컨대, 보는 눈의 중심 방향이다. 비유컨대, 스스로에게 가혹하거나, 소명의식이 투철한 입장이다.

다음, 후자는 측면으로 치우치니 모험적이고 활기차며, 따라서 예측이 어렵다. 예컨대, 보는 눈의 측면 방향이다. 비유컨대, 한쪽으로 편향되거나, 원대한 꿈을 가진 입장이다.

② <앙측(央側)표>

'표 16', <앙측표(央側標)>는 <감정방향 제4,5법칙>을 '앙측비율'로 통틀어 점수화한다. 즉, '음기'는 '−', '양기'는 '+'로, 그리고 '잠기'는 '음기'나 '양기'로 치우치지 않은 중간지대로서 '0'으로 표기한다. 이 표에서는 '특정 감정'에 해당하는 기운으로 '−1', '0', '+1' 중에 하나를 선택해서 점수화가 가능하다.

이 표는 '측면'을 기준으로 한다. 여기서 '측면'이란 '특정 감정'이 이탈하는 방식에서 비롯된다. 구체적으로 '음기'는 그 감정 때문에 기존의 자아를 지키고, '양기'는 기존의 자아를 벗어나는 경우를

▲ 표 16 <앙측(央側)표>: 가운데나 옆쪽으로 향하는

분류	기준	음기			잠기	양기		
		음축	(-2)	(-1)	(0)	(+1)	(+2)	양축
방 (방方, Direction)	측 (側, side)	앙 (가운데央, inward)		극앙	앙	측		측 (옆側, outward)

지칭한다. 예컨대, 이에 대한 '수렴도'를 '0(자아)~1(세상)'로 표기한다면, 전자의 경우는 '0'에 근접한 숫자, 그리고 후자의 경우는 '1'에 근접한 숫자가 된다.

이 표는 '음기'는 좌우의 가운데(央, inward), '양기'는 옆쪽(옆側, outward) 방향으로 시각화한다. 그렇다면 순서대로 가운데로 심하게 몰린 '극앙(極央)'은 '그야말로 심각하게 자기중심적인' 경우로서 '−1', 가운데로 어느 정도 몰린 '앙(央)'은 '자기중심적인' 경우로서 '0', 그리고 옆쪽으로 치우친 '측(側)'은 '임시변통적인' 경우로서 '+1'에 해당한다.

참고로, 이 표에서는 <감정형태표>의 <균비표>, 그리고 <감정상태표>의 점수체계와 마찬가지로 '−2'와 '+2'를 선택할 수 없다. 그리고 <균비표>의 '균(均)'과 마찬가지로, <앙측표>의 '앙(央)'은 '음기'가 아니라 '잠기'에 위치한다. 그 이유는 앞에서 설명된 <균비표>의 경우와 같다. 즉, 기운이 한쪽으로 치우치지 않은 통상적인 감정은 어느 정도는 자아 중심적이기 마련이다. 그런데 항목에 따른 점수폭의 차이는 다분히 내 개인적인 판단이다. 따라서 필요에 따라 언제라도 수정 가능하다.

③ <감정방향 제4,5법칙>의 예

'앙측비(央側比)'와 관련된 설명은 다음과 같다. '앙비'가 적당하

면(0), 객관적이다. 그런데 '앙비'가 강하면(−), 절대적이다. 반면에 '측비'가 강하면(+), 주관적이다. 한편으로, 감정별로 '측'이 주는 느낌, 즉 '앙측비'는 조금씩 다르다. 이는 각각의 감정마다 그 특성이 다르기 때문이다. 비유컨대, 대표적인 몇몇 감정은 다음과 같다.

예컨대, [존경스런 인정]은 참고하는 사전이다. 따라서 이게 '앙비'가 적당하면(0), 즉 융통성 있게 본받을 경우에는 사회주의적이다. 그런데 이게 '앙비'가 강하면(−), 즉 곧이곧대로 그럴 경우에는 전체주의적이다. 반면에 이게 '측비'가 강하면(+), 즉 마음대로 그럴 경우에는 개인주의적이다.

다음, [기대려는 의지]는 받쳐주는 지팡이다. 따라서 이게 '앙비'가 적당하면(0), 즉 필요한 도움을 받을 경우에는 수평적이다. 그런데 이게 '앙비'가 강하면(−), 즉 꼭 도움이 필요한 경우에는 종속적이다. 반면에 이게 '측비'가 강하면(+), 즉 이리저리 활용할 경우에는 지배적이다.

다음, [괜히 심술]은 불편한 의자다. 따라서 이게 '앙비'가 적당하면(0), 즉 어색할 경우에는 긴장을 유발한다. 그런데 이게 '앙비'가 강하면(−), 즉 자기만 고집할 경우에는 회피를 유발한다. 반면에 이게 '측비'가 강하면(+), 즉 가지고 놀 경우에는 반발을 유발한다.

다음, [설마 철렁]은 드러난 고질병이다. 따라서 이게 '앙비'가 적당하면(0), 즉 긴장할 경우에는 주목한다. 그런데 이게 '앙비'가 강하면(−), 즉 어찌할 바를 모를 경우에는 생각을 멈춘다. 반면에 이게 '측비'가 강하면(+), 즉 다르게 볼 경우에는 색안경을 낀다.

다음, [결국에는 적개]는 빌어먹을 적폐다. 따라서 이게 '앙비'가 적당하면(0), 즉 말이 될 경우에는 설득력이 있다. 그런데 이게

'앙비'가 강하면(−), 즉 자기 논리만 주장할 경우에는 고집이 세다. 반면에 이게 '측비'가 강하면(+), 즉 귀에 걸면 귀걸이, 코에 걸면 코걸이일 경우에는 마음대로이다.

5 전체를 종합하다

: <음양표>

▲ 그림 23 〈음양표〉

<음양법>을 도식화한 '그림 23', <음양표(the Table of Yin−Yang)>는 앞에서 설명된 개별 표들을 모두 포함한다. 이는 크게 '기(음양, Yin−Yang)', '형(Shape)', '상(Mode)', '방(Direction)' 4개의 항목으로 구분된다. 이들은 순서대로 <음양법>, <음양형태법칙>, <음양상태법칙>, <음양방향법칙>을 말한다. 그리고 '세부법칙'을 순서대로 6개, 6개, 5개, 5개 포함한다.

그런데 '기'의 왼쪽 세 개와 '방'의 왼쪽 세 개, 즉 <음양 제

1~3법칙>과 <음양방향 제1~3법칙>은 동일하다. '형–상–방'의 다른 '세부법칙'은 '기'의 '세부법칙' 6개 중 몇 개를 융합해서 도출되었다면, 이 세 개의 '세부법칙'은 융합 없이 단독으로 적용되었기 때문이다. 그렇다면 <음양 제1~3법칙>은 음양법칙의 가장 기본이 되는 법칙이다. 비유컨대, <음양법>의 '가, 나, 다'이다.

구체적으로, <음양법>은 '총체적인 기운'의 법칙이며, <음양형태법칙>은 '대상의 형태', <음양상태법칙>은 '대상의 상태', 그리고 <음양방향법칙>은 '대상의 방향'과 관련된 법칙이다. 물론 이들은 상호 배타적인 관계가 아니라, 상보적인 관계다. 점수로 보자면 가산점 구조다.

실제로 세상만물과 온갖 현상을 <음양표>에 입각해서 해석해보면 말이 되는 경우가 참 많다. 그러나 이는 '방편적인 도구'일 뿐, '절대적인 진리'는 아니다. 즉, 필요에 따라 수정, 보완은 언제라도 가능하다.

: <감정조절표>

'표 17', <감정조절표(the Table of ESMD)>는 <감정조절론(the Theory of ESMD)>을 도식화한 것이다. 이 표는 '예술적 얼굴책'의 <얼굴표현표(the Table of FSMD)>와 통한다. 두 표의 유일한 차이는 전자는 '방'이 세 개의 항목, 그리고 후자는 네 개의 항목으로 구성되어 있다는 것이다. 이는 후자인 얼굴의 경우에는 조형적으로 좌측과 우측 방향을 나눈다면, 전자인 감정의 경우에는 이 둘을 모두 측면 방향이라고 통틀어 파악하기 때문이다.

물론 필요에 따라 감정에서도 좌측과 우측을 나누어 생각해볼 수 있다. 하지만, 이 책에서는 굳이 둘을 구분하지 않는다. 참고로,

감정조절표 (the Table of ESMD)									
분류	번호	기준	특정 감정 (particular Emotion)						
부 (구역)	E	[]	주연	예) 고민, 좌절, 우울, 사랑, 행복 등 (가능한 구체적으로 기술)					
			점수표 (Score Card)						
			음기			잠기	양기		
분류	번호	기준	음축	(-2)	(-1)	(0)	(+1)	(+2)	양축
형 (형태) S	a	균형	균(고를)		극균	균	비		비(비뚤)
	b	면적	소(작을)	극소	소	중	대	극대	대(클)
	c	비율	종(길)	극종	종	중	횡	극횡	횡(넓을)
	d	심도	천(얕을)	극천	천	중	심	극심	심(깊을)
	e	입체	원(둥글)	극원	원	중	방	극방	방(모날)
	f	표면	곡(굽을)	극곡	곡	중	직	극직	직(곧을)
상 (상태) M	a	탄력	노(늙을)		노	중	청		청(젊을)
	b	경도	유(유할)		유	중	강		강(강할)
	c	색조	탁(흐릴)		탁	중	명		명(밝을)
	d	밀도	농(옅을)		농	중	담		담(짙을)
	e	재질	습(젖을)		습	중	건		건(마를)
방 (방향) D	a	후전	후(뒤로)	극후	후	중	전	극전	전(앞으로)
	b	하상	하(아래로)	극하	하	중	상	극상	상(위로)
	c	앙측	앙(가운데로)		극앙	앙	측		측(옆으로)
전체점수									

<얼굴표현표>는 <음양법칙 3, 4>를 통틀어 파악한다. 반면에 <감정조절표>는 이뿐만 아니라 <음양법칙 5, 6>도 통틀어 파악한다.

활용하는 방식은 다음과 같다. 우선, 내 마음을 파악할 '부(구역)', 즉 '특정 감정'을 선택한다. 그런데 기왕이면 현재 내 마음을 좌지우지하는 주연을 선택하는 게 좋다. 물론 주연이 꼭 단독일 필요는 없다. 하지만, 여럿이 주연인 경우에는 <감정조절표>도 여

럿이다. 해당 감정별로 표도 다르고 '평가점수'도 다르기 때문에. 참고로, **'평가점수'**는 '개별점수'와 '전체점수'를 통칭한다.

다음, 세부항목별('형－상－방', 즉 <감정형태법칙>, <감정상태법칙>, <감정방향법칙>)로 '특정 감정'의 특성을 판단해서 **'개별점수'**를 낸다. 참고로, <감정조절표>는 순서대로 '형'(형태)은 6개, 상(상태)은 5개, 그리고 방(방향)은 3개의 세부기준을 포함한다.

그리고는 이들을 합산해서 **'전체점수'**를 낸다. 나아가, 개별 점수의 함의를 파악하고는 **'최종평가'**를 한다. 참고로, 평가과정의 검증과 언어적인 소통을 위해서 이 모든 기준은 **'기호체계'**로 표기가 가능하다.

정리하면, <감정조절표>는 '부(Emotion)-형(Shape)-상(Mode)-방(Direction)'으로 구성된다. 따라서 이를 영문 첫 글자를 조합해서 <ESMD 기법(the Technique of ESMD)>이라고 부른다. 여기서 '부'는 '특정 감정(particular Emotion)'을 지칭한다. 다음으로 **'점수표(scord card)'**는 '형－상－방'으로 진행된다. 우선, '형'은 <감정형태법칙>에 기반을 두며 <1~6법칙>은 순서대로 '균비비', '소대비', '종횡비', '천심비', '원방비', '곡직비'와 통한다. 다음, '상'은 <감정상태법칙>에 기반을 두며 <1~5법칙>은 순서대로 '노청비', '유강비', '탁명비', '농담비', '습건비'와 통한다. 마지막으로 '방'은 <감정방향법칙>에 기반을 두며 <1~5법칙>은 순서대로 '후전비', '하상비', '앙측비'와 통한다.

<얼굴표현표>와 마찬가지로, <감정표현표>의 경우에도 하나의 '특정 감정'은 여러 항목에서 다른 점수를 받는 게 가능하다. 예컨대, 지금 내가 느낀 [찰나의 안도]를 이 표의 항목에 의거하여 순서대로 '음기', 혹은 '양기'로 평가한 예는 다음과 같다.

우선, 이 감정, 여러 모로 말이 된다. 즉, 지금 내가 왜 잠깐이나마 마음이 놓이는지 그 이유가 너무도 명확하다. 그건 바로 커피숍에 망연자실하게 앉아있는데 오늘따라 커피가 너무 맛있어서 그렇다. 그래, 이 커피를 마시는 동안은 고민 좀 내려놓자. 그렇다면 '균비비(均非比)'는 극균(極均), 즉 '-1'이다.

다음, 막상 안도감이 드니 이런저런 다른 감정이 물밀듯이 피어난다. 즉, 안도감 자체에만 굳이 온 신경을 쏟지 않는다. 그래, 내가 관심 가져야 할 것들이 이렇게도 많은데, 그간 너무 하나에만 쫓겼다. 그렇다면 '소대비(小大比)'는 극소(極小), 즉 '-2'이다.

다음, 이 감정을 남에게 터놓고 싶다. 그래서 SNS에 지금 내 심경을 정련된 문장으로 딱 남긴다. 뭔가 정리되는 느낌, 기분이 좋다. 어, 벌써 댓글이 달리네? 여기에도 바로 답을 해준다. 그리고 애초에 내가 남긴 문장을 자꾸 보며 흐뭇해한다. 그렇다면 '종횡비(縱橫比)'는 극횡(極橫), 즉 '+2'이다.

다음, 이런 식으로 갑자기 안도감이 찾아올 줄은 좀 전까지는 막상 기대도 안했다. 생각해보면, 나 아니면 그 누구도 이해 못할 감정이리라. 아, 방금 댓글 단 친구라면 아마 이해할 수도… 그렇다면 '천심비(淺深比)'는 천(淺), 즉 '-1'이다.

다음, 안도감은 애초에 별 문제 없이 어느새 내 마음을 잠식했다. 마치 천에 물이 조금씩 스며들듯이. 즉, 이에 대해 큰 거부감은 없었다. 다만, '내가 지금 이럴 때가 아닌데…' 라며 모종의 위기의식에 좀 머뭇거리긴 했다. '고작 커피 한잔에 어쩌라고…' 하는. 그렇다면 '원방비(圓方比)'는 중(中), 즉 '0'이다.

다음, 막상 안도감이 드니 커피를 마시는 동안, 잠시 잠깐만이라도 다 내려놓고 이를 즐기련다. 굳이 심란한 생각을 지속하면서

이 기분을 망치고 싶지는 않다. 그래, 맛있는 커피는 결코 흔하지 않다. 즐기자. 그런데 그렇다고 해서 심란한 생각이 한순간에 바로 일시정지된 건 아니다. 그렇다면 '곡직비(曲直比)'는 직(直), 즉 '+1'이다.

다음, 얼마 만에 드는 안도감인가? 최근에 이런 기분이 언제 들었는지 이제는 기억도 나지 않는다. 사람이 간사한 게 맛있는 커피 한잔에 이렇게 기분이 풀릴 수도 있구나. 역시 분위기 전환이 중요하다. 그렇다면 '노청비(老靑比)'는 청(靑), 즉 '+1'이다.

다음, 처음에는 약간 어리둥절했던 난데없는 안도감, 어떻게 보면 충분히 그럴 만하다. 뭐 굳이 고민한다고 어떻게 되나? 다 시간이 해결해줄 문제다. 그렇다면 '유강비(柔剛比)'는 유(柔), 즉 '-1'이다.

다음, 내가 지금 느끼는 안도감을 정확히 말로 풀기는 애매하다. 하지만, 확실한 감정인 것도 맞다. 뭐, 즐기면 그만이지, 굳이 이런 경우에 일일이 따질 이유는 없을 듯. 그렇다면 '탁명비(濁明比)'는 중(中), 즉 '0'이다.

다음, 이 안도감은 커피숍에 들어와 처음 느꼈던 심란함과는 완전히 다른 느낌이다. 그런데 이 느낌을 계속 유지할 수 있을지는 모르겠다. 이런, 커피가 조금씩 식는다. 음… 그렇다면 '농담비(淡濃比)'는 중(中), 즉 '0'이다.

다음, 도대체 이런 식의 안도감이 얼마만인가. 아, 눈물 맺히네. 갑자기 마음이 편해져서도 그렇고, 그동안 고생한 걸 생각하니 더욱 그렇다. 굳이 참 힘들게도 살았다. 아니, 사람 참 변하지 않는 구나. 그렇다면 '습건비(濕乾比)'는 습(濕), 즉 '-1'이다.

다음, 간만에 느낀 이 안도감, 잃고 싶지 않다. 그런데 커피가

식는다. 일말의 불안감이 몰려온다. 아, 집중하자. 이걸 잃으면 다시 삭막해진다. 다시 한 모금, 음… 아직 좋네! 커피 잔을 든 손에 불끈 힘을 준다. 그렇다면 '후전비(後前比)'는 극전(極前), 즉 '+2'이다.

다음, 생각해보면 지금 느끼는 이 안도감을 한낱 지나가는 꿈이라고 쉽게 치부할 수는 없다. 내 삶을 되돌아보면 사실 여유로울 자격이 충분하다. 그저 내가 마음먹지 않았을 뿐이지. 물론 '마음먹기'가 만만한건 아니겠지만. 그렇다면 '하상비(下上比)'는 하(下), 즉 '−1'이다.

마지막으로, 이 안도감도 지나가겠지. 커피를 다 마시면, 그리고 커피숍을 나서면. 벌써 바깥도 어둑어둑해졌다. 그런데 말이다. 원래 세상은 혼자다. 나는 내가 지킨다. 그리고 이런 느낌, 좋다. 앞으로도 이 상태, 계속 한번 유지해보자. 그렇다면 '앙측비(央側比)'는 극앙(極央), 즉 '−1'이다.

자, 이렇게 <감정조절표> 한 장을 작성했다. 이제 '개별점수'를 합산해보면, 내가 지금 느낀 [찰나의 안도]의 '전체점수'는 바로 '−2'이다. 그렇다면 이 감정은 전체적으로 볼 때 약간 '음기적'이다. 하지만, '개별점수'들을 보면, 그야말로 엎치락뒤치락 난리가 났다. 그만큼 이 감정이 가진 기운이 강해서 그렇다. '하필이면 지금 이 순간, 이런 감정이 들어도 되나' 하는 식으로. 이와 같이 숫자가 높아야만 기운이 강한 것은 결코 아니다. 한쪽 특성이 강할 뿐이지.

<감정조절표>의 활용에는 대표적으로 세 가지 방법이 있다. 첫째, 명상 등을 통해 '내 마음'을 찬찬히 들여다본다. 그리고 지속적으로 존재하는 '특정 감정' 하나를 떠올린다. 그리고 마음이 내킬 때면 표에 따라 이를 체크한다. 이는 때에 따라 여러 번 반복 가능하다. 둘째, 대화 등을 통해 내 앞의 '상대의 마음'을 찬찬히 들여다본

다. 다음은 위와 같다. 셋째, 자료 등을 찾으며 내가 실제로 대화해 본 적이 없는 '그대의 마음'을 찬찬히 들여다본다. 다음은 위와 같다.

위의 세 가지 방법은 나름대로 강점이 있다. 우선, '내 마음'은 나만 아는 '내밀한 대화'를 통해 가장 확실한 주관성이 확보된다. 그리고 방대하고 믿음직하며, 쉽고 효과적이다. 우리 모두는 그야말로 각자의 마음 안에 세상에서 제일 '거대한 도서관', 즉 무한히 참조 가능한 빅데이터를 장착하고 있다.

다음, '상대의 마음'은 '친밀한 대화'를 통해 주관성을, 그리고 '타자의 시선'을 통해 객관성을 동시에 확보 가능하다. 그렇다면 '내 마음'이 가진 스스로에 대한 특혜, 즉 일종의 편향성과 호의, 그리고 자기애가 내포한 한계를 극복할 수 있다.

다음, '그대의 마음'은 '타자의 시선'을 통해 가장 엄격한 객관성이 확보된다. 더불어, 역사적으로 사실 관계가 왜곡되었거나, 알 수 없는 사실이 많은 만큼, '예술적 상상력'이 발동될 여지가 높아진다.

게다가, '그대의 마음'은 위험 부담이 없고 활용이 간편한 '모의실험(simulation)'이다. 즉, 이를 액면 그대로 믿거나, 이에 따른 당장의 책임감을 느낄 필요도 없다. 사실을 잘 모르는 상태에서의 자유로운 연상과 추론, 즉 일종의 의견일 뿐이니.

따라서 이 책에서는 미술작품 속에 드러난 '그대의 마음'에 주목한다. 물론 이를 따라가다 보면 당연히 '내 마음'도 드러날 것이다. 이 모든 것은 상대를 빙자해서 나를 표현하는 '내 마음의 자화상'이니.

여러분도 내가 수행한 실험을 살펴보면서 동일한 대상에 대해 스스로 실험을 감행해보기를 바란다. 그런데 우리의 실험 결과는 당연히 동일할 수 없다. 예술은 태생이 개성적이다. 우리의 모습은 다 다르기에. 이와 같이 '그들의 마음'이 곧 '내 마음'인 경지에 이르

다 보면, 어느새 '자신의 자화상'이 그려지게 마련이다. 그게 바로 이 책의 궁극적인 목적이다.

: <감정조절 직역표>

'**표 18**', <감정조절 직역표(the Translation of ESMD)>는 <감정 조절표>를 직역할 때 활용 가능한 단어를 정리해놓았다. 참고로, 이 표와 <얼굴표현표>의 직역을 위한 <얼굴표현 직역표(the Translation of FSMD)>는 그 형식이 동일하다. 그러나 포함된 단어 가 다르다. 대상이 가진 특성의 차이 때문이다. 물론 원리적인 내용 은 같지만.

앞에서 <감정조절표>로 분석한 감정을 <감정조절 직역 표>에 따라 직역하면, 즉 '의인화'로 서술하면 다음과 같다:

[찰나의 안도]는 여러모로 말이 되고, 두루 매우 신경을 쓰며, 남에게 매우 터놓고, 나라서 그럴 법하며, 대놓고 확실하고, 아직은 신선하며, 이제는 받아들이고, 감상에 젖으며, 매우 호전주의적이 고, 현실주의적이며, 자기중심적이다.

이는 특정인의 마음속에 자리 잡은 '특정 감정'에 대한 '**내용적 인 직역**'이다. 여기서 '잠기'는 표기하지 않았다. 물론 표기할 수도 있지만, 통상적으로는 편의상 생략한다. 그리고 '-2'나 '+2'의 경 우에는 '매우'로 수식한다. 나아가, 필요에 따라 점수폭을 넓힐 때는 <감정조절 직역표>의 수식 항목에 표기된 것처럼 극극, 즉 '무지 막지하게', 혹은 극극극, 즉 '극도로 무지막지하게' 등이 활용 가능 하다. 그런데 이는 초안으로서의 직역일 뿐이다. 그래서 아직은 어 색하다. 결국, 실질적인 활용을 위해서는 상황과 맥락에 맞는 보다 자연스러운 의역이 요구된다.

감정조절 직역표(the Translation of ESMD)

분류 (Category)	음기 (陰氣, Yin Energy)	양기 (陽氣, Yang Energy)
형 (형태形, Shape)	**극균**(심할極, 고를均, balanced): 여러 모로 말이 되는	**비**(비대칭非, asymmetrical): 뭔가 말이 되지 않는
	소(작을小, small): 두루 신경을 쓰는	**대**(클大, big): 여기에만 신경을 쓰는
	종(세로縱, lengthy): 나 홀로 간직한	**횡**(가로橫, wide): 남에게 터놓은
	천(얕을淺, shallow): 나라서 그럴 법한	**심**(깊을深, deep): 누구라도 그럴 듯한
	원(둥글圓, round): 가만두면 무난한	**방**(모날方, angular): 이리저리 부닥치는
	곡(굽을曲, winding): 이리저리 꼬는	**직**(곧을直, straight): 대놓고 확실한
상 (상태狀, Mode)	**노**(늙을老, old): 이제는 피곤한	**청**(젊을靑, young): 아직은 신선한
	유(부드러울柔, soft): 이제는 받아들이는	**강**(강할剛, strong): 아직도 충격적인
	탁(흐릴濁, dim): 이제는 어렴풋한	**명**(밝을明, bright): 아직도 생생한
	농(엷을淡, light): 딱히 다른 관련이 없는	**담**(짙을濃, dense): 별의별 게 다 관련되는
	습(젖을濕, wet): 감상에 젖은	**건**(마를乾, dry): 무미건조한
방 (방향方, Direction)	**후**(뒤後, backward): 회피주의적인	**전**(앞前, forward): 호전주의적인
	하(아래下, downward): 현실주의적인	**상**(위上, upward): 이상주의적인
	극앙(심할極, 가운데央, inward): 자기중심적인	**측**(측면側, outward): 임시변통적인
수 (수식修, Modification)	**극**(심할極, extremely): 매우 **극극**(very extremely): 무지막지하게 **극극극**(the most extremely): 극도로 무지막지하게 * <감정조절 직역표>의 경우, <감정조절표>와 마찬가지로 '형'에서 '극균/비'와 '상' 전체, 그리고 '극앙/측'에서는 원칙적으로 '극'을 추 가하지 않음. 하지만, 굳이 강조의 의미로 의도한다면 활용 가능	

: <감정조절 시각표>

'표 19', <감정조절 시각표(the Visualization of ESMD)>는 <감정조절표>를 시각화할 때 참조 가능한 단어를 정리해놓았다. 이 표는 조형을 다루는 특성상, <얼굴표현 직역표>와 거의 유사하다. 사실상, '곡직비', '노청비', 그리고 '습건비'의 단어만 특성에 맞게 조금 수정되었다.

앞에서 <감정조절표>로 분석한 감정을 <감정조절 시각표>에 따라 직역하면, 즉 '추상화'로 시각화하면 다음과 같다:

[찰나의 안도]는 대칭이 매우 잘 맞고, 전체 크기가 매우 작으며, 가로폭이 매우 넓고, 깊이폭이 얕으며, 사방이 둥글지도 각지지도 않고, 외곽이 쫙 뻗은 형태에, 신선해 보이고, 느낌이 부드러우며, 색상이 흐릿하지도 생생하지도 않고, 형태가 연하지도 진하지도 않으며, 질감이 윤기 나는 상태에, 매우 앞으로 향하고, 아래로 향하며, 가운데로 향하는 방향이다.

이는 특정인의 마음 속, '특정 감정'에 대한 **조형적인 직역**이다. 여기서는 보다 구체적인 이미지를 상상하기 위해 '잠기'도 표기했다. 그리고 6개의 '형', 5개의 '상', 3개의 '방'을 묶어 순서대로 '형태', '상태', '방향'이라고 표기함으로써 그 특성을 더욱 명확하게 했다. 물론 '잠기', 그리고 '형태', '상태', '방향'은 생략 가능하다. 따라서 이 책의 II부, '실전편'에서는 편의상 이들을 생략했다. 참고로, '−2'나 '+2'의 경우에는 '매우'로 수식한다. 그리고 수식 항목을 참조해서 필요에 따라 점수폭을 넓힐 수도 있다.

그런데 이는 직역일 뿐이며, 이를 해석하고 표현하는 작가에 따라 드러나는 이미지는 변화무쌍하다. 혹시, 호기심이 넘친다면,

분류 (Category)	음기 (陰氣, Yin Energy)	양기 (陽氣, Yang Energy)
형 (형태形, Shape)	**극균**(심할極, 고를均, balanced): 대칭이 매우 잘 맞는	**비**(비대칭非, asymmetrical): 대칭이 잘 안 맞는
	소(작을小, small): 전체 크기가 작은	**대**(클大, big): 전체 크기가 큰
	종(세로縱, lengthy): 세로폭이 긴/가로폭이 좁은	**횡**(가로橫, wide): 가로폭이 넓은/세로폭이 짧은
	천(얕을淺, shallow): 깊이폭이 얕은	**심**(깊을深, deep): 깊이폭이 깊은
	원(둥글圓, round): 사방이 둥근	**방**(모날方, angular): 사방이 각진
	곡(굽을曲, winding): 외곽이 구불거리는/굴곡진	**직**(곧을直, straight): 외곽이 쫙 뻗은/평평한
상 (상태狀, Mode)	**노**(늙을老, old): 오래되어 보이는/쳐진	**청**(젊을靑, young): 신선해 보이는/탱탱한
	유(부드러울柔, soft): 느낌이 부드러운/유연한	**강**(강할剛, strong): 느낌이 강한/딱딱한
	탁(흐릴濁, dim): 색상이 흐릿한/대조가 흐릿한	**명**(밝을明, bright): 색상이 생생한/대조가 분명한
	농(엷을淡, light): 형태가 연한/구역이 듬성한/털 이 옅은	**담**(짙을濃, dense): 형태가 진한/구역이 빽빽한/ 털이 짙은
	습(젖을濕, wet): 질감이 윤기나는/윤택한	**건**(마를乾, dry): 질감이 우둘투둘한/뻣뻣한
방 (방향方, Direction)	**후**(뒤後, backward): 뒤로 향하는	**전**(앞前, forward): 앞으로 향하는
	하(아래下, downward): 아래로 향하는	**상**(위上, upward): 위로 향하는
	극앙(심할極, 가운데央, inward): 매우 가운데로 향하는	**측**(측면側, outward'): 옆으로 향하는
수 (수식修, Modification)	극(심할極, extremely): 매우 극극(very extremely): 무지막지하게 극극극(the most extremely): 극도로 무지막지하게 * <감정조절 시각표>의 경우, <감정조절표>'와 마찬가지로 '형' 에서 '극균/비'와 '상' 전체, 그리고 '극앙/측'에서는 원칙적으로 '극'을 추가하지 않음. 하지만, 굳이 강조의 의미로 의도한다면 활용 가능	

이를 참조해서 현재 자신의 감정을 한번 그려보길 권한다. 물론 재료와 기법, 그리고 상상하기에 따라 감정 하나도 여러 작품으로 다르게 표현될 수 있다. 그야말로 '**감정 초상화**' 시리즈의 탄생이다. 혹은, 내가 좋아하는 미술작품을 이를 참조해서 감정으로 해석할 수도 있다. 그러다 보면 알게 모르게 모두 다 '미술 작가', 그리고 '미술 비평가'가 된다.

: <감정조절 질문표>

'표 20', <감정조절 질문표(the Questionnaire of ESMD)>는 <감정조절표>에 아직 익숙하지 않을 경우에 보다 정확한 판단에 도움이 되고자 고안되었다. 그리고 스스로와 '모의대화'를 하거나, 상대방과 '실제대화'를 할 때에 유용하게 사용될 수 있다.

▲ 표 20　감정조절 질문표(the Questionnaire of ESMD): 예시

분류 (Category)	비율 (Proportion)	기준 (Standard)	음기 (陰氣, Yin Energy)	양기 (陽氣, Yang Energy)
형 (형태形, Shape)	균비 (均非)	논리 (logic)	원인이 명확한가요?	원인이 모호한가요?
		이미지 (image)	형태가 균형이 잡혔나요?	형태가 균형이 어긋났나요?
	소대 (小大)	논리 (logic)	복합적인 문제인가요?	독보적인 문제인가요?
		이미지 (image)	형태가 작나요?	형태가 큰가요?
	종횡 (縱橫)	논리 (logic)	스스로 감내하고 싶나요?	주변에서 신경써주길 원하나요?
		이미지 (image)	형태가 수직인가요?	형태가 수평인가요?
	천심 (淺深)	논리 (logic)	다른 사람은 이해 못할까요?	알고 보면 누구나 당연할까요?
		이미지 (image)	형태가 얕은가요?	형태가 깊은가요?

	원방 (圓方)	논리 (logic)	처음에는 은근슬쩍 찾아왔나요?	처음부터 거부감이 들었나요?
		이미지 (image)	형태가 둥근가요?	형태가 각졌나요?
	곡직 (曲直)	논리 (logic)	생각이 자꾸 바뀌나요?	생각이 항상 일관되나요?
		이미지 (image)	형태가 울퉁불퉁한가요?	형태가 쫙 뻗었나요?
상 (상태狀, Mode)	노청 (老靑)	논리 (logic)	더 이상 생각하기도 싫은가요?	자꾸만 생각나나요?
		이미지 (image)	상태가 오래되었나요?	상태가 새로운가요?
	유강 (柔剛)	논리 (logic)	어떻게 보면 그럴 만도 한가요?	절대로 용납할 수가 없나요?
		이미지 (image)	상태가 부드러운가요?	상태가 단단한가요?
	탁명 (濁明,)	논리 (logic)	기억이 좀 왜곡되었을까요?	기억이 정말 확실할까요?
		이미지 (image)	상태가 애매한가요?	상태가 명확한가요?
	농담 (淡濃)	논리 (logic)	앞으로도 변화가 없을까요?	앞으로도 자꾸 변할까요?
		이미지 (image)	상태가 밋밋한가요?	상태가 빽빽한가요?
	습건 (濕乾)	논리 (logic)	생각만 하면 울컥하나요?	이제는 동요가 없나요?
		이미지 (image)	상태가 축축한가요?	상태가 메말랐나요?
방 (방향方, Direction)	후전 (後前)	논리 (logic)	자꾸 피하게 되나요?	어떻게든 대적하고 싶나요?
		이미지 (image)	방향이 뒤쪽인가요?	방향이 앞쪽인가요?
	하상 (下上)	논리 (logic)	현실의 한계가 자꾸 느껴지나요?	말도 안 되는 꿈을 자꾸 꾸나요?
		이미지 (image)	방향이 아래쪽인가요?	방향이 위쪽인가요?
	앙측 (央側)	논리 (logic)	나를 지키는 게 가장 중요한가요?	나보다 중요한 게 있나요?
		이미지 (image)	방향이 중간쪽인가요?	방향이 옆쪽인가요?

그런데 각 항목은 '논리'편과 '이미지'편으로 나뉜다. 이 둘은 애초부터 혼용될 수도, 혹은 각자 사용될 수도, 아니면 각자 사용된 후에 서로 비교될 수도 있다. 통상적으로는 각자의 기질과 성향에 따라 '논리'편이, 혹은 '이미지'편이 상대적으로 대답하기에 더 수월하다. 물론 둘 다 수월한 경우도 있겠지만.

'논리'편의 질문 도입부의 예는 "해당 감정을 종이에 **구체적인 논리**'로 간략하게 도식화한다면…"이다. 이를테면 '노청비'와 관련해서 "해당 감정을 종이에 '구체적인 논리'로 간략하게 도식화한다면, 더 이상 생각하기도 싫은가요, 아니면 자꾸만 생각나나요? 한번 생각해보세요"와 같은 식이다.

'이미지'편의 질문 도입부의 예는 "해당 감정을 종이에 **추상적인 이미지**'로 간략하게 시각화한다면…"이다. 이를테면 '노청비'와 관련해서 "해당 감정을 종이에 '추상적인 이미지'로 간략하게 시각화한다면, 상당히 오래된 상태일까요, 아니면 새로운 상태일까요? 한번 상상해보세요"와 같은 식이다.

물론 필요에 따라 개별 문장은 언제라도 변경 가능하다. <감정조절표>의 원리만 잘 준수한다면. 그런데 만약에 <감정조절법>과 관련해서 정량적인 데이터를 수집, 분석하길 원한다면, 즉 '양적연구'를 수행한다면, 기계적으로 일관된 단답식 질문이 효과적이다. 그리고 참여자의 숫자가 많아야 한다.

그러나 대화를 중시하는 정성적인 상담법이라면, 즉 '질적연구'를 수행한다면, 위의 질문방식을 기계적으로 되뇌기보다는 상황과 맥락에 따라 융통성을 발휘하는 질문자의 역량이 중요하다.

이 책은 기본적으로 후자를 선호한다. '과학적 접근법'보다는 '예술적 접근법'이 한 개인으로서 스스로의 **마음 우주**를 여행하는

데에 보통 더 효과적이기 때문이다. 나아가, 외부적인 도움이나 참조 없이도 나 홀로, 혹은 소수의 인원이 일상 속에서 함께 수행 가능한 방식이라서 그렇다. 물론 다수의 인원을 공학적으로 비교하고자 한다면 '과학적 접근법'이 보통 효과적이다.

효과적인 판단을 끌어내는 질문방법은 다양하다. 대표적으로 고려해볼 5가지는 다음과 같다. 첫째, '**논리**'편, 혹은 '**이미지**'편 중 한 방식만 택해 질문하거나, 적절히 이들을 혼용한다. 둘째, 질문의 순서는 '**음기 우선**', 혹은 '**양기 우선**'으로 일관되게 질문하거나, 적절히 순서를 바꾼다. 셋째, '**단답식**'으로 일관되게 질문하거나, 긴 시간에 걸쳐 수평적인 '**대화식**'으로 진행한다. 넷째, '**논리적 글쓰기**'나 '**이미지 그리기**' 중 한 방식을 택해 요청하거나, 적절히 이들을 혼용한다. 다섯째, 위의 방식 중 한 방식만 택해 질문하거나, 적절히 이들을 혼용한다.

물론 위에서 무조건 더 나은 방식이 있는 것은 아니다. 이는 참여자와 당시의 상황, 그리고 조건 등에 따라 상대적이다. 하지만, 능력과 여력이 된다면 '대화식' 방법은 대체로 매우 효과적이다.

<감정조절 질문표>를 기계적으로 적용하는 것은 가장 기초적인 방식이다. 예컨대, 이런 종류의 질문을 받을 경우에는 나도 모르게 A라고 대답하는 성향이거나, 혹은 여러 상황에 따라 A나 B로 자꾸 대답이 바뀌는 경우가 종종 있다. 이는 문제적이다.

반면에 장시간 허심탄회한 대화를 지속하다 보면, 보다 정확하고 일관된 A라는 대답을 끌어낼 가능성이 높아진다. 그리고 그 과정 속에서 스스로에 대한, 그리고 상호 간에 이해도가 높아지고, 나아가 문제를 직면하고 이를 슬기롭게 해결하는 능력이 배양된다.

이게 바로 '**카운슬링(counseling)의 힘**'이다. 여기에 유의해서

<감정조절법>을 실생활에 적용하는 습관을 들인다면, 스스로 하는 '모의대화', 혹은 상호 간에 하는 '실제대화'는 어느새 내 인생길을 밝히는 용기의 등불이 된다. 그리고 여기서 드러나는 게 바로 **'마음작동 알고리즘(algorithm)'**이다. 이를 알아야 내가 그대로 보인다. 더불어, 세상이 제대로 보인다. 이 책에서 제시된 <감정조절론>이 여기에 크게 일조하길 기대한다.

: <감정조절 기술법>

▲ 표 21 <감정조절 기술법>: 기호체계

[특정 감정]"분류번호=해당점수"

* 푸른색: '음기' / 보라색: '잠기' / 붉은색: '양기'

<감정조절론>을 기호화한 **'표 21'**, <감정조절 기술법(the Notation of ESMD)>은 <감정조절표>의 '감정읽기' 과정을 기술하는 언어다. 즉, '전체점수'에 이르게 된 과정을 세세하게 기술하여 자료화가 가능하다. 그렇게 되면 스스로 검증하거나, 혹은 서로 간에 교류하는데 효과적이다. 또한, 앞에서 제시된 <감정조절 직역표>, 그리고 <감정조절 시각표>에 따른 직역이 한결 수월해진다.

이 기술법은 다음과 같은 기호체계를 따른다. 우선, '특정 감정'을 [] 안에 넣는다. 즉, 그게 만약 'A'라면 [A]로 표기한다. 다음, "___" 안에는 <감정조절표> 항목의 순서대로 '분류번호(the category names)'가 점수와 함께 포함된다. 이를 통해 [A]에 대한 '감정읽기'를 복기하며 검토하는 것이 가능하다. 그런데 '음기'이거나 '양기'인 경우에는 기입하지만, '잠기'인 경우에는 통상적으로 생략한다. 즉, 의미 부여를 할 만한 중요한 사건들만 기록하는 것이다.

앞에서 예로 든 [찰나의 안도]를 보면, 표에 항목 별로 기술된 '기준'의 순서대로, '형(형태)'에서는 '균형', '면적', '비율', '심도', '표면', 그리고 '상(상태)'에서는 '탄력', '경도', '재질', 마지막으로 '방(방향)'에서는 '후전', '하상', '앙측'이 '음기', 혹은 '양기'이다. 반면에 '형'에서 '입체', 그리고 '상'에서 '색조', '밀도'는 '잠기'이다. 따라서 이들은 굳이 기입하지 않는다.

" " 안에서는 각 항목의 '분류번호'와 기운의 '해당점수'를 "분류번호＝해당점수"로 기입한다. 예컨대, [A]의 " "에는 '형'에서 '균형'이 제일 먼저 나온다. 이 표를 보면, 상위항목(분류)으로서의 '형'은 대문자인 'S', 그리고 하위항목(번호)으로서의 '균형'은 소문자인 'a'이다. 그렇다면 이 둘을 함께 'Sa'로 표기한다. 만약에 하위항목의 소문자만 쓸 경우에는 다른 항목에도 같은 문자가 있어 혼동의 여지가 있으니, 언제나 상위항목과 함께 표기해야 한다.

그리고 만약에 그 항목에서 기운이 '−1'이라면 "Sa＝−1"로 표기한다. 이는 [A]가 '균비비'에서 극균, 즉 대칭이 매우 잘 맞는다는 것을 의미한다. 주의할 점은 '음기'와 '양기'는 수평적인 대립항이다. 따라서 '−'와 구분하기 위해 '＋'도 꼭 표기해야 한다.

이와 같이 앞에서 예로 든 [찰나의 안도]를 기술한다면, 그 기술법은 바로 [찰나의 안도]"Sa＝−1, Sb＝−2, Sc＝＋2, Sd＝−1, Sf＝＋1, Ma＝＋1, Mb＝−1, Me＝−1, Da＝＋2, Db＝−1, Dc＝−1"가 된다. 참고로, 여기에 치는 밑줄은 이 기술법을 강조하기 위한 설정일 뿐, 필수적인 사항은 아니다.

그리고 <감정조절 기술법>은 '한글식 한자', 즉 줄여서 '한글', 그리고 한자체 '한문', 또한 영어식 '영문'으로도 표기가 가능하다. 우선, '한글'로는 [찰나의 안도]"극균극소극횡천직형 청유습상 극

전하극앙방"이 된다. 그리고 이에 대응하는 '한문'으로는 [찰나의 안도]"極均極小極橫淺直形 靑柔濕狀 極前下極央方"이 된다.

이와 같이 '한글'과 '한문'의 경우, 통상적으로 '형', '상', '방'을 각 항목의 끝에 붙이면 구분이 깔끔해진다. 이를테면 극균극소극횡천직형, 청유습상, 극천하극앙방과 같이 '형태', '상태', '방향'의 끝에 각각 '형', '상', '방'을 붙이는 것이다.

물론 익숙해지면 '한글'과 '한문'에서 '형', '상', '방', 그리고 띄어쓰기를 생략하여 축약하는 것도 가능하다. 이를테면 [찰나의 안도]"극균극소극횡천직형 청유습상 극전하극앙방"을 [찰나의 안도]"극균극소극횡천직청유습극전하극앙"으로, 그리고 [찰나의 안도]"極均極小極橫淺直形 靑柔濕狀 極前下極央方"을 [찰나의 안도]"極均極小極橫淺直靑柔濕極前下極央"으로 줄여 쓰는 것이다.

이 표기법만으로도 '개별점수'와 '전체점수'의 환산이 가능하다. 이를테면 표에 따르면 극균은 '-1', 극소는 '-2', 극횡은 '+2', 천은 '-1', 직은 '+1', 청은 '+1', 유는 '-1', 습은 '-1', 극전은 '+2', 하는 '-1', 극앙은 '-1'이 된다. 즉, '전체점수'는 '-2'로 이 감정의 전반적인 기운은 '음기'적이다. 하지만, 그 안에서는 여러 종류의 상이한 '음기'와 '양기'가 충돌한다.

다음, '영문'으로는 [찰나의 안도]"extremely balanced－extremely small－extremely wide－shallow－straight Shape young－soft－wet Mode extremely forward－downward－extremely inward Direction"이 된다. '영문'의 경우, 항목별로 '-'로 묶고 분류별로 '형', '상', '방'을 붙였다. 이를 축약하면 [찰나의 안도]"extremely balanced－extremely small－extremely wide－shallow－straight－young－soft－wet－extremely forward－

downward-extremely inward"가 된다.

'한글', 그리고 '한문'과 마찬가지로, '영문' 역시도 표기법만으로 '개별점수'와 '전체점수'의 환산이 가능하다. 이를테면 표에 따르면 extremely balanced는 '−1', extremely small은 '−2', extremely wide는 '+2', shallow는 '−1', straight는 '+1', young은 '+1', soft 는 '−1', wet은 '−1', extremely forward는 '+2', downward는 '−1', extremely inward는 '−1'이 된다. 즉, '전체점수'는 마찬가지로 '−2'가 된다.

그런데 이와 같은 기호체계를 굳이 따르지 않더라도 원리만 이해하면 '감정읽기'는 충분히 가능하다. 이는 방편적인 도구일 뿐이다. 즉, 필요에 따라 한글, 한문, 영어 중 편한 방식을 활용하면 그만이다. 하지만, 익숙해지면 여러모로 장점이 크다. 물론 <감정조절표>를 많이 활용하다 보면, 어느 순간 이 또한 친근해진다.

: <ESMD 기법 공식>

▲ 표 22 <ESMD 기법 공식>

ESMD(평균점수) = "전체점수 / 횟수" = [특정 감정]"분류번호=해당점수", [특정 감정]"분류번호=해당점수", [특정 감정]"분류번호=해당점수" (…)

<감정조절론>을 공식화한 '표 22', <ESMD 기법 공식(the Form of ESMD Technique)>은 특정인의 마음을 사로잡는 '여러 감정'들에 각각 <감정조절표>의 원리를 적용해서 산출한 '점수표'를 종합하여 **평균점수(an average score)**를 내는 방식이다. 이는 'ESMD(평균점수)'로 표기한다.

여기서 '여러 감정'들이라 함은 정확한 숫자가 미정이라는 의

미이다. 즉, '감정읽기'에서는 특정인의 마음 상태를 파악하는 자신의 분별력에 따라 주연의 역할을 하는 감정을 얼마든지 복수로 선발할 수 있다.

이를테면 먼저 주목하게 되는 순서대로, 특정인의 마음 속 '**주연 감정**'이 '갑자기 몰려오는 짜증', '어찌할 바를 모르겠는 당혹', '한편으로 원망'이라고 가정해보자. 그러면 <감정조절표>는 [갑자기 몰려오는 짜증], [어찌할 바를 모르겠는 당혹], [한편으로 원망] 순으로 개별 적용이 가능하다. 따라서 결과적으로는 3개의 '특정 감정'들의 '개별점수(a score of a particular set)'를 내는 3장의 서로 다른 '**점수표**'가 가능하다.

물론 점수를 내는 과정에서 '그래도 다행' 또한 느껴진다면, 4번째 주연으로 [그래도 다행]에도 <감정조절표>를 적용해서 '점수표'를 추가할 수 있다. 그렇다면 '점수표'는 4장으로 늘어난다.

그런데 주의를 집중하다 보면, 이런 식의 수정은 당연하다. 마음을 쓰면서 새로운 기운이 계속 생성되기 때문이다. 그러니 '현재진행형적인 판단'에 당황하기보다는, 오히려 이를 즐기며 익숙해지는 게 좋다.

만약에 '점수표'가 4장인데, '개별점수'가 각각 [**갑자기 몰려오는 짜증**]은 '-3', [**어찌할 바를 모르겠는 당혹**]은 '$+2$', [**한편으로 원망**]은 '-1', [**그래도 다행**]은 '0'이라면 이들을 합한 '전체점수(total scores of all the sets)'는 '-2'가 된다. 그렇다면 '평균점수'는 '전체점수'인 '-2'를 점수표 4장, 즉 <감정조절표>를 사용한 '횟수(the number of sets)' 4회, 혹은 '주연 감정'의 '숫자(the number of particular emotions)' 4개로 나눈 값, 즉 '-0.5'가 된다. 결국, <ESMD 기법 공식>에 따르면 이를 $\underline{ESMD(-0.5)} = "-2/4"$로 표기한다.

여기서 주의할 점! 분자인 '전체점수'는 총체적인 '음기'나 '양기'의 기운이기 때문에 숫자 앞에 '－'나 '＋'를 꼭 붙여야 한다. 반면에 분모는 얼굴 개별부위에 활용한 '점수표'의 개수, 즉 <감정조절표>를 사용한 '횟수'이기 때문에 숫자만을 사용한다.

여기서 설명된 <ESMD 기법 공식>은 상당히 단순한 계산법이다. 이를테면 '주연 감정'의 우선순위에 따라 점수에 차등을 둘 수도 있다. 혹은, 순서를 따르는 '순열(combination)'과 순서를 무시하는 '조합(permutation)'의 관계를 정립할 수도 있고. 하지만 자칫하면, 이 모든 방법이 작위적이 될 위험이 크다. 또한, 이를 정당화하는 논리가 추가로 필요하다. 따라서 주의를 요한다.

<ESMD 기법 공식>은 '감정조절 기술법'과 등식의 관계다. 즉, ESMD(평균점수)="전체점수/횟수"=[특정 감정]"분류번호", [특정 감정]"분류번호", [특정 감정]"분류번호" 식으로 가능한 만큼 지속할 수 있다.

여기서 주의할 점! <감정조절 기술법>의 총 묶음은 점수표의 개수, 즉 <감정조절법>을 활용한 횟수, 혹은 '주연 감정'의 숫자와 같아야 한다. 그리고 개별 묶음은 개별감정의 명칭(name of a particular Emotion)과 함께 '세부항목'이 순서대로 모두 포함되어야 한다.

위의 예를 빌면, <감정조절법>을 4회 활용한 경우에는 ESMD()=" / "=[갑자기 몰려오는 짜증]" ", [어찌할 바를 모르겠는 당혹]" ", [한편으로 원망]" ", [그래도 다행]" "으로 표기한다. 따라서 이 표기법만 봐도, 특정 얼굴의 '평균점수', '전체점수', 주연들의 숫자와 '세부항목', 그리고 '개별점수'를 모두 다 살펴볼 수 있다. 그런데 여기서 "전체점수/횟수"는 굳이 기술하지 않아도 다른 기호

체계로 파악할 수 있으므로 편의상 생략이 가능하다.

앞에서 <감정조절 기술법>의 예로 들었던 [찰나의 안도]를 <ESMD 기법 공식>과 연결해서 해당 기호체계로 표기하면 다음과 같다:

ESMD(-2)="$-2/1$"=[찰나의 안도]"Sa=-1, Sb=-2, Sc=$+2$, Sd=-1, Sf=$+1$, Ma=$+1$, Mb=-1, Me=-1, Da=$+2$, Db=-1, Dc=-1"

다른 예로, [어찌할 바를 모르겠는 당혹]은 다음과 같다:

FSMD($+2$)="$+2/1$"=[어찌할 바를 모르겠는 당혹]"Sa=$+1$, Sb=-1, Sc=-1, Sd=$+1$, Se=$+2$, Sf=$+1$, Mb=$+1$, Mc=-1 Me=$+1$, Da=-1, Db=-1"

만약에 앞에서 설명한 [찰나의 안도]와 [어찌할 바를 모르겠는 당혹]이 특정인의 한 마음이라면 다음과 같다.

ESMD(0)="$0/2$"=[찰나의 안도]"Sa=-1, Sb=-2, Sc=$+2$, Sd=-1, Sf=$+1$, Ma=$+1$, Mb=-1, Me=-1, Da=$+2$, Db=-1, Dc=-1", [어찌할 바를 모르겠는 당혹]"Sa=$+1$, Sb=-1, Sc=-1, Sd=$+1$, Se=$+2$, Sf=$+1$, Mb=$+1$, Mc=-1 Me=$+1$, Da=-1, Db=-1"

물론 <감정조절 기술법>에서처럼 이 표기법은 '한글', 그리고 이에 대응하는 '한문', 또는 '영문'으로 표기가 가능하다. 그런데 개인적으로 나는 '한글' 표기법을 선호한다. 위의 표기법을 '한글'로 풀면 다음과 같다:

ESMD(0)="$0/2$"=[찰나의 안도]"극균극소극횡천직형 청유습상 극전하극앙방", [어찌할 바를 모르겠는 당혹]"비소종심극모직형 강탁 건상 후하방"

내 경우에는 이게 간편하고 명확하다. 따라서 앞으로 설명될 'esmd 약식 기법', 그리고 이 책의 II부, '실제편'에서는 '한글'을 기본 표기법으로 활용할 것이다.

: <esmd 기법 약식>

▲ 표 23 <esmd 기법 약식>

esmd(전체점수) = [특정 감정]대표특성, [특정 감정]대표특성, [특정 감정]대표특성 (⋯)

<감정조절론>을 약식화한 '표 23', <esmd 기법 약식(the Short Form of esmd Technique)>은 활용의 편의상 개발되었다. 이를테면 <ESMD 기법 공식>을 꼼꼼하게 정식으로 활용하다 보면 머리에 종종 부하가 걸린다. 소위 너무 '정식'이다. 하지만, <esmd 기법 약식>은 말 그대로 <약식>이다. 즉, 직관적이고 가볍다. 따라서 비교적 쉽다. 참고로, <약식>인 만큼 대문자(ESMD)가 아닌 소문자(esmd)를 써서 '정식'과 손쉽게 구별했다. 그리고 개별 감정당 '대표특성' 하나씩만 나오기에 편의상 겹따옴표를 생략했다.

<esmd 기법 약식>은 'esmd(전체점수)'로 표기한다. 여기서 '전체점수'란 '음기'나 '양기'를 띠는 여러 '주연 감정'들의 '개별점수'를 합산한 총점이다. <ESMD 기법 공식>과 마찬가지로 숫자 앞에 붙는 '−'나 '+'는 생략하지 않는다.

여기서는 여러 감정을 그 '대표특성'과 함께 중요한 순서대로 나열한다. 즉, '특정 감정'은 [], 그리고 '대표특성'은 그 다음에 붙여서 기술한다. 그리고 이 둘을 붙여 []대표특성으로 표기한다. 여기서 물론 밑줄은 강조의 의미이다.

그리고 '대표특성'에서 '형(형태)'과 관련된 특성이면 특성의 글

자 뒤에 '형'을 붙인다. 마찬가지로, '상(상태)'에서는 뒤에 '상'을, 그리고 '방(방향)'에서는 뒤에 '방'을 붙여 분류별 계열을 구분한다.

이를테면 아침에 일어났는데 간만에 잘 잤는지 너무 개운해서 [소소한 기쁨]을 느꼈다. 그런데 그 감정에서 가장 큰 특성이 무엇인지 생각해보면, 다시 어려진 것만 같이 힘이 넘치는 생생한 상태다. 그게 나를 기쁘게 했다. 그렇다면 이는 '노청비'에서 '청비'가 강한 것이다. 따라서 [소소한 기쁨]청상으로 표기한다. 그리고 '개별점수'는 '+1'이다.

그런데 '특정 감정' 하나는 오직 하나의 대표특성과만 연결된다. 만약에 대표특성이 여럿 더 있다면, '특정 감정'도 그 숫자만큼 중복해서 서술한다. 즉, 1:1의 대쌍구조를 유지한다.

이를테면 너무 개운해서 [소소한 기쁨]을 느꼈는데 지금 내가 처한 상황을 생각해보면 뭔가 말이 되지 않는다. 이 여유는 또 뭐지? 그렇다면 이는 '균비비'에서 '비비'가 강한 것이다. 따라서 [소소한 기쁨]비형으로 표기한다. 그리고 '개별점수'는 '+1'이다.

만약에 위의 두 요소가 현재 특정 마음의 전부라면 '전체점수'는 '+2'이다. 따라서 $esmd(+2)=$[소소한 기쁨]청상, [소소한 기쁨]비형으로 표기한다.

이에 따른 '내용적인 직역'은 다음과 같다:

'전체점수'가 '+2'인 '양기'가 강한 감정으로, [소소한 기쁨]은 아직은 신선하고, [소소한 기쁨]은 뭔가 말이 되지 않는다.

이에 따른 '조형적인 직역'은 다음과 같다:

'전체점수'가 '+2'인 '양기'가 강한 감정으로, [소소한 기쁨]은 탱탱하고, [소소한 기쁨]은 대칭이 잘 안 맞는다.

물론 더 복잡하다면 표기는 그만큼 확장된다. 이를테면

esmd(+2) = [소소한 기쁨]청상, [소소한 기쁨]비형, [떠오르는 근심]강상, **[현실적인 푸념]극하방**, [한편의 희망]측방이 그 예이다. 그리고 '개별점수'는 순서대로 '+1', '+1', '+1', '-2', '+1'이다.

이에 따른 '내용적인 직역'은 다음과 같다:

'전체점수'가 '+2'인 '양기'가 강한 감정으로, [소소한 기쁨]은 아직은 신선하고, [소소한 기쁨]은 뭔가 말이 되지 않으며, [떠오르는 근심]은 아직도 충격적이고, **[현실적인 푸념]**은 매우 현실주의적이며, [한편의 희망]은 임시변통적이다.

이에 따른 '조형적인 직역'은 다음과 같다:

'전체점수'가 '+2'인 '양기'가 강한 감정으로, [소소한 기쁨]은 탱탱하고, [소소한 기쁨]은 대칭이 잘 안 맞으며, [떠오르는 근심]은 딱딱하고, **[현실적인 푸념]**은 매우 아래로 향하며, [한편의 희망]은 옆으로 향한다.

여기서 주의할 점! 위의 두 예에서 '전체점수'가 같은 '+2'라고 해서 특정인의 마음에 대한 해석이 동일한 것은 결코 아니다. 즉, '총체적인 기운'의 정도가 비슷하다고 '개별적인 사연'이 같을 수는 없다. 이와 같이 '감정읽기'는 양적인 결과보다는 질적인 과정에 주목해서 세세한 이야기에 귀를 기울이고 여기에 의미를 부여해야 한다. 따라서 이는 '과학토론'보다는 '예술담론'과 통한다. 이 책의 II부, '실제편'을 보면 이는 더욱 분명해진다.

: <감정조절법>

앞에서 설명된 <감정조절표>는 <감정조절론>에 기반을 두며, 특정인의 마음에 편재한 '특정 감정'을 내용적으로 해석하고, 시각적으로 표현하는 '기초적인 방법론'이다. 이는 '예술적 얼굴책'

분류			전략표 (Strategy Card)		
			순기 (順氣, Pro-)	역기 (逆氣, Anti-)	
분류	번호	기준	(x +2)	(x -1)	(x -2)
감정 조절법	R	< 순법	순		
		= 잠법		역	
		> 역법			극역

에 나오는 <얼굴표현표>의 방법론을 '**구체적인 얼굴**'이 아니라, '**추상적인 마음**'에 적용한 경우다. 따라서 개념적인 틀이 동일한 기본적인 이론은 '예술적 얼굴책'의 내용을 축약해서, 혹은 그대로 가져왔다. 굳이 '예술적 얼굴책'을 보지 않아도 이 책만으로도 완성된 구조를 가지도록. 하지만, 여러 이론적인 배경과 세세한 설명은 '예술적 얼굴책'을 참조 바란다.

한편으로, '**표 24**', <감정조절법(the Strategy of ESMD)>은 이를 문제적이라고 받아들이는 경우에 마음을 다잡기 위한 구체적인 해결책을 여러모로 모색하는 '실용적인 방법론', 즉 일종의 심리조절법이다. 이는 '예술적 얼굴책'에 암시되긴 하지만, 본격적으로는 '예술적 감정조절'의 고유한 성과이다.

즉, '기초적인 방법론'이 특정 현상에 대한 이해와 해석을 풍요롭게 한다면, '실용적인 방법론'은 여기서 초래되는 문제를 발전적으로 해결하는 방편적인 도구이다. 이는 물론 '예술적 감정조절'에서 다루는 '추상적인 마음'뿐만 아니라, '예술적 얼굴책'에서 다루는 '구체적인 얼굴'에 적용해볼 수도 있다. 나아가, 상황과 맥락을 잘 고려한다면, '예술적 고민상담'에서 다루는 '**구체적인 사안**' 등, 여러 다른 현상을 다루는 것도 충분히 가능하다.

<감정조절법>은 대표적으로 세 가지로 구성된다. 첫째, <순

법(順法)>이다. 이는 '특정인의 마음 기운', 줄여서 **'특정 마음'**을 그 기운과 동일한 방향으로 더욱 과장하는 방법이다. 즉, 자신의 상태를 부풀리는 **'자기강화 과장법'**이다. 이를테면 그게 '−3'이라면 이를 '두 배($\times +2$)', 즉 '−6'으로 만들고, '+2'라면 이를 '+4'로 만드는 것이다.

이는 해당 기운을 더욱 강조하는 **'작용 우세의 법칙'**이다. 그리고 **'R<'**로 표기한다. 'R'은 반작용(Reaction)의 첫 글자로서, 마음의 작용에 가하는 반작용, 즉 비의도적인 현상에 대한 의도적인 개입을 의미한다. 그리고 글을 읽는 방향이 왼쪽에서 오른쪽임을 감안한다면, '<'는 앞으로 가면서 커지는 순방향을 의미한다.

비유컨대, 내가 온 몸을 활짝 펼치는 스트레칭을 잘한다면, 더욱 활짝, 그리고 오랫동안 펼치는 스트레칭 훈련을 종종 한다. 이는 반대의 경우도 마찬가지이다. 예컨대, '탁명비'의 경우에, 그 감정이 흐릿하다면 의도적으로 더욱 애매하게, 그리고 생생하다면 의도적으로 더욱 명확하게 묘사한다. 마치 좀 모르는데 전혀 모르는 양, 혹은 좀 아는데 잘 아는 양. 여기서 주의할 점! '두 배'란 그저 상징적인 숫자일 뿐, 그 숫자에 절대적으로 구속될 필요는 없다.

둘째, **<잠법(潛法)>**이다. 이는 '특정 마음'을 그 기운과 반대 방향으로 뒤집는 방법이다. 즉, 자신의 상태를 역으로 간주하는 **'역지사지 역할극'**이다. 이를테면 그게 '−3'이라면 이를 '반대($\times -1$)', 즉 '+3'으로 만들고, '+2'라면 이를 '−2'로 만드는 것이다.

이는 기운의 균형을 맞추는 **'작용-반작용의 법칙'**이다. 그리고 **'R='**로 표기한다. 'R'에 대한 설명은 위와 같다. 그리고 동전의 양면은 구조적으로 반대이면서도 가장 가깝다는 점을 감안한다면, '='는 '+와 −는 0'을 의미한다.

비유컨대, 내가 온 몸을 활짝 펼치는 스트레칭을 잘한다면, 반대로 오므리는 스트레칭 훈련을 종종 한다. 이는 반대의 경우도 마찬가지이다. 예컨대, '탁명비'의 경우에, 그 감정이 흐릿하다면 의도적으로 명확하게, 그리고 생생하다면 의도적으로 애매하게 묘사한다. 마치 좀 모르는데 좀 아는 양, 혹은 좀 아는데 좀 모르는 양. 여기서도 '반대'란 그저 상징적인 숫자일 뿐이다.

'셋째', <역법(逆法)>이다. 이는 '특정 마음'을 그 기운과 반대 방향으로 더욱 강하게 뒤집는 방법이다. 즉, 자신의 상태를 완전히 탈피하는 **'자기부정 역과장법'**이다. 이를테면 그게 '−3'이라면 이를 '반대로 두 배(× −2)', 즉 '+6'으로 만들고, '+2'라면 이를 '−4'로 만드는 것이다.

이는 오히려 반대 기운을 강조하는 **'반작용 우세의 법칙'**이다. 그리고 'R>'로 표기한다. 'R'에 대한 설명은 위와 같다. 그리고 글을 읽는 방향이 왼쪽에서 오른쪽임을 감안한다면, '>'는 앞으로 가면서 작아지는 역방향을 의미한다.

비유컨대, 내가 온 몸을 활짝 펼치는 스트레칭을 잘한다면, 반대로 더욱 심하게 오므리는 스트레칭 훈련을 종종 한다. 이는 반대의 경우도 마찬가지이다. 예컨대, '탁명비'의 경우에, 그 감정이 흐릿하다면 의도적으로 무지막지하게 명확하게, 그리고 생생하다면 의도적으로 무지막지하게 애매하게 묘사한다. 마치 좀 모르는데 잘 아는 양, 혹은 좀 아는데 전혀 모르는 양. 여기서도 '반대로 두 배'란 그저 상징적인 숫자일 뿐이다.

물론 상황과 맥락에 따라 세 가지 방법론은 홀로, 함께, 혹은 특정 순서에 입각하여 다양한 방식으로 활용 가능하다. 그리고 구체적인 실천의 예는 무척이나 다양하다. 우선, 앞으로 설명할 <감

정조절 실천표>에는 당장 활용 가능한 기초적인 예가 나온다. 다음, 이 책의 II부, '실전편'에서는 이를 응용한 여러 예를 제시한다.

그런데 마음은 변화무쌍한 우주다. 고정불변의 절대법칙이란 없다. 따라서 결국에는 그때그때 창의적인 융통성을 발휘하는 '예술적 상상력'이 중요하다. 그리고 내가 어떻게 마음먹느냐, 즉 **마음먹기**'가 관건이다. 이와 같이 과학으로 풀 수 없는 일은 예술로 풀자. 예술은 그야말로 사람의 텃밭이다.

: <감정조절법 기술법>

▲ 표 25 감정조절법 기술법(the Notation of the Strategy of ESMD)

	삼자택일			삼자택일	감정조절표 (ESMD)		
					분류	번호	
감정 조절법 기술법	R<	R=	R>	[특정감정]	대표특성(i)	O	O
					대표특성(ii)	O	X
					대표특성(iii)	X	

'**표 25**', <감정조절법 기술법(the Notation of the Strategy of ESMD)>은 <esmd 기법 약식>과 관련해서 특정 마음에 대한 일종의 <감정조절법>을 기술하는 방식이다. 그런데 이는 효과적인 측면에서 결과적으로 한 방법일 수도 있지만, 제안하는 단계에서는 통상적으로 여러 방법이다.

이는 <감정기술법>의 바로 아랫줄에 표기하며, 한 줄당 하나의 <감정조절법>, 즉 구체적인 심리조절법을 기술한다. 그리고 줄 바꿈으로 복수 표기가 가능하다. 물론 <ESMD 기법 공식>과 관련해서도 기술이 가능하다. 하지만, 이 책에서는 편의상 <esmd 기법 약식>을 기본으로 한다.

예를 들면, 특정 마음을 현재 [끝도 없는 걱정]방형, 즉 하나의

대쌍구조인 '특정 감정:대표특성'만으로 기술한다면, <esmd 기법 약식>은 다음과 같다:

esmd(+1) = [끝도 없는 걱정]방형

이를 <감정조절 직역표>에 따라 직역하면 다음과 같다:
[끝도 없는 걱정]은 이리저리 부닥친다.
이를 의역으로 해석하면 다음과 같다:
"이는 특정인의 마음속에서 걱정이 사라지기는커녕 끝도 없이 뭉게뭉게 피어오르며 내 마음 전체를 심란하게 흔들어놓고 있는 경우를 말한다. 즉, 이 때문에 도무지 다른 일에 온전히 집중할 수가 없다."

물론 관점에 따라 해석은 다양하다.
그리고 앞에서 설명된 <감정조절법>에서처럼, 특정 문제에 대한 해결책은 기본적으로 3가지이다. 즉, 'R<', 'R=', 'R>' 조절법이 있다. 이에 따라 <감정조절표>와 관련하여 '특정 감정'과 대쌍구조를 이루는 '대표특성'은 세 가지 계열로 나뉜다.
첫째는 <감정조절표>에서 '분류'와 '번호'가 같은 **동류동호 (同類同號)**' 계열이다. 이때는 <감정조절법 기술법>에서처럼, '대표특성' 바로 다음에 '(i)'를 표기하여 해당 계열을 표시한다.
이를테면 위 감정의 '대표특성'인 '방형'은 기운이 '+1'로서 '분류'가 'S', '번호'는 'e'로 'Se'에 해당한다. 그렇다면 이 경우, 'Se'에 해당하는 '분류'와 '번호'가 같으며, 기운이 '+2'로 강화된 '대표특성'은 바로 극방형 하나뿐이다.

그리고 마찬가지로, 기운이 '-1'로서 반대인 대립항은 바로 원형 하나뿐이다. 즉, '음기'인 원형과 '양기'인 방형의 '분류'와 '번호'는 동일하다. 한편으로, 기운이 '-2'로서 반대인 대립항은 원형에 극을 추가한다. 이 또한 '분류'와 '번호'는 동일하다.

이에 입각해서 위의 <esmd 기법 약식>에 <감정조절법 기술법>을 추가하면 다음과 같다.

esmd(+1)＝[끝도 없는 걱정]방형
R＜[끝도 없는 걱정]극방형(i)
R＝[끝도 없는 걱정]원형(i)
R＞[끝도 없는 걱정]극원형(i)

우선, 'R＜', 즉 '작용 우세의 법칙'과 관련된 <순법>에 따르면, '대표특성'은 기운이 '+2'인 극방형이 된다. 즉, 이 감정의 존재를 부정하기보다는, 오히려 더욱 집중해서 탐구한다. 이를테면 걱정의 수위를 높인다. "그래, 그럼 끝까지 한번 가보자" 하는 식으로.

다음, 'R＝', 즉 '작용-반작용의 법칙'과 관련된 <잠법>에 따르면, '대표특성'은 기운이 '-1'인 원형이 된다. 즉, 이 감정의 영향을 뒤바꾼다. 이를테면 도무지 다른 일에 집중하지 못하기보다는, 오히려 집중 가능한 다른 일을 찾는다. "그래, 그건 그거고 이건 이거거든?" 하는 식으로.

다음, 'R＞', 즉 '반작용 우세의 법칙'과 관련된 <역법>에 따르면, '대표특성'은 기운이 '-2'인 극원형이 된다. 즉, 이 감정을 아예 무시한다. 이를테면 이게 당장 중요하기보다는, 오히려 더욱 중요한 다른 일에 몰입한다. "그거 신경 쓸 겨를이 있나? 이게 얼마나

중요한데…" 하는 식으로.

물론 이 세 가지 방향은 대략적인 노선일 뿐이다. 실제로 이를 잘 수행하기 위해서는 이에 따른 구체적인 실행방법이 필요하다. 그리고 어떤 방향이 가장 효과적인지는 상황과 맥락에 따라 다 다르다. 그리고 기본적으로 개인차가 크기 때문에 주의가 필요하다.

이를테면 잘 모르겠다고 해서 무작정 하나씩 다 해볼 수는 없는 일이다. 하지만, 택한 길은 충실히 걸어야 한다. 그러다 보면 정도 붙고, 의미도 생기게 마련이다. 사람에게는 인공지능만큼 선택지가 무한하지 않다. 따라서 경험의 양보다는 질, 즉 내게 중요한 가치를 만들어가는 게 중요하다.

둘째는 <감정조절표>에서 '분류'는 같은데 '번호'가 다른 '동류이호(同類異號)' 계열이다. 이때는 <감정조절법 기술법>에서처럼, '대표특성' 바로 다음에 '(ii)'를 표기하여 해당 계열을 표시한다.

이를테면 '방형'은 기운이 '+1'로서 '분류'가 'S', '번호'는 'e'로 'Se'에 해당한다. 그렇다면 이 경우, '분류'는 같은데 '번호'가 다르며, 기운이 '+2'로 강화된 '대표특성'은 <감정조절표>의 순서대로 'Sa'에서 극비형, 'Sb'에서 극대형, 'Sc'에서 극횡형, 'Sd'에서 극심형, 'Sf'에서 극직형이 된다. 참고로, 극비형은 원래의 <감정조절표>에는 존재하지 않지만, 필요에 따라 충분히 고려 가능하다.

그리고 마찬가지로, 기운이 '−1'로서 반대인 대립항은 순서대로 'Sa'에서 극균형, 'Sb'에서 소형, 'Sc'에서 종형, 'Sd'에서 천형, 'Sf'에서 곡형이 된다. 한편으로, 기운이 '−2'로서 반대인 대립항은 여기에 '극'을 추가한다. 참고로, 극극균형은 원래의 <감정조절표>에는 존재하지 않지만, 필요에 따라 충분히 고려 가능하다.

이에 입각해서 같은 <esmd 기법 약식>에 <감정조절법 기술법>을 추가하면 다음과 같다.

esmd(+1)=[끝도 없는 걱정]방형
R<[끝도 없는 걱정]극횡형(ii)
R=[끝도 없는 걱정]극균형(ii)
R>[끝도 없는 걱정]극소형(ii)

우선, 'R<', 즉 <순법>에 따르면, 이 감정을 더욱 집중해서 탐구한다. 그런데 여기서는 '동류동호'가 아닌 '동류이호' 계열로 바꾼다. 그리고 기운을 기존의 '+1'에서 '+2'로 강화한다. 그렇다면 위에서 언급되었듯이, 가능한 '대표특성'은 다양하다.

하지만, 여기서는 기운이 '+2'인 극횡형이 가장 효과적이라고 가정했다. 이를테면 이 감정에 이리저리 치이며 방황하기보다는, 주변의 여러 사람들에게 다 터놓고 조언을 구한다. "그래, 내가 왜 이런 감정에 치이는지 한번 물어보자" 하는 식으로.

다음, 'R=', 즉 <잠법>에 따르면, 이 감정의 영향을 뒤바꾼다. 그런데 여기서는 '동류동호'가 아닌 '동류이호' 계열로 바꾼다. 그리고 기운을 기존의 '+1'에서 '−1'로 뒤집는다. 그렇다면 위에서 언급되었듯이, 가능한 '대표특성'은 다양하다.

하지만, 여기서는 극균형이 가장 효과적이라고 가정했다. 이를테면 이 감정 때문에 도무지 다른 일에 집중하지 못하기보다는, 도대체 그 원인이 무엇인지 철저히 분석한다. "그래, 도대체 내가 왜 이런 감정을 느껴야하는지 한번 따져보자" 하는 식으로.

다음, 'R>', 즉 <역법>에 따르면, 이 감정을 아예 무시한다.

그런데 여기서는 '동류동호'가 아닌 '동류이호' 계열로 바꾼다. 그리고 기운을 기존의 '+1'에서 '-2'로 뒤집는다. 그렇다면 위에서 언급되었듯이, 가능한 '대표특성'은 다양하다.

하지만, 여기서는 극소형이 가장 효과적이라고 가정했다. 이를테면 이 감정에 빠져 허우적대기보다는, 다른 여러 감정을 느낄 기회를 가짐으로서 마음속에서 그 지분을 많이 축소한다. "그래, 지금 내가 느낄 감정이 얼마나 많은데…" 하는 식으로.

셋째는 <감정조절표>에서 '분류' 자체가 다른 '이류(異類)' 계열이다. 이때는 <감정조절법 기술법>에서처럼, '대표특성' 바로 다음에 '(iii)'를 표기하여 해당 계열을 표시한다.

이를테면 방형은 기운이 '+1'로서 '분류'가 'S', '번호'는 'e'로 'Se'에 해당한다. 그렇다면 이 경우, '분류' 자체가 다르며, 기운이 '+2'로 강화된 '대표특성'은 <감정조절표>의 순서대로 'Ma'에서 극청상, 'Mb'에서 극강상, 'Mc'에서 극명상, 'Md'에서 극담상, 'Me'에서 극건상, 'Da'에서 극전방, 'Db'에서 극상방, 'Dc'에서 극측방이 된다. 참고로, 극청상, 극강상, 극명상, 극담상, 극건상, 극측방은 원래의 <감정조절표>에는 존재하지 않지만, 필요에 따라 충분히 고려 가능하다.

그리고 마찬가지로, 기운이 '-1'로서 반대인 대립항은 <감정조절표>의 순서대로 'Ma'에서 노상, 'Mb'에서 유상, 'Mc'에서 탁상, 'Md'에서 농상, 'Me'에서 습상, 'Da'에서 후방, 'Db'에서 하방, 'Dc'에서 극앙방이 된다. 한편으로, 기운이 '-2'로서 반대인 대립항은 여기에 극을 추가한다. 참고로, 극극앙방은 원래의 <감정조절표>에는 존재하지 않지만, 필요에 따라 충분히 고려 가능하다.

이에 입각해서 같은 <esmd 기법 약식>에 <감정조절법 기

술법>을 추가하면 다음과 같다.

esmd($+1$)=[끝도 없는 걱정]방형
R<[끝도 없는 걱정]극측방(iii)
R=[끝도 없는 걱정]습상(iii)
R>[끝도 없는 걱정]극습상(iii)

우선, 'R<', 즉 <순법>에 따르면, 이 감정을 더욱 집중해서 탐구한다. 그런데 여기서는 '이류' 계열로 바꾼다. 그리고 기운을 기존의 '+1'에서 '+2'로 강화한다. 그렇다면 위에서 언급되었듯이, 가능한 '대표특성'은 다양하다.

하지만, 여기서는 기운이 '+2'인 극측방이 가장 효과적이라고 가정했다. 이를테면 이 감정에 치이며 힘들어하기보다는, 여기서 자극을 받아 뚱딴지 같은 창의적인 상상을 한다. "그래, 이런 감정은 이렇게 활용하는 게 제 맛이지…" 하는 식으로.

다음, 'R=', 즉 <잠법>에 따르면, 이 감정의 영향을 뒤바꾼다. 그런데 여기서는 '이류' 계열로 바꾼다. 그리고 기운을 기존의 '+1'에서 '−1'로 뒤집는다. 그렇다면 위에서 언급되었듯이, 가능한 '대표특성'은 다양하다.

하지만, 여기서는 습상이 가장 효과적이라고 가정했다. 이를테면 이 감정을 회피하며 계속 힘들어하기보다는, 연민의 감정을 투사하며 보듬는다. "그래, 가슴 뭉클하네. 얼마나 힘들었을까?"하는 식으로.

다음, 'R>', 즉 <역법>에 따르면, 이 감정을 아예 무시한다. 그런데 여기서는 '이류' 계열로 바꾼다. 그리고 기운을 기존의 '+1'에서 '−2'로 뒤집는다. 그렇다면 위에서 언급되었듯이, 가능한 '대

표특성'은 다양하다.

하지만, 여기서는 극습상이 가장 효과적이라고 가정했다. 이를테면 이 감정을 회피하며 계속 힘들어하기보다는, 날 한번 잡아 흐느끼며 운다. "그래, 내가 한번 울어줄게. 그럼 됐지?" 하는 식으로.

여기서 주의할 점! <감정조절법 기술법>에서는 <순법>과 <잠법>, 그리고 <역법> 간에 굳이 '대표특성'의 일관성을 지킬 필요가 없다. 즉, 언제라도 변주가 가능하다. 결국 중요한 건, 적절한 조절법을 찾는 것이다

이를테면 <순법>과 <잠법>, 그리고 <역법>이 순서대로 한 번씩 한 세트로 기술되라는 법도 없다. 예컨대, 셋 중 하나만, 혹은 둘만, 아니면 여럿이 반복되며 색다른 순서로 변주되는 등, 상황과 맥락에 맞는 조절법을 찾는 것이 그 무엇보다 중요하다.

<감정조절법>에서 첫 번째, 즉 '동류동호' 계열은 '기본 조절법'이다. 반면에 두 번째, 즉 '동류이호'와 세 번째, 즉 '이류' 계열은 모두 '응용 조절법'이다. 그리고 이들의 장단점은 명확하다.

우선, 두 번째와 세 번째의 장점은 바로 '기운의 정도'는 유지하지만, '대립항의 긴장'이 나름 간접적이기에 '심리적인 거부감'을 줄일 수 있다는 점이다. 비유컨대, '소대비'와 관련해서 말 그대로 '작은 걸 크게 하거나, 큰 걸 작게' 하는 것은 너무 직접적이다. 그러다 보면, 나도 모르게 심적으로 반발할 가능성이 있다. 한편으로, '소대비'를 인접한 '종횡비'와 엮어서 '작은 걸 넓게 하거나, 큰 걸 길게' 하는 것은 우회적이다. 따라서 적용이 나름 수월하다.

반면에 이들의 단점은 바로 간접적이기 때문에 당면한 문제와 유리될 가능성이 있다는 점이다. 이는 대표특성의 분류가 아예 다른 세 번째의 경우에 더욱 그렇다. 즉, '동류이호'보다 '이류' 계열이

적용하기가 더욱 까다롭다.

결국, 이들은 대략적인 노선일 뿐이다. 실제로 이를 잘 수행하기 위해서는 이에 따른 구체적인 실행방법이 필요하다. 그리고 어떤 방향이 가장 효과적인지는 상황과 맥락에 따라 다 다르다. 그리고 기본적으로 개인차가 크기 때문에 주의가 필요하다.

그렇다면 관건은 '**예술적 기술**'이다. 당연한, 혹은 기묘한 방식으로 관련된 '대표특성'을 선택하여 해당 문제를 효과적으로 다독여주는. 물론 이 분야에서 경지에 오른 '도사'가 되기 위해서는 그야말로 '창의적인 통찰'과 '구준한 노력'이 절실하다. '이론과 실천'은 모름지기 함께 가야 살맛난다.

: <감정조절법 실천표>

'**표 26**', <감정조절법 실천표(the Practice of ESMD Strategy)>는 도출된 <감정조절법>에 따라 항목별로 실천 가능한 예를 제시한다. 각 항목은 크게 세 가지로 구분된다. 첫째는 **<동작>**이다. 여기서는 '간편한 체조'를 제시했다. 둘째는 **<생각>**이다. 여기서는 '생각의 방향'을 제안했다. 셋째는 **<활동>**이다. 여기서는 '해볼 만한 활동'을 추천했다.

앞에서 제시된, '동류동호' 계열의 '대표특성(i)'을 활용한 <감정조절법 기술법>은 다음과 같다.

esmd(+2)=[끝도 없는 걱정]방형

R<[끝도 없는 걱정]극방형(i)

R=[**끝도 없는 걱정**]원형(i)

R>[**끝도 없는 걱정**]극원형(i)

분류 (Category)	비율 (Proportion)	기준 (Standard)	음기 (陰氣, Yin Energy)	양기 (陽氣, Yang Energy)
형 (형태形, Shape)	균비 (均非)	동작	어떤 자세에서도 몸의 좌우균형을 맞춘다.	어떤 자세에서도 몸의 좌우균형을 깬다.
		생각	논리적으로 말이 되게 구조화한다.	예측 불가능한 변수에 주목한다.
		활동	저울로 무게를 잰다.	반전 드라마를 감상한다.
	소대 (小大)	동작	바닥에 앉아 몸을 최대한 움츠린다.	바닥에 앉아 몸을 최대한 키운다.
		생각	업무를 구별하고 우선순위와 계획표를 짠다.	만사 제쳐놓고 몰입한다.
		활동	시간을 정해 스트레칭한다.	나만의 공간을 꾸민다.
	종횡 (縱橫)	동작	의자에 앉아 척추를 최대한 세운다.	의자에 앉아 팔을 최대한 양옆으로 벌린다.
		생각	스스로 해결할 방도를 고안한다.	주변의 도움을 구체적으로 계획한다.
		활동	비밀일기를 쓴다.	멘토를 만든다.
	천심 (淺深)	동작	서서 몸 전체를 벽에 딱 붙인다.	서서 하체는 벽에 붙이고 상체는 벽에서 멀리한다.
		생각	주변 사람들의 개성을 구별한다.	사람이라는 종족의 공통점에 주목한다.
		활동	관심 가는 인물을 탐구한다.	빅히스토리 책을 읽는다.
	원방 (圓方)	동작	천정을 보고 누워 고개를 좌우로 돌린다.	천정을 보고 누워 무릎에 정강이를 올리고는 지그시 누른다.
		생각	화제를 자연스럽게 전환한다.	핵심을 정확하게 집어준다.
		활동	관련 없는 기사로 자꾸 링크타고 들어간다.	관련된 기사의 상반된 주장을 찾아본다.
	곡직 (曲直)	동작	이리저리 방향을 바꾸며 걷는다.	곧장 앞으로 걷는다.
		생각	자꾸 변덕을 부린다.	계속 단순하게 밀어붙인다.
		활동	매번 다른 게임을 한다.	게임 하나 끝까지 한다.
상 (상태狀, Mode)	노청 (老靑)	동작	땅에 붙은 듯이 뛴다.	붕붕 뜨는 듯이 뛴다.
		생각	피곤해하며 거부한다.	흥미로워하며 요구한다.
		활동	이제는 귀찮은 일을 나열한다.	앞으로 하고 싶은 일을 나열한다.

	유강 (柔剛)	동작	두 발은 고정하고 흐느적거리며 움직인다.	두 발은 고정하고 절도 있게 움직인다.
		생각	마음을 열고 다 이해해준다.	마음을 닫고 할 말만 한다.
		활동	영화의 악역에 한껏 공감한다.	권선징악 영화에 심취한다.
	탁명 (濁明,)	동작	가만있다 애매모호한 표정을 짓는다.	가만있다 단호한 표정을 짓는다.
		생각	내 권한과 능력, 또는 책임 밖이라고 생각한다.	내 권한과 능력, 그리고 책임이라고 생각한다.
		활동	우주과학이나 역사에 심취한다.	주변 봉사활동을 한다.
	농담 (淡濃)	동작	누워서 온 몸에 힘을 뺀다.	누워서 옴 몸에 힘을 준다.
		생각	깔끔하게 다 잊어버린다.	별의별 생각을 다한다.
		활동	훌훌 털고 휴가를 떠난다.	어떤 일에 완벽주의자가 되어본다.
	습건 (濕乾)	동작	물속에 눕는다.	햇볕을 쬔다.
		생각	아무도 내 속을 모른다고 여긴다.	다들 내 속을 안다고 여긴다.
		활동	음악을 들으며 눈물을 흘린다.	길거리를 걸으며 남의 시선을 느낀다.
방 (방향方, Direction)	후전 (後前)	동작	목을 최대한 뒤로 뺀다.	가슴을 최대한 앞으로 내민다.
		생각	항상 경계한다.	항상 자신만만해 한다.
		활동	범죄기사를 탐독한다.	셀카에 심취한다.
	하상 (下上)	동작	양손을 깍지 끼고 머리를 눌러 아래를 바라본다.	양손을 깍지 끼고 머리를 받쳐 위를 바라본다.
		생각	처한 상황을 고려한다.	처한 상황을 무시한다.
		활동	현관문을 잠갔는지 등을 기억한다.	복권에 당첨될 경우의 계획 등을 상상한다.
	양측 (央側)	동작	가부좌를 틀고 합장을 하며 손바닥을 지긋이 민다.	가부좌를 틀고 머리와 허리를 옆으로 꺾는다.
		생각	실익을 정확히 판단한다.	손해를 감수한다.
		활동	혼자서 몰래 운동한다.	쓸데없이 정을 준다.
수 (수식修, Modification)	극(심할極, extremely): 오랫동안 극극(very extremely): 무지막지하게 오랫동안 극극극(the most extremely): 극도로 무지막지하게 오랫동안 * <감정조절법 실천표>의 경우, <감정조절표>와 마찬가지로 '형'에서 '극균/비'와 '상' 전체, 그리고 '극앙/측'에서는 원칙적으로 '극'을 추가하지 않음. 하지만, 굳이 강조의 의미로 의도한다면 활용 가능			

이에 따르면 [끝도 없는 걱정]을 비유적으로 '방형'화 하는 경우는 이 표에 따르면, 다음과 같다. 우선, <동작>과 관련해서는 천정을 보고 누워 무릎에 정강이를 올리고는 지그시 누른다. 즉, 무릎뼈가 정강이를 쓰라리게 압박한다. 그렇다면 이 감정은 밀어젖히는 성향이다. 다음, <생각>과 관련해서는 핵심을 정확하게 집어준다. 마치 송곳으로 아픈 곳을 찌르듯이. 그렇다면 이 감정은 찍어누르는 성향이다. 다음, <활동>과 관련해서는 관련된 기사의 상반된 주장을 찾아본다. 즉, 티격태격할 만한 관점을 찾는다. 그렇다면 이 감정은 분란을 일으키는 성향이다.

여기에는 세 가지 조절법이 제안된다. 물론 다른 조절법도 충분히 가능하다. 첫째, 'R<', 즉 <순법>에서는 어차피 '방형'인 경우라면 아예 극단적으로 '극방형'을 해보길 권장한다. 이를 더욱 과장함으로써 "이제 그만해라"와 같이 현실을 직시하는 **'반동의 기운'**을 생성시키는 것이다.

이 표에 따르면, 비유적으로 다음과 같다. 우선, <동작>과 관련해서는 천정을 보고 누워 무릎에 정강이를 올리고는 상당히 새게 누른다. 다음, <생각>과 관련해서는 핵심을 철저하게 끝까지 파낸다. 다음, <활동>과 관련해서는 관련된 기사를 완전히 무력화하는 주장을 찾아본다.

둘째, 'R=', 즉 <잠법>에서는 '방형'에 익숙하다면 이제는 반대로 '원형'을 해보길 권장한다. 평상시 습관을 뒤집음으로써 "이것도 좋잖아"와 같이 경험의 폭을 넓히는 **'유연한 기운'**을 생성시키는 것이다.

이 표에 따르면, 비유적으로 다음과 같다. 우선, <동작>과 관련해서는 천정을 보고 누워 고개를 좌우로 돌린다. 즉, 목의 뼈와

근육을 부드럽게 풀어준다. 그렇다면 이 감정은 부드럽게 순행하는 성향이다. 다음, <생각>과 관련해서는 화제를 자연스럽게 전환한다. 마치 언제 그런 이야기를 했냐는 듯이. 그렇다면 이 감정은 자연스럽게 넘어가는 성향이다. 다음, <활동>과 관련해서는 관련 없는 기사로 자꾸 링크타고 들어간다. 즉, 마음이 가는 대로 즐긴다. 그렇다면 이 감정은 마음대로 흘러가는 성향이다.

셋째, 'R>', 즉 <역법>에서는 '방형'을 벗어나기 어렵다면 아예 반대로 극단적으로 '극원형'을 해보길 권장한다. 다른 사람이 되어봄으로써 "이런 세상도 있구나"와 같이 인식의 틀을 깨는 '초월의 기운'을 생성시키는 것이다.

이 표에 따르면, 비유적으로 다음과 같다. 우선, <동작>과 관련해서는 천정을 보고 누워 고개를 좌우로 천천히 오랫동안 돌린다. 다음, <생각>과 관련해서는 나도 모를 정도로 화제를 자연스럽게, 하지만 완벽히 전환한다. 다음, <활동>과 관련해서는 관련 없는 기사를 자꾸 링크타고 들어가며 한동안 무념무상의 상태에 빠진다.

이와 같이 앞에서 제시된, '동류이호' 계열의 '대표특성(ii)'을 활용한 기술법, 그리고 '이류' 계열의 '대표특성(iii)'을 활용한 기술법도 마찬가지로 해석이 가능하다. 더불어, 앞의 해석과는 다른 종류의 창의적인 해석도 충분히 가능하다. 나아가, 필요에 따라 더 복잡한 방식으로 기존의 해석을 심화, 확장시킬 수도 있다.

여기서 주의할 점! 우선, 이 표의 예시를 문자 그대로 절대적인 기준이라고 간주하면 안 된다. 예컨대, 같은 '행위'가 완전히 다른 항목에 해당하는 경우, 언제라도 가능하다. 이를테면 손을 모으는 똑같은 '합장'인데, 이는 어떤 이에게는 '경건'의 감정을, 그리고

다른 이에게는 '번뇌'의 감정을 불러일으킨다.

물론 여기에는 수많은 다른 감정도 해당 가능하다. 같은 행위라도 주변 환경과 내 삶이, 그리고 때에 따라 달라지는 상황과 맥락이 남들과 차별화된 나만의 의미를 다행이도, 혹은 하필이면 그와 같이 형성했기 때문이다.

그렇다면 <동작>과 <생각>과 <활동>은 언제나 그래야만 하는 '1:1:1 대응관계'가 아니다. 오히려, '마음먹기'에 따라서 유동적인 임의적이고 방편적인 관계이다. 따라서 이 표에 제시된 모든 '행위'에 부여된 내면의 의미를 원리적으로 파악하는 것이 중요하다. 실제로 이를 실현하는 방법은 그야말로 오만가지이다. 즉, 주어진 예시를 문자 그대로 실천하기보다는 때에 따라 내게 맞는 방식으로 융통성을 발휘하는 역량이 중요하다.

'감정조절'은 기본적으로 내가 '마음먹기'에 달려있다. 누가 뭐래도 내 인생은 소중하다. 스스로 책임지고 잘 경영해야 한다. 그렇다면 내게 딱 맞춤인 고유한 방식을 찾아내는 '창의적인 상상'과 '비평적인 사고'가 절실하다. 이를테면 평상시 아무 생각 없이 행하는 작은 행위에서도 이를 추동하는 원리를 찾아내고, 기왕이면 이를 내재화하며 활용하는 생산적인 습관이 중요하다.

그야말로 우리 몸짓 하나하나에는 내게 특화된 깊은 의미가 담겨있다. 물론 이에 대해 소중한 마음을 품는 경우에 더더욱. 그러다 보면 나의 일상이 곧 **'내 아름다운 자화상'**이 된다. 그래서 이 책의 제목이 '예술적'이다. 누가 뭐래도 결국에는 내 몸짓이, 그리고 내 마음이 예술이니까. 이제 다음 장에서는 미술작품 속 여러 인물의 '마음 우주'로 여행을 떠난다. 자, 출발합니다. 슉.

Ⅱ. 실제편

예술작품에 드러난 감정 이야기

예술적 감정조절:

버거운 감정을 손쉽게 이해하고
스스로 조절하는 비법

이론에서 실제로

1 실제 감정을 읽다

이번 장에서는 실제 작품을 감상하며 기운을 해석하고 이를 진단해보자. 먼저 이 책의 I부, '이론편'에서는 <감정조절표>와 <감정조절법>의 이해에 주목했다면, 여기 II부, '실제편'에서는 이들을 특정인의 마음에 적용한다.

'실제편'의 구조는 크게 네 단계로 나뉜다. 첫째, 뉴욕 메트로폴리탄 미술관에 소장되어 있는 두 개의 미술작품을 나란히 보여주고, 이들에 대해 개략적으로, 그리고 상대적으로 설명한다. 둘째, 개별 미술작품 속 특정인이 느낄 법한 감정들을 나름대로 연상한다. 셋째, 이를 <감정조절표>에 의거해서 분석하고, <esmd 기법 약식>으로 기술, 해석한다. 넷째, 이를 <감정조절법>에 의거해서 분석하고, <감정조절법 기술법>으로 기술, 해석한다.

우선, 여기서 굳이 둘을 비교하는 방식을 채택한 이유는 <예술적 얼굴책>과 통한다. 즉, 대립항의 긴장과 차이를 통해 강화된

특성에 주목한다. 따로 보면 자칫 놓칠 수도 있는 면모를 상대방을 통해 보다 생생히 드러내는 것이다. 기운이란 모름지기 서로 간의 비교를 통해 명확해진다.

다음, 미술작품 속 특정인을 활용했을 때의 대표적인 네 가지 장점, 다음과 같다. 첫째, 흥미를 유발한다. 이를테면 미술작품 속 인물은 접근이 공평하다. 즉, 누구에게나 열려 있다. 그리고 여러 가지 사연이 있다. 만약에 이들 대신에 나만을 분석의 대상으로 한정했다면, 접근이 불공평하다. 즉, 나만 유리하다. 게다가, 소재가 한정되어 독자들의 흥미가 덜할 수 있다.

둘째, 다양한 관점이 가능하다. 이를테면 미술작품 속 인물은 말이 없다. 즉, 벌써 지난 역사이며, 사료는 한정적이다. 알게 모르게 사실 관계가 과장되었거나, 완전히 다를 수도 있고. 게다가, 감상법은 다양하다. 따라서 독자들도 적극적으로 자신의 의견을 개진할 수 있다. 혹시나 틀리지 않을까 부담가질 필요 없이.

셋째, 기초적인 훈련으로 적합하다. 이를테면 미술작품 속 인물은 불평이 없다. 즉, 아무리 헐뜯어도, 혹은 치부를 까발려도 그저 덤덤할 뿐이다. 한편으로, 아직 이 책의 방법론에 익숙하지 않은 상황에서 처음부터 내 마음, 혹은 친밀한 사람의 마음을 대상으로 이를 적용하다가는 불필요하게 감정이 상할 수 있다.

넷째, 예술적인 창작에 유리하다. 이를테면 미술작품 속 인물은 태생이 예술작품이다. 실제 인물 그 자체가 아니라. 즉, 객관적인 사실이라기보다는 주관적인 가공이다. 따라서 여기서는 그때 그 진실이 아니라, 상황과 맥락에 맞는 현재적인 의미를 생산하는 과정이 중요하다. 그렇다면 우리는 모두 다 '작가'이고, 특정인의 마음에 대한 해석은 곧 '우리의 자화상'이라는 이 책의 취지와 잘 부합

한다.

한편으로, 실제 인물을 대상으로 예술적인 창작을 감행하는 것도 상황과 맥락에 따라서는 충분히 가능하다. 상대적으로 제약도 따르지만, 그래서 더욱 나름의 가치가 있다. 이를 위해서는 통상적으로 사실과 각색을 묘하게 혼합하는 방식을 많이 쓴다.

여기서 주의할 점! 이 책의 방법론과 내 나름의 해석을 고정불변의 정답이라고 생각할 하등의 이유가 없다. 예술의 유일한 진리는 "예술은 다양하다"이다. 이 책은 다양한, 그리고 의미 있는 '예술담론'을 생산하는 것을 목표로 한다. "아, 미술작품을 이렇게 볼수도 있구나." "감정을 이렇게 예술적으로 풀 수도 있구나", "나도 해볼 수 있겠구나" 등과 같은. 즉, 나와 다른 의견, 언제라도 환영한다. 나름의 '예술적 통찰력'과 '비평적 판단력'이 듬뿍 담긴.

이론에는 실제의 경험이 더해질 때 비로소 빛을 발한다. 즉, 이 책의 예시와 설명을 그대로 따라가기보다는 나름대로의 기술법을 직접 작성해보길 권장한다. 그리고 이를 내 기술법과 비교해보자. 두둥.

비유컨대, 이들은 같은 소재를 그린 다른 그림이다. 즉, 비슷한 부분도, 다른 부분도 다 있게 마련이다. 하지만, 설마 똑같다는 건 차마 상상하기가 힘들다. 비유컨대, 어떻게 이 세상에 내 얼굴과 똑같은 얼굴이 있을 수 있단 말인가? 자고로 '내 마음의 초상화'는 유일무이한 것을. 물론 '그대의 초상화'도 마찬가지이다. 우리는 개체다. 그리고 유일하다. 기계는 그렇지 않고.

이 책의 궁극적인 목적은 내 마음 자체를 내 개성대로 자유자재로 그리는 것이다. 그러니 **내 마음의 마법거울**을 자주 보자. 찰칵! 음, 이번에는 상당히 표현적인데? 그런데 이는 한번 역작을 남

기고는 **'영원히 안녕'**과 같은 별개가 아니다. 오히려, 앞으로 펼쳐지는 인생살이 속에서 이에 관한 수많은 작품을 폭발적으로 생산하는 **'영원히 함께'**와 같은 관계이다. 찍고 보고, 그리고 지우고, 수정하고 완성하고, 전시하고 토론하고… 이와 같이 예술은 오늘도 계속된다.

2 〈감정조절표〉와 〈감정조절법〉의 활용

본격적으로 미술작품 속 특정인의 마음 길을 따라가기 위해서는 배경설명과 더불어, '특정 감정'을 불러오는 당시의 상황을 가능한 구체적으로 가정하고 공유하는 것이 필요하다. 그래야지만 우리가 같은 시기, 같은 자리에서 비로소 함께 순조로운 출발을 할 수가 있다. 그리고 서로의 이견을 통해 생산적인 자극을 주고받을 수 있다.

이를 위해 이 책에서는 새로운 작품을 마주할 때면, 이해와 대화를 위해 우리가 우선적으로 고려해야 할 '기초정보'를 제공한다. 그리고 설명의 끝에 이를 정리하며, 우리가 작품 속 누구로, 그리고 특정 상황에 어떻게 빙의할지 그 구체적인 지점을 조율한다. 따라서 함께 여행하는 동안은 이 책에서 제한적으로 주어진 정보만을 고려할 것을 추천한다. 추후에는 다른 정보에 입각해서 언제라도 다른 길을 경험할 수 있지만.

물론 정보는 제한적이다. 하지만, 감정 연습의 취지로 보자면, 그래서 더 명쾌하다. 모든 정보를 한꺼번에 처리하는 것이 항상 바람직하지는 않다. 비유컨대, 처음부터 과도하게 먹으면 탈난다. 조금씩 소화하며 곱씹다보면, 장기가 익숙해지며 체력도 강해진다. 그러다보면 어느새 날아오른다.

한편으로, 주어진 정보가 같더라도 그에 따른 생각은 다 다르다. 하지만 그럼에도 불구하고, 함께 하는 여행은 언제라도 가능하다. 비유컨대, 같은 여행지에서 갖는 감상은 모두 다 다르다. 알면 아는 만큼, 모르면 또 모르는 대로. 그런데 그 다름이 토론으로 이어지며 서로를 생산적으로 자극할 때면 그만큼 의미 있는 일이 또 없다. 그래서 여행은 혼자 한다. 그리고 같이 한다. 주야장천 하나만 고집할 수는 없는 일이다. 세상 일이 다 그렇다.

우선은 이 글의 화자, 즉 나는 바로 여행가이드이다. 여러분이 각자의 여행을 준비하면서 언제라도 참조 가능한. 이를테면 미술작품의 배경설명과 더불어, 특정인의 마음 길을 내가 어떻게 걸었는지를 담담히 이야기한다.

여기에 도달하는 과정은 간략하게 다음과 같다. 우선, 미술작품 속 특정인의 개인적인 기질과 상황적인 처지에 공감하고, 가능한 생생하게 감정 이입을 하면서 그 마음속에서 활개를 치는 중요한 '특정 감정' 여러 개를 발굴한다.

참고로, <예술적 감정조절>의 II부, '실전편'에 기술된 '특정 감정'들과 각각의 '대표특성'을 선택하는 방식은 기본적으로 <예술적 얼굴책>과 통한다. 즉, 둘 다 마치 시험을 치르듯이 정해진 시간 내에 기술된 것이다. 따라서 자꾸만 대상을 바라보다 보면 나 또한 수정을 원할 때가 생긴다. 생각과 환경은 언제라도 바뀌게 마련이며, 이에 따라 '기운의 정도'도 종종 변화하기에.

하지만, 두 책의 II부, '실전편'에서 작품 속 특정인별로 제시된 '약식 기술법'에는 분명한 차이가 있다. 우선, <예술적 감정조절>에서는 한 작품당, 여러 단어의 수식을 동반한 '특정 감정'을 한 번만 기술한다. 그리고 기술된 여러 감정 간에 <감정조절표>의 특

정 항목을 중복하지 않는다.

반면에 <예술적 얼굴책>에서는 한 작품당, 아무런 수식이 없는 특정 얼굴부위의 중복 기술이 가능하다. 그리고 기술된 여러 얼굴부위 간에 <얼굴표현표>의 특정 항목이 중복 가능하다.

여기서 주의할 점! 이는 내가 활용한 두 개의 다른 방법일 뿐, 언제나 이래야만 하는 것은 결코 아니다. 이를테면 필요에 따라 <예술적 감정조절>도 <예술적 얼굴책>의 방법을 사용할 수 있다. 반대의 경우도 마찬가지이고.

하지만, <예술적 감정조절>이 현재와 같은 방식을 채택한 데에는 두 가지 이유가 있다. 첫째, '특정 감정'은 특정 얼굴부위처럼 물질적으로 구체적이지 않다. 또한, 여러 단어로 구체적인 수식을 하기 때문에 언제라도 유사한 다른 감정을 함께 불러올 수 있다. 따라서 한 작품당 '특정 감정'을 한 번만 기술하는 것이 깔끔해 보인다.

둘째, 특정 마음을 보다 세세하게 표현하기 위해서는 필요에 따라 <감정조절표>의 특정 항목을 중복해서 서술하는 것이 물론 이상적이다. 하지만, 감정은 크게 보면 하나의 뭉텅이다. 언제나 명확하고 일관되게 나눌 수가 없는. 그렇기에 앞에서 설명했듯이 비슷한 감정모양에 다른 명칭을 다양하게 붙이는 것이다.

따라서 이 책에서는 굳이 특정 항목을 중복하지 않음으로써 하나의 큰 '감정 뭉텅이'를 전제했다. 보는 관점에 따라 다른 감정의 측면이 드러나지만, 크게 보면 결국에는 하나인. 그러나 보다 복잡한 판단을 위해, 혹은 다른 식의 그림을 그리고자 한다면 필요에 따라 여러 항목을 중복하는 것은 언제라도 가능하다.

결국, 같은 감정이라 할지라도 기준을 어떻게 설정하냐에 따라

표현의 방식은 무척이나 다양하다. 예컨대, 반 고흐(Vincent van Gogh, 1853-1890)의 작품에서 그의 감정이 빛나는 건, 인류의 역사 속에서 비단 그의 감정만이 독특했기 때문이 아니라, 이를 표현하는 방식이 독창적이었기 때문이다.

여하튼, 얼굴이건 감정이건, 기운이란 기본적으로 나와 나, 혹은 나와 상대방이 함께 추는 춤이다. 따라서 잘못추면 바로 어색해진다. 아, 이 정적은 뭐지… 물론 <감정조절표>나 <얼굴표현표>에 상당히 익숙한 내 경우에는 현상을 기술하는 속도가 제법 빠르고 이에 대한 내용이 꽤나 구체적이다. 그런데 이는 경험과 훈련을 통해 누구라도 충분히 가능하다. 자, 좀 있다 중간평가 쪽지시험이…

다음, <예술적 감정조절>에서는 '개별 감정의 기운'을 파악하고자 <감정조절 질문표>를 적극 활용했다. 즉, '논리'나 '이미지'의 관점에서 여러 대화를 시도했다. 물론 미술작품 속 인물들은 말이 없다. 따라서 미술작품은 내 마음을 비추는 거울이 된다. 이를테면 그들로 빙의한 내가 나를 바라보는 또 다른 나와 모의대화를 이어가는 식으로. 그러다 보면 비로소 한 점의 '자화상'이 완성된다.

그런데 이 과정을 세세하게 다 적기에는 지면이 한참이나 부족하다. 그렇다면 우선은 여기에 작성된 내 기술을 여러분의 기술과 비교해보기를 바란다. 그러면 충분히 감을 잡을 수 있을 것이다. 물론 완벽하려면 어차피 끝이 없다.

이 책의 주된 논의는 내가 제시한 '비교표'로부터 출발한다. 이는 크게 두 가지를 포함한다. 첫째는 <감정조절표>의 결과, 그리고 둘째는 <감정조절법>의 제시이다. 전자는 **'감정의 지형도'**를 이해, 분석하고, 후자는 이를 개선, 발전시키는 데 주안점을 둔다. 비

유컨대, 전자가 현재의 상황, 즉 그림의 초안이라면, 후자는 가정적 미래, 즉 가필을 통해 기대하는 바대로 마침내 이를 완성시키는 여러 방식을 제안한다. 결국, 이 책의 목적은 이러한 과정을 통해 '**마음의 초상화**'를 주체적으로 창작, 감상, 비평하는 것이다. 그렇다면 우리 모두는 바로 예술가다.

'비교표'의 전자, 즉 <감정조절표>와 관련된 항목은 <esmd 기법 약식>으로 평가한 기술, 그리고 이를 각각 <감정조절 직역표>와 <감정조절 시각표>로 풀이한 기술을 포함한다. 이들을 순서대로 줄여서 <약식>, <직역>, 그리고 <시각>이라 칭한다.

<약식>의 경우, 이는 내 주관적인 판단이다. 따라서 여러분의 판단과 한번 비교해보기를 추천한다. 아마도 사용하는 단어나 기술하는 항목이 사뭇 다를지라도, 원리적으로는 분명히 통하는 지점이 있을 것이다. 한편으로, 완전히 상이하게 생각하는 지점도 있을 것이다. 물론 각자의 여행은 나름대로 의미 있다. 그리고 대화를 통해 서로를 이해하다 보면 그 의미는 더욱 확장, 심화되게 마련이다. 여기서 다른 의견을 존중하는 것은 필수!

<직역>의 경우, <감정조절 직역표>에 따라 기술적으로 처리된 딱딱한 문장이다. 따라서 마치 인공지능이 번역해 놓은 듯해서 생기가 없고, 마음에 잘 그려지지 않는다. 그렇다면 이를 나름대로 이해하는 여과(filtering)장치가 필요하다. 즉, 아직 가공되지 않은 재료를 버무려 '사람의 맛'을 내는 음식을 완성해야 한다. 그래야 비로소 맛있게 먹고 소화시킬 수 있다.

그래서 이 책에서는 '비교표'를 설명하며 내 나름의 <의역>을 제시한다. 여기에는 추상적인 연상과 개념적인 추론의 기법이 적절히 활용된다. 이는 물론 주관적인 경험과 예술적인 상상력, 그

리고 인문학적인 통찰에 그 바탕을 둔다. 이게 바로 같은 재료라도 음식 맛이 달라지는 이유다.

그렇다면 비유컨대, 요리사가 누구냐는 매우 중요하다. 그래서 사람들은 전해지는 말뿐만 아니라 이를 전하는 사람을 본다. 좋건 싫건, 우리는 모두 다 사람이기에. 어, 아닌가? 여하튼, 여러분의 여행길은 이와 매우 비슷하거나, 혹은 상당히 다를 수도 있다. 그리고 이는 너무나도 당연하다. 모름지기 주변에 식당은 많고 음식 맛은 각양각색이다. 그래도 언제나 발이 가는 식당은 있게 마련이다. 내 음식, 몸에 좋은데… 기왕 맛도 있으면!

<시각>의 경우, <감정조절 시각표>에 따라 기술적으로 처리된 딱딱한 문장이다. 하지만, 조형의 특성상 굳이 유려한 문장이 아니더라도 이 자체로도 얼추 전체적인 모양에 대한 감을 잡을 수 있다. 게다가, 조립설명서같이 구체적으로 정해진 길이 있는 것보다 이 정도로 연상의 자유를 주는 게 훨씬 마음이 편하다. 어차피 조형은 구체적인 특정 행위를 유발하는 지시적인 문장을 지향하지 않기에.

한 예로, 이를 토대로 '추상화'를 그려볼 수 있다. 여기에는 대표적으로 두 가지 방식이 있다. 우선, 중간에 하나의 거대한 감정 뭉텅이를 상정하고 모든 특성을 이에 적용하는 것이다. 예컨대, 통일된 색면을 시각화한 로스코(Mark Rothko, 1903 – 1970)의 작품이 그렇다.

다음, 개별 감정을 개별 조형으로 상정하고 이들을 한데 모아 총체적인 오케스트라를 구성하는 것이다. 예컨대, 여러 조형요소의 어울림을 시각화한 칸딘스키(Wassily Kandinsky, 1866 – 1944)의 작품이 그렇다.

그런데 이 책은 총체적으로 간명한 구조를 전제하는 전자의 경우를 따른다. 미술작품 속 인물의 마음을 한 번에 채우는 큰 그림을 그리고자. 반면에 후자는 통상적으로 조형의 숫자가 많다 보니 해석의 여지가 더 크다. 따라서 보다 임의적이다. 물론 기본적으로는 둘 다 나름의 장단점이 있는 흥미로운 방식이다.

다른 예로, 이를 '구상화'로 그려볼 수도 있다. 이를테면 <감정조절표>의 원리는 <얼굴표현표>와 통한다. 즉, 얼굴은 감정을 표현하는 효과적인 장소다. 여기에는 대표적으로 두 가지 방식이 있다. 첫째, 얼굴 하나에만 주목하는 것이다. 둘째, 한 얼굴의 상대적인 전이, 혹은 여러 얼굴의 비교에 주목하는 것이다.

이를 위해서는 물리적이거나 구성적인 구분법에 입각해서 일면화, 이면화, 혹은 다면화를 활용할 수 있다. 물론 얼굴 말고도 풍경이나 정물 등, 이를 표현하는 장소는 다양하다. 재질과 재료, 기법, 형태와 전시방식 등도 그러하고.

나는 '추상화'와 '구상화'를 통틀어 '감정 초상화(emotion-portrait)'라 부른다. 개인적으로, 이와 관련한 작업을 여러 방식으로 지속하고 있다. 하지만, 이 책에서는 순수 시각언어보다는 '감정 이야기' 자체에 주목한다. 따라서 이 책의 II부, '실전편'에서 구체적인 <시각> 요소는 해당 이야기의 전개에 도움이 되는 경우에 한해서만 언급한다. 그러나 모든 '비교표'는 이를 기술한다. 앞으로 활용 가능한 흥미로운 참조자료로서.

'비교표'의 후자, 즉 <감정조절법>과 관련된 항목은 <순법>, <잠법>, 그리고 <역법>으로 구성된다. 이들의 목적은 <감정조절표>에서 도출된 '기운의 모습'을 필요에 따라 변주함으로써 이를 통해 여러모로 도출 가능한 긍정적인 가능성을 자신의

마음으로부터 적극적이고 구체적으로 발현시키는 것이다.

　<감정조절법>에 따르면, 원래의 '기운의 정도'를 <순법>에서는 +2배, <잠법>에서는 −1배, 그리고 <역법>에서는 −2배 증폭시켜 활용한다. 그런데 여기서 숫자란 간편한 이해를 도모하기 위한 상징적인 기능을 한다. 따라서 이를 정말로 수학적으로 계산하면 그저 난감할 뿐.

　<감정조절법>을 표기하는 '비교표'의 대표적인 세 가지 특징, 다음과 같다. 첫째, 숫자는 교과서적으로 계산해서 표기한다. 이를테면 극대형의 +2배는 극극극대형, −1배는 극소형, 그리고 −2배는 극극극소형으로 기술하는 것이다.

　물론 의미 전달을 위해서는 극극극이 아니라 극극만 표기해도 충분히 말이 된다. 하지만, 굳이 불필요한 오해의 소지가 생길 수 있다. 그렇다면 결국에 중요한 건, 이를 실제로 적용하며 고민하는 '이차적인 해석'의 융통성이다.

　참고로, 이 책에 제시된 <감정조절표>의 '기운의 범위'는 각 항목별로 '극'을 아예 쓰지 않거나, 아니면 한번만 쓰는 것이다. 따라서 이를 활용한 <감정조절법>에서는 <순법>과 <역법>의 경우에 '극'이 한번 있는 기운은 극극극까지 그 범위가 확장된다. 그런데 만약에 <감정조절표>의 범위를 확장해서 사용한다면, <감정조절법>의 범위도 마찬가지로 그렇게 하는 것이 당연하다.

　둘째, 필요에 따라 참조 가능하도록 <순법>, <잠법>, 그리고 <역법>을 골고루 제시한다. 그러나 여기서 제시된 조절법은 선별된 몇 개의 방안일 뿐이다. 이외에도 범위와 방식은 무척이나 다양하다. 그에 따른 효과는 서로 다르게 마련이고.

　그렇다면 <감정조절표>와 <감정조절법>의 사용법에 엄격

하게 제한되거나, <순법>, <잠법> 그리고 <역법>을 골고루 사용해야만 할 하등의 이유가 없다. 이를테면 현상에 구조를 맞추어야지, 그 반대가 될 수는 없는 일이다.

<감정조절표>와 <감정조절법>은 언제라도 개선이 가능하다. 현상을 이해, 분석, 해석하면서, 그리고 각각의 처지에 맞는 조절법을 선택과 집중을 통해 활용하면서. 결국 중요한 건, 실제로 생산적이고 긍정적인 성과를 내는 것이다.

예컨대, 어떤 경우에는 <역법>만 적용하는 것이 효과적일 때도 있고, 다른 경우에는 그게 오히려 '감정적 위험도'를 높이기에 지양해야 할 때도 있다. 그러면 주저 말고 더욱 적절한 조절법을 심사숙고해야 한다. 물론 약의 처방과 마찬가지로 처음부터 완벽하게 '맞춤 방법론'을 적용하는 것은 결코 쉬운 일이 아니다.

셋째, <감정조절표>에서 기술된 '감정의 지형도' 전체를 한꺼번에 다루지 않는다. 오히려, 제시된 조절법은 부분별로 선택적인 적용을 도모한다. 물론 전체를 한꺼번에 다루는 것이 애당초 불가능한 일은 아니다. 하지만, 결코 만만하지 않다. 머리에 부하가 걸리거나, 초점을 잃을 위험성이 농후하기에.

비유컨대, 일순간에 모든 장소를 속속들이 다 방문, 조치하겠다는 바람은 문제적이다. 즉, 통상적으로 효과적이거나 바람직하지 않은, 부질없는 환상일 뿐이다. 모름지기 여행이란 할 수 있는 만큼 즐기면서 하는 것이 정석이다. 우리는 누구나 처음부터 초인을 꿈꾸지만…

그렇다면 처음에는 무엇에 대해 얼마만큼, 그리고 어떤 방식으로 적용하는 것이 가장 적합할지를 충분히 고민한 후에 조심스럽게 판단하고 시도하는 게 필수적이다. 이를테면 먼저 주목하는 영역별

로 감당할 수 있을 만큼 단계적으로 조치를 취해봐야 한다. 차근차근. 그러기 위해서 나는 관련된 몇 개 감정을 임의적인 한 조로 엮어 이에 맞는 조절법을 고안해보았다.

그러나 '특정 감정'과 '대표특성'의 선별, 조의 편성, 그리고 <순법>, <잠법>, <역법> 등은 때에 따라 언제라도 창의적이고 비평적인 변주가 가능하다. 예컨대, 세 개의 조절법이 제시된다고 해서 이들을 마치 융단폭격인 양, 한꺼번에 적용할 수는 없는 일이다. 오히려, 실제로는 어느 하나를 상황과 맥락에 따라 우선적으로 적용해보게 마련이다. 마치 유력하지만 아직은 잠정적인 '1안'인 양. 물론 활동을 전개하면서 순위의 변동, 그리고 새로운 조절법의 등장은 통상적인 일이다.

결국, 이 책에서 제시된 '비교표'는 결단코 배타적이거나 유일무이한 정답이 아니다. 개성적인 사람의 맛, 그리고 다차원적인 예술담론과 마찬가지로, 이와 관련해서 가능한 답은 무척이나 많다. 비유컨대, 산의 정상으로 가는 길은 다양하다. 그리고 산은 많다. 따라서 여러분의 생생한 여행 후기를 기대한다.

여기서 중요한 점! 제시된 조절법을 개념적으로만 이해하는 선에서 그치지 말고 이를 적극적으로 실생활에 적용해야 한다. 추상적인 조절법은 자칫 머릿속에서만 맴돌 뿐이다. 이를 실체화하여 체감하는 인식의 훈련장이 없다면.

생각으로 감정을 이해하고, 행동으로 감정을 변화시켜야 한다. 이를 위해서는 여러 가지 구체적인 실례가 필요하다. 하지만, 이는 상황과 맥락에 따라 오만가지다. 그리고 막상 적용하다 보면 자꾸 또 다른 처방이 필요한 경우, 부지기수다.

따라서 이 책에서는 필요에 따라 묘하게 도움이 될 수 있는

<감정조절법 실천표>를 제안한다. 이는 <동작>, <생각>, <활동>으로 나뉜다. 그리고 마음먹기에 따라 그 효과는 천차만별이다. 따라서 처방된 조절법을 이 표에 입각하여 유연하고 슬기롭게 수행하기를 권한다. 일종의 마음수련이나 생활습관이 되면 더욱 좋고.

한 예로, '그림 24'에 대한 <순법>과 관련, <감정조절법 실천표>에 따라 수행해볼 <동작>은 다음과 같다. "어떤 자세에서도 몸의 좌우균형을 맞추고, 바닥에 앉아 몸을 최대한 움츠리며, 두 발은 고정하고 흐느적거리며 움직이는 동작을 더 많이 하자." <생각>은 다음과 같다. "논리적으로 말이 되게 구조화하고, 업무를 구별하고 우선순위와 계획표를 짜며, 마음을 열고 다 이해해주는 생각을 더 많이 하자." <활동>은 다음과 같다. "저울로 무게를 재고, 시간을 정해 스트레칭하며, 영화의 악역에 한껏 공감하는 활동을 더 많이 하자." 참고로, <순법>의 경우에는 '더 많이 하자'로 문장이 끝난다면, <잠법>의 경우에는 '오히려, …를 하자', 그리고 <역법>의 경우에는 '오히려, …를 더 많이 하자'로 어미가 바뀔 것이다.

한편으로, <감정조절법 실천표>를 다른 표들과 비교해보면 연상기법에 기반을 둔 상관관계가 드러나며 그와 같은 조언의 연유를 파악할 수 있다. 물론 <감정조절법 실천표>의 <동작>, <생각>, <활동>의 예는 고유의 원리를 마음에 담고 행동할 때에야 비로소 그 의미가 발현된다.

즉, 내가 지향하는, 그리고 지양하는 행동이 내포한 의미를 비교하며 '대립항의 기운'을 이해하는 것이 우선이다. 비유컨대, 배보다 배꼽이 커져서는 안 된다. 이를테면 추상적인 조절법 자체로 생

생하게 삶이 변화된다면, 굳이 필요 없을 수도. 그러나 웬만한 도사가 아니고서는 이는 결코 쉬운 일이 아니다.

실제로 인공지능이 아닌 이상, 사람 사는 사회에서 이와 같은 수련이 심신의 건강에 도움이 되는 것은 분명하다. <감정조절법>에서 '몸과 마음'은 따로 놀지 않는다. <얼굴표현법>에서 '얼굴과 마음'이 따로 놀지 않듯이. 이들은 그야말로 묘하게 연결되어 있다. 이를테면 마음이 몸에 지대한 영향을 미치듯이, 몸 또한 마음에 그러하다. 따라서 '예술적인 관계맺기'를 통해 그 의미를 고양시키는 게 필요하다. 우리는 사람이니까.

한편으로, <감정조절법 실천표>의 구체적인 적용사항을 이 책에 언급된 모든 경우에 세세하게 다 적는다면 지면이 한참이나 부족하다. 이 책의 일차적인 목적에서 벗어나기도 하고.

게다가, 이를 문자 그대로 정답인 양, 일방적으로 믿는 것은 금물이다. 오히려, 그 원리를 이해하고 기왕이면 자신에게 맞게 적당히, 혹은 확 변주하며 이를 알맞게 시현하는 기지가 필요하다. 더불어, 온 정성을 담아 자신의 심신을 움직이는 노력이 요구된다. 즉, 본격적인 수양의 세계로 들어가는 것이다.

우선은 너무 무리하지 말고 자신의 기운에 맞게 이를 조금씩 창의적으로 적용해보자. 이를테면 평상시의 움직임 하나하나에도 관심을 기울이며. 그러다 보면 어느새 내 몸짓이, 그리고 생활이, 나아가 삶이 바뀌게 마련이다. 나도 지속적으로 그러한다.

그러다 보면 예컨대, <동작>의 경우에는 마치 기체조인 양, 언젠가 광장에서 함께 즐길 날이 올지도! 우리 모두 마음속에서는 이미 여러 모양으로 그러고 있지만. 결국, 마음은 맞춤이 제 맛이다. 이렇게 꿈은 현실이 된다.

여기서 주의할 점! 이 책의 조절법은 도덕적으로 성인군자가 되자는 것이 아니다. 정치적으로 올바른 길을 걷자는 것도 아니고. 물론 개인적으로, 내게 그러한 사람이 되고 싶으냐고 묻는다면 당연히 그렇다고 대답할 것이다. 결국에는 보다 나은 사람이 되고 싶기에. 아, 그간의 부끄러운 나날들…

그런데 누구도 100% 완벽한 사람은 없다. 따라서 현실적으로, 혹은 먼저 되어야 할 것은, 자신을 잘 알고 자기감정으로부터 자신의 안위를 지키며, 기왕이면 이를 생산적으로, 나아가 예술적으로 잘 활용할 수 있는 사람이다. 즉, '**감정도사**'가 되어야 한다. 그게 이 책의 목표다.

이를테면 당장 발생하는 자기감정을 제대로 다스리지 못하고, 이를 그저 이상적인 기준에 맞춰 억압만을 자행하다 보면, 도덕책의 성인군자나 역사책의 정치적인 지도자는 고사하고, '**내 인생의 도사**'도 못된다. 한편으로, '내 인생의 도사'가 되면 그게 바로 예술가다. 인생은 짧다. 그리고 예술이다.

예술은 기본적으로 도덕과 정치가 아니다. 그러나 언젠가는 이게 겹치게 마련이다. 다 사람이 하는 일이기에. 그렇다면 도사야말로 진짜 성인이 되는 최고의 지름길? 어허허, 절대무공, 여기 있소이다. 우선은 손에 잡혀 좋네. 어이구, 안 잡히네. 그대 이름은 바람이렷다.

한편으로, 이 책에 등장하는 28명의 인물들, 막상 자신이 겪는 상황 앞에서는 너무도 힘들고 급박하다. 따라서 이 책에 설명된 조절법을 그제야 접하고는 이를 논리적으로 차근차근 따라가 보는 수련을 한다는 건 여러모로 상상이 가지 않는다. 즉, 턱도 없는 일이다. 따라서 그들에게는 이게 현실적인 조언이 될 수가 없다.

그렇다면 큰 일이 닥쳤을 때 내가 바라는 바대로 '**감정 근육**'이 알아서 잘 움직이도록 평상시에 이미 수련이 잘되어 있어야 한다. 비유컨대, 연습을 통해 마침내 자전거타기에 익숙해졌다면, 이제는 '**근육의 기억**'에 의존해서 나도 모르게 몸이 작동하듯이. 즉, 몇 달 쉬다가도 손잡이를 잡고 페달을 밟는 순간, 번쩍 하고는 바로 그냥 쭉 가는 거다. 아, 자전거도 나는구나!

하지만, 순식간에 경지에 오를 수는 없는 일이다. 그러기 위해서는 우선, 이 책의 방법론을 논리적으로 이해해야 한다. 다음, 일상생활 속에서 자연스럽게 이를 체화해야 한다. 물론 자신에게 특화된 맞춤 방식으로. 자, 우선 저기서 편한 운동복으로 갈아입으시고요.

사실상, 이 책은 그들의 마음과는 애당초 관계없는 이야기이다. 즉, 내가 지금 여기에서 그들에게 해줄 수 있는 것은 아무것도 없다. 벌써 사건은 벌어졌다. 그들은 자신의 기질대로 이를 감내했다. 그리고 역사에 남았다. 그러니 이미 다 끝난 일이다. 이제 와서 내 목소리가 아무리 울려 퍼진들, 그저 허공의 메아리가 되어 떠돌 뿐.

따라서 이 책에서 중요한 것은 우선, 실제로 그들이 어떤 마음을 품었는지 뿐만 아니라, 공시적으로 그들을 당대에 바라보거나, 이후에 통시적으로 돌아본 사람들의 마음을 두루두루 살펴보는 것이다. 그리고 이를 통해 결과적으로는 내 마음, 그리고 이 책을 읽으며 내 마음 길을 함께 걷는 여러분의 마음을 더욱 튼튼하게 고양시키는 것이다.

그렇다면 그들은 우리의 마음을 돌아보는 효과적인 '**나만의 거울**'이 된다. 거울보고 훈련하기라니, 결국에는 지금 여기, 우리가 문제다. 그리고 관건이다. 그런데 마음을 보려는데 자꾸만 얼굴이 보

이네. <예술적 얼굴책> 탓인가? 시간 잘 가네. 우선, 면도 좀 하고.

자, '감정캠프'에 오신 여러분을 환영합니다. 우리 한번 이 기회에 '감정조절 프로그램'을 화끈하게 업그레이드(upgrade)해 봐요! 다음 장에서는 뉴욕 메트로폴리탄 미술관의 작품 속 인물, 28명이 여러분을 기다립니다. 2명씩 한 조가 되었으니 총 14조이고요.

이제 순서대로 만나러 가시죠. 잠깐, <감정조절표>와 <감정조절법> 잘 챙기시고요! 코팅된 종이니까 펜으로 쓰고 이를 핸드폰으로 찍으신 후에 다시 지우는 식으로 하셔도 좋아요. 이름 잘 적으시고요! 자동문입니다. 어느새 스르르르륵.

감정형태를 분석하다

1 균형: 대칭이 맞거나 어긋나다

- 환상적 마음 vs. 현실적 마음

▲ 그림 24
앙 크록(1486-1511년 활동)의 공방,
〈알렉산드리아의 성 카타리나(287-305)〉,
1475-1525

▲ 그림 25
발타자르 페르모저(1651-1732),
〈마르시아스〉, 1680-1685

▲ 표 27 <비교표>: 그림 24-25

ESMD	그림 24	그림 25
약식	esmd(+5)=[처절한 복수]극균형, [사라지지 않는 적개]소형, [끓어오르는 분노]원형, [본때를 보여주려는 패기]극전방, [승리에의 갈망]명상, [환상에의 집착]극상방, [지키려는 신념]극앙방, [마음 속 확신]극직형, [상대에 대한 연민]건상, [그야말로 억울]횡형, [이를 악문 상처]심형, [조용한 관조]노상	esmd(+4)=[당하는 억울]비형, [저주받은 비관]극천형, [말도 못할 고통]극대형, [스며드는 아픔]극후방, [온 몸의 상처]청상, [벌거벗은 능욕]습상, [설득의 소망]극횡형, [애달픈 애원]극직형, [패배의 좌절]강상, [호전적 패기]탁상, [승부의 긴장]농상, [자신에 대한 혐오]측방, [우쭐하는 기분]방형
직역	'전체점수'가 '+5'인 '양기'가 강한 감정으로, [처절한 복수]는 여러모로 말이 되고, [사라지지 않는 적개]는 두루 신경을 쓰며, [끓어오르는 분노]는 가만두면 무난하고, [본때를 보여주려는 패기]는 매우 호전주의적이며, [승리에의 갈망]은 아직도 생생하고, [환상에의 집착]은 매우 이상주의적이며, [지키려는 신념]은 매우 자기중심적이고, [마음 속 확신]은 대놓고 매우 확실하며, [상대에 대한 연민]은 무미건조하고, [그야말로 억울]은 남에게 터놓으며, [이를 악문 상처]는 누구라도 그럴 듯하고, [조용한 관조]는 이제는 피곤하다.	'전체점수'가 '+4'인 '양기'가 강한 감정으로, [당하는 억울]은 뭔가 말이 되지 않고, [저주받은 비관]은 나라서 매우 그럴 법하며, [말도 못할 고통]은 여기에만 매우 신경을 쓰고, [스며드는 아픔]은 매우 회피주의적이며, [온 몸의 상처]는 아직은 신선하고, [벌거벗은 능욕]은 감상에 젖으며, [설득의 소망]은 남에게 매우 터놓고, [애달픈 애원]은 대놓고 매우 확실하며, [패배의 좌절]은 아직도 충격적이고, [호전적 패기]는 이제는 어렴풋하며, [승부의 긴장]은 딱히 다른 관련이 없고, [자신에 대한 혐오]는 임시변통적이며, [우쭐하는 기분]은 이리저리 부닥친다.
시각	'전체점수'가 '+5'인 '양기'가 강한 감정으로, [처절한 복수]는 대칭이 매우 잘 맞고, [사라지지 않는 적개]는 전체 크기가 작으며, [끓어오르는 분노]는 사방이 둥글고, [본때를 보여주려는 패기]는 매우 앞으로 향하며, [승리에의 갈망]은 색상이 생생하고, [환상에의 집착]은 매우 위로 향하며, [지키려는 신념]은 매우 가운데로 향하고, [마음 속 확신]은 외곽이 쫙 뻗으며, [상대에 대한 연민]은 질감이 우둘투둘하고, [그야말로 억울]은 가로폭이 넓으며, [이를 악문 상처]는 깊이폭이 깊고, [조용한 관조]는 오래되어 보인다.	'전체점수'가 '+4'인 '양기'가 강한 감정으로, [당하는 억울]은 대칭이 잘 안 맞고, [저주받은 비관]은 깊이폭이 매우 얕으며, [말도 못할 고통]은 전체 크기가 매우 크고, [스며드는 아픔]은 매우 뒤로 향하며, [온 몸의 상처]는 신선해 보이고, [벌거벗은 능욕]은 질감이 윤기나며, [설득의 소망]은 가로폭이 매우 넓고, [애달픈 애원]은 외곽이 매우 쫙 뻗으며, [패배의 좌절]은 느낌이 강하고, [호전적 패기]는 색상이 흐릿하며, [승부의 긴장]은 형태가 연하고, [자신에 대한 혐오]는 옆으로 향하며, [우쭐하는 기분]은 사방이 각지다.

순법	esmd(-3)=[처절한 복수]극균형, [사라지지 않는 적개]소형, [끓어오르는 분노]원형 R<[처절한 복수]극극균형(i), [사라지지 않는 적개]극소형(i), [끓어오르는 분노]극유상(iii)	esmd(+1)=[말도 못할 고통]극대형, [스며드는 아픔]극후방, [온 몸의 상처]청상 R<[말도 못할 고통]극극극횡형(ii), [스며드는 아픔]극극극소형(iii), [온 몸의 상처]극건상(ii)
잠법	esmd(+5)=[본때를 보여주려는 패기]극전방, [승리에의 갈망]명상, [환상에의 집착]극상방 R=[본때를 보여주려는 패기]극극앙방(ii), [승리에의 갈망]습상(ii), [환상에의 집착]극습상(iii)	esmd(+3)=[벌거벗은 능욕]습상, [설득의 소망]극횡형, [애달픈 애원]극직형 R=[벌거벗은 능욕]비형(iii), [설득의 소망]극종형(i), [애달픈 애원]극극앙방(iii)
역법	esmd(+1)=[지키려는 신념]극앙방, [마음 속 확신]극직형 R>[지키려는 신념]극대형(iii), [마음 속 확신]극극극천형(ii)	esmd(-1)=[당하는 억울]비형, [저주받은 비관]극천형 R>[당하는 억울]극습상(iii), [저주받은 비관]극극극심형(i)

* 푸른색: '음기' / 붉은색: '양기'

　　<감정조절표>의 '균비비(均非比)'에 따르면, 현재 내 특정 감정이 말이 되는 편이라면, 비유컨대 조형적으로 대칭이 어느 정도 맞는 경우에는 이는 정상적인 범위로서 평범한 '균형' 상태다. 즉, '잠기'적이다. 그런데 여러모로 말이 된다면, 비유컨대 대칭이 매우 잘 맞는 경우에는 '극균형', 즉 '음기'적이다. 반면에 뭔가 말이 되지 않는다면, 비유컨대 대칭이 잘 안 맞는 경우에는 '비대칭', 즉 '양기'적이다.

　　통상적으로, 매일매일 떠오르는 수많은 감정의 연유를 완벽하게 다 알기는 힘들다. 한편으로, 이를 전혀 모르는 것도 문제고. 하지만, 경우에 따라서는 이유가 명확하거나, 정말 알 수가 없는 등, 극단적인 경우도 종종 발생하게 마련이다.

　　이와 관련해서 '그림 24'의 [처절한 복수]는 극균형으로 '음기', 그리고 '그림 25'의 [당하는 억울]은 비형으로 '양기'를 드러낸다. 전

자는 누구보다 정확히 상황을 파악하고 있고, 후자는 자신의 처지를 도무지 받아들이지 못하기 때문이다. 따라서 '균비비'는 이 둘을 비교하는 명확한 지표성을 획득한다.

그런데 '기운의 정도'는 상대적이고 복합적이다. 따라서 총체적으로 판단해야 한다. 이를테면 '비교표'에 따르면, '그림 24'의 전반적인 마음은 뒤집혔다. 반면에 '그림 25'는 '균비비'와 통한다. 즉, 전자와 후자 모두 '양기'를 띤다. 따라서 자신의 주장을 겉으로 강하게 표출한다. 물론 그 안을 들여다보면 여러 감정의 여러 기운이 티격태격 난리가 난다. 그야말로 기운생동의 장이 따로 없다.

이제 본격적으로 이 둘의 마음을 열어보자. 우선, '그림 24', <알렉산드리아의 성 카타리나(Saint Catherine of Alexandria)>의 '기초정보'는 이렇다. 이는 얀 크록(Jan Crocq)의 공방에서 제작된 작품이다. 그는 15세기 말에서 16세기 초에 활동한 네덜란드 작가이다. 그는 네덜란드 남쪽 지방에 거주하며 기독교와 관련된 조각상을 여럿 남겼다. 하지만, 사료가 확실하지 않아 작가 추정인 경우가 많다. 머리카락과 의상을 자연스럽게 묘사하는 것으로 정평이 나 있다.

작품 속 인물은 알렉산드리아의 성 카타리나이다. 작품을 보면 그녀는 306년부터 312년까지 로마의 황제였던 막센티우스(Marcus Aurelius Valerius Maxentius, 278?–312)를 당당한 자세로 밟고 있다. 반면에 막센티우스는 몸을 웅크리고 있는 굴욕적인 광경이다.

성 카타리나는 이집트의 귀족가문 출신으로 기독교로 개종했다. 그리고는 당시에 기독교를 박해하는 막센티우스를 여러모로 비판했다. 가톨릭에서 현재 그녀의 축일은 11월 25일이며, 프랑스의 구국 영웅, 잔 다르크(Jeanne d'Arc, 1412–1431)에게 나타났다는 일

화로도 유명하다.

미술관에 따르면, 막센티우스는 성 카타리나의 기독교적인 믿음을 흔들기 위해 50명의 이교도 철학자들을 파견했다. 그리고 그녀를 뾰족한 못이 박힌 바퀴로 고문했는데, 벼락이 치는 바람에 그 기구가 훼손되었다. 그래서 결국, 그녀는 목배임을 당해 순교했다.

역사적으로, 막센티우스는 자신의 아버지 막시미아누스(Marcus Aurelius Valerius Maximianus, 240?-305), 그리고 콘스탄티누스(Gaius Flavius Valerius Constantinus, 274-337)와 사이가 악화되었고, 결국에는 콘스탄티누스에게 죽임을 당하였다. 그리고 콘스탄티누스는 훗날에 '밀라노 칙령'을 선포하며 기독교를 정식 종교로 인정했다.

따라서 당대의 기독교도들의 입장에서 콘스탄티누스에 대비되는 막센티우스는 상대적으로 폭군에다가 기독교를 박해한 공공의 적이라고 인식되었다고 한다. 하지만, 실제로 막센티우스가 이교도를 숭배하긴 했으나 기독교도들에게 관대했다는 설도 있으니, 역시나 역사는 승자의 이야기다. 그리고 보면 사람에 대한 평가가 이상적으로 공평했던 적이 어디 한번이라도 있었던가.

정리하면, 성 카타리나는 실제로는 막센티우스에게 지속적으로 괴롭힘을 당했으며 결국에는 처참하게 순교했다. 즉, 이 장면은 역설적인 환상이다. 그녀의 마음 속 원망이 투사된. 그렇다면 우리는 여기서 그녀가 **순교하기 직전의 마음**속으로 빙의한다. 자, 우선 심호흡 크게 한번 하시고요. 잔혹한 장면이 있으니 연령 제한 있습니다.

한편으로, 그녀의 발에 짓밟힌 막센티우스나, 굳이 이와 같은 방식으로 연출한 조각가의 마음 길을 여행할 수도 있다. 혹은, 그녀의 순교 전, 혹은 후의 마음 길을 따라가 볼 수도 있고. 이와 같이

빙의의 지점은 다양하다. 그때마다 이야기는 다르게 전개되고.

다음, '그림 25', <마르시아스(Marsyas)>의 '기초정보'는 이렇다. 이는 발타자르 페르모저(Balthasar Permoser)의 작품이다. 그는 17세기 말에서 18세기 초에 활동한 독일 작가이다. 젊을 때는 이탈리아에서도 한동안 거주했고, 이후에는 독일 드레스덴에서 궁정 조각가로서 활동했다. 여러 조각품을 남겼으며, 츠빙거 궁전 건축에도 참여했다.

작품 속 인물은 마르시아스이다. 그는 고대 그리스 신화에 등장하는 숲의 신, 사티로스 중에 하나이며, 남자 얼굴과 염소 다리, 그리고 뿔을 가진 반인반수의 모습이다. 그는 자신의 아울로스 연주 실력에 자만하여 음악의 신, 아폴론(Apollon)에게 감히 도전장을 내었다. 하지만, 아폴론이 리라 연주로 이를 물리치고는 그의 피부를 산채로 벗겨내는 형벌을 주었다. 패자는 승자의 요구에 무조건 따라야 한다는 무시무시한 조건을 수락했기 때문이다. 참고로, 아울로스는 고대 그리스의 관악기, 리라는 현악기이다.

심판관은 예술가들에게 영감을 주는 무사이 여신들이었다. 여기서 무사이(Mousai)는 그리스어로 뮤즈의 복수형(muses)과 같다. 그런데 그리스 신화에 따르면, 막상 둘이 심혈을 다해 연주를 하고 보니 막상막하로서 우열을 가리기가 어려웠다. 그러자 아폴론은 악기를 거꾸로 들자고 했다. 하지만, 리라에 비해 아울로스를 거꾸로 들고 연주하기는 상당히 어려웠고, 결국에는 마르시아스가 패했다. 그리고 보면 수직적인 권력관계에 따른 불공정 경기의 느낌이 스멀스멀 난다.

미술관에 따르면, 발타자르 페르모저는 왜곡된 얼굴, 혓바닥을

보이는 열린 입, 고통에 몸부림치며 뒤틀린 머리, 그리고 몸 뒤로 팔이 묶였음을 암시하는 긴장된 어깨를 생생하게 시각화하며 형벌을 받는 마르시아스의 감정 상태에 주목한다.

따라서 이 작품에서 그는 누가 뭐래도 이 조각상의 극적인 주인공이다. 마치 광량이 세고 집중도가 강한 조명이 그를 한껏 비추고 있는 듯하다. 그래서 근육의 움직임 하나하나가 더욱 부각된다. 이 정도 몸서리를 친다면 무심코 지나가는 주변 사람들은 거의 없을 듯. 비유컨대, 사방을 들쑤시며 동네방네 소동을 야기한다.

정리하면, 마르시아스는 아폴론의 갑질로 인해 악기 연주 시합에서 패배했다. 그리고는 피부가 벗겨지는 고문을 받는다. 즉, 이 장면은 그때의 고통스러운 모습이다. 그렇다면 우리는 여기서 그가 **처절히 몸부림치는 마음**속으로 빙의한다. 자, 역시나 연령 제한 있습니다. 좀 무서워요. 앞의 분부터 준비되시면 바로 들어갈게요.

한편으로, 여기서와는 달리 이를 바라보는 아폴론이나, 무사이 여신들의 마음 길을 여행할 수도 있다. 혹은, 굳이 이와 같은 방식으로 연출한 조각가의 마음 길을 여행할 수도 있고. 그러다 보면 그야말로 온갖 이야기가 다 나온다. 판도라의 상자가 따로 없다.

<감정조절표>의 '전체점수'는 다음과 같다. '그림 24'의 성 카타리나는 조신하지만 기본적으로 강직한 성격이라 '양기'적이다. 그런데 한편으로는 자신의 행동에 일말의 감정이 동요되지 않듯이 그늘진 면모도 보인다.

반면에 '그림 25'의 마르시아스는 참을 수 없는 고통에 대놓고 몸부림치니 '양기'적이다. 그런데 한편으로는 어쩔 수 없는 상황을 받아들이듯이 체념적인 면모도 보인다. 물론 나와 다른 '사고의 작

동방식'으로 이야기를 창작하는 것은 언제라도 가능하다.

'포괄적인 평가'는 다음과 같다. 이는 '비교표'의 <직역>을 <의역>한 것이다. 성 카타리나는 [처절한 복수]심에 불탄다. 그럴 수밖에 없는 이유는 오만가지이다. 그런데 다행인지, 별의별 생각이 많다보니 [사라지지 않는 적개]가 그래도 온 마음을 휘젓지는 않는다. [끓어오르는 분노]가 마음 한 켠에 은근슬쩍 둥지를 튼 지도 꽤 되었지만. 하지만, 기왕이면 이 기회에 [본때를 보여주려는 패기]가 충만하다. [승리에의 갈망] 또한 뚜렷하고. 그러다 보니 [환상에의 집착] 증세도 심각하다. 아마도 종교적으로 [지키려는 신념]이 강하다 보니 이는 어쩔 도리가 없다. 물론 언제나처럼 [마음 속 확신]은 요지부동이다. 따라서 지금 [상대에 대한 연민] 따위가 있을 리가 없다. 한편으로는 [그야말로 억울]을 사방에 토로하고 싶다. 이런 식의 [이를 악문 상처]를 이해하지 못할 이는 없으리라. 아, 이제는 소리치는 것도 힘들다. [조용한 관조] 밖에는 도리가 없다.

반면에 마르시아스는 지금 여기서 [당하는 억울]이 도무지 이해가 안 된다. 뭘 잘못했다고… 세상에 이런 식으로 [저주받은 비관]에 몸서리치는 이가 또 어디 있을까? [말도 못할 고통], 정말 이럴 순 없다. 어떻게든 [스며드는 아픔]은 피하고 싶고. 그야말로 [온 몸의 상처]가 사방을 확 깨운다. 그리고 [벌거벗은 능욕]에 눈물짓는다. 우선은 [설득의 소망]으로 여기 좀 봐달라고 고래고래 소리 지른다. 이는 바로 순도 100%, [애달픈 애원] 그 자체일 뿐. 그러고 보면 [패배의 좌절]감, 그 충격이 얼마나 강한지 이 와중에도 아직 가시지 않았다. 물론 이렇게 되고 나니 [호전적 패기]는 꽤나 사라졌지만. 그리고 그때 그 [승부의 긴장]은 이제는 배부른 이야기가 되어 버렸다. 그런데 지금 중요한 건, [자신에 대한 혐오]감이라도 어떻게 좀 떨쳐

내고 싶다. 기왕이면 [우쭐하는 기분]에 여기까지 온 거, 내가 연주를 잘하는 건 맞잖아!

이제 구체적으로 <감정조절법>을 적용해보자. 첫째, 여기서 제시된 <순법(順法)>은 다음과 같다. 이를 적용한 건, 이런 경우에는 해당 감정을 차라리 더 과하게 쏟아내는 방식이 때에 따라 상당히 효과적이기 때문이다. 물론 가능한 방식은 여럿이다.

우선, 성 카타리나의 경우에는 [처절한 복수], [사라지지 않는 적개], 그리고 [끓어오르는 분노]를 한 조로 묶었다. 이들을 선택한 건, 상대방에 대한 울화가 아주 심각한 상황이라 모종의 조치가 필요해 보여 그렇다. 참고로, 이들만 고려하면 '기운의 정도'는 '음기'가 강하다. 이는 전체 기운과 상반된다. 주의를 요한다.

순서대로 말하자면, 성 카타리나의 마음속에서 [처절한 복수]는 극균형, 즉 필연적이다. 원수가 눈앞에 선명한데다가 그가 바로 제거되어야 할 악의 근원이기에. 내가 특별히 뭘 잘못한 건 없다. 그런데 어떻게 그런 식으로 악의적으로 내게 그럴 수가 있는가. 문제는 가만 놔두면 계속 그럴 거다. 결국, 그가 다 자초한 일이다. 이와 같이 복수의 이유는 차고도 넘친다. 음, 그렇지?

그렇다면 그녀의 마음을 위로하기 위해서는 자신의 '마음의 작동방식', 즉 [처절한 복수]를 더욱 강화하는 게 효과적이다. 옆에서 강하게 맞장구를 쳐주는 방식으로. 여기에는 극극균형, 즉 '동류동호(同類同號)' 계열의 조치가 무난하다. 정공법으로 밀어붙이는. "그래, 아무리 생각해봐도 내가 맞아. 세상을 살다 보면 이렇게 선악구도가 선명하기도 쉽지 않겠어. 그러니 그에게 복수해야지. 암덩어리는 하루라도 빨리 잘라내는 게 최선이야. 이게 바로 세상 사람들

모두를 위한 일이라고"라는 식으로. 이와 같이 긍정하며 연대하기, 필요하다.

한편으로, [사라지지 않는 적개]는 소형, 즉 선명하다. 결코 모른 체 할 수가 없다. 그녀의 마음속에서는 선악, 그리고 가해자와 피해자의 이분법이 명확하기 때문에. 하지만, 그게 다는 아니다. 왜냐하면 그녀는 하나님의 사명을 완수해야 할 의무가 있기 때문이다. 결국, 그녀의 마음은 바쁘다. 이 박해 또한 뒤집어 생각하면 하나님께서 주신 천국의 열쇠다. 즉, 축복이다. 그야말로 신앙이 없다면 이와 같은 생각은 들래야 들 수가 없는 고매한 경지 아닌가. 하지만 그렇다고 내 안의 적개심이 완전히 사라지진 않는다. 그러면 어떡하지?

그렇다면 [사라지지 않는 적개]를 강화하는 게 좋겠다. 여기에는 극소형, 즉 '동류동호(同類同號)' 계열의 조치가 무난하다. 정공법으로 밀어붙이는. "그래, 세상 그 무엇과도 결코 바꿀 수 없는 건 바로 하나님의 사역이야. 물론 해야 할 일은 지천에 널렸어. 그러니 우리가 이토록 바쁜 거잖아. 그런데 이게 바로 그중 하나, 당장 내가 할 수 있는 일이야. 그러니 깔끔하게 처리하고 또 딴 일 해야지. 솔직히 이게 뭐 그렇게 중요한 일이라고. 어서 빨리 끝내자. 시간 없어"라는 식으로. 이와 같이 순서대로 당면한 일을 처리하기, 필요하다.

한편으로, [끓어오르는 분노]는 원형, 즉 당연하다. 이게 마음을 잠식한 건 사실이다. 하지만, 그렇다고 해서 다른 일을 못할 하등의 이유가 없다. 그녀는 하나님의 사역을 위해 기쁘게 쓰임 받는 소중한 존재이기 때문이다. 한편으로, 개인적인 입장에서는 정말 참기 힘들다. 하지만, 공적 사명을 가진 자로서, 그저 그러려니 하고 인

정하면 그만이다. 굳이 여기에 반응할 이유가 없다. 아, 그런데 또 생각나네.

그렇다면 [끓어오르는 분노]를 강화하는 게 좋겠다. 여기에는 극유상, 즉 '이류(異類)' 계열의 조치가 필요하다. 기분을 전환하는. 굳이 가만히 있는 분노를 자극할 필요는 없다. "그래, 정말 별 거 아냐. 아무 말 하지 말고 그저 포근하게 꼭 안아주면 사르르 녹더라고. 물론 잠시라도 품을 떠나면 바로 뜨거워져. 그럴 때면 다시 안아줘. 그러면 갑자기 온도도 따뜻한 게 마치 부드러운 베개처럼 바뀐다니까? 너도 해 봐"라는 식으로. 이와 같이 어차피 가지고 간다면 보듬으며 온화하기, 필요하다.

다음, 마르시아스의 경우에는 [말도 못할 고통], [스며드는 아픔], 그리고 [온 몸의 상처]를 한 조로 묶었다. 이들을 선택한 건, 현재 진행되는 고문이 너무 심각한 상황이라 모종의 조치가 필요해보여 그렇다. 참고로, 이들만 고려하면 '기운의 정도'는 '양기'가 강하다. 이는 전체 기운과 통한다.

순서대로 말하자면, 마르시아스의 마음속에서 [말도 못할 고통]은 극대형, 즉 그 정도가 지나치다. 그래서 도무지 다른 생각할 겨를이 없다. 누가 뭘 잘못했건 간에 이런 식의 고통이라면 이 세상에는 아마도 배겨나는 사람이 없을 것이다. 아, 정말 피가 마를 새도 없이 몰아친다. 해도 해도 이건 너무 과도하다. 아…

그렇다면 그의 마음을 위로하기 위해서는 자신의 '마음의 작동방식', 즉 [말도 못할 고통]을 더욱 강화하는 게 효과적이다. 참지 못할 바에야 방방곡곡에 이를 알리며 난리를 치는 방식으로. 여기에는 극극극횡형, 즉 '동류이호(同類異號)' 계열의 조치가 적합하다. 부

담감을 줄여주는. "어차피 이런 종류의 아픔이라면 주변에 다 퍼뜨리자고! 이게 도대체 보통 일이야? 우선은 사람들이 주목하고 봐야지. 그래야 반전의 기회라도 가지지 않겠어? 그러니 다들 여기 좀 보세요!"라는 식으로. 이와 같이 세상에 소문내기, 필요하다.

한편으로, [스며드는 아픔]은 극후방, 즉 정말로 피하고 싶다. 차라리 아무 것도 느낄 수 없으면 좋겠다. 몸을 이리 뒤틀면, 소리를 저리 지르면, 마음을 요리 먹으면 해소될지, 그야말로 아무리 노력해도 끝이 없다. 시간이 지나면 둔감해질 줄 알았는데… 도대체 어찌하란 말인가. 도망치고 싶은 마음이 굴뚝같다. 몸뚱이에 구속된 내 자신을 어떻게 하면 훌훌 털어버릴 수 있을까?

그렇다면 [스며드는 아픔]에 신경 쓸 겨를이 없는 게 좋겠다. 여기에는 극극극소형, 즉 '이류(異類)' 계열의 조치가 필요하다. 기분을 전환하는. "결국, 만천하가 내가 낫다는 걸 알았구나. 그러니 저러지. 그러고 보면 내 연주를 갈고 닦을 시간도 부족한 이 마당에 정말 신경 쓸 거 너무 많네. 여하튼, 저 놈은 신이라서 좋겠다. 뭐 어쩌겠어? 욕이나 실컷 해주자. 그런데 아프니까 거 참, 구수하게도 잘 나오네"라는 식으로. 이와 같이 새로운 생각하기, 필요하다.

한편으로, [온 몸의 상처]는 청상, 즉 파릇파릇하다. 몸뚱이의 사방을 끊임없이 괴롭힌다. 어디 한 곳 편안한 데가 없다. 그러니 기댈 곳도 없다. 모든 감각기관이 파괴되는 중, 이제는 영영 다시는 회복하지 못하겠지. 이렇게 끝이구나. 죽는 그 순간까지 아플 뿐인가. 물론 이렇게 언어로 생각할 사치도 부리지 못하고, 그야말로 존재하는 모든 것은 상처뿐.

그렇다면 [온 몸의 상처]에 무뚝뚝해지는 게 좋겠다. 여기에는 극건상, 즉 '동류이호(同類異號)' 계열의 조치가 적합하다. 부담감을

줄여주는. "그래서 어쩌라고. 이 감각을 내가 지금 무조건 느껴야 하나. 그냥 흘러가, 가라고. 내가 아쉬워서 이것저것 부여잡으려 한들 어차피 멈추지도 않을 거면서. 그래, 사람이 가질 때가 있으면 잃을 때도 있고, 시작이 있으면 끝도 있는 거지. 알았어, 알았다고"라는 식으로. 이와 같이 어차피 감내해야 한다면 툴툴대기, 필요하다.

둘째, 여기서 제시된 **<잠법(潛法)>**은 다음과 같다. 이를 적용한 건, 이런 경우에는 해당 감정을 반대로 해소하는 방식이 때에 따라 상당히 효과적이기 때문이다. 물론 가능한 방식은 여럿이다.

우선, 성 카타리나의 경우에는 [본때를 보여주려는 패기], [승리에의 갈망], 그리고 [환상에의 집착]을 한 조로 묶었다. 이들을 선택한 건, 상대방을 누르려는 경쟁심이 과해 모종의 조치가 필요해보여 그렇다. 참고로, 이들만 고려하면 '기운의 정도'는 '양기'가 강하다. 이는 전체 기운과 통한다.

순서대로 말하자면, 그녀의 마음속에서 [본때를 보여주려는 패기]는 극전방, 즉 필연적이다. 너무 기분이 나쁜 게 어떻게든 그에게 이를 돌려줘야 직성이 풀리겠다. 물론 내가 욱하는 성질이 있는 것도 사실이다. 그렇다면 그는 내게 잘못 걸렸다. 이게 허투루 넘어갈 문제가 아니다. 그가 그동안 운이 좋았는지, 이를 잘도 피해온 모양이다. 하지만, 이번에는 다르다. 아, 그렇겠지?

그렇다면 그녀의 마음 매듭을 풀기 위해서는 자신의 '마음의 작동방식', 즉 [본때를 보여주려는 패기]를 뒤집는 게 효과적이다. 비유컨대, 원래와는 반대로 감정을 수축하거나 이완하는 것이다. 여기에는 극극앙방, 즉 '동류이호(同類異號)' 계열의 조치가 적합하다. 부담감을 줄여주는. "그래, 남이 내 인생에서 뭐가 그렇게 중요해?

즉, 이런 데 신경 써봤자 무엇하리. 내 할 일 잘하는 게 결국에는 남는 거지. 굳이 환경 의존적인 삶을 선택할 이유가 없어. 자, 나는 나만 본다. 넌 그냥 꺼져"라는 식으로. 이와 같이 내 것 챙기기, 필요하다.

한편으로, [승리에의 갈망]은 명상, 즉 확실하다. 누가 봐도 눈빛이 이글이글하니 도무지 모르고 지나칠 수가 없다. 어려서부터 경쟁하며 자라왔는지, 어떻게든 이기고 싶은 마음이 절실하다. 물론 자신의 믿음이 옳은 게 확실한 상황에서 지는 것도 참 남부끄러운 일이다. 하나님께서 보고 계시는 이 마당에 기왕이면 자랑스러운 모습을 보이고 싶다. 그런데 만에 하나, 패배한다면? 설마…

그렇다면 [승리에의 갈망]을 뒤집는 게 좋겠다. 여기에는 습상, 즉 '동류이호(同類異號)' 계열의 조치가 적합하다. 부담감을 줄여주는. "이기려고 노력하는 내 마음, 내가 봐도 참 독하다, 독해. 살면서 그렇게 남들이 안 된다고 하던 수많은 일들, 결국에는 다 해냈잖아? 나도 참 알아줘야 해. 고마워. 그런데 내 인생, 뭔가 짠한 게 눈물 난다, 야…"라는 식으로. 이와 같이 뜬금없이 연민하기, 필요하다.

한편으로, [환상에의 집착]은 극상방, 즉 엄청나다. 실상은 그녀가 고통 받고 있다. 그런 와중에 그녀가 고통 주는 장면을 상상하다니, 그것도 아무렇지도 않은 척. 생각해보면, 근성이 정말 대단하다. 이게 다 든든한 배경, 즉 하나님이 계셔서 가능한 일이다. 여하튼, 몸 좀 고통스럽게 한다고 마음까지도 고통스러워야 하는 것은 아니다. 고통이 나를 더욱 자유롭게 하리라. 그러나 현재 힘든 건 사실이다.

그렇다면 [환상에의 집착]을 뒤집는 게 좋겠다. 여기에는 극습

상, 즉 '이류(異類)' 계열의 조치가 필요하다. 기분을 전환하는. "환상의 힘으로 현실을 극복하는 내 마음, 참 가상하지 않아? 아이고, 정말 눈물 나. 어떡해? 확 그냥 울어버릴까. 그러면 그분께서 토닥이며 위로해주시겠지? 바쁘실 텐데 이런 경우에는 뭐 어쩔 수 없어. 다른 방도가 없다고"라는 식으로. 이와 같이 한없이 연민하기, 필요하다. 그리고 이 경우에는 유사한 다른 감정, [승리에의 갈망]과 조절법이 통하니 일석이조(一石二鳥)의 효과가 있다.

　　참고로, 이 경우에 '동류동호(同類同號) 계열의 조치도 물론 무난하다. 하지만, 그 집착이 허무함이라는 병을 만날 경우에는 파멸의 위험성이 있기 때문에, 앞에서 언급된 조치는 꼭 염두에 두고 있어야 한다. 통상적으로는, 이와 같이 복수의 조치 가능성을 고려하는 게 매사에 안전하다.

　　다음, 마르시아스의 경우에는 [벌거벗은 능욕], [설득의 소망], 그리고 [애달픈 애원]을 한 조로 묶었다. 이들을 선택한 건, 불공정한 피해에 대한 억울함이 강해 모종의 조치가 필요해보여 그렇다. 참고로, 이들만 고려하면 '기운의 정도'는 '양기'가 강하다. 이는 전체 기운과 통한다.

　　순서대로 말하자면, 그의 마음속에서 [벌거벗은 능욕]은 습상, 즉 한없이 슬픈 일이다. 물론 그 자체로 치가 떨릴 정도로 기분이 나쁘다. 그야말로 자존심이 구겨질 대로 구겨졌다. 따라서 가능하면 다 뒤엎고 폭파하고 싶다. 하지만, 막상 내게는 아무런 힘이 없다. 그저 죄인인 양, 모든 걸 감당해야 할 뿐. 결국, 따질 게 산더미 같아도 어쩔 수가 없다. 오지 않을 것만 같은 훗날을 기약할 수밖에. 그래서 유령이 필요한가 보다. 여하튼, 지금 마음은 계속 쓰린

중. 비참한 마음에 눈물만이 앞을 가리고.

　　그렇다면 그의 마음 매듭을 풀기 위해서는 자신의 '마음의 작동방식', 즉 [벌거벗은 능욕]을 뒤집는 게 효과적이다. 비유컨대, 원래와는 반대로 감정을 수축하거나 이완하는 것이다. 여기에는 비형, 즉 '이류(異類)' 계열의 조치가 필요하다. 기분을 전환하는. "이 모든 게 정말 너무도 억울하고 말이 안 돼. 혹시 이 상황을 제대로 이해하고 나를 납득시킬 수 있는 사람 있으면 어디 한번 나와 봐. 자, 그건 내가 확신한다. 어차피 그 누구도 모를 거야. 결국, 아무것도 모르면서 분위기에 쏠려 눈치 보며 탓할 줄만 아는 여기 이 바보들, 진짜 한심해. 이해 불가야. 세상 말세라고!"라는 식으로. 이와 같이 모른다며 남 탓하기, 필요하다.

　　한편으로, [설득의 소망]은 극횡형, 즉 절절하다. 어떻게든 주변에서 내 고충을 알아주었으면 좋겠다. 지금 내가 힘이 없어 어쩔 수 없으니, 모두 다 힘을 합쳐 나를 위해 불의에 대적해 주었으면 좋겠다. 제발 내 편이 되어주길! 그러지 않으면 불의가 판치는 세상이 된다. 그의 악행을 좌시하지 말자. 아, 사방에서 항의하는 목소리가 들리는 것만 같다. 그런데 그게 정말일까?

　　그렇다면 [설득의 소망]을 뒤집는 게 좋겠다. 여기에는 극종형, 즉 '동류동호(同類同號)' 계열의 조치가 무난하다. 정공법으로 밀어붙이는. "생각해보면, 결국 내 재능이 문제야. 너무 특별했네. 그러니 누가 진정으로 이해할 수 있겠어? 알지도 못하는 것들이. 그야말로 하향 평준화하려는 바보들의 심리, 관두자. 내 음악은 지존이야. 스스로 평가할 뿐"이라는 식으로. 이와 같이 남들을 싸잡아 무시하기, 필요하다.

　　한편으로, [애달픈 애원]은 극직형, 즉 뻔하다. 누가 봐도 고통

속에 살려달라며 울부짖는 모습이다. 나쁘게 보면, 추태부리지 말라며 손가락질을 받을 지도 모르겠다. 자기 목숨 하나 부지하려고, 그동안 잘못한 행실은 생각하지 않고 그게 그렇게 아프다고 난리라며. 하지만, 어찌하랴? 정말 벗어나고 싶다. 제발 그만해라. 부탁이다. 이제 정말 잘할게.

그렇다면 [애달픈 애원]을 뒤집는 게 좋겠다. 여기에는 <u>극극앙방</u>, 즉 '이류(異類)' 계열의 조치가 필요하다. 기분을 전환하는. "어차피 부탁한다고 들어줄 것도 아니고, 때는 벌써 늦었어. 이젠 얼마 남지 않은 시간, 나에게 집중하자. 나만 바라보자고. 아, 그러고 보니 아름다운 음악의 우주적인 재능만 휘황찬란하게 빛나는구나. 그래, 바로 그거야. 내가 할 일은 그저 눈 감고 소리에 집중할 뿐. 오, 이거 완전 나를 비추는 거울인데?"라는 식으로. 이와 같이 세상에 홀로서기, 필요하다.

셋째, 여기서 제시된 <역법(逆法)>은 다음과 같다. 이를 적용한 건, 이런 경우에는 해당 감정을 반대로 해소하는 방식이 때에 따라 상당히 효과적이기 때문이다. 물론 가능한 방식은 여럿이다.

우선, 성 카타리나의 경우에는 [지키려는 신념], 그리고 [마음 속 확신]을 한 조로 묶었다. 이들을 선택한 건, 종교적인 믿음이 자신의 감정을 다치지 않게 하는 것이 중요해서 그렇다. 참고로, 이들만 고려하면 '기운의 정도'는 '양기'가 강하다. 이는 전체 기운과 통한다.

순서대로 말하자면, 그녀의 마음속에서 [지키려는 신념]은 <u>극앙방</u>, 즉 눈을 가린다. 누가 뭐래도 내가 맞다. 어차피 답은 정해져 있다. 이를 훼손하려는 무리들이 잘못되었을 뿐. 그러니 목숨과 바꾸어도 좋다. 생명은 부질없다. 앞으로 남는 건 신념밖에 없다. 결

국, 한 줌의 재가 된 들, 뭣이 중한가. 음, 이 정도면 설마 내가 흔들릴 일은 없을 거야. 그렇겠지?

그렇다면 그녀의 마음에 묵은 때를 청산하려면 그러한 '마음의 작동방식', 즉 [지키려는 신념]을 확실히 전환하는 게 효과적이다. 비유컨대, 원래보다 더 강하게 반대로 밀어붙이는 것이다. 여기에는 극대형, 즉 '이류(異類)' 계열의 조치가 필요하다. 기분을 전환하는. "생각해보면, 신념을 가진 내가 중요한 게 아니라, 내가 가진 신념이 우주적인 진리라는 게 중요하지. 즉, 이건 한 개인의 사사로운 감정놀음이 아니라고. 맞아, 내가 신념을 가진 게 아니라 신념이 나를 가진 거로구나. 막상 빠져드니 가히 엄청나네. 그러니 오로지 여기에만 주목할 수밖에"라는 식으로. 이와 같이 확신 속에 올곧이 집중하기, 필요하다.

한편으로, [마음 속 확신]은 극직형, 즉 단호하다. 그게 원래 그렇다면 그냥 그런 것이다. 그런데 아닌 척, 아닌데 그런 척, 애초에 없다. 그는 그런 식으로 비겁하게 회유하려 했다. 물론 통할 리가 없다. 마음속을 뒤집어 까서 보여줄 수도 없고, 정말 다들 인생 힘들게 산다. 그런데 내 확신이 그렇게 약해 보였나? 도대체 왜 그렇게 만만하게 본 거지?

그렇다면 [마음 속 확신]을 전환하는 게 좋겠다. 여기에는 극극극천형, 즉 동류이호(同類異號) 계열의 조치가 적합하다. 부담감을 줄여주는. "내가 아니라면 그 어느 누가 감히 나처럼 그럴 수 있겠어. 그리고 보면 그가 문제적이네. 마치 내가 여느 사람처럼 그 정도에 흔들릴 거라고 착각했으니. 결국, 이 모양, 이 꼴이 된 건 내 탓이 아니야. 오로지 그의 탓이라고. 그러게, 잘 좀 알고 행동하시지…"라는 식으로. 이와 같이 자신에게 뿌듯하기, 필요하다.

다음, 마르시아스의 경우에는 [당하는 억울], 그리고 **[저주받은 비관]**을 한 조로 묶었다. 이들을 선택한 건, 처지가 너무 답답하다고 스스로 먼저 무너질까봐 그렇다. 참고로, 이들만 고려하면 '기운의 정도'는 '음기'가 강하다. 이는 전체 기운과 상반된다. 주의를 요한다.

순서대로 말하자면, 그의 마음속에서 [당하는 억울]은 <u>비형</u>, 즉 알 수가 없다. 도대체 왜 이런 변을 당해야 하는지, 그야말로 정신적인 공황 상태다. 정말 이건 아닌 것 같은데, 꼴에 자기가 신이라고 어떻게 할 수도 없다. 신이 법 위에 있다 보니. 즉, 법 앞에 사람과 신이 모두 다 평등한 세상은 그저 꿈일 뿐, 현실은 암울하기만 하다. 어디서부터 그 의문의 매듭을 풀어야 하는지 정말 이해 불가.

그렇다면 그의 마음에 묵은 때를 청산하려면 그러한 '마음의 작동방식', 즉 **[당하는 억울]**을 확실히 전환하는 게 효과적이다. 비유컨대, 원래보다 더 강하게 반대로 밀어붙이는 것이다. 여기에는 극<u>습상</u>, 즉 '이류(異類)' 계열의 조치가 필요하다. 기분을 전환하는. "어차피 이 따위의 세상 꼬락서니, 불가해하게 흘러갈 뿐이라면, 그저 내 처지를 탓할 수밖에. 재능이 참 안타깝네. 그런데 이 재능 가지고 어딜 가서 환영받겠어? 아, 저주받은 재능, 그리고 내 팔자야. 도무지 길이 없네. 그런데 굳이 내가 이렇게 태어나고 싶었겠어? 진짜 눈물 나"라는 식으로. 이와 같이 한탄하며 눈물짓기, 필요하다.

한편으로, [저주받은 비관]은 <u>극천형</u>, 즉 예외적이다. 누구나 다 저주를 받는 게 아니다. 하필이면 내가 왜 지금 이렇게 되었을까? 그게 다 신이 내린 타고난 능력 때문이다. 아, 그러고 보면 아폴론도 신 중 하나잖아. 신들이란, 참 병주고 약주고 잘났다. 신도 아닌 주제에 저주받은 내 탓을 할 수밖에. 저기 저 안도의 한숨을 내쉬

는 무능한 사람들 면상 좀 보게. 아, 열 받아…

그렇다면 [저주받은 비관]을 전환하는 게 좋겠다. 여기에는 극극심형, 즉 '동류동호(同類同號)' 계열의 조치가 무난하다. 정공법으로 밀어붙이는. "그런데 말이야. 솔직히 누구라도 나와 같은 재능을 타고난다면 나와 처지가 크게 다를 줄 아느냐. 결국, 알고 보면 너희들도 다 똑같아. 뭐, 애초에 가진 재능이라곤 평범할 뿐이니 지금은 모르는 게 약이겠지만, 언젠가는 누구라도 다 당하게 마련이라고. 이 세상이 아니면 저 세상에서라도. 어차피 피차일반이야"라는 식으로. 이와 같이 세상을 이해하기, 필요하다.

물론 여기까지 다룬 조절법이 전부는 아니다. 이외에도 범위와 방식은 무척이나 다양하다. 그에 따른 효과는 서로 다르게 마련이고. 하지만, 언젠가는 판단하고 실행해야 할 때가 온다. 감정은 우리가 성숙할 때까지 기다려주지 않는다. 그래서 항상 준비된 자세가 필요하다. 여러 안을 가진 채로.

'균비비'와 관련해서, '그림 24'에서는 [처절한 복수], 그리고 '그림 25'에서는 [당하는 억울]이 문제적이다. 나는 여기에 제시된 '비교표'에서 전자의 경우에는 극균형을 극극균형으로 전환하는 '동류동호' 계열의 <순법>, 그리고 후자의 경우에는 비형을 극습상으로 전환하는 '이류' 계열의 <역법>을 제안했다. 즉, 성 카타리나에게는 "처절한 복수는 기왕이면 더욱 강하게 해야지!", 그리고 마르시아스에게는 "그렇다면 차라리 자기 자신을 더욱 지독하게 연민하자!"라는 식으로 마음을 북돋았다.

그런데 내 목소리는 과연 유효할까? 그리고 누구에게? 내 마음 길을 따르면 우선은 그럴 법하다. 그렇다면 이제 중요한 것은 실천

이다. 일상의 <동작>으로, <생각>으로, <활동>으로. 그러다
보면 '내일의 나'는 드디어 '오늘의 나'가 된다. 반성과 성장의 시간,
잠깐 명상한다. 이제 눈 감으실 게요. 아니, 양쪽 다.

2 면적: 크기가 작거나 크다
- 깨달은 마음 vs. 집착하는 마음

▲ 그림 26
〈부처님의 두상〉,
캄보디아 혹은 베트남,
전 앙코르 시대, 7세기

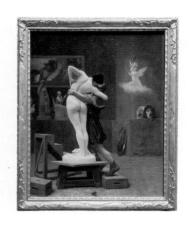

▲ 그림 27
장 레옹 제롬(1824-1904),
〈피그말리온과 갈라테아〉, 1890

<감정조절표>의 '소대비(小大比)'에 따르면, 현재 내 마음이 여기저기 두루 신경을 쓰는 편이라면, 비유컨대 '특정 감정'의 크기가 상대적으로 작은 경우에는 '음기'적이다. 반면에 오로지 하나의 감정에만 온 신경을 쓰는 편이라면, 비유컨대, 그 크기가 큰 경우에는 '양기'적이다.

이와 관련해서 '그림 26'의 [세상에 대한 호기심]은 극소형으로 '음기', 그리고 '그림 27'의 [그녀에 대한 호기심]은 극대형으로 '양기'

ESMD	그림 26	그림 27
약식	esmd(0)=[세상에 대한 호기심]극소형, [고통에 대한 고민]극균형, [사람에 대한 혐오]탁상, [사악한 감정]유상, [내 인생의 고통]원형, [과거에 대한 부끄러움]습상, [우주적 박애]극상방, [구원의 희망]극횡형, [진리의 깨달음]심형, [해탈의 기대]직형, [수행의 흐뭇함]청상, [통찰의 행복]담상, [명상의 달콤함]극앙방	esmd(-3)=[그녀에 대한 호기심]극대형, [예기치 못한 놀람]강상, [주체 못할 욕구]청상, [특별한 만족]극천형, [완벽함에 대한 집착]방형, [위태로운 자존감]극앙방, [가시지 않는 갈증]극균형, [참기 힘든 혐오]극종형, [세상에 대한 좌절]탁상, [힘들었던 애환]습상, [절절한 사랑]농상, [소유의 욕망]전방
직역	'전체점수'가 '0'인 '잠기'가 강한 감정으로, [세상에 대한 호기심]은 두루 신경을 매우 쓰고, [고통에 대한 고민]은 여러모로 말이 되며, [사람에 대한 혐오]는 이제는 어렴풋하고, [사악한 감정]은 이제는 받아들이며, [내 인생의 고통]은 가만두면 무난하고, [과거에 대한 부끄러움]은 감상에 젖으며, [우주적 박애]는 매우 이상주의적이고, [구원의 희망]은 남에게 매우 터놓으며, [진리의 깨달음]은 누구라도 그럴 듯하고, [해탈의 기대]는 대놓고 확실하며, [수행의 흐뭇함]은 아직은 신선하고, [통찰의 행복]은 별의별 게 다 관련되며, [명상의 달콤함]은 자기중심적이다.	'전체점수'가 '-3'인 '음기'가 강한 감정으로, [그녀에 대한 호기심]은 여기에만 매우 신경을 쓰고, [예기치 못한 놀람]은 아직도 충격적이며, [주체 못할 욕구]는 아직은 신선하고, [특별한 만족]은 나라서 매우 그럴 법하며, [완벽함에 대한 집착]은 이리저리 부닥치고, [위태로운 자존감]은 자기중심적이며, [가시지 않는 갈증]은 여러모로 말이 되고, [참기 힘든 혐오]는 나 홀로 매우 간직하며, [세상에 대한 좌절]은 이제는 어렴풋하고, [힘들었던 애환]은 감상에 젖으며, [절절한 사랑]은 딱히 다른 관련이 없고, [소유의 욕망]은 호전주의적이다.
시각	'전체점수'가 '0'인 '잠기'가 강한 감정으로, [세상에 대한 호기심]은 전체 크기가 매우 작고, [고통에 대한 고민]은 대칭이 매우 잘 맞으며, [사람에 대한 혐오]는 색상이 흐릿하고, [사악한 감정]은 느낌이 부드러우며, [내 인생의 고통]은 사방이 둥글고, [과거에 대한 부끄러움]은 질감이 윤기나며, [우주적 박애]는 매우 위로 향하고, [구원의 희망]은 가로폭이 매우 넓으며, [진리의 깨달음]은 깊이폭이 깊고, [해탈의 기대]는 외곽이 쫙 뻗으며, [수행의 흐뭇함]은 신선해 보이고, [통찰의 행복]은 형태가 진하며, [명상의 달콤함]은 매우 가운데로 향한다.	'전체점수'가 '-3'인 '음기'가 강한 감정으로, [그녀에 대한 호기심]은 전체 크기가 매우 크고, [예기치 못한 놀람]은 느낌이 강하며, [주체 못할 욕구]는 신선해 보이고, [특별한 만족]은 깊이폭이 매우 얕으며, [완벽함에 대한 집착]은 사방이 각지고, [위태로운 자존감]은 매우 가운데로 향하며, [가시지 않는 갈증]은 대칭이 매우 잘 맞고, [참기 힘든 혐오]는 세로폭이 매우 길며, [세상에 대한 좌절]은 색상이 흐릿하고, [힘들었던 애환]은 질감이 윤기나며, [절절한 사랑]은 형태가 연하고, [소유의 욕망]은 앞으로 향한다.

순법	esmd(+1)=[수행의 흐뭇함]청상, [통찰의 행복]담상, **[명상의 달콤함]극앙방** R<[수행의 흐뭇함]극비형(iii), [통찰의 행복]극측방(iii), **[명상의 달콤함]극농상(iii)**	esmd(+4)=[그녀에 대한 호기심]극대형, [예기치 못한 놀람]강상, [주체 못할 욕구]청상 R<[그녀에 대한 호기심]극극극횡형(ii), [예기치 못한 놀람]극담상(ii), [주체 못할 욕구]극측방(iii)
잠법	esmd(+6)=[우주적 박애]극상방, [구원의 희망]극횡형, [진리의 깨달음]심형, [해탈의 기대]직형 R=[우주적 박애]극하방(i), **[구원의 희망]극종형(i)**, [진리의 깨달음]천형(i), **[해탈의 기대]곡형(i)**	esmd(-4)=[참기 힘든 혐오]극종형, [세상에 대한 좌절]탁상, [힘들었던 애환]습상 R=[참기 힘든 혐오]극비형(ii), [세상에 대한 좌절]측방(iii), [힘들었던 애환]건상(i)
역법	esmd(-3)=[세상에 대한 호기심]극소형, **[고통에 대한 고민]극균형** R>[세상에 대한 호기심]극극극대형(i), [고통에 대한 고민]극심형(ii)	esmd(-3)=**[특별한 만족]극천형**, [완벽함에 대한 집착]방형, **[위태로운 자존감]극앙방**, **[가시지 않는 갈증]극균형** R>[특별한 만족]극극극상방(iii), **[완벽함에 대한 집착]극유상(iii)**, [위태로운 자존감]극담상(iii), [가시지 않은 갈증]극측방(iii)

를 드러낸다. 전자는 별의별 상황과 맥락을 고려하며 마음을 넓고 깊게 쓰고, 후자는 갑자기 불어 닥친 예기치 않은 상황이 초래한 엄청난 감정의 바다에 빠져 허우적대기 때문이다. 따라서 '소대비'는 이 둘을 비교하는 명확한 지표성을 획득한다.

그런데 '**기운의 정도**'는 상대적이고 복합적이다. 따라서 총체적으로 판단해야 한다. 이를테면 '**비교표**'에 따르면, 이 둘의 전반적인 마음의 기운은 결국 뒤집혔다. 즉, '**그림 26**'은 '잠기'로 다른 기운들이 긴장하며 균형을 이루는 평형상태, 그리고 '**그림 27**'은 '음기'로 어느 한쪽으로 기운이 쏠린 상태를 띤다. 그러니 전자는 느긋하고 후자는 위태롭다. 물론 그 안을 들여다보면 여러 감정의 여러 기운이 티격태격 난리가 난다. 그야말로 기운생동의 장이 따로 없다.

이제 본격적으로 이 둘의 마음을 열어보자. 우선, '그림 26', <부처님의 두상(Head of a Buddha)>의 '기초정보'는 이렇다. 이는 작가미상이다. 작품 속 인물은 부처님이다. 이는 통상적으로 불교의 교조, 석가모니(Sakyamuni, BC 624?-BC 544?)를 지칭한다. 참고로, 이는 석가족 출신의 성자를 의미한다. 한편으로, 고타마 싯다르타(Gotama Sidhārtha)는 훗날에 그를 공경하는 이들이 붙인 존칭이다.

그는 중인도의 석가족이 세운 나라, 카필라(Kapila)에서 왕자로 태어났다. 그리고 불과 칠일 후에 어머니를 여의고는 이모에 의해 양육되었다. 훗날에 주변국의 공주와 결혼하여 아들을 낳았다. 하지만, 생로병사의 고통을 벗어나고자 29세에 나 홀로 출가를 결정했다. 그리고 6년 동안 여러 스승을 전전하며 고행을 지속했으나 원하던 깨달음을 얻지 못했다.

따라서 그는 35세에 이르러서는 완전히 수행방법을 바꾸었다. 인도 북동부 비하르주의 부다가야에 있는 보리수 아래에서 고요히 명상수련을 시작한 것이다. 그리고 마침내 칠일 만에 깨달음을 얻고는 그야말로 '부처님'으로 거듭났다. 그 후에는 평생을 인도 전역을 돌며 교단의 위세를 확장했다. 그러다가 80세에 이르러 인도 북부, 우타르프라데슈주 쿠시나가라에 있는 사라쌍수, 즉 사라수 두 그루 아래에서 마침내 열반에 들었다.

오늘날, 그는 세계 각지에서 지극히 공경된다. 절대적인 해탈의 경지에 이른, 즉 진리를 깨달은 사람이자, 우리 모두가 고통에서 해방되기를 바라는, 즉 진리를 실천하는 신적인 존재로서.

하지만, 그의 사후에는 '부처'의 정의에 대한 견해차 등으로 말미암아 불교는 여러 교파로 나뉘며 각자의 사상계를 구축하게 된다. 이를테면 '부처'라는 단어를 하나의 육체만을 간직한 구체적인

특정 대상, 즉 명사형 단일실체로 간주해야 하는지에 대한 의문이 그렇다.

이에 대한 설명에는 여러 계열이 있는데, 이 중에서 '부처'를 세 개의 다른 위상, 즉 법신, 보신, 화신과 같은 식으로 설명하는 '삼신설'이 대표적이다. 이 경우에 석가모니는 화신으로서의 부처님, 즉 화신불이 된다. 물론 "우리 모두는 안에 부처를 모시고 있다", 아니 "내가 부처다"라는 견해도 널리 퍼져있다.

미술관에 따르면, 이 작품이 제작되던 7세기 무렵에는 거대한 크기의 조각상이 불교 문화권에서 유행하기 시작했다. 조형적으로 말하자면, 달팽이 껍질을 닮은 머리모양과 도식적인 얼굴의 표현은 고대 인도를 통일한 굽타왕조의 영향을 크게 받았다. 하지만, 이 작품에서는 이를 벗어나는 지역적인 미감도 드러난다. 이를테면 눈과 입, 그리고 머리통의 모양은 캄보디아 앙코르 보레이의 여러 조각상들과 양식적으로 통한다.

정리하면, 부처님은 힘겨운 수양을 통해 마침내 궁극적인 깨달음을 얻었다. 그런데 조각상을 보면 아직은 젊은 얼굴이다. 그리고 영양상태가 좋다. 더불어, 상당히 흐뭇하고 환희에 찬 모습이다.

그렇다면 우리는 여기서 그가 30대 말에 보리수 아래에서 명상을 하며 **깨달음에 다다르는 마음**속으로 빙의한다. 아직은 완성형이 되기 이전의. 따라서 그의 마음에는 한없는 의심과 검증, 그리고 창작과 비평의 실험정신이 충만하다. 이는 물론 이 책의 방편적인 가정이다. 자, 이리로 들어가자. 우선 여기에 줄을 서 주세요.

다음, '그림 27', <피그말리온과 갈라테아(Pygmalion and Galatea)>의 '기초정보'는 이렇다. 이는 **장 레옴 제롬(Jean-Léon Gérôme)**의 작품

이다. 그는 19세기에 활동한 프랑스 작가이다. 신고전주의 계열로서 조각적인 형태의 견고함을 보여주는 재현주의 회화작품을 많이 제작했다.

그런데 당시에는 노예 시장이나 나체의 여인들을 이국적인 풍경 속에 묘사하는 작품이 크게 유행했다. 그는 이 분야에서 엄청난 인기를 구가했다. 돌이켜보면, 그의 작품은 전형적인 '서구 백인 남성 지상주의'에 절어 있다는 비판이 가능하다. 하지만, 당대의 기득권 사회에서는 여러모로 낭만적인 호기심을 자극하는 매력으로 충만했을 듯하다.

작품 속 인물은 포옹하고 있는 둘 중에 오른쪽에 위치한 남자, 피그말리온(Pygmalion)과 왼쪽에 위치한 여자, 갈라테아(Galatea)이다. 그리고 오른편 뒤에 보이는 날개 달린 아기는 바로 큐피드이다. 둘의 사랑을 극대화하는 황홀경의 마약을 선사하는.

그리스 신화의 피그말리온은 키프로스 섬에 사는 조각가이다. 그런데 그는 그 섬의 여자들을 혐오했고, 그래서 평생을 독신으로 살았다. 결국, 그는 현실 속에서는 존재하지 않는 이상적인 여인상을 조각하기로 마음먹고는 그야말로 예술가의 혼을 불살랐다. 그렇게 탄생한 작품은 완벽 그 자체였다.

그는 그녀에게 대화도 시도하고, 옷도 입혀주며, 선물도 사주고, 보듬고 놀아주는 등, 마치 반려동물, 혹은 실제 사람인 양 극진히 모셨다. 그리고 미와 사랑의 여신, 아프로디테(Aphrodite)를 공경하는 축일에 그녀에게 간절한 기도를 올렸다. 조각품과 같은 완벽한 사람을 만나게 해달라고.

그러나 아프로디테는 간파했다. 그는 사실은 자신의 조각품이 사람이 되기를 간절히 바란다는 걸. 그는 집에 돌아와 언제나처럼

이 조각상에 입맞춤을 하는데, 갑자기 실제 여인의 온기가 느껴지며 동시에 살내음이 물씬 풍겼다. 아프로디테가 그녀를 사람으로 변화시킨 것이다. 그리고 그녀 또한 그를 사랑하게 된다. 아마도 그의 매력이나 지극정성, 혹은 큐피드의 화살 때문에. 여하튼, 그는 아프로디테에게 크게 감사한다. 그리고 그녀에게 '갈라테이아'라는 이름을 선사한다. 둘은 곧 결혼하고는 딸, 파포스(Paphos)를 출산한다. 행복한 결말이다.

미술관에 따르면, 장 레옹 제롬은 같은 장면을 다른 시점으로 바라본 세 점의 작품을 남겼다. 물론 세상에 공개되지 않은 작품이 또 있을 수도 있지만, 그래도 이들을 옆에 놓고 보면 그야말로 3D 광경인양 감상이 가능할 듯하다. 그만큼 이는 대중적인 관심이 큰, 소위 잘 팔리는 소재였다.

그런데 이에 대한 비판도 상당하다. 이를테면 '남자는 주체, 여자는 객체'라는 식의 전형적인 양성불평등 수직종속관계가 그렇다. 혹은, 조각품과 육체적인 사랑을 나누는 행태에 대한 거리낌도 그렇다. 한편으로, 조각상에 생명이 불어넣어지는 순간, 그녀는 비로소 늙기 시작하며 작가의 이상은 산산조각난다는 비극적인 결말로 이야기를 뒤트는 경우도 있다.

물론 이야기는 여러모로 갈등 속에서 더욱 생생해진다. 즉, 아직까지 회자되는 다른 여러 신화처럼 이 또한 다양한 논점을 포괄하며 음미해볼 지점이 참으로 많다. 그래서 장 레옹 제롬뿐만 아니라 역사적으로 수많은 작가들이 이를 작품으로 남겼다. 이래저래 예술가의 뮤즈와도 같은 역할을 한 것이다. 분명한 건, 예술은 그 자체로 도덕이 아니다. 다 사람이 하는 일이기에 도덕적인 한계와 사회적인 책임감 때문에 결과적으로 제약을 받는 경우는 비일비재

하더라도.

정리하면, 피그말리온은 세상 여인들을 혐오하며 소위 진정한 여인을 나름대로 조각했다. 그리고 신의 가호로 말미암아 예기치 않게 그녀는 실제 사람이 되었다. 그리고 둘은 열렬히 사랑했다. 즉, 이 장면은 막 사람이 된 여인에게 감격해서 포옹하는 피그말리온을 그렸다.

그렇다면 우리는 여기서 그의 **성취감에 절은 마음**속으로 빙의한다. 한편으로는 주변의 여인들에 대한 혐오가 결국에는 빛을 발했다고 크게 기뻐하면서. 자, 지금은 눈앞의 미인을 마주하며 그녀에 대한 사랑과 다른 여인들에 대한 혐오, 즉 양가적인 감정이 막 뒤섞이는 바로 그 시점이에요. 앞으로 이거 사라지고 한없는 느끼함만 남기 전에 재빨리, 지금 들어갑니다!

<감정조절표>의 '전체점수'는 다음과 같다. '그림 26'의 부처님은 부드러우면서도 단호한 성격이라 '잠기'적이다. 그런데 한편으로는 웬만해서는 감정이 동요되지 않듯이 싸늘한 면모도 보인다.

반면에 '**그림 27**'의 피그말리온은 옹고집을 굽히지 않으며 집착하니 '음기'적이다. 그런데 한편으로는 자신의 기대를 강하게 투사하는 면모도 보인다. 물론 나와 다른 '사고의 작동방식'으로 이야기를 창작하는 것은 언제라도 가능하다.

'포괄적인 평가'는 다음과 같다. 이는 '비교표'의 <직역>을 <의역>한 것이다. 부처님은 [세상에 대한 호기심]이 참 가지각색이다. 그리고 이제는 [고통에 대한 고민]에 명쾌한 답을 내린다. 아마도 예전에는 [사람에 대한 혐오]에 몸부림치기도 했었다. 하지만, 지금은 [사악한 감정]도 편안한 마음으로 받아들인다. [내 인생의 고통]이

라니, 그저 인정하고 보듬어주면 그만일 것을. 물론 [과거에 대한 부끄러움]에 가끔씩 회한이 느껴진다. 그러나 중요한 건, [우주적 박애] 정신이다. 정말 조금이라도 더 세상에 [구원의 희망]을 전파해야 한다. 기본적으로 [진리의 깨달음]은 누구나 가능하다. [해탈의 기대]는 모두가 바라는 바이고. [수행의 흐뭇함]이 이토록 마음을 들뜨게 하는데, 궁극적으로 [통찰의 행복]이 찾아오면 그야말로 세상 곳곳이 바뀌게 마련이다. 우선은 자신만의 **[명상의 달콤함]** 속으로 빠져 들어가자. 그러다 보면 우리는 곧 만난다.

반면에 피그말리온은 [그녀에 대한 호기심]에 온 정신을 집중한다. [예기치 못한 놀람]에 들뜬 마음은 도무지 가라앉을 길이 없고, [주체 못할 욕구]는 그야말로 끝도 없이 솟아오른다. 그래, 나만의 **[특별한 만족]**을 어느 누가 이해할 수 있으랴. 돌이켜보면, [완벽함에 대한 집착] 때문에 좌충우돌 방황도 많이 했다. 스스로 충족할 수 없는 **[위태로운 자존감]**에 허구한 날 작업실에 틀어박힌 지난한 나날들. 틈만 나면 **[가시지 않는 갈증]**이 괴물처럼 다가왔다. 물론 그게 뭔지 나는 안다. 그렇다고 차마 **[참기 힘든 혐오]**를 대놓고 표출할 수는 없었다. 자, 그동안 지독했던 **[세상에 대한 좌절]**, 이제는 안녕이다. **[힘들었던 애환]**에 가슴이 저미기도 하지만, 더 이상 **[절절한 사랑]** 앞에 서면 아무 관련도 없음을. 아, **[소유의 욕망]**이 나를 이리로 인도하는구나.

이제 구체적으로 <감정조절법>을 적용해보자. 첫째, 여기서 제시된 **<순법(順法)>**은 다음과 같다. 이를 적용한 건, 이런 경우에는 해당 감정을 차라리 더 과하게 쏟아내는 방식이 때에 따라 상당히 효과적이기 때문이다. 물론 가능한 방식은 여럿이다.

우선, 부처님의 경우에는 [수행의 흐뭇함], [통찰의 행복], 그리고 **[명상의 달콤함]**을 한 조로 묶었다. 이들을 선택한 건, 자신의 삶을 즐기는 태도가 참으로 바람직해 보여 그렇다. 참고로, 이들만 고려하면 '기운의 정도'는 '양기'가 강하다. 이는 전체 기운과 다소 상반된다. 주의를 요한다.

순서대로 말하자면, 부처님의 마음속에서 [수행의 흐뭇함]은 <u>청상</u>, 즉 파릇파릇하다. 그동안 심신을 훼손하면서 힘든 고행도 해봤다. 그러나 그 와중에도 의문의 싹은 계속해서 자라났다. 그래, 이건 아니다. 외부의 규율에 사람을 맞출 수는 없는 일. 굳이 밖에서 뭘 찾을 필요도 없고. 그렇다면 사람, 그 자체를 여행하면 이 모든 게 선명해지리라. 그렇게 명상을 시작하면서 하루하루가 달라졌다. 그야말로 기분이 그만이다. 묵혔던 때가 다 씻겨나가는 이 상쾌한 느낌, 그래, 지금 나는 날고 있다. 그야말로 신명나는 일이다. 그렇지?

그렇다면 그의 마음을 유지하기 위해서는 자신의 '마음의 작동 방식', 즉 [수행의 흐뭇함]을 더욱 강화하는 게 효과적이다. 보다 신명나는 환경을 조성하는 방식으로. 여기에는 <u>극비형</u>, 즉 '이류(異類)' 계열의 조치가 필요하다. 기분을 전환하는. "매일매일, 참 상쾌하네. 그런데 도대체 왜 그렇지? 말이 되질 않아. 뭐 어떠랴. 괜히 따질 필요 없지. 오늘 이 기분에 그저 무한한 감사를 표할 뿐"이라는 식으로. 이와 같이 굳이 캐묻지 말고 신비로운 행운을 즐기기, 필요하다.

한편으로, [통찰의 행복]은 <u>담상</u>, 즉 파생적이다. 별의별 사안이 다 관련된다. 이를 맛본 순간, 다시금 이전의 삶으로 돌아갈 수는 없는 일이다. 세상을 보는 눈이 완전히 바뀌었다. 다시 태어났다고 볼 수밖에. 결국, 새로운 눈으로 모든 걸 다시 경험하다 보니 인생

참 바쁘다. 그런데 기쁘다. 이렇게 볼 수 있는 것에 다시금 감사하며. 물론 앞으로도 계속 그렇겠지?

그렇다면 [통찰의 행복]을 강화하는 게 좋겠다. 여기에는 극측방, 즉 '이류(異類)' 계열의 조치가 필요하다. 기분을 전환하는. "너무 좋아. 그렇다면 기왕이면 이 기운을 창의적인 사역에 끌어다 쓰는 것이 좋겠어. 지금 아니면 언제 하라는 마음으로. 정말 굉장해. 뭐든지 할 수 있을 것만 같은 이 강력한 기분"이라는 식으로. 이와 같이 가능할 때 일 벌이기, 필요하다.

한편으로, [명상의 달콤함]은 극앙방, 즉 깊숙하다. 파도, 파도 또 나온다. 내 마음은 우주다. 보물창고다. 별의별 게 다 있다. 그리고 언제 봐도 새롭다. 그렇다면 이 속에서 허우적거리는 시간이야말로 지상 최대의 황홀경을 맛보는 것과 진배없다. 아니, 도대체 어디서 뭘 해야 이런 종류의 감미로움을 느낄 수 있단 말인가. 게다가, 이건 심신 보양식이다. 도무지 탈날 일이 없다. 아, 또 들어가자. 그리고 또. 그런데 정말 탈 안 나겠지?

그렇다면 [명상의 달콤함]을 강화하는 게 좋겠다. 여기에는 극농상, 즉 '이류(異類)' 계열의 조치가 필요하다. 기분을 전환하는. "그래, 그럴 때는 모름지기 다른 생각을 끌어들일 필요가 없어. 그저 내 마음 자체를 오롯이 느껴보자고. 사람은 결국 현재만을 살잖아"라는 식으로. 이와 같이 극소주의적으로 그저 간단하기, 필요하다.

다음, 피그말리온의 경우에는 [그녀에 대한 호기심], [예기치 못한 놀람], 그리고 [주체 못할 욕구]를 한 조로 묶었다. 이들을 선택한 건, 갈라테아의 매력에 푹 빠진 그의 마음이 너무 쏠린 상황이라 혹시 모를 위험성을 경계할 필요가 있기 때문이다. 참고로, 이들만

고려하면 '기운의 정도'는 '양기'가 강하다. 이는 전체 기운과 상반된다. 주의를 요한다.

순서대로 말하자면, 피그말리온의 마음속에서 [그녀에 대한 호기심]은 극대형, 즉 그야말로 엄청나다. 도무지 다른 생각을 할 겨를이 없다. 이래서야 더 이상 정상적인 생활을 영위할 수 있을까 싶을 정도다. 그야말로 그동안 유지해왔던 삶의 방식이 송두리째 뽑혀 버리는 경험이다. 솔직히 너무 심한 게 아닌지 좀 걱정이 된다.

그렇다면 그의 마음이 위태롭지 않기 위해서는 자신의 '마음의 작동방식', 즉 [그녀에 대한 호기심]을 어딘가로 쏟아 붓는 게 좋겠다. 자신의 마음속에서 그 감정이 너무 강력하다면 주변 사람들과 수많은 대화를 나눠보는 방식으로. 여기에는 극극극횡형, 즉 '동류이호(同類異號)' 계열의 조치가 적합하다. 부담감을 줄여주는. "개인적으로는 어차피 회피할 수 없는 감정이라면, 다른 사람들은 이에 대해 도대체 무슨 말을 할지 다양한 의견에 한번 귀 기울여보자고! 그러면 내 상황도 명확해질 뿐더러, 아마 조급한 마음도 좀 풀릴걸?"이라는 식으로. 이와 같이 남들에게 터놓기, 필요하다.

한편으로, [예기치 못한 놀람]은 강상, 즉 그 강도가 대단하다. 살면서 이렇게 강력한 충격으로 다가온 사건이 어디 또 있었던가? 정말 화들짝 놀랐다. 온 몸의 신경이 곤두섰다. 전혀 예측하지 못했던 일이다. 신들은 항상 이런 식인가? 사람 사이에서 이랬으면 기분이 상했을 수도 있겠다. 하지만 이번 경우는 다 나를 위해서 벌인 일이니 오늘 완전 주인공 됐다. 그러니 감사하다. 물론 좀 이상한 기분도 들고… 앞으로 별 문제 없겠지?

그렇다면 [예기치 못한 놀람]을 이제는 넘어서는 게 좋겠다. 여기에는 극담상, 즉 '동류이호(同類異號)' 계열의 조치가 적합하다. 부

담감을 줄여주는. "영원히 놀라고만 있을 수는 없잖아? 이제는 그 이후를 준비해야지. 자, 우선은 이 상황을 어떻게 기분 좋게 끌고 갈까? 바로 고백할까? 자식은 몇 명?"이라는 식으로. 이와 같이 꼬리에 꼬리를 물고 상상하기, 필요하다.

한편으로, [주체 못할 욕구]는 청상, 즉 불끈한다. 언제 어떻게 이리 튈지, 저리 튈지 도무지 알 수가 없다. 금방이라도 폭발할 듯, 화약고가 따로 없다. 문제는, 이게 결과적으로 일이 좋게 풀릴 때나 괜찮지, 자칫 잘못하면 개인적으로는 자존심 무너지고, 사회적으로는 패가망신할 수 있다. 그러니 오늘도, 내일도 주의를 요한다. 그런데 나 지금 어찌하라고? 미치겠는데!

그렇다면 [주체 못할 욕구]를 어딘가로 쏟아 붓는 게 좋겠다. 여기에는 극측방, 즉 '이류(異類)' 계열의 조치가 필요하다. 기분을 전환하는. "지금 이렇게 기름칠이 된 이상, 당장 불이 꺼질 리는 만무해. 그렇다면 기왕이면 이 기운을 기분 좋게 분출해서 무언가를 성취하자. 그럼 이걸 어디에?"라는 식으로. 이와 같이 어차피 해소해야 한다면 성과내기, 필요하다.

둘째, 여기서 제시된 **<잠법(潛法)>**은 다음과 같다. 이를 적용한 건, 이런 경우에는 해당 감정을 반대로 해소하는 방식이 때에 따라 상당히 효과적이기 때문이다. 물론 가능한 방식은 여럿이다.

우선, 부처님의 경우에는 [우주적 박애], [구원의 희망], [진리의 깨달음], 그리고 [해탈의 기대]를 한 조로 묶었다. 이들을 선택한 건, 세상을 향한 열망이 매우 강해 모종의 심적 지원이 필요해보여 그렇다. 참고로, 이들만 고려하면 '기운의 정도'는 '양기'가 엄청 강하다. 이는 전체 기운과 상반된다. 주의를 요한다.

순서대로 말하자면, 그의 마음속에서 [우주적 박애]는 극상방, 즉 무척이나 고매하다. 다들 자기 밥그릇 챙기기에 급급할 때, 그리고 당장 해야 될 일에 매몰될 때, 그의 마음 씀씀이와 생활 반경은 그야말로 차원이 다르다. 그렇다. 생명 하나마다 우주가 담겨있다. 그리고 우리는 모두 통한다. 그러니 세상 만물에 깃든 내 절절한 사랑은 그야말로 우주적이다. 그렇게 다 함께 진동한다. 물론 앞으로도 쭉 그렇겠지?

그렇다면 그의 이상을 실현하기 위해서는 자신의 '마음의 작동방식', 즉 [우주적 박애]를 뒤집는 게 효과적이다. 비유컨대, 원래와는 반대로 감정을 수축하거나 이완하는 것이다. 여기에는 극하방, 즉 '동류동호(同類同號)' 계열의 조치가 무난하다. 정공법으로 밀어붙이는. "진정으로 이상을 실현하기 위해서는 뜬 구름만 잡고 있어서는 도대체 견적이 안 나와. 쳇바퀴 돌듯 순환할 뿐이니까. 그렇다면 결국, 지독히도 구차한 현실 속으로 내려와야 돼. 자, 발목 조심하고, 이제 점프(jump)!"라는 식으로. 이와 같이 세상과 더불어 뒹굴기, 필요하다.

한편으로, [구원의 희망]은 극횡형, 즉 사방에 확 퍼진다. 이런 마음을 가진 이상, 도무지 가만히 입 다물고 앉아있을 수가 없다. 몸 전체가 근질근질하다. 그야말로 복음은 만민에게 퍼져나가야 제맛이다. 그리고 이런 꿈을 싫어할 사람은 없다. 문제는 정말로 실현 가능하냐는 것이다. 그런데 그렇다. 내가 안다. 아, 미치겠다. 당장 문을 열고 세상으로 나아가자. 복음을 전파하자. 그런데 지금 다들 자고 있나? 아니면, 한 귀로 듣고 다른 귀로 흘리기?

그렇다면 [구원의 희망]을 뒤집는 게 좋겠다. 여기에는 극종형, 즉 '동류동호(同類同號)' 계열의 조치가 무난하다. 정공법으로 밀어

붙이는. "잠깐만, 너 혼자 간직해! 남들도 다 알면 좋니? 너만 특별해야지! 스스로 자초해서 평범해지지 마"라는 식으로. 이와 같이 황당하게 유혹하기, 필요하다. 깜냥이 있고 신조가 올곧다면 그럴수록 더욱 강해질 테니.

한편으로, [진리의 깨달음]은 심형, 즉 공통적이다. 누구라도 원리를 이해하고 생각하고 실천할 수 있다. 즉, 나라고 특별해서 홀로 가능한 게 아니다. 중요한 건, 이에 대한 지대한 관심과 지극한 사랑이다. 절실하면 채워진다. 갈망하면 밝혀진다. 게다가, 우주적인 해답은 알고 보면 다 내 마음 속에 있더라. 그러니 우리 모두의 마음이 바로 보물이다. 절대로 여기를 떠나지 마라. 제발, 응?

그렇다면 [진리의 깨달음]을 뒤집는 게 좋겠다. 여기에는 천형, 즉 '동류동호(同類同號)' 계열의 조치가 무난하다. 정공법으로 밀어붙이는. "에이, 너니까 가능하지. 너한테는 쉽지? 그렇다고 쉽게 넘겨짚지 마. 사람들이 알고 보면 그렇게 단순할 수가 없거든? 그러니 불필요하게 과대평가해서 나중에 상처받지 말고, 현실적으로 판단할 줄 알아야 돼! 모든 게 말대로만 되면…"이라는 식으로. 이와 같이 안 된다고 의심하기, 필요하다. 그럴수록 더욱 강해질 테니.

한편으로, [해탈의 기대]는 직형, 즉 투명하다. 아닌 척 할 이유가 없다. 이는 누구라도 바라는 바이기에. 그리고 선명한 목적은 생의 의욕을 고취시키게 마련이다. 목적 있는 삶이라니, 그게 우리 모두를 위한 길이라면, 굳이 배배 꼬지 말자. 자고로 진리는 꼬여있지 않다. 비유컨대, 거울은 닦아야 투명해진다. 그리고 그래야 비로소 거울답다. 사람다운 삶, 기대한다. 다들 여기에 호응해주길…

그렇다면 [해탈의 기대]를 뒤집는 게 좋겠다. 여기에는 곡형, 즉 '동류동호(同類同號)' 계열의 조치가 무난하다. 정공법으로 밀어붙이

는. "네 생각처럼 과연 누구나 네가 말하는 종류의 해탈을 바랄까? 그게 생의 유일한 의미여야만 할까? 제발 속단하지 말고 예의를 갖추고, 상대방 입장에서 판단하자. 다른 의미를 찾는 수많은 사람들, 싸잡아서 무시하지 말자고. 삶은 다양한 거야. 단일화의 환상은 폭력적이고. 우리 주의하자"라는 식으로. 이와 같이 이견으로 자신을 검증하기, 필요하다.

다음, 피그말리온의 경우에는 [참기 힘든 혐오], [세상에 대한 좌절], 그리고 [힘들었던 애환]을 한 조로 묶었다. 이들을 선택한 건, 그간의 마음고생이 극심했기에 모종의 조치가 필요해보여 그렇다. 참고로, 이들만 고려하면 '기운의 정도'는 '음기'가 강하다. 이는 전체 기운과 통한다.

순서대로 말하자면, 그의 마음속에서 [참기 힘든 혐오]는 극종형, 즉 참 독특하다. 주변에 많은 사람들은 큰 문제없이 이성을 사귀고 결혼하고 가정을 이뤘다. 물론 살다 보면 문제가 없을 수는 없다. 그런데 다수는 이게 정상이겠거니, 이런 종류의 삶이 '사람의 진정한 맛'이겠거니 하면서 알게 모르게 긍정하며 삶을 영위한다. 게다가, 동네 여인들, 몸과 마음이 예쁜 사람 천지구만, 뭐가 그렇게 못마땅하다고 지독히도 싫어할까? 무관심이면 또 모를까, 폭력적인 앙심마저 품는다면, 이거 큰 문제다.

그런데 말이다. 이런 식의 관점은 내가 그들의 입장을 대변해 준 거다. 반면에 그들은 내 입장을 대변할 줄 모른다. 자신들의 일방적인 상상만을 내게 강요할 뿐, 이게 더 큰 문제다. '다수의 폭력'이라니, 뭐가 정상인가? 서로의 기호를 좀 존중하자. 제발! 생각은 자유다. 서로 간에 사회적으로 책임질 수 있는 행동을 하며 각자의

삶을 영위하면 될 것 아닌가? 갑자기 무슨 정신교육? 그들이 그렇게 잘났나? 무슨 세뇌가 자랑이라고. 이런 식으로 다양성을 획일화하는 전체주의적인 태도, 그야말로 악의 축이다.

뭐, 남의 일에 사사건건 관심 가지니까, 알 사람은 다들 알겠지만, 개인적으로 솔직히 혐오스러운 사람들, 주변에 천지다. 그리고 내가 싫어하는 부류, 즉 내 기준은 명확하다. 그런데 그렇다고 하더라도 그들을 내가 테러하진 않잖아? 오죽하면 허구한 날, 작업실에만 틀어박혀 있겠냐? 날씨 이렇게 좋은데… 그러니 그냥 나름대로 알아서 잘들 살자고. 신경 꺼! 사람을 존중할 줄 알아야지 말이야.

그렇다면 그의 마음 매듭을 풀기 위해서는 자신의 '마음의 작동방식', 즉 [참기 힘든 혐오]를 뒤집는 게 효과적이다. 비유컨대, 원래와는 반대로 감정을 수축하거나 이완하는 것이다. 여기에는 극비형, 즉 '동류이호(同類異號)' 계열의 조치가 적합하다. 부담감을 줄여주는. "내 마음을 내가 어떻게 아나? 굳이 그럼직한 인과관계로 이를 구조화하고는 "아, 그래서 그런 거구나"하면서 거짓 자위를 할까? 사람의 마음이란 모름지기 신비로운 거야. 그리고 제발 이를 존중할 줄도 알아야 해. 그러니 굳이 구차한 언어로 마음을 재단하는 쓸데없는 짓거리 좀 하지 말자. 내 기호는 그 자체로 불가해하며 신성하거든. 나는 나야. 좋아하는 마음도, 싫어하는 마음도"라는 식으로. 이와 같이 불가해성을 찬미하기, 필요하다.

한편으로, [세상에 대한 좌절]은 탁상, 즉 점차 막연해진다. 지금까지 나를 그렇게도 힘들게 했던 좌절감, 내가 언제 그랬느냐며 자꾸 흘러내린다. 마치 아이스크림이 햇볕에 녹듯이. 그렇다. 그녀는 내 인생의 햇볕이다. 좌절은 그늘이고. 이게 바로 그녀를 보면

좌절이 보이지 않는 이유다. 그런데 이러다 나중에는 기억조차도 안 나는 거 아니야? 이렇게 새사람이 되는 것인가? 신분 상승했네. 윤회가 따로 없다. 나 이대로 괜찮겠지?

그렇다면 [세상에 대한 좌절]을 뒤집는 게 좋겠다. 여기에는 측방, 즉 '이류(異類)' 계열의 조치가 필요하다. 기분을 전환하는. "좌절감, 꼭 나쁜 건 아닌데… 그냥 잊어버리려고만 하지 말고 예술을 하는 데 좀 끌어와 봐. 자극 받고 튀어 오르게! 예술이란 때때로 진한 좌절을 맛봐야 제 맛이지. 그래서 그녀도 깨어난 거잖아?"라는 식으로. 이와 같이 오히려 생산적으로 활용하기, 필요하다.

한편으로, [힘들었던 애환]은 습상, 즉 가슴 짠하다. 내가 혐오하는 사람들 속에서 아무렇지도 않은 양, 거짓 웃음을 지으며 참아왔던 그 수많은 나날들, 주마등처럼 스쳐 지나간다. 그래서 그렇게도 더더욱 작업실에 고립되었다. 이토록 나를 이해해주는 사람이 없다니, 그리고 내가 진정으로 사랑할 사람이 없다니, 그야말로 무인도가 따로 없었다. 외로움이라는 병에 허우적대며 끙끙 앓아왔던 이 지난한 세월들, 그러던 와중에 불현듯 그녀가 찾아왔다. 아, 감격… 하염없이 눈물이 흐른다. 그런데 너무 많이.

그렇다면 [힘들었던 애환]을 뒤집는 게 좋겠다. 여기에는 건상, 즉 '동류동호(同類同號)' 계열의 조치가 무난하다. 정공법으로 밀어붙이는. "더 이상 한없는 상념에 허덕일 필요가 없어. 어제의 난 오늘의 내가 아니기에. 이를테면 오늘의 내겐 그녀가 있잖아? 그녀에겐 내가 있고. 따라서 지금은 예쁜 사랑을 함께 가꾸어가는 게 중요해. 그러니 그간의 아픔에는 이제 그만 무던해지자고. 가슴 설레는 날들이 기다리고 있잖아? 너무 지체하는 것도 큰 실례지"라는 식으로. 이와 같이 우선순위에 주목하기, 필요하다.

셋째, 여기서 제시된 <역법(逆法)>은 다음과 같다. 이를 적용한 건, 이런 경우에는 해당 감정을 반대로 해소하는 방식이 때에 따라 상당히 효과적이기 때문이다. 물론 가능한 방식은 여럿이다.

우선, 부처님의 경우에는 [세상에 대한 호기심], 그리고 [고통에 대한 고민]을 한 조로 묶었다. 이들을 선택한 건, 폭넓고 확고한 그의 입장에 더욱 힘을 실어주려고 그렇다. 참고로, 이들만 고려하면 '기운의 정도'는 '음기'가 강하다. 이는 전체 기운과 상반된다. 주의를 요한다.

순서대로 말하자면, 그의 마음속에서 [세상에 대한 호기심]은 극소형, 즉 참 가지각색이다. 어찌나 부지런하고 힘이 넘치는지 별의별 사안에 끼지 않는 데가 없을 정도로. 마치 눈 사이가 벌어졌듯이 그야말로 모든 영역에 두루두루 마음을 쓴다. 그런데 사람은 빅데이터를 무리 없이 기억하고 연산하는 인공지능이 아니다. 따라서 모든 걸 순식간에 처리하는 게 솔직히 말처럼 만만한 일은 아니다. 그래서 세상일을 처리하려면 여러 유형의 부처님이 필요한 것이다. 즉, 업무 분담이 절실하다. 지금 내 업무가 과도한 건 사실이잖아?

그렇다면 그의 애로사항을 극복하려면 그러한 '마음의 작동방식', 즉 [세상에 대한 호기심]을 새롭게 전환하는 게 효과적이다. 비유컨대, 원래보다 더 강하게 반대로 밀어붙이는 것이다. 여기에는 극극극대형, 즉 '동류동호(同類同號)' 계열의 조치가 무난하다. 정공법으로 밀어붙이는. "한 번에 모든 걸 다 할 수 없다면, 하나씩 완벽하게 처리해야지! 우선, 우선순위를 정하고는 온 마음을 집중해보자고. 그러면 우주가 더욱 효과적으로 들썩거린다니까? 드넓은 확장은 집중된 심화 속에서 비로소 가능한 거야. 비유컨대, 조약돌하나가 연못 전체에 은은한 파장을 만들듯이"라는 식으로. 이와 같

이 깊숙이 정곡을 찌르기, 필요하다.

한편으로, [고통에 대한 고민]은 극균형, 즉 치열하고 확실하다. 그는 어려서부터 이에 대한 생각이 남달랐다. 그리고 이에 대한 이해는 세월이 흐르며 점차 명쾌해졌다. 즉, 고통이란 어디선가 뚝 떨어진 것이 아니다. 오히려, 인생사 자체가 바로 고통이다. 즉, 일체개고(一切皆苦)다. 그러고 보니 세상만사에 여러모로 고개가 끄덕여진다. 어릴 때는 고통의 수레바퀴를 도무지 벗어날 수 없는 중생들의 나약함이 원망스럽기도 했다. 하지만, 이제는 그럴 필요가 없다. 어차피 둘을 때놓으면 사고 자체가 불가능하다. 그러면 존재하지도 않을 테니까. 그렇지?

그렇다면 [고통에 대한 고민]을 전환하는 게 좋겠다. 여기에는 극심형, 즉 동류이호(同類異號) 계열의 조치가 적합하다. 부담감을 줄여주는. "이런 식의 이해가 어디 나만의 유별난 방식이겠어? 주변을 둘러봐. 말 그대로 누구나 하나같이 다들 그렇다고. 이게 바로 인간사 전체를 관통하는 핵심이지. 어디 한번 예외를 찾아볼까? 재미있겠네"라는 식으로. 이와 같이 보편적인 주장을 돌아보기, 필요하다.

다음, 피그말리온의 경우에는 [특별한 만족], [완벽함에 대한 집착], [위태로운 자존감], 그리고 [가시지 않는 갈증]을 한 조로 묶었다. 이들을 선택한 건, 스스로 만족할 수 없는 위험성이 있기 때문에 그렇다. 참고로, 이들만 고려하면 '기운의 정도'는 '음기'가 강하다. 이는 전체 기운과 통한다.

순서대로 말하자면, 그의 마음속에서 [특별한 만족]은 극천형, 즉 예외적이다. 남들은 다른 상황에서도 충분히 느낄 수 있는 만족

감을 도무지 느낄 수가 없다. 매사에 너무 까다로운 것인지, 적당히 인정하고 타협할 수도 있는 것을, 참 그게 안 된다. 하지만, 사람들은 차이를 먹고 산다. 서로 다르지 않다면 이는 그저 종족의 보존일 뿐. 즉, 개인적인 성취는 차이 속에서 비로소 가능하다. 그렇다. 나는 예술가다. 특별함을 찬양하자. 제발…

그렇다면 그의 마음에 묵은 때를 청산하려면 그러한 '마음의 작동방식', 즉 [특별한 만족]을 확실히 전환하는 게 효과적이다. 비유컨대, 원래보다 더 강하게 반대로 밀어붙이는 것이다. 여기에는 극극상방, 즉 '이류(異類)' 계열의 조치가 필요하다. 기분을 전환하는. "그래, 나는 나야. 그리고 나다운 것은 고매하지. 이것이야말로 인류가 추구하는 최고의 경지 아니겠어? 예술가의 업보란 다른 데 있는 게 아니야. 차이란 참으로 숭고해"라는 식으로. 이와 같이 초월적으로 숭고하기, 필요하다.

한편으로, [완벽함에 대한 집착]은 방형, 즉 문제적이다. 뭘 해도 성에 차지 않으니 갈수록 자신이 초라해지기 때문이다. 그리고 이는 사회적으로도 민폐다. 도무지 스스로 편안할 수 없고, 사교적으로 어울릴 수도 없으니. 때로는 내가 저주를 받았나 하는 몹쓸 생각이 들 정도다. 분명한 건, 잘못 태어났네. 세상에는 도무지 완벽한 게 하나도 없잖아? 거 참, 미치겠네.

그렇다면 [완벽함에 대한 집착]을 전환하는 게 좋겠다. 극유상, 즉 여기에는 '이류(異類)' 계열의 조치가 필요하다. 기분을 전환하는. "세상에 완벽한 게 없다고 굳이 내가 좌충우돌해야 하나? 아니, 뭐 하러 부질없는 기대를 해서 스스로의 마음에 상처를 주지? 바빠 죽겠는데… 그저 인정하자. 세상은 망나니일 뿐. 그러니 내가 예술에 기대를 거는 거지. 물론 결국에는 세상일의 일종이라 예술도 완

벽하지는 않아. 그래도 살짝 맛은 볼 수 있잖아? 그걸로 족하지, 뭐… 자, 인생은 짧다. 예술이나 하자"라는 식으로. 이와 같이 세상을 무시하기, 필요하다.

한편으로, [위태로운 자존감]은 극앙방, 즉 매사에 영향을 미친다. 즉, 언제나 이기적으로 처신하다 보니 하루도 잠잠할 날이 없다. 세상은 그런 사람에게 결코 호락호락하지 않다. 누구나 자기 밥그릇을 챙기고 싶을 테니. 그런데 진짜 문제는 남들이 아니다. 실상은 스스로 원하는 바를 충족할 수 없는 내가 더 큰 문제다. 한 예로, 나는 오늘도 내 자존감을 세워줄 이를 찾아 끊임없이 방황한다. 그래서 인생은 나그네길이다. 오늘도 무사히…

그렇다면 [위태로운 자존감]을 전환하는 게 좋겠다. 여기에는 극담상, 즉 '이류(異類)' 계열의 조치가 필요하다. 기분을 전환하는. "어차피 스스로 만족할 수가 없다면 사방에 도움을 청하며 별의별 일을 다 벌여보자. 여기 저기 들쑤셔보며 기분도 맞춰보고. 그러다 보면 결국에는 "세상이 날 만족시켜줄 수 없구나"를 깨달을 날이 올지도. 결국에는 스스로 '마음먹기'가 중요한데 말이지"라는 식으로. 이와 같이 사방으로 일을 벌이기, 필요하다.

한편으로, [가시시 않은 갈증]은 극균형, 즉 어쩔 수 없다. 예컨대, 완벽한 이상적인 여인을 바란다고? 아니, 여기는 현실이다. 꿈은 꿈으로만 존재할 뿐, 기준이 그러하다면 어차피 충족할 수 없다. 그럼에도 불구하고 이를 끊임없이 고집하니 갈증이 가실 날이 없다. 그런데 진짜 문제는, 스스로도 이를 충분히 알고 있다는 것이다. 즉, 알아서 고통을 자초했다. 아, 이 세상에서는 이미 그른 건가?

그렇다면 [가시시 않은 갈증]을 전환하는 게 좋겠다. 여기에는 극측방, 즉 '이류(異類)' 계열의 조치가 필요하다. 기분을 전환하는.

"다 내가 자초한 갈증이야. 그런데 어차피 내 고집, 나도 꺾지 못한다면, 차라리 잘 활용해보자. 예술은 갈증 속에서 피어나는 꽃이니까. 역시나 난 천생 예술가. 나보다 목 타는 사람 있으면 한번 나와 보라 그래."라는 식으로. 이와 같이 예술의 재료로 사용하기, 필요하다.

물론 여기까지 다룬 조절법이 전부는 아니다. 이외에도 범위와 방식은 무척이나 다양하다. 그에 따른 효과는 서로 다르게 마련이고. 하지만, 언젠가는 판단하고 실행해야 할 때가 온다. 감정은 우리가 성숙할 때까지 기다려주지 않는다. 그래서 항상 준비된 자세가 필요하다. 여러 안을 가진 채로.

'소대비'와 관련해서, '그림 26'에서는 [세상에 대한 호기심], 그리고 '그림 27'에서는 [그녀에 대한 호기심]이 문제적이다. 나는 여기에 제시된 '비교표'에서 전자의 경우에는 극소형을 극극극대형으로 전환하는 '동류동호' 계열의 <역법>, 그리고 후자의 경우에는 극대형을 극극극횡형으로 전환하는 '동류이호' 계열의 <순법>을 제안했다. 즉, 부처님에게는 "지금 바로 주목하는 그 곳에 온 힘을 몰아치자고!", 그리고 피그말리온에게는 "여기저기에서 틈만 나면 수다를 떨자고!"라는 식으로 마음을 북돋았다.

그런데 내 목소리는 과연 유효할까? 그리고 누구에게? 내 마음 길을 따르면 우선은 그럴 법하다. 그렇다면 이제 중요한 것은 실천이다. 일상의 <동작>으로, <생각>으로, <활동>으로. 그러다 보면 '내일의 나'는 드디어 '오늘의 나'가 된다. 반성과 성장의 시간, 잠깐 스트레칭을 한다. 이쪽으로 펴실 게요. 조금 더, 아니 솔직히 많이.

비율: 세로폭이 길거나 가로폭이 넓다
- 탐탁지 않은 마음 vs. 믿기지 않는 마음

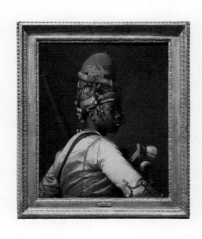

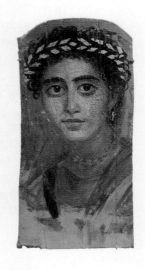

▲ 그림 28
장 레옴 제롬(1824-1904),
〈'바쉬-바족', 즉 일반병〉, 1868-1869

▲ 그림 29
〈붉은 옷을 입은 젊은 여인의 초상화〉,
이집트, 90-120

<감정조절표>의 '종횡비'에 따르면, 현재 내 '특정 감정'을 나 홀로 간직한 편이라면, 비유컨대 상대적으로 세로폭이 길거나 가로폭이 좁은 경우에는 '음기'적이다. 반면에 남에게 터놓는 편이라면, 비유컨대, 가로폭이 넓거나 세로폭이 짧은 경우에는 '양기'적이다.

이와 관련해서 '그림 28'의 [참기 힘든 아니꼬움]은 극종형으로 '음기', 그리고 '그림 29'의 [심해지는 염려]는 극횡형으로 '양기'를 드러낸다. 전자는 자신이 느끼는 감정을 꽁꽁 숨겨두고 드러내지 않

ESMD	그림 28	그림 29
약식	esmd(-6)=[참기 힘든 아니꼬움]극종형, [언젠가 복수]상방, [끓어오르는 증오]극균형, [차별에 대한 분개]노상, [욱하는 성질]원형, [시선에 대한 상처]건상, [문화적 상실감]유상, [숙연한 자기애]극앙방, [가족에 대한 자부심]소형, [사회적 자존심]담상, [상대에 대한 바람]극곡형, [일자리에 대한 갈구]심형	esmd(+9)=[심해지는 염려]극횡형, [대화의 즐거움]측방, [감내하는 고통]비형, [끝이라는 절망]농상, [죽음에 대한 두려움]극전방, [엄습하는 불안]방형, [억누르는 무력감]강상, [관심가는 흥미]소형, [추구하는 희망]심형, [삶에의 의지]직형, [설레는 사랑]청상, [꿈의 행복]상방, [피어오르는 자기애]습상
직역	'전체점수'가 '-6'인 '음기'가 강한 감정으로, [참기 힘든 아니꼬움]은 나 홀로 매우 간직하고, [언젠가 복수]는 이상주의적이며, [끓어오르는 증오]는 여러모로 말이 되고, [차별에 대한 분개]는 이제는 피곤하며, [욱하는 성질]은 가만두면 무난하고, [시선에 대한 상처]는 무미건조하며, [문화적 상실감]은 이제는 받아들이고, [숙연한 자기애]는 자기중심적이며, [가족에 대한 자부심]은 두루 신경을 쓰고, [사회적 자존심]은 별의별 게 다 관련되며, [상대에 대한 바람]은 이리저리 매우 꼬고, [일자리에 대한 갈구]는 누구라도 그럴 듯하다.	'전체점수'가 '+9'인 '양기'가 강한 감정으로, [심해지는 염려]는 남에게 매우 터놓고, [대화의 즐거움]은 임시변통적이며, [감내하는 고통]은 뭔가 말이 되지 않고, [끝이라는 절망]은 딱히 다른 관련이 없으며, [죽음에 대한 두려움]은 매우 호전주의적이고, [엄습하는 불안]은 이리저리 부닥치며, [억누르는 무력감]은 아직도 충격적이고, [관심가는 흥미]는 두루 신경을 쓰며, [추구하는 희망]은 누구라고 그럴 듯하고, [삶에의 의지]는 대놓고 확실하며, [설레는 사랑]은 아직은 신선하고, [꿈의 행복]은 이상주의적이며, [피어오르는 자기애]는 감상에 젖는다.
시각	'전체점수'가 '-6'인 '음기'가 강한 감정으로, [참기 힘든 아니꼬움]은 세로폭이 매우 길고, [언젠가 복수]는 위로 향하며, [끓어오르는 증오]는 대칭이 매우 잘 맞고, [차별에 대한 분개]는 오래되어 보이며, [욱하는 성질]은 사방이 둥글고, [시선에 대한 상처]는 질감이 우둘투둘하며, [문화적 상실감]은 느낌이 부드럽고, [숙연한 자기애]는 매우 가운데로 향하며, [가족에 대한 자부심]은 전체 크기가 작고, [사회적 자존심]은 형태가 진하며, [상대에 대한 바람]은 외곽이 매우 구불거리고, [일자리에 대한 갈구]는 깊이폭이 깊다.	'전체점수'가 '+9'인 '양기'가 강한 감정으로, [심해지는 염려]는 가로폭이 매우 넓고, [대화의 즐거움]은 옆으로 향하며, [감내하는 고통]은 대칭이 잘 안 맞고, [끝이라는 절망]은 형태가 연하며, [죽음에 대한 두려움]은 매우 앞으로 향하고, [엄습하는 불안]은 사방이 각지며, [억누르는 무력감]은 느낌이 강하고, [관심가는 흥미]는 전체 크기가 작으며, [추구하는 희망]은 깊이폭이 깊고, [삶에의 의지]는 외곽이 쫙 뻗으며, [설레는 사랑]은 신선해 보이고, [꿈의 행복]은 위로 향하며, [피어오르는 자기애]는 질감이 윤기난다.

순법	esmd(-3)=[참기 힘든 아니꼬움]극종형, [언젠가 복수]상방, [끓어오르는 증오]극균형, [차별에 대한 분개]노상 R<[참기 힘든 아니꼬움]극극극원형(ii), [언젠가 복수]극심형(iii), [끓어오르는 증오]극하방(iii), [차별에 대한 분개]극소형(iii)	esmd(+1)=[설레는 사랑]청상, [꿈의 행복]상방, [피어오르는 자기애]습상 R<[설레는 사랑]극청상(i), [꿈의 행복]극명상(iii), [피어오르는 자기애]극농상(ii)
잠법	esmd(-1)=[숙연한 자기애]극앙방, [가족에 대한 자부심]소형, [사회적 자존심]담상 R=[숙연한 자기애]건상(iii), [가족에 대한 자부심]담상(iii), [사회적 자존심]농상(i)	esmd(+3)=[심해지는 염려]극횡형, [대화의 즐거움]측방, [감내하는 고통]비형, [끝이라는 절망]농상 R=[심해지는 염려]극탁상(iii), [대화의 즐거움]소형(iii), [감내하는 고통]농상(iii), [끝이라는 절망]전방(iii)
역법	esmd(0)=[시선에 대한 상처]건상, [문화적 상실감]유상 R>[시선에 대한 상처]극소형(iii), [문화적 상실감]극심형(iii)	esmd(+4)=[죽음에 대한 두려움]극전방, [엄습하는 불안]방형, [억누르는 무력감]강상 R>[죽음에 대한 두려움]극극극하방(ii), [엄습하는 불안]극원형(i), [억누르는 무력감]극습상(ii)

는 신중한 성격이고, 후자는 이를 주변의 여러 사람들에게 알리며 도움을 청하거나 회포를 푸는 적극적인 성격이다. 즉, 전자는 남들이 알 수 없는 고립된 상태, 그리고 후자는 남들에게 뻔히 드러나는 공개된 상태다. 그러니 전자는 비밀스럽게 닫혀 있고, 후자는 부산스럽게 열려 있다. 따라서 '종횡비'는 이 둘을 비교하는 명확한 지표성을 획득한다.

그런데 '기운의 정도'는 상대적이고 복합적이다. 따라서 총체적으로 판단해야 한다. 이를테면 '비교표'에 따르면, 이 둘의 전반적인 마음은 '종횡비'와 통한다. 물론 그 안을 들여다보면 여러 감정의 여러 기운이 티격태격 난리가 난다. 그야말로 기운생동의 장이 따로 없다.

이제 본격적으로 이 둘의 마음을 열어보자. 우선, '그림 28', <'바쉬-바족'(Bashi-Bazouk), 즉 일반병>의 '기초정보'는 이렇다. 이는 장 레옴 제롬(Jean-Léon Gérôme)의 작품이다. 그는 19세기에 활동한 프랑스 작가이다. 그에 관한 설명은 '그림 27'을 참조 바란다.

장 레옴 제롬은 유럽 기준으로 바라본 동방의 이국나라, 즉 터키와 이집트 등을 21주간 여행한 후에 파리로 돌아와서 이 작품을 제작했다. 당시에 작가로서의 그의 명성은 매우 높았다. 미술관에 따르면, 그는 이 작품을 제작하기 위해 그의 작업실로 모델을 불러 여행 중에 구매한 의상을 입혔다고 한다.

작품 속 인물은 일반병이다. 이름은 알려지지 않았지만 백색인종 코카소이드라기보다는 분명히 흑색인종 니그로이드이다. 미술관에 따르면 이 작품을 그는 '머리가 없는'이라는 뜻의 터키어로 불렸는데, 이는 이슬람 문명 오스만 제국의 약탈을 위해 열정적으로 몸 바쳐 일했으나, 제대로 임금을 지급받지도 못했던 비정규직 일반병의 애환을 표현한 것이라고 전해진다. 물론 이 일반병이 실제로 이와 같은 의상을 입고 전쟁에 참여했을 것으로 보이지는 않는다. 하지만, 자신의 위치에서 최선을 다한 그의 고매한 정신을 기리기 위해 호화로운 의상을 조형적으로 활용한 것은 충분히 그럼직하다.

한편으로, 작가가 이 일반병의 애환을 실제로 일인칭 시점으로 공감했을지는 의문스럽다. 이를테면 자기 나라의 일반병은 처우가 좋고, 남의 나라는 그렇지 않다는 식의 우월감도 느껴진다. 어쩌면 요즘의 신조어, 내로남불(내romance남不, 내가 하면 로맨스, 남이 하면 불륜)의 전형일 수도.

그런데 다른 문화와 가치관을 그 지역 토박이의 눈으로 빙의해서 바라보기란 사실은 거의 불가능에 가깝다. 그렇다면 이 작품

은 아마도 삼인칭 시점으로 바라본 낯선 문화에 대한 작가의 호기심을 전면에 드러낸다. 이를 선명하게 의도했건, 그렇지 않건.

그러나 관람자의 역량에 따라서는 그의 작품을 모델의 입장에서 일인칭 시점으로 감상하는 것도 충분히 가능하다. 현실과 동떨어진 이국적인 풍취와 환상적인 장식성에 심취한 작가의 우월한 눈앞에 대상화된 모델의 고충을 짐작하는 등의 방식으로. 그리고 보면 그의 눈빛은 마치 서커스에서 이리저리 휘둘리는 동물원 코끼리의 그렁그렁한 눈망울처럼 느껴지기도 한다. '그윽한 비애'와 같은 연민의 감정이 재생되는 것이다.

정리하면, 작가에 의해 이와 같은 방식으로 묘사된 일반병은 당시 서양의 관점으로 볼 때 여러모로 낯설었던 동방문화에 대한 오리엔탈리즘적 취향을 대변한다. 즉, 그는 당대의 문화적인 상품으로 소비되었다. 아마도 그의 진중한 눈빛과 과도한 장식은 이를 위한 시각적인 장치로 선택, 조율된 것이다.

그렇다면 우리는 여기서 작가로부터 '대상화의 시선'을 온몸으로 받아내던 그의 **탐탁하지 않은 마음**속으로 빙의한다. 한편으로, 그는 실제로는 '시선의 폭력'을 의식하지 못했을 수도 있다. 그저 모델료에 행복했을 뿐. 하지만, 그를 보는 우리가 이를 충분히 의식하기에 그 또한 그러하리라고 지레짐작하는 것, 충분히 그럴 만하다. 저 눈 좀 보세요! 고개가 끄덕여지죠? 자 이제, 눈 깜빡이기 전에 저리로 들어갑니다! 시간이 없어요. 바로 지금.

다음, '**그림 29**', <**붉은 옷을 입은 젊은 여인의 초상화**(Portrait of Young Woman in Red)>의 '**기초정보**'는 이렇다. 이는 작가미상이다. 미술관에 따르면, 작품 속 인물은 이름을 특정할 수 없는 젊은 여

인이다. 그런데 당대의 이런 형식은 요즘 식으로 말하자면 소위 장례식장 영정사진의 기능을 했다. 그렇다면 이 여인은 아마도 요절했다고 추정 가능하다. 물론 더 이상의 자료가 없으니 역사적으로 사라진, 혹은 가려진 이유로 말미암아.

확실한 건, 그녀는 스스로 권력자이거나, 아니면 권력자의 자손일 것이다. 당대에는 설령 원한다고 해서 누구나 이와 같은 방식으로 작품을 남길 수가 없었기 때문에. 또한, 원래는 이 작품의 뒷면에 금박 도금이 되어 있었다. 게다가, 그녀의 금박 화관과 번쩍이는 장신구를 보면, 그녀의 계급은 분명히 높았다.

미술관에 따르면, 그녀의 크고 심각한 눈은 우리를 바라본다. 목은 그림자가 짙게 드리웠지만 얼굴에는 조명이 화사하다. 그리고 검은 머리와 붉은 옷이 대조적이다. 한편으로, 그녀는 소매는 없고 길이는 무릎까지 내려오는 헐렁한 웃옷을 입었는데 이는 당대에 유행하던 의상이다. 과연 그녀는 우리에게 무슨 얘기를 하려는 걸까?

별다른 정보가 없으니 이 기회에 '예술적인 상상력'을 발휘해 보면, 젊은 여인은 학식이 풍부하고 매사에 열정적이었다. 그리고 여러모로 매력적이고 사교적이었으며, 이집트 고위층 문화를 한껏 즐겼다. 그런데 누구의 깊은 원한을 살 만한 일은 도무지 한 적이 없다. 적어도 그녀의 마음속에서는.

그러던 와중에 어느 날, 돌연 의문의 죽음을 맞이했다. 그런데 이게 너무나도 갑작스런 죽음이라, 그리고 어떤 병인지도 딱히 발견되지 않았기에 막상 마지막 순간까지도 그녀는 자신의 죽음을 인정할 수가 없었다. 지금 추측건대, 당대에 역병이 돌았고, 하필이면 그녀가 이에 취약한 열성 유전자를 가지고 있었다. 혹은 전날 만찬에서 누군가 알 수 없는 독약을 탔을 수도. 설마, 그 어느 누가 감

히 그녀에게 이런 짓을…

그녀는 앞으로 해야 할 일도, 하고 싶은 일도 참 많았던, 그야말로 꽃다운 청춘이었다. 문제는 어제 밤부터 발생한 의문의 고열이었다. 뭐, 잠이 보약이겠거니 하고 자고 일어났는데 상당히 몸이 무거웠다. 그래서 어머니와 여동생에게 한바탕 불평을 늘어놓았다. 그런데 벌건 대낮, 이제는 숨이 턱턱 막힌다. 비몽사몽간에 그녀는 누울 곳을 찾았고, 가족은 바로 의사를 호출했다.

이러다 정말 죽는 거 아니야, 설마? 그렇게 마지막 숨을 멈출 때까지도 그녀는 제대로 상황파악을 하지 못하고 긴가민가했다. 그리고 잠시 후, 영영 눈을 감았다. 예전에도 그랬듯이 한숨 푹 자면 다시 깨어나리라는 근거 없는 희망과 함께. 그래서 유언 한 마디 남기지 못했다. 막 방문한 의사는 뭘, 어떻게 손쓸 새도 없었다. 그저 눈앞의 죽음을 확인해주었을 뿐.

한동안 근심어린 눈으로 그녀를 바라보던 가족은 그제야 비로소 억장이 무너지며 오열하기 시작했다. 이 작품은 그 직후에 부랴부랴 그려졌다. 들리는 소문에 따르면 당일 날 화가가 현장에서 그녀를 관찰하며 단숨에 그렸다고 전해진다. 물론 그녀는 아직도 아름다웠다. 그 큰 눈을 그 앞에서 뜨지 않았을 뿐이지. 사실, 그는 그녀를 일찌감치 알고 있었다. 그동안은 그저 멀찍이서 바라봤을 뿐이지만, 언젠가는 그녀를 그리고 싶다는 소망을 품은 채로. 그런데 아, 인생이여… 이렇게 마주하다니.

그렇다면 우리는 여기서 임종 전, 그녀의 **희망의 끈을 놓지 못하는 마음속**으로 빙의한다. 한편으로는, 죽음의 그림자를 느끼면서도 이를 애써 외면하려 했던. 물론 그간 한없이 밝고 건강했던 그녀를 떠올려본다면 충분히 그럼직하다. 도무지 이에 대해 마음의 준비가

되었을 리가 없다. 그래도 그녀는 그의 그림을 보며 흐뭇해했다. 다행이다. 자, 눈물 닦으시고요, 곧 들어갑니다. 여기, 새 손수건.

<감정조절표>의 '전체점수'는 다음과 같다. '그림 28'의 일반병은 조용하고 고집이 강한 성격이라 '음기'적이다. 그런데 한편으로는 세상의 불공정함에 대해 욱하는 성질도 가지고 있다.

반면에 '그림 29'의 젊은 여인은 활달하고 사교적인 성격이라 '양기'적이다. 그런데 한편으로는 자신이 어찌할 수 없는 미래에 대한 불안감에 힘들어 한다. 물론 나와 다른 '사고의 작동방식'으로 이야기를 창작하는 것은 언제라도 가능하다.

'포괄적인 평가'는 다음과 같다. 이는 '비교표'의 <직역>을 <의역>한 것이다. 일반병은 작가의 수직적인 시선 앞에서 [참기 힘든 아니꼬움]을 느끼지만 굳이 이를 겉으로 표출하지 않고 안으로 삭힌다. 물론 [언젠가 복수]하는 상상도 해보지만, 지금의 실정에서 이는 마치 꿈과 같은 일이다. 하지만, 이 상황에서 [끓어오르는 증오]를 느끼는 것은 너무도 당연하다. 그러고 보면 이와 같은 상황이 끊임없이 반복되면서 [차별에 대한 분개]를 느낀 지는 한참 되었다. 그러다보니 이젠 그런 감정을 일으킬 힘도 없을 정도이다. 이를테면 [욱하는 성질]도 별 물의를 일으키지 않고 잠잠해진지 오래다. 그리고 [시선에 대한 상처]는 생겼다 아물기를 반복하다보니, 이젠 굳은살이 베긴 느낌이다. 한편으로, [문화적 상실감]이라니, 이건 나 홀로 어찌할 수 없는 일임을 안다. 뭐, 시대가 해결할 문제지. 물론 [숙연한 자기애]는 평생 안고 살아가야 할 짐이다. 그래도 나 하나 믿고 살아야 할 것 아니냐. 더불어, [가족에 대한 자부심]도 마음 한편에서 항상 어슬렁거리고. 결국, 이런 식의 최소한의 [사회적 자존

심] 때문인지, 무슨 일을 해도 나와 내 가족을 고려하고 행동하긴 한다. 그런데 그렇다고 [상대에 대한 바람]이 딱 정해져 있는 건 아니다. 사실은 상대방이 어떻게 행동하면 가장 좋을지 나도 종종 헷갈린다. 여하튼, 나는 여기 앉아있다. 요즘 같이 살기 힘든 시기에 [일자리에 대한 갈구]라니, 이게 누군들 없을까.

반면에 젊은 여인은 [심해지는 염려]에 안절부절 못하며 주변 사람들에게 자신의 상황을 자꾸만 알린다. 평상시처럼 [대화의 즐거움]에 흠뻑 빠지다 보면, 지금의 시름을 잊고 관심을 돌릴 수 있을 것만 같아서. 솔직히 지금 내가 [감내하는 고통]을 도무지 이해할 수가 없다. 이건 아니다. 한편으로, [끝이라는 절망]감이 솟아나기도 한다. 하지만, 그래서 어쩌자고? 내 삶과 별 관련 없다. 그러고 보면 [죽음에 대한 두려움]은 행복한 내 일상에 대한 일종의 도발이다. 즉, 맞서 싸울 수밖에. 그러나 실상은 [엄습하는 불안] 앞에 이리 치이고 저리 치이고, 정말 내 꼴이 말이 아니다. 폼 안 나게. 그런데 솔직히 [억누르는 무력감]은 좀 의외다. 내가 언제 이런 적이 있었던가. 긴장된다. 그래도 [관심가는 흥미]는 아직 많다. 벌려놓은 일이 얼만데. 그리고 내가 [추구하는 희망] 이야기는 듣고 보면 누구나 공감할 만하다. 내가 무슨 별종도 아니고. 여하튼, 내 [삶에의 의지]는 확고하다. 건들지 마라. 지금 이 순간에도 [설레는 사랑]은 내 마음을 휘젓는다. 그러니 세상을 긍정하는 마음속 [꿈의 행복]이 솔솔 피어오를 수밖에. 아, 여기서 불현듯 [피어오르는 자기애]라니, 묘한 연민의 감정, 이거 도무지 떨쳐낼 길이 없네.

이제 구체적으로 <감정조절법>을 적용해보자. 첫째, 여기서 제시된 **<순법(順法)>**은 다음과 같다. 이를 적용한 건, 이런 경우에

는 해당 감정을 차라리 더 과하게 쏟아내는 방식이 때에 따라 상당히 효과적이기 때문이다. 물론 가능한 방식은 여럿이다.

우선, 일반병의 경우에는 [참기 힘든 아니꼬움], [언젠가 복수], [끓어오르는 증오], 그리고 [차별에 대한 분개]를 한 조로 묶었다. 이들을 선택한 건, 이러다가 감당할 수 없는 책임을 질 위험성을 경계할 필요가 있기 때문이다. 참고로, 이들만 고려하면 '기운의 정도'는 '음기'가 강하다. 이는 전체 기운과 통한다.

순서대로 말하자면, 일반병의 마음속에서 [참기 힘든 아니꼬움]은 극종형, 즉 숨어있다. 처음에 이런 감정을 느꼈을 때는 화를 내며 싸워도 봤다. 그러나 처우는 항상 좋지 않았다. 그때 감정을 조금만 더 삭혔더라면 지금 여기서 이렇게 모델 일을 하며 전전하지도 않았을 거다. 뭐, 이제 와서 후회는 없다. 하지만, 앞으로도 이런 감정은 드러내봤자 아무런 도움이 안 된다. 나 홀로 생각하고 말지. 생각이야말로 무한한 자유다. 그러니 굳이 누가 건들지 않겠지?

그렇다면 그의 마음을 다잡기 위해서는 자신의 '마음의 작동방식', 즉 [참기 힘든 아니꼬움]을 보듬어 주는 게 효과적이다. 그 존재와 필요성을 인정하며 다그치지 않는 방식으로. 여기에는 극극극원형, 즉 '동류이호(同類異號)' 계열의 조치가 적합하다. 부담감을 줄여주는. "그런 감정, 중요해. '나다움'을 일깨우는 소중한 감정이기에. 그리고 굳이 자극하지 않으면 문제될 것도 없잖아? 그래, 거기서 마음껏 놀고 있어라. 난 내 할 일 하고 올게"라는 식으로. 이와 같이 굳이 억압하거나 자극하지 말고 가만 놔두기, 필요하다.

한편으로, [언젠가 복수]는 상방, 즉 희망사항이다. 당장 이 상황에서 내가 할 수 있는 게 마땅히 없다. 마음이야 벌써 천만 번도 더 그랬지만. 결국에는 시대가 요청해야 한다. 즉, 아직은 때가 아

니다. 게다가, 매사에 이런 식이면 꼭 내가 아니라도 누군가는 분명히 복수한다. 결국, 다 자기 업보다. 그러니 즐길 수 있을 때 바짝 즐겨 놔라. 앞으로 얼마나 더 운이 좋을지 보자. 그런데 그러려면 내가 얼마나 오래 살아야 할까?

그렇다면 [언젠가 복수]를 긍정하는 게 좋겠다. 여기에는 극심형, 즉 '이류(異類)' 계열의 조치가 필요하다. 기분을 전환하는. "너무도 당연해. 그런 상황 앞에서 그렇게 느끼지 않는 사람 있으면 나와 보라 그래. 바보거나 신이거나, 둘 중 하나지. 나는 그냥 진득한 삶의 응어리와 동고동락하는 '사람의 길'을 걸을래. 야, 우리 정말 참지 말까?"라는 식으로. 이와 같이 굳이 평가하지 말고 연대하기, 필요하다.

한편으로, [끓어오르는 증오]는 극균형, 즉 이유가 확실하다. 나를 고용해놓고는 날 대하는 저 꼬락서니 좀 봐라. 고작 돈 몇 푼에 영혼을 팔아? 진짜 밉다. 마음에도 없으면서 겉으로는 잘 대해주며 자신은 좋은 사람인 척 인정받고 싶어 하는 거. 알고 보면 저런 종자가 가장 사회악이야. 뭐, 사람이 쉽게 변하겠어? 어차피 변치 않을 저 뼛속까지 뿌리 깊은 차별의식, 정말 부글부글하네…

그렇다면 [끓어오르는 증오]를 더욱 펼쳐보는 게 좋겠다. 여기에는 극하방, 즉 '이류(異類)' 계열의 조치가 필요하다. 기분을 전환하는. "앞뒤 가리지 말고 이 증오를 그냥 확 폭발시키면 과연 어떻게 될까? 아마도 정말 귀찮은 일들이 많이 생기겠지? 어휴, 그러니 가족 생각하고 내가 그냥 넘어가지. 와, 가족만 아니었으면 진짜." 라는 식으로. 이와 같이 소중한 주변을 책임지기, 필요하다.

한편으로, [차별에 대한 분개]는 노상, 즉 닳고 닳았다. 도대체 이런 감정, 한두 번이냐. 노상 있는 일이다. 하도 자주 겪다 보니,

이제는 다 귀찮고 피곤하다. 더 이상 큰 감홍도 없고. 그런데 만약에 겪을 때마다 항상 새로우면, 그것도 참 살기 괴롭겠다. 사람이 어차피 적응할 건 또 적응하고 살아야지. 아휴, 생각만 해도 진저리나. 그냥 신경 꺼, 제발…

그렇다면 [차별에 대한 분개]에 모종의 선을 긋는 게 좋겠다. 여기에는 극소형, 즉 '이류(異類)' 계열의 조치가 필요하다. 기분을 전환하는. "내가 이딴 감정 느끼자고 다른 감정은 다 무시하라고? 지금 느끼는 게 고작 한두 개야? 잠깐만 있어 봐. 다른 데도 마음 좀 쓰고. 왜 혼자 난리야? 그냥 차례 기다려라"라는 식으로. 이와 같이 골고루 처리하기, 필요하다.

다음, 젊은 여인의 경우에는 [설레는 사랑], [꿈의 행복], 그리고 [피어오르는 자기애]를 한 조로 묶었다. 이들을 선택한 건, 죽음 앞에서도 사라지지 않는 '긍정의 힘'을 잃지 않기 위해서이다. 참고로, 이들만 고려하면 '기운의 정도'는 '양기'가 강하다. 이는 전체 기운과 통한다.

순서대로 말하자면, 젊은 여인의 마음속에서 [설레는 사랑]은 청상, 즉 패기가 넘친다. 물불을 가리지 않고 덤벼들 정도다. 이를테면 마음만 동한다면 몇날 며칠을 안 잘 수도, 혹은 안 먹을 수도 있다. 물론 이 모든 열정이 가능한 건 '사랑의 힘'이다. 남들은 아직 사랑을 많이 안 해봐서, 혹은 아직은 체력이 좋아서 그렇다지만, 그건 그저 그 힘의 맛을 제대로 보지 못한 사람들이 지어낸 변명일 뿐. 그렇지 않을까?

그렇다면 그녀의 마음이 더욱 힘을 내기 위해서는 자신의 '마음의 작동방식', 즉 [설레는 사랑]을 강화하는 게 효과적이다. 불씨를

더욱 키우는 방식으로. 여기에는 <u>극청상</u>, 즉 '동류동호(同類同號)' 계열의 조치가 무난하다. 정공법으로 밀어붙이는. "사랑만큼 중요한 게 있어? 죽음이 뭔 대수야. 내 심장이 타오르지 않는다면 벌써 옛날에 죽은 거지. 그러면 살 가치가 있어? 이유도 없고. 아휴, 내 사랑, 빨리 와!"라는 식으로. 이와 같이 누군가를 지독히도 사랑하기, 필요하다.

한편으로, [꿈의 행복]은 <u>상방</u>, 즉 하늘을 거닌다. 물론 꿈이 현실은 아니다. 그동안 아직 젊은 데 참 별의별 일을 다 벌였다는 핀잔도 들었다. 실제로 내가 원하는 대로 다 잘 풀린다면 아마도 천지가 개벽할 것이다. 그야말로 천국이 따로 없다. 그러나 물론 현실적으로 쉽지 않다는 사실, 그 누구보다도 잘 안다. 아마도 다음 생애에? 그런데 말이다. 꿈꾸는 행복을 맛본 난 벌써 천국에 가있다. 꿈은 그야말로 미래가 현재가 되는 마법이다. 아, 제발 그렇기를…

그렇다면 [꿈의 행복]을 강화하는 게 좋겠다. 여기에는 <u>극명상</u>, 즉 '이류(異類)' 계열의 조치가 필요하다. 기분을 전환하는. "꿈은 막연하다고? 뭐야. 그게 얼마나 생생한지 알려줄게. 내가 그야말로 시도 때도 없이 들락날락 거렸잖아. 우선 들어봐. 이거 맛깔나게 얘기해줘야지 정말 안 되겠네!"라는 식으로. 이와 같이 대놓고 묘사하기, 필요하다.

한편으로, [피어오르는 자기애]는 <u>습상</u>, 즉 가슴 짠하다. 나만큼 치열하게 세상을 사랑하며 열심히 산 사람 있어? 있으면 한번 나와봐. 솔직히 나이가 중요해, 열정이 중요해? 진정성하면, 바로 나 아냐? 그리고 누가 매력 있어? 지금 내가 좀 아프다고 그 매력이 어디 가나? 대견하다. 정말 대견해. 그런데 왜 자꾸 마음이 아프지? 나 없으면 사람들, 어떻게 살라고. 아, 정말…

그렇다면 [피어오르는 자기애]를 어딘가로 쏟아 붓는 게 좋겠다. 여기에는 극농상, 즉 '동류이호(同類異號)' 계열의 조치가 적합하다. 부담감을 줄여주는. "그래, 나 누릴 만해. 그런데 있잖아, 시간이 좀 없어. 당장 처리해야 할 일들이 여럿이거든. 그러니 좀 있다 울자. 우선 할 일 좀 하고. 지금 아니면 정말 후회할 거 같아. 잠깐만"이라 는 식으로. 이와 같이 후회하지 않도록 처리하기, 필요하다.

둘째, 여기서 제시된 <잠법(潛法)>은 다음과 같다. 이를 적용한 건, 이런 경우에는 해당 감정을 반대로 해소하는 방식이 때에 따라 상당히 효과적이기 때문이다. 물론 가능한 방식은 여럿이다.

우선, 일반병의 경우에는 [숙연한 자기애], [가족에 대한 자부심], 그리고 [사회적 자존심]을 한 조로 묶었다. 이들을 선택한 건, 자신 과 가족의 안위를 걱정하는 마음이 강해 이에 대한 심적 지원이 필 요해보여 그렇다. 참고로, 이들만 고려하면 '기운의 정도'는 '음기' 가 강하다. 이는 전체 기운과 통한다.

순서대로 말하자면, 그의 마음속에서 [숙연한 자기애]는 극앙 방, 즉 스스로 가치 있다. 이를테면 남들이 아무리 나를 무시해도 그건 그들의 편협한 생각일 뿐이다. 운 좋게 태어나서 호사를 누리 는 사람들과 굳이 나를 비교할 필요는 없다. 게다가, 내 심신은 내 가 챙긴다. 누구도 의지할 수 없다. 언제 뒤통수칠지 모르는 일이니 까. 그래, 세상에 홀로 던져진 나, 더욱 단단하게 연단하자. 그런데 좀 힘들긴 하네…

그렇다면 그의 마음을 고양하기 위해서는 자신의 '마음의 작동 방식', 즉 [숙연한 자기애]를 뒤집는 게 효과적이다. 비유컨대, 원래 와는 반대로 감정을 수축하거나 이완하는 것이다. 여기에는 건상,

즉 '이류(異類)' 계열의 조치가 필요하다. 기분을 전환하는. "너무 심각할 필요 없어. 이를 악물건, 슬렁슬렁 넘어가건, 어차피 해는 뜨거든. 그러니 무던하게 신경 끄자. 앞으로 할 일 많으니까"라는 식으로. 이와 같이 그저 무관심하기, 필요하다.

한편으로, [가족에 대한 자부심]은 소형, 즉 나름 중요하다. 물론 바빠 죽겠는데 허구한 날 내가 가족생각만 하는 건 아니다. 기본적으로 자기 삶은 자기가 챙겨야지. 그런데 가끔씩 우리 가족이 정말 대단하고 기특하다는 생각이 든다. 이런 모진 환경 속에서도 서로가 서로를 의지하며 잘 버텨왔다. 위엄 있게, 그리고 당당하게. 그게 진짜다. 그러니 속물들과 감히 비교하지 마라. 그런데 왜 내 안에 그런 생각이 들지?

그렇다면 [가족에 대한 자부심]을 뒤집는 게 좋겠다. 여기에는 담상, 즉 '이류(異類)' 계열의 조치가 필요하다. 기분을 전환하는. "너 홀로 힘들고 외롭게 일할 때도 결코 잊지마. 가족이 영원히 함께 한다는 것을. 그리고 네가 하는 모든 일에 가족의 사랑이 깃들어 있다는 것을. 우리는 하나야"라는 식으로. 이와 같이 촘촘히 연결하기, 필요하다.

한편으로, [사회적 자존심]은 담상, 즉 영향력이 강하다. 이를 나쁘게 말하면 사회 생활하는 데 사사건건 내 발목을 잡는다. 조금만 굽히면 무난하게 잘 풀릴 일도 참 많았는데… 돌이켜보면 결국에는 남들에 대한 자존심이 항상 문제였다. 그런데 왜 그렇게 되었는지, 그 연유는 딱히 모르겠다. 여하튼, 이걸 지키는 게 내게는 참말로 중요하다. 사실 내가 한 고집 하긴 하지. 그러니 건들지 마. 피하는 게 좋을 걸? 조심해. 나도…

그렇다면 [사회적 자존심]을 뒤집는 게 좋겠다. 여기에는 농상,

즉 '동류동호(同類同號)' 계열의 조치가 무난하다. 정공법으로 밀어붙이는. "아무 일에나 자존심 세울 필요 있나? 정말 상관있는 일에만 힘을 몰아줘야지. 괜히 아무 때나 나서면 나만 피곤해져. 아무도 신경 안 쓰는데 말이야. 사회적으로 존경받으려면 자고로 선택과 집중을 잘해야지"라는 식으로. 이와 같이 필요할 때만 반응하기, 필요하다.

다음, 젊은 여인의 경우에는 [심해지는 염려], [대화의 즐거움], [감내하는 고통], 그리고 **[끝이라는 절망]**을 한 조로 묶었다. 이들을 선택한 건, '긍정의 힘'을 잃지 않도록 북돋아줄 필요가 있기 때문이다. 참고로, 이들만 고려하면 '기운의 정도'는 '양기'가 강하다. 이는 전체 기운과 통한다.

순서대로 말하자면, 그녀의 마음속에서 [심해지는 염려]는 <u>극횡형</u>, 즉 대화를 유발한다. 염려가 생기는데, 나 홀로 끙끙 앓고 있을 이유가 없다. 그때마다 바로 얘기하고 함께 문제를 해결하는 것이 중요하다. 아니, 그러지 않으면 좀이 쑤신다. 다행히 내 주변에는 마음을 터놓고 대화할 친구들이 많다. 고마운 일이다. 물론 나도 내 말만 하는 사람은 아니다. 경청도 잘한다. 하지만, 지금은 내 문제가 좀 심각하다. 빨리 SNS에 상태를 남겨야겠다. '좋아요' 먼저 누르는 친구랑 수다 좀 떨어야지. 아, 빨리…

그렇다면 그녀의 마음 매듭을 풀기 위해서는 자신의 '마음의 작동방식', 즉 **[심해지는 염려]**를 뒤집는 게 효과적이다. 비유컨대, 원래와는 반대로 감정을 수축하거나 이완하는 것이다. 여기에는 <u>극 탁상</u>, 즉 '이류(異類)' 계열의 조치가 필요하다. 기분을 전환하는. "너무 염려가 생생하면 잡아먹혀. 사람들은 염려보다는 나와 대화

하기를 원하니까. 염려야, 좀 조용히 해봐. 아, 얘 누구냐고? 정확히는 나도 잘 몰라. 그러니 구구절절 소개해줄 수는 없고, 아는 대로 간략하게 말하자면…"이라는 식으로. 이와 같이 굳이 잘 모르기, 필요하다.

한편으로, [대화의 즐거움]은 측방, 즉 창의적이다. 이를테면 염려마저도 대화를 위한 좋은 재료다. 아니, 이만큼 좋은 재료가 또 있을까? 게다가, 대화를 하다 보면 정말 별의별 이야기가 다 나온다. 책으로 엮으면 도대체 이게 몇 권이야?

그런데 굳이 대화는 즐겁지 않으면 할 이유가 없다. 개인적으로, 상하 관계의 종속적인 대화가 재미있었던 적은 없다. 더불어, 너무 과도하게 상대방을 의지해도 재미없다. 즉, 대화는 수평적인 '밀당(밀고 당기기)'이다. 그래야 뭔가 새로운 게 자꾸 나온다.

그러고 보면 염려도, 대화도, 이 모든 게 다 내가 인생을 지루하지 않게 즐기며 살 수 있도록 나를 도와주는 친구들이다. 정말 예술이 따로 없다. 사람 사는 게 참 희한하지? 여하튼, 고맙다. 에구, 오늘도 입이 좀 많이 아프네. 그런데 말이야, 앞으로도 이게 변치 않고 계속 좋겠지?

그렇다면 [대화의 즐거움]을 뒤집는 게 좋겠다. 여기에는 소형, 즉 '이류(異類)' 계열의 조치가 필요하다. 기분을 전환하는. "대화에 너무 의지하면 금단현상이 생긴대! 이를테면 원한다고 그게 항상 가능한 건 아니잖아? 막상 필요할 때 마음 맞는 상대방이 옆에 있어줘야만 하니까. 그러니 내 입장에서는 나름대로 즐길 만큼만 활용하며 적정선을 유지하는 게 좋아. '스스로 대화'에도 익숙해져야 하고 말이야. 인생은 결국 나 홀로 사는 거잖아? 때가 되면 친구는 오고 가"라는 식으로. 이와 같이 문제없이 적당하기, 필요하다.

한편으로, [감내하는 고통]은 비형, 즉 이해 불가다. 도대체 내가 이런 식의 고통을 받을 이유가 있나? 번지수 잘못 찾아온 거 같은데. 내가 뭘 잘못했다고 말이야. 그런데 이게 앞으로도 쭉 지속된다는 것은 정말로 상상도 할 수 없는 일. 그러면 이거 어떻게 반송하지? 뭐, 마음 졸이지 말고 좀 기다리면 사라질 거라는 근거 없는 확신이 들기도 하는데… 아, 살다 보면 이토록 운 나쁜 날도 있게 마련이구나.

그렇다면 [감내하는 고통]을 뒤집는 게 좋겠다. 여기에는 농상, 즉 '이류(異類)' 계열의 조치가 필요하다. 기분을 전환하는. "어찌되었건 지금 고통이 존재하는 건 맞아. 그런데 이를 이해하거나 받아들이지 못해 답답하면 나만 손해지. 인정하자. 하지만, 그뿐이야. 아니, 고통 없는 중생이 어디 있기나 해? 다들 몇 개씩 달고 사는 거지. 그러니 딱히 문제 삼지는 말자고"라는 식으로. 이와 같이 알고도 넘어가기, 필요하다.

한편으로, [끝이라는 절망]은 농상, 즉 별 문제가 안 된다. 물론 절망감이 느껴지는 건 맞다. 이건 인정한다. 가슴 아프다. 하지만, 그렇다고 해도 여전히 대화는 즐겁다. 지금도 사랑에 떨린다. 하고 싶은 일, 아직 천만가지다. 그러고 보면 내가 좀 '초 긍정형' 성격이긴 하다. 그게 내 매력이라나. 그런데 이 성격을 가지고도 아직까지 어둠의 세력을 내 마음속에서 완전히 몰아내지 못한 건 솔직히 좀 아쉽긴 하지만, 그래도 좀 기다려보자. 끝이면 끝인 거고, 아니면 아닌 거지. 그렇지?

그렇다면 [끝이라는 절망]을 뒤집는 게 좋겠다. 여기에는 전방, 즉 '이류(異類)' 계열의 조치가 필요하다. 기분을 전환하는. "모름지기 희망 하면 나 아냐? 난 항상 그래왔고, 그렇게 성공했고, 앞으로

도 그럴 거고 또 그렇게 성공할 거거든? 그러니 절망아, 꺼져. 싫어? 이리 와, 그럼. 대"라는 식으로. 이와 같이 대놓고 맞장 뜨기, 필요하다.

셋째, 여기서 제시된 <역법(逆法)>은 다음과 같다. 이를 적용한 건, 이런 경우에는 해당 감정을 반대로 해소하는 방식이 때에 따라 상당히 효과적이기 때문이다. 물론 가능한 방식은 여럿이다.

우선, 일반병의 경우에는 [시선에 대한 상처], 그리고 [문화적 상실감]을 한 조로 묶었다. 이들을 선택한 건, 스스로 어찌할 수 없는 상황에 무력감을 느끼지 않게 하려고 그렇다. 참고로, 이들만 고려하면 '기운의 정도'는 '잠기'가 강하다. 이는 전체 기운과 다소 상반된다. 주의를 요한다.

순서대로 말하자면, 그의 마음속에서 [시선에 대한 상처]는 건상, 즉 이제는 메말랐다. 이게 한두 번 받은 상처가 아니다. 마치 저주를 받은 양, 어려서부터 언제나 마찬가지였다. 돌이켜보면, 애기 때는 몰라서 무심했다. 그러나 이를 알고 난 이후부터는 많이 아팠다. 그러다 이제는 하도 면역이 되었는지, 알아도 무심한 경지에 이르렀다. 물론 상처가 더 이상 없는 게 아니다. 그저 담담할 뿐, 아픈 건 여전히 아픈 거다.

그렇다면 그의 애로사항을 극복하려면 그러한 '마음의 작동방식', 즉 [시선에 대한 상처]를 새롭게 전환하는 게 효과적이다. 비유컨대, 원래보다 더 강하게 반대로 밀어붙이는 것이다. 여기에는 극소형, 즉 '이류(異類)' 계열의 조치가 필요하다. 기분을 전환하는. "물론 전혀 신경이 안 쓰인다면 거짓말이지. 그런데 이 감정에 굳이 시간을 많이 할애하는 것은 아무리 생각해도 좀 아까워. 어차피

딱히 조치할 거리도 없는 것을. 야, 나 할 일 많아. 이따 보자"라는 식으로. 이와 같이 해야 할 일을 먼저 하기, 필요하다.

한편으로, [문화적 상실감]은 유상, 즉 그러려니 한다. 이게 하루, 이틀 일이 아니다. 오히려, 선조 때부터 오랫동안 지속되어온 일이다. 그렇다면 뭔가 천지가 개벽하는 특별한 계기가 없다면, 앞으로도 다소간 쭉 이럴 가능성이 농후하다. 그러니 어쩌겠나. 우선은 그저 그러려니 하고 받아들이는 수밖에. 그래, 그게 마음 편하다. 그리고 솔직히 그러지 않으면 뭐, 다른 방도가 있겠어?

그렇다면 [문화적 상실감]을 전환하는 게 좋겠다. 여기에는 극심형, 즉 '이류(異類)' 계열의 조치가 필요하다. 기분을 전환하는. "생각해보면, 이게 나만의 일이 아니야. 작게는 내 가족, 그리고 크게는 우리 동족 모두의 일이지. 즉, 함께 가면 되는 거야. 결국에는 집단지성과 시대정신이 때를 말해줄 테니까. 그러니 그저 믿고 마음 편하게 따르자"라는 식으로. 이와 같이 모두가 함께 가기, 필요하다.

다음, 젊은 여인의 경우에는 [죽음에 대한 두려움], [엄습하는 불안], 그리고 [억누르는 무력감]을 한 조로 묶었다. 이들을 선택한 건, 과도한 고민에 정신적으로 무너질 위험성이 있기 때문에 그렇다. 참고로, 이들만 고려하면 '기운의 정도'는 '양기'가 강하다. 이는 전체 기운과 통한다.

순서대로 말하자면, 그녀의 마음속에서 [죽음에 대한 두려움]은 극전방, 즉 공격적이다. 내가 한 성격 한다. 그런데 이 두려움이라는 놈도 한 성격 하는 것 같다. 결코 만만한 적수가 아니다. 이번에는 정말 다를 지도. 그래서 그간과는 양상이 사뭇 다르게 전개될

거라는 위협감이 든다. 하지만, 내가 누구냐? 그야말로 천하를 호령하는 패기를 지녔다. 야, 인생 짧다. 뭐 있냐? 그냥 부닥치는 거지. 자, 가자. 응?

그렇다면 그녀의 마음에 묵은 때를 청산하려면 그러한 '마음의 작동방식', 즉 [죽음에 대한 두려움]을 확실히 전환하는 게 효과적이다. 비유컨대, 원래보다 더 강하게 반대로 밀어붙이는 것이다. 여기에는 극극극하방, 즉 '동류이호(同類異號)' 계열의 조치가 적합하다. 부담감을 줄여주는. "어차피 죽음을 빗겨가는 사람은 아무도 없어. 그리고 사람마다 다 때가 있는 법. 그렇다면 굳이 가네, 마네 재지 말자. 어차피 가면 가고, 아니면 아닌 거야. 차라리 지금 꼭 해야만 하는 일을 하자. 그게 바로 나도, 그리고 주변 사람들도 모두가 다 원하는 일이니까"라는 식으로. 이와 같이 초월적으로 숭고하기, 필요하다.

한편으로, [엄습하는 불안]은 방형, 즉 좌충우돌이다. 마치 고삐 풀린 망아지 마냥, 도무지 가만히 있는 법을 모르는구나. 도대체 딴 일을 마음 편히 할 수가 없네. 그러고 보니 당장 이게 해결되지 않으면 마음만 계속 심란해지겠다. 뭘 해도 자꾸만 마음을 건드리니. 그렇다면 이를 어쩐다? 대책이 필요하다.

그렇다면 [엄습하는 불안]을 전환하는 게 좋겠다. 여기에는 극원형, 즉 '동류동호(同類同號)' 계열의 조치가 무난하다. 정공법으로 밀어붙이는. "불안감은 허상일 뿐, 어차피 가만 두면 아무 짓도 못해. 즉, 스스로는 도무지 뭘 못하니까, 자꾸 추임새를 넣으며 남보고 풍파 좀 일으켜달란다. 겁쟁이. 뭘 모른다고 아주 난리가 났어요. 됐다, 됐어. 야, 어디 사라질 필요까지는 없고, 그냥 저기 가 있어라. 나 바빠. 아무때나 끼지마"라는 식으로. 이와 같이 그저 어리

다고 매도하기, 필요하다.

　한편으로, [억누르는 무력감]은 강상, 즉 무겁게 짓누른다. 마치 물에 젖은 옷가지 마냥, 무척이나 몸을 더디고 쳐지게 만든다. 이러다 정말 더 큰 화를 부르겠다. 아니, 벌써 보통 일이 아니다. 활기 차지 않은 나라니, 이 발걸음 좀 봐. 아, 정말 받아들이기 힘들다. 하지만, 현실이다. 이런 돌주먹은 처음이다. 도무지 앞으로 어떻게 상대할지, 큰일이다.

　그렇다면 [억누르는 무력감]을 전환하는 게 좋겠다. 여기에는 극습상, 즉 '동류이호(同類異號)' 계열의 조치가 적합하다. 부담감을 줄여주는. "어차피 싸우는 게 의미가 없다면, 이런 상황에 처한 나를 긍휼이 여기자. 아이고, 그동안 고생 많았네. 어차피 영원한 승자는 없는 거야. 한번쯤 질 때도 있는 거지. 너무 고민하지 마. 그동안 자랑스러운 일, 얼마나 많이 했는데. 아니 진짜, 어디 이 정도 한 사람 있으면 나와 보라 그래. 그런데 지금 내가 왜 눈물이 나지? 잠깐만"이라는 식으로. 이와 같이 토닥이며 감상에 젖기, 필요하다.

　물론 여기까지 다룬 조절법이 전부는 아니다. 이외에도 범위와 방식은 무척이나 다양하다. 그에 따른 효과는 서로 다르게 마련이고. 하지만, 언젠가는 판단하고 실행해야 할 때가 온다. 감정은 우리가 성숙할 때까지 기다려주지 않는다. 그래서 항상 준비된 자세가 필요하다. 여러 안을 가진 채로.

　'종횡비'와 관련해서, '그림 28'에서는 [참기 힘든 아니꼬움], 그리고 '그림 29'에서는 [심해지는 염려]가 문제적이다. 나는 여기에 제시된 '비교표'에서 전자의 경우에는 극종형을 극극극원형으로 전환하는 '동류이호' 계열의 <순법>, 그리고 후자의 경우에는 극횡형을

극탁상으로 전환하는 '이류' 계열의 <잠법>을 제안했다. 즉, 일반 병에게는 "아니꼬움? 그냥 저기서 놀고 있으라 그래", 그리고 젊은 여인에게는 "염려? 나도 마찬가지로 별로 안 친해서 잘 몰라"라는 식으로 마음을 북돋았다.

그런데 내 목소리는 과연 유효할까? 그리고 누구에게? 내 마음 길을 따르면 우선은 그럴 법하다. 그렇다면 이제 중요한 것은 실천 이다. 일상의 <동작>으로, <생각>으로, <활동>으로. 그러다 보면 '내일의 나'는 드디어 '오늘의 나'가 된다. 반성과 성장의 시간, 잠깐 하늘을 본다. 아, 진짜 맑다. 아니, 너 말고, 내 마음이.

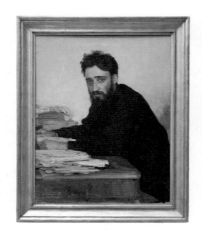

4 심도: 깊이가 얕거나 깊다

- 참기 힘든 마음 vs. 생각에 잠긴 마음

▲ 그림 30
일리야 레핀(1844-1930),
〈프세볼로트 가르신(1855-1888)〉, 1884

▲ 그림 31
오귀스트 로댕(1840-1917),
〈생각하는 사람〉, 1910

<감정조절표>의 '천심비'에 따르면, 현재 내 '특정 감정'을 돌이켜볼 때 이는 나라서 그럴 법하다면, 비유컨대 상대적으로 깊이폭이 얕은 경우에는 '음기'적이다. 반면에 누구라도 그럴듯하다면, 비유컨대 깊이폭이 깊은 경우에는 '양기'적이다.

이와 관련해서 '그림 30'의 [씻을 수 없는 상처]는 극천형으로 '음기', 그리고 '그림 31'의 [앞날에 대한 걱정]은 극심형으로 '양기'를 드러낸다. 전자는 자신이 느끼는 감정을 누구도 이해하지 못한다고 생각하는 외골수 성격이고, 후자는 이를 이해하지 못할 사람은 설마 없다고 생각하는 낙천적인 성격이다. 즉, 전자는 남들과는 다른

ESMD	그림 30	그림 31
약식	esmd(-4)=[씻을 수 없는 상처]극천형, [참기 힘든 우울]방형, [기운 빼는 걱정]곡형, [앞날에 대한 두려움]강상, [끊임없는 고민]극종형, [차오르는 충동]노상, [창작의 설레임]탁상, [삐딱한 오기]비형, [참기 힘든 적개]전방, [꺾지 못할 자존심]상방, [상대에 대한 무시]극앙방, [지독한 자기연민]습상	esmd(+3)=[앞날에 대한 걱정]극심형, [세상에 대한 고민]극균형, [이어지는 번민]방형, [문제에 대한 염려]명상, [지금 하는 일에 대한 확신]담상, [주체적인 책임]직형, [꿈에 대한 갈망]극앙방, [해결에의 의지]극대형, [사고에 대한 음미]청상, [몰려오는 불안]극후방, [끝도 없는 의심]극하방
직역	'전체점수'가 '-4'인 '음기'가 강한 감정으로, [씻을 수 없는 상처]는 나라서 매우 그럴 법하고, [참기 힘든 우울]은 이리저리 부닥치며, [기운 빼는 걱정]은 이리저리 꼬고, [앞날에 대한 두려움]은 아직도 충격적이며, [끊임없는 고민]은 나 홀로 매우 간직하고, [차오르는 충동]은 이제는 피곤하며, [창작의 설레임]은 이제는 어렴풋하고, [삐딱한 오기]는 뭔가 말이 되지 않으며, [참기 힘든 적개]는 호전주의적이고, [꺾지 못할 자존심]은 이상주의적이며, [상대에 대한 무시]는 자기중심적이고, [지독한 자기연민]은 감상에 젖는다.	'전체점수'가 '+3'인 '양기'가 강한 감정으로, [앞날에 대한 걱정]은 누구라도 매우 그럴 듯하고, [세상에 대한 고민]은 여러모로 말이 되며, [이어지는 번민]은 이리저리 부닥치고, [문제에 대한 염려]는 아직도 생생하며, [지금 하는 일에 대한 확신]은 별의별 게 다 관련되고, [주체적인 책임]은 대놓고 확실하며, [꿈에 대한 갈망]은 자기중심적이고, [해결에의 의지]는 여기에만 매우 신경을 쓰며, [사고에 대한 음미]는 아직은 신선하고, [몰려오는 불안]은 매우 회피주의적이며, [끝도 없는 의심]은 매우 현실주의적이다.
시각	'전체점수'가 '-4'인 '음기'가 강한 감정으로, [씻을 수 없는 상처]는 깊이폭이 매우 얕고, [참기 힘든 우울]은 사방이 각지며, [기운 빼는 걱정]은 외곽이 구불거리고, [앞날에 대한 두려움]은 느낌이 강하며, [끊임없는 고민]은 세로폭이 매우 길고, [차오르는 충동]은 오래되어 보이며, [창작의 설레임]은 색상이 흐릿하고, [삐딱한 오기]는 대칭이 잘 안 맞으며, [참기 힘든 적개]는 앞으로 향하고, [꺾지 못할 자존심]은 위로 향하며, [상대에 대한 무시]는 매우 가운데로 향하고, [지독한 자기연민]은 질감이 윤기난다.	'전체점수'가 '+3'인 '양기'가 강한 감정으로, [앞날에 대한 걱정]은 깊이폭이 매우 깊고, [세상에 대한 고민]은 대칭이 매우 잘 맞으며, [이어지는 번민]은 사방이 각지고, [문제에 대한 염려]는 색상이 생생하며, [지금 내가 하는 일에 대한 확신]은 형태가 진하고, [주체적인 책임]은 외곽이 쫙 뻗으며, [꿈에 대한 갈망]은 매우 가운데로 향하고, [해결에의 의지]는 전체 크기가 매우 크며, [사고에 대한 음미]는 신선해 보이고, [몰려오는 불안]은 매우 뒤로 향하며, [끝도 없는 의심]은 매우 아래로 향한다.

순법	esmd(-2)=[기운 **빼는** 걱정]곡형, [앞날에 대한 두려움]강상, [**끊임없는 고민**]극종형 R<[기운 **빼는** 걱정]극천형(ii), [앞날에 대한 두려움]극비형(iii), [**끊임없는 고민**]극극 극농상(iii)	esmd(+1)=[지금 하는 일에 대한 확신]담상, [주체적인 책임]직형, [**꿈에 대한 갈망**]극앙방 R<[지금 하는 일에 대한 확신]극측방(iii), [주체적인 책임]극심형(ii), [**꿈에 대한 갈망**]극소형(iii)
잠법	esmd(+3)=[삐딱한 오기]비형, [참기 힘든 적개]전방, [꺾지 못할 자존심]상방 R=[삐딱한 오기]후방(iii), [참기 힘든 적개]후방(i), [꺾지 못할 자존심]하방(i)	esmd(+3)=[앞날에 대한 걱정]극심형, [세상에 대한 고민]극균형, [이어지는 번민]방형, [문제에 대한 염려]명상 R=[앞날에 대한 걱정]극원형(ii), [세상에 대한 고민]횡형(ii), [이어지는 번민]원형(i), [문제에 대한 염려]탁상(i)
역법	esmd(-1)=[씻을 수 없는 상처]극천형, [참기 힘든 우울]방형 R>[씻을 수 없는 상처]극극극측방(iii), [참기 힘든 우울]극원형(i)	esmd(-4)=[몰려오는 불안]극후방, [끝도 없는 의심]극하방 R>[몰려오는 불안]극극극건상(iii), [끝도 없는 의심]극극극횡형(iii)

개성을 강조하는 상태, 그리고 후자는 남들의 전폭적인 공감을 기
대하는 상태다. 그러니 전자는 고집이 강하고, 후자는 상대의 반응
에 민감하다. 따라서 '천심비'는 이 둘을 비교하는 명확한 지표성을
획득한다.

그런데 '**기운의 정도**'는 상대적이고 복합적이다. 따라서 총체적
으로 판단해야 한다. 이를테면 '**비교표**'에 따르면, 이 둘의 전반적인
마음은 '천심비'와 통한다. 물론 그 안을 들여다보면 여러 감정의
여러 기운이 티격태격 난리가 난다. 그야말로 기운생동의 장이 따
로 없다.

이제 본격적으로 이 둘의 마음을 열어보자. 우선, '**그림 30**',
<프세볼로트 가르신(Vsevolod Mikhailovich Garshin)>의 '기초정보'는
이렇다. 이는 **일리야 레핀**(Ilia Efimovich Repin)의 작품이다. 그는 19

세기에서 20세기 초에 활동한 러시아 작가이다. 당대의 사회를 반영하는 역사화뿐만 아니라, 개인의 심리묘사에 주목한 초상화도 많이 남겼다. 러시아 사실주의 회화의 거장으로 평가받는다.

일리야 레핀은 프랑스에서 유학한 후에 고국 러시아로 돌아와 여러 러시아 작가들과 지식인들의 초상을 제작했는데, 이 작품은 그중 하나이다. 작품 속 인물은 프세볼로트 가르신이다. 그는 19세기에 활동한 러시아 소설가이다. 군인의 아들로 태어난 그는 1876년에 대학에 재학 중이었는데, 러시아투르크 전쟁이 발발하자 바로 의용병으로 지원했다. 하지만, 1877년에 부상을 입고는 제대했다. 참전의 경험과 요양생활은 그에게 여러 소설의 소재를 제공했다. 그래서 이후에는 본격적으로 창작에 전념했다.

미술관에 따르면, 프세볼로트 가르신은 반전주의자로서 평화를 꿈꾸고, 아름다움에 대한 사랑을 노래하며, 사회악에 대항하다 번민을 거듭하는 사람들의 인생역정에 주목했다. 정신병자로서의 자신의 개인적인 경험을 그린 소설도 유명하다. 1880년대 초반에는 일리야 레핀과 가까운 친구가 되었다. 그들은 당대의 정치와 사회 문제에 대한 관심을 공유했다.

프세볼로트 가르신은 17세에 처음 발작을 경험했다. 나이가 들며 이게 악화되어 정신병원에 입원하기를 반복했다. 하지만, 입원 중에도 집필활동을 멈추지 않았다. 그러다 1888년 갑자기 건물 내부의 계단 아래로 몸을 던졌다. 자살 시도였다. 그리고 며칠을 앓다가 결국 33세의 나이로 요절했다. 참고로, 그의 아버지와 형제가 그보다 먼저 자살했고, 이는 오랜 기간 동안 그에게 큰 상처를 남겼다.

정리하면, 프세볼로트 가르신은 예술혼으로 불타는 뛰어난 작

가인 동시에 오랜 기간 동안 마음이 많이 편찮은 사람이다. 그의 이글이글하지만 연약한 눈빛을 보면, 어쩔 수 없는 운명이 엄습함을 느끼는 가련한 사슴이 연상되며 나도 모르게 그윽한 연민의 감정이 불쑥 솟아오른다. 모르긴 몰라도 어머니의 마음, 정말 찢어졌겠다. 그의 아버지와 자식들의 비극 앞에서… 아마도 이를 헤아릴 길은 도무지 없다.

그렇다면 우리는 여기서 도무지 그 근원을 종잡을 수 없을 만큼 끝도 없이 깊은 나락으로 떨어지는 그의 **우울해서 가련한 마음**속으로 빙의한다. 한편으로, 그는 그런 상태에 자신이 왜 처하게 되었는지, 그리고 어떻게 이를 타개할 수 있는지 충분히 숙지했는지도 모른다. 하지만 상상해보건대, 어떤 연유에서인지 자기 자존심만큼은 그 무엇과도 맞바꿀 수 없었다. 마치 악마에게 영혼을 파는 순간, 자신의 존재가치마저 깡그리 다 부정되는 양. 자, 준비되었죠? 이제 들어갑니다.

다음, '**그림 31**', <**생각하는 사람**(The Thinker)>의 '기초정보'는 이렇다. 이는 **오귀스트 로댕**(Auguste Robin)의 작품이다. 그는 19세기 중순부터 20세기 초에 활동한 프랑스 작가이다. 그는 근대 조각의 독보적인 시조로 평가된다. 결과적으로 완성된 느낌보다는 살아 움직이는 듯이 생생한 과정의 맛을 극대화한 조각품으로 유명하다. 특정 부위는 섬세하게 묘사하고 다른 부위는 날 것처럼 처리해서 조형적인 대립항의 긴장을 유발하는 것이 특색이다.

작품 속 인물은 생각하는 사람이다. 미술관에 따르면, 그는 바로 오귀스트 로댕이나 다름없다. 당대의 비평가는 이 작품을 보고 잔인하리만치 울퉁불퉁한 근육과 깊은 생각에 몰두하는 모습, 그리

고 긴장에 몸을 웅크리고 있으면서도 한편으로는 편안하니 몸이 풀린 모습이 마치 꿈과 행동을 동시에 아우르는 듯 하다며 극찬했다.

이 작품은 원래 '지옥의 문(The Gates of Hell, 1880－1888)'의 중간 위쪽에 위치한 조각의 일부로 제작되었다 '지옥의 문'은 지옥으로 떨어지는 많은 사람들의 번뇌를 보여주는데, 단테(Alighieri Dante, 1265－1321)의 '신곡'을 토대로 제작되었다. 그리고 조형적으로는 미켈란젤로(Michelangelo Buonarroti, 1475－1564)의 조각품에 영향을 받았다.

그런데 기독교 종교화의 통상적인 양식에 따르면, 이런 경우에는 중간 위쪽에 자리를 차지하는 자는 바로 그리스도여야 한다. 하지만, 오귀스트 로댕은 그 대신에 족보도 알 수 없는 일개 사람을 그 자리에 앉혔다. 마치 데카르트(René Descartes, 1596－1650)의 유명한 말, "나는 생각한다. 고로 존재한다"가 암시하듯이, 신이 아니라 사람이 세상의 중심인 양.

물론 그 사람은 보편적인 고유명사(The Human)이다. 즉, 누구라도 될 수 있다. 혹은, 엄밀한 의미에서 어느 누구도 그를 대변할 수는 없다. 마치 해바라기는 구체적인 꽃의 한 예이지만 추상적인 고유명사인 '꽃'이 가진 모든 것이 될 수는 없듯이. 따라서 사람 그 자체를 있는 모습 그대로 그릴 길은 없다. 오히려, 그를 표현하기 위해서는 구체적인 시각화를 위해 누군가를 염두에 두어야만 한다.

일설에 따르면, 오귀스트 로댕은 작품 속 그 사람을 단테라고 간주하고는 제작에 임했다고 한다. 만약에 그렇다면 그의 마음속에서 그 사람은 단테가 맞다. 미술관의 설명에 따르면 로댕이 맞고. 그러고 보니 X함수가 따로 없다. 형, 뭐해? 또 그러고 있어? 그만 나와, 이번엔 내 차례.

미술관에 따르면, 특히 미국의 미술 후원자들 사이에서 이 작품의 인기는 상당했다. 한 예로, 뉴욕 메트로폴리탄 미술관에서 오귀스트 로댕의 작품만을 전문으로 수집하는 부서를 만든 장본인 역시도 그의 작업실을 방문해서는 주체함 없이 바로 '**그림 31**'의 제작을 의뢰했다.

물론 그 전부터 의뢰가 많았기에 1888년부터 이 작품은 여러 점이 제작되었다. 원래의 실물 크기보다 훨씬 확대되어. 이와 같이 독립적으로 작품을 전시하게 되니 원래의 종교적인 맥락은 온데간데없이 사라지고 더욱 폭넓은 감상이 가능해졌다. 그러고 보니 이제는 정말로 사람만 남은 거다.

그렇다면 이 작품에서는 더 이상 종교적인 고뇌가 아닌, 이제는 인간적인, 너무나 인간적인 고뇌만이 남아서 우리 주변을 맴돈다. 그야말로 불가에 따르면 '일체개고(一切皆苦)'가 따로 없다. 아니, 도대체 이 세상에는 뭐가 그렇게 고민할 게 많은지. 물론 다행스러운 것은 고민이 곧 고통은 아니다. 오히려, 즐거움과 같은 특권일 수도 있다.

정리하면, 생각하는 사람은 인본주의로 바라본 우리들의 자화상이다. 만약에 신본주의로 바라본다면, 우리들의 모습은 의존적이다. 신으로부터 자신의 존재가 비로소 증명되어야 하기에. 한편으로, '인본주의 인간'은 고독하다. 스스로 자신의 존재를 증명해야 하기에. 물론 과학에게 이를 의뢰할 수도 있다. 하지만, 당장은 내 안에 탑재된 이성이 먼저다. 사실 과학이는 항상 바쁘다. 그리고 얘는 항상 자기 일이 제일 중요하다. 그러니 이제 믿을 건 내 머리밖에. 충분히 단단하기를…

그렇다면 우리는 여기서 좋건 싫건, 결과적으로 어쩔 수 없이

자기 고민에 흠뻑 취해 헤어 나오지 못하는 그의 **심사숙고하는 진중한 마음**속으로 빙의한다. 어쩌면 그는 굳이 그러지 않아도 별 문제가 없었다. 아니, 그럴 시간에 뭐 하나라도 더 행동으로 보여주는 게 결과적으로 나았다. 그러고 보면 인생이 다 자기 업보다. 물론 그의 마음속에선 운명이냐 선택이냐, 그것이 문제로다.

분명한 건, 책에서 종종 접하던 '서구 근대주체'의 환상이 그의 온 몸에 선명하게 아로새겨져 있다. 나는 나다! 그런데 다중 작업(multitasking)을 감행하기에는 내 인식계의 처리속도 때문에 기왕이면 내가 딱 하나여야 깔끔한데… 아, 그러고 보니 저 사람 꼭 저러다가 머리에 부하 걸려요. 빨리 들어가요. 시간이 없어요!

<감정조절표>의 '전체점수'는 다음과 같다. '그림 30'의 프세볼로트 가르신은 자기 고민의 무게에 짓눌리는 성격이라 '음기'적이다. 그런데 한편으로는 자신을 억압하는 환경에 대한 반발심도 가지고 있다.

반면에 '그림 31'의 생각하는 사람은 스스로 고민을 사서 하는 성격이라 '양기'적이다. 그런데 한편으로는 자신의 선택에 책임을 지려다 머리가 복잡해지며 힘들어 한다. 물론 나와 다른 '사고의 작동방식'으로 이야기를 창작하는 것은 언제라도 가능하다.

'포괄적인 평가'는 다음과 같다. 이는 '비교표'의 <직역>을 <의역>한 것이다. 프세볼로트 가르신은 누구에게도 말 못할, 혹은 굳이 말해봤자 아무도 이해 못할 [씻을 수 없는 상처]에 힘들어한 나날이 지금 하루, 이틀이 아니다. 그동안 [참기 힘든 우울]감이 마음 곳곳을 갈기갈기 찢어놓았다. 아무리 이를 타개하려 해도 결국 남는 건 [기운 빼는 걱정]뿐, 생각은 그저 하릴없이 꼬여만 간다. 그

리고 날이 갈수록 [앞날에 대한 두려움]은 커져만 간다. 그러고 보면 어제도, 오늘도 [끊임없는 고민]이라니, 그저 내 마음 한편에 고이 간직할 뿐, 별다른 뾰족한 대책이 없다. 물론 아직도 [차오르는 충동]에 온 몸이 동한다. 그런데 이제는 그것도 귀찮다. 그래서 어쩌라고? [창작의 설렘]이라니, 기억도 잘 안 난다. 그런데 도대체 이 [삐딱한 오기]는 어디서 나오는 걸까? 그저 이해불가. 다시금 [참기 힘든 적개]가 팍 느껴지는 게 아, 어디 가서 정말 시비라도 걸고 싶은 심정이다. 이와 같이 내 [꺾지 못할 자존심]은 오늘도, 내일도 말썽이다. 도무지 현실적이지 않아서. 게다가, 이성을 찾고 돌이켜보면 [상대에 대한 무시]는 정말 이기적이다. 아이고, 나보고 어쩌라고? 그저 [지독한 자기연민]에 한바탕 통곡할 수밖에.

반면에 생각하는 사람은 [앞날에 대한 걱정]이 이만저만이 아니다. 하지만, 이는 정도의 차이는 있겠지만, 사람이라면 기본적으로 누구라도 마찬가지이다. 그래도 세상을 좀 살다 보니 내가 가진 [세상에 대한 고민]은 양반이다. '무엇'과 '어떻게'가 확실해서. 물론 그렇다고 해도 [이어지는 번민]은 오늘도, 내일도 여기저기에서 별의별 사단을 다 일으킨다. 그리고 당장 당면한 [문제에 대한 염려]는 도무지 그냥 넘겨 지나칠 수가 없다. 온 몸을 자극하니. 게다가, [지금 하는 일에 대한 확신], 도대체 이게 뭐라고, 그 여파가 정말 장난이 아니다. 이제는 정말 뭐 하나 마음 놓고 할 수가 없는 지경이다. 생각해보면, [주체적인 책임]이라니, 말은 참 깔끔해서 좋다. 하라는 것도 확실하고. 그런데 내 [꿈에 대한 갈망]은 따지고 보면 다 나를 위한 일이다. 그렇다. 내 마음은 이에 대한 [해결에의 의지]로 가득하다. 다행인 건, [사고에 대한 음미] 활동이 아직 유효하다. 세상에 한없이 중요한 일이라도 결국에는 즐기지 못하면 다 부질 없는 법 아니던

가? 문제는 어디선가 [몰려오는 불안]이 도무지 가시질 않는다. 이럴 땐 그저 남 일인 척, 무시하는 게 능사다. 한편으로, [끝도 없는 의심]은 당장 해소해주는 게 좋다. 그래야 건강하게 살 수 있다.

이제 구체적으로 <감정조절법>을 적용해보자. 첫째, 여기서 제시된 <순법(順法)>은 다음과 같다. 이를 적용한 건, 이런 경우에는 해당 감정을 차라리 더 과하게 쏟아내는 방식이 때에 따라 상당히 효과적이기 때문이다. 물론 가능한 방식은 여럿이다.

우선, 프세볼로트 가르신의 경우에는 [기운 빼는 걱정], [앞날에 대한 두려움], 그리고 [끊임없는 고민]을 한 조로 묶었다. 이들을 선택한 건, 이러다가 마음이 쇠하고 결국에는 무너지지나 않을까 걱정되어 그렇다. 참고로, 이들만 고려하면 '기운의 정도'는 '음기'가 강하다. 이는 전체 기운과 통한다.

순서대로 말하자면, 프세볼로트 가르신의 마음속에서 [기운 빼는 걱정]은 곡형, 즉 얽히고설켜있다. 도무지 어디서 시작할지, 어떻게 풀지 전혀 감이 잡히질 않는다. 걱정이 걱정을 낳는다더니, 비유컨대 거미줄이 무한히 가지를 치며 배배꼬이는 형국이다. 그런데 세상에서 가장 풀기 어려운 게 바로 감정의 실타래다. 딱 걸렸다. 절대 못 빠져나간다. 아이고…

그렇다면 그의 마음을 다잡기 위해서는 자신의 '마음의 작동방식', 즉 [기운 빼는 걱정]을 보듬어 주는 게 효과적이다. 그 특수성을 이해하며 몰아붙이지 않는 방식으로. 여기에는 극천형, 즉 '동류이호(同類異號)' 계열의 조치가 적합하다. 부담감을 줄여주는. "그래, 도대체 누가 이걸 제대로 이해하겠어. 내 인생을 살아보지 않고, 내 눈으로 세상을 경험하지 않고, 애초에 불가능한 일이지. 그러니 이

해하자. 어차피 설득 못해. 결국에는 내 인생, 내가 사는 거야. 즉, 걱정이 나야. '나다움'을 가슴 아프게 증명하는 '내 마음의 거울'이라고. 인생은 어차피 홀로서기야"라는 식으로. 이와 같이 내 특수성을 공경하기, 필요하다.

한편으로, [앞날에 대한 두려움]은 강상, 즉 무자비하다. 애처롭지 않은가. 측은지심도 없이 저딴 식으로 끝도 없이 몰아붙이면, 어떻게 이 땅에 발붙이며 숨 쉬고 살라고. 사람에겐 자고로 여지가 필요하다. 잠잠히 나를 돌아볼 시공 말이다. 그런데 실상은, 아직 오지도 않은 미래가 나를 이렇게 암울하게 만드니 도무지 현재의 내가 뭘 의욕적으로 할 수 있는 게 하나도 없다. 미래가 현재를 이토록 잡아먹다니, 이런 감정, 정말 싫다. 지금 제발 내가 할 일 좀 하게 내버려 둬. 그러고 보면 미래는 현재가 만드는 거 아냐?

그렇다면 [앞날에 대한 두려움]을 활용하는 게 좋겠다. 여기에는 극비형, 즉 '이류(異類)' 계열의 조치가 필요하다. 기분을 전환하는. "얘 정말 엄청나네. 그만 좀 할 수 없다면 이제는 나도 어쩔 수 없어. 내 작품의 재료로 널 쓰는 수밖에. 그래, 떠들어라. 받아 적을게. 물론 인세는 나만 먹는다. 한동안 힘들겠네. 그래도 작품 나오니까"라는 식으로. 이와 같이 피할 수 없으면 즐기기, 필요하다.

한편으로, [끊임없는 고민]은 극종형, 즉 비밀이다. 내가 한 자존심 한다. 천기누설이랄까, 절대로 입 밖에 꺼내고 싶지 않다. 물론 이 때문에 내가 마신 술, 어마어마하다. 그런데 어쩌랴? 삭히고, 삭히고, 또 삭힐 수밖에. 누군가는 이럴 땐 공개하는 게 결과적으로 더 좋다는 식으로 말도 하지만, 쉽게 말해 호사가들의 입방아에 오르고, 남들의 고정관념에 놀아나기 싫다. 그야말로 생각만 해도 끔찍한 일이다. 날 좀 가만 놔둬. 당장은 보지도, 말하지도 마. 뚝.

그렇다면 [끊임없는 고민]을 더욱 고립시키는 게 좋겠다. 여기에는 극극극농상, 즉 '이류(異類)' 계열의 조치가 필요하다. 기분을 전환하는. "관두자. 어차피 말할 개재가 아니라면 혼자서도 힘 뺄 필요가 없어. 아무도 모르는데 딱히 문제 삼아서 뭘 어쩌라고? 그러니 골방에서 명상이나 하며 그냥 네 인생 살아. 세상 밖으로 나오지 말고. 난 알아서 살다 갈게"라는 식으로. 이와 같이 그러려니 하고 남남되기, 필요하다.

다음, 생각하는 사람의 경우에는 [지금 하는 일에 대한 확신], [주체적인 책임], 그리고 [꿈에 대한 갈망]을 한 조로 묶었다. 이들을 선택한 건, 자신에 대한 과도한 믿음이 일으킬 부작용을 방지하기 위해서이다. 참고로, 이들만 고려하면 '기운의 정도'는 '양기'가 강하다. 이는 전체 기운과 통한다.

순서대로 말하자면, 생각하는 사람의 마음속에서 [지금 하는 일에 대한 확신]은 담상, 즉 도무지 끼지 않는 데가 없다. 굳이 확신과 관계없는, 혹은 필요 없는 사안을 처리할 때에도 이에 기반을 두고 행동하니 좀 과하다는 생각도 든다. 아무리 좋은 약도 적당해야 좋다는데… 너무 여기에만 매몰되면 우물 안 개구리가 될 위험성이 있다.

그렇다면 그의 마음이 경직되지 않기 위해서는 자신의 '마음의 작동방식', 즉 [지금 하는 일에 대한 확신]을 강화하는 게 효과적이다. 불씨를 더욱 키우는 방식으로. 여기에는 극측방, 즉 '이류(異類)' 계열의 조치가 필요하다. 기분을 전환하는. "지금 내가 하는 이런저런 일에 내 근거 없는 확신이 논리적으로 별 관련 없는 건 맞지. 그런데 그렇다고 정말 필요 없는 건 아냐. 여러모로 근성은 그 자체로

중요하거든. 이를테면 예술이라는 게 원래 그냥 막 밀어붙이다 보면, "어, 그게 또 그렇게 되나?" 하고 나오게 마련. 결국, 내가 지금 뭘 어떻게 하는지를 잘 알고, 책임지고, 기왕이면 이 기운을 슬기롭게 잘 활용하면 되잖아"라는 식으로. 이와 같이 알고도 밀어붙이기, 필요하다.

한편으로, [주체적인 책임]은 직형, 즉 일관되게 명확하다. 내 인생의 주인은 누가 뭐래도 나다. 그러니 내가 결정한 모든 사안에 대한 책임은 다 내 몫이다. 이를테면 자유의지는 하늘이 부여한 게 아니다. 그리고 부여했다 한들 책임지지 못한다. 그러니 나는 하늘로부터 연이 끊겨 홀로 땅으로 던져진 존재, 즉 스스로 삶을 꾸리는 개척자다. 물론 그러고 보면 좀 외로운 것도 사실이다.

그렇다면 [주체적인 책임]을 전파하는 게 좋겠다. 여기에는 극심형, 즉 '동류이호(同類異號)' 계열의 조치가 적합하다. 부담감을 줄여주는. "사람은 누구나 혼자야. 그리고 자신의 선택에 대해 책임을 져야 해. 그러니 난 혼자가 아니야. 오히려, 우리는 모두 다 함께 가는 동료야. 각자는 나름의 인생을 살고, 우리는 그렇게 만나지. 동지님, 안녕?"이라는 식으로. 이와 같이 사람의 공통적인 조건에 주목하기, 필요하다.

한편으로, [꿈에 대한 갈망]은 극앙방, 즉 나 밖에 없다. 내가 꾸는 꿈은 누구의 꿈보다 의미 있어. 그건 내 꿈이고 나는 나거든. 솔직히 지금 고생하는 건, 굳이 세상을 구하려는 대의 때문이 아니야. 오히려, 내 인생 지키려는 거지. 물론 모두 다 자신의 꿈에 충실하면 세상은 조금씩 좋아지게 마련. 결국에는 그게 정답 아니겠어? 그런데 왜 마음이 좀 허하지?

그렇다면 [꿈에 대한 갈망]에 너무 신경 쓰지 않는 게 좋겠다.

여기에는 극소형, 즉 '이류(異類)' 계열의 조치가 필요하다. 기분을 전환하는. "꿈이 있다는 건 아무런 문제가 안 돼. 그게 아무리 사적이건, 혹은 공적이건. 그런데 진짜 문제는 여기에 매몰되어 지금의 나 자신에게 만족하지 못할 때 비로소 발생하지. 생각해보면, 원하는 미래를 위해 굳이 사랑하는 현재를 갈아먹을 이유가 없잖아? 꿈이 뭔지 알면 그걸로 족해. 어차피 틈만 나면 노력할 거니까. 그러나 지금은 내게 소중한 다른 일 좀 먼저 할게"라는 식으로. 이와 같이 열정을 배분하기, 필요하다.

둘째, 여기서 제시된 <잠법(潛法)>은 다음과 같다. 이를 적용한 건, 이런 경우에는 해당 감정을 반대로 해소하는 방식이 때에 따라 상당히 효과적이기 때문이다. 물론 가능한 방식은 여럿이다.

우선, 프세볼로트 가르신의 경우에는 [삐딱한 오기], [참기 힘든 적개], 그리고 [꺾지 못할 자존심]을 한 조로 묶었다. 이들을 선택한 건, 자칫 잘못하면 일을 칠 것만 같은 위험성이 있기 때문이다. 참고로, 이들만 고려하면 '기운의 정도'는 '양기'가 강하다. 이는 전체 기운과 상반된다. 주의를 요한다.

순서대로 말하자면, 그의 마음속에서 [삐딱한 오기]는 비형, 즉 연유를 모른다. 도대체 선천적으로 타고난 것인지, 날이 갈수록 드세지는 이 반골 기질을 앞으로는 어떻게 감당할지 알 수가 없다. 틈만 나면 삐딱한 게 나도 힘들다. 이를테면 무던하게 받아들여주고 싶을 때도 있다. 그런데 도무지 용납할 수가 없다. 그러고 보면 세상이 이토록 악한 것인지, 내 마음이 모난 건지… 뭔가 둘 다일 거 같아 괜스레 불안하다.

그렇다면 그의 꼬인 마음을 풀어주기 위해서는 자신의 '마음의

작동방식', 즉 [삐딱한 오기]를 뒤집는 게 효과적이다. 비유컨대, 원래와는 반대로 감정을 수축하거나 이완하는 것이다. 여기에는 후방, 즉 '이류(異類)' 계열의 조치가 필요하다. 기분을 전환하는. "어이구, 오기님께서 또 발동하시네. 우선은 몸을 좀 낮추자. 확률적으로 보자면, 대놓고 오기 부려서 좋았던 적이 없어. 나중에 허심탄회하게 대화하면 되지 뭐. 그러니 우선 이건 넘기고 보자"라는 식으로. 이와 같이 목적이 있어 넘어가기, 필요하다.

한편으로, [참기 힘든 적개]는 전방, 즉 언제 터질지 불안하다. 정말 들고 일어나면 뭔 일이 얼마나 벌어질지 그 내용과 범위를 도무지 가늠하기 어렵다. 게다가, 이게 워낙 선악구도와 권선징악 구조가 분명해서 마치 어떠한 종류의 복수도 용서되는 분위기인 듯하니 더욱 긴장된다. 그런데 문제는 아마도 실제로 법적인 책임소재를 따지다 보면 꼭 내 생각대로만 되지는 않을 것 같다.

그렇다면 [참기 힘든 적개]를 뒤집는 게 좋겠다. 여기에는 후방, 즉 '동류동호(同類同號)' 계열의 조치가 무난하다. 정공법으로 밀어붙이는. "으악, 적개님이 여기서 등장하면 정말 대박. 이건 무조건 달래고 보자. 내가 법 위에 신은 아니잖아. 당장 싸우면 모두 다 피해야. 그러지 않아도 지금 할 일 많은데…"라는 식으로. 이와 같이 목적이 있어 넘어가기, 필요하다.

한편으로, [꺾지 못할 자존심]은 상방, 즉 하늘을 찌른다. 솔직히 말해서, 얼핏 보면 내가 참 정의로운 것 같은데, 알고 보면 이게 다 그 알량한 자존심 때문이다. 그런데 여기서 주의할 점! 나에 대해 '알량한'과 같은 단어는 나만 쓸 수 있다. 누구라도 그딴 식으로 내 자존심 건드리면 알지? 자, 시간 낭비하지 말고 다들 무릎 꿇어라. 지금 바로 누구도 어찌할 수 없는 신적 기운 앞이라고. 앙?

그렇다면 [꺾지 못할 자존심]을 뒤집는 게 좋겠다. 여기에는 한 방, 즉 '동류동호(同類同號)' 계열의 조치가 무난하다. 정공법으로 밀어붙이는. "공상은 언제나 즐거워. 하늘을 나는 기분은 언제나 환영이야. 그리고 어느 누군들 자기 자존심 꺾고 싶을까. 그러나 때에 따라 당면한 현실에 눈을 감지는 말자. 이를테면 자존심이 중요해, 내가 중요해? 당연히 내가 중요하지. 그런데 자존심이 나야? 아니, 그건 한편으로 소중하지도 않아. 아집은 잘못된 습관일 뿐. 결국, 자존심이 소중해지려면 내 소중한 걸 그게 지켜줘야 해. 그러면 현실의 예를 들며 쭉 한번 살펴보자"라는 식으로. 이와 같이 나 자신을 직시하기, 필요하다.

다음, 생각하는 사람의 경우에는 [앞날에 대한 걱정], [세상에 대한 고민], [이어지는 번민], 그리고 [문제에 대한 염려]를 한 조로 묶었다. 이들을 선택한 건, 이러다 어느 순간 마음이 무너질 위험성이 있기 때문이다. 참고로, 이들만 고려하면 '기운의 정도'는 '양기'가 강하다. 이는 전체 기운과 통한다.

순서대로 말하자면, 그의 마음속에서 [앞날에 대한 걱정]은 극심형, 즉 보편적이다. 기본적으로 모든 인생은 소중하다. 그런데 세상에 예측 가능한 인생은 없다. 따라서 걱정 없는 사람은 없다. 설사 없더라도 그게 꼭 자랑스러운 일도 아니고. 이를테면 역경, 불안, 자극, 설렘 등은 '사람의 맛'을 더욱 그윽이 풍기는 생의 원동력이다. 그런데 걱정이 걱정을 낳는 패턴이 무한 반복되며 여기에서 헤어 나오지 못할 경우에는 큰일 난다. 과도한 걱정에 잡아먹혀서는 안 될 일이다. 그리고 보니 돌이켜보면 그동안 좀 과하긴 했다. 인정.

그렇다면 그의 마음이 편안하기 위해서는 자신의 '마음의 작동 방식', 즉 [앞날에 대한 걱정]을 뒤집는 게 효과적이다. 비유컨대, 원래와는 반대로 감정을 수축하거나 이완하는 것이다. 여기에는 극원형, 즉 '동류이호(同類異號)' 계열의 조치가 적합하다. 부담감을 줄여주는 "걱정이 습관이 되면 그게 바로 고질병이야. 이를테면 주종관계가 바뀌어 문제가 문제가 아니라 걱정 자체가 문제가 되어 버리거든. 다행인 건 약은 있어. 걱정은 불씨와 같아서 인화성 물질을 필요로 하잖아? 그러니 유리병 안에 그냥 가만 둬. 알아서 탈 만큼 타다가 꺼지든지 말든지. 아니, 여기가 어디라고 낄 때 껴야지. 자기가 무슨 대단한 주인공인 줄 알아. 가만 놔두면 할 말도 없으면서…"라는 식으로. 이와 같이 그저 가만 놔두기, 필요하다.

　　한편으로, [세상에 대한 고민]은 극균형, 즉 여러모로 아귀가 잘 맞는다. 이를테면 내가 하는 고민은 다 그럴 만한 이유가 있어. 내가 괜히 그럴까. 이래봬도 정신연령이 몇 살인데… 다 사연이 있으니까 그러지. 바빠 죽겠는데 하필이면 탓할 일들이 주변에 대략 오만가지야. 내 인생 왜 이러냐. 아휴, 내가 말을 못해서 그렇지, 정말 어쩔 수 없다니까?

　　그렇다면 [세상에 대한 고민]을 뒤집는 게 좋겠다. 여기에는 횡형, 즉 '동류이호(同類異號)' 계열의 조치가 적합하다. 부담감을 줄여주는 "아, 그렇구나. 고민 정말 많았나 봐… 그런데 좀 구체적으로 얘기해줘. 나도 있으면 바로 나누잖아. 그게 그 자체만으로도 꽤나 힘이 되더라고. 또 알아? 내가 엄청난 도움을 줄 수 있을지도… 이거 승리의 V자 맞지?"라는 식으로. 이와 같이 주변에 다 터놓기, 필요하다.

　　한편으로, [이어지는 번민]은 방형, 즉 난리를 친다. 그쯤 하고

끝나면 넘어가겠는데, 정말 끝이 안 보인다. 물론 애초에는 충분히 그럴 수 있다. 그런데 도무지 풀리지 않고 여기저기 심기를 거슬러야만 하는 저 심보, 참 가지가지 한다. 정말 성격 봐라. 도대체 어떻게 하면 저걸 똑 부러지게 끊고, 이제는 과거의 일인 양 치부할 수 있을까?

그렇다면 [이어지는 번민]을 뒤집는 게 좋겠다. 여기에는 <u>원형</u>, 즉 '동류동호(同類同號)' 계열의 조치가 무난하다. 정공법으로 밀어붙이는. "번민이라니, 그냥 놔둬봐. 제 풀에 죽게. 그게 지속되는 가장 결정적인 이유가 바로 자꾸 대꾸를 해줘서 그렇거든? 그런데 상대 없으면 맥을 못 춰. 즉, 자생력이 없는 관심종자야. 남들 안 보면 바로 온순해지는. 굳이 삐치지 않을까 너무 걱정하지는 말고. 넌 참 착해서 문제야'라는 식으로. 이와 같이 알고도 넘어가기, 필요하다.

한편으로, [문제에 대한 염려]는 <u>명상</u>, 즉 참 뚜렷하다. 내 눈에는 문제가 너무도 잘 보인다. 그런데 이걸 못 보면 정말 문제다. 솔직히 무슨 소린지 잘 모르겠는 사람, 손! 아이고, 참 속 편해서 좋겠다. 모르면 부끄러워서라도 빨리 찾아봐야지. 그래, 여기에 뚱딴지같이 신경 쓰고 있을 여유가 없다. 내가 진짜 염려가 이만저만이 아니거든? 나 지금 힘들다고.

그렇다면 [문제에 대한 염려]를 뒤집는 게 좋겠다. 여기에는 <u>탈상</u>, 즉 '동류동호(同類同號)' 계열의 조치가 무난하다. 정공법으로 밀어붙이는. "염려가 능사냐? 결국에는 사람이 그거 때문에 알아서 무너지더라. 다른 일은 손에도 안 잡히고. 그게 바로 자기 마음 파먹는 거잖아? 아니, 벌은 받을 사람이 받아야지. 애꿎은 내가 왜? 한편으로, 솔직히 그렇게 토씨 하나 틀리지 않고 기억은 다 나? 잘 모르는 건 그냥 잘 모르겠다 그래. 언제 적 일을 가지고 방금 일어난

일인 양, 그렇게 부산을 떨어? 소설은 정도껏 써야 건강에 좋아"라는 식으로. 이와 같이 쓸데없이 부풀리지 말기, 필요하다.

셋째, 여기서 제시된 **<역법(逆法)>**은 다음과 같다. 이를 적용한 건, 이런 경우에는 해당 감정을 반대로 해소하는 방식이 때에 따라 상당히 효과적이기 때문이다. 물론 가능한 방식은 여럿이다.

우선, 프세볼로트 가르신의 경우에는 [씻을 수 없는 상처], 그리고 [참기 힘든 우울]을 한 조로 묶었다. 이들을 선택한 건, 더 이상은 스스로 감당하기 버거운 무력감을 느끼지 않게 하려고 그렇다. 참고로, 이들만 고려하면 '기운의 정도'는 '음기'가 강하다. 이는 전체 기운과 통한다.

순서대로 말하자면, 그의 마음속에서 [씻을 수 없는 상처]는 극천형, 즉 남들은 헤아릴 수가 없다. 이와 같은 불행은 겪어보지 않은 사람은 결코 알 수 없다. 아, 생각만 해도 정말 사람의 탈을 쓰고 그럴 수는 없는 일이다. 게다가, 하늘마저도 이렇게 비정할 수가. 결국에는 망각의 샘물이 답이다. 그거 없이는 억 만 번 다시 태어나도 도무지 잊을 수가 없을 테니. 그래, 나는 저주받은 존재다. 신의 가호가 그대와 함께 하기를.

그렇다면 그의 피폐한 마음을 회복하려면 그러한 '마음의 작동 방식', 즉 [씻을 수 없는 상처]를 새롭게 전환하는 게 효과적이다. 비유컨대, 원래보다 더 강하게 반대로 밀어붙이는 것이다. 여기에는 극극극측방, 즉 '이류(異類)' 계열의 조치가 필요하다. 기분을 전환하는. "나보다 저주받은 존재, 한번 나와 보라 그래. 세상은 요지경이라니 재미있겠네, 아주. 그런데 말이야. 만약에 안 나오면 소설계는 내가 그냥 통으로 다 접수해버린다. 예술은 저주와 동고동락하

는 동료니까. 저 끈끈한 응어리 좀 봐. 대단하지?"라는 식으로. 이와 같이 그래서 더욱 찬란하기, 필요하다.

한편으로, [참기 힘든 우울]은 방형, 즉 생 난장판이다. 도무지 뭘 해도 다리를 건다. 즉, 한 번이라도 가만 좀 놔두고 지나가는 적이 없다. 남들 고려도 없고, 그야말로 안하무인의 극치랄까. 그런데 그 와중에 버릇이 있기를 순간적으로 기대했다니 헛웃음이 날 정도다. 이건 도가 지나치다. 정말 참기 힘들다. 감정 파손도 아주 심각하고. 내 마음의 두개골을 참 제대로 흔들어 놓는구나. 모양 바꾸겠다. 앞으로 정상적으로 기능이나 할런지.

그렇다면 [참기 힘든 우울]을 전환하는 게 좋겠다. 여기에는 극원형, 즉 '동류동호(同類同號)' 계열의 조치가 무난하다. 정공법으로 밀어붙이는. "우울아. 내가 널 참기 힘든 이유는 희망이 때문이었어. 그런데 이제는 그럴 필요가 없어졌네. 결국에는 떠나갔으니까. 그리고 나에 대한 네 집착, 잘 알아. 하지만 말이야. 다시 말할게. 난 너랑 안 맞아. 그러니 우리 남은 세월, 알아서 맘대로 살자. 솔직히 난 해야 할 일이 남았어. 너와 관계없는 그 일. 그러니 앞으로는 더 이상 말 섞을 일 없고, 지금 말할게. 가만있어"라는 식으로. 이와 같이 매정하게 연을 끊기, 필요하다.

다음, 생각하는 사람의 경우에는 [몰려오는 불안], 그리고 [끝도 없는 의심]을 한 조로 묶었다. 이들을 선택한 건, 과도한 마음의 집착에 무너질 위험성이 있기 때문에 그렇다. 참고로, 이들만 고려하면 '기운의 정도'는 '음기'가 강하다. 이는 전체 기운과 상반된다. 주의를 요한다.

순서대로 말하자면, 그의 마음속에서 [몰려오는 불안]은 극후

방, 즉 피할 수만 있으면 좋겠다. 나름 오랜 기간, 공력을 집중해서 치열하게 사고하다 보니 이제 좀 논리적으로 아귀가 맞으면서 모든 게 명료해지나 했다. 그런데 불필요한 감정이 자꾸 내 마음을 어지럽힌다. 도대체 이를 어찌하나? 지성의 경지에 오름으로써 진정으로 초인으로 거듭나려는 나를 어떻게든 발목 잡는 저 대책 없는 시정잡배들, 왠지 불안하다. 어쩌면 그들이 나의 다른 모습인 것만 같아서.

그렇다면 그의 마음에 근원적인 두려움을 청산하려면 그러한 '마음의 작동방식', 즉 [몰려오는 불안]을 확실히 전환하는 게 효과적이다. 비유컨대, 원래보다 더 강하게 반대로 밀어붙이는 것이다. 여기에는 극극극건상, 즉 '이류(異類)' 계열의 조치가 필요하다. 기분을 전환하는. "하하하. 바보야, 그거 나 맞아. 지성만이 난 줄 알았어? 내가 오로지 하난 줄 알았어? 정말로? 솔직히 다 알면서… 사람이 어디 가니? 그냥 받아들여. 그리고 그거 별거 아냐. 특히나 메마른 감정으로 받아들이면, 스스로 알아서 가루가 되더라고. 바보같이. 그러니 누가 진짜 바본지는 그때 가서 보자고"라는 식으로. 이와 같이 당연하게 치부하기, 필요하다.

한편으로, [끝도 없는 의심]은 극하방, 즉 바로 눈앞에 당면한 문제다. 뭘 해도 의심을 떨칠 수 없으니 그 무엇도 믿을 수 없고, 따라서 손에 잡히는 일이 도무지 없다. 이걸 해결하지 못하면 당장 생산적인 성과를 내는 건 말 그대로 물 건너갔다. 그런데 계속 파고 들어가다 보니 결국에는 의심이 가장 문제적이다. 그야말로 만병의 근원이다. 얘는 도대체 어디서 어떻게 왜 내게 주입된 거야? 그런데 의심을 의심하라니, 그야말로 명탐정 나셨네. 그래, 다 운명이다.

그렇다면 [끝도 없는 의심]을 전환하는 게 좋겠다. 극극극횡형, 즉 여기에는 '이류(異類)' 계열의 조치가 필요하다. 기분을 전환하는. "의심이가 문제적인 거, 완전 동의! 그러니까 굳이 생사람 잡지 말고, 진짜 문제랑 상대해야지. 그런데 의심이 말 많은 거 알지? 그저 잡으려고 벼르기만 하지 말고, 얘랑 허심탄회하게 밑바닥까지 한번 대화해볼래? 너도 한 말발 하잖아. 혹시 알아? 서로 신뢰감이 형성될지. 의심이를 의심하면 어차피 끝이 없잖아? 그런데 의외로 믿는 구석 생기면 장난 아니겠다"라는 식으로. 이와 같이 의심을 신뢰하기, 필요하다.

물론 여기까지 다룬 조절법이 전부는 아니다. 이외에도 범위와 방식은 무척이나 다양하다. 그에 따른 효과는 서로 다르게 마련이고. 하지만, 언젠가는 판단하고 실행해야 할 때가 온다. 감정은 우리가 성숙할 때까지 기다려주지 않는다. 그래서 항상 준비된 자세가 필요하다. 여러 안을 가진 채로.

'천심비'와 관련해서, '그림 30'에서는 [씻을 수 없는 상처], 그리고 '그림 31'에서는 [앞날에 대한 걱정]이 문제적이다. 나는 여기에 제시된 '비교표'에서 전자의 경우에는 극천형을 극극극측방으로 전환하는 '이류' 계열의 <역법>, 그리고 후자의 경우에는 극심형을 극원형으로 전환하는 '동류이호' 계열의 <잠법>을 제안했다. 즉, 프세볼로트 가르신에게는 "나만큼 상처받은 사람 있으면 나와 보라 그래. 너 작품 좀 보자", 그리고 생각하는 사람에게는 "걱정하던지 말든지 나랑은 별 상관없는 일이야. 쟤는 혼자 두면 원래 저래"라는 식으로 마음을 북돋았다.

그런데 내 목소리는 과연 유효할까? 그리고 누구에게? 내 마음

길을 따르면 우선은 그럴 법하다. 그렇다면 이제 중요한 것은 실천이다. 일상의 <동작>으로, <생각>으로, <활동>으로. 그러다 보면 '내일의 나'는 드디어 '오늘의 나'가 된다. 목소리를 가다듬는 시간, 노래를 불러 본다. 그러고 보니 산들바람이 참 시원한 날이다.

5 입체: 사방이 둥글거나 각지다

　- 평온한 마음 vs. 무너진 마음

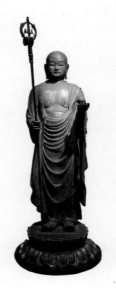 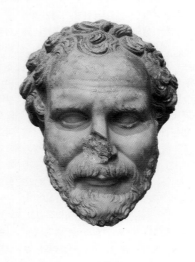

▲ 그림 32
〈지장보살〉,
가마쿠라 시대, 12세기 말-13세기 중반

▲ 그림 33
〈데모스테네스(BC 384-322)의 대리석
두상〉, 로마 제국시대, 2세기,
BC 280에 제작된 그리스 청동상의 복제

　〈감정조절표〉의 '원방비'에 따르면, 현재 내 '특정 감정'을 돌이켜볼 때 가만두면 그저 무난하다면, 비유컨대 사방이 둥근 경우에는 '음기'적이다. 반면에 한시도 가만히 있지 못하고 이리저리 부닥친다면, 비유컨대 사방이 각진 경우에는 '양기'적이다.

　이와 관련해서 '그림 32'의 [갈수록 더해지는 피로]는 극원형으로 '음기', 그리고 '그림 33'의 [어쩔 도리가 없는 좌절]은 극방형으로 '양

▲ 표 31 <비교표>: 그림 32-33

ESMD	그림 32	그림 33
약식	esmd(+1)=[갈수록 더해지는 피로]극원형, [과도한 업무의 억압]측방, [지난한 고통]극균형, [끝도 없는 염려]탁상, [중생에 대한 연민]청상, [좋은 세상에 대한 희망]극횡형, [구원에의 열정]극대형, [중생에 대한 바람]직형, [불의에 대한 반감]극전방, [열반에의 기대]극하방, [생의 번뇌]유상, [승리의 쾌감]농상	esmd(+1)=[어쩔 도리가 없는 좌절]극방형, [패배의 상처]비형, [결국에는 체념]극하방, [애국에의 열정]극대형, [정의에 대한 기대]극심형, [세상에 대한 희망]직형, [불굴의 의지]농상, [당면한 억압]후방, [묘안에의 열망]측방, [설득의 즐거움]탁상, [어린 시절의 아픔]유상, [개인적인 한]노상, [내 인생의 비애]습상
직역	'전체점수'가 '+1'인 '양기'가 강한 감정으로, [갈수록 더해지는 피로]는 가만두면 매우 무난하고, [과도한 업무의 억압]은 임시변통적이며, [지난한 고통]은 여러모로 말이 되고, [끝도 없는 염려]는 이제는 어렴풋하며, [중생에 대한 연민]은 아직은 신선하고, [좋은 세상에 대한 희망]은 남에게 매우 터놓으며, [구원에의 열정]은 여기에만 매우 신경을 쓰고, [중생에 대한 바람]은 대놓고 확실하며, [불의에 대한 반감]은 매우 호전주의적이고, [열반에의 기대]는 매우 현실주의적이며, [생의 번뇌]는 이제는 받아들이고, [승리의 쾌감]은 딱히 다른 관련이 없다.	'전체점수'가 '+1'인 '양기'가 강한 감정으로, [어쩔 도리가 없는 좌절]은 이리저리 매우 부닥치고, [패배의 상처]는 뭔가 말이 되지 않으며, [결국에는 체념]은 매우 현실주의적이고, [애국에의 열정]은 여기에만 신경을 매우 쓰며, [정의에 대한 기대]는 누구라도 매우 그럴 듯하고, [세상에 대한 희망]은 대놓고 확실하며, [불굴의 의지]는 딱히 다른 관련이 없고, [당면한 억압]은 회피주의적이며, [묘안에의 열망]은 임시변통적이고, [설득의 즐거움]은 이제는 어렴풋하며, [어린 시절의 아픔]은 이제는 받아들이고, [개인적인 한]은 이제는 피곤하며, [내 인생의 비애]는 감상에 젖는다.
시각	'전체점수'가 '+1'인 '양기'가 강한 감정으로, [갈수록 더해지는 피로]는 사방이 매우 둥글고, [과도한 업무의 억압]은 옆으로 향하며, [지난한 고통]은 대칭이 매우 잘 맞고, [끝도 없는 염려]는 색상이 흐릿하며, [중생에 대한 연민]은 신선해 보이고, [좋은 세상에 대한 희망]은 가로폭이 매우 넓으며, [구원에의 열정]은 전체 크기가 매우 크고, [중생에 대한 바람]은 외곽이 쫙 뻗으며, [불의에 대한 반감]은 매우 앞으로 향하고, [열반에의 기대]는 매우 아래로 향하며, [생의 번뇌]는 느낌이 부드럽고, [승리의 쾌감]은 형태가 연하다.	'전체점수'가 '+1'인 '양기'가 강한 감정으로, [어쩔 도리가 없는 좌절]은 사방이 매우 각지고, [패배의 상처]는 대칭이 잘 안 맞으며, [결국에는 체념]은 매우 아래로 향하고, [애국에의 열정]은 전체 크기가 매우 크며, [정의에 대한 기대]는 깊이폭이 매우 깊고, [세상에 대한 희망]은 외곽이 쫙 뻗으며, [불굴의 의지]는 형태가 연하고, [당면한 억압]은 뒤로 향하며, [묘안에의 열망]은 옆으로 향하고, [설득의 즐거움]은 색상이 흐릿하며, [어린 시절의 아픔]은 느낌이 부드럽고, [개인적인 한]은 오래되어 보이며, [내 인생의 비애]는 질감이 윤기난다.

순법	esmd(+5)=[좋은 세상에 대한 희망]극횡형, [구원에의 열정]극대형, [중생에 대한 바람]직형 R<[좋은 세상에 대한 희망]극극극심형(ii), [구원에의 열정]극극극명상(iii), [중생에 대한 바람]극직형(i)	esmd(+5)=[애국에의 열정]극대형, [정의에 대한 기대]극심형, [세상에 대한 희망]직형 R<[애국에의 열정]극극극횡형(ii), [정의에 대한 기대]극극극비형(ii), [세상에 대한 희망]극담상(iii)
잠법	esmd(-3)=[갈수록 더해지는 피로]극원형, [과도한 업무의 억압]측방, [지난한 고통]극균형, [끝도 없는 염려]탁상 R=[갈수록 더해지는 피로]극건상(iii), [과도한 업무의 억압]소형(iii), [지난한 고통]횡형(ii), [끝도 없는 염려]명상(i)	esmd(+1)=[어쩔 도리가 없는 좌절]극방형, [패배의 상처]비형, [결국에는 체념]극하방 R=[어쩔 도리가 없는 좌절]극습상(iii), [패배의 상처]극균형(i), [결국에는 체념]극상방(i)
역법	esmd(-4)=[열반에의 기대]극하방, [생의 번뇌]유상, [승리의 쾌감]농상 R>[열반에의 기대]극극극청상(iii), [생의 번뇌]극강상(i), [승리의 쾌감]극상방(iii)	esmd(-3)=[어린 시절의 아픔]유상, [개인적인 한]노상, [내 인생의 비애]습상 R>[어린 시절의 아픔]극심형(iii), [개인적인 한]극담상(ii), [내 인생의 비애]극측방(iii)

기'를 드러낸다. 전자는 누구보다 피로한 업무환경에서도 소신을 지키며 자신의 임무를 꾸준히 수행하는 강직한 성격이고, 후자는 자신의 인생을 걸고 투신했으나 결과적으로 원하는 바를 이루지 못한 한에 몸서리치면서도 끝까지 소신을 버리지 못하는 우직한 성격이다. 즉, 전자는 자신의 과업을 꾸준히, 그리고 원만하게 달성해나가는 상태, 그리고 후자는 자신의 과업을 차마 달성하지 못하고 그만 막혀버린 상태다. 그러니 전자는 의욕적이고, 후자는 의욕이 꺾였다. 따라서 '원방비'는 이 둘을 비교하는 명확한 지표성을 획득한다.

그런데 '기운의 정도'는 상대적이고 복합적이다. 따라서 총체적으로 판단해야 한다. 이를테면 '비교표'에 따르면, '그림 32'의 전반적인 마음은 뒤집혔다. 반면에 '그림 33'은 '원방비'와 통한다. 즉, 전자와 후자 모두 '양기'를 띤다. 물론 그 안을 들여다보면 여러 감정의

여러 기운이 티격태격 난리가 난다. 그야말로 기운생동의 장이 따로 없다.

　이제 본격적으로 이 둘의 마음을 열어보자. 우선, '그림 32', <지장보살(Jizō)>의 '기초정보'는 이렇다. 이는 작가미상이다. 작품 속 인물은 지장보살(地藏菩薩, kshitigarbha)이다. 그는 훗날에 미래 부처인 미륵불(彌勒佛, Maitreya)이 출현하기 이전까지 그간의 중생을 구제하도록 석가모니불(釋迦牟尼佛, Sakyamuni)의 위촉을 받은 보살이다. 그렇다면 그는 역사적으로 이미 입멸한 부처인 석가모니불과 아직 출현하지 않은 부처인 미륵불 사이의 시공, 즉 현재 우리들의 삶의 고통을 긍휼히 여기는 현재 진행형 보살이다. 즉, 우리들과 가장 가까이 계시는 핫라인이다.

　특히, 그는 지옥의 형벌 속에서 신음하는 중생들을 구원하고자 그 속으로 몸소 들어갔기에 소위 '지옥의 부처님'으로 공경된다. 석가모니불에게 지옥이 텅 빌 때까지는 성불하지 않겠다고 다짐할 정도로 지옥의 중생들을 긍휼히 여겼다고 한다. 그리고 보면 우리들이 있는 이곳이 바로 지옥? 허구한 날 이곳저곳, 주변을 바쁘게 배회하시는 모습을 보면… 즉, 도무지 일감이 줄 생각을 안 하니 미륵불의 등장은 먼 훗날 이야기로 전혀 실감이 안 날 지경이다.

　미술관에 따르면, 이 작품에서 그는 정처 없이 떠돌아다니는 방랑객 수도승의 모습이다. 그의 왼손에는 마침내 소망하는 바가 이루어지는 보석을 들고 있고, 오른손에는 곤봉을 들고 있는데, 맨 위에는 그의 현장방문을 소리로 알리는 여섯 개의 링이 매달려있다. 의복 주름의 유려한 흐름을 보면 이 작품이 일본 초기 가마쿠라 시대에 제작되었음을 추정할 수 있다. 그리고 이 작품의 아래편

에 아직도 생생히 남아있는 진한 색상과 금박 장식을 통해 이 작품의 원 상태를 어느 정도 추측할 수 있다.

정리하면, 지장보살은 쉼 없이 고군분투하는 노력형이지만, 끝도 없이 밀려드는 업무량에 치여 한편으로는 인생의 고단함도 느끼는 분이다. 하지만, 그는 다분히 초월적인 존재다. 한낱 연약한 심신에 구속되는 사람이 아닌. 따라서 그의 경우에 고단함은 세상을 향한 사명감을 더욱 자극하는 유용한 재료가 된다. 비유컨대, 지옥의 형벌에 오히려 춤을 추는 대단한 분이다. 그러니 다들 벌벌 떨 수밖에.

그렇다면 우리는 여기서 이것저것 잴 거 없이 끝없이 전진하며 도무지 좌절이라고는 모르는 그의 **결의에 찬 마음**속으로 빙의한다. 물론 수많은 다른 사람들처럼 그 역시도 온갖 고초를 다 겪으며 역경을 헤쳐나갔다. 그래서 이와 같은 비장한 표정이 묘하게 나오는구나. 즉, 그는 외계에서 온 존재로서 중생들의 몸 고생, 마음 고생을 그저 생략하고 지나간 게 아니다. 그런데 그럼에도 불구하고 개의치 않는 모습, 정말 굉장하다. 저절로 고개가 숙여진다. 자, 공손한 마음 준비되셨죠? 몸을 낮추고 이제 한 걸음, 두 걸음 조용히 들어갑니다.

다음, '그림 33', <데모스테네스의 대리석 두상(Marble head of Demosthenes)>의 '기초정보'는 이렇다. 이는 작가미상이다. 작품 속 인물은 데모스테네스(Demosthenes)이다. 그는 고대 그리스의 아테네에서 활동했던 유명한 웅변가이자 정치가, 그리고 애국자이다.

그는 어릴 때 아버지를 여의고는 믿었던 후견인에게 유산을 횡령 당했다. 그래서 웅변술을 배워 이에 대한 소송을 직접 처리하

며 승리한 후에는 아예 법정 변호를 직업으로 삼게 되었다. 그런데 그가 웅변을 위해 기울인 노력에 대한 일화는 눈물겹다. 즉, 피나는 노력형이었다. 참고로, 기록에 따르면 그는 착하고 얌전하기보다는, 오히려 억척스럽고 저돌적인 성격이었던 것으로 보인다.

한편으로, 젊은 시절부터 그는 마케도니아의 왕, 필리포스 2세 (Philippos II, 재위 BC 359-BC 336)의 권력이 그리스의 독립에 큰 위협이 된다고 느꼈다. 그래서 정계로 진출해서는 평생에 걸쳐 공격적으로 반 마케도니아 정책을 입안시키고자 노력했다. 얼마나 절절했던지 그는 아테네 내에서 뿐만 아니라, 그리스의 다른 도시국가를 전전하며 그곳의 시민들에게도 공개적으로 애원할 정도였다. 그래서였는지, 역사적으로 그의 이름으로 현재까지 전해지는 연설은 무려 61편에 이른다. 당대에 그만큼 대중적인 파급력이 높았다.

하지만, 결과적으로 그리스를 침공한 마케도니아를 물리치지 못하고 마침내 그는 사형을 선고받는다. 일설에 따르면, 도피하여 칼라우리아 섬의 포세이돈 신전에 은신했는데 발각되자 음독자살로 최후를 맞이했다. 그를 잡으러 온 병사들에게 편지를 쓴다는 핑계를 대고는 독약병에 갈대붓을 찍어 마셨던 것이다.

미술관에 따르면, 로마 시대에 제작된 그의 초상 작품이 아직도 50개가 넘게 전해지는 것을 보면 그의 인기가 오랜 기간 이어졌음을 짐작할 수 있다. 그런데 이 모든 작품은 BC 280년, 즉 데모스테네스의 사후에 제작된 그리스 청동상을 복제한 것으로 보인다. 만약에 인기가 지속되었다면 누가 먼저랄 것도 없이 긴 기간 동안 산발적으로 복제가 진행되었을 것이다. 혹시, 그의 인기가 의도적으로 부활된 것이라면, 누군가 정치적인 특정 목적을 달성하고자 이 프로젝트를 기획했을 수도.

정리하면, 데모스테네스는 자신이 바라는 참 세상을 꿈꾸며 뜨거운 열정을 가지고 정치계에 투신한 지식인이다. 많은 사람들이 안분지족의 삶을 추구할 때, 그는 길고도 험한 어려운 길을 택했다. 그리고 그들이 때에 따라 말을 바꿀 때, 그는 자신의 신조를 굳건히 지키며 바른 언행을 유지했다. 하지만, 결과적으로 실패했다. 자기 인생을 갈아 넣었는데, 그야말로 좌절감이 엄청났을 듯. 세상이 정말 마음대로 되는 게 하나도 없다.

그렇다면 우리는 여기서 자신이 할 수 있는 최선의 노력을 다했으나, 그럼에도 불구하고 패배의 쓴 잔을 마시고 재기의 기회도 없이 쓸쓸한 최후를 맞이하는 그의 **비통한 마음**속으로 빙의한다. 아마도 그의 뛰어난 재능을 고려할 때, 굳이 정치적으로 무리수를 두지 않았다면 안락한 노후를 맞이했을 것이다. 그리고 만약에 후진 양성에 힘썼다면 뛰어난 제자들이 결과적으로 세상을 더욱 아름답게 변모시켰을 수도 있다. 하지만, 지금 당장 끓어오르는 그의 마음은 도무지 그럴 수가 없었다. 즉, 눈앞의 정의에 반응하지 않는 사람은 벌써 죽은 것이다. 아니, 살 가치가 없다. 그러니 자, 주먹 꽉 쥐시고요, 어깨 펴고, 이제 당당히 들어갑니다.

<감정조절표>의 '전체점수'는 다음과 같다. '그림 32'의 지장보살은 짓누르는 피로감에도 불구하고 끝없는 의욕으로 슬기롭게 난국을 헤쳐나가는 성격이라 약간 '양기'적이다. 그런데 한편으로는 당면한 문제에 집중하다 보니 자신의 해탈에 대해서는 정작 별 생각이 없다.

반면에 '그림 33'의 데모스테네스는 자기 뜻대로 세상을 개혁하겠다는 불같은 열정으로 온 몸을 바쳤지만 결국에는 좌절을 맛보며

점차 누그러진 성격이라 약간 '양기'적이다. 그런데 한편으로는 이를 도무지 받아들일 수가 없어 몸서리치며 고통스러워한다. 물론 나와 다른 '사고의 작동방식'으로 이야기를 창작하는 것은 언제라도 가능하다.

'포괄적인 평가'는 다음과 같다. 이는 '비교표'의 <직역>을 <의역>한 것이다. 지장보살이라고 해서 차마 [갈수록 더해지는 피로]를 피할 길은 없다. 하지만, 그게 당장 큰 문제가 되지는 않는다. 물론 도대체 왜 이토록 매일같이 [과도한 업무의 억압]에 허덕여야 하는지는 잘 모르겠다. 그래도 돌이켜보면, [지난한 고통]의 이유는 분명하다. 세상은 지금 한없이 고통스럽고, 이를 내가 좌시하지 않기 때문이다. 그런 나날들이 지속되다 보니 한때는 생생했던 [끝도 없는 염려]가 이제는 희미해질 대로 희미해졌다. 하지만, 아직 [중생에 대한 연민]의 감정은 차고도 넘친다. 게다가, [좋은 세상에 대한 희망]이란 자고로 가능한 만큼 사람들과 나눠야 제 맛이다. 지금 내 머릿속은 [구원에의 열정]으로 가득 차 있다. 그리고 나의 [중생에 대한 바람]은 언제나 명쾌하고 당연하다. 한편으로, 내가 가진 [불의에 대한 반감]은 실로 엄청나다. 여기에 불만 있으면 바로 얘기해라. 참고로, 내가 지금 바빠서 우선 [열반에의 기대]는 다 내려놓았다. 어릴 땐 쉽지 않았던 [생의 번뇌]도 이제는 그저 묵묵히 받아들일 뿐이고. 생각해보면, 한때는 [승리의 쾌감]에 별의별 일을 다 벌였다. 그런데 이게 나 하나 즐겁자고 시작한 일이 아니다. 그저 꾸준히 내 할 도리를 다 할 뿐.

반면에 데모스테네스는 당면한 상황 앞에서 [어쩔 도리가 없는 좌절]에 참을 수가 없는지 이리저리 몸서리친다. 그야말로 [패배의 상처]를 감당하기 힘들다. 이렇게 된 게 도무지 이해가 안 된다. 그

저 꿈이었기를… 하지만, 주변을 돌아보고는 [결국에는 체념]하며 고개를 숙인다. 내가 처한 이 현실이 너무도 가혹해서. 돌이켜보면, 그동안 내 [애국에의 열정]은 누구보다도 컸다. 정말 온 몸을 다 바쳤다. [정의에 대한 기대]감에 한껏 부풀었다. 그런데 이는 내가 별종이라서 그런 게 아니다. 듣고 보면 그야말로 누구라도 고개를 끄덕일 만한 일이었다. 그렇다. 내가 제시한 [세상에 대한 희망]은 그 무엇보다도 정확하고 분명했다. 도무지 이해 못할 게재가 아니었다. 그런데 이런, 나를 추동했던 그 강렬한 [불굴의 의지]마저도 지금 이 상황 앞에서는 아무런 힘이 없다. 제발 내가 [당면한 억압]을 당장 피할 수만 있다면… 그런데 말이다. 언제 어떤 상황에서도 이를 타개할 방법은 있게 마련이다. 이를테면 내 나름의 [묘안에의 열망]은 항상 가장 어려운 시기가 되면 그 빛을 발했다. 아, 어떻게 이 상황을 모면할 수 있을까? 그래, 독약이 답이다. 내가 할 수 있는 마지막 수를 담담히 두자. 한편으로, 이 상황이 되니 그간 누려왔던 [설득의 즐거움]마저도 먼 옛날이야기 같기만 하다. 그리고 이제는 그렇게 나를 괴롭혔던 [어린 시절의 아픔]을 편한 마음으로 받아줄 수 있다. 지금은 영원히 짐이 될 것만 같았던 [개인적인 한]이 그저 귀찮을 뿐. 아, 진하다. [내 인생의 비애]라니, 슬프다. 현실이여. 지나간 내 청춘이여. 그런데 갈대붓 어디 갔지?

이제 구체적으로 <감정조절법>을 적용해보자. 첫째, 여기서 제시된 <순법(順法)>은 다음과 같다. 이를 적용한 건, 이런 경우에는 해당 감정을 차라리 더 과하게 쏟아내는 방식이 때에 따라 상당히 효과적이기 때문이다. 물론 가능한 방식은 여럿이다.

우선, 지장보살의 경우에는 [좋은 세상에 대한 희망], [구원에의

열정], 그리고 [중생에 대한 바람]을 한 조로 묶었다. 이들을 선택한 건, 기왕이면 절절한 마음이 여러모로 더욱 생산적인 기운이 되기를 바라기에 그렇다. 참고로, 이들만 고려하면 '기운의 정도'는 '양기'가 강하다. 이는 전체 기운과 통한다.

순서대로 말하자면, 지장보살의 마음속에서 [좋은 세상에 대한 희망]은 극횡형, 즉 널리 알리고 싶다. 세상은 결코 만만하지가 않다. 아니, 사방이 고통스럽다. 그래서 역사적으로 너무도 많은 사람들이 허덕여왔다. 하지만, 이를 넘어설 방법이 전혀 없는 것은 아니다. 그렇다면 그야말로 기쁜 소식이 따로 없다. 어떻게든 이를 전파해서 보다 많은 사람들이 희망을 가지고 세상을 힘차게 살았으면 한다. 우리 모두 자기 안에서 진정한 깨달음을 깨칠 그날까지.

그렇다면 그의 마음을 북돋아주기 위해서는 자신의 '마음의 작동방식', 즉 [좋은 세상에 대한 희망]을 공론화시키는 게 효과적이다. 여기에는 극극극심형, 즉 '동류이호(同類異號)' 계열의 조치가 적합하다. 부담감을 줄여주는. "그래, 기쁜 소식은 어떻게든 널리 전파해야지. 모두 다 자신의 가치에 합당한 특혜를 입을 수 있게. 여기서 한 명이라도 뒤떨어지면 정말 마음 쓰라리잖아. 그런데 중요한 건 이런 마음, 굳이 나만 품는 게 아니라는 사실이야. 이를테면 깨달음을 얻으면 이 세상 그 누구라도 말 그대로 난리가 나거든? 기쁜 소식을 주변의 소중한 사람들에게 최대한 알려 가능하면 이 기쁨을 함께 누리고 싶어서. 그렇게 우리는 서로 챙기는 거야. 결국, 마음을 트고 나면 다 마찬가지야"라는 식으로. 이와 같이 모두가 함께 가기, 필요하다.

한편으로, [구원에의 열정]은 극대형, 즉 엄청나게 쏠린다. 지금 내 몸 하나 부서지는 게 뭐가 대수냐. 물론 그렇다고 먹지도 자지

도 않는 건 아니다. 그래도 기본적으로 몸은 챙겨야 어떻게든 세상 마지막 날까지 지치지 않고 내게 주어진 사역을 감당할 수 있으니까. 하지만, 지금 내 온 정신은 구원, 구원, 구원뿐이다. 마음의 해탈이 주는 초월적인 힘을 경험한 이상, 이걸 막을 길은 없다. 자, 시간 없다. 가자, 그리고 또.

그렇다면 [구원에의 열정]을 더욱 불 지피는 게 좋겠다. 여기에는 극극극명상, 즉 '이류(異類)' 계열의 조치가 필요하다. 기분을 전환하는. "내가 처음 깨닫던 그 순간이 떠오르네. 그야말로 아, 전율이야! 더불어, 네가 처음 깨닫던 그 얼굴, 아직도 선해. 그러고 나서 하늘을 함께 날던 그 기분, 아직도 느껴져. 아니, 지금도 날고 있어. 예컨대, 깨달은 후에는 마음먹기에 따라 매 순간, '진짜 감각'의 촉이 발동해. 진정으로 살아 있는, 깊은 곳에서 우러나오는 그윽한 울림이랄까. 흠…"이라는 식으로. 이와 같이 오감으로 느끼기, 필요하다.

한편으로, [중생에 대한 바람]은 직형, 즉 깔끔하고 정확하다. 기면 기고 아니면 아니다. 이를테면 이를 빙자해서 다른 걸 얻고자 함이 아니다. 혹은, 이런 척 저런 척 하면서 다른 마음을 품거나, 아니면 스스로도 모르겠는 게 아니다. 남 몰래 바라기에 은근슬쩍 떠보거나, 아니면 무언가를 주거니 받거니 하려는 기대가 있는 것도 아니고. 오히려, 그저 모두 다 깨달음을 얻는 그 순간을 바랄 뿐이다. 조건도 없고, 더 이상의 여한도 없다. 이 이후의 목적도 없고. 그러니 우리 평안하자. 그리고 초월하자. 그게 다.

그렇다면 [중생에 대한 바람]을 더욱 강화하는 게 좋겠다. 여기에는 극직형, 즉 '동류동호(同類同號)' 계열의 조치가 무난하다. 정공법으로 밀어붙이는. "여러분을 제 마음속으로 초대해요. 숨기는 거

하나도 없어요. 저는 떳떳하니까, 그리고 정말 그러길 원하니까 언제라도 들어오세요. 마음대로 행동하시고 아무 말이나 해주세요. 아, 말 그대로 텅텅 비었다고요? 이런 무소유 처음 보았다고요? 하하. 그대 또한 그러하리니"라는 식으로. 이와 같이 대놓고 공개하기, 필요하다.

다음, 데모스테네스의 경우에는 [애국에의 열정], [정의에 대한 기대], 그리고 [세상에 대한 희망]을 한 조로 묶었다. 이들을 선택한 건, 그가 처한 상황 때문에 그의 인생 자체가 송두리째 부정당할 위험을 방지하기 위해서이다. 참고로, 이들만 고려하면 '기운의 정도'는 '양기'가 강하다. 이는 전체 기운과 통한다.

순서대로 말하자면, 데모스테네스의 마음속에서 [애국에의 열정]은 극대형, 즉 그 무엇보다도 크다. 만약에 그런 뜨거운 마음이 없었다면 내가 벌린 수많은 일들, 애초에 시작하지도 않았을 것이다. 그리고 내 한 몸 부지하며 평안하게 사는 인생을 택할 수도 있었다. 하지만, 난 안분지족의 삶을 과감히 거부했다. 아무리 힘들어도, 어떤 종류의 유혹이 찾아와도 기필코 나는 우리나라를 지킨다. 누군가는 그래야 하니까. 자, 함께 가자. 그런데 이거 자기 정당화 아니겠지?

그렇다면 그의 타오르는 마음을 공경하기 위해서는 자신의 '마음의 작동방식', 즉 [애국에의 열정]을 널리 확산하는 게 효과적이다. 여기에는 극극극횡형, 즉 '동류이호(同類異號)' 계열의 조치가 적합하다. 부담감을 줄여주는. "열정은 나누면 배가 되지. 그리고 굳이 숨길 필요가 없어. 꿈이 이루어지려면 결국에는 우리 모두 힘을 합쳐 함께 나아가야 하니까. 그런데 감히 어느 누가 내게 일말의 의

심을 품으랴. 그러니 이리 와. 남김없이 다 보여줄게"라는 식으로. 이와 같이 마음을 터놓고 누구보다 가치롭기, 필요하다.

한편으로, [정의에 대한 기대]는 극심형, 즉 우리 모두의 꿈이다. 이를 바라지 않는 사람은 없다. 물론 "무엇이 정의냐"에 대한 갑론을박은 끊임없다. 그러나 고인 물이 되지 않으려면 이는 언제나 필요하다. 우리는 불완전한 존재니까. 더 큰 문제는 막상 사사로운 이익 앞에서 공공성을 도외시하거나 훼손하는 무리들이다. 원론적으로는 그들도 정의를 바란다고 말하면서. 그렇다면 더더욱 이 원대한 꿈을 반드시 이 땅에 실현해야 한다. 꿈이 꿈으로만 남아있으면 넘어지는 이가 많기에. 사실상, 마음만 순수하다면 누구라도 정의 앞에서 몹시 설렐 뿐, 더 이상 어쩔 도리가 없다. 그렇지 않을까?

그렇다면 [정의에 대한 기대]를 신비화하는 게 좋겠다. 여기에는 극극극비형, 즉 '동류이호(同類異號)' 계열의 조치가 적합하다. 부담감을 줄여주는. "정녕 정의가 무엇이건대 우리가 이를 이토록 갈구하는가. 그 이름 앞에서 왜 다들 무너지며 오열하는가. 뭣이 그리 좋다고 자기 목숨까지 바치는가. 도무지 알 수가 없도다. 경외로 가득 찬 이 마음, 그저 뼛속 깊이 간직한 채로 가슴 뭉클할 뿐"이라는 식으로. 이와 같이 신비로움을 찬양하기, 필요하다.

한편으로, [세상에 대한 희망]은 직형, 즉 단호하고 정확하다. 누구나 꿈은 있다. 그게 없는 삶은 가치가 없다. 그런데 그렇다고 해서 모두의 꿈이 다 같은 가치를 지닌 것은 아니다. 그리고 모든 희망사항을 다 들어줄 순 없는 일이다. 이를테면 어떤 꿈은 결과적으로 잘못된 판단에 큰 책임을 져야 한다. 한편으로, 모두 다 들어주면 서로 간에 충돌하는 경우도 많다. 혹은, 한낱 사사로운 이익

때문에 꼴사납게 품는 종류의 꿈은 그야말로 일고의 가치도 없다. 그렇다면 이제 내 희망사항에 한번 귀기울여봐라. 그대의 마음이 깨이는 경험을 할 것이다. 아, 그러겠지?

그렇다면 [세상에 대한 희망]을 다양한 사안으로 확장하는 게 좋겠다. 여기에는 극담상, 즉 '이류(異類)' 계열의 조치가 필요하다. 기분을 전환하는. "만약에 내 꿈이 마침내 이 땅에 이루어지는 날이 오면 사방이 다 이러저러한 방식으로 복되게 바뀔 거야. 희한하지? 요리조리 얽히고설키는 게… 마치 작은 열쇄 하나로 육중한 차에 시동을 걸듯이 실낱 같은 희망 하나가 그야말로 세상을 요동치잖아?" 라는 식으로. 이와 같이 총체적으로 영향력을 강화하기, 필요하다.

둘째, 여기서 제시된 <잠법(潛法)>은 다음과 같다. 이를 적용한 건, 이런 경우에는 해당 감정을 반대로 해소하는 방식이 때에 따라 상당히 효과적이기 때문이다. 물론 가능한 방식은 여럿이다.

우선, 지장보살의 경우에는 [갈수록 더해지는 피로], [과도한 업무의 억압], [지난한 고통], 그리고 [끝도 없는 염려]를 한 조로 묶었다. 이들을 선택한 건, 당장 도래하지 않는 장밋빛 미래에 의기소침해질 위험성이 있기 때문이다. 참고로, 이들만 고려하면 '기운의 정도'는 '음기'가 강하다. 이는 전체 기운과 상반된다. 주의를 요한다.

순서대로 말하자면, 그의 마음속에서 [갈수록 더해지는 피로]는 극원형, 즉 항상 잠복기다. 이를테면 하루라도 말끔히 피로감이 가신 적이 없다. 그렇다고 군이 이 때문에 무너진 적도 없지만. 그러나 이를 가만히 방치하기만 하면 언젠가는 덧날 것 같다는 위기감이 종종 엄습한다. 그렇다. 지금 당장 문제없다고 해서 군이 병을 키울 필요는 없다. 내가 뭐, 영원히 청춘도 아니고…

그렇다면 그의 피로감을 누그러뜨리기 위해서는 자신의 '마음의 작동방식', 즉 [갈수록 더해지는 피로]를 뒤집는 게 효과적이다. 비유컨대, 원래와는 반대로 감정을 수축하거나 이완하는 것이다. 여기에는 극건상, 즉 '이류(異類)' 계열의 조치가 필요하다. 기분을 전환하는. "피로가 뭐야? 여기서 내가 왜 위기감을 가져야 하지? 걱정이 걱정을 낳는다고, 생각해 봐. 난 지장보살이야. 영원히 청춘이라고. 억지로가 아니라 정말로. 결국, 피로가 문제가 아니라 걱정이 문제야. 걱정아, 걱정 말고 잘 가"라는 식으로. 이와 같이 쓸데없다고 치부하기, 필요하다.

한편으로, [과도한 업무의 억압]은 측방, 즉 억압하면 할수록 더욱 튀어 오른다. 이를테면 남들은 배고프면 밥을 먹는데, 나는 배고프면 중생을 구원하고자 오히려 백방으로 뛰어다닌다. 그러다 보니 만성 신경통에 요즘은 허리도, 그리고 무릎도 아프다. 그래서 지팡이가 필수다. 내가 이걸 멋으로 들고 다니는 줄 알았냐? 여하튼, 힘든 건 사실이다. 청춘은 청춘인데, 요즘 체력이…

그렇다면 [과도한 업무의 억압]을 뒤집는 게 좋겠다. 여기에는 소형, 즉 '이류(異類)' 계열의 조치가 필요하다. 기분을 전환하는. "너무 과도하게 신경 쓰지는 말아. 솔직히 신경 쓰지 않아도, 너무 무리하지 않아도, 어차피 열심히 할 거잖아. 그리고 예컨대, 일주일 과로하고 일주일 않느니, 이주일 꾸준히 열심히 하면 더 생산적일걸? 신경 쓰는 게 독이 되면 안 되지. 걱정 마. 어차피 최대치로 열심히 하고 있어. 너무너무 잘하고 있다고!"라는 식으로. 이와 같이 훌훌 털고 신경 끄기, 필요하다.

한편으로, [지난한 고통]은 극균형, 즉 너무도 그럼직하다. 중생이 이토록 고통 받고 있는데, 이들을 구원하는 사역을 감당하는 내

가 고통 받지 않는다는 것이 가당키나 한 일이더냐? 정말 하루, 한 순간도 그들의 시름을 잊은 적이 없다. 평생토록 내가 짊어지고 가야 할 업보라면 그래, 알았다. 그대로 다 감당하마. 오늘도 잠 못 이루는 밤, 너도 나도 고통에 몸부림친다. 아, 가슴 아파.

그렇다면 [지난한 고통]을 뒤집는 게 좋겠다. 여기에는 횡형, 즉 '동류이호(同類異號)' 계열의 조치가 적합하다. 부담감을 줄여주는. "고민은 털어놓으면 반이 된대. 허심탄회한 대화야말로 시름을 잊게 만드는 최고의 명약이거든. 게다가, 부작용도 없데! 그러니 힘든 일들, 모두 다 터놓자. 말마따나, 어디 힘들지 않은 사람 있어? 궁금해. 말해줘"라는 식으로. 이와 같이 터놓고 소통하기, 필요하다.

한편으로, [끝도 없는 염려]는 탁상, 즉 희미한 기억이다. 당장 해야 할 일이 눈앞에 산적해 있으니, 도무지 여기에 차분하게 마음 쓸 겨를이 없다. 분명히 무언가 염려스러워 마음 한쪽이 무거운데 우선은 내 코가 석자다. 아니, 남들의 마음을 보살피는 게 먼저다. 내 마음은 나중에 챙기면 되지 뭐. 나 지장보살이야. 뭐, 탈나겠어? 나는 강해. 그리고 내 할 일은 그들을 연민하는 거야. 내가 도리어 연민 받는 게 아니고. 그렇지?

그렇다면 [끝도 없는 염려]를 뒤집는 게 좋겠다. 여기에는 명상, 즉 '동류동호(同類同號)' 계열의 조치가 무난하다. 정공법으로 밀어붙이는. "내 마음 먼저 챙기자. 염려하는 거 있으면 곰곰이 생각해 보고, 기왕이면 회피하지 말자. 왜냐하면 그래야 그들이 살아. 내 마음은 곧 그들의 구원이니까. 그러니 툴툴 털고 일어나야 해. 염려야, 이리로 와. 얘기 좀 해"라는 식으로. 이와 같이 시간 내어 대면하기, 필요하다.

다음, 데모스테네스의 경우에는 [어쩔 도리가 없는 좌절], [패배의 상처], 그리고 [결국에는 체념]을 한 조로 묶었다. 이들을 선택한 건, 이러다 어느 순간 마음이 무너질 위험성이 있기 때문이다. 참고로, 이들만 고려하면 '기운의 정도'는 '양기'가 강하다. 이는 전체 기운과 통한다.

순서대로 말하자면, 그의 마음속에서 [어쩔 도리가 없는 좌절]은 극방형, 즉 여러모로 자괴감이 든다. 내 인생 다 바쳐 투신했다. 이 정도면 대의를 위해 개인적인 삶이 철저히 희생당했다는 표현이 맞다. 한편으로, 이게 다 자신의 영달을 위해 그런 게 아니냐는 달갑지 않은 시선도 있었다. 하지만, 내 꿈은 그보다 훨씬 컸다. 아니, 국가가 잘되면 개인도 잘되는 게 지극히 정상 아닌가? 그런데 이 모든 것이 이제는 산산조각 났다. 이쯤 되면 정말 방법이 없다. 그야말로 탈출 불가. 아, 이렇게 당하고 마는 건가. 더 이상 무너질 곳도 없다.

그렇다면 그가 마음을 다잡기 위해서는 자신의 '마음의 작동방식', 즉 [어쩔 도리가 없는 좌절]을 뒤집는 게 효과적이다. 비유컨대, 원래와는 반대로 감정을 수축하거나 이완하는 것이다. 여기에는 극습상, 즉 '이류(異類)' 계열의 조치가 필요하다. 기분을 전환하는. "주마등같이 스쳐지나가는 내 인생, 환희의 날도, 비통한 날도 많았어. 그래, 나 아니면 누가 내 인생을 그토록 절절히 연민하겠니? 다들 자기 이해관계에 치이며 하루하루를 연명할 때 난 참 멀리도 내다봤지. 그리고 운명의 주사위는 던져졌어. 이와 같이 예측 불가한 우연성에 몸을 맡겼기에 실패도 충분히 예견된 일이었네. 물론 다른 우주에서 난 성공했으리라. 하지만, 결과적으로 여기에서는 운이 없었어. 에이, 내 인생도 참 불쌍해"라는 식으로. 이와 같이 안

타깝다며 보듬어주기, 필요하다.

한편으로, [패배의 상처]는 비형, 즉 솔직히 이해불가다. 왜 유독 나만 이런 상처를 감당해야 하나. 과도하다. 그리고 번지수를 잘못 찾았다. 나 말고 정말로 혼 좀 나야 할 이들이 지천에 널렸잖아. 몇몇은 그래서 정신 차려야 하고, 나머지는 어차피 구제불능이라 그러든지 말든지 우선은 당하고 봐야 하는데 말이야. 도무지 말이 안 되니 운명이란 참으로 가혹해. 그리고 세상은 도무지 공평하지 않아. 애꿎은 나 홀로 이 모든 짐을 지고가야 하다니.

그렇다면 [패배의 상처]를 뒤집는 게 좋겠다. 여기에는 극균형, 즉 '동류동호(同類同號)' 계열의 조치가 무난하다. 정공법으로 밀어붙이는. "그런데 세상이 알고 보면 다 말이 되는 지점이 있어. 솔직히 내가 왜 이렇게 당해야만 하겠어. 이게 다 내 꿈이 실현되면 안 되는 족속들의 농간 아닌가? 그래, 누가 문제인지 충분히 알겠군. 좋겠네. 많이 컸다. 그렇다고 네 훗날도 안전할 거라고 순진하게 착각하지는 말고… 뭐, 충분히 두려움에 떨고 있겠지만. 에이, 세상에 태어나서 큰 일 벌이다 보면 충분히 그럴 수도 있지. 제기랄"이라는 식으로. 이와 같이 허심탄회하게 받아들이기, 필요하다.

한편으로, [결국에는 체념]은 극하방, 즉 정황상 그럴 수밖에 없다. 수족이 다 잘리고 궁지에 몰린 지금, 더 이상 스스로 할 수 있는 게 없다. 뭘 하건 간에 어차피 그들이 짜 놓은 모략의 틀 속으로 날 끌고 들어가서는 자기들이 원하는 식으로 내 처지를 이용하겠지. 물론 난 여기서 멋지게 죽을 거다. 그러면 그들은 사실관계를 왜곡하며 내 비참함을 강조하는 역사를 쓸 거고. 그래, 어쩌랴? 바라는 거 없다. 그저 다 내려놓을 뿐.

그렇다면 [결국에는 체념]을 뒤집는 게 좋겠다. 여기에는 극상

방, 즉 '동류동호(同類同號)' 계열의 조치가 무난하다. 정공법으로 밀어붙이는. "쓸데없는 농간에 놀아나지 말자. 진실이란 가리려고 노력한다고 가려지는 게 아니야. 그리고 세상이 감당하기에는 진실의 무게가 너무도 막중해. 더불어, 스스로 떳떳하다면 보상은 더욱 높은 곳에 있지. 그러니 지금은 그저 미소 지을 뿐, 그게 다야"라는 식으로. 이와 같이 초탈을 음미하며 묘한 표정짓기, 필요하다.

셋째, 여기서 제시된 <역법(逆法)>은 다음과 같다. 이를 적용한 건, 이런 경우에는 해당 감정을 반대로 해소하는 방식이 때에 따라 상당히 효과적이기 때문이다. 물론 가능한 방식은 여럿이다.

우선, 지장보살의 경우에는 [열반에의 기대], [생의 번뇌], 그리고 [승리의 쾌감]을 한 조로 묶었다. 이들을 선택한 건, 막중한 임무 때문에 그 가치를 너무 도외시하지 않도록 하기 위해서이다. 참고로, 이들만 고려하면 '기운의 정도'는 '음기'가 강하다. 이는 전체 기운과 상반된다. 주의를 요한다.

순서대로 말하자면, 그의 마음속에서 [열반에의 기대]는 극하방, 즉 정황상 마음속 사치일 뿐이다. 고통 속에 허덕이는 이 수많은 사람들은 다 어찌하라고. 내가 책임지기로 한 이상, 어쩔 수 없다. 이 정도 물리면 다 운명이다. 그리고 여기가 내 인생의 무대다. 그러니 자꾸 기대감에 날 들뜨게 하지 마라. 네 장난에 그야말로 여럿 죽는다. 그냥 가슴 졸이며 묵묵히 공경해라. 그러고 보면 난 여기에 익숙하다. 내 삶의 이유를 주는 여기가 참 좋다니까… 인생은 아이러니의 연속 아니더냐?

그렇다면 그에게 더욱 힘을 실어주려면 그러한 '마음의 작동방식', 즉 [열반에의 기대]를 새롭게 전환하는 게 효과적이다. 비유컨

대, 원래보다 더 강하게 반대로 밀어붙이는 것이다. 여기에는 극극극청상, 즉 '이류(異類)' 계열의 조치가 필요하다. 기분을 전환하는. "그런데 기대감은 중요해. 그게 내가, 그리고 우리 모두가 바라는 바거든. 열반의 기쁨을 맛본 순간, 그야말로 황홀경의 묘약이 따로 없지. 이걸 거부할 생명체는 말 그대로 우주상에 없어. 맛보기 한번만 해도 바로 '열반 중독'되잖아? 전염력 장난 아닌데, 너 한번 당해볼래? 아, 그때 그 순간, 또 감칠맛 도네"라는 식으로. 이와 같이 생생히 떠올리기, 필요하다.

한편으로, [생의 번뇌]는 유상, 즉 이제는 맘 편히 흘러간다. 없는 건 결코 아니다. 그리고 깊숙이 들여다보면 정말 꼴이 말이 아니다. 그야말로 한없이 지긋지긋할 듯. 문제도 많이 일으키고. 그런데 이 모든 게 이제는 내게 더 이상 큰 감흥이 없다. 그 존재와 특성이 여러모로 자연스럽게 수긍이 갈 뿐. 뭐, 그럴 수도 있지… 누군 안 그런가? 다 달고 사는 거고, 다 고통 받는 건데, 굳이 혼자 생색낼 필요는 없잖아. 그렇지 않을까?

그렇다면 [생의 번뇌]를 전환하는 게 좋겠다. 여기에는 극강상, 즉 '동류동호(同類同號)' 계열의 조치가 무난하다. 정공법으로 밀어붙이는. "생의 번뇌는 우리 인류에게 정말 중차대한 문제야. 내가 대인배라서 좀 예외적이긴 하지만, 다른 이들도 그럴 거라 생각하면 큰 오산이지. 여러모로 이게 얼마나 강력하게 사람들의 인생에 영향을 미치는지 한번 살펴봐. 그들의 인생 속으로 깊이 들어가서. 정말 장난 아니지? 그러니 사람들이 그토록 구원의 손길을 바라는 거야. 자, 주먹 한번 불끈 쥐고"라는 식으로. 이와 같이 속 깊이 경험하기, 필요하다.

한편으로, [승리의 쾌감]은 농상, 즉 그저 가끔씩 느낄 뿐, 앞으

로 사는 데 별 소용이 없다. 어차피 전쟁은 계속되기 때문에. 오히려, 너무 이를 즐기면 미안한 마음이 앞선다. 아직도 구원할 사람이 차고도 넘치는데… 즉, 우리 모두를 바라보면 진정한 승리는 요원하다. 그리고 이걸 느끼는 게 별 도움이 안 된다. 소소한 즐거움보다 중요한 건 더욱 파격적인 성과다. 아마도…

그렇다면 [승리의 쾌감]을 전환하는 게 좋겠다. 여기에는 극상방, 즉 '이류(異類)' 계열의 조치가 필요하다. 기분을 전환하는. "진정한 황홀경은 저 위에 있어. 속된 말로, 이게 다 훗날을 위해 점수를 쌓아놓는 일이지. 그동안 내가 한 일 좀 봐라. 그야말로 나중에 장난 아닐 거야. 지금 느끼는 잠시잠간의 기쁨은 그저 미약한 맛보기일 뿐. 그런데 그렇다고 해서 이를 즐기지 못할 이유는 없어. 오히려, 나중에 감당할 수 없을 때를 대비해서 훈련 좀 하며 익숙해져야 해. 이게 다 배려야"라는 식으로. 이와 같이 희망적으로 즐기기, 필요하다.

다음, 데모스테네스의 경우에는 [어린 시절의 아픔], [개인적인한], 그리고 [내 인생의 비애]를 한 조로 묶었다. 이들을 선택한 건, 과도한 감정의 무게를 도무지 감당하지 못할 위험성이 있기 때문에 그렇다. 참고로, 이들만 고려하면 '기운의 정도'는 '음기'가 강하다. 이는 전체 기운과 상반된다. 주의를 요한다.

순서대로 말하자면, 그의 마음속에서 [어린 시절의 아픔]은 윤상, 즉 이제는 자연스럽게 인정한다. 물론 어릴 때는 정말 힘들었다. 주변 사람들로부터 상처가 너무 컸다. 누구도 믿을 수 없었고, 내 힘으로 우뚝 서야만 했다. 그런데 실제로 힘을 키운 순간, 당시의 아픔은 옛 기억이 되어만 갔다. 그렇다고 완전히 없어진 건 결

코 아니다. 역시나 어릴 때 아픔이 무섭다. 힘이 없을 때 무방비 상태로 당했던 그 쓰라린 경험, 가슴 속에 묻어두고 관리나 잘하자. 무탈한 게 최고다. 물론 지금 맞이한 절체절명의 위기상황 앞에서 이는 그저 추억일 뿐, 아마도 그렇겠지?

그렇다면 그의 마음이 한층 편안하기 위해서는 그러한 '마음의 작동방식', 즉 [어린 시절의 아픔]을 확실히 전환하는 게 효과적이다. 비유컨대, 원래보다 더 강하게 반대로 밀어붙이는 것이다. 여기에는 극심형, 즉 '이류(異類)' 계열의 조치가 필요하다. 기분을 전환하는. "그래, 내 아픔은 내가 짊어지고 살아가야 할 내 인생의 멍에야. 그런데 그거 알아? 말을 안 해서 그렇지, 누구나 다들 대동소이하다는 거. 사실 나도 아무에게나 굳이 터놓지 않았잖아? 그래서 뭐해. 다들 각자의 방에서 자기 문제 감당하며 살고 있는 걸. 이해하자. 사람 종족이 원래 좀 그래"라는 식으로. 이와 같이 당연하게 공감하기, 필요하다.

한편으로, [개인적인 한]은 노상, 즉 지칠 대로 지쳤다. 돌이켜보면, 참지 못해 치를 떨었던 지난한 나날들, 그래도 끝이 보이질 않는다. 물론 다들 자기 한풀이 하며 산다고 하지만, 개인적으로 봐도 내가 좀 심했다. 그런데 해결된 건 그야말로 아무 것도 없었다. 한편으로, 사회적으로 내 위상은 나날이 높아지고 정치적인 역량은 쑥쑥 자라났다. 하지만, 한이라는 그 지독한 병은 내 안에서 단 한 번도 호전된 적이 없다. 그동안 내색할 수 없었지만, 이제는 솔직히 힘들다. 만사도 귀찮고. 나를 한없이 무기력하게 하는 이 고질병, 어떻게 좀 해줘.

그렇다면 [개인적인 한]을 전환하는 게 좋겠다. 극담상, 즉 여기에는 '동류이호(同類異號)' 계열의 조치가 적합하다. 부담감을 줄여

주는. "솔직히 이 때문에 살면서 좌충우돌, 사고도 많이 쳤지. 도무지 여기서 비롯되지 않은 일이 없는 양, 어디에도 다 관련되며 내 발목을 잡았잖아? 그런데 말이야. 이게 없었다면 과연 지금의 내가 오늘의 나일까? 아니, 완전히 다른 사람이 되어 있지는 않았을까? 그렇다면 그 사람은 그 세계에서 소중히 여겨주기로 하고, 이 세계에서는 우선 나를 소중히 여겨주자. 그래, 내 한은 바로 나야"라는 식으로. 이와 같이 있는 모습 그대로 나를 받아들이기, 필요하다.

한편으로, [내 인생의 비애]는 습상, 즉 한없이 숙연해진다. 어쩌다 내 인생이 여기까지 흘러왔나? 나는 존중받아 마땅한 사람이다. 나, 인생 한번 제대로 살았다. 정말 열심히 노력했다. 일분일초도 내 사사로운 이익을 위해 일을 벌인 적이 없다. 그래서 그토록 수많은 사람들이 나를 애국자라며 열광해준 거다. 그런데 지금 이 모양, 이 꼴이 뭐냐? 도대체 어디서부터 꼬인 거냐? 난 이런 취급을 받을 사람이 아닌데… 아, 눈물이 앞을 가린다.

그렇다면 [내 인생의 비애]를 전환하는 게 좋겠다. 극측방, 즉 여기에는 '이류(異類)' 계열의 조치가 필요하다. 기분을 전환하는. "슬퍼. 그런데 여기에 매몰되면 그것밖에 안 되지. 게다가, 지금은 누릴 시간이 없어. 너무도 촉박해. 이제는 마지막 기지를 발휘할 순간. 즉, 진득한 비애를 풍기며 이들을 설득하여 기왕이면 스스로 거룩한 죽음을 맞이하자. 내 가치는 내가 증명하니까. 그래, 여기까지야. 구질구질하게 살 이유도 없고. 돌이켜보면, 그야말로 열정을 불사르는 삶이었어. 자, 일로 와. 쓰다듬어 줄게"라는 식으로. 이와 같이 판세를 전환하기, 필요하다.

물론 여기까지 다룬 조절법이 전부는 아니다. 이외에도 범위와

방식은 무척이나 다양하다. 그에 따른 효과는 서로 다르게 마련이고. 하지만, 언젠가는 판단하고 실행해야 할 때가 온다. 감정은 우리가 성숙할 때까지 기다려주지 않는다. 그래서 항상 준비된 자세가 필요하다. 여러 안을 가진 채로.

'원방비'와 관련해서, '그림 32'에서는 [갈수록 더해지는 피로], 그리고 '그림 33'에서는 [어쩔 도리가 없는 좌절]이 문제적이다. 나는 여기에 제시된 '비교표'에서 전자의 경우에는 극원형을 극건상으로 전환하는 '이류' 계열의 <잠법>, 그리고 후자의 경우에는 극방형을 극습상으로 전환하는 '이류' 계열의 <잠법>을 제안했다. 즉, 지장보살에게는 "피로감, 항상 있지. 그런데 그러든지 말든지 정말 별 감흥이 없어. 내가 좀 무딘 편이라…", 그리고 데모스테네스에게는 "뭘 어쩔 수 없으니 정말 다 내려놓고 싶지. 진짜야. 내가 뭘 하겠어? 그저 펑펑 울고 말아야지"라는 식으로 마음을 북돋았다.

그런데 내 목소리는 과연 유효할까? 그리고 누구에게? 내 마음길을 따르면 우선은 그럴 법하다. 그렇다면 이제 중요한 것은 실천이다. 일상의 <동작>으로, <생각>으로, <활동>으로. 그러다 보면 '내일의 나'는 드디어 '오늘의 나'가 된다. 마음을 다잡는 시간, 가슴을 꾹꾹 눌러 본다. 아, 여기, 여기가 진짜 시원하네.

6 표면: 외곽이 주름지거나 평평하다

　　- 답답한 마음 vs. 당연한 마음

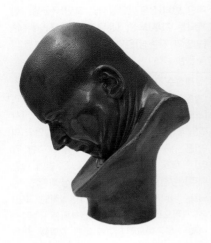

▲ 그림 34
프란스 자베르 메서슈미트(1736-1783),
〈위선자 그리고 중상 모략하는 자〉,
1770-1783

▲ 그림 35
프란시스코 고야(1746-1828),
〈이그나시오 가르시니 쿼랄트
(1752-1825), 엔지니어 여단장〉,
1804

　　〈감정조절표〉의 '곡직비'에 따르면, 현재 내 '특정 감정'을 돌이켜볼 때 이리저리 배배 꼬였다면, 비유컨대 외곽이 구불거리는 경우에는 '음기'적이다. 반면에 대놓고 딱 확실하다면, 비유컨대 외곽이 쫙 뻗은 경우에는 '양기'적이다.

　　이와 관련해서 '그림 34'의 [피하고 싶은 책임]은 극곡형으로 '음기', 그리고 '그림 35'의 [감당하려는 의무]는 극직형으로 '양기'를 드러낸다. 둘 다 스스로는 누구보다 열심히 살았다고 자부했지만, 전

ESMD	그림 34	그림 35
약식	esmd(-4)=[피하고 싶은 책임]극곡형, [평온함의 희망]극후방, [원상복귀로의 기대]극하방, [과도한 억울]비형, [발가벗겨진 부끄러움]담상, [상처받은 자존심]원형, [당하는 비참]노상, [문제 해결의 고민]소형, [주변에 대한 걱정]측방, [시선에 대한 두려움]명상, [폭력에 대한 염려]횡형	esmd(-7)=[감당하려는 의무]극직형, [스스로 부여한 책임]극앙방, [사명감의 압박]습상, [정의실현의 희망]탁상, [자유에 대한 갈망]극종형, [주변에 대한 배려]하방, [정체성에 대한 번뇌]천형, [현실적인 고민]극균형, [반복되는 지루]노상, [운명에 대한 저항]유상, [일말의 자존심]원형, [매도에 대한 불편함]극전방
직역	'전체점수'가 '-4'인 '음기'가 강한 감정으로, [피하고 싶은 책임]은 이리저리 매우 꼬고, [평온함의 희망]은 매우 회피주의적이며, [원상복귀로의 기대]는 매우 현실주의적이고, [과도한 억울]은 뭔가 말이 되지 않으며, [발가벗겨진 부끄러움]은 별의별 게 다 관련되고, [상처받은 자존심]은 가만두면 무난하며, [당하는 비참]은 이제는 피곤하고, [문제 해결의 고민]은 두루 신경을 쓰며, [주변에 대한 걱정]은 임시변통적이고, [시선에 대한 두려움]은 아직도 생생하며, [폭력에 대한 염려]는 남에게 터놓는다.	'전체점수'가 '-7'인 '음기'가 강한 감정으로, [감당하려는 의무]는 대놓고 매우 확실하고, [스스로 부여한 책임]은 자기중심적이며, [사명감의 압박]은 감상에 젖고, [정의실현의 희망]은 이제는 어렴풋하며, [자유에 대한 갈망]은 매우 나 홀로 간직하고, [주변에 대한 배려]는 현실주의적이며, [정체성에 대한 번뇌]는 나라서 그럴 법하고, [현실적인 고민]은 여러모로 말이 되며, [반복되는 지루]는 이제는 피곤하고, [운명에 대한 저항]은 이제는 받아들이며, [일말의 자존심]은 가만두면 무난하고, [매도에 대한 불편함]은 매우 호전주의적이다.
시각	'전체점수'가 '-4'인 '양기'가 강한 감정으로, [피하고 싶은 책임]은 외곽이 매우 구불거리고, [평온함의 희망]은 매우 뒤로 향하며, [원상복귀로의 기대]는 매우 아래로 향하고, [과도한 억울]은 대칭이 잘 안 맞으며, [발가벗겨진 부끄러움]은 형태가 진하고, [상처받은 자존심]은 사방이 둥글며, [당하는 비참]은 오래되어 보이고, [문제 해결의 고민]은 전체 크기가 작으며, [주변에 대한 걱정]은 옆으로 향하고, [시선에 대한 두려움]은 색상이 생생하며, [폭력에 대한 염려]는 가로폭이 넓다.	'전체점수'가 '-7'인 '음기'가 강한 감정으로, [감당하려는 의무]는 외곽이 매우 쫙 뻗고, [스스로 부여한 책임]은 매우 가운데로 향하며, [사명감의 압박]은 질감이 윤기나고, [정의실현의 희망]은 색상이 흐릿하며, [자유에 대한 갈망]은 세로폭이 매우 길고, [주변에 대한 배려]는 아래로 향하며, [정체성에 대한 번뇌]는 깊이폭이 얕고, [현실적인 고민]은 대칭이 매우 잘 맞으며, [반복되는 지루]는 오래되어 보이고, [운명에 대한 저항]은 느낌이 부드러우며, [일말의 자존심]은 사방이 둥글고, [매도에 대한 불편함]은 매우 앞으로 향한다.

순법	esmd(0)=[과도한 억울]비형, [발가벗겨진 부끄러움]담상, [상처받은 자존심]원형, [당하는 비참]노상 R<[과도한 억울]극횡형(ii), [발가벗겨진 부끄러움]극건상(ii), [상처받은 자존심]극농상(iii), [당하는 비참]극습상(ii)	esmd(0)=[운명에 대한 저항]유상, [일말의 자존심]원형, [매도에 대한 불편함]극전방 R<[운명에 대한 저항]극유상(i), [일말의 자존심]극농상(iii), [매도에 대한 불편함]극극극건상(iii)
잠법	esmd(-6)=[피하고 싶은 책임]극곡형, [평온함의 희망]극후방, [원상복귀로의 기대]극하방 R=[피하고 싶은 책임]극직형(i), [평온함의 희망]극전방(i), [원상복귀로의 기대]극상방(i)	esmd(-4)=[정의실현의 희망]탁상, [자유에 대한 갈망]극종형, [주변에 대한 배려]하방 R=[정의실현의 희망]명상(i), [자유에 대한 갈망]극횡형(i), [주변에 대한 배려]측방(ii)
역법	esmd(+2)=[시선에 대한 두려움]명상, [폭력에 대한 염려]횡형 R>[시선에 대한 두려움]극농상(ii), [폭력에 대한 염려]극종형(i)	esmd(0)=[감당하려는 의무]극직형, [스스로 부여한 책임]극앙방, [사명감의 압박]습상 R>[감당하려는 의무]극극극극균형(ii), [스스로 부여한 책임]극상방(ii), [사명감의 압박]극횡형(iii)

자는 운명의 장난인지 이 세상의 모든 비난을 막상 나 홀로 감내하는 상황을 맞이하게 되니, 어떻게든 이를 벗어나고자 고개를 숙이며 용서를 구하는 소극적인 성격이고, 후자는 맡은 바 직분이 때로는 과도하고 힘들지만, 어떤 식으로든 이를 감당하며 정면 돌파하려는 적극적인 성격이다. 즉, 전자는 주변으로부터의 폭력적인 시선에 그만 의욕을 상실한 상태, 그리고 후자는 스스로 솟아나는 의심을 누르며 아무렇지도 않은 척 당당한 상태다. 그러니 전자는 대놓고 무너지고, 후자는 어떻게든 힘을 낸다. 따라서 '곡직비'는 이 둘을 비교하는 명확한 지표성을 획득한다.

그런데 '기운의 정도'는 상대적이고 복합적이다. 따라서 총체적으로 판단해야 한다. 이를테면 '비교표'에 따르면, '그림 34'의 전반적인 마음은 '곡직비'와 통한다. 반면에 '그림 35'는 완전히 뒤집혔다.

내심 우울하니 그늘이 그리웠던 모양이다. 즉, 이 둘의 전반적인 마음은 모두 '음기'를 띤다. 물론 그 안을 들여다보면 여러 감정의 여러 기운이 티격태격 난리가 난다. 그야말로 기운생동의 장이 따로 없다.

이제 본격적으로 이 둘의 마음을 열어보자. 우선, '**그림 34**', <**위선자 그리고 중상 모략하는 자**(A Hypocrite and a Slanderer)>의 '기초정보'는 이렇다. 이는 **프란스 자베르 메서슈미트**(Franz Xaver Messerschmidt)의 작품이다. 그는 18세기에 활동한 독일 작가이다. 그의 가장 유명한 프로젝트는 '사람 특성 두상(character heads)'이다. 이를 위해 그는 극단적인 얼굴표정을 보여주는 흉상 작품을 거의 70개 가까이 제작했다.

이는 그가 70대에 들어서며 악화된 편집증과 환상 등의 정신착란과 모종의 관련이 있다. 미술관에 따르면, 그는 자신의 영혼을 잠식하는 정령들을 피하고 싶어서 이 프로젝트를 진행했다. 그리고 이 모든 흉상은 그 자신과 여러모로 닮았다. 분명한 사실은, 개별 흉상은 특정 사람의 특성과 구체적인 정신상태를 충실히 반영한다는 것이다.

작품 속 인물은 위선자 그리고 중상 모략하는 자이다. 그런데 이 작품명은 작가가 남긴 것이 아니라, 그의 사후에 정해졌다. 따라서 그의 원래 의도는 확실하지 않다. 하지만, 이 작품은 애초에 역사적인 인물을 다룬 것이 아니다. 따라서 이에 대한 해석은 우선적으로 모두에게 열려있다.

정리하면, 위선자 그리고 중상 모략하는 자는 그에 대한 명칭에서도 알 수 있듯이 앞에서는 선한 척 행동하지만, 알고 보면 뒤

에서는 상대방을 헐뜯고 넘어뜨리려는 악의에 가득 찬 인물이다. 즉, 겉 다르고 속 다른, 진정성이 결여된 사기꾼이다. 따라서 참회하는 그의 모습을 액면 그대로 받아들여서는 절대로 안 된다. 그런데 여기서 주의할 점! 이는 외부적인 시선에 의해 규정된 그의 모습이다.

여기서는 내부적인 시선으로 그를 규정해본다. 이를테면 만약에 그가 진정으로 참회하는 것이라면, 그는 뭘 해도 삐딱하게 치부되는 폭력적인 고정관념의 피해자이다. 물론 이 모든 게 그동안 거짓을 일삼았던 그의 업보이기에 완전히 책임을 면할 순 없다고 말할 수도 있다. 그런데 만약에 그는 살면서 누군가를 한 번도 속이려 한 적조차 없는데, 하필이면 여러 이해관계에 따라 외부의 적대적인 시선으로 양산된 가짜뉴스로 인해 호도된 여론의 뭇매를 맞는 중이라면? 아이고, 이를 어찌 할고…

그렇다면 우리는 여기서 막상 자신의 실수에 대해 반성하는 진정어린 마음을 표현하는데, 이 역시도 당장의 위기상황을 모면하려는 권모술수로 오해받는 그의 **억울하고 답답한 마음**속으로 빙의한다. 어쩌다 이 지경이 되어 이제는 뭘 해도 주변의 환심을 사지 못하는 공공의 적으로 낙인 찍혔을까? 여러모로 사람 좋고, 공공의 선을 위해 의욕적으로 노력했던 믿을 만한 사람인데, 이러다가는 믿었던 가족마저 등 돌릴 형국이다. 실제로 그를 잘 아는 몇몇 지인이 보기에는 그가 이 모든 비난의 화살을 맞아야 하는 상황이 그야말로 이해불가다. 도대체 왜?

하지만, 차마 누구도 선뜻 그의 편이 되어줄 상황이 아니다. 여론이 괴물이라더니, 마녀사냥이 정말 장난 아니다. 아, 살벌하다. 잘못 보이면 누구라도 순식간에 매장될 수 있는 무시무시한 사회.

대세에 반하는 어떠한 종류의 다른 의견도 결코 용납되지 않는다. 딴 소리 하면 알지? 네… 그야말로 살얼음판, 조마조마하시죠? 이제 조심조심, 살금살금 걸어 들어갑니다. 아무도, 그 무엇도 실수로라도 건드리지 마시구요. 혹시, 그러면 빼도 박도 못합니다. 바로 소송 들어오고 여론전 시작 되요. 물론 모든 책임은 당사자에게만 국한됩니다. 무서워서 못 도와줘요.

다음, '그림 35', <이그나시오 가르시니 쿼랄트(Ignacio Garcini y Queralt)>의 '기초정보'는 이렇다. 이는 프란시스코 고야(Francisco de Goya y Lucientes)의 작품이다. 그는 18세기에서 19세기 초에 활동한 스페인 작가이다. 그는 스페인의 국왕, 카를로스 3세(Charles III, 재위 1759–1788)와 카를로스 4세(Charles IV, 재위 1788–1808)의 궁정화가였다. 그리고 폭동으로 왕좌를 빼앗은 페르난도 7세(Ferdinand VII, 재위 1808)와 같은 해에 스페인을 점령한 나폴레옹(Napoléon I, 스페인 재위 1808–1804), 다시 나폴레옹의 실각 이후에 복권된 페르난도 7세(Ferdinand VII, 재위 1814–1833)를 계속 섬겼다. 그리고 보면 권력자의 입장에서 작가의 정치적 성향은 무시되었던 것만 같다. 아마도 그는 그저 자신들의 요구사항에 맞춰주는 능력 좋은 기술자였을 뿐.

결과적으로, 그는 평생을 유복하게 살았다. 하지만, 프랑스와 스페인의 전쟁 중에는 스페인 남서부, 안달루시아의 항구도시 카디스에서 여행 겸 머물렀는데, 병으로 그만 청력을 잃고 말았다. 게다가, 격동적인 시대 상황에 점차 염증을 느끼며 그의 작품은 더욱 어둡고 기괴해졌다. 결국, 그는 1820년부터 평생을 두문불출하며 은둔생활을 시작했고, 프랑스에서 사망했다.

작품 속 인물은 이그나시오 가르시니 쿼랄트이다. 미술관에 따르면, 그는 군대 장교로서 엔지니어 여단장 군복을 입고 있다. 그런데 그의 가슴에 새겨진 적십자 문양, 그리고 산티아고 기사수도회의 벳지는 그가 1806년에 수여받은 것이다. 작품의 제작연도가 1804년인 것을 보면, 이는 이후에 가필된 것이다. 물론 이는 당대에는 유별난 행동까지는 아니었다. 작품 자체가 치적을 기리는 상패, 혹은 경력 증명서의 역할을 하다 보니.

그런데 1808년, 프랑스가 스페인을 침공하고 나폴레옹이 정권을 장악하자 이그나시오 가르시니 쿼랄트는 그의 협력자가 된다. 그리고 1811년에는 카를로스 4세의 실정을 비판하는 등, 스페인의 연대기를 기술하는 책을 쓰기도 했다. 그러고 보면 아마도 나폴레옹이 흡족했겠다.

한편으로, 페르난도 7세는 폭동으로 카를로스 4세를 실각시켰으니 페르난도 7세의 복권, 그리고 전제정치의 선포 이후에도 이 책이 큰 문제가 되지는 않았을 것이다. 하지만, 아그나시오 가르시니 쿼랄트의 말년에 대한 구체적인 자료는 찾지 못했다. 추측컨대, 프란시스코 고야와는 달리 군인이었기에 네 명의 국왕 모두를 무탈하게 섬기기가 쉽지는 않았을 것이다.

미술사를 보면, 시간이 흐르며 프란시스코 고야의 마음은 여러모로 문드러졌다. 혹시, 이그나시오 가르시니 쿼랄트의 마음 또한 그랬을까? 이를테면 이 둘은 한편으로 우유부단했던 자신들의 모습을 서로 보듬어주며 남모르게 연민의 감정을 공유했을까? 과연 프랑스와 스페인의 전쟁 이전에 그려진 이 작품 속에서도 그 이후에 전개된 그들의 파란만장한 모습이 담겨있을까? 즉, 과거의 얼굴에서 벌써 미래가 예견될까? 이 말을 하고 보니, 작품 속 이그나시오

가르시니 쿼랄트가 '맞아, 그래!'라며 씁쓸한 미소를 날린다. 아, 예술적인 상상이란 자고로 끝이 없다.

정리하면, 이그나시오 가르시니 쿼랄트는 온 정성을 다해 맡은 바 임무를 수행하는 모범적인 군인이다. 반면에 정치적인 소신이 강해 자신이 모실 사람을 먼저 선택하는 주체적인 성향은 아니다. 즉, 머리보다는 몸의 역할을 수행하기에 언제라도 그의 머리는 필요에 따라 교체 가능해 보일 정도다. 그래서 정권이 교체되는 격동기에도 나름 버틸 수 있었다. 그런데 프란시스코 고야는 일찌감치 눈치 챘다. 정권에 대한 그의 방황을… 아, 그렇구나. 그 또한 한편으로는 자신의 소신을 간직하고픈 가련한 사람이구나.

그렇다면 우리는 여기서 자신의 위치에서 당장 해야 할 일에 우선순위를 부여하는 고매한 직업정신에 기반을 둔 **사명감이 충만한 마음**속으로 빙의한다. 그래서 정권이 요동치는 형국에서도 큰 비난 없이 한동안 자신의 자리에 충실할 수 있었다. 하지만, 그 또한 사람이다. 이러다 잘못 휩쓸리면 '악의 평범성'이 그의 마음을 지배하는 등, 훗날의 평가가 그야말로 가혹할 수도. 아, 이를 어찌 할고.

물론 당장에 해야 할 일은 명약관하다. 그런데 아직도 흔들리는 이 눈빛은 그래도 나름 선량한, 즉 다시금 기회를 주고 싶을 정도로 연민의 감정을 불러일으키는 인간적인, 너무도 인간적인 사람이라서? 자, 혹시 여러분은 자신의 삶 속에서 맡은 바 임무를 발견하셨나요? 그는 최소한 그랬습니다. 박수 한번 크게 쳐주죠. 그리고 도대체 그게 뭔지 우리 한번 경험해 봅시다. 여기부터 차례대로 줄 서시구요.

<감정조절표>의 '전체점수'는 다음과 같다. '그림 34'의 위선

자 그리고 중상 모략하는 자는 어느 누구도 자신의 편을 들어주지 못하는 절체절명의 총체적인 난국에 빠져 허우적대며 모든 십자포화를 오로지 몸뚱이 하나로 감내하고 있으니 상당히 '음기'적이다. 그런데 한편으로는 이런 상황에 대한 억울함, 그리고 과도한 폭력에 대한 부담감을 우회적으로 표출한다.

　반면에 '그림 35'의 이그나시오 가르시니 쿼랄트는 겉으로는 마땅히 수행해야 할 임무에 충실하며 자신이 섬기는 체제를 위해 열정을 다해 복무하지만, 속으로는 끝없이 샘솟는 우울감을 도무지 떨칠 길이 없으니 알고 보면 '그림 34'보다 더욱 '음기'적이다. 그런데 한편으로는 자존심이 강해 자신에 대한 불편한 시선을 몹시도 싫어한다. 물론 나와 다른 '사고의 작동방식'으로 이야기를 창작하는 것은 언제라도 가능하다.

　'포괄적인 평가'는 다음과 같다. 이는 '비교표'의 <직역>을 <의역>한 것이다. 위선자 그리고 중상 모략하는 자는 어떻게든 [피하고 싶은 책임]이 있기에 이리저리 몸부림치며 상황을 타개하고자 마음을 쓴다. 그런데 [평온함의 희망]을 갈구하다 보니 여러모로 정면 돌파를 꺼린다. 하지만, [원상복귀로의 기대]는 당장은 꿈도 꿀 수 없는 사치일 뿐, 그저 물 건너갔다. 한편으로, 내가 느끼는 [과도한 억울]함, 그 연유를 모르겠으니 도무지 받아들일 수가 없다. 그야말로 [발가벗겨진 부끄러움]에 치를 떨다 보니 이제는 뭘 해도 손에 잡히질 않는다. 물론 [상처받은 자존심] 자체가 내 인생에서 큰 문제가 되지는 않는다. 그렇지만 이제는 시도 때도 없이 [당하는 비참]에 그만 질려 버렸다. 그것도 한두 번이지… 그렇다면 중요한 건 해결점을 모색하는 일이다. 그런데 [문제 해결의 고민]만 해도 벌써 여럿이 동시에 진행되다 보니 유독 하나에만 신경 쓸 겨를이 없다. 이

와 같이 하루가 멀다 하고 산더미처럼 불어나는 [주변에 대한 걱정]을 어떻게든 타개하려고 궁리에 궁리를 거듭한다. 그러는 동안, [시선에 대한 두려움]에 오늘도 깊숙이 고개를 숙인다. 솔직히 안 봐도 비디오지만, 아마도 내 안의 [폭력에 대한 염려]를 눈치 채지 못한 이는 없을 것이다.

반면에 이그나시오 가르시니 퀴랄트는 맡은 바 임무를 충실히 [감당하려는 의무]감이 투철하다. 그야말로 보기 좋게 이마에 아로새겨져 있다. 그런데 가만 보면 [스스로 부여한 책임]감은 모름지기 자기 인생을 정당화하는 기제다. 그래서 때로는 [사명감의 압박]에 눈물도 짓는다. 한편으로, [정의실현의 희망]은 그저 희미한 옛날이야기다. 쓴 웃음이 절로 나네. 말이 좋아 [자유에 대한 갈망]이지, 이제는 내 가슴 속에 고이 묻어두련다. 그리고 [주변에 대한 배려]는 당장 실현 가능하지 않다면 논할 가치도 없다. 제발 뜬구름 좀 잡지 말자. 게다가, [정체성에 대한 번뇌]라니, 도대체 누가 이런 생각을 하겠는가? 어차피 아무도 이해 못할 일. 물론 [현실적인 고민]은 생각하면 할수록 참으로 당연한 일이다. 문제는 [반복되는 지루]함에 이제는 그러기도 싫다는 사실. 그래, [운명에 대한 저항]에 목숨 걸 이유도 없다. 그저 마음을 열 뿐. [일말의 자존심] 또한 그저 그러려니 하면 그만이고. 이제는 [매도에 대한 불편함]만이 남아 시비를 건다. 아이고…

이제 구체적으로 <감정조절법>을 적용해보자. 첫째, 여기서 제시된 <순법(順法)>은 다음과 같다. 이를 적용한 건, 이런 경우에는 해당 감정을 차라리 더 과하게 쏟아내는 방식이 때에 따라 상당히 효과적이기 때문이다. 물론 가능한 방식은 여럿이다.

우선, 위선자 그리고 중상 모략하는 자의 경우에는 [과도한 억울], [발가벗겨진 부끄러움], [상처받은 자존심], 그리고 [당하는 비참]을 한 조로 묶었다. 이들을 선택한 건, 이러다가 한 순간에 마음이 무너질 위험을 예방하기 위해서이다. 참고로, 이들만 고려하면 '기운의 정도'는 '잠기'가 강하다. 이는 전체 기운과 다소 상반된다. 주의를 요한다.

순서대로 말하자면, 위선자 그리고 중상 모략하는 자의 마음속에서 [과도한 억울]은 비형, 즉 정말 어처구니가 없다. 어떻게 나한데 이럴 수가 있는가? 물론 몇몇이 그러는 건 이해한다. 살다보면 이는 누구라도 마찬가지이다. 주변을 둘러보면 원수는, 그리고 쓸데없이 비열한 이들은 반드시 있다. 하지만, 온 세상이 등 돌리다니, 이건 아니다. 내가 뭘 그리 엄청난 죄를 저질렀다고. 그야말로 말 그대로 말이 안 된다.

그렇다면 그의 마음을 풀어주기 위해서는 자신의 '마음의 작동 방식', 즉 [과도한 억울]을 널리 전시하는 게 효과적이다. 여기에는 극횡형, 즉 '동류이호(同類異號)' 계열의 조치가 적합하다. 부담감을 줄여주는. "정말 황당한 일이야. 그런데 그걸 당연하게 수용하는 모양새를 취해주면 절대 안 돼. 사악한 무리들이 조장한 가짜뉴스에 호도된 이들에게 의문의 씨앗을 뿌려야 마침내 그들이 움직인다고. 이를테면 "도대체 저 사람은 뭐가 그렇게 억울한 걸까? 혹시 불공정한 상황이 빚어낸 촌극의 불행한 피해자가 아닐까"와 같은 궁금증이 필요해. 아, 이제는 '마지막 뒤집기'랄까, 뭐 어쩌겠어? 방방곡곡에 최대한 억울해해야지"라는 식으로. 이와 같이 끝까지 억울하기, 필요하다.

한편으로, [발가벗겨진 부끄러움]은 담상, 즉 내 인생 전체를 송

두리째 흔든다. 그동안 자긍심 하나로 버텼다. 매사에 고매한 정신을 추구하며 성심성의껏 임했다. 지금까지 살면서 거짓된 마음으로 그 누구 하나 농락한 적이 없다. 물론 실수는 종종 했다. 하지만, 그건 열심히 살다 보면, 혹은 한순간 넋을 놓다 보면 누구라도 그렇다. 중요한 건, 내 인생은 지금까지 한없이 소중했다. 그런데 갑자기 물밀듯이 밀려오는 이 부끄러움은 뭐지? 마치 내가 그동안 한 모든 일들이 다 잘못된 일인 양, 순식간에 그 의미가 재편되는 이 느낌. 한 순간 부끄럽고 말 일이면 차라리 모르겠는데, 내 인생 자체를 바꾸어놓는다면, 아…

그렇다면 [발가벗겨진 부끄러움]에 시큰둥한 게 좋겠다. 여기에는 극건상, 즉 '동류이호(同類異號)' 계열의 조치가 적합하다. 부담감을 줄여주는. "어쩌라고. 그래, 지금 이 상황이 부끄러울 수는 있지. 누군 완벽한가? 하지만 그렇다고 해서, 내 인생 전체가 폄하될 이유는 없어. 자기 인생에 누구나 명암은 있는 거야. 무결점 완벽함을 추구하는 건 그야말로 피 말리는 삶이지. 그럴 필요 있나? 다 일순간의 실수로, 혹은 오해로 인해 비난 받을 때가 있어. 하지만 내 인생의 가치는 결국에는 내가 만들어가는 거야. 그리고 그럴 때에 비로소 결과적으로 사회적인 인정을 받을 수도 있고. 물론 애초의 의도와는 달리 이해관계에 따라 남들이 만들어준 인생도 있겠지. 그런데 난 어차피 그런 데 관심 없어. 중요한 건 내 인생은 세상 그 무엇보다 소중하다는 사실 뿐"이라는 식으로. 이와 같이 아랑곳하지 말고 홀로서기, 필요하다.

한편으로, [상처받은 자존심]은 원형, 즉 그저 숨죽이고 있다. 지금 자존심 연연할 때가 아니다. 이러다가는 나뿐만 아니라 내 가족도 다 털린다. 주변에 아무도 무사할 수 없다. 그래, 내가 무너지

자. 나 하나만 가면 된다. 더 이상은 아니다. 그러니 도대체 알량한 자존심이 지금 여기서 무슨 소용이냐. 그저 용서를 구하자. 이 모든 일이 잠잠해지면 다친 부분은 그때 치료해봐야지. 돌이켜보면 항상 욱하며 살았는데, 지금은 참 고분고분하네. 그거 참, 나도 놀라울 정도다.

그렇다면 [상처받은 자존심]을 더욱 고립시키는 게 좋겠다. 여기에는 극놓상, 즉 '이류(異類)' 계열의 조치가 필요하다. 기분을 전환하는. "예전에는 그야말로 자존심에 울고 웃었는데… 무슨 신줏단지처럼 참 잘도 모시려 했지. 그런데 이런 촌극 앞에서는 도무지 자존심도 기를 못 펴는구나. 그래, 지금 그럴 때가 아니지. 다 판을 깔아줘야 활개를 치는 거니까. 그러고 보니 여기서는 정말 자존심이 별 할 일이 없네. 그러니 우선은 좀 쉬고 있어라"라는 식으로. 이와 같이 필요 없어 보류하기, 필요하다.

한편으로, [당하는 비참]은 노상, 즉 이제는 지긋지긋하다. 나를 비난하는 사람들은 도대체 지치지도 않나? 너무 재미있어 도무지 참을 수가 없나 보지? 그렇게 괴물이 되어 여론 뒤에 숨으면 책임질 일도 없고 참 좋네. "네 탓이요. 나를 이렇게 될 수밖에 없게 만들었으니"라고 원인론적으로 자기를 정당화하는 맛이 정말 그만이지? 갑자기 삶의 의욕도 막 샘솟을 거고. 그래, 이런 족속에게 더 이상 바라는 건 없어. 지금 내가 바라는 건 단 하나, 이 지겹도록 닳고 닳은 비참함이라는 감정, 얘 좀 제발 데려가. 어떻게 좀 해죠. 정말 너무 끈질기다.

그렇다면 [당하는 비참]을 해소하는 게 좋겠다. 여기에는 극습상, 즉 '동류이호(同類異號)' 계열의 조치가 적합하다. 부담감을 줄여주는. "비참함이라니, 마치 자기가 터줏대감인 양 내 앞에 떡하니

버티고만 있는데, 너무 지겨워만 하지 말고 이 기회에 유심히 한번 관찰해보자. 그런데 우선 눈빛 좀 봐. 촉촉하네. 응, 나 슬퍼. 어쩌지? 내 인생 갈아 넣어 열심히 산 보상이 겨우 이거야? 힘들어. 그래? 그럼 그렇게 서있지만 말고 목 놓아 울자. 넌 나야. 이 상황에서 도대체 뭘 하겠어? 부둥켜안고 울 뿐이지"라는 식으로. 이와 같이 바랄 거 없이 통곡하기, 필요하다.

다음, 이그나시오 가르시니 쿼랄트의 경우에는 [운명에 대한 저항], [일말의 자존심], 그리고 [매도에 대한 불편함]을 한 조로 묶었다. 이들을 선택한 건, 그가 그만 욱해서 스스로도 원치 않는 상황에 처할 위험을 방지하기 위해서이다. 참고로, 이들만 고려하면 '기운의 정도'는 '잠기'가 강하다. 이는 전체 기운과 다소 상반된다. 주의를 요한다.

순서대로 말하자면, 이그나시오 가르시니 쿼랄트의 마음속에서 [운명에 대한 저항]은 유상, 즉 소탈한 마음으로 수용한다. 돌이켜보면, 누구나 어느 정도는 그렇겠지만, 어린 시절에는 유독 반골 기질이 강했다. 군인에 대한 환상도 진로를 결정하는 데 크게 한몫했다. 그런데 막상 바라던 위치에 올라보니 도무지 내 뜻대로 되는 게 없었다. 오히려, 자기 성깔을 죽이고 체제에 순응해야 살아남기 수월했다. 그러지 않으면 정신건강에 큰 문제가 발생할 수밖에 없는 구조였다. 그래도 악착같이 나름 잘 적응했다. 그러다 보니 나도 모르게 의식화 교육이 잘 된 건지, 이제는 그저 내 처지를 담담히 받아들일 뿐이다. 이런, 늙었나…

그렇다면 그의 마음이 편안하기 위해서는 자신의 '마음의 작동 방식', 즉 [운명에 대한 저항]에 거부감을 갖지 않는 게 효과적이다.

여기에는 극유상, 즉 '동류동호(同類同號)' 계열의 조치가 무난하다. 정공법으로 밀어붙이는. "나이 들면 때만 되면 욱하던 치기어린 시절이 그립고, 어릴 때는 보다 슬기롭게 세상을 바라보는 원숙함을 꿈꾸고, 사람 다 그런 거지. 저항정신을 가지든, 운명에 수긍하든 상관없이 오늘도 해는 변함없이 뜨잖아? 한번 살고 지나가는 인생, 어리건, 나이 들건 다 자기 기질에 맞게 그때마다 원하는 방식으로 의미 있게 살면 그만이지. 그래, 지금 내가 내 운명에 담담하다고 해서 언제나 꼭 그래야만 하는 건 아냐. 결국, 오늘의 난 지금의 내 기질에 책임지고 인생을 살 뿐. 그러니 다 이해해"라는 식으로. 이와 같이 마음을 열고 이해하기, 필요하다.

한편으로, [일말의 자존심]은 원형, 즉 별 문제가 안 된다. 물론 그렇다고 해서 자존심이 사라진 건 아니다. 오히려, 그 존재의 무게감이 더더욱 느껴지는 요즘이다. 그래서 좀 챙겨줘야 할 것 같기도 하다. 하지만, 최소한 요즘에는 그것 때문에 큰 문제가 일어난 적은 없었다. 즉, 그저 그러려니 한다. 내 마음이 한없이 넓어졌는지… 하지만, 가끔씩은 아직도 울컥한다. 옛 습관을 완전히 버리지 못해서, 비유컨대 근육이 그때 그 시절을 기억하고 있어서 그런지. 즉, 휴화산이다. 조심하자.

그렇다면 [일말의 자존심]을 분리하는 게 좋겠다. 여기에는 극농상, 즉 '이류(異類)' 계열의 조치가 필요하다. 기분을 전환하는. "자존심은 존중해야 마땅해. 하지만, 기왕이면 '자존심 따로, 일 따로'를 내재화하는 게 사는 데 여러모로 도움이 되지. 이를테면 쓸데없이 아무데나 자존심을 섞기 시작하면 그만큼 또 피곤한 일이 없어. 그저 안 섞으면 그만인 걸, 다 내 손해야. 그러니 필요에 따라 낄 데와 빠질 데를 잘 알자. 감이 중요해"라는 식으로. 이와 같이

필요시에만 참견하기, 필요하다.

한편으로, [매도에 대한 불편함]은 극전방, 즉 참기 힘들다. 이를 테면 가끔씩 "영혼을 팔았냐"는 식의 시선이 느껴질 때가 있다. 아, 또 열 받네. 도대체 자기가 뭘 안다고 시건방지게 내 인생에 참견인가. 제대로 알고나 하는 소린지 남 얘기라고 정말 매몰차고 무책임하다. 그리고 폭력적이다. 그와 같은 빈정대는 시선을 그대로, 아니 곱절로 돌려줘야 비로소 직성이 풀리겠다. 아, 이게 바로 정신적 외상(trauma)? 툭하면 싸움 나겠다.

그렇다면 [매도에 대한 불편함]에 무던해지는 게 좋겠다. 여기에는 극극극건상, 즉 '이류(異類)' 계열의 조치가 필요하다. 기분을 전환하는. "남들이 날 어찌할 수 없듯이, 어차피 나도 남들을 바꿀 수 없어. 그리고 누군가를 진정으로 이해하는 건 기본적으로 거의 불가능해. 즉, 사방에 벽 천지야. 그러다 보니 좋은 일만 있을 수는 없지. 오히려 기분 나쁜 시선, 황당한 오해, 답답한 반응이 곳곳에 너무 많아. 이를테면 해야 할 일을 하다보면 이해타산이 첨예하게 갈리면서 말도 안 되는 대우를 받는 경우, 부지기수지. 그런데 그건 내가 문제라서가 아니고, 세상이 원래 그런 거야. 죽으면 다 부질없는 것을. 그러니 신경 끄자. 뭐가 그렇게 대수라고 쓸데없이. 내가 무슨 애도 아니고"라는 식으로. 이와 같이 훌훌 털고 초탈하기, 필요하다.

둘째, 여기서 제시된 <잠법(潛法)>은 다음과 같다. 이를 적용한 건, 이런 경우에는 해당 감정을 반대로 해소하는 방식이 때에 따라 상당히 효과적이기 때문이다. 물론 가능한 방식은 여럿이다.

우선, 위선자 그리고 중상 모략하는 자의 경우에는 [피하고 싶

은 책임], [평온함의 희망], 그리고 [원상복귀로의 기대]를 한 조로 묶었다. 이들을 선택한 건, 현실적으로 불가능한 희망에 더욱 크게 좌절할 위험성이 있기 때문이다. 참고로, 이들만 고려하면 '기운의 정도'는 '음기'가 강하다. 이는 전체 기운과 통한다.

순서대로 말하자면, 그의 마음속에서 [피하고 싶은 책임]은 극곡형, 즉 실로 복잡한 문제이다. 만약에 애초에 책임소재가 칼같이 분명하다면 나도 좋겠다. 그리고 정말로 이 모든 것이 다 내 책임이라면 나 홀로 감당하겠다. 그런데 지금 이 상황이 어디 그런가? 솔직히 나를 비난하는 너희들 모두 일정 부분, 책임에서 자유롭지 않다. 즉, 오로지 나 홀로 죄인이더냐? 아니, 우리 모두가 그렇다. 문제는 이게 도대체 어디서부터 꼬였는지, 그리고 어떻게 풀지 도무지 방도가 보이지 않는다는 사실. 아, 어렵다, 어려워.

그렇다면 골치 아픈 난제를 풀어 책임을 분산하기 위해서는 자신의 '마음의 작동방식', 즉 [피하고 싶은 책임]을 뒤집는 게 효과적이다. 비유컨대, 원래와는 반대로 감정을 수축하거나 이완하는 것이다. 여기에는 극직형, 즉 '동류동호(同類同號)' 계열의 조치가 무난하다. 정공법으로 밀어붙이는. "가만 보니, 나를 희생양으로 만들려는 것 같은데, 이걸 인정하면 그야말로 천하에 바보 된다. 그럴 순 없지. 자, 어디 한번 따져보자. 뭐가 문제고, 누가 어떤 책임을 져야 하는지. 다들 일로 와봐. 우리 이 문제를 정확히 한번 바라보자고"라는 식으로. 이와 같이 제대로 따져보기, 필요하다.

한편으로, [평온함의 희망]은 극후방, 즉 모면하려 한다. 이를테면 좋은 게 좋은 거라고 가능하면 문제없는 척 은근슬쩍 넘겨버리고 싶어서 도무지 따지고 들지를 못한다. 결국, "그래, 그냥 내가 잘못했어. 그러니 우선은 모든 비난, 내게 다 퍼부어. 그리고는 우

리 다시 옛날처럼 살자, 응? 부탁이야…"와 같은 생각에 뭘 어쩌질 못하는 게 지금 바로 내 상황이다. 그런데 문제는 그건 그저 희망일 뿐, 벌써 한참이나 물 건너갔다는 사실. 그렇다. 이제 와서 마치 아무 일도 없었던 것처럼 불현듯 그때 그 시절로 돌아갈 수는 없는 일이다.

그렇다면 [평온함의 희망]을 뒤집는 게 좋겠다. 여기에는 극전방, 즉 '동류동호(同類同號)' 계열의 조치가 무난하다. 정공법으로 밀어붙이는. "달콤한 유혹에 누가 혹하지 않으랴? 그러나 그렇다고 그냥 넘어가면 안 되지. 그건 유혹의 손길의 전매특허일 뿐. 그러니 알량한 미련일랑은 당장 쓰레기통에 처박아 버려. 지금 중요한 건 이 상황을 타개하는 돌파력이야. 그러니 꿈 깨고 차라리 배수진을 치자고. 네가 죽나 내가 죽나 한번 해봐야지"라는 식으로. 이와 같이 이판사판 전쟁을 일으키기, 필요하다.

한편으로, [원상복귀로의 기대]는 극하방, 이제는 정황상 말이 안 된다. 신의 중재로 인해 갑자기 이 모든 오해가 풀린다면 혹시 또 모르지만, 사람 사는 세상에서 이 정도까지 왔으면 이젠 정말 볼 장 다 본 거다. 만에 하나, 자신들의 잘못이 들통 나더라도 아마 눈 하나 꿈쩍도 안 할 거다. 그들이 저지른 짓이 있어서. 게다가, 이미 연합해서 괴물이 되었기 때문에. 즉, 괴물법은 실정법이다. 아, 안 되는 건 안 된다.

그렇다면 [원상복귀로의 기대]를 뒤집는 게 좋겠다. 여기에는 극상방, 즉 '동류동호(同類同號)' 계열의 조치가 무난하다. 정공법으로 밀어붙이는. "그래, 현실의 불가능한 꿈에 연연하지 말자. 이런 판국에 어느 누가 나를 있는 모습 그대로 제대로 평가해주겠는가. 결국 의지할 분은 그분 밖에는 없어. 아, 그야말로 천국에 가면, 이

모든 앙금이 씻은 듯이 씻겨나갈 거야. 모든 게 다 투명하게 밝혀질 거고. 그러니 굳이 여기서 당장 존중받으려고 애쓸 필요가 없어. 차라리 남은 세월, 그의 나라를 예비하자. 이제는 정말 미련 없네. 기대할 걸 기대해야지"라는 식으로. 이와 같이 너머를 바라보기, 필요하다.

다음, 이그나시오 가르시니 쿼랄트의 경우에는 [정의실현의 희망], [자유에 대한 갈망], 그리고 [주변에 대한 배려]를 한 조로 묶었다. 이들을 선택한 건, 어차피 되는 게 없다고 마음이 허해질 위험성이 있기 때문이다. 참고로, 이들만 고려하면 '기운의 정도'는 '음기'가 강하다. 이는 전체 기운과 통한다.

순서대로 말하자면, 그의 마음속에서 [정의실현의 희망]은 탁상, 즉 다 옛날 옛적 일이다. 어릴 때는 청운의 꿈을 안고 세상을 개혁하는 멋진 모습을 꿈꿨다. 그리고 군인이 되면 정의를 위해 투신하며 오로지 명예에 살고 죽을 줄 알았다. 그런데 막상 현실은 그렇지 않았다. 군대 조직에 대한 염증을 많이 느꼈다. 그리고 세상은 그리 녹녹치 않았다. 게다가, 무엇이 정의인지도 헷갈리기 시작했다. 아, 순수했던 어린 시절이여…

그렇다면 그가 마음을 다잡기 위해서는 자신의 '마음의 작동방식', 즉 [정의실현의 희망]을 뒤집는 게 효과적이다. 비유컨대, 원래와는 반대로 감정을 수축하거나 이완하는 것이다. 여기에는 명상, 즉 '동류동호(同類同號)' 계열의 조치가 무난하다. 정공법으로 밀어붙이는. "어린 시절에 갈망했던 것만이 정의일 리가 없어. 그렇다면 무엇이 진짜 정의일까? 사실상, 자신의 깜냥대로, 세상에 대한 이해만큼 이에 대한 정의는 달라지게 마련이야. 결국, 당시의 희망에서

배울 점은 분명해. 그건 바로 구체적인 내용 그 자체가 아니라, 이를 추구하는 가슴 졸이도록 생생한 열정이지. 내용은 어차피 변하게 되어 있는 걸. 그래, 열정만은 잃지 말자. 중요한 건, 언제라도 자라나는 희망의 새싹이야"라는 식으로. 이와 같이 생생한 열정에 주목하기, 필요하다.

　한편으로, [자유에 대한 갈망]은 극종형, 즉 숨겨둔 비밀이다. 내 처지 좀 봐라. 이런 상황에서 내 속마음을 방방곡곡 떠들고 다니면, 스스로도 부끄럽고, 나아가 남들의 시선도 더욱 곱지 않아질 거다. 그런데 나는 원리원칙주의자다. 즉, 어떤 상황 속에서도 임무를 완벽하게 수행하는 믿음직한 사람이다. 그런 나에 대한 인상이 깨지면, 호사가들의 말에 오를 뿐. 아니, 내 직장이 위태로워질 수도 있다. 그러니 내 직장과 사상이 충돌한다는 생각은 추호도 하지 말자. 너도 나도, 모두 다 쉿!

　그렇다면 [자유에 대한 갈망]을 뒤집는 게 좋겠다. 여기에는 극횡형, 즉 '동류동호(同類同號)' 계열의 조치가 무난하다. 정공법으로 밀어붙이는. "그런데 자유가 뭐라고 굳이 직장과 충돌해야 하나? 꼭 그럴 필요는 없을 거 같은데… 그래, 그렇다면 피하지 말자. 부담스럽지 않은 만큼 마음 맞는 사람들과 더불어 조심스럽게, 하지만 제대로 한번 허심탄회하게 대화해보자. 그러다보면 최소한 이에 대한 확정적인 결론에는 이르지 못할 지라도 그 자체로도 충분히 의미가 있을 거야. 이를 비밀로 간직하면서 숨기는 것보다는 훨씬 건강하니까. 그래, 난 떳떳한 사람이야. 그리고 앞으로도 그럴 거야. 자, 내 진정성 앞에서 다들 무릎 꿇어"라는 식으로. 이와 같이 숨기기보다는 터놓기, 필요하다.

　한편으로, [주변에 대한 배려]는 하방, 즉 내 코가 석자다. 정권

은 계속 바뀌고, 세상이 이토록 요동치는데, 뭘 어쩌란 말이냐. 이해타산에 따라 그야말로 권력이 쉴 새 없이 재편되고 있는 이때, 내 주변도 결코 무사하지 않은 거 두 눈 뜨고 똑똑히 보았지 않느냐? 우선은 나도 살고 봐야지. 원래는 내가 후덕한 마음을 지닌 거 어차피 알 사람은 다 안다. 여유가 생기면 나만큼 통 큰 배려를 베푸는 사람이 또 어디 있다고… 하지만, 지금은 아니다. 괜히 그러면 안 되는데다가 마음 썼다가 바로 정치적인 제거의 대상이 되게 마련이다. 진짜야. 세상 살벌하다니까? 그러니 줄 먼저 서고 나서 상황 좀 보자. 제발, 응?

그렇다면 [주변에 대한 배려]를 뒤집는 게 좋겠다. 여기에는 측방, 즉 '동류이호(同類異號)' 계열의 조치가 적합하다. 부담감을 줄여주는. "정치가 다 더럽지 뭐. 게다가, 정치의 한복판에 있는 나, 조심스럽게 처신해야 하는 것도 맞지. 하지만, 내가 원래 이것저것 일일이 챙기고 배려하는 이타적인 성격이잖아? 즉, 어디론가 이 기운을 흘려주긴 해야 내 마음 건강이 원활하게 유지될 텐데 말이야. 그런데 그러려면 머리 좀 써야 돼. 이를테면 정치와는 전혀 관련 없는 저들에게로…"라는 식으로. 이와 같이 가능한 데 주목하기, 필요하다.

셋째, 여기서 제시된 **<역법(逆法)>**은 다음과 같다. 이를 적용한 건, 이런 경우에는 해당 감정을 반대로 해소하는 방식이 때에 따라 상당히 효과적이기 때문이다. 물론 가능한 방식은 여럿이다.

우선, 위선자 그리고 중상 모략하는 자의 경우에는 [시선에 대한 두려움], 그리고 [폭력에 대한 염려]를 한 조로 묶었다. 이들을 선택한 건, 끝없는 피해의 대상으로서 마음이 한없이 망가지는 위험

성을 방지하기 위해서이다. 참고로, 이들만 고려하면 '기운의 정도'
는 '양기'가 강하다. 이는 전체 기운과 상반된다. 주의를 요한다.

순서대로 말하자면, 그의 마음속에서 [시선에 대한 두려움]은 명
상, 즉 너무도 또렷하다. 굳이 고개를 들고 주변을 살펴볼 필요도
없다. 어차피 보지 않아도 다 보인다. 정말 끔찍한 일이다. 세상에
믿을 사람 한 명도 없구나. 쏘아보는 눈빛이 정말 장난 아니네. 도
대체 내게서 뭘 더 캐내려고, 아니 날 어떤 사람을 만들려고 저러
는 것일까? 그야말로 너나할 것 없이 무언의 약속으로 맺어진 저
눈빛, 온몸에 무방비 상태로 느껴진다. 정말 무섭다. 그 무엇보다.

그렇다면 그에게 더욱 힘을 실어주려면 그러한 '마음의 작동방
식', 즉 [시선에 대한 두려움]을 분리하는 게 효과적이다. 비유컨대,
원래보다 더 강하게 반대로 밀어붙이는 것이다. 여기에는 극농상,
즉 '동류이호(同類異號)' 계열의 조치가 적합하다. 부담감을 줄여주
는. "하나같이 괴물 같은 그들의 눈빛을 보면 생생한 현장, 맞아.
그런데 문제는 이야말로 납작하게 통합된 객체의 시선일 뿐, 주체
의 시선은 결코 아니야. 그리고 너무도 단순 무식해. 그래서 더더욱
진실일 리가 없어. 자, 가슴에 손을 얹고 생각해보자. 내가 저런 눈
빛을 받을 만큼 나 홀로 죄인인가? 정말 잘못했나? 만약에 하늘을
우러러 별 부끄러움이 없다면, 됐다. 네 시선은 네 시선, 내 시선은
내 시선. 난 더 이상 네 시선에 농락당하고 싶지 않아. 그래, 마음
껏 봐라. 나도 어차피 그러할 테니"라는 식으로. 이와 같이 깔끔하
게 뻔뻔하기, 필요하다.

한편으로, [폭력에 대한 염려]는 횡형, 즉 공공연한 사실이다.
자존심 다 뭉개졌다. 내 염려, 아는 사람은 다 안다. 사실상, 온몸에
새겨져 있다. 아마도 끝까지 뭐 있는 척 해야 했는데, 대놓고 다 보

여준 게 패착인 모양이다. 물론 처음엔 그렇게 무릎 꿇으면 다 해소될 줄 알았다. 그런데 그게 정말 순진한 생각이었다. 이제는 별거 아니라고 생각했는지 물 만난 저들의 횡포는 금세 도를 넘었다. 어떻게든 물불을 가리지 않고 세상 끝까지 날 궁지로 몰아 탈탈 털어내고는 결국에는 극악무도한 죄인을 만들겠단다. 그래야 마음이 편해진다며. 아, 이를 어찌해야 하나. 걱정이 극에 달하니 그야말로 세상 모든 게 말 그대로 새하얗다.

그렇다면 [폭력에 대한 염려]를 전환하는 게 좋겠다. 여기에는 극종형, 즉 '동류동호(同類同號)' 계열의 조치가 무난하다. 정공법으로 밀어붙이는. "굳이 내 걱정을 남이 알아봐야 좋을 게 없어. 악이 판치는 이 세상, 다들 뭐든지 책잡고 이용하려고만 혈안이 되어 있으니까. 이를테면 걱정에 내색이라도 하면 마치 내가 내 죄를 인정한 양, 말도 안 되게 치부되고 말이야. 그러니 내 마음, 더 이상 고백하지 말자. 그냥 나만 알자. 너희들에게는 다른 선물을 줄게. 이게 다 자네 업보라네. 무섭지?"라는 식으로. 이와 같이 전시를 차단하기, 필요하다.

다음, 이그나시오 가르시니 퀴랄트의 경우에는 [감당하려는 의무], [스스로 부여한 책임], 그리고 [사명감의 압박]을 한 조로 묶었다. 이들을 선택한 건, 과도한 마음의 중압감을 감당하지 못할 위험성이 있기 때문에 그렇다. 참고로, 이들만 고려하면 '기운의 정도'는 '잠기'가 강하다. 이는 전체 기운과 다소 상반된다. 주의를 요한다.

순서대로 말하자면, 그의 마음속에서 [감당하려는 의무]는 극직형, 즉 무조건 최우선 순위다. 그래서 내가 진짜 군인이다. 그리고 이 강령은 어떤 법전보다도 위에 있다. 따라서 내 모든 행위는 깔

끔하게 정당화될 뿐인즉, 도덕률 등을 운운하며 양심의 가책이니 뭐니 나를 농락하려는 짓은 이제 그만 둬라. 사람의 가장 고상한 가치가 바로 이 의무감에 있다. 즉, 모르는 얘기면 하질 말던지, 그냥 출랑대고 부화뇌동하며 눈치나 보고 살아라. 아, 그런데 내 마음 한편이 왜 이리 묵직해지지? 혹시, 악인들의 값싼 저주?

　　그렇다면 그의 묵은 때가 해소되려면 그러한 '마음의 작동방식', 즉 [감당하려는 의무]를 확실히 전환하는 게 효과적이다. 비유컨대, 원래보다 더 강하게 반대로 밀어붙이는 것이다. 여기에는 극극극극균형, 즉 '동류이호(同類異號)' 계열의 조치가 적합하다. 부담감을 줄여주는. "의무감을 신성화하면 모든 대화가 차단돼. 스스로 하는 대화마저도. 그러면 고인 물이 되어 건강을 잃게 마련. 그러지 않으려면 내 안에서, 그리고 우리 안에서 내 가치관이 말이 돼야 해. 으흠, '왜'와 '어떻게' 등으로 신명 나게 칼춤을 추며 무쇠 논리 한번 만들어볼까? 자, 들어볼래? 이제 됐지? 그럼 고개 숙여"라는 식으로. 이와 같이 뼈 속까지 파악하기, 필요하다.

　　한편으로, [스스로 부여한 책임]은 극앙방, 즉 내가 왕이다. 그리고 동시에 내가 신하다. 물론 세상에 원래부터 그래야만 하는 건 없다. 하지만, 그건 자연주의적인 상태일 뿐, 내 왕국에서 나는 그래야만 하는 왕권주의적인 질서를 공고히 했다. 이를 위해 법전을 편찬하고 행정적으로 이를 집행했다. 나라 이름은 '대군인왕국'이라고나 할까? 그런데 민간인들, 참 숨 막히겠다. 이게 진정으로 사람 사는 사회와는 좀 거리가 먼가?

　　그렇다면 [스스로 부여한 책임]을 전환하는 게 좋겠다. 극상방, 즉 여기에는 '동류이호(同類異號)' 계열의 조치가 적합하다. 부담감을 줄여주는. "사람 사는 사회에서 당위성이 족쇄가 되면 안 돼. 우

선은 다들 여기에 공감하고, 나아가 기왕이면 진심과 열정을 다해 이를 추구해야 마침내 세상이 행복하게 발전한다고. 그러니 굳이 내 안에 일찌감치 감옥을 만들지는 말자. 물론 책임감은 사람이 가질 수 있는 고매한 정신이야. 그리고 책임의 주체성은 너무도 중요해. 그래, 우리가 스스로 원하면 꿈은 드디어 이루어질거야. 아…" 라는 식으로. 이와 같이 함께 바라는 이상향을 지향하기, 필요하다.

한편으로, [사명감의 압박]은 습상, 즉 자기애가 넘친다. 아마도 막상 제대하고 나면 긴박한 업무의 특성상 부여되는 이런 종류의 압박감은 더 이상 맛볼 수 없을 거다. 힘들었다고 추억하면서도 더 이상 느낄 수 없는 그 쫄깃한 느낌, 크게 아쉬우리라. 그래, 나 지금 너무 힘들다. 눈에 실핏줄 터졌다. 언제 제대로 씻고 잠을 잤더라? 그런데 말이다. 내 모습, 늠름하다. 그리고 멋있다. 그래서 그나마 우쭐하며 버틴다. 이런 식의 자기애라도 없었으면 벌써 떠났겠지. 그런데 이게 슬슬 나를 갉아먹는 독이라고? 하필 이 좋은 게 왜…

그렇다면 [사명감의 압박]을 전환하는 게 좋겠다. 극횡형, 즉 여기에는 '이류(異類)' 계열의 조치가 필요하다. 기분을 전환하는. "임무는 유일하게 나 홀로 수행하는 게 아니야. 그러면 많이 외로웠겠지. 그런데 주변에는 동고동락하며 함께 하는 동지들이 참 많아. 내가 오랜 기간 겪어보니 뛰어난 이들은 다들 자기애가 나름 절더라. 잘 됐어. 그게 원래 남 몰래 혼자 하면 독인데, 함께 하면 약이거든. 어떻게 아냐고? 한 번 나눠봐. 막 커져. 사랑이란 말이야, 모름지기…"라는 식으로. 이와 같이 사랑을 나누기, 필요하다.

물론 여기까지 다룬 조절법이 전부는 아니다. 이외에도 범위와

방식은 무척이나 다양하다. 그에 따른 효과는 서로 다르게 마련이고. 하지만, 언젠가는 판단하고 실행해야 할 때가 온다. 감정은 우리가 성숙할 때까지 기다려주지 않는다. 그래서 항상 준비된 자세가 필요하다. 여러 안을 가진 채로.

'곡직비'와 관련해서, '그림 34'에서는 [피하고 싶은 책임], 그리고 '그림 35'에서는 [감당하려는 의무]가 문제적이다. 나는 여기에 제시된 '비교표'에서 전자의 경우에는 <u>극곡형</u>을 <u>극직형</u>으로 전환하는 '동류동호' 계열의 <잠법>, 그리고 후자의 경우에는 <u>극직형</u>을 <u>극극극극균형</u>으로 전환하는 '동류이호' 계열의 <역법>을 제안했다. 즉, 위선자 그리고 중상 모략하는 자에게는 "이게 정말 나 홀로 책임질 일인가? 이리 와봐. 명확하게 한번 따져나 보자. 어물쩍 넘어가려 하지 말고…", 그리고 이그나시오 가르시니 퀴랄트에게는 "내가 해야 하는 일, 분명하지. 왜냐고? 으흠… 깊이 생각해보자. 이 기회에 완전 공감가게 해줄게. 잠깐만"이라는 식으로 마음을 북돋았다.

그런데 내 목소리는 과연 유효할까? 그리고 누구에게? 내 마음 길을 따르면 우선은 그럴 법하다. 그렇다면 이제 중요한 것은 실천이다. 일상의 <동작>으로, <생각>으로, <활동>으로. 그러다 보면 '내일의 나'는 드디어 '오늘의 나'가 된다. 마음을 다잡는 시간, 어깨를 활짝 편다. 아이고, 이걸 언제 폈더라? 또, 또…

03

감정상태를 조망하다

1 **탄력: 살집이 쳐지거나 탱탱하다**

- 욱하는 마음 vs. 일관된 마음

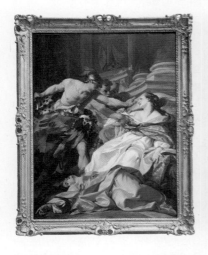

▲ 그림 36
장 밥티스트 마리 피에르(1714-1789),
〈하르모니아(?-BC 215)의 죽음〉,
1740-1741

▲ 그림 37
알렉상드르 카바넬(1823-1889),
〈에코 요정〉, 1874

ESMD	그림 36	그림 37
약식	esmd(+7)=[쫓기는 패배]노상, [운명의 비애]습상, [억울한 비참]극앙방, [가슴을 헤집는 아픔]강상, [비극의 상처]명상, [참기 힘든 억압]극전방, [표출하는 비통]극횡형, [진득한 연민]방형, [정의에의 기대]상방, [당위적인 의분]농상, [드러내는 저항]심형, [욱하는 성질]극균형, [상대에 대한 분개]극대형, [물불 안 가리는 패기]직형	esmd(+4)=[사랑의 충동]청상, [사랑을 갈구하는 소망]횡형, [그에 대한 사랑]비형, [사랑하는 욕망]습상, [이상의 성취]심형, [불멸의 희망]상방, [끊임없는 집착]직형, [행복에 대한 기대]농상, [내 식대로의 결의]극앙방, [그의 안위에 대한 걱정]극대형, [계속되는 패배]전방, [일방적인 상처]유상, [좌절의 아픔]탁상
직역	'전체점수'가 '+7'인 '양기'가 강한 감정으로, [쫓기는 패배]는 이제는 피곤하고, [운명의 비애]는 감상에 젖으며, [억울한 비참]은 자기중심적이고, [가슴을 헤집는 아픔]은 아직도 충격적이며, [비극의 상처]는 아직도 생생하고, [참기 힘든 억압]은 매우 호전주의적이며, [표출하는 비통]은 남에게 매우 터놓고, [진득한 연민]은 이리저리 부닥치며, [정의에의 기대]는 이상주의적이고, [당위적인 의분]은 딱히 다른 관련이 없으며, [드러내는 저항]은 누구라도 그럴 듯하고, [욱하는 성질]은 여러모로 말이 되며, [상대에 대한 분개]는 여기에만 신경을 쓰고, [물불 안 가리는 패기]는 대놓고 확실하다.	'전체점수'가 '+4'인 '양기'가 강한 감정으로, [사랑의 충동]은 아직은 신선하고, [사랑을 갈구하는 소망]은 남에게 터놓으며, [그에 대한 사랑]은 뭔가 말이 되지 않고, [사랑하는 욕망]은 감상에 젖으며, [이상의 성취]는 누구라도 그럴 듯하고, [불멸의 희망]은 이상주의적이며, [끊임없는 집착]은 대놓고 확실하고, [행복에 대한 기대]는 딱히 다른 관련이 없으며, [내 식대로의 결의]는 자기중심적이고, [그의 안위에 대한 걱정]은 여기에만 매우 신경을 쓰며, [계속되는 패배]는 호전주의적이고, [일방적인 상처]는 이제는 받아들이며, [좌절의 아픔]은 이제는 어렴풋하다.
시각	'전체점수'가 '+7'인 '양기'가 강한 감정으로, [쫓기는 패배]는 오래되어 보이고, [운명의 비애]는 질감이 윤기나며, [억울한 비참]은 매우 가운데로 향하고, [가슴을 헤집는 아픔]은 느낌이 강하며, [비극의 상처]는 색상이 생생하고, [참기 힘든 억압]은 매우 앞으로 향하며, [표출하는 비통]은 가로폭이 매우 넓고, [진득한 연민]은 사방이 각지며, [정의에의 기대]는 위로 향하고, [당위적인 의분]은 형태가 연하며, [드러내는 저항]은 깊이폭이 깊고, [욱하는 성질]은 대칭이 잘 맞으며, [상대에 대한 분개]는 전체 크기가 매우 크고, [물불 안 가리는 패기]는 외곽이 쫙 뻗었다.	'전체점수'가 '+4'인 '양기'가 강한 감정으로, [사랑의 충동]은 신선해 보이고, [사랑을 갈구하는 소망]은 가로폭이 넓으며, [그에 대한 사랑]은 대칭이 잘 안 맞고, [사랑하는 욕망]은 질감이 윤기나며, [이상의 성취]는 깊이폭이 깊고, [불멸의 희망]은 위로 향하며, [끊임없는 집착]은 외곽이 쫙 뻗고, [행복에 대한 기대]는 형태가 연하며, [내 식대로의 결의]는 매우 가운데로 향하고, [그의 안위에 대한 걱정]은 전체 크기가 매우 크며, [계속되는 패배]는 앞으로 향하고, [일방적인 상처]는 느낌이 부드러우며, [좌절의 아픔]은 색상이 흐릿하다.

순법	esmd(-3)=[쫓기는 패배]노상, [운명의 비애]습상, [억울한 비참]극양방 R<[쫓기는 패배]극유상(ii), [운명의 비애]극농상(ii), [억울한 비참]극하방(ii)	esmd(+2)=[사랑의 충동]청상, [사랑을 갈구하는 소망]횡형, [그에 대한 사랑]비형, [사랑하는 욕망]습상 R<[사랑의 충동]극담상(ii), [사랑을 갈구하는 소망]극측방(iii), [그에 대한 사랑]극상방(iii), [사랑하는 욕망]극하방(iii)
잠법	esmd(+2)=[욱하는 성질]극균형, [상대에 대한 분개]극대형, [물불 안 가리는 패기]직형 R=[욱하는 성질]심형(ii), [상대에 대한 분개]극곡형(ii), [물불 안 가리는 패기]곡형(i)	esmd(-1)=[계속되는 패배]전방, [일방적인 상처]유상, [좌절의 아픔]탁상 R=[계속되는 패배]천형(iii), [일방적인 상처]심형(iii), [좌절의 아픔]담상(ii)
역법	esmd(+1)=[정의에의 기대]상방, [당위적인 의분]농상, [드러내는 저항]심형 R>[정의에의 기대]극하방(i), [당위적인 의분]극담상(i), [드러내는 저항]극천형(i)	esmd(+3)=[이상의 성취]심형, [불멸의 희망]상방, [끊임없는 집착]직형 R> [이상의 성취]극소형(ii), [불멸의 희망]극하방(i),[끊임없는 집착]극곡형(i)

<감정조절표>의 '노청비'에 따르면, 현재 내 '특정 감정'을 돌이켜볼 때 이제는 피곤하다면, 비유컨대 오래되어 보이는 경우에는 '음기'적이다. 반면에 아직은 신선하다면, 비유컨대 신선해 보이는 경우에는 '양기'적이다.

이와 관련해서 '그림 36'의 [쫓기는 패배]는 노상으로 '음기', 그리고 '그림 37'의 [사랑의 충동]은 청상으로 '양기'를 드러낸다. 전자는 자신의 노력 여하와 관련 없이 운명의 장난으로 인해 제거되어야만 하는 상황을 맞이하니 가능하면 이를 피하려는 소극적인 성격이고, 후자는 아무런 반응이 없는 상대방 앞에서도 끝까지 자신의 욕망에 충실하며 지조를 지키고자 하는 적극적인 성격이다. 따라서 '노청비'는 이 둘을 비교하는 명확한 지표성을 획득한다.

그런데 '기운의 정도'는 상대적이고 복합적이다. 따라서 총체적으로 판단해야 한다. 이를테면 '비교표'에 따르면, 이 둘의 전반적인 마음은 모두 강한 '양기'를 띤다. 즉, 결과적으로 자신의 주장을 겉

으로 강하게 표출한다. 이를테면 전자의 경우에도 눈앞에서 비극적인 죽음을 목도한 이후에 대처하는 방식이 180도 바뀌었다. 물론 그 안을 들여다보면 여러 감정의 여러 기운이 티격태격 난리가 난다. 그야말로 기운생동의 장이 따로 없다.

이제 본격적으로 이 둘의 마음을 열어보자. 우선, '그림 36', <하르모니아의 죽음(The Death of Harmonia)>의 '기초정보'는 이렇다. 이는 장 밥티스트 마리 피에르(Jean-Baptiste Marie Pierre)의 작품이다. 그는 18세기에 활동한 프랑스 작가이다. 그는 신화나 역사적인 사건을 소재로 한 작품을 많이 제작했다. 1770년부터 마지막까지 수석 궁중화가였으며, 당대에 유능한 여러 작가들을 가르쳤다.

작품 속 인물은 하르모니아이다. 그녀는 이탈리아 시실리 지방에 위치한 고대도시 시라큐스의 공주로서 젤로(Gelo, BC 266 이전 –BC 216)의 딸이며 국왕 히에로 2세(Hiero II, BC 308–BC 215)의 손녀이다. 전쟁(the Second Punic War, BC 218–BC 201) 중에 국민들이 봉기하여 왕족을 말살했다.

미술관에 따르면, BC 214년 어느 날 왕국이 혁명군이 보낸 자객들에게 위협을 받자, 그녀의 가정교사는 그녀를 구하기 위해 그녀와 한 노예소녀의 의상을 바꾸어 입힌다. 그 노예소녀는 공주를 살리려는 의지가 충만했다고 전해진다. 그리고 결국에는 공주로 오인되어 살해당한다. 이를 본 공주는 그녀의 용기에 감동해서 자객들에게 자신이 공주임을 당당히 밝히고는 결국 죽음을 맞이한다.

한편으로, 일설에 따르면 그녀는 숨어서 노예소녀가 살해되는 장면을 목도했고, 자기를 대신한 고귀한 희생에 감복했다. 하지만, 여러 감정이 교차하며 눈물을 멈출 수가 없었고, 결국에는 단도로

자신을 찔러 자살했다.

미술관에 따르면, 18세기 중반에는 역사적인 소재를 통해 교훈을 주고자 하는 경향이 다시금 유행했다. 그런 입장에서는 아마도 개인적인 번뇌 속에서의 자살보다는 자신을 위협하는 자들에게 당당했던 타살이 더 적합했을 듯. 그래서 장 밥티스트 마리 피에르도 타살설에 끌리지 않았을까.

정리하면, 하르모니아는 일국의 공주로서 자신의 역량이나 업적과는 관계없이 오로지 왕족이라는 이유 하나만으로 정권이 바뀌면서 제거의 대상이 된 비극의 주인공이다. 물론 그녀도 사람인지라 가능하면 운명의 장난에 농락당하고 싶지 않았다. 하지만, 자신을 대신해 목숨을 바친 노예소녀의 거룩함 앞에서 차마 운명을 받아들일 수밖에 없었다. 그래, 여기까지구나.

한편으로, 만약에 정말로 그녀가 독했다면, 즉 이 광경을 목도하고는 노예소녀를 추모함과 동시에 그녀의 유지를 받들어 마음을 추스렸다면, 과연 역사는 어떻게 다르게 전개되었을까? 이를테면 목숨을 부지한 후에 이를 갈며 세력을 키워 원수를 갚을 깜냥이 있는 능력자였다면? 결국, 그녀의 죽음은 자신의 우유부단함과 무능함 때문에 결국에는 다른 이의 목숨까지도 담보로 잡히는 무책임한 비극을 초래했다. 어차피 적이 원하는 대로 깔끔하게 사라져 줄 거면서. 이것 봐라, 지금 내가 왜 죽었는데?

그렇다면 우리는 여기서 죽고 싶지 않아 발버둥 쳐 보지만 마음이 연약하고 감성적인 나머지 결국에는 적군에 당당하게 맞서는 **비분강개한 마음**속으로 빙의한다. 물론 이는 일국을 지키려는 사람들에게는 상대의 바람에 따라 휘둘렸다며 비판받아 마땅한 태도다. 아마도 아직 어리거나 여건이 녹녹치 않아서 거사를 치를 마음의

준비가 미흡했다.

하지만, 막상 그 상황에 처해보면 다른 선택지가 없었을 수도 있다. 이를테면 그와 같은 방법이 어차피 비참하게 이용당할 운명, 가장 고결하게 죽음을 맞이하기 위한 개인적으로는 유일한 탈출구이자 정치적으로는 강력한 성명서였는지도 모른다. 따라서 우리는 여기서 그녀의 감동어린 진정성에 먼저 주목한다. 자, 여러분, 숙연하시죠? 우선 눈 감으시고요, 마음 추스르시면 조심해서 한 분씩 들어가십니다.

다음, '그림 37', <에코 요정(Echo)>의 '기초정보'는 이렇다. 이는 **알렉상드르 카바넬(Alexandre Cabanel)**의 작품이다. 그는 19세기에 활동한 프랑스 작가이다. 신화나 역사적인 사건을 소재로 한 작품을 많이 제작했다. 오랜 기간 아카데미 원장을 하며 제2제정시대 관료화가의 면모를 과시했다.

작품 속 인물은 에코 요정이다. 그녀는 그리스 신화에 자주 등장하는 자연의 정령, 님프(Nymph) 중 한 명이다. 어느 날, 제우스(Zeus)가 다른 요정들과 놀고 있다는 첩보에 놀란 그의 부인, 헤라(Hera)가 에코 요정에게 이를 추궁하자, 평상시에 갈고 닦은 수다쟁이로서의 면모를 한껏 과시하며 헤라를 혼란스럽게 했다. 이는 사실 제우스와 요정들이 도피할 시간을 벌어준 것이다. 마침내 이를 알아채고 격노한 헤라(Hera)는 그녀를 저주했다. 그래서 그녀는 앞으로 자신이 들은 말의 마지막 부분만을 다시 반복해서 말할 수 있을 뿐, 스스로 먼저 대화를 시작하지 못하는 병에 걸렸다.

그러던 어느 날, 그녀는 나르키소스(Narcissus)에게 흠뻑 반했다. 그래서 그를 몰래 따라 다니며 그가 하는 말을 따라했다. 그러

다가 하루는 용기를 내어 다가가서는 냉큼 그를 껴안았다. 하지만, 반응은 싸늘했다. 너무 부끄러운 나머지 그녀는 산 속으로 숨어들어가 시름시름 앓으며 나날이 여위어갔다. 그에 대한 집착은 날이 갈수록 더해만 갔고.

그러는 사이, 나르키소스는 다른 많은 여인들에게도 여러모로 상처를 주었다. 그래서 결국에는 저주를 받아 자기 자신을 지독히 사랑하는 병에 걸렸다. 그리고는 나날이 여위다가 그만 죽음을 맞이한다. 하지만, 에코 요정만큼은 살아생전에 매정했던 그를 끝까지 안타까워하며 지켰다. 물론 돌아오는 반응은 여전히 냉담했기에 일방적인 사랑과 상처에 그만 심신이 지친 그녀의 몸은 뼈만 앙상해졌다. 그러다 그녀는 마침내 돌로 변했고, 다음에는 목소리만 남아 허공을 떠돌아다니게 되었다. 그러고 보니 갑자기 깊은 산 속 메아리가 귓속을 맴돈다. 어, 에코 요정님, 잠깐만요!

이 작품은 어디선가 울리는 소리가 갑자기 크게 들리는 바람에 깜짝 놀라 입을 벌리며 귀에 양 손을 대는 에코 요정의 모습을 그렸다. 추측건대, 결국에는 목소리만 남게 되는 광경이리라. 그런데 그렇다면 뼈만 남았거나, 돌로 변하고 있는 비참한 모습으로 묘사되었어야 한다. 하지만, 알렉상드르 카바넬은 그녀의 관능적인 육체미를 과시했다. 미술관에 따르면, 당대의 비평가들은 이와 같은 묘사가 현실성이 결여되었다고 비판했다. 반면에 당대의 여러 미술애호가들은 언제나 그렇듯이 추한 현실보다는 이상화된 환상을 선호했다.

정리하면, 에코 요정은 누군가를 너무도 사랑했지만, 결국에는 한 번도 사랑받지 못하고 홀로 남겨진 비련의 여주인공이다. 하지만, 그녀의 열정은 실로 대단했다. 일방적이었지만 그야말로 진정

성이 넘쳤다. 마치 그가 무슨 행동을 해도 다 이해하는 양. 그런데 과연 그가 어떻게 행동하면 그녀의 마음이 흔들렸을까? 아니, 행동은 상관없었을까? 그저 얼굴뿐? 만약에 그렇다면 그녀는 이 세상 그 어느 누구보다도 자기 주관이 뚜렷한 사람이다. 추앙받을 만하다. '주관적인 기호의 절대성'이랄까.

그렇다면 우리는 여기서 이것저것 잴 거 없이 변치 않고 무조건적으로, 그리고 전폭적으로 그를 **영원히 사랑하는 마음**속으로 빙의한다. 과연 그녀는 도대체 그에 대한 사랑을 통해 무얼 바란 걸까? 태생적으로 누군가에게 사랑을 쏟아내야만 하는 병에 걸린 것일까? 혹시, 그녀가 헤라에게 저주를 받지 않았다면 그는 그녀를 사랑했을까? 그리고 서로 사랑했다면 역사는 어떻게 바뀌었을까? 물론 둘이 말년을 즐기며 행복하게 여생을 마감했을지, 아니면 어차피 그렇게 죽을 운명이었을지 이제는 알 수가 없다. 운명의 실타래는 벌써 그렇게 풀려버렸으니… 자, 살면서 누군가를 지독히도 사랑해보신 분, 손! 저도 들었습니다. 아, 들고 싶으신 분도 저기 계시네요. 손이 상당히 부끄러워하는데요? 그러면 손드신 분과 드시고 싶은 분, 우리 모두 손잡고 다 함께 들어가요.

<감정조절표>의 '전체점수'는 다음과 같다. '그림 36'의 하르모니아는 어느 모로 보나 총체적인 난국 속에서 결코 이길 수 없는 경기를 하고 있으나, 그럼에도 불구하고 욱하는 기질로 이를 당당하게 맞서고 있으니 상당히 '양기'적이다. 그런데 한편으로는 그녀의 애초의 대응에서 볼 수 있듯이 가능하면 이런 상황을 피하고 싶었다.

반면에 '그림 37'의 에코 요정은 나르키소스에 대한 자신의 사

랑이 너무도 강한 나머지 그의 의사에 반하는 행동을 끊임없이 고집하니 꽤나 '양기'적이다. 그런데 한편으로는 자신의 사랑을 그가 받아주지 않는다는 사실을 수용할 수밖에 없으니 쓸쓸하다. 물론 나와 다른 '사고의 작동방식'으로 이야기를 창작하는 것은 언제라도 가능하다.

'포괄적인 평가'는 다음과 같다. 이는 '비교표'의 <직역>을 <의역>한 것이다. 하르모니아는 어쩔 수 없이 당면한 [쫓기는 패배]감이 이제는 정말 지긋지긋하다. 내가 뭘 잘못한 것도 아닌데… 그리고 보니 서글픈 [운명의 비애]가 불현듯 몰려온다. 더더욱 [억울한 비참]함에 내 안으로 몸을 사리고. 그리고 당장 [가슴을 헤집는 아픔]이 정말 장난이 아니다. 말 그대로 속을 후벼 판다. 게다가, 지금 막 목도한 [비극의 상처]는 너무도 강력하다. 이와 같이 [참기 힘든 억압]감이 끝도 없이 몰려오니 이제는 그냥 이판사판 싸우고 싶다. 그런데 도대체 사방으로 [표출하는 비통]함에 과연 누가 귀를 기울여주려나… 내 안에서는 [진득한 연민]에 마음이 흔들리며 좌충우돌, 난리가 났는데… 게다가, 그야말로 내 [정의에의 기대]는 하늘을 찌른다. 이게 바로 뜬 구름 잡는 건가? 그렇다면 내 마음속 [당위적인 의분]이 갈 데가 없는데… 하지만, 솔직히 어디 내가 [드러내는 저항]이 유별난 것이냐? 이런 상황에 [욱하는 성질]을 부리는 건 너무도 당연하다. 그야말로 끊임없이 [상대에 대한 분개]가 샘솟는다. 그러니 좋은 말할 때 [물불 안 가리는 패기] 앞에서 그냥 무릎 꿇어라. 피할 길이 없으니.

반면에 에코 요정의 [사랑의 충동]은 그야말로 신선하다. 그래서 끊임없이 [사랑을 갈구하는 소망]을 퍼뜨린다. 물론 [그에 대한 사랑]은 유별나다. 스스로도 왜 그런지 알 길이 없다. 그러니 [사랑하

는 욕망] 앞에서 눈물도 많이 보였다. 그런데 내가 원한 건 누구나 보편적으로 추구하는 [이상의 성취]감이다. 그는 내 이상형이니까. 생각해보면 내가 추구한 [불멸의 희망]은 높고도 원대한 꿈이다. 한편으로, 내 마음 속 [끊임없는 집착], 깔끔하게 인정한다. 그런데 이 모든 게 그저 [행복에 대한 기대] 때문만은 아니다. 아니, 별 관련 없다. 그리고 [내 식대로의 결의]가 내 위주인 것도 인정한다. 하지만, 분명한 건 [그의 안위에 대한 걱정]은 내 마음속에서 그 무엇보다도 크다. 따라서 [계속되는 패배]에도 불구하고 욱하며 달려든다. 그야말로 이제 [일방적인 상처]가 아무렇지도 않은지는 꽤 되었다. [좌절의 아픔]도 별 기억이 없고… 결국에 난 그저 내 마음이 동하는 대로 행동하는 것일 뿐, 그게 다.

　　이제 구체적으로 <감정조절법>을 적용해보자. 첫째, 여기서 제시된 <순법(順法)>은 다음과 같다. 이를 적용한 건, 이런 경우에는 해당 감정을 차라리 더 과하게 쏟아내는 방식이 때에 따라 상당히 효과적이기 때문이다. 물론 가능한 방식은 여럿이다.

　　우선, 하르모니아의 경우에는 [쫓기는 패배], [운명의 비애], 그리고 [억울한 비참]을 한 조로 묶었다. 이들을 선택한 건, 이러다가 과도한 감상주의에 경도될 위험성을 예방하기 위해서이다. 참고로, 이들만 고려하면 '기운의 정도'는 '음기'가 강하다. 이는 전체 기운과 상반된다. 주의를 요한다.

　　순서대로 말하자면, 하르모니아의 마음속에서 [쫓기는 패배]는 노상, 즉 만사가 귀찮다. 도대체 내가 무슨 천인공노할 짓을 했다고 이 난리냐. 그것도 한두 번이지, 정말 징하다, 징해. 그리고 쫓기는 것도 서러운데 조용한 가운데 불현듯 찾아오는 패배감은 정말 치욕

적이다. 불과 얼마 전까지는 옆에서 실실거리던 사람들이 어떻게 이렇게 괴물처럼 돌변할 수가 있는가? 세상 무섭다. 아니, 지겹다.

그렇다면 그녀의 마음을 보듬어주기 위해서는 자신의 '마음의 작동방식', 즉 [쫓기는 패배]를 너그러이 이해하는 게 효과적이다. 여기에는 극유상, 즉 '동류이호(同類異號)' 계열의 조치가 적합하다. 부담감을 줄여주는. "그래, 내가 뭘 잘못해서 이 지경이 된 게 아니야. 그리고 이들도 뼛속까지 나쁜 사람들이라 이 짓을 하는 게 아니고. 여기서 누가 맞고 틀린 건 없어. 관점에 따라 평가는 달라질 뿐이지. 그런데 지금 보면 내가 역사의 희생양, 맞네. 물론 역사는 반복돼. 아, 그동안 잘 지냈는데 내 운명이 갑자기 이렇게 흘러가는구나. 혹시, 이게 드라마 작가의 농간인가? 그래도 생각해보면, 이 모든 사건이 드라마 전개 상 말은 되네. 이해는 가. 이제 나머지는 남은 사람들의 몫이지"라는 식으로. 이와 같이 드라마를 이해하기, 필요하다.

한편으로, [운명의 비애]는 습상, 즉 그저 무너지고 싶다. 뭘 어떻게 할 수가 없구나. 믿었던 사람들이 등 돌리고 칼 꽂고… 그야말로 천태만상, 세상은 요지경이다. 그런데 나는 살면서 한 번도 이런 식으로 손을 더럽힌 적이 없다. 그러면 "넌 잘 살았으니까 그렇지"라고 비난할 거냐? 물론 그 질문엔 나도 대답할 수 없다. 다른 식으로 살아보지 않았으니까. 하지만, 누군 다른 식으로 살아봤느냐? 최소한 난 내 인생에 충실했다. 그리고 최대한 인정을 베풀었다. 그런데 돌아오는 게 고작 이 모양, 이 꼴이더냐? 정말 슬픈 일이다. 마음이 무너진다. 내가 불쌍하다.

그렇다면 [운명의 비애]를 한정짓는 게 좋겠다. 여기에는 극농상, 즉 '동류이호(同類異號)' 계열의 조치가 적합하다. 부담감을 줄여

주는. "아무리 오열을 해도 이 사람들에게는 도무지 이해되지 않을 거다. 아니, 지금 당장 도움 될 일이 없으니 그렇게 보고 싶지 않아 선을 딱 긋겠지. 그래, 누가 날 연민하고 싶겠는가. 정치적으로 혈안이 되어 권력쟁탈에 급급한 이 마당에… 이해해. 다들 자기 인생을 사는 거니. 그리고 아무리 울어봐야 저 대자연은 눈도 한 번 꿈쩍 안 해. 우는 건 우는 거고, 어차피 세상은 무심하게 흘러간다고. 따라서 내 한 많은 서글픔, 온전히 다 내 거야. 즉, 남들과 관련 없어. 그러니 내게 이래라 저래라 하지 마라. 네가 날 알아? 선 긋자"라는 식으로. 이와 같이 서로를 분리하기, 필요하다.

한편으로, [억울한 비참]은 극앙방, 즉 아무도 보지 않는 곳으로 깊숙이 숨어버리고 싶다. 어차피 나를 긍휼이 여기지 않을 사람들 앞에 도무지 나서기가 싫다. 다들 자기 색안경으로 날 제단하고는 이해관계에 따라 철저히 유린할 거면서. 그러니 그냥 나 홀로 있게 해줘. 잠깐, 이들이 지금 어떤 분들인데, 뭘 베풀 리가 없지. 그러니 스스로 선택하자. 이들 모두를 제거하고 홀로 남겨지는 방도를. 그건 오직 하나, 죽음뿐?

그렇다면 [억울한 비참]을 현실화시키는 게 좋겠다. 여기에는 극하방, 즉 '동류이호(同類異號)' 계열의 조치가 적합하다. 부담감을 줄여주는. "좋아. 여기서 내가 스스로 죽음을 택한다 치자. 그러면 누가 이득을 볼까? 우선, 내가 봐. 저 더러운 분들을 다시는 볼 필요가 없으니. 다음, 저들이 봐. 자기 목표를 달성했으니. 즉, 왕족의 핏줄을 다 끊어놓았으니 앞으로는 제기 불능이겠지. 좋겠네. 잠깐! 저들이 좋으면 쓰나? 현실적으로 진지하게 고민해보자. 물론 선택은 내가 해. 그리고 뭘 선택하건 책임은 내가 질 거야. 감상주의에 내몰려 그저 쓸려가지 않겠다고! 있어 봐"라는 식으로. 이와 같이

다각도로 고민하기, 필요하다.

　다음, 에코 요정의 경우에는 [사랑의 충동], [사랑을 갈구하는 소망], [그에 대한 사랑], 그리고 **[사랑하는 욕망]**을 한 조로 묶었다. 이들을 선택한 건, 그녀가 사랑을 갈구하다 그만 마음이 무너질 위험성이 있기 때문이다. 참고로, 이들만 고려하면 '기운의 정도'는 '양기'가 강하다. 이는 전체 기운과 통한다.

　순서대로 말하자면, 에코 요정의 마음속에서 [사랑의 충동]은 <u>청상</u>, 즉 풋풋하고 강렬하다. 나르키소스를 처음 본 순간, 한 번도 경험하지 못한 전율이 온몸을 뒤틀며 휘감았다. 그리고 내 마음에 그의 이름은 선명히, 그리고 영구적으로 아로새겨졌다. 남들이 보면 사랑의 노예가 된 거다. 하지만, 내 생각은 다르다. 이를테면 노예라면 힘이 빠지는 일을 억지로 해야 한다. 그런데 난 어떠냐? 힘이 샘솟는 일을 원해서 한다. 물론 나도 이게 처음이라, 그가 앞으로 계속 나를 거부해도 끝까지 이 충동이 변함없을지는 가 봐야 알겠지만…

　그렇다면 그녀가 계속 힘이 나기 위해서는 자신의 '마음의 작동방식', 즉 [사랑의 충동]의 경계를 명확히 하는 게 효과적이다. 여기에는 <u>극담상</u>, 즉 '동류이호(同類異號)' 계열의 조치가 적합하다. 부담감을 줄여주는. "이런 충동 처음이야. 너무 좋아. 그런데 이건 애초에 상호적이지 않아. 즉, 그의 반응과 상관없이 온전히 내 거라고. 따라서 그 무엇에도 간섭받거나 이리저리 휘둘리지 말자. 그를 보고, 그를 사랑하고, 그래서 생명력이 넘쳐. 그게 다야. 황홀하면 스스로 이를 즐기면 그만이지"라는 식으로. 이와 같이 내 안에서 해결하기, 필요하다.

한편으로, [사랑을 갈구하는 소망]은 횡형, 즉 주변에 떠벌린다. 너무 좋다. 그래서 그 티가 얼굴에, 그리고 온 몸에 줄줄 흐른다. 뭐, 굳이 아닌 척 숨길 이유도 없다. 지금 내 사랑이 정말인지 이리저리 재거나, 우아한 척 그런 데 신경 안 쓰는 연기를 할 이유가 없다. 내 인생의 사랑, 정해졌는데 뭐, 당장이라도 찜해놔야지. 내 사람 건들지 마. 눈길도 주지 마. 내 거야. 알간? 아, 또 불안해지네…

그렇다면 [사랑을 갈구하는 소망]을 창의적으로 활용하는 게 좋겠다. 여기에는 극측방, 즉 '이류(異類)' 계열의 조치가 필요하다. 기분을 전환하는. "허구한 날, 똑같이 떠벌리면 그뿐만 아니라 주변인들도 지겨워해. "쟤 또 저러냐…"라며. 그러다 역효과 나. 게다가, 나도 재미없어. 그러면 기왕 설레는 마음을 여러 가지 방식으로 재치 있게 표현하자. 그에게, 또 남들에게. 그래야 모두가 즐거우니까. 자, 오늘은 또 어떻게 표현방식을 달리해 볼까?"라는 식으로. 이와 같이 색다르게 표현하기, 필요하다.

한편으로, [그에 대한 사랑]은 비형, 즉 특이하니 신비롭다. 남들은 사랑하다 버림받고 다 삐쳐서 떠났는데, 난 다르다. 그래서 그런지 사람들이 나보고 별종이란다. 나도 솔직히 왜 그런지 그 연유를 파악하기 힘들다. 아니, 오리무중이다. 그저 좋을 뿐, 그걸 어떻게 말로 다 표현하랴? 그냥 감만 잡을 뿐이지. 여기서 오해는 금물! 그가 거부해서 더 좋아하는 건 아니다. 그냥 그가 하는 모든 게 좋은 거다. 설마 앞으로도 나 쭉 변치 않겠지?

그렇다면 [그에 대한 사랑]을 고매하게 존중하는 게 좋겠다. 여기에는 극상방, 즉 '이류(異類)' 계열의 조치가 필요하다. 기분을 전환하는. "사랑은 소중해. 그런데 세상에 모든 사랑이 다 같은 가치를 지니는 것은 아니야. 이를테면 서로 주고받는 '호혜적인 사랑'은

한낱 이해관계에 휘둘리는 사랑이야. 물론 내 사랑을 '일방적인 사랑'이라고 치부하는 사람도 있어. 무섭다고도 하고. 하지만, 내가 그렇다고 폭력적으로 이를 행사하는 건 아니야. 잘 봐. '내 식대로 사랑'은 앞으로 역사에 남아 두고두고 회자될 걸? 공경 받아 마땅한 사랑이 뭔지 한번 지켜보자고"라는 식으로. 이와 같이 그 가치를 떠받들기, 필요하다.

한편으로, [사랑하는 욕망]은 습상, 즉 가끔씩 비참해진다. 물론 마침내 그의 사랑을 받아야만 내 사랑이 정당화되는 것은 결코 아니다. 내 사랑은 이보다 훨씬 크다. 하지만, 나도 사람인지라, 아 요정인가? 여하튼, 요정이 더하다. 사랑 앞에서 울고 웃는 건. 이를테면 그가 날 거부하는 태도를 완강히 취할 때면 부끄러워 어디 숨고 싶다. 그럼에도 불구하고 그에 대한 사랑의 열병은 나날이 증상이 심각해져만 가니, 참 난감하다. 그리고 문득 그런 자신을 돌아볼 때면 가슴이 참 애잔해진다. 눈물도 많이 흘렸다. 목 놓아 울기도 했고. 혹시, 이러다 나 망가지는 거 아니겠지?

그렇다면 [사랑하는 욕망]을 일상화하는 게 좋겠다. 여기에는 극하방, 즉 '이류(異類)' 계열의 조치가 필요하다. 기분을 전환하는. "그를 한번 사랑하고 말 것도 아니고, 어차피 영원히 사랑할 건데, 너무 무리해서 지치고 쓰러지면 쓰나? 그가 아무리 시큰둥해도 어차피 그를 마지막까지 지켜줄 이는 난데, 이럴수록 더더욱 담대하고 강해져야지. 그래, 결심했어. 그의 목숨이 다하는 그날까지 그와 함께할 거야. 그리고 그날이 오면 목소리라도 남아 세상 끝까지 내 사랑을 노래할거야"라는 식으로. 이와 같이 결심하고 살아가기, 필요하다.

둘째, 여기서 제시된 <잠법(潛法)>은 다음과 같다. 이를 적용한 건, 이런 경우에는 해당 감정을 반대로 해소하는 방식이 때에 따라 상당히 효과적이기 때문이다. 물론 가능한 방식은 여럿이다.

우선, 하르모니아의 경우에는 [욱하는 성질], [상대에 대한 분개], 그리고 [물불 안 가리는 패기]를 한 조로 묶었다. 이들을 선택한 건, 섣부른 판단에 후회할 위험성이 있기 때문이다. 참고로, 이들만 고려하면 '기운의 정도'는 '양기'가 강하다. 이는 전체 기운과 통한다.

순서대로 말하자면, 그녀의 마음속에서 [욱하는 성질]은 극균형, 즉 알고 보면 당연하다. 막상 실수한 당사자도 이를 지적하면 반발심이 동하게 마련이다. 그런데 나는 전혀 잘못이 없음에도 불구하고 혈족이라는 이유만으로 살해의 위협에 직면했다. 이런 경우에 처했는데 과연 화가 나지 않을 사람이 어디에 있겠는가. 게다가, 저들 여럿에게는 예전에 내가 은사를 베푼 적이 있다. 그야말로 배은망덕한 이들에게는 회초리가 답이다. 그런데 회초리가 어디 있지? 아, 내 처지가 지금 이럴 때가 아니지…

그렇다면 치밀어 오르는 화에 그만 잡아먹히지 않기 위해서는 자신의 '마음의 작동방식', 즉 [욱하는 성질]을 뒤집는 게 효과적이다. 비유컨대, 원래와는 반대로 감정을 수축하거나 이완하는 것이다. 여기에는 심형, 즉 '동류이호(同類異號)' 계열의 조치가 적합하다. 부담감을 줄여주는: "지금 이렇게 화가 나는 것은 내가 유별나서가 아니야. 누구라도 마찬가지라고. 반면에 내가 만약 저들 가족으로 태어났더라면, 지금과는 난 완전히 다른 인생을 살고 있겠지. 그런데 아이러니한 건, 그럴 경우에는 나 또한 저들 입장에서 봉기를 일으키며 왕족을 멸하러 다닐 지도 모를 일이야. 참 인생 웃기지? 다들 자기 입장에서는 그럴 수밖에 없는 행동을 하고 산다는

사실"이라는 식으로. 이와 같이 사람됨을 이해하기, 필요하다.

한편으로, [상대에 대한 분개]는 극대형, 즉 당장 눈에 뵈는 게 없다. 아무리 좋게 봐주려 해도, 저들의 사악한 행태와 나에 대한 이유 없는 증오 앞에서 지금 내 마음은 활활 탄다. 아, 혐오의 감정 이란 바로 이런 거구나. 그동안 살면서 솔직히 누군가에게 이런 감정을 표출한 적이 없다. 그런데 갑자기 자라난 불씨에 이제는 도무지 가만히 있을 수가 없다. 그런데 이건 따로 연습이 필요 없겠네. 자연스럽게 되겠다. 자, 이리 와봐. 기분 나쁘면 내가 어떻게 행동하는지 보여줄게. 감당할 수 있겠어?

그렇다면 [상대에 대한 분개]를 뒤집는 게 좋겠다. 여기에는 극곡형, 즉 '동류이호(同類異號)' 계열의 조치가 적합하다. 부담감을 줄여주는 "내가 화가 나는 건 상대가 잘못했다고 생각하기 때문이야. 즉, 내가 아니라 상대가 잘못이지. 그러니 욕먹어도 싸. 그런데 정말로 그럴까? 100% 확신이 가능할까? 이 감정은 한번 터트리면 주워 담기 힘드니 우선은 여러모로 생각 좀 해보자"라는 식으로. 이와 같이 사방으로 따져보기, 필요하다.

한편으로, [물불 안 가리는 패기]는 직형, 즉 그야말로 화끈하다. 내가 살면서 눈 뒤집힌 적이 별로 없다. 그런데 이번에는 정말 어쩔 수가 없다. 네가 이기나 내가 이기나 이제는 정말 이판사판이다. 확 그냥 판을 뒤엎자. 이를 통해 도대체 뭘 얻고 뭘 잃는지 지금은 알 바가 아니다. 그게 뭐가 그렇게 중요하냐? 지금 내 눈에 뵈는 게 없는데… 어쩔 수가 없다고.

그렇다면 [물불 안 가리는 패기]를 뒤집는 게 좋겠다. 여기에는 곡형, 즉 '동류동호(同類同號)' 계열의 조치가 무난하다. 정공법으로 밀어붙이는 "그런데 득실관계는 중요해. 나는 원인론적으로 그럴

수밖에 없다고 하지만, 남들은 꼭 그렇지는 않거든. 다들 목적론적으로 챙길 거 챙기고 있는 이 마당에 일이 꼬이면 남 좋은 일 시키는 거니까. 거시적으로 생각해보면, 솔직히 그러고 싶지는 않잖아? 그러면 나도 이걸 활용해서 나 좋은 일 해야지. 그래야 결과적으로 패기 님께서도 좋아하시지 않겠어? 가만 생각해보자"라는 식으로. 이와 같이 다층적으로 고려하기, 필요하다.

다음, 에코 요정의 경우에는 [계속되는 패배], [일방적인 상처], 그리고 [좌절의 아픔]을 한 조로 묶었다. 이들을 선택한 건, 이러다가는 어느 순간 마음이 통째로 무너질 위험성이 있기 때문이다. 참고로, 이들만 고려하면 '기운의 정도'는 '음기'가 강하다. 이는 전체 기운과 상반된다. 주의를 요한다.

순서대로 말하자면, 그녀의 마음속에서 [계속되는 패배]는 전방, 즉 그래도 밀어붙인다. 남들은 패배의 아픔에 허우적거리거나 여기서 좌절하고는 바로 포기하더라. 호사가들의 말에 오르내리는 것도 참을 수 없다 그러고. 물론 나도 내 일에 참견하는 게 싫다. 뭘 잘 알지도 못하면서. 하지만, 그렇다고 해서 그저 물러날 수는 없는 일이다. 그럴 거면 아예 시작도 하지 않았다. 백 번 찍어 안 넘어가는 나무는 안타깝지만 있다. 그러나 찍는 행위는 그 자체로 희망적이다. 나는 이 맛을 느끼며 언젠가는 기필코 승리하리라. 그런데 결국 못하면? 아…

그렇다면 그녀가 좌절하지 않기 위해서는 자신의 '마음의 작동 방식', 즉 [계속되는 패배]를 뒤집는 게 효과적이다. 비유컨대, 원래와는 반대로 감정을 수축하거나 이완하는 것이다. 여기에는 천형, 즉 '이류(異類)' 계열의 조치가 필요하다. 기분을 전환하는. "어느

누구도 내 사랑을 대신해줄 수 없어. 그리고 나와 그의 관계를 이해할 수도 없고. 그러니 얼렁뚱땅 아는 척, 사기 치지 마라. 어차피 몰라. 결국, 그저 경외심을 가지고 그러려니 해라. 성과가 중요한 게 아니야. 내 마음이 중요할 뿐. 내 인생은 내가 살거든"이라는 식으로. 이와 같이 나 홀로 특별하기, 필요하다.

한편으로, [일방적인 상처]는 윤상, 즉 이제는 그러려니 한다. 어쩌겠냐? 사랑이 일방적이니 상처도 일방적이지. 그런데 이를 힘들어 할 거면 너무 인생이 고통스럽다. 비참하다. 하지만, 내 마음은 아직도 누군가를 사랑한다는 사실에 설레는 걸. 그러니 내 인생이 그저 고통스럽기만 한 건 아니다. 사랑은 천하의 명약이다. 그래서 그런지 이제는 웬만한 상처에는 어느 정도 면역이 되기도 했다. 치료도 비교적 잘되고… 물론 그때마다 쓰라린 건 사실이다.

그렇다면 [일방적인 상처]를 뒤집는 게 좋겠다. 여기에는 심형, 즉 '이류(異類)' 계열의 조치가 필요하다. 기분을 전환하는. "이런 사랑 어디 또 없어. 그런데 막상 그 황홀경에 흠뻑 취하고 나면 어느 누구라도 다 마찬가지야. 즉, 나만 예외적인 게 아니지. 마약이 어디 그냥 마약이더냐. 중독되면 다들 끊을 수 없어. 장난 아니거든. 그러니 이런 상처쯤은 감수해야 해. 아니, 그렇게 마음을 다잡을 필요도 없어. 말 안 해도 다들 아니까"라는 식으로. 이와 같이 누구나 마찬가지이기, 필요하다.

한편으로, [좌절의 아픔]은 탁상, 즉 희미할 뿐이다. 물론 상처는 지금도 항상 받는다. 그런데 그게 그렇게 아프지가 한다. 물론 애초에는 많이 아팠다. 하지만, 이제는 그렇지 않다. 내 사전에는 더 이상 좌절이란 단어가 없기 때문이다. 아, 엄밀한 의미로 말하자면, 있긴 하다. 그런데 사랑이라는 단어가 추가된 이상, 좌절이라는

단어에는 이제 크고 진한 X자가 처져 있다. '말소의 미학'이랄까? 즉, 기억에는 있는데 더 이상 실재하지 않고, 그런데 이 단어 없이는 그 현상을 표현할 길이 없어서 우선은 방편적으로 사용하게 되는 그런 상황. 이를테면 있는 듯 없는 듯, 혹은 있는데 없는 척, 아니면 없는데 있는 척. 그래, 좌절이 아프긴 하지… 솔직히 내 모르는 바는 아니다.

그렇다면 [좌절의 아픔]을 뒤집는 게 좋겠다. 여기에는 <u>담상</u>, 즉 '동류이호(同類異號)' 계열의 조치가 적합하다. 부담감을 줄여주는. "이제는 좌절감이 희미할 지언즉, 그동안 내 인생에 여러모로 강력한 영향을 끼친 것은 부정할 수 없는 사실이야. 이 때문에 완전히 세상을 보는 눈이 바뀌었다니까? 매 순간, 민감하게 집중하게도 되고. 즉, '좌절의 기억'이라니, 지금 나를 설명하는 데 절대로 빼놓을 수 없는 단어야. 그건 바로 내 인생, 소중해"라는 식으로. 이와 같이 고귀한 인생과 연결하기, 필요하다.

셋째, 여기서 제시된 **<역법(逆法)>**은 다음과 같다. 이를 적용한 건, 이런 경우에는 해당 감정을 반대로 해소하는 방식이 때에 따라 상당히 효과적이기 때문이다. 물론 가능한 방식은 여럿이다.

우선, 하르모니아의 경우에는 [정의에의 기대], [당위적인 의분], 그리고 [드러내는 저항]을 한 조로 묶었다. 이들을 선택한 건, 거국적인 가치에 매몰되어 막상 자신을 챙기지 않는 위험성을 방지하기 위해서이다. 참고로, 이들만 고려하면 '기운의 정도'는 '양기'가 강하다. 이는 전체 기운과 통한다.

순서대로 말하자면, 그녀의 마음속에서 [정의에의 기대]는 <u>상방</u>, 즉 우리의 꿈이다. 여기서 우리란 바로 선한 이들을 지칭한다.

반면에 저들은 악한 이들이다. 즉, 저들이 문제다. 이와 같이 선악 구도, 그리고 피해자와 가해자의 관계는 너무도 분명하다. 그래서 싸움은 피할 수가 없다. 그리고 우리는 이겨야만 한다. 생각해보면, 정의가 패배하는 사회는 너무도 끔직하다. 그런데 지금 분위기가 설마…

그렇다면 그녀가 좌절하지 않으려면 그러한 '마음의 작동방식', 즉 [정의에의 기대]를 현실화하는 게 효과적이다. 비유컨대, 원래보다 더 강하게 반대로 밀어붙이는 것이다. 여기에는 극하방, 즉 '동류동호(同類同號)' 계열의 조치가 무난하다. 정공법으로 밀어붙이는. "그래, 이런 중차대한 시기에 뜬구름만 잡고 있을 수는 없지. 우주는 무심할 뿐, 정의는 결국 노력하는 자의 편이니까. 그러면 내가 지금 어떻게 행동해야 이를 달성하는 데 일조할 수 있을까? 이를테면 거짓말은 정의롭지 못하니 내 신분을 밝히고 당당할까? 아니면, 그들의 모략에는 모략으로 상대하고 훗날을 도모하는 게 마침내 대의를 성취하는 길일까? 지금 내게 필요한 건 현실적인 전략이야. 으흠…"이라는 식으로. 이와 같이 실제적인 방안을 마련하기, 필요하다.

한편으로, [당위적인 의분]은 농상, 즉 내 생각일 뿐이다. 이를테면 막상 내가 보기엔 내 화가 너무도 당연하다. 그리고 이건 공명정대한 의분이다. 저들은 언젠가는 반드시 척결되어야 할 악의 무리일 뿐. 반면에 저들을 보라. 마치 자신들이 저지른 반역이 무슨 엄청난 의분인 양 포장한다. 그리고 척결의 대상인 양, 나를 바라본다. 아, 누가 맞을까? 내 마음 속 당연한 분노는 정의로운 시민이라면 당연히 가져야 할 그런 감정 아닌가? 아닌가…

그렇다면 [당위적인 의분]을 전환하는 게 좋겠다. 여기에는 극

담상, 즉 '동류동호(同類同號)' 계열의 조치가 무난하다. 정공법으로 밀어붙이는. "다른 사람들이 왜 내게 공감해야 하는지 생각해보자. 그리고 내 의분이 결과적으로 세상에 어떤 영향을 끼칠지 판단해보자. 쓸 데 없는 생각이라고? 기득권층의 부패상이라고? 자, 과연 그렇게 납작하게 치부될 수 있을까? 이리 와봐. 세상에 끼치는 선한 영향력을 지금 말해줄게. 네 일상과 당장 관련된 일이야. 전혀 남 일 아니라고"라는 식으로. 이와 같이 첨예한 일상과 관련짓기, 필요하다.

한편으로, [드러내는 저항]은 심형, 즉 공감 100%다. 물론 엄밀한 의미에서 100%는 아니다. 세상 어디를 가도 언제나 삐딱한 악인들은 있게 마련이니까. 하지만, 그들을 제한다면 목표 달성이 충분히 가능하다. 따라서 저 길거리에 정상적인 사고를 하는 사람들은 다들 나와 함께 저항정신을 발동하고 싶어 할 것이다. 결국, 풀뿌리처럼 소요하는 거국적인 저항정신이 이 난국을 헤쳐 나가는 유일한 열쇠다. 그런데 문제는 왕궁으로 쳐들어온 저 폭도의 무리는 삐딱한 악인들이라는 사실. 그런데 저게 다겠지? 설마 밖에 악인 또 없겠지?

그렇다면 [드러내는 저항]을 전환하는 게 좋겠다. 여기에는 극천형, 즉 '동류동호(同類同號)' 계열의 조치가 무난하다. 정공법으로 밀어붙이는. "솔직히 남들이 무슨 생각하는지는 알기 힘들어. 더군다나 이런 격변하는 정국 속에서는 다들 몸 사리게 마련이지. 굳이 죽고 싶어 하는 사람은 없으니까. 그렇다면 지금 내 저항정신은 오로지 나의 몫이야. 다들 숨죽이고 피할 때에 홀로 우뚝 서서 이들을 대적할 거니까. 그러니 이 드라마의 인세는 모두 다 내가 먹는다. 나라서 가능한 일이잖아"라는 식으로. 이와 같이 험난한 세상에

유아독존하기, 필요하다.

　다음, 에코 요정의 경우에는 [이상의 성취], [불멸의 희망], 그리고 [끊임없는 집착]을 한 조로 묶었다. 이들을 선택한 건, 마음을 과도하게 쓰다가 무너질 위험성이 있기 때문에 그렇다. 참고로, 이들만 고려하면 '기운의 정도'는 '양기'가 강하다. 이는 전체 기운과 통한다.

　순서대로 말하자면, 그녀의 마음속에서 [이상의 성취]는 <u>심형</u>, 즉 모두가 매한가지이다. 나만 유별난 게 결코 아니다. 그야말로 누가 사랑을 거부하랴? 이를테면 그를 가지고 싶다. 그와 대화하고 싶다. 그와 함께 사랑을 나누고 싶다. 그에 대한 내 사랑은 영원하다. 그래서 그토록 그를 따라다니며 그가 한 말을 되뇌었다. 만약에 서로가 서로를 진정으로 사랑한다면, 그야말로 이심전심(以心傳心), 즉 한 마디 말없이도 다 통하게 마련이다. 꿈속에서 난 벌써 그러고 있다. 아, 오늘은 어딜 가야 그를 만나지? 여기가 꿈속이라면…

　그렇다면 꿈과 현실의 괴리 속에서 그녀가 좌절하지 않으려면 그러한 '마음의 작동방식', 즉 [이상의 성취]를 확실히 전환하는 게 효과적이다. 비유컨대, 원래보다 더 강하게 반대로 밀어붙이는 것이다. 여기에는 <u>극소형</u>, 즉 '동류이호(同類異號)' 계열의 조치가 적합하다. 부담감을 줄여주는. "이상에만 목매일 필요는 없어. 그건 그걸로 남아 있어야 진정으로 이상일 뿐. 즉, 성취하는 순간, 더 이상 이상이 아니야. 게다가, 내 사랑은 결코 성취해야만 비로소 얻어지는 것이 아니야. 오히려, 그를 사랑한다는 사실 자체만으로도 충분히 아름답지. 그러니 오로지 그것만 추구하지 말고 다양한 데 관심 좀 기울이자. 앞으로 그를 위해 해야 할 일들이 얼마나 많은데…"

라는 식으로. 이와 같이 관심을 분산하기, 필요하다.

한편으로, [불멸의 희망]은 <u>상방</u>, 즉 고귀한 가치다. 우리는 언젠가 모두 다 죽는다. 그도, 나도 다 마찬가지이다. 하지만 그렇다고 해서, 무조건 인생이 허무한 것만은 아니다. 불멸하는 게 있으니까. 그건 바로 사랑이다. 이를테면 내 몸뚱이는 이 땅에서 영영 사라질지라도 그에 대한 사랑의 메아리는 이 땅에 머물며 영원히 지천을 떠돌 것이다. 그렇게 우리는 영생의 기쁨을 누린다. 그런가?

그렇다면 [불멸의 희망]을 전환하는 게 좋겠다. <u>극하방</u>, 즉 여기에는 '동류동호(同類同號)' 계열의 조치가 무난하다. 정공법으로 밀어붙이는. "누군가는 "내가 죽으면 이게 다 무슨 소용이야"라며 내가 어리다고 핀잔을 줘. 물론 일리도 있어. 하지만, 그건 하나만 알고 둘은 모르는 소리야. 현실적으로 내가 죽으면 내 의식이도 없겠지. 하지만, 의식이만 생명인가? 생각도 생명이야. 즉, 내 이야기가 사방으로 전파되면 많은 사람들의 가슴을 울리며 이곳저곳에서 그에 따른 생명꽃이 피게 마련이지. 도대체 감히 어느 누가 자기 몸뚱이를 끝까지 부여잡고 영생할 수 있겠어? 어차피 그게 안 된다면, 이런 식으로라도 세상에 절절한 영향력을 행사하는 것, 솔직히 탓할 이유가 뭐야?"라는 식으로. 이와 같이 실제로 가능한 꿈을 꾸기, 필요하다.

한편으로, [끊임없는 집착]은 <u>직형</u>, 즉 빼도 박도 못하는 진실이다. 누군가는 나보고 "집착이 화가 된다. 그러다 병난다"라며 자중하라고 충고한다. 게다가, 내 집착의 당사자인 나르키소스 또한 여기에 과민반응을 보이며 종종 언짢아한다. 그래, 솔직히 인정한다. 내가 집착이 좀 심하다. 알게 모르게 이게 내 마음을 갈아먹는 것 같기도 하고. 요즘 들어 부쩍 마른 걸 보면 그렇다. 이러다 정말 돌

이 되는 거 아닌지 몰라.

그렇다면 [끊임없는 집착]을 전환하는 게 좋겠다. 극곡형, 즉 여기에는 '동류동호(同類同號)' 계열의 조치가 무난하다. 정공법으로 밀어붙이는. "생각해보면, 집착한다고 해서 이 감정을 날것 같이 그대로 보여줄 이유가 없어. 게다가, 막상 나르키소스가 부담스러워 한다면 그건 아니지. 굳이 내 몸을 상하게 할 필요도 없고. 그렇다면 더더욱 집착에 납작하게 집착할 이유가 없어. 사실 집착의 양태는 다양해. 그리고 경우에 따라 그가 선호할 만한 방식, 그리고 내게 건강한 방식도 분명히 있지. 그 기운이 무조건 나쁜 것만은 아니니까"라는 식으로. 이와 같이 관점을 다변화하기, 필요하다.

물론 여기까지 다룬 조절법이 전부는 아니다. 이외에도 범위와 방식은 무척이나 다양하다. 그에 따른 효과는 서로 다르게 마련이고. 하지만, 언젠가는 판단하고 실행해야 할 때가 온다. 감정은 우리가 성숙할 때까지 기다려주지 않는다. 그래서 항상 준비된 자세가 필요하다. 여러 안을 가진 채로.

'노청비'와 관련해서, '그림 36'에서는 [쫓기는 패배], 그리고 '그림 37'에서는 [사랑의 충동]이 문제적이다. 나는 여기에 제시된 '비교표'에서 전자의 경우에는 노상을 극유상으로 전환하는 '동류이호' 계열의 <순법>, 그리고 후자의 경우에는 청상을 극담상으로 전환하는 '동류이호' 계열의 <순법>을 제안했다. 즉, 하르모니아에게는 "시간도 없는데 지긋지긋해 하면 나만 손해야. 관점을 달리하면 그럴 수도 있지 뭐. 중요한 건 여기 매몰되는 게 아니라 앞으로의 계획이야", 그리고 에코 요정에게는 "그 생명력, 참 대단하지? 그게 세상을 보는 내 눈을 얼마나 아름답게 바꿨는데? 그야말로 내 삶이

하나하나 변모된 것 좀 봐”라는 식으로 마음을 북돋았다.

그런데 내 목소리는 과연 유효할까? 그리고 누구에게? 내 마음 길을 따르면 우선은 그럴 법하다. 그렇다면 이제 중요한 것은 실천이다. 일상의 <동작>으로, <생각>으로, <활동>으로. 그러다보면 ‘내일의 나’는 드디어 ‘오늘의 나’가 된다. 마음을 다잡는 시간, 지긋이 세상을 바라본다. 아니, 거울 보라고. 가까이서.

2 경도: 느낌이 부드럽거나 딱딱하다

- 고요한 마음 vs. 불타는 마음

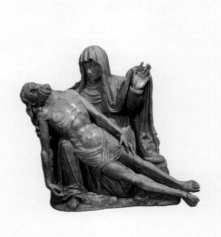

▲ 그림 38
〈피에타〉, 스페인, 16세기 2분기

▲ 그림 39
윌리엄 웨트모어 스토리(1819-1895),
〈메디아〉, 1868

<감정조절표>의 '유강비'에 따르면, 현재 내 '특정 감정'을 돌이켜볼 때 이제는 받아들인다면, 비유컨대 느낌이 부드러운 경우에는 '음기'적이다. 반면에 아직도 충격적이라면, 비유컨대 느낌이 강한 경우에는 '양기'적이다.

이와 관련해서 '그림 38'의 [수용하는 슬픔]은 윤상으로 '음기', 그리고 '그림 39'의 [거부하는 적개]는 강상으로 '양기'를 드러낸다. 전자는 이 모든 게 다 신의 뜻이라 생각하니 자신의 아들이 죽음을

03_ 감정상태를 조망하다 319

▲ 표 34 <비교표>: 그림 38-39

ESMD	그림 38	그림 39
약식	esmd(-6)=[수용하는 슬픔]유상, [비극적인 상처]극균형, [불행한 비참]소형, [감내하는 고통]건상, [죽음의 두려움]후방, [기대하는 의지]명상, [종교적 신념]극앙방, [천국의 소망]하방, [당위적인 의무]횡형, [자식에 대한 사랑]곡형, [예외적인 걱정]천형, [개인적인 아쉬움]원형	esmd(+7)=[거부하는 적개]강상, [공격적인 살기]극전방, [대놓고 복수]극균형, [치미는 혐오]명상, [당장의 바람]직형, [정죄하는 원망]극대형, [참기 힘든 고통]방형, [버림받은 상처]청상, [애달픈 자기애]습상, [주체적인 의지]극상방, [내 식대로 고집]극앙방, [도의적인 의무]농상
직역	'전체점수'가 '-6'인 '음기'가 강한 감정으로, [수용하는 슬픔]은 이제는 받아들이고, [비극적인 상처]는 여러모로 말이 되며, [불행한 비참]은 두루 신경을 쓰고, [감내하는 고통]은 무미건조하며, [죽음의 두려움]은 회피주의적이고, [기대하는 의지]는 아직도 생생하며, [종교적 신념]은 자기중심적이고, [천국의 소망]은 현실주의적이며, [당위적인 의무]는 남에게 터놓고, [자식에 대한 사랑]은 이리저리 꼬며, [예외적인 걱정]은 나라서 그럴 법하고, [개인적인 아쉬움]은 가만 두면 무난하다.	'전체점수'가 '+7'인 '양기'가 강한 감정으로, [거부하는 적개]는 아직도 충격적이고, [공격적인 살기]는 매우 호전주의적이며, [대놓고 복수]는 여러모로 말이 되고, [치미는 혐오]는 아직도 생생하며, [당장의 바람]은 대놓고 확실하고, [정죄하는 원망]은 여기에만 매우 신경을 쓰며, [참기 힘든 고통]은 이리저리 부닥치고, [버림받은 상처]는 아직은 신선하며, [애달픈 자기애]는 감상에 젖고, [주체적인 의지]는 매우 이상주의적이며, [내 식대로 고집]은 자기중심적이고, [도의적인 의무]는 딱히 다른 관련이 없다.
시각	'전체점수'가 '-6'인 '음기'가 강한 감정으로, [수용하는 슬픔]은 느낌이 부드럽고, [비극적인 상처]는 대칭이 매우 잘 맞으며, [불행한 비참]은 전체 크기가 작고, [감내하는 고통]은 질감이 우둘투둘하며, [죽음의 두려움]은 뒤로 향하고, [기대하는 의지]는 색상이 생생하며, [종교적 신념]은 매우 가운데로 향하고, [천국의 소망]은 아래로 향하며, [당위적인 의무]는 가로폭이 넓고, [자식에 대한 사랑]은 외곽이 구불거리며, [예외적인 걱정]은 깊이폭이 얕고, [개인적인 아쉬움]은 사방이 둥글다.	'전체점수'가 '+7'인 '양기'가 강한 감정으로, [거부하는 적개]는 느낌이 강하고, [공격적인 살기]는 매우 앞으로 향하며, [대놓고 복수]는 대칭이 매우 잘 맞고, [치미는 혐오]는 색상이 생생하며, [당장의 바람]은 외곽이 쫙 뻗고, [정죄하는 원망]은 전체 크기가 매우 크며, [참기 힘든 고통]은 사방이 각지고, [버림받은 상처]는 신선해 보이며, [애달픈 자기애]는 질감이 윤기나고, [주체적인 의지]는 매우 위로 향하며, [내 식대로 고집]은 매우 가운데로 향하고, [도의적인 의무]는 형태가 연하다.
순법	esmd(0)=[감내하는 고통]건상, [죽음의 두려움]후방 R<[감내하는 고통]극상방(iii), [죽음의 두려움]극하방(ii)	esmd(+1)=[참기 힘든 고통]방형, [버림받은 상처]청상, [애달픈 자기애]습상 R<[참기 힘든 고통]극횡형(ii), [버림받은 상처]극담상(ii), [애달픈 자기애]극하방(iii)

잠법	esmd(-3)=[자식에 대한 사랑]곡형, [예외적인 걱정]천형, [개인적인 아쉬움]원형 R=[자식에 대한 사랑]직형(i), [예외적인 걱정]심형(i), [개인적인 아쉬움]횡형(ii)	esmd(+3)=[거부하는 적개]강상, [공격적인 살기]극전방, [대놓고 복수]극균형, [치미는 혐오]명상 R=[거부하는 적개]농상(ii), [공격적인 살기]극천형(iii), [대놓고 복수]담상(iii), [치미는 혐오]습상(ii)
역법	esmd(-3)=[수용하는 슬픔]유상, [비극적인 상처]극균형, [불행한 비참]소형 R>[수용하는 슬픔]극담상(ii), [비극적인 상처]극심형(ii), [불행한 비참]극상방(iii)	esmd(0)=[주체적인 의지]극상방, [내 식대로 고집]극앙방, [도의적인 의무]농상 R>[주체적인 의지]극극극노상(iii), [내 식대로 고집]극측방(i), [도의적인 의무]극담상(i)

맞이한 비극적인 상황 앞에서도 담담하고 굳건한 성격이고, 후자는 그토록 사랑했는데 자신을 배신했다는 충격에 물불 가리지 않고 복수하려는 무섭고 화끈한 성격이다. 따라서 '유강비'는 이 둘을 비교하는 명확한 지표성을 획득한다.

그런데 '기운의 정도'는 상대적이고 복합적이다. 따라서 총체적으로 판단해야 한다. 이를테면 '비교표'에 따르면, 이 둘의 전반적인 마음은 '유강비'와 통한다. 물론 그 안을 들여다보면 여러 감정의 여러 기운이 티격태격 난리가 난다. 그야말로 기운생동의 장이 따로 없다.

이제 본격적으로 이 둘의 마음을 열어보자. 우선, '그림 38', <피에타(Pietà)>의 '기초정보'는 이렇다. 이는 작가미상이다. 미술관에 따르면 이 작품의 구성, 특히 딱딱한 시체와도 같은 예수님의 몸통은 15세기 후반에 유행하던 양식과 통한다. 그리고 석고의 사용은 에스파냐의 북동부, 카탈루냐와 아라곤 지역의 문화와 통한다. 하지만, 이 작품을 제작한 작가가 누구인지는 아직 특정하지 못했다.

작품 속 인물은 예수님과 성모 마리아이다. 예수님은 막 십자가에 못 박혀 처절한 죽음을 맞이한 후에 지금 성모 마리아의 무릎 위에 받쳐져 있다. 이는 역사적인 명장면으로서 피에타라고 불린다. 이는 이탈리아어로 연민과 자비를 뜻한다. 미켈란젤로(Michelangelo Buonarroti, 1475-1564)의 피에타가 특히 유명하다. 물론 그 외에도 수많은 작가들이 이에 대한 작품을 남겼다.

여러 피에타를 감상하다 보면 대체로 비슷한 점이 눈에 띤다. 이를테면 성모 마리아는 통상적으로 매우 슬픈 모습, 혹은 매우 이상화된 경건한 모습이다. 그리고 두 경우 모두 가녀리지만 심지가 굳은 여성적인 느낌을 풍긴다.

한편으로, 이 작품의 성모 마리아 모습은 결이 좀 다르다. 이를테면 성모 마리아의 어깨가 쫙 벌어져 있다. 목이 짧고 손바닥이 널찍하며 팔뚝이 두꺼운 게 기골이 장대해 보인다. 얼굴도 육질보다는 골질이 강조되고, 부드럽기보다는 단단한 표정이라 뭔가 격투기 선수 같은 인상도 풍긴다. 시선처리와 더불어, 턱이 약간 앞으로 튀어나오며 턱선이 전반적으로 날카롭게 강조되는 것도 그렇다.

물론 미켈란젤로(Michelangelo Buonarroti, 1475-1564)의 피에타에 등장하는 성모 마리아도 몸집은 크다. 그리고 둘 다 의복이 큼직하고 주름이 과장되어 있다. 예수님을 포근하게 안은 느낌을 주기 위해서. 하지만, 미켈란젤로의 성모 마리아의 목은 가늘고 길다. 그리고 턱은 작고 들어갔다. 눈은 조신하게 아래로 깔았다. 그러고 보니 전형적으로 가녀린 여인의 모습이다.

정리하면, 성모 마리아는 세상을 구원하고자 자신의 목숨까지 바친 예수님의 주검을 감싸 안으며 애도하는 예수님의 어머니이다. 그런데 기독교 성경에 따르면 그녀는 애초부터 예수님을 구주로 받

아들였으니, 그의 운명을 예견하거나, 최소한 받아들일 마음의 자세가 일찌감치 되어 있었다. 즉, 여느 부모님에 비해 비교적 평정심을 유지할 수 있었다. 그래, 드디어 올 것이 왔구나. 다 이루었다.

한편으로, 이 세상의 어떤 부모님이 비극적인 죽음을 맞이한 자식 앞에서 억장이 무너지지 않으랴. 그래서 수많은 피에타 성화를 보면 그녀의 눈물이 예사롭지가 않다. 그야말로 빠져나올 수 없는 통곡의 절벽에서 아들을 부르는 목소리가 영원히 메아리칠 것만 같다.

하지만, 이 작품에서 그녀는 최소한 겉으로는 울지 않는다. 오히려, 그의 모습을 꼼꼼히 관찰하고 있다. 마치 역사적으로 마침내 완성된 기념비적인 완전체를 탐미라도 하듯이. 그리고 보면 그녀는 특권층이다. 하나님의 역사가 그녀의 손끝에서 비로소 완결되니. 이런 경우 다시 없다. 결국, 그녀의 손바닥은 막 경기가 끝난 '기독교 세상 편' 1부의 마침표다. 물론 2부가 곧 시작되겠지만, 우선은 좀 쉬고 보자.

그렇다면 우리는 여기서 역사적인 1부를 마무리 지으며 비유컨대, 연극 무대의 중간에 앉아 슬슬 조명이 점멸하는 페이드아웃(fade-out)을 맞이하는 성모 마리아의 **착잡하면서도 허심탄회한 마음** 속으로 빙의한다. 같은 사건을 다룬 여러 극에서는 마음이 무너져 어떻게 추스를 수가 없는 곡소리 나는 마음에 주목했다면, 여기서는 사뭇 다르다. 담담한 마음이 뭔가 강심장 같은 느낌이다. 자, 그러니 여러분, 너무 비통해하시지 마시구요. 마음 굳세게 먹고, 대신 입 주변 근육은 좀 풀어주세요. 눈썹 한번 치켜뜨시고요. 절대로 눈물 보이시면 안 됩니다. 자, 이제 앞으로…

다음, '그림 39', <메디아(Medea)>의 '기초정보'는 이렇다. 이는 윌리엄 웨트모어 스토리(William Wetmore Story)의 작품이다. 그는 19세기에 활동한 미국 작가이다. 조각가이자 비평가, 그리고 시인이자 편집자였다. 그는 하버드대학에서 법을 전공하고 수년간 직장생활을 했으나 이에 염증을 느끼고 조각가가 되기로 결심, 평생토록 많은 작품을 제작했다.

작품 속 인물은 메디아이다. 그녀는 그리스 신화에 나오는 공주이자 마법사로서 콜키스의 왕, 아이에테스(Aeetes)의 딸이다. 아이에테스는 보이오티아의 왕자, 프릭소스(Phrixus)에게 황금 양털을 선물 받고는 용에게 이를 지키게 하였다. 그런데 메디아는 아르고호 원정대를 이끈 이아손(Jason)에게 반한 나머지 자신의 아버지를 배신했다. 이아손이 황금양털을 탈취하도록 도운 후에 그의 아내가 된 것이다. 그 과정에서 아버지의 아들, 그리고 자신의 이복동생인 압시르토스(Apsyrtos)를 납치하여 추격전을 피하기 위해 잔인하게 살해한다. 결혼 후에는 자신의 지략으로 이아손의 부모와 동생의 원수인 펠리아스(Pelias)를 대신 죽여준다.

그런데 시간이 지나 관계에 싫증이 난 이아손은 메디아를 버리고 새로운 연인, 즉 코린토스의 왕인 크레온(Creon)의 딸, 글라우케(Glauce)와 결혼하려 한다. 그러자 메디아는 독이 묻은 결혼드레스를 선물하여 크레온과 글라우케를 살해하고 이아손과 낳은 자신의 두 아들을 살해하며 처절하게 복수한다.

물론 설은 다양하다. 이를테면 두 아들은 사실 메디아의 복수를 돕다가 죽었거나, 크레온과 글라우케를 살해한 메디아에게 격분한 사람들이 분풀이로 죽였다는 설도 있다. 하지만, 메디아는 이후에 도피해서 행복하게 살았다고 한다. 그녀는 죽는 대신에 공경 받

는 영웅들이 불사의 존재가 되어 오순도순 모여 사는 엘리시온 (Elysion)에 도달해서 트로이 전쟁에서 공을 세운 아킬레우스 (Achilles)와 결혼했다는 설도 있다. 물론 아킬레우스와 결혼했다는 이가 여럿이긴 하지만.

이 작품에서 그녀는 오른손에는 단도를 움켜쥐고 왼손은 단단히 고정시켜 긴장감을 유발한다. 아마도 두 아들을 살해하기 직전이 아닐는지. 미술관에 따르면, 메디아가 출현하는 연극이 19세기에 미국에서 인기를 끌었다. 그녀는 아이들의 양육권을 포기할지, 아니면 자신의 손으로 영아 살해를 저지를지 갈등했으며, 이는 당대 관객들에게 큰 동정심을 유발했다고 한다. 물론 극에서는 살해 자체를 아예 묘사하지 않았다.

정리하면, 메디아는 일국의 공주로서 아버지를 배반하는 등, 연인의 환심을 사기 위해 지극정성을 다했으나 결국에는 그에게 버림받자 복수의 칼날을 휘두르며 주변을 파멸의 구렁텅이로 빠뜨린 막장 드라마의 주인공이다. 그 여파로 그녀 주변에 여럿이 억장이 무너지는 비극을 감내해야 했다. 즉, 그녀는 예사롭지 않은 존재다. 이리저리 사고를 치며, 그야말로 한 성격 한다. 그러니 특히나 그녀 앞에서는 말 한 마디, 한 마디를 조심해야 한다. 안 그러면 큰일 난다.

한편으로, 그녀는 연민의 감정을 자극하는 재능이 있다. 19세기 미국 연극에서만 그런 것이 아니었다. 이를테면 "그렇게 사랑했는데 감히 네가 나를…"이라는 식으로 자신의 행위를 정당화시켰다. 마치 자신은 피해자이니 자기에게 죄를 묻는 건 적반하장인 양. 즉, 그녀는 한 남자를 사랑했을 뿐인 마음씨 깨끗한 순정파 여인인데, 세상이 그녀를 그럴 수밖에 없게 내몰아친 것이다. 고로, 세상이 나빴다. 그래서 상처 받았다. 감싸 줘야 한다. 그러니 결과적으

로 아킬레우스의 마음도 동한 게 아닐는지… 부가적으로, 한 미모한 모양이다. 아, 부가적인가?

그렇다면 우리는 여기서 누군가를 파멸로 몰아넣지만, 자신이 생각하는 정의를 위해, 혹은 그저 개인적인 한을 풀기 위해 친족에 대한 칼부림도 마다않는 **안으로는 자기연민이 가득하며 밖으로는 섬뜩한 마음**속으로 빙의한다. 이는 물론 도덕적이거나 신중한 태도와는 거리가 멀다. 애초에 법에 의지할 마음도 없고, 다혈질적으로 자기 기분 내키는 대로 직접 나서서 당장 일을 처리해버리니. 즉, 무법천지다.

우리 입장에서는 이를 따끔하게 계도해야 할까? 아니면, 더 이상 기분 상하지 않게 다 이해한다며, 즉 네가 맞고 세상이 잘못되었다며 마음을 다독여줘야 할까? 자, 여러분, 많은 생각이 드시죠? 좀 이따가 토론 기대합니다. 우선은 들어가시죠. 물론 심기 거스르지 말고 조심조심, 알죠?

<감정조절표>의 '전체점수'는 다음과 같다. '그림 38'의 성모 마리아는 누구나 그렇듯이 자식을 잃고는 찢어지는 어머니의 마음을 간직하고 있지만, 그럼에도 불구하고 하나님의 거룩하신 역사 앞에서 심지를 잃지 않고 묵묵히 이를 받아들이니 매우 '음기'적이다. 그런데 한편으로는 그녀의 아들도 고백했듯이 가능하면 이런 상황이 빗겨가길 바랐다. 하지만, 어쩔 수 없었다. 그래서 뜻대로 하시라며 체념했다.

반면에 '그림 39'의 메디아는 열렬히 사랑했던 한 사람을 위해 가족과 나라를 배신했지만, 그럼에도 불구하고 자신이 배신당하는 상황은 결코 용납할 수가 없으니 매우 '양기'적이다. 그런데 한편으

로는 사랑에 눈이 멀어 감내했던 고통을 온몸으로 체감하니 참으로 쓸쓸하다. 물론 나와 다른 '사고의 작동방식'으로 이야기를 창작하는 것은 언제라도 가능하다.

'포괄적인 평가'는 다음과 같다. 이는 '비교표'의 <직역>을 <의역>한 것이다. 성모 마리아가 아들의 죽음을 [수용하는 슬픔]의 태도는 그야말로 통이 큰 듯이 담담하다. 그녀에게 벌어진 [비극적인 상처]도 스스로 충분히 이해하고 있다. 물론 [불행한 비참]에 몸서리치기도 하지만, 이는 스쳐지나가는 여러 감정 중에 하나일 뿐이다. 그리고 얼핏 보면 [감내하는 고통]이 어마어마한 듯하지만, 막상 그러려니 한다. 게다가, 솔직히 [죽음의 두려움]은 뒷전이다. 내코가 석자라 거기까지 신경 쓸 겨를이 없기에. 반면에 [기대하는 의지]는 너무도 뚜렷하다. 그분의 나라가 곧 임하리니… 이와 같이 더더욱 [종교적 신념]에 내 안을 바라본다. 그렇다. [천국의 소망]은 뜬구름 잡는 일이 아니다. 여기서 당장 이루어질지니. 결국, 복음은 [당위적인 의무]다. 세상으로 전파해야 하는. 그러고 보니 내 경우에는 여느 부모의 [자식에 대한 사랑]과 결이 다른 게 마음이 좀 복잡하다. 물론 문득 "왜 하필 내가…"라는 식의 [예외적인 걱정]이 몰려올 때가 있다. 그러면 "만약에…"라는 가정을 해보며 [개인적인 아쉬움]도 느낀다. 하지만, 또 그러고 말 뿐이다. 분명한 건, 내게는 당장 해야 할 일이 있으니.

반면에 메디아의 [거부하는 적개]는 그 정도가 정말 어마어마하다. 즉, [공격적인 살기]가 차고도 넘친다. 이러다 정말 뭔 일 나겠다. 물론 당장이라도 [대놓고 복수]를 감행한다고 그게 내 입장에서는 이상한 일도 아니다. 아니, 충분히 그럴 만하다. 과연 어떤 경우에 이보다 [치미는 혐오]가 더 뚜렷할 수 있을까? [당장의 바람]은 깔

끔하다. 즉, 원수에게 복수하자. 아, [정죄하는 원망]이 극에 달하니 그 외에는 다른 생각조차 안 난다. [참기 힘든 고통]에 사방으로 몸부림칠 뿐이다. 게다가, [버림받은 상처]는 너무도 쓰라린 게 도무지 아물 생각을 안 한다. 그야말로 [애달픈 자기애]에 눈물이 앞을 가린다. 하지만, 지금 한가롭게 울고 있을 때가 아니다. 더더욱 [주체적인 의지]를 세우며 꿈을 실현해야 한다. 물론 [내 식대로 고집]을 꺾을 이유는 없다. 내 마음이 가는 대로 흘러가면 될 일을. 즉, 우선 [도의적인 의무]는 장롱 속에 처박아놓아라. 착하면 그뿐, 아무것도 아니다. 세상에 본때를 보여주려면 때로는 모종의 폭력이 필요하다. 그런데 그게 바로 지금.

이제 구체적으로 <감정조절법>을 적용해보자. 첫째, 여기서 제시된 **<순법(順法)>**은 다음과 같다. 이를 적용한 건, 이런 경우에는 해당 감정을 차라리 더 과하게 쏟아내는 방식이 때에 따라 상당히 효과적이기 때문이다. 물론 가능한 방식은 여럿이다.

우선, 성모 마리아의 경우에는 [감내하는 고통], 그리고 **[죽음의 두려움]**을 한 조로 묶었다. 이들을 선택한 건, 이러다가 온몸을 일깨우는 감각이 무뎌질 위험성을 예방하기 위해서이다. 참고로, 이들만 고려하면 '기운의 정도'는 '잠기'가 강하다. 이는 전체 기운과 다소 상반된다. 주의를 요한다.

순서대로 말하자면, 성모 마리아의 마음속에서 [감내하는 고통]은 건상, 즉 시큰둥하다. 물론 고통스럽다. 그리고 고통은 아프다. 하지만, 그건 처음에나 힘들다. 실제로 이제는 굳은살이 베기니 별감흥이 없다. 게다가, 난 하나님의 사역을 감당하는 일꾼이다. 그러니 아파봤자다. 그러고 보면 내가 독하긴 하다. 면역이 생긴 건지

무심해진 건지, 이거 괜찮겠지?

그렇다면 그녀의 마음을 보듬어주기 위해서는 자신의 '마음의 작동방식', 즉 [감내하는 고통]을 초월하는 게 효과적이다. 여기에는 극상방, 즉 '이류(異類)' 계열의 조치가 필요하다. 기분을 전환하는. "고통이 아프지 않으면 사람이 아니지. 그럼에도 불구하고, 여기에 개의치 않는 건 하나님의 나라가 이 땅에 임재하길 바라는 절절한 마음 때문이야. 결국, 고통이 이 땅을 더욱 비옥하게 하는 토양이 되리니, 우리네 앞날은 그래서 희망이 있어. 자, 곧 꽃이 만개한다. 그야말로 산고의 고통이야"라는 식으로. 이와 같이 세상의 거름되기, 필요하다.

한편으로, [죽음의 두려움]은 후방, 즉 내 알 바 아니다. 뭐 어쩌겠는가? 가야 할 때가 되면 가야지. 아직 여기 있다면, 굳이 사서 두려워 할 이유도 없고. 어차피 모든 건 다 그분의 뜻이다. 그러니 그분께 맡기면 된다. 막상 내 입장에서는 내가 할 일 열심히 하기도 바빠 죽겠는데, 이에 대해 두려움을 느낀다니, 뭔가 사치스럽다. 내 처지가 그게 지금 못된다.

그렇다면 [죽음의 두려움]을 돌아보는 게 좋겠다. 여기에는 극하방, 즉 '동류이호(同類異號)' 계열의 조치가 적합하다. 부담감을 줄여주는. "그래, 굳이 모른 척 하거나, 혹은 낭만화 할 필요가 없지. 사람이라면 모름지기 죽음이 두렵지 않을 리가 없어. 생판 겪어보지도 못한 일이잖아. 결국, 생각에 따라 입장과 처신이 다를 뿐이야. 내 경우를 봐. 죽음이 바로 코앞에 있잖아? 세상이 마음에 안 들면 어떻게 돌변하는지 다들 봤지? 이거 정말 무서운 일이야. 그런데 그러면 여기서 그냥 말까? 하나님의 일꾼인 내가? 하, 그건 아니지. 걱정 마. 그분께 의지하면 두려움도 힘을 못 써. 이리 와"라는

식으로. 이와 같이 든든한 그분께 의지하기, 필요하다.

다음, 메디아의 경우에는 [참기 힘든 고통], [버림받은 상처], 그리고 [애달픈 자기애]를 한 조로 묶었다. 이들을 선택한 건, 이러다가는 자칫 마음이 부서질 위험성이 있기 때문이다. 참고로, 이들만 고려하면 '기운의 정도'는 '양기'가 강하다. 이는 전체 기운과 통한다.

순서대로 말하자면, 메디아의 마음속에서 [참기 힘든 고통]은 방형, 즉 난리도 아니다. 너무 힘들어서 사방으로 뒤척인다. 이를테면 심장은 터질 것만 같고, 온몸에 식은땀이 줄줄 흐르며, 부득부득 이를 간다. 언제 내가 이렇게 아파 봤는가. 출산의 고통은 몸만 아팠다면 정말 이건 대책이 없다. 그때는 장밋빛 미래에 대한 희망이라도 있었지, 지금은 그 모든 희망이 사라졌다. 그게 제일 고통스럽다. 아, 더 이상은 참지 못할 것만 같다.

그렇다면 그녀가 마음을 다잡기 위해서는 자신의 '마음의 작동방식', 즉 [참기 힘든 고통]을 나누는 게 효과적이다. 여기에는 극횡형, 즉 '동류이호(同類異號)' 계열의 조치가 적합하다. 부담감을 줄여주는. "나 혼자 삭히면 별의별 극단적인 생각이 다 들어. 그래, 우선 마음을 터놓을 수 있는 친구와 얘기 좀 하자. 지금은 외부적인 시선이 절실해. 내부적으로는 벌써부터 눈이 뒤집혔거든. 그러니 주변에 도움을 좀 구하자. 있잖아. 내 인생 좀 들어 봐. 나 정말…" 이라는 식으로. 이와 같이 고민을 상담하기, 필요하다.

한편으로, [버림받은 상처]는 청상, 즉 더욱 상처가 깊어만 간다. 도무지 나을 생각을 안 하니, 온몸의 감각이 다 깨어난다. 문제는 이 모든 게 아픈 감각이라는 숨이 턱턱 막히는 난감한 사실. 이렇게 쓰라리면 아마 죽지도 못할 것만 같다. 아, 정말 생지옥이 따

로 없구나. 내 인생, 결국에는 영원히 뒹굴며 소리쳐야 하는 운명인가? 나 홀로 이 모든 걸 감내하라고? 제발 누구라도 이거 어떻게 좀 해봐…

그렇다면 [버림받은 상처]가 가지는 파급력에 주목하는 게 좋겠다. 여기에는 극담상, 즉 '동류이호(同類異號)' 계열의 조치가 적합하다. 부담감을 줄여주는. "이 상처가 그냥 내 안에서 끝날 거 같지? 이런, 그렇게 생각하면 정말 큰일 나. 도대체 상처가 어디서 왔는데? 참는 데는 한계가 있는 법, 이러다 너희들도 그만 쑥대밭이 된다고. 그러니 이게 어디 남의 일이야? 당장 합당한 조치를 취해봐." 라는 식으로. 이와 같이 주변에 경고하기, 필요하다.

한편으로, [애달픈 자기애]는 습상, 즉 자신의 처지가 애처롭다. 첫 눈에 반한 연인 하나 믿고 내 민족을 버렸다. 이복동생도 죽였고. 그러니 가족이 날 받아줄 리가 없다. 그런데 웬걸, 이번에는 그가 날 버렸다. 결국, 난 세상에서 철저히 버림받은 존재가 되었다. 도대체 내 인생, 왜 이렇게 꼬인 거냐. 애초에는 청운의 꿈을 실현하는 멋진 주인공 역할을 하고 싶었다. 그래서 나름대로 세상 열심히 살았다. 그런데 도리어 세상에서 가장 가련한 이가 되었구나. 정말 마음이 쓰리다. 눈물 난다.

그렇다면 [애달픈 자기애]를 직시하는 게 좋겠다. 여기에는 극하방, 즉 '이류(異類)' 계열의 조치가 필요하다. 기분을 전환하는. "전혀 예상치 못했지만, 지금 나는 철저히 망가졌어. 그래서 슬퍼. 이건 빼도 박도 못하는 현실, 그 자체야. 그런데 울기만 한다고 당면한 문제가 해결될 리가 없지. 중요한 건 현실 인식이야. 그럼 앞으로는 어떻게 살 길을 찾지? 곰곰이 생각해보자"라는 식으로. 이와 같이 상황을 타개할 대안을 고민하기, 필요하다.

둘째, 여기서 제시된 **<잠법(潛法)>**은 다음과 같다. 이를 적용한 건, 이런 경우에는 해당 감정을 반대로 해소하는 방식이 때에 따라 상당히 효과적이기 때문이다. 물론 가능한 방식은 여럿이다.

우선, 성모 마리아의 경우에는 [자식에 대한 사랑], [예외적인 걱정], 그리고 [개인적인 아쉬움]을 한 조로 묶었다. 이들을 선택한 건, 때때로 몰려오는 진한 아쉬움이 마음을 잠식할 위험성이 있기 때문이다. 참고로, 이들만 고려하면 '기운의 정도'는 '음기'가 강하다. 이는 전체 기운과 통한다.

순서대로 말하자면, 그녀의 마음속에서 [자식에 대한 사랑]은 곡형, 즉 전혀 단순하지 않다. 남들과 다른 게 뭔가 예사롭지 않기에. 물론 이 세상에 자식을 사랑하지 않는 부모는 거의 없다. 그리고 나도 예외가 될 수는 없다. 그런데 만약에 내 자식이 신이라면? 세상의 구원자라면? 갑자기 마음이 몹시도 부담스러워진다. 다른 이들처럼 양육해서는 안 될 거 같다. 철저히 공경의 대상이 되어야 할 듯. 이런, 골치 아프다. 솔직히 처음에는 어떻게 대처해야 할 지 갈팡질팡, 적응이 쉽지 않았다. 물론 가끔씩은 아직도 좀… 아이고, 저 강렬한 눈빛 좀 봐. 부담스럽게.

그렇다면 사랑하는 마음이 혼란스럽지 않기 위해서는 자신의 '마음의 작동방식', 즉 [자식에 대한 사랑]을 뒤집는 게 효과적이다. 비유컨대, 원래와는 반대로 감정을 수축하거나 이완하는 것이다. 여기에는 직형, 즉 '동류동호(同類同號)' 계열의 조치가 무난하다. 정공법으로 밀어붙이는. "아마도 하나님의 관점으로는 넌 신이야. 하지만, 내 관점으로는 넌 사람이야. 100%! 즉, 더도 덜도 말고 내가 낳은 내 자식이라고. 가만, 내 모성애 맛 좀 볼래? 장난 아닐걸? 아주 깔끔하고 매우 강력해. 잠깐만, 아들아!"라는 식으로. 이와 같이

내 사랑에 충실하기, 필요하다.

한편으로, [예외적인 걱정]은 천형, 즉 오로지 나만 하는 걱정 같다. 마치 제우스의 여러 신화처럼 왜 하필 내가 그분께 선택되었는가? 어떤 이들은 이게 바로 인권 유린, 즉 철저히 대상화된 폭력의 교과서적인 예라며 끝까지 독하게 따져야 한다고 조언한다. 그래서 대의로서는 천부인권을 획득하고, 개인적으로는 내 감정을 가장 우선적으로 챙겨야 한다고 한다. 세상을 구원하는 건 이 모든 게 갖추어진 이후에나 논할 수 있는 거라며. 즉, 세상보다 내가 먼저다.

그러고 보면 그들도 참 선동적이다. 세상을 납작하게 바라보는 보편적인 의식화 교육을 은근히 조장하며… 그런데 세상은 도무지 납작해질 수 없다. 오히려, 매우 다층적이고 아주 입체적이다. 이를테면 내 가치관으로 보면 이야기는 완전히 다르게 전개된다. 난 신본주의자이니까. 즉, 나보다 그분이 먼저다. 절대적으로. 그러니 그분의 뜻이라면 충분히 그럴 수도 있다. 감사하게도. 그러니 신의 의지는 곧 내 자발적인 의지다. 하나님의 나라, 즉 신권이 이 땅에 이루어져야지 우리 모두의 인권도 궁극적으로는 제대로 해결된다. 내 감정 등의 인권은 추후의 문제다.

아, 그러고 보면 그들은 나를 초납작하다고 말하려나? 차이는 나는 말할 수 있는 것만 말한다. 내가 알 수 없는 건 섣불리 가정하기보다는 우선은 그분께 맡기고. 이를테면 그분의 마음 안에서 이 모든 건 정합적으로 같이 가리라. 하지만, 사람이 어찌 이를 다 알 수 있겠는가. 그러니 주장은 신중해야 한다.

분명한 건, 난 선택되었다. 즉, 다른 이들과 너무도 다르다. 역사적인 예외랄까? 그러고 보니 남들과는 사뭇 다른 걱정을 한다. 마

치 왕족으로 태어나 서민들의 삶에 대한 환상이 있는 것처럼, 나만 하는 특별한 걱정에 때때로 속이 상하기도 하다. 남들과 허심탄회하게 섞일 수 없다니, 진한 아쉬움이 몰려온다. 아이고, 내가 지금 무슨 생각을? 그분께서 아시면 마음 아프시겠다. 가슴 철렁⋯

그렇다면 [예외적인 걱정]을 뒤집는 게 좋겠다. 여기에는 <u>심형</u>, 즉 '동류동호(同類同號)' 계열의 조치가 무난하다. 정공법으로 밀어붙이는. "어떤 이들은 사람의 기득권을 최우선 순위로 놓더라. 그럴 거면 다른 생명의 권리도 좀 챙겨주지. 즉, 너무 교만하지는 말자. 사실상, 그들이 믿는 과학도 그들의 기득권을 보장해주지는 않아. 달콤한 권력의 이기적이고 당파적인 환상일 뿐. 도무지 우주는 그에 대해 눈 하나 끔뻑하지 않는데⋯ 반면에 나와 같은 이들은 하나님의 역사를 추구해. 그분의 마음을 한낱 사람이 어찌 헤아릴 수 있겠어? 그러니 우선은 내 머리로 속단하고 단정적으로 규정하지 말자. 솔직히 그분을 믿는 이들로 보면, 난 결코 예외적이지 않아. 즉, 누구라도 이런 상황에 처하면 그분 보시기에 자랑스러운 역할을 다하고자 당연히 나와 같이 노력할 거야. 결국, 나도 굳이 잘난 척 할 거 없지. 우리는 모두 성모 마리아야. 내 몸뚱이만 특별히 그런 것이 아니라. 그리고 그 누구도 완벽하지 않아. 그런데 그분이 그걸 모르시겠어? 걱정 없어. 그분의 사랑 앞에서는 모든 허물이 그저 사르르 녹을 뿐. 힘내자. 그리고 각자의 본분에 충실하자. 결국, 우리는 설레는 마음으로 그분을 찬양하며 영원히 함께 간다"라는 식으로. 이와 같이 영원한 동지 되기, 필요하다.

한편으로, [개인적인 아쉬움]은 <u>원형</u>, 즉 마음속에 항상 자리 잡고 있다. 별 문제를 일으키지는 않으면서도. 그러고 보면 나도 사람은 사람이다. 만약에 내가 일찌감치 이런 식으로 하나님의 선택을

받지 않았더라면 다른 이야기의 주인공이 되었을 수도 있었을 텐데. 아마도 내가 어려서부터 은근히 바래왔던 그 꿈을 실현했을지도. 하지만, 가정은 가정일 뿐이다. 즉, 다중우주의 어디쯤에서는 가능했겠지만, 최소한 여기서는 분명히 아니다. 그래도 심신이 지칠 때면 아쉬운 마음, 떨칠 길이 없다. 뭐, 다들 나름대로 자기 신세 한탄하며 사는 거지.

그렇다면 [개인적인 아쉬움]을 뒤집는 게 좋겠다. 여기에는 횡형, 즉 '동류이호(同類異號)' 계열의 조치가 적합하다. 부담감을 줄여주는: "맞아. 다들 신세 한탄하잖아. 나라고 안 하겠어? 아이고, 저번 주에는 그래서 밤새고 친구랑 얘기했잖아. 그때 마음 좀 쫙 풀렸었지. 근데 이제는 약발이 다했네. 안 되겠다. 대화 한판 더… 핸드폰, 띠띠띠띠. 받아라"라는 식으로. 이와 같이 허심탄회한 대화로 속 터놓기, 필요하다.

다음, 메디아의 경우에는 [거부하는 적개], [공격적인 살기], [대놓고 복수], 그리고 [치미는 혐오]를 한 조로 묶었다. 이들을 선택한 건, 이러다가는 정말 큰 사고를 칠 위험성이 있기 때문이다. 참고로, 이들만 고려하면 '기운의 정도'는 '양기'가 강하다. 이는 전체 기운과 통한다.

순서대로 말하자면, 그녀의 마음속에서 [거부하는 적개]는 강상, 즉 엄청 강력하다. 그래서 도무지 어딘가에 분출하지 않을 수가 없다. 다행히 적개심을 표출해야 할 대상은 확실하다. 이를테면 나를 불행하게 만든 주변 사람 모두가 문제적이다. 특히, 내가 한때 사랑하던 이와 그를 유혹한 이, 그리고 그들이 사랑하는 이들 전부가 내 공격의 대상이다. 한마디로, 난 그들을 거부한다. 매우 적극

적으로. 결국, 내가 아니라 그들이 사라져야 한다. 다 꺼져! 싫어? 그럼 내가 나설 수밖에. 살얼음판, 정말 뭔 일 나겠다.

그렇다면 그녀가 최악의 사고를 치지 않기 위해서는 자신의 '마음의 작동방식', 즉 [거부하는 적개]를 뒤집는 게 효과적이다. 비유컨대, 원래와는 반대로 감정을 수축하거나 이완하는 것이다. 여기에는 농상, 즉 '동류이호(同類異號)' 계열의 조치가 적합하다. 부담감을 줄여주는. "웃기지? 내 적개심은 하늘을 찌르는데, 저들은 굳이 내가 표현하지 않으면 둔감할 뿐이니. 물론 그게 머리로 이해는가. 내 코가 석자라고, 원래 누구나 그런 식이잖아? 아마도 저들에게 위해를 가해야만 막상 자기가 뭔 짓을 했는지 그 심각성을 뼈저리게 체감하겠지? 그런데 과연 그게 정의를 실현하는 길일까? 분명한 건, 내 마음이 후련해지긴 할 거야. 내가 넘어가주면 아무 일도 없었다는 듯이 다들 평상시처럼 살 거고. 다 내가 저지른 인과응보라며 자신을 정당화하기도 하겠지. 자, 어떡할까? 그냥 관련 없고 말까, 아니면 확 뒤집어버려 빼도 박도 못하게 관련 지어줄까? 그리고 어느 정도로?"라는 식으로. 이와 같이 앞으로의 여파를 찬찬히 조절하기, 필요하다.

한편으로, [공격적인 살기]는 극전방, 즉 당장 대놓고 폭력을 휘둘러도 이상하지 않을 정도다. 그 분위기가 얼마나 심상치 않은지 막상 주변에 있으면 긴장하지 않을 사람이 없다. 자기 생명을 소중히 생각하는 의식이 있는 자라면 그 누구라도. 물론 살기 자체가 곧 살생은 아니다. 하지만, 살짝이라도 삐끗하면 그저 걷잡을 수 없으리라. 아, 솔직히 이런 내가 나도 무섭다. 앞으로 어떡하나?

그렇다면 [공격적인 살기]를 뒤집는 게 좋겠다. 여기에는 극천형, 즉 '이류(異類)' 계열의 조치가 필요하다. 기분을 전환하는. "이

살기, 지금 나만 느끼는 거야. 이를테면 똑같은 일을 당해도 반응은 다 달라. 물론 내 기질을 내가 선택한 적은 없어. 나도 모르게 그렇게 만들어왔을 지라도. 그래, 박수를 치려면 양손이 만나야 해. 즉, 칼춤을 추는 건 바로 그게 나라서 그래. 결국, 이런 반응은 한편으론 내 탓이야. 그러니 온전히 여기에 책임을 져야겠지? 아니면, 그 친구처럼 반응해볼까? 어떻게 보면 생각하기 나름, 다 한끝 차이인데…"라는 식으로. 이와 같이 나라서 그런 걸 인지하기, 필요하다.

한편으로, [대놓고 복수]는 극균형, 즉 고개를 끄떡일 수밖에 없다. 누구라도 이런 상황에 맞닥뜨리게 되면, 칼춤은 그렇다 치고라도 어떤 방식으로든 복수심이 활활 타오르지 않을 사람은 없다. 제정신이라면. 물론 종교에 빠진 나머지 아예 여기에 무감각해지거나, 다른 방식으로 이를 전환하는 경우도 있을 것이다. 하지만, 어떤 방식으로든 입력이 있으면 출력도 있는 법, 이런 경우를 당하고서도 가만히 손 놓고 있을 사람은 없다. 어떻게든 이를 처리해서 해소하지 않으면 그야말로 시스템 자체가 망가질 테니. 아, 참기 힘들다.

그렇다면 [대놓고 복수]를 뒤집는 게 좋겠다. 여기에는 담상, 즉 '이류(異類)' 계열의 조치가 필요하다. 기분을 전환하는. "내게 처리와 해소 과정이 중요하듯이, 누구나 다 그래. 이를테면 내가 복수심에 칼춤을 추면, 그건 또 다른 사람의 몫으로 이어져. 예컨대, 복수할 대상에게 복수를 다 했어. 그러면 앞날은 어떻게 전개되겠어? 그야말로 별의별 일이 다 생기겠지? 아마도 지금과는 완전히 다른 세상으로 돌변할 거야. 그러면 난 또 여기에 반응해야 하고. 그게 내가 바라는 바, 맞지?"라는 식으로. 이와 같이 다양한 파급효과를 예상하기, 필요하다.

한편으로, [치미는 혐오]는 명상, 즉 당장 내 눈 앞에서 도무지 사라지지 않는다. 내가 뭐 도덕적으로 산 건 아니다. 나도 내 혈기에 좌충우돌했다. 그리고 이기적으로 살았다. 인정한다. 하지만, 서로 간에 신뢰감이 형성되면 의리만큼은 철통같이 지켰다. 나는 여기에 죽고 사는 사람이다. 예컨대, 가족에게 내가 일말의 정이라도 남아있었다면 그들을 모질게 등졌을 리가 없다. 그런데 실상은 왕족 간에 끊임없는 배신과 모략을 목도하고는 정말 더러웠다. 그래서 혐오스러웠다. 그러다 그를 만났고, 사랑했고, 자라서는 처음으로 온 마음을 다 주었다. 그런데 이런 내 믿음을 그가 산산조각 냈다. 이런, 내가 가장 경멸하는 짓을 자행하다니, 완전 속았다. 혐오스럽다.

그렇다면 [치미는 혐오]를 뒤집는 게 좋겠다. 여기에는 습상, 즉 '동류이호(同類異號)' 계열의 조치가 적합하다. 부담감을 줄여주는. "내 인생 정말 왜 이러냐? 어려서는 왕족이 너무 싫었어. 이제는 그가 너무 싫어. 이렇게 난 더러운 외부의 손길에 이리 치이고 저리 치일 뿐이네. 에구, 참 가련한 운명이다. 앞으론 또 어떻게 살까? 과연 내가 의지하고 사랑하는 사람을 만날 수나 있을까? 그것 말고 딱히 바라는 것도 없는데, 정말 불쌍해. 가만 두면 나름 마음 여리고 착한 사람을 어떻게 이렇게까지..."라는 식으로. 이와 같이 가련한 주인공이 되기, 필요하다.

셋째, 여기서 제시된 <역법(逆法)>은 다음과 같다. 이를 적용한 건, 이런 경우에는 해당 감정을 반대로 해소하는 방식이 때에 따라 상당히 효과적이기 때문이다. 물론 가능한 방식은 여럿이다.

우선, 성모 마리아의 경우에는 [수용하는 슬픔], [비극적인 상처],

그리고 **[불행한 비참]**을 한 조로 묶었다. 이들을 선택한 건, 지금까지 잘 억눌러온 아픔이 결국에는 탈이 날 위험성을 방지하기 위해서이다. 참고로, 이들만 고려하면 '기운의 정도'는 '음기'가 강하다. 이는 전체 기운과 통한다.

순서대로 말하자면, 그녀의 마음속에서 **[수용하는 슬픔]**은 음상, 즉 별로 개의치 않는다. 그동안 한 평생 하나님만을 섬겼다. 언제나 낮은 자세로 봉사하려 했다. 그리고 대의를 꿈꿨다. 그러다 보니 처음에는 두렵고 긴장했었는데, 막상 어느 순간 더 이상 무섭지가 않더라. 지금은 내 무릎에 내 아들이 기대어 누워있다. 물론 가슴 아픈 일이다. 그런데 억장이 무너지지는 않는다. 혹시, 나 어떤 상황에도 무감한 철면피?

그렇다면 그녀가 슬픔을 무리 없이 잘 소화하려면 그러한 '마음의 작동방식', 즉 **[수용하는 슬픔]**을 여러 사안과 연결 짓는 게 효과적이다. 비유컨대, 원래보다 더 강하게 반대로 밀어붙이는 것이다. 여기에는 <u>극담상</u>, 즉 '동류이호(同類異號)' 계열의 조치가 적합하다. 부담감을 줄여주는. "내가 슬픔에 둔감한 게 아니야. 어느 부모가 그럴 수 있겠어? 지금 숙연한 건, 이 사건이 내포한 역사적 사명감 때문이지. 이를테면 지금 여기 이 분은 죽은 아들을 넘어 부활하실 주님 아니겠어? 그러니 길게 보면 오히려 기쁜 일이야. 앞으로 감당할 사역에 대한 기대감도 충만하고…"라는 식으로. 이와 같이 여러모로 앞날을 기대하기, 필요하다.

한편으로, **[비극적인 상처]**는 <u>극균형</u>, 즉 어쩔 수 없는 신의 뜻이다. 물론 누군들 당면한 비극을 알고 나면 당장 피하고 싶은 생각이 들지 않겠느냐? 모름지기 사람이라면 내 아들도, 나도 다 마찬가지이다. 하지만, 하나님의 뜻을 알고 나면 도무지 이를 거역할 수

가 없다. 그야말로 그간의 일들이 머릿속에서 하나같이 아귀가 척 척 맞으며 다 말이 되는 경지에 도달하니 말이다. 그런데 왜 아직 도 이토록 가슴이 아프냐? 나도 참 약하구나.

그렇다면 [비극적인 상처]를 전환하는 게 좋겠다. 여기에는 극 심형, 즉 '동류이호(同類異號)' 계열의 조치가 적합하다. 부담감을 줄 여주는. "머리로 그 연유를 이해한다고 해서 가슴으로 못 느낄 리 가 없어. 상처는 원래 아픈 거야. 이건 어느 누구라도 마찬가지지. 말이 된다고 안 아프면 그게 사람이냐? 즉, 나만 그런 게 아니라, 누구나 그래. 그러니 다 이해해. 힘내자"라는 식으로. 이와 같이 누 구나 당연하기, 필요하다.

한편으로, [불행한 비참]은 소형, 즉 가끔씩 비통하다. 내 마음 대로 한번 살아보지도 못하고 일찌감치 도구로 쓰임받기만 했다. 게다가, 지금 내 사랑하는 아들을 잃었다. 하지만, 그렇다고 그게 다는 아니다. 이를테면 만약에 도구가 목적이라면? 솔직히 난 하나 님의 일꾼이 되는 삶을 살고 싶었다. 그러니 아쉽지 않다. 할 일도 많고. 게다가, 아들의 죽음은 세상 끝이 아니다. 오히려 새로운 세 상이 열리는 시작이다. 즉, 하나님의 나라가 이 땅에 임하리니, 멀 리 보고 감사하며 이 모든 영광을 하나님께 돌려야 한다. 그래서 뿌듯하다. 하지만, 내 앞의 주검, 다 알면서도 아…

그렇다면 [불행한 비참]을 전환하는 게 좋겠다. 여기에는 극상 방, 즉 '이류(異類)' 계열의 조치가 필요하다. 이 순간을 초월하는. "그래. 그렇다고 내 비통함이 씻은 듯이 사라질 일은 없어. 그런데 신기하지? 앞으로 수많은 사람들이 내 눈물을 통해 환희를 느끼리 라. 더 중요한 건, 하나님께서 이를 기쁘게 여기시리라. 그러고 보 면 한 사람의 마음이 바닥까지 무너져버리는 게 황홀하다니, 하늘

의 뜻은 사람 눈에는 참 알쏭달쏭해. 그야말로 비참함이 달콤함이 되는 마법, 참 놀라워. 알고 보면 이게 바로 누구나 원하는 황홀경 아니겠어? 그 무엇보다도"라는 식으로. 이와 같이 아이러니의 마법을 부리기, 필요하다.

다음, 메디아의 경우에는 [주체적인 의지], [내 식대로 고집], 그리고 [도의적인 의무]를 한 조로 묶었다. 이들을 선택한 건, 자기 뜻대로 마냥 밀어붙이다가 그만 파멸할 위험성이 있기 때문에 그렇다. 참고로, 이들만 고려하면 '기운의 정도'는 '잠기'가 강하다. 이는 전체 기운과 다소 상반된다. 주의를 요한다.

순서대로 말하자면, 그녀의 마음속에서 [주체적인 의지]는 극상 방, 즉 세상 그 무엇보다도 고매하다. 이를테면 한번 태어난 인생, 내 삶의 주인은 나다. 내 꿈을 실현하고자 노력하며, 매사에 스스로 결정하는 삶을 살지 못하면 죽느니만 못하다. 따라서 나를 타자화시키며 자신의 이해타산을 위해 마음대로 유린하는 무리들에게는 오직 죽음뿐. 그런데 내가 내 기준에 하도 민감하다 보니, 여럿 다치겠네. 어쩔 수 없다. 모름지기 자기는 스스로 지켜야지 내가 다 지켜주랴? 바빠 죽겠는데…

그렇다면 자발성이 과도한 폭력이 되지 않으려면 그러한 '마음의 작동방식', 즉 [주체적인 의지]를 확실히 전환하는 게 효과적이다. 비유컨대, 원래보다 더 강하게 반대로 밀어붙이는 것이다. 여기에는 극극극노상, 즉 '이류(異類)' 계열의 조치가 필요하다. 기분을 전환하는. "내가 선택하고 책임지는 삶, 좋지! 그런데 그게 말마따나 쉬운 건 꼭 아니더라. 게다가, 내 성격대로 행동하면 허구한 날 피부림이야. 그러면 내 기분도 꼭 더러워져. 세상에 버림받는 느낌도

들고. 알고 보면 그게 진짜 타자화 아냐? 모두가 등 돌린 이 기분. 아휴, 귀찮아. 이젠 지긋지긋하다고. 어차피 누구나 남을 적당히 타자화 시키며 살잖아? 나도 그렇고. 그게 바로 우리네 인식의 한계지. 그러니 인정할 건 인정하고, 웬만한 건 그냥 넘어가자. 진짜 중요할 때 나서야지, 이건 뭐…"라는 식으로. 이와 같이 적당히 엄격하기, 필요하다.

한편으로, [내 식대로 고집]은 극양방, 즉 내 식이 가장 중요하다. 어차피 남 얘기 솔깃해서 따라한다고 결코 행복할 수는 없다. 그건 내 인생이 아니라서… 그야말로 사람마다 처신의 방식은 각양각색이다. 그리고 살다 보니 뭐 하나가 절대적으로 맞는 것도 없다. 모든 게 상황과 맥락에 따라 유동적일 뿐. 게다가, 나에 관해선 내가 전문가다. 그동안 온갖 고초를 다 겪었다. 그러니 제발 내 일은 내게 맡기자. 너희는 그저 내 고집 존중하고, 그저 뭐가 있어서 그러나 보다 하고 마음 깊이 인정해라. 제발…

그렇다면 [내 식대로 고집]을 전환하는 게 좋겠다. 여기에는 극측방, 즉 '동류동호(同類同號)' 계열의 조치가 무난하다. 정공법으로 밀어붙이는: "내 인생, 남이 뭐라 그럴 수 없듯이, 남의 인생, 내가 통제할 수도 없어. 말 그대로 안 되는 건 안 되는 거지. 그러니 짖을 테면 열심히 짖어라. 다만 내 고집이 나를 갉아먹는 일은 막아야겠어. 기왕이면 그게 내 인생에 도움이 되면 좋잖아? 그러면 어떻게 활용해야 내가 행복할까? 가능한 길은 여럿인데, 음…"이라는 식으로. 이와 같이 다양한 방안을 조율하기, 필요하다.

한편으로, [도의적인 의무]는 농상, 즉 웃기는 얘기다. 그게 지금 나랑 무슨 상관이냐. 다 이해관계에 따라 필요하니까 써먹는 거지. 아무도 알아주지 않을 의무감에 그래야만 되는 줄 알고 맹목적으로

행동하면 도대체 누구 좋으라고? 사람이 단세포도 아니고. 아니, 그럼 행복한 사람은 도의적인 의무를 다했기에 그럴 만한 혜택을 누리는 것이냐? 세상이 그렇게 호락호락하지가 않다. 자, 결과적으로 불의를 배양하는 도덕은 나가 죽어라. 불의를 엄벌하는 공평한 세상이 오면 도덕은 제 발로 살아 돌아올 테니. 그렇지 않겠어?

그렇다면 [도의적인 의무]를 전환하는 게 좋겠다. 여기에는 극담상, 즉 '동류동호(同類同號)' 계열의 조치가 무난하다. 정공법으로 밀어붙이는. "도덕적인 척 자기를 치장하건, 솔직한 마음을 드러내건 길은 다양해. 그러면 따라서 새로운 길이 여럿 뻗어나게 마련이지. 이를테면 정의를 실현하는 복수를 바래? 그럼 이리 와. 아니면, 나는 손해 보더라도 나를 거쳐 갔던 사람들의 무한한 축복을 바래? 그럼 저리 가. 결국, 이게 다 내가 자초한 일이야. 그리고 모든 게 앞으로는 그렇게 관련될 거고"라는 식으로. 이와 같이 파생된 온갖 일의 시작이 되기, 필요하다.

물론 여기까지 다룬 조절법이 전부는 아니다. 이외에도 범위와 방식은 무척이나 다양하다. 그에 따른 효과는 서로 다르게 마련이고. 하지만, 언젠가는 판단하고 실행해야 할 때가 온다. 감정은 우리가 성숙할 때까지 기다려주지 않는다. 그래서 항상 준비된 자세가 필요하다. 여러 안을 가진 채로.

'유강비'와 관련해서, '그림 38'에서는 [수용하는 슬픔], 그리고 '그림 39'에서는 [거부하는 적개]가 문제적이다. 나는 여기에 제시된 '비교표'에서 전자의 경우에는 유상을 극담상으로 전환하는 '동류이호' 계열의 <역법>, 그리고 후자의 경우에는 강상을 농상으로 전환하는 '동류이호' 계열의 <잠법>을 제안했다. 즉, 성모 마리아에

게는 "이게 지금 별 거 아닌 게 아니야. 오히려, 굉장한 일이지. 세상 곳곳에 큰 영향을 미치는. 그래서 가치 있어." 그리고 메디아에게는 "내게는 세상 무너지는 일이지. 하지만, 냉철하자. 남들에게는 별 상관없는 일이니. 우리는 다들 각자의 방에 살잖아"라는 식으로 마음을 북돋았다.

그런데 내 목소리는 과연 유효할까? 그리고 누구에게? 내 마음 길을 따르면 우선은 그럴 법하다. 그렇다면 이제 중요한 것은 실천이다. 일상의 <동작>으로, <생각>으로, <활동>으로. 그러다 보면 '내일의 나'는 드디어 '오늘의 나'가 된다. 마음을 울리는 시간, 머리와 배를 한껏 넓힌다. 물론 이 기운은 대두와 똥배와는 관련이 없다. 자, 깊이 들이쉰다.

색조: 대조가 흐릿하거나 분명하다

- 은근한 마음 vs. 대놓고 마음

▲ 그림 40
존 싱글턴 코플리(1738-1815),
〈실바누스 본 부인(1695-1782)〉, 1766

▲ 그림 41
장 바티스트 그뢰즈(1725-1805),
〈한 여인의 두상 연구〉, 1780

　　<감정조절표>의 '탁명비'에 따르면, 현재 내 '특정 감정'을 돌이켜볼 때 이제는 어렴풋하다면, 비유컨대 색상이 흐릿한 경우에는 '음기'적이다. 반면에 아직도 생생하다면, 비유컨대 색상이 생생한 경우에는 '양기'적이다.

　　이와 관련해서 '그림 40'의 [힘들었던 고민]은 탁상으로 '음기', 그리고 '그림 41'의 [차오르는 번뇌]는 명상으로 '양기'를 드러낸다. 전자는 그동안 힘들었던 나날들도 참 많았지만 시간이 지나고 보니 이게 다 자연스레 잊히는 상황이고, 후자는 도무지 이해할 수 없는

▲ 표 35 <비교표>: 그림 40-41

ESMD	그림 40	그림 41
약식	esmd(-6)=[힘들었던 고민]탁상, [홀로 된 외로움]노상, [이별의 상처]유상, [말 못할 아픔]극종형, [인생의 아쉬움]습상, [인생의 씁쓸함]비형, [주변에 대한 염려]극소형, [가족에 대한 사랑]극심형, [재정적인 불안]담상, [주변의 당혹감]후방, [매일 같은 무료함]원형, [남은 생의 바람]하방, [몰려오는 적적함]측방	esmd(+3)=[차오르는 번뇌]명상, [치열한 고민]곡형, [비난의 당혹감]비형, [충격의 아픔]강상, [황당한 고통]천형, [억울한 불만]극대형, [욱하는 적개]극방형, [치미는 분노]노상, [투쟁의 의지]전방, [절절한 바람]건상, [투쟁의 외로움]종형, [몰려오는 두려움]하방, [몸보신의 염려]극앙방
직역	'전체점수'가 '-6'인 '음기'가 강한 감정으로, [힘들었던 고민]은 이제는 어렴풋하고, [홀로 된 외로움]은 이제는 피곤하며, [이별의 상처]는 이제는 받아들이고, [말 못할 아픔]은 나 홀로 매우 간직하며, [인생의 아쉬움]은 감상에 젖고, [인생의 씁쓸함]은 뭔가 말이 되지 않으며, [주변에 대한 염려]는 두루 신경을 매우 쓰고, [가족에 대한 사랑]은 누구라도 매우 그럴 듯하며, [재정적인 불안]은 별의별 게 다 관련되고, [주변의 당혹감]은 회피주의적이며, [매일 같은 무료함]은 가만두면 무난하고, [남은 생의 바람]은 현실주의적이며, [몰려오는 적적함]은 임시변통적이다.	'전체점수'가 '+3인 '음기'가 강한 감정으로, [차오르는 번뇌]는 아직도 생생하고, [치열한 고민]은 이리저리 꼬며, [비난의 당혹감]은 뭔가 말이 되지 않고, [충격의 아픔]은 아직도 충격적이며, [황당한 고통]은 나라서 그럴 법하고, [억울한 불만]은 여기에만 매우 신경을 쓰며, [욱하는 적개]는 이리저리 매우 부닥치고, [치미는 분노]는 이제는 피곤하며, [투쟁의 의지]는 호전주의적이고, [절절한 바람]은 무미건조하며, [투쟁의 외로움]은 나 홀로 간직하고, [몰려오는 두려움]은 현실주의적이며, [몸보신의 염려]는 자기중심적이다.
시각	'전체점수'가 '-6'인 '음기'가 강한 감정으로, [힘들었던 고민]은 색상이 흐릿하고, [홀로 된 외로움]은 오래되어 보이며, [이별의 상처]는 느낌이 부드럽고, [말 못할 아픔]은 세로폭이 매우 길며, [인생의 아쉬움]은 질감이 윤기나고, [인생의 씁쓸함]은 대칭이 잘 안맞으며, [주변에 대한 염려]는 전체 크기가 매우 작고, [가족에 대한 사랑]은 깊이폭이 매우 깊으며, [재정적인 불안]은 형태가 진하고, [주변의 당혹감]은 뒤로 향하며, [매일 같은 무료함]은 사방이 둥글고, [남은 생의 바람]은 아래로 향하며, [몰려오는 적적함]은 옆으로 향한다.	'전체점수'가 '+3인 '음기'가 강한 감정으로, [차오르는 번뇌]는 색상이 생생하고, [치열한 고민]은 외곽이 구불거리며, [비난의 당혹감]은 대칭이 잘 안 맞고, [충격의 아픔]은 느낌이 강하며, [황당한 고통]은 깊이폭이 얕고, [억울한 불만]은 전체 크기가 매우 크며, [욱하는 적개]는 사방이 매우 각지고, [치미는 분노]는 오래되어 보이며, [투쟁의 의지]는 앞으로 향하고, [절절한 바람]은 질감이 우둘투둘하며, [투쟁의 외로움]은 세로폭이 길고, [몰려오는 두려움]은 아래로 향하며, [몸보신의 염려]는 매우 가운데로 향한다.

순법	esmd(-3)=[힘들었던 고민]탁상, [홀로 된 외로움]노상, [이별의 상처]유상 R<[힘들었던 고민]극천형(iii), [홀로 된 외로움]극습상(ii), [이별의 상처]극하방(iii)	esmd(+3)=[욱하는 적개]극방형, [치미는 분노]노상, [투쟁의 의지]전방, [절절한 바람]건상 R<[욱하는 적개]극극극심형(ii), [치미는 분노]극소형(iii), [투쟁의 의지]극상방(ii), [절절한 바람]극담상(ii)
잠법	esmd(0)=[주변에 대한 염려]극소형, [가족에 대한 사랑]극심형, [재정적인 불안]담상, [주변의 당혹감]후방 R=[주변에 대한 염려]극대형(i), [가족에 대한 사랑]극천형(i), [재정적인 불안]곡형(iii), [주변의 당혹감]전방(i)	esmd(+2)=[충격의 아픔]강상, [황당한 고통]천형, [억울한 불만]극대형 R=[충격의 아픔]유상(i), [황당한 고통]횡형(ii), [억울한 불만]극하방(iii)
역법	esmd(-1)=[매일 같은 무료함]원형, [남은 생의 바람]하방, [몰려오는 적적함]측방 R>[매일 같은 무료함]극측방(iii), [남은 생의 바람]극청상(iii), [몰려오는 적적함]극소형(iii)	esmd(+1)=[차오르는 번뇌]명상, [치열한 고민]곡형, [비난의 당혹감]비형 R>[차오르는 번뇌]극소형(iii), [치열한 고민]극직형(i), [비난의 당혹감]극극균형(i)

비난에 상당히 억울하니 수많은 생각이 교차하며 골치 아파하는 상황이다. 따라서 '탁명비'는 이 둘을 비교하는 명확한 지표성을 획득한다.

그런데 '기운의 정도'는 상대적이고 복합적이다. 따라서 총체적으로 판단해야 한다. 이를테면 '비교표'에 따르면, 이 둘의 전반적인 마음은 '유강비'와 통한다. 물론 그 안을 들여다보면 여러 감정의 여러 기운이 티격태격 난리가 난다. 그야말로 기운생동의 장이 따로 없다.

이제 본격적으로 이 둘의 마음을 열어보자. 우선, '그림 40', <실바누스 본 부인(Mrs. Sylvanus Bourne)>의 '기초정보'는 이렇다. 이는 존 싱글턴 코플리(John Singleton Copley)의 작품이다. 그는 18세기에서 19세기 초에 활동한 미국 작가이다. 미국 보스턴에서 태

어났으나, 영국으로 이주하여 왕립 미술 아카데미의 정회원으로 활동했고, 런던에서 사망했다. 역사화와 초상화를 많이 제작했다.

작품 속 인물은 실바누스 본 부인이다. 그런데 작품명, 실바누스 본(Sylvanus Bourne, 1694–1763)은 그녀의 남편 이름이다. 그는 유명한 무역상이자 공중 재판관이었다. 둘은 1718년에 결혼했으며, 그녀의 원래 이름은 메르시 고램(Mercy Gorham, 1695–1782)이다. 참고로, 당시에 초상화는 그들의 재력의 상징이었다.

미술관에 따르면, 둘은 총 11명의 자식을 낳았다. 이 작품은 남편이 사망하고 3년 후에 제작되었다. 당시에 그녀의 미국 나이는 71세였다. 작품 속 그녀는 무릎에 책을 올리고는 지긋이 관람객을 바라보고 있다.

그녀는 과연 무슨 생각을 하고 있을까? 이제는 인생을 정리할 시간이 얼마 남지 않았다고 여겼을까? 그리고 아이들을 홀로 챙겨야 하는 부담감이 컸을까? 물론 그녀는 그 후에도 16년을 더 살며 당시 기준으로는 장수했다. 하지만, 그때 이를 예측할 수는 없었을 터.

정리하면, 실바누스 본 부인은 20대 중반을 넘기기 전에 자신보다 한 살 연상의 남편과 결혼을 하고는 11명의 아이를 출산하고 양육했으니 젊은 시절, 도무지 다른 데 한눈 팔 여력이 없었다. 왕년에는 다양한 취미 생활을 영위했었는데… 그러다 이제 좀 여가시간이 생겼지만, 하필이면 남편이 하늘나라로 떠났다. 그리고 어느새 3년이 흘러 벌써 71세가 되었다. 이제는 남편의 부재가 나름 익숙하다. 그래도 나도 더 늦기 전에 내 모습을 남기고 싶었다. 그래서 이렇게 수고스럽게 작가 앞에 앉았다.

한편으로, 떠난 임에 대한 그윽한 아쉬움이 종종 몰려올 때가 있다. 생각해보면 나쁜 날도 많았는데, 돌이켜보면 다 아름다운 추

억이다. 시간이란 이렇게 신비롭다. 원래 내가 정이 좀 많은 사람이라 그런지. 하지만, 내가 낳은 자식들을 위해서라도 든든한 버팀목처럼 남은 날, 굳세게 살고 싶다. 물론 앞으로 얼마나 그러할지는 잘 모르겠다. 오직 신만이 내 마지막 날을 아시겠지. 그래도 내가 몸 관리 잘 하며 쉬엄쉬엄 무리하지 않는 성격이니 한동안은 정정할 거야. 그런데 정말 그럴까? 부디…

그렇다면 우리는 여기서 앞으로 살아갈 날들이 지금까지 살아온 날들보다 훨씬 짧기에 이맘때쯤이면 한번쯤 자신의 인생을 찬찬히 돌아보게 되는 **잔잔하고 그윽한 마음**속으로 빙의한다. 참 많은 일들을 겪었다. 그리고 이제는 젊은 시절에 비해 슬기로워진 것 같기도 하다. 그런데 힘이 많이 빠졌다. 아, 앞으로는 어떻게 인생을 즐기며 또 다른 의미를 찾을 것인가? 자, 여러분, 남 얘기 같죠? 아무리 장사라도 결코 세월을 비껴갈 수는 없습니다. 너무 오래 기다리셨죠? 관절 좀 부드럽게 돌려 주시구요, 몸 풀기 끝나면 바로 들어갑니다. 자, 갈까요?

다음, '그림 41', <한 여인의 두상 연구(Study Head of a Woman)>의 '기초정보'는 이렇다. 이는 장 바티스트 그뢰즈(Jean-Baptiste Greuze)의 작품이다. 그는 18세기에 활동한 프랑스 작가이다. 일상 풍경과 주변 사람들을 많이 그렸다. 자칫하면 딱딱할 수도 있는 도덕적인 교훈을 여러 작품에 조형적으로 잘 녹여내어 공감을 이끌어 냈다는 평을 받는다.

한편으로, 장 바티스트 그뢰즈는 풍속화를 이에 걸맞지 않게 귀족적으로 표현했기에 오히려 통속적이라는 비판을 받기도 한다. 하지만, 이는 그의 작품의 특색이기도 하다. 이런, 비근한 현실을

고상한 환상으로 표현하다니, 왜 그랬을까? 그리고 그 효과는 뭘까? 여기에는 여러 설명이 가능하다.

작품 속 인물은 미상이다. 미술관에 따르면, 이 작품은 연작 시리즈라기보다는 단일한 독립 작품이다. 그런데 장 바티스트 그뢰즈는 교훈적인 내용을 담고자 자신의 작품 속에 탄식하는 여성 투쟁가를 종종 활용했다. 그리고 이런 종류의 작은 회화나 드로잉은 다양한 얼굴표현을 훈련하는 작가들에게는 통상적인 방식이다.

그렇다면 이 작품은 계획된 대작을 위한 습작이거나, 평상시 훈련의 일환이다. 하지만, 이 자체로도 벌써 훌륭한 작품이다. 상황과 맥락을 알 수 없는 추상성은 보통 다양한 예술적 상상을 담는 흥미로운 그릇이 된다. 그리고 이 작품은 보면 볼수록 빠져드는 매력이 있다. 그야말로 사연 있는 얼굴이다. 도대체 무슨 일이 벌써 벌어진, 혹은 앞으로 벌어질 것인가?

정리하면, 한 여인은 세상의 불의에 맞서 투쟁을 서슴지 않는 용사의 심장을 가졌다. 그런데 그게 항상 뜻대로만 풀리는 법이 없다. 게다가, 내가 뭐, 만날 맞는 것도 아니다. 종종 실수하고 후회한다. 그리고 인정할 건 인정한다. 개선하려 노력하고. 하지만, 내 대의는 그동안 한 치도 흔들림 없이 항상 올곧았다. 이를 추구하는 세세한 방법은 종종 변화했을지라도…

그런데 이번 사안에 대한 대중의 비난은 과도하다. 그리고 억울하다. 판단하기에 따라 참작 가능한 면도 많은데, 어쩌면 이렇게 세상에 더 없이 나쁜 사람으로 날 매도해버릴 수 있단 말인가? 아니, 좀 기다려줄 수는 없나? 아직 아무런 공식적인 결론도 나지 않은 상태에서 그렇게 성급하게 감정적으로 사람을 내치면 그야말로 무고한 사람 여럿 다치겠다. 그리고 자라나는 새싹들의 뿌리 다 뽑

히겠다. 제발 좀 자중하자. 요즘 나 너무 시달려서 여러 날 동안 한 숨도 못 잤다. 다크써클 좀 봐라. 총체적인 난국이다. 이걸 어떡하 나? 정말 답이 안 보이네, 답이…

그렇다면 우리는 여기서 자신의 노고가 존중받지 못하고 의지 가 관철되지 않은데다가 도리어 사방에서 비난에 직면한 **억울하고 비장한 마음**속으로 빙의한다. 뭐 살다보면 이런 일도 있고, 저런 일 도 있듯이, 항상 일이 잘 풀리겠느냐마는 이번 건은 그야말로 설상 가상(雪上加霜)이다. 따지고 보면, 이 세상이, 구체적으로는 부패한 기득권의 완고한 자기 몫 챙기기와 대중의 집단 매도, 즉 감정적인 선동과 특정인을 겨냥한 기분풀이 식 마녀사냥이 문제라고 탓할 수 밖에. 자, 여러분, 분위기 참 살벌하죠? 그런데 한번 표적이 되면 이 게 정말 누구라도 겪을 수 있는 일이거든요… 그러니 수수방관하지 마시고 우선 스스로 경험해보고 잘 처신하시죠. 자, 심호흡 한번 하 시구요, 이제 호연지기(浩然之氣)를 품고 당당히 들어갑니다.

〈감정조절표〉의 '전체점수'는 다음과 같다. '그림 40'의 실바 누스 본 부인은 철없고 고생 많았던 시절을 지나 이제는 예전을 회 상하며 살포시 미소 짓는 노년을 보내며 세월을 음미하니 매우 '음 기'적이다. 그런데 한편으로는 아직도 주변이 말썽이다. 자식 농사 하나는 잘 지었다고 자부하고 싶었는데, 여기저기서 자꾸 문제가 터지니 더더욱 강심장이 되어야 한다. 예전에는 남편을 많이 의지 했었는데… 잠깐, 내 직속 자손이 지금 정확히 몇 명이야? 아휴, 도 대체 애들은 언제 철들어? 뭐, 자식들이 대부분 분가하긴 했지만.

반면에 '그림 41'의 한 여인은 청운의 꿈을 안고 자신의 의지를 관철시키고자 백방으로 노력했지만, 중상모략과 권모술수로 인해

도리어 온갖 비난을 다 감내해야 하는 상황이 너무도 억울해 부글부글 끓으니 '양기'적이다. 그런데 한편으로는 이런 식으로 작동하는 세상이 지긋지긋하니 얼굴에 깊은 그늘이 졌다. 마치 세상이나 나, 둘 중 하나가 망해버려야만 상황이 종결되는 양. 물론 나와 다른 '사고의 작동방식'으로 이야기를 창작하는 것은 언제라도 가능하다.

'포괄적인 평가'는 다음과 같다. 이는 '비교표'의 <직역>을 <의역>한 것이다. 실바누스 본 부인은 그동안 살면서 **[힘들었던 고민]**이 참 많았지만, 지금 와서 돌이켜보면 그저 흐릿한 기억이다. 당장의 문제라면 **[홀로 된 외로움]**이겠지만, 매일같이 이를 느끼다 보니 그것도 좀 지겨워졌다. 물론 남편을 여읜 **[이별의 상처]**는 사라지지 않는다. 하지만, 이제는 다 그러려니 한다. 그래도 죽는 날까지 남에게 **[말 못할 아픔]**은 남아 있다. 그리고 꿈을 이루지 못한 **[인생의 아쉬움]**에 울컥하기도 한다. 그런데 그렇다고 해서 [인생의 쓸쓸함]을 느끼는 건 이해 불가다. 나름 의미 있게 잘 살았는데, 왜? 아마도 그건 내가 자손이 많아 별의별 **[주변에 대한 염려]**가 끊이지 않아서일 테다. 그러나 [가족에 대한 사랑]이 나만 진한 건 결코 아니다. 오히려, 누구나 다 마찬가지이다. 한편으로, 여러 일이 복잡하게 연관된 [재정적인 불안]이 엄습할 때면 좀 난감하기도 하다. 물론 남편도 없는 이 마당에 **[주변의 당혹감]**에 다 반응할 필요는 없다. 웬만하면 상대하질 말아야지. 그러다 보니 오늘도 **[매일 같은 무료함]**이 무탈하게 지나간다. 반면에 더욱 **[남은 생의 바람]**은 실제적이 된다. 얼마 남지 않은 인생, 너무 멀면 소용없잖아? 그래서 그런지 [몰려오는 적적함]마저도 보다 나은 미래를 위한 생의 자극일 뿐이다.

반면에 한 여인의 [차오르는 번뇌]는 눈앞에 너무도 또렷하다.

게다가, 이리저리 지속되는 [치열한 고민]에 머릿속이 타버릴 지경이다. 솔직히 이 정도로 치닫는 [비난의 당혹감], 결코 예상치 못했다. 그리고 이에 따른 [충격의 아픔]은 그야말로 내 마음을 갈기갈기 찢어놓았다. 그런데 이와 같은 [황당한 고통]을 당하고 보니 내가 뭔가 특별한 사람이긴 한 모양이다. 요주의 인물? 결국, 내 안에서 [억울한 불만]은 산더미같이 커져만 갔다. 그래서 그런지 [욱하는 적개]심에 여기저기 뒤척이며 잠 못 이룰 지경이다. 한편으로, [치미는 분노]가 너무 오래 지속되다 보니 좀 지친 것도 사실이다. 그래도 [투쟁의 의지]는 오늘도 투철하다. 다 덤벼! 그렇지만 그동안 나를 이끌었던 [절절한 바람]은 더 이상 내 마음을 설레지 않는다. 아마 그 어느 누구도 제대로 이해하지 못할 [투쟁의 외로움]이 극에 달해 그런지도. 지금도 솔직히 [몰려오는 두려움]에 치를 떤다. 이건 현실이다. 그리고 [몸보신의 염려]에 걱정이 앞선다. 이러다 나만 다치고 세상은 그대로면? 젠장.

이제 구체적으로 <감정조절법>을 적용해보자. 첫째, 여기서 제시된 **<순법(順法)>**은 다음과 같다. 이를 적용한 건, 이런 경우에는 해당 감정을 차라리 더 과하게 쏟아내는 방식이 때에 따라 상당히 효과적이기 때문이다. 물론 가능한 방식은 여럿이다.

우선, 실바누스 본 부인의 경우에는 [힘들었던 고민], [홀로 된 외로움], 그리고 [이별의 상처]를 한 조로 묶었다. 이들을 선택한 건, 이러다가 한없이 마음이 약해질 위험성을 예방하기 위해서이다. 참고로, 이들만 고려하면 '기운의 정도'는 '음기'가 강하다. 이는 전체 기운과 통한다.

순서대로 말하자면, 실바누스 본 부인의 마음속에서 [힘들었던

고민]은 탈상, 즉 이제는 아련한 기억이다. 어릴 땐 사춘기 시절을 그야말로 혹독하게 겪었다. 그때는 남다른 꿈도 꾸었다. 그런데 어긋났고, 그래서 너무도 힘들었다. 결국, 20대에 갑자기 남들처럼 결혼을 해버렸다. 그리고는 내리 11명의 자식을 낳아 키웠다. 정말 힘들었다. 남편과도 많이 싸웠고. 그런데 그 와중에 겪었던 수많은 고민들, 이젠 다 지나갔다. 가물가물… 그런데 이게 뇌세포가 파괴되어 깜빡깜빡하는 건가? 뭔가 마냥 좋은 것만은 아닌듯한 이 느낌…

그렇다면 그녀의 마음을 보듬어주기 위해서는 자신의 '마음의 작동방식', 즉 [힘들었던 고민]을 소중히 여기는 게 효과적이다. 여기에는 극천형, 즉 '이류(異類)' 계열의 조치가 필요하다. 기분을 전환하는. "정말 별의별 고민이 많았어. 그런데 그런 일들이 있었기 때문에 바로 내가 오늘의 내가 된 거야. 반대로 말하자면, 나였기에 비로소 그런 고민이 가능했지. 즉, 그간의 고민은 내 역사고, 나만의 자화상이야. 그래서 소중해"라는 식으로. 이와 같이 특별한 내가 되기, 필요하다.

한편으로, [홀로 된 외로움]은 노상, 즉 이제는 지겨울 정도다. 그렇게 싸웠어도 천생 부부는 부부다. 뭐, 우리가 마냥 행복한 줄로만 착각하는 사람들도 많았으니까. 물론 겉으론 우리가 무척이나 잘 어울리긴 했다. 하지만, 우리끼리 있을 땐 솔직히 저주도 많이 퍼부었다. 먼저 하늘나라로 간 남편은 지금쯤이면 그걸 귀엽게 생각해주겠지? 아직 그럴 깜냥이 안 되면 거기 있을 자격 없고… 기다려라. 내가 간다. 마저 다 혼내줄게. 그런데 그게 언제일진 아직 모른다. 아, 또 외로워지네. 이 감정, 이젠 정말 넌더리가 난다. 나 정말 혼자야?

그렇다면 [홀로 된 외로움]에 목 놓아 우는 게 좋겠다. 여기에는

극습상, 즉 '동류이호(同類異號)' 계열의 조치가 적합하다. 부담감을 줄여주는. "어차피 회피하거나, 아름답게 채색하려 해도 어쩔 수 없는 건 어쩔 수 없어. 그래, 나 혼자인 거 맞아. 그래서 슬퍼. 그럼 어쩌겠어? 굳이 눈물 참지 마. 참으면 다친다고. 그냥 울고 말자. 그런데 요즘 내가 기력이 딸려서 그리 심하게 난리치진 않아. 사는 게 다 그렇지 뭐"라는 식으로. 이와 같이 어차피 그럴 만큼 통곡하기, 필요하다.

한편으로, [이별의 상처]는 유상, 즉 마음을 연다. 물론 예전에는 꿍하니 차마 받아들이기를 거부했다. 마치 이를 수용이라도 하면 내 마음속에서 그를 영원히 보내줘야만 하는 양. 하지만, 이제는 안다. 그렇지 않다는 걸. 즉, 그를 보내줘도 그는 영원히 내게 남아있다. 솔직히 내가 상처받았는데 감히 자기가 어딜 혼자 가겠는가? 죽을라고… 몸 챙기며 살라고 그렇게 얘기했는데 말이야. 역시나 끝없는 핀잔이 필요하다. 잠깐, 그런데 이 사람, 또 어디 갔지? 계속 이러니 잠시라도 상처가 아물 새가 없잖아.

그렇다면 [이별의 상처]를 직시하는 게 좋겠다. 여기에는 극하방, 즉 '이류(異類)' 계열의 조치가 필요하다. 기분을 전환하는. "아무리 꿈을 꿔도 그는 돌아오지 않아. 이건 엄연한 현실이야. 솔직히 내가 가야지 그가 오나? 자연의 법칙을 위반할 생각은 굳이 하지 말라고. 치사하게 먼저 갔는데 어쩌라고? 어차피 누군가는 상처 받았어야 하잖아? 인정하자. 내가 그 사람, 먼저 상처주긴 싫었다고. 그러니 성숙한 내가 감당할게. 넌 그냥 쉬어"라는 식으로. 이와 같이 다 이해하고 스스로 감당하기, 필요하다.

다음, 한 여인의 경우에는 [욱하는 적개], [치미는 분노], [투쟁의

의지], 그리고 [절절한 바람]을 한 조로 묶었다. 이들을 선택한 건, 이러다가는 자칫 사고를 치거나 제풀에 꺾일 위험성이 있기 때문이다. 참고로, 이들만 고려하면 '기운의 정도'는 '양기'가 강하다. 이는 전체 기운과 통한다.

순서대로 말하자면, 한 여인의 마음속에서 [욱하는 적개]는 극<u>방형</u>, 즉 언제라도 사방으로 터질 듯하다. 참는 것도 한도가 있는 법, 지금까지 이런 적은 없었다. 나는 살면서 누구를 공공의 표적으로 삼아 벌하려고 시도한 적이 없다. 최소한 사회적으로는 언제나 선한 의지대로 행동하려 했다. 그게 내 자부심이다. 물론 언제라도 특정 방법은 오해의 소지가 있거나, 질책을 달게 받아야 하는 경우도 있다. 하지만, 그렇다고 해서 보다 낳은 세상을 만들려는 대의마저 뭉개질 수는 없는 일이다. 아, 화난다. 저 악의 무리들 때문에 그야말로 뚜껑 열린다. 나 정말 어떡하지? 다 부셔버리고 싶다.

그렇다면 그녀가 마음을 다잡기 위해서는 자신의 '마음의 작동 방식', 즉 [욱하는 적개]에 공감하는 게 효과적이다. 여기에는 <u>극극극심형</u>, 즉 '동류이호(同類異號)' 계열의 조치가 적합하다. 부담감을 줄여주는: "솔직히 이런 상황에 처하면 화가 나지 않을 사람이 없어. 얼마나 황당하겠어? 그야말로 똥 묻은 개가 겨 묻은 개를 나무란다더니, 적반하장(賊反荷杖)도 유분수지. 저들은 정말 운이 좋아. 그래, 누려라. 지금은 자기가 맞는 줄 알겠지. 하지만, 막상 이런 상황에 처해봐. 끝까지 잘 피해갈 수 있을 거 같아? 야, 누구나 다 똑같다고"라는 식으로. 이와 같이 모두가 어차피 마찬가지이기, 필요하다.

한편으로, [치미는 분노]는 <u>노상</u>, 즉 이제는 생각만 해도 지긋지긋하다. 세상이 너무도 공의로운 나머지, 잘못이 있을 경우에 그 즉시 수정된다면 인생 참 편하고 속 시원해 좋으련만, 현실은 도무지

그렇지가 않다. 정작 지탄받아야 할 대상은 저만치 숨고 말이야. 그러고 보면 지금 내가 이게 뭔 꼴이냐? 끝이라도 보이면 조금만 더 참겠지만, 그렇지도 않으니 정말 미쳐버리겠다. 아니, 사실상 그 단계도 넘어선지 오래다. 이제는 모든 게 귀찮다. 미련도 다 비웠고. 아, 결국 나는 여기까지인가?

그렇다면 [치미는 분노]를 여기저기로 분산하는 게 좋겠다. 여기에는 극소형, 즉 '이류(異類)' 계열의 조치가 필요하다. 기분을 전환하는. "화에 잡아먹히는 상황이 지속되면 나만 손해야. 그렇다면 누구에게, 아니면 무엇에 화를 내야 하는지 조목조목 따져보자. 그리고 이걸 통해 뭘 얻을 수 있을지도 한번 생각해보자. 게다가, 지금 여러 가지로 대처해야 할 일들이 산더미처럼 많은데, 기분 전환도 좀 해보자. 바보같이 여기서만 허덕이지 말고. 사실, 평상시 같았으면 너무 바빠서 이 또한 사치야. 그러니 우선은 잘 알았고, 좀 기다려 봐"라는 식으로. 이와 같이 여럿을 골고루 처리하기, 필요하다.

한편으로, [투쟁의 의지]는 전방, 즉 꽤나 공격적이다. 내가 그래도 한 성격 하는데, 이 정도에 벌벌 떨며 뒤로 숨겠느냐? 언제라도 맞설 자세는 되어 있다. 그러니 대중이라는 이름으로 익명성 뒤에 비겁하게 숨지 말고 앞으로 좀 나와라. 모름지기 사람은 사람과 싸워야지, 이렇게 괴물이 되면 쓰겠느냐? 불의가 이기는 세상, 추호도 보고 싶지 않다. 내가 죽든지 네가 죽든지 끝을 내자고! 그러니 질질 끌며 머리나 굴리고 있지 말고, 그냥 이리 와.

그렇다면 [투쟁의 의지]를 미화하는 게 좋겠다. 여기에는 극상방, 즉 '동류이호(同類異號)' 계열의 조치가 적합하다. 부담감을 줄여주는. "어차피 현실적으로 이 비겁한 무리들이 내 앞에 정직하게 나설 리가 만무하지. 따라서 지금 중요한 건 내 의지가 곧 승리라

는 사실. 이를테면 하늘이 지켜본다. 즉, 시대정신은 거역할 수가 없고, 세상은 결국 바뀌게 마련이다. 그러니 지금 내가 집중해야 하는 건 구체적인 찰나의 내 삶이 아니라, 이를 바탕으로 앞으로 전개될 거룩한 역사의 거국적인 행진이다. 길게 봐라. 꿈은 이루어진다. 나 하나 지체시킨다고 뭐 어떻게 될 줄 아느냐? 가소로운 것"이라는 식으로. 이와 같이 꿈을 통해 힘을 얻기, 필요하다.

한편으로, [절절한 바람]은 건상, 즉 황량하다. 어릴 적에는 미래에 대한 기대에 몹시도 설렜다. 즉, 내 마음은 항상 풍요로웠고, 기운이 넘쳤다. 그래서 그렇게 공부에 매진하고 세력을 규합하며 여론전을 시도했다. 세상을 바꾸려면 집단의 의식이 먼저 바뀌어야 하니까. 그런데 지금 내 처지가 이게 뭐냐. 가장 가슴 아픈 건, 내 꿈 자체가 뭉개질 위험에 처했다는 것. 아니, 그보다 더한 건 상황이 이런데도 이젠 시큰둥하니 무덤덤하다는 사실.

그렇다면 [절절한 바람]을 세상과 관련짓는 게 좋겠다. 여기에는 극담상, 즉 '동류이호(同類異號)' 계열의 조치가 적합하다. 부담감을 줄여주는. "내 바람은 매우 개인적이야. 하지만, 수많은 사람들이 같은 기대를 안고 세상을 살아간다면 결국 꿈은 이루어지게 마련. 즉, 가장 개인적일 때 가장 공공적이 되는 마법이 통할 거라고. 그리고 마침내 그날이 오면 천지가 개벽하겠지. 그러니 제발 좀 세상에 뒤처지지 말자"라는 식으로. 이와 같이 바람대로 이루어진 세상을 상상하기, 필요하다.

둘째, 여기서 제시된 **<잠법(潛法)>**은 다음과 같다. 이를 적용한 건, 이런 경우에는 해당 감정을 반대로 해소하는 방식이 때에 따라 상당히 효과적이기 때문이다. 물론 가능한 방식은 여럿이다.

우선, 실바누스 본 부인의 경우에는 [주변에 대한 염려], [가족에 대한 사랑], [재정적인 불안], 그리고 [주변의 당혹감]을 한 조로 묶었다. 이들을 선택한 건, 골치 아픈 상황에 마음이 잠식당할 위험성이 있기 때문이다. 참고로, 이들만 고려하면 '기운의 정도'는 '잠기'가 강하다. 이는 전체 기운과 다소 상반된다. 주의를 요한다.

순서대로 말하자면, 그녀의 마음속에서 [주변에 대한 염려]는 극소형, 즉 별의별 일에 다 주의를 기울인다. 그런데 알고 보면 당연하다. 내가 자손이 좀 많아? 가족행사 한번 하면 그야말로 집안이 터져나간다. 집이 작지도 않은데… 그리고 가끔씩 손자들 이름 헷갈릴 때면 미안한 마음이 앞선다. 그래도 다들 꼼꼼히 챙겨주려고 무진 애쓴다. 그걸 아이들이 알아주려나 몰라… 여하튼, 여러모로 신경 쓸 일이 한두 개가 아니라서 항상 바쁘다. 그러다 보니 정작 내게 집중할 시간이 없는 듯하니 가끔씩 아찔해지기도 한다. 이래도 되나?

그렇다면 자기 마음 씀씀이에 지치지 않기 위해서는 자신의 '마음의 작동방식', 즉 [주변에 대한 염려]를 뒤집는 게 효과적이다. 비유컨대, 원래와는 반대로 감정을 수축하거나 이완하는 것이다. 여기에는 극대형, 즉 '동류동호(同類同號)' 계열의 조치가 무난하다. 정공법으로 밀어붙이는. "요즘 내가 나이도 있고 해서 동시에 여러 일에 집중하기는 현실적으로 좀 힘들어. 결국, 선택과 집중이 관건이야. 우선순위를 정하고 당장 필요한 일에 먼저 주목하자고. 하나씩 확실히 처리하는 게 어중이떠중이 다 벌리는 것보다는 훨씬 낫지"라는 식으로. 이와 같이 단계별로 처리하기, 필요하다.

한편으로, [가족에 대한 사랑]은 극심형, 즉 부모라면 다들 마찬가지이다. 비유컨대, 깨물어 안 아픈 손가락 없다. 물론 깨무는 강

도에 따라 아픈 정도는 다르게 마련이다. 하지만, 모두 다 아픈 건 사실이다. 그리고 가능하면 강도도 맞춰주려는 게 부모의 마음이다. 게다가, 내 나이가 이만큼 들고 보니 나름 여기에 고수가 되었다. 그러니 자식을 많이 둔 초보 부모들, 내게 한 수 배워야 할 거다. 그런데 알고 보면, 그리고 세월이 가면 다들 마찬가지이다. 솔직히 내게 뭐 특별한 게 있겠어? 딱히 잘난 거 없다고.

그렇다면 [가족에 대한 사랑]을 뒤집는 게 좋겠다. 여기에는 극천형, 즉 '동류동호(同類同號)' 계열의 조치가 무난하다. 정공법으로 밀어붙이는. "그런데 또 그게 아니더라고. 즉, 나만의 특별함, 분명히 있어. 모든 부모가 똑같은 마음은 꼭 아니거든? 서로의 내공도 천지차이고. 이를테면 내 가치관, 생활방식 등, 나라는 인격체가 아니었다면 아마도 내 자식들, 지금쯤에는 꽤나 다른 인생을 살고 있을 걸? 그래서 솔직히 자부심이 넘쳐. 나였기에 가능했던 일들이라니, 정말 뿌듯해. 자, 그게 뭔지 세세하게 읊어줄게. 들어봐"라는 식으로. 이와 같이 특별한 나를 존중하기, 필요하다.

한편으로, [재정적인 불안]은 닫상, 즉 문제가 얽히고설켜있다. 내 나이도, 처지도 이제는 더 이상 부를 축적하는 상황이 아니다. 오히려, 가진 걸 슬기롭게 쓰는 시기다. 그런데 아직 제대로 독립하지 못한 아이들이 눈에 밟힌다. 그렇다고 해서 순식간에 사재를 다 털어낼 수는 없는 일이다. 이를 어찌하나. 원래는 남편에게 맡겼던 일인데 이제는 내가 다 책임지고 결정하다 보니 때때로 불안감이 엄습한다. 지금 내가 잘하고 있는 거 맞겠지?

그렇다면 [재정적인 불안]을 뒤집는 게 좋겠다. 여기에는 곡형, 즉 '이류(異類)' 계열의 조치가 필요하다. 기분을 전환하는. "내가 어려서부터 영특했잖아? 게다가, 나이가 들면서 매사에 연륜이 배

어나오는 게 지금 장난 아니지. 자, 머리 좀 써볼까? 이건 여기에, 저건 저기에, 요건 요기에 놓으려다 조기로 이동하고, 조건 여기와 저기를 거쳐 요기로 가고… 이게 복잡하다고? 그저 걱정 붙들어 매고 나만 믿어. 내가 책임자야. 항상 공손해라"라는 식으로. 이와 같이 복잡함을 즐기며 주인 되기, 필요하다.

한편으로, [주변의 당혹감]은 호방, 즉 가능하면 피하고 싶다. 가족뿐만이 아니다. 별의별 관련된 사람들이 가끔씩 문제를 일으킨다. 게다가, 문제란 모름지기 '하나 끝나고 다음' 하며 순서대로 발생하는 게 아니다. 그래서 문제다. 즉, 사방에서 자꾸 터지니 정말 어쩔 줄을 모르겠다. 이번에는 제발 날 좀 빗겨갔으면… 그런데 또 어련히 찾아온다. 아, 도대체 이런 경우에는 어떡하란 말이지? 아이고, 날 좀 가만 놔둬.

그렇다면 [주변의 당혹감]을 뒤집는 게 좋겠다. 여기에는 전방, 즉 '동류동호(同類同號)' 계열의 조치가 무난하다. 정공법으로 밀어붙이는. "내가 늙고 홀로 되어 만만해 보이는 모양이지? 어이 참, 도대체 칼자루를 누가 쥐고 있는데? 이를테면 내가 돈이 없어, 권위가 없어? 그리고 동원할 세력이 없나? 평생토록 함께 한 동지들이 주변에 널렸구먼. 그냥 소리 한번 질러줄까? 필요하면 뭐, 더 혼내고"라는 식으로. 이와 같이 주변을 위협하며 위세를 자랑하기, 필요하다.

다음, 한 여인의 경우에는 [충격의 아픔], [황당한 고통], 그리고 [억울한 불만]을 한 조로 묶었다. 이들을 선택한 건, 이러다가는 앞으로도 평정심을 회복하지 못할 위험성이 있기 때문이다. 참고로, 이들만 고려하면 '기운의 정도'는 '양기'가 강하다. 이는 전체 기운과

통한다.

　순서대로 말하자면, 그녀의 마음속에서 [충격의 아픔]은 강상, 즉 보통 아픈 게 아니다. 솔직히 마녀사냥은 남 일인 줄로만 알았다. 설마 이런 시련이 내게 닥치리라고는 추호도 상상하지 못했다. 그리고 도무지 이게 보통 강도가 아니다. 이 정도면 견디지 못하고 나가떨어지는 사람도 참 많으리라. 게다가, 믿던 주변 사람들까지도 다 등을 돌렸다. 뭐, 이해한다. 나도 그들에게까지 피해를 전가하고 싶은 생각은 없다. 다만, 홀로 아파하는 게 많이 무서울 뿐. 아…

　그렇다면 그녀가 무너지지 않고 이를 버텨내기 위해서는 자신의 '마음의 작동방식', 즉 [충격의 아픔]을 뒤집는 게 효과적이다. 비유컨대, 원래와는 반대로 감정을 수축하거나 이완하는 것이다. 여기에는 유상, 즉 '동류동호(同類同號)' 계열의 조치가 무난하다. 정공법으로 밀어붙이는. "이제는 다 내려놓고 있는 모습 그대로 받아들이는 게 관건이야. 뭐, 어쩌겠어? 마음을 비우고 여는 수밖에. 그러지 않으려 하면 더욱 신나서 물어뜯잖아? 그래, 저들은 제풀에 꺾여야 해. 나는 스스로 버텨야 하고. 그리고 당장 판도를 바꿀 마법은 없어. 그러니 우선은 그냥 흘러가자. 그러면 마음도 편해져. 간만에 한숨 푹 잘래. 솔직히 나 졸려"라는 식으로. 이와 같이 당장은 개의치 말고 훌훌 털기, 필요하다.

　한편으로, [황당한 고통]은 천형, 즉 유일무이한 표적이다. 누구에게나 이런 일이 발생하는 건 결코 아니다. 그야말로 제대로 선택받았다. 생각해보면, 이는 나이기에 가능한 일이었다. 폭도들의 먹잇감으로 정말 적격이었던 모양이다. 아, 이렇게 세월의 희생양이 되고 싶지는 않다. 왜 하필 내게 이런 시련이… 정말 납득 불가다. 착잡하다.

그렇다면 [황당한 고통]을 뒤집는 게 좋겠다. 여기에는 횡형, 즉 '동류이호(同類異號)' 계열의 조치가 적합하다. 부담감을 줄여주는. "그래도 내게는 나를 이해해주는 이들이 있어. 그리고 도대체 왜 이런 상황이 초래되었는지 의문을 품는 이들도 많아. 그래, 주변에 내 억울함을 널리 알리자. 결국은 사람들이 하는 일이야. 그들이 움직여야 해. 나 홀로 삭이고 말 수는 없는 일이지"라는 식으로. 이와 같이 세상에 자신의 처지를 광고하기, 필요하다.

한편으로, [억울한 불만]은 극대형, 즉 온 정신을 잠식한다. 너무너무 억울해서 불만이 극에 달하다 보니 도무지 아무 일도 손에 잡히질 않는다. 그야말로 가슴이 터질 것만 같다. 쌓이고 쌓이는데 이를 어디로 해소할 데가 없으니 미칠 지경이다. 아무리 다르게 생각하려 해도 이건 아니다. 총체적인 난국이다. 아, 도대체 이걸 어디서부터 손을 써야 하나?

그렇다면 [억울한 불만]을 뒤집는 게 좋겠다. 여기에는 극하방, 즉 '이류(異類)' 계열의 조치가 필요하다. 기분을 전환하는. "어차피 아무리 이걸 고민해도 내 입장에서 답은 안 나와. 게다가, 여기에 잠식되면 그야말로 마음의 감옥에 갇혀 아무 일도 못해. 그러면 더더욱 정체되는 악순환이 반복되지. 이 순환의 고리를 완전히 끊어내고 싶어. 그러면 현실적으로 과연 내가 할 수 있는 일이 무엇일까? 마음 굳세게, 슬기롭게 먹자. 힘 내"라는 식으로. 이와 같이 현실적인 방도를 연구하기, 필요하다.

셋째, 여기서 제시된 <역법(逆法)>은 다음과 같다. 이를 적용한 건, 이런 경우에는 해당 감정을 반대로 해소하는 방식이 때에 따라 상당히 효과적이기 때문이다. 물론 가능한 방식은 여럿이다.

우선, 실바누스 본 부인의 경우에는 [매일 같은 무료함], [남은 생의 바람], 그리고 [몰려오는 적적함]을 한 조로 묶었다. 이들을 선택한 건, 남은 생에 대한 아쉬움에 마음이 허해질 위험성을 방지하기 위해서이다. 참고로, 이들만 고려하면 '기운의 정도'는 '음기'가 강하다. 이는 전체 기운과 통한다.

순서대로 말하자면, 그녀의 마음속에서 [매일 같은 무료함]은 원형, 즉 항상 그러려니 한다. 이게 하루, 이틀 반복된 일이 아니다. 생각해보면, 예전에는 별의별 드라마가 참 많았는데, 이 정도 세월이 흐르고 보니 굳이 이제는 새로운 일이 없다. 물론 일은 항상 벌어진다. 하지만, 그게 다 거기서 거기다. 흥미롭다기보다는 따분하다. 아, 마음만은 아직 젊은 줄 알았는데 아닌가?

그렇다면 그녀가 다시금 호기심에 충만한 삶을 영위하려면 그러한 '마음의 작동방식', 즉 [매일 같은 무료함]을 기회로 삼아 여러 일을 벌이는 게 효과적이다. 비유컨대, 원래보다 더 강하게 반대로 밀어붙이는 것이다. 여기에는 극측방, 즉 '이류(異類)' 계열의 조치가 필요하다. 기분을 전환하는. "어제도, 오늘도, 내일도 반복되는 일상, 재미없지. 솔직히 지금 내가 시간이 좀 많아? 그러면 어떻게 이를 즐겁게 활용하지? 그림을 그려볼까? 글도 쓰고…"라는 식으로. 이와 같이 다양한 문화생활을 영위하기, 필요하다.

한편으로, [남은 생의 바람]은 하방, 즉 꿈만 꿀 여력이 없다. 남은 시간이 얼마 없기 때문이다. 그래서 고민이다. 장기적인 계획보다는 보다 현실적이고 효과적인 계획이 우선인데, 과연 뭘 먼저 추진해야 하나? 가능하면 내 생전에 성취감을 느낄 수 있는 의미 있는 일을 하고 싶다. 그래서 쭉 써 봤는데 정말 길다. 아이고, 꿈만 많아 가지고 이걸 실제로 다 어떻게 해…

그렇다면 [남은 생의 바람]을 전환하는 게 좋겠다. 여기에는 극청상, 즉 '이류(異類)' 계열의 조치가 필요하다. 기분을 전환하는. "물론 다 해낼 수는 없지. 그래서 더더욱 현실적이 되어야 해. 우선순위를 설정하는 게 중요하다고. 그런데 말이야. 이렇게 바라는 게 많다는 거, 너무 좋지 않아? 그건 바로 내가 아직 젊다는 거잖아? 의욕도 넘치고. 사실은 그게 가장 중요한 거야. 나 힘 나!"라는 식으로. 이와 같이 호기심 어린 생명력을 찬양하기, 필요하다.

한편으로, [몰려오는 적적함]은 측방, 즉 딴 생각을 유도한다. 물론 바쁘게 살 때는 뭘 할지 고민한 적이 없었다. 어차피 당장 해야 할 일이 산적했기 때문에. 하지만, 이제는 다르다. 할 일이 없다. 뭘 해도 그게 그거고. 그래서 별의별 새로운 일을 다 벌이며 스스로 바쁘게 살려고 노력한다. 그래야 몸도, 마음도 건강함을 유지하니까. 그런데 이게 또 강박이 되면 나를 힘들게 한다. 참, 세상에 쉬운 일 하나도 없네…

그렇다면 [몰려오는 적적함]을 전환하는 게 좋겠다. 여기에는 극소형, 즉 '이류(異類)' 계열의 조치가 필요하다. 이 순간을 초월하는. "자꾸 생전에 해보지 않은 새로운 일을 찾는다고 너무 부산해할 필요는 없어. 지금 충분히 여가 생활을 잘 즐기고 있는데 뭘. 이를테면 원래 하던 일도 지금 와서 찬찬히 돌아보면 다르게 보이게 마련이야. 결국에는 일이 바뀌기보다는 내 마음이 바뀌는 게 중요한 거야. 그러니 그동안 해오던 여러 일에도 다시금 주목하자고. 어차피 할 일은 많아"라는 식으로. 이와 같이 원래의 일상에 새롭게 마음 쓰기, 필요하다.

다음, 한 여인의 경우에는 [차오르는 번뇌], [치열한 고민], 그리

고 [비난의 당혹감]을 한 조로 묶었다. 이들을 선택한 건, 견딜 수 없는 상황에 스스로 무너질 위험성이 있기 때문에 그렇다. 참고로, 이들만 고려하면 '기운의 정도'는 '양기'가 강하다. 이는 전체 기운과 통한다.

순서대로 말하자면, 그녀의 마음속에서 [차오르는 번뇌]는 명상, 즉 너무도 또렷하다. 도무지 그런 듯 마는 듯 슬렁슬렁 넘어가는 법이 없다. 도대체 내가 마음을 비운지가 언제였더라? 지금은 마치 판도라의 상자인 양, 내 안에 들이찬 별의별 생각들이 끝도 없이 자가 증식하는 중이다. 즉, 새로운 생각의 줄기를 끊임없이 파생한다. 그런데 다들 하나같이 생생하다. 머리에 부하가 걸릴 지경이다. 아, 미쳐 버리겠네.

그렇다면 스스로 조절 불가한 지경에 처하지 않으려면 그러한 '마음의 작동방식', 즉 [차오르는 번뇌]를 확실히 전환하는 게 효과적이다. 비유컨대, 원래보다 더 강하게 반대로 밀어붙이는 것이다. 여기에는 극소형, 즉 '이류(異類)' 계열의 조치가 필요하다. 기분을 전환하는. "어차피 생각은 생각을 낳아. 끝이 없다고. 그런데 그렇다고 해서 모두 다 한꺼번에 주목할 필요는 없어. 우리가 무슨 인공지능이냐? 양보다는 질로 승부해야지. 물론 지금 당면한 문제가 여럿인 건 맞아. 그러면 이들을 따로따로 조금씩 처리해주자. 병렬적으로 말이야. 한꺼번에 직렬적으로 통째로 하려 하면 병목현상에 고생한다고"라는 식으로. 이와 같이 적당한 만큼만 골고루 관심을 기울이기, 필요하다.

한편으로, [치열한 고민]은 곡형, 즉 꼬일 대로 꼬여있다. 정말 답이 안 나온다. 수식으로 풀어보자면, 그야말로 무한대로 펼쳐지며 공회전할 지경이다. 그런데 이 세상에 어느 누가 이 문제를 간

단한 수식으로 깔끔하게 정리할 수 있겠는가? 물론 이를 해결하고 픈 욕망은 그 누구보다도 크다. 그래서 밤낮없이 열정적으로 연구한다. 이 정도면 하늘도 날 가상하게 여겨주지 않을까? 아, 그러니까 답을 달라고!

그렇다면 [치열한 고민]을 전환하는 게 좋겠다. 여기에는 극직형, 즉 '동류동호(同類同號)' 계열의 조치가 무난하다. 정공법으로 밀어붙이는. "모든 고민을 일거에 다 해결할 수는 없어. 오히려, 이렇게 난감한 상황일수록 원칙에 충실해야 해. 즉, 선택과 집중을 통해 중요하거나 가능한 사안부터 하나씩 처리하자고. 자, 우선 뭐부터? 저게 좋겠네. 그리고 다음…"이라는 식으로. 이와 같이 끝장낼 건 끝장내기, 필요하다.

한편으로, [비난의 당혹감]은 비형, 즉 논리적으로는 전혀 이해가 안 간다. 내가 왜 이런 비난을 감수해야 하지? 도대체 뭐가 문제야? 막상 누구로부터도 정확한 설명을 들을 수 없으니, 스스로 추측해본다. 하지만, 그래도 곧 벽에 부닥친다. 뭔가 알 수 없는 '보이지 않는 손'의 개입이 있어서 사람의 머리로는 이해 불가한 영역이라는 생각밖에는 안 든다. 그런데 과연 이걸 알면 내 오해도 풀리고 이를 당연하게 생각하며 수용하게 될까? 과연…

그렇다면 [비난의 당혹감]을 전환하는 게 좋겠다. 여기에는 극극균형, 즉 '동류동호(同類同號)' 계열의 조치가 무난하다. 정공법으로 밀어붙이는. "아무도 이해하지 못하는 일이라면 누구도 책임지지 못해. 그러면 내가 이를 감당해야 할 이유도 없지. 사람 사는 사회에서 설득의 과정이 생략될 수는 없는 일이야. 그러니 내가 이해할 수 있는 일에 대해서는 철저히 책임을 지자. 설마 모든 게 오리무중(五里霧中)일까. 그러나 무조건 책임지라며 일방적으로 매도하

지는 마라. 난 항상 열려 있으니 우리 한번 터놓고 대화해보자"라는 식으로. 이와 같이 이해 가능한 만큼 책임지기, 필요하다.

물론 여기까지 다룬 조절법이 전부는 아니다. 이외에도 범위와 방식은 무척이나 다양하다. 그에 따른 효과는 서로 다르게 마련이고. 하지만, 언젠가는 판단하고 실행해야 할 때가 온다. 감정은 우리가 성숙할 때까지 기다려주지 않는다. 그래서 항상 준비된 자세가 필요하다. 여러 안을 가진 채로.

'탁명비'와 관련해서, '그림 40'에서는 [힘들었던 고민], 그리고 '그림 41'에서는 [차오르는 번뇌]가 문제적이다. 나는 여기에 제시된 '비교표'에서 전자의 경우에는 <u>탁상</u>을 <u>극천형</u>으로 전환하는 '이류' 계열의 <순법>, 그리고 후자의 경우에는 <u>명상</u>을 <u>극소형</u>으로 전환하는 '이류' 계열의 <역법>을 제안했다. 즉, 실바누스 본 부인에게는 "이걸 그냥 잊을 필요는 없어. 나기에 가능했던, 그래서 의미 있었던 일이잖아? 그러니 감사해" 그리고 한 여인에게는 "미칠 거 같은 건 사실이지. 그런데 여기에만 매몰되면 나만 손해야. 지금 처리해야 될 일이 한 둘이야? 그러니 힘내자!"라는 식으로 마음을 북돋았다.

그런데 내 목소리는 과연 유효할까? 그리고 누구에게? 내 마음 길을 따르면 우선은 그럴 법하다. 그렇다면 이제 중요한 것은 실천이다. 일상의 <동작>으로, <생각>으로, <활동>으로. 그러다 보면 '내일의 나'는 드디어 '오늘의 나'가 된다. 마음이 노래하는 시간, 살포시 고개를 움직이고 지그시 눈을 감는다. 물론 눈은 눈꺼풀을 본다. 자, 우주가 켜진다.

밀도: 구역이 듬성하거나 빽빽하다
- 넘어선 마음 vs. 맞닥뜨린 마음

▲ 그림 42
요스 반 클레브(1485-1540/41), 그리고
한 협력자, 〈성모 마리아와 아기 예수님〉,
1525

▲ 그림 43
토마스 폴록 앤슈츠(1851-1912),
〈장미〉, 1907

<감정조절표>의 '농담비'에 따르면, 현재 내 '특정 감정'을 돌이켜볼 때 딱히 다른 관련이 없다면, 비유컨대 형태가 연한 경우에는 '음기'적이다. 반면에 별의별 게 다 관련된다면, 비유컨대 형태가 진한 경우에는 '양기'적이다.

이와 관련해서 '그림 42'의 [벗어나는 한가로움]은 농상으로 '음기', 그리고 '그림 43'의 [직면하는 패기]는 담상으로 '양기'를 드러낸다. 전자는 책임감을 가지고 자식을 잘 보살피며, 동시에 사명감을

▲ 표 36 <비교표>: 그림 42-43

ESMD	그림 42	그림 43
약식	esmd(-3)=[벗어나는 한가로움]농상, [그윽한 음미]극양방, [마음 여행의 열망]극종형, [다방면의 애정]소형, [주변의 부담감]유상, [미래에 대한 걱정]원형, [가슴 떨리는 충격]명상, [자식에 대한 사랑]습상, [보살핌의 각오]전방, [대의의 갈망]직형, [임무 완수의 의지]심형, [천국의 기대]상방	esmd(+4)=[직면하는 패기]담상, [주체적인 의지]상방, [주변에 대한 신뢰]측방, [몰려오는 짜증]비형, [여러모로 호기심]방형, [당면한 관심]극대형, [인정의 욕구]극천형, [상대와의 긴장]전방, [어릴 때의 쑥스러움]탁상, [한편으로 걱정]종형, [주변의 압박]노상, [앞으로의 근심]건상
직역	'전체점수'가 '-3'인 '음기'가 강한 감정으로, [벗어나는 한가로움]은 딱히 다른 관련이 없고, [그윽한 음미]는 자기중심적이며, [마음 여행의 열망]은 나 홀로 매우 간직하고, [다방면의 애정]은 두루 신경을 쓰며, [주변의 부담감]은 이제는 받아들이고, [미래에 대한 걱정]은 가만두면 무난하며, [가슴 떨리는 충격]은 아직도 생생하고, [자식에 대한 사랑]은 감상에 젖으며, [보살핌의 각오]는 호전주의적이고, [대의의 갈망]은 대놓고 확실하며, [임무 완수의 의지]는 누구라도 그럴 듯하고, [천국의 기대]는 이상주의적이다.	'전체점수'가 '+4'인 '양기'가 강한 감정으로, [직면하는 패기]는 별의별 게 다 관련되고, [주체적인 의지]는 이상주의적이며, [주변에 대한 신뢰]는 임시변통적이고, [몰려오는 짜증]은 뭔가 말이 되지 않으며, [여러모로 호기심]은 이리저리 부닥치고, [당면한 관심]은 여기에만 신경을 매우 쓰며, [인정의 욕구]는 나라서 매우 그럴 법하고, [상대와의 긴장]은 호전주의적이며, [어릴 때의 쑥스러움]은 이제는 어렴풋하고, [한편으로 걱정]은 나 홀로 간직하며, [주변의 압박]은 이제는 피곤하고, [앞으로의 근심]은 무미건조하다.
시각	'전체점수'가 '-3'인 '음기'가 강한 감정으로, [벗어나는 한가로움]은 형태가 연하고, [그윽한 음미]는 매우 가운데로 향하며, [마음 여행의 열망]은 세로폭이 매우 길고, [다방면의 애정]은 전체 크기가 작으며, [주변의 부담감]은 느낌이 부드럽고, [미래에 대한 걱정]은 사방이 둥글며, [가슴 떨리는 충격]은 색상이 생생하고, [자식에 대한 사랑]은 질감이 윤기나며, [보살핌의 각오]는 앞으로 향하고, [대의의 갈망]은 외곽이 쫙 뻗으며, [임무 완수의 의지]는 깊이폭이 깊고, [천국의 기대]는 위로 향한다.	'전체점수'가 '+4'인 '양기'가 강한 감정으로, [직면하는 패기]는 형태가 진하고, [주체적인 의지]는 위로 향하며, [주변에 대한 신뢰]는 옆으로 향하고, [몰려오는 짜증]은 대칭이 잘 안맞으며, [여러모로 호기심]은 사방이 각지고, [당면한 관심]은 전체 크기가 매우 크며, [인정의 욕구]는 깊이폭이 매우 얇고, [상대와의 긴장]은 앞으로 향하며, [어릴 때의 쑥스러움]은 색상이 흐릿하고, [한편으로 걱정]은 세로폭이 길며, [주변의 압박]은 오래되어 보이고, [앞으로의 근심]은 질감이 우둘투둘하다.

순법	esmd(-4)=[벗어나는 한가로움]농상, [그윽한 음미]극앙방, [마음 여행의 열망]극종형 R<[벗어나는 한가로움]극농상(i), [그윽한 음미]극극균형(iii), [마음 여행의 열망]극극극천형(ii)	esmd(+3)=[직면하는 패기]담상, [주체적인 의지]상방, [주변에 대한 신뢰]측방 R<[직면하는 패기]극횡형(iii), [주체적인 의지]극청상(iii), [주변에 대한 신뢰]극측방(i)
잠법	esmd(+4)=[보살핌의 각오]전방, [대의의 갈망]직형, [임무 완수의 의지]심형, [천국의 기대]상방 R=[보살핌의 각오]유상(iii), [대의의 갈망]농상(iii), [임무 완수의 의지]천형(i), [천국의 기대]하방(i)	esmd(+4)=[몰려오는 짜증]비형, [여러모로 호기심]방형, [당면한 관심]극대형 R=[몰려오는 짜증]소형(ii), [여러모로 호기심]천형(ii), [당면한 관심]극소형(i)
역법	esmd(-1)=[주변의 부담감]유상, [미래에 대한 걱정]원형, [가슴 떨리는 충격]명상 R>[주변의 부담감]극담상(ii), [미래에 대한 걱정]극상방(iii), [가슴 떨리는 충격]극유상(ii)	esmd(-1)=[한편으로 걱정]종형, [주변의 압박]노상, [앞으로의 근심]건상 R>[한편으로 걱정]극측방(iii), [주변의 압박]극담상(ii), [앞으로의 근심]극습상(i)

가지고 다양한 생각을 전개하니 은근하지만 지속적인 성향이고, 후자는 스스로의 감정에 충실하며 호불호가 명확한 표정이 고스란히 드러나니 순간적으로 직설적인 성향이다. 따라서 '탁명비'는 이 둘을 비교하는 명확한 지표성을 획득한다.

그런데 '**기운의 정도**'는 상대적이고 복합적이다. 따라서 총체적으로 판단해야 한다. 이를테면 '**비교표**'에 따르면, 이 둘의 전반적인 마음은 '농담비'와 통한다. 물론 그 안을 들여다보면 여러 감정의 여러 기운이 티격태격 난리가 난다. 그야말로 기운생동의 장이 따로 없다.

이제 본격적으로 이 둘의 마음을 열어보자. 우선, '**그림 42**', <성모 마리아와 아기 예수님(Virgin and Child)>의 '기초정보'는 이렇다. 이는 요스 반 클레브(Joos van Cleve)의 작품이다. 그는 16세기에

활동한 네덜란드 작가이다. 얀 반 데어 베케(Jan van der Beke)로도 불린다. 네덜란드 회화와 르네상스 회화를 적절히 융합한 작가로서 종교화와 초상화를 주로 그렸다.

작품 속 인물은 아기 예수님과 성모 마리아이다. 그는 특히 성모자상을 많이 제작했다. 조형적으로 상당히 흡사한 작품도 여럿이다. 그렇다면 그는 왜 이렇게 비슷한 유형의 작품을 많이 생산했을까? 물론 이는 그만큼 당대에 수요가 넘쳤기 때문이다. 그런데 안타깝게도 여러 작품이 유실되었다. 하지만, 그의 작품의 모사작이 많기에 유실된 원본도 어느 정도 유추가 가능하다.

이 작품의 특색은 다음과 같다. 우선, 배경은 마치 광각랜즈로 찍은 듯 상대적으로 넓은데, 이와 같은 방식은 이후에 크게 유행했다. 다음, 작품의 전경 탁자에는 와인과 과일이 있다. 이는 통상적으로 예수님의 희생과 부활을 상징한다. 또한, 앞으로 17세기에 번성할 네덜란드 플랑드르 정물화를 암시하기도 한다.

한편으로, 미술사를 보면 성모자상에서 아기 예수님의 유형은 대표적으로 두 가지이다. 첫째는 예수님이 성숙하니 독립적인 경우다. 둘째는 예수님이 미숙하니 의존적인 경우다. 이 작품은 둘째와 통한다. 즉, 스스로 자립할 수 없으니 더욱 모성애가 발동한다.

그리고 성모 마리아의 시선 처리는 대표적으로 세 가지이다. 첫째는 예수님을 지긋이 바라보는 경우다. 둘째는 어딘가를 바라보는 경우다. 셋째는 관객을 응시하는 경우다. 이 작품은 둘째와 통한다. 참고로, 과거에는 셋째가 희귀했다. 성장한 예수님이 신의 기운을 대표하며 우리를 응시하는 경우는 빈번했지만.

정리하면, 성모 마리아는 한 손으로는 예수님을 안고 다른 손으로는 책을 펼치며 어딘가를 주시하고 있다. 아마도 평상시 다중

작업(multitasking)에 익숙한 모양이다. 즉, 당대의 여느 어머니처럼 참으로 부산했다. 게다가, 책은 성경책인 듯하다. 아무리 바빠도 틈만 나면 챙겨보는. 그만큼 신심이 두터웠다. 참고로, 응시의 방식이 왠지 모르게 독특하다. 자꾸만 바라보게 된다.

그렇다면 우리는 여기서 자신의 삶을 열심히 살며 주어진 사명을 충실히 감당하는 **순수하고 신실한 마음**속으로 빙의한다. 물론 다른 여러 작품의 성모 마리아 또한 얼추 비슷한 마음일 것이다. 하지만, 이는 전반적인 경향일 뿐, 작품마다 세세한 느낌은 다르게 마련이다.

구체적으로, 이 작품에서 아기 예수는 과일을 들고 있고, 그녀는 한쪽 가슴을 내밀고 있다. 젖을 주기 위해서이다. 즉, 항상 준비된 자세다. 그리고 그를 안고 있는 모습이 매우 편안하다. 그런데 그가 막 잠이 들었는지 이제는 자유시간이다. 물론 몸을 움직여서는 안 된다. 하지만, 마치 배경이 넓듯이 그야말로 마음만은 우주여행을 떠날 법한 꿀 같은 시간이다. 그러지 않아도 그녀는 벌써 책을 암송하며 유유자적 세상을 거닐고 있다. 그러고 보면 눈은 특정 장소를 바라보는 게 아니다. 오히려, 자기 마음의 심연으로 고속 주행 중이다. 기왕이면 앞에 있는 포도주 한 잔 하시며 이 기회에 마음 좀 푸셨으면 좋겠다. 물론 책임감의 끈을 놓으면 안 되니 취하지 않을 만큼만… 자, 여러분도 마음의 준비가 되셨으면 이제 곧 들어가십니다. 그런데 포도주는 각자 한 모금씩 만이에요! 성찬식 생각하시면 되요.

다음, '**그림 43**', <장미(A Rose)>의 '기초정보'는 이렇다. 이는 토마스 폴록 앤슈츠(Thomas Pollock Anshutz)의 작품이다. 그는 19세기

에서 20세기 초에 활동한 미국 작가이다. 그는 교육자로서 학교를 설립하기도 했으며, 초상화로 유명하다. 그리고 사진촬영에도 심취했다.

작품 속 인물은 레베카 휠런(Rebecca H. Whelen, 1877?-1950?)이다. 미술관에 따르면 그녀는 필라델피아에 위치한 펜실베니아 아카데미 미술대학의 이사 중 한 명의 딸이다. 그런데 토마스 폴록 앤슈츠는 이 학교에서 30년 넘게 교수생활을 했다. 그러고 보니 대학의 이사진과 좋은 관계를 유지하기 위해 노력한 느낌?

하지만, 사실은 한 이사의 딸이 아니라 한 이사의 동생의 딸이라는 설도 있다. 그런데 그녀에 대한 기록은 찾기 힘들다. 다만 평생을 독신으로 살았다고 전해진다. 그리고 정황상, 토마스 폴록 앤슈츠는 여러 번 그녀를 그린 것으로 보인다. 이를테면 모델을 특정할 수 없는 그의 여러 작품 속 얼굴도 그녀를 닮았다.

그렇다면 혹시 그녀는 그의 뮤즈? 혹은, 그저 그에게 고용된 전문 모델이었을 수도. 확실한 건, 그게 원래의 그녀 얼굴이건 아니건, 그 얼굴모습은 어떤 연유로 인해 그의 머릿속에 깊숙이 각인되었다는 것이다. 아마도 외워서 그리는 경지가 아니었을까?

미술관에 따르면, 19세기 후반에는 아름다운 여인이 여가를 즐기는 광경을 그린 회화가 특히 미국에서 유행했다. 이를테면 그녀의 옆에 장미가 놓여있는 설정은 다분히 통속적이다. 하지만, 이 작품 속 레베카 휠런은 당대의 다른 작품 속에서 통상적으로는 수동적으로 보이는 여인들과는 사뭇 다르다. 즉, 지적으로 깨어있고 훨씬 적극적이라는 인상을 준다. 그녀는 과연 어떤 성격이며, 도대체 지금 무슨 생각을 하고 있을까?

정리하면, 레베카 휠런의 옆에는 장미 한 송이가 놓여있지만,

이게 누구에게 받은 것인지, 아니면 스스로 산 것인지는 정확하지 않다. 그런데 중요한 건, 지금 살짝 짜증이 몰려오는 중이라는 것이다. 물론 그게 바로 장미를 선물한 사람 때문인지, 날씨 때문인지, 혹은 다른 연유에서인지는 알 수 없다. 하지만, 미간을 찡그리니 진한 눈썹이 바짝 내려왔다. 그리고 눈을 옆으로 치켜뜨고 입을 벌리니 뭐가 되었든지 묵묵히 그냥 삭이고 말 성격은 아니다. 혹은, 그런 성격을 다 받아주는 상대에게 더욱 자신을 과시하고 있는지도. 마치 동물의 세계에서 상대방을 위협하거나 유혹하는 양.

그렇다면 우리는 여기서 전통적인 수동적 여성상을 탈피하여 자기 인생의 주인으로서 주체적인 삶을 누리며, 마음에 들지 않으면 때로는 상대방에게 공격적인 표현도 서슴지 않는 **화끈하고 직설적인 마음**속으로 빙의한다. 물론 그녀는 신비롭고 매력적이다. 호기심도 넘치지만, 마음이 여린 구석도 있는 것 같다. 화려하게 꾸미는 것도 좋아할 것 같고. 뭐, 경험은 직접 해보시고요, 이제 들어가실 준비 되셨죠? 자, 여기로요!

<감정조절표>의 '전체점수'는 다음과 같다. '그림 42'의 성모 마리아는 신앙심이 두터운 평범한 어린 시절을 보냈으나 어느 날 예수님을 잉태할 것이라는 천사의 예언에 충격을 받고는 역사적인 사명감으로 인해 매사에 더욱 진중해졌으니 '음기'적이다. 그런데 한편으로는 아직 호기심에 충만하고 기력이 왕성해 다양한 경험을 끊임없이 추구하는 적극성도 보여준다. 이 작품에서도 벌써 어디론가 훌쩍 떠나 마음 여행을 한창 즐기는 중이다. 물론 책임감의 끈을 놓을 일은 없을 거다. 그래도 명색이 역사적으로 검증된 성모 마리아인데.

반면에 '**그림 43**'의 레베카 휠런은 어린 시절에는 수줍음이 많은 성격이었으나 공부를 지속하면서 자신의 주체적인 의지의 중요성을 깨닫고는 성격이 확 바뀌어 어떤 경우에도 자기 입장을 확실하게 드러내고 고수하니 '양기'적이다. 그런데 한편으로는 주변의 사랑을 먹고 자라다 보니 막상 보이는 것만큼 상대를 홀대하지는 않는다. 오히려, 정이 많고 사람을 잘 믿는다. 물론 나와 다른 '사고의 작동방식'으로 이야기를 창작하는 것은 언제라도 가능하다.

'포괄적인 평가'는 다음과 같다. 이는 '비교표'의 <직역>을 <의역>한 것이다. 성모 마리아는 때때로 평상시의 의무감에서 [**벗어나는 한가로움**]을 누리지만, 이는 그저 그뿐이다. 물론 자신에 대한 [**그윽한 음미**]가 진동하니 자족적인 삶을 잘 영위한다. 이를테면 나는 어려서부터 언제나 [**마음 여행의 열망**]을 가슴 깊이 간직해 왔다. 주변에서는 그저 순둥이 같이만 보였을지라도. 그리고 난 매사에 [**다방면의 애정**]이 충만하다. 그래서 그런지 평상시 다중작업에 꽤나 능숙한 편이다. 한편으로, 메시야를 키운다는 [**주변의 부담감**]은 이제는 별로 놀랍지도 않다. 아마도 많이 익숙해진 모양. 게다가, 하나님을 의지하다 보니 [**미래에 대한 걱정**]도 그뿐이다. 별 문제가 안 된다. 하지만, 애초에 천사를 만나 놀라운 소식을 접하던 [**가슴 떨리는 충격**]은 아직도 내 마음속에 충만하다. 그리고 [**자식에 대한 사랑**] 또한 여느 어머니처럼 절절하다. 즉, 내가 지닌 [**보살핌의 각오**]는 당장이라도 실전 모드로 전환할 듯이 그야말로 예사롭지 않다. [**대의의 갈망**]은 나무랄 데 없이 화끈하며 정확하고. 그런데 솔직히 하나님의 사역에 참여하는 누구라도 나와 같은 [**임무 완수의 의지**]는 기본이다. 평상시에 드높은 [**천국의 기대**]에 마음 설레는 자라면.

반면에 레베카 휠런은 뭘 하든지 [직면하는 패기]가 전면에 드러나니 도무지 이를 간과할 수가 없다. 실제로 내 [주체적인 의지]는 그야말로 하늘을 찌른다. 즉, 꿈이 크다. 한편으로, 난 살면서 [주변에 대한 신뢰]를 먹고 자랐다. 그래서 여러 유희를 더더욱 마음 놓고 감행했다. 그런데 가끔씩 [몰려오는 짜증]은 나도 이해불가다. 무엇 때문에, 혹은 무엇을 위해 자꾸 그럴까? 물론 평상시에는 [여러모로 호기심]에 그야말로 사방에 관심을 보인다. 그러나 뭐 하나에 꽂히면 [당면한 관심]이 해소될 때까지 집요하게 추구한다. 참고로, 특정 상황에서 자주 보이는 [인정의 욕구]는 남들과는 사뭇 다른 나만의 고유한 특성이다. 이를테면 난 자꾸 [상대와의 긴장]을 유도하며 이를 즐기는 편이다. 물론 아예 [어릴 때의 쑥스러움]을 잊어버린 것은 아니다. 가물가물하긴 하지만. 솔직히 나라고 [한편으로 걱정]이 없을 수는 없다. 굳이 누구에게 말하고 싶지는 않아도. 그런데 이제 뻔하고 뻔한 [주변의 압박]에는 신물이 날 지경이다. 내가 좀 낙천적이라 그런지 [앞으로의 근심]에는 아무런 감흥도 없고.

이제 구체적으로 <감정조절법>을 적용해보자. 첫째, 여기서 제시된 <순법(順法)>은 다음과 같다. 이를 적용한 건, 이런 경우에는 해당 감정을 차라리 더 과하게 쏟아내는 방식이 때에 따라 상당히 효과적이기 때문이다. 물론 가능한 방식은 여럿이다.

우선, 성모 마리아의 경우에는 [벗어나는 한가로움], [그윽한 음미], 그리고 [마음 여행의 열망]을 한 조로 묶었다. 이들을 선택한 건, 기왕이면 자신의 성향이 당면한 생활에 여러모로 도움이 되었으면 해서다. 참고로, 이들만 고려하면 '기운의 정도'는 '음기'가 강하다. 이는 전체 기운과 통한다.

순서대로 말하자면, 성모 마리아의 마음속에서 [벗어나는 한가로움]은 농상, 즉 독자적인 영역이다. 평상시 내 생활은 몹시도 바쁘다. 모든 사안이 서로 유기적으로 맞물려있는 게 마치 하나의 총체적인 뭉텅이를 한 번에 다뤄야 하는 느낌이다. 물론 그렇다고 해서 여가생활이 아예 없는 건 아니다. 가끔씩 찾아오는 여유는 분명히 즐겁다. 그런데 그게 그 순간뿐이다. 다시금 일상으로 돌아가면 마음만 더 무거워진다. 다들 바쁘게 사는데 나 홀로 사치를 누리려는 이기심 같아서.

그렇다면 그녀의 마음을 다잡기 위해서는 자신의 '마음의 작동 방식', 즉 [벗어나는 한가로움]을 더욱 별종으로 만드는 게 효과적이다. 여기에는 극농상, 즉 '동류동호(同類同號)' 계열의 조치가 무난하다. 정공법으로 밀어붙이는. "잠시 잠깐 쉰다고 일말의 죄의식을 가질 필요는 없어. 쉬지 않고 기계처럼 일만 하는 사람이 세상에 어디 있어? 게다가, 제대로 여가를 누릴 줄 알아야 다른 일도 잘 할 수 있지. 삶의 질도 높아지고. 그러니 걱정 마. 잘하고 있어. 놀 땐 모름지기 확실히 놀아야지. 다른 일과 아무런 관련도 짓지 않고 말이야. 난 그럴 만한 자격이 있어!"라는 식으로. 이와 같이 때에 따라 확실히 벗어나기, 필요하다.

한편으로, [그윽한 음미]는 극앙방, 즉 스스로를 챙긴다. 이 기분을 누구에게 어떻게 설명하겠어? 그리고 사실 관심도 없을 거야. 기본적으로 나 좋으라고 하는 일인데 뭘. 그러니 더더욱 내게 집중하자. 나보다 날 더 잘 다독일 수 있는 사람이 있겠어? 이를테면 일상생활 속에서 주변의 수많은 현상에 감흥을 느끼는 자세, 꼭 필요해. 그래야 내 삶이 가치가 있지. 그런데 혹시 자기만족이 좀 과도한가?

그렇다면 [그윽한 음미]를 논리적으로 고찰하는 게 좋겠다. 여기에는 극극균형, 즉 '이류(異類)' 계열의 조치가 필요하다. 기분을 전환하는. "스스로 즐기는 삶이 어느 순간 부담스러워진다면, 그래서 자꾸 마음에 걸린다면 그러지 않느니만 못하지. 그런데 도대체 왜 그런 생각이 드는 것일까? 이는 혹시 내 마음의 쓸데없는 족쇄가 아닐까? 만약에 음미의 자세가 내 삶에 여러모로 도움이 된다면, 굳이 이를 탓할 필요가 있겠어? 도대체 뭘 얻으려고… 이와 같이 가능한 모든 질문 속에서도 내 뿌듯함에 떳떳하다면, 한마디로 문제없어. 그냥 가면 된다고. 잘하고 있으니까. 자, 곰곰이 생각해보자"라는 식으로. 이와 같이 숙고를 통해 확증하기, 필요하다.

한편으로, [마음 여행의 열망]은 극종형, 즉 나만의 비밀이다. 물론 나는 책임감이 강하다. 맡은 일은 확실히 처리한다. 그리고 상상은 자유다. 틈만 나면 그야말로 별의별 상상을 다 한다. 가끔씩은 민망하기도 하다. 그래도 걱정 없다. 굳이 터놓지 않는데 누가 감히 내 생각을 알아챌 수가 있겠어? 가상의 생각과 실제의 행동은 매우 다르거든? 그런데 그게 과연 그럴까? 혹시 모종의 안전장치로서 제한이 좀 필요할지도.

그렇다면 [마음 여행의 열망]을 나만의 특성으로 존중하는 게 좋겠다. 여기에는 극극극천형, 즉 '동류이호(同類異號)' 계열의 조치가 적합하다. 부담감을 줄여주는. "누구나 각자의 기질이 있어. 즉, 한 번 태어난 인생, 제대로 세상을 살려면 내가 잘하는 건 내가 하고 네가 잘하는 건 네가 하는 게 맞아. 난 꿈꾸는 사람이야. 그때 정말 뿌듯한 만족감을 느껴. 게다가, 내 꿈은 파괴적이지도 않아. 그러니 내 삶에 도움이 될 뿐. 만약에 그렇지 않다면 그때 가서 문제를 삼아도 되잖아? 중요한 건, 나는 나야!"라는 식으로. 이와 같

이 특별한 나를 믿어주기, 필요하다.

다음, 레베카 휠런의 경우에는 [직면하는 패기], [주체적인 의지], 그리고 [주변에 대한 신뢰]를 한 조로 묶었다. 이들을 선택한 건, 기왕이면 긍정적인 기운이 별 탈 없이 지속되기를 바라기 때문이다. 참고로, 이들만 고려하면 '기운의 정도'는 '양기'가 강하다. 이는 전체 기운과 통한다.

순서대로 말하자면, 레베카 휠런의 마음속에서 [직면하는 패기]는 담상, 즉 다방면으로 영향을 미친다. 이를테면 다른 이들에 비해 상대적으로 내 주관이 뚜렷하고 자기주장이 강하다 보니 이를 부담스러워하는 이들도 주변에 꽤 있다. 그리고 아마 그렇지 않은 척하는 이들도 대부분은 알게 모르게 내 눈치를 볼 가능성이 높다. 그러고 보면 한 성격하는 게 꼭 유쾌하고 행복한 일만은 아니다. 모든 관계가 여기서 맴돌 필요는 없으니.

그렇다면 그녀가 다양한 관계를 형성하기 위해서는 자신의 '마음의 작동방식', 즉 [직면하는 패기]를 대화의 소재거리로 삼는 게 효과적이다. 여기에는 극횡형, 즉 '이류(異類)' 계열의 조치가 필요하다. 기분을 전환하는. "내가 좀 강하게 보여? 왜 그럴까? 알고 보면 털털하고 별 생각이 없는데… 눈썹을 좀 엷게 하고 치켜뜰까? 자, 어때? 여하튼, 나랑 말 한번 제대로 섞어 봐. 그야말로 나 같이 흥이 넘치는 순둥이를 어디 가서 또 찾을 수 있겠어. 차 한 잔 더 할래?"라는 식으로. 이와 같이 허심탄회하게 유희하기, 필요하다.

한편으로, [주체적인 의지]는 상방, 즉 대의를 꿈꾼다. 내가 그저 나 하나 만족하려고 주체성 운운하는 게 아니다. 역사적으로 많은 사람들, 특히 대다수의 여성들은 스스로 결정하는 삶을 살지 못

했다. 이는 물론 개인의 탓도 있겠지만, 더 큰 문제는 사회적으로 형성된 위계 구조 때문이다. 그런데 원론적으로는 누구나 주체적으로 살고 싶어 한다. 따라서 내 생각은 그저 수많은 불씨 중 하나일 뿐이다. 그런데 설마 내 순수한 의지가 쓸데없이 곡해되거나 힘 빠질 일은 없겠지?

그렇다면 [주체적인 의지]를 더욱 끓이는 게 좋겠다. 여기에는 극청상, 즉 '이류(異類)' 계열의 조치가 필요하다. 기분을 전환하는. "감히 시대정신은 그 누구도 거역할 수가 없어. 그러니 이와 같은 불씨는 여기저기에서 점차 거세게 타오를 거야. 생각만 해도 정말 가슴 뭉클해. 그리고 절절해. 우리 모두 그런 세상 염원하잖아? 그런데 나 지금 주먹 불끈 쥔 거야? 와…"라는 식으로. 이와 같이 더더욱 힘내며 탄력받기, 필요하다.

한편으로, [주변에 대한 신뢰]는 측방, 즉 창작의 불씨를 지폈다. 내가 좀 괜찮은 집안에서 자랐다. 물론 그게 꼭 물질적인 것만은 아니다. 주변을 둘러보면, 가족 구성원 하나하나가 참 생각이 올곧다. 그리고 그렇게 믿음직할 수가 없다. 게다가, 부모님은 정말 압권이다. 나에 대한 무한 신뢰, 좋다. 그러니 내가 이토록 바라는 일을 많이도 벌일 수 있었다. 그런데 그들의 원조가 아니었다면 이런 거 다 해볼 용기라도 났을까? 가만, 그럼 내 삶은 그들 때문에 가능했던 거야?

그렇다면 [주변에 대한 신뢰]를 바탕으로 창작의 열정을 더욱 불태우는 게 좋겠다. 여기에는 극측방, 즉 '동류동호(同類同號)' 계열의 조치가 무난하다. 정공법으로 밀어붙이는. "누구 때문에 가능했다고 해서 내가 한 일이 아무것도 아닌가? 그리고 내가 산 토양을 무시한다고 모든 게 해결될까? 아니, 그럴 리가 없어. 다들 자기가

처한 환경 속에서 자기 재능을 발휘하며 기회를 노려야지. 게다가, 난 든든한 지원군이 있어. 그러니 내가 창작에 몰두하면 세상이 내게 무한 감사를 표하는 게 맞잖아? 고맙지? 그런데 걱정 마. 난 그냥 내가 좋아서 열심히 사는 거야"라는 식으로. 이와 같이 스스로 가능한 일에 몰두하기, 필요하다.

둘째, 여기서 제시된 **<잠법(潛法)>**은 다음과 같다. 이를 적용한 건, 이런 경우에는 해당 감정을 반대로 해소하는 방식이 때에 따라 상당히 효과적이기 때문이다. 물론 가능한 방식은 여럿이다.

우선, 성모 마리아의 경우에는 [보살핌의 각오], [대의의 갈망], [임무 완수의 의지], 그리고 [천국의 기대]를 한 조로 묶었다. 이들을 선택한 건, 올곧은 신념에 도리어 마음이 피폐해질 위험성이 있기 때문이다. 참고로, 이들만 고려하면 '기운의 정도'는 '양기'가 강하다. 이는 전체 기운과 상반된다. 주의를 요한다.

순서대로 말하자면, 그녀의 마음속에서 [보살핌의 각오]는 전방, 즉 결의가 대단하다. 물론 애초부터 내가 지금과 같았던 건 결코 아니다. 아이가 태어난다는 천사의 소식을 들은 후에는 방황도 많이 했다. 기도도 열심히 했고. 그리고는 결국 결심했다. 이 아이가 태어나면 내 목숨 다할 때까지 잘 키워보겠다고. 생각해보면, 그냥 내 아이라도 그러할진대, 게다가 하나님의 선물 아니던가? 그러니 뭐, 당연한 일이다. 그런데 가끔씩 이런 내가 부담스러울 때도 있다.

그렇다면 스스로의 결단에 지치지 않기 위해서는 자신의 '마음의 작동방식', 즉 [보살핌의 각오]를 뒤집는 게 효과적이다. 비유컨대, 원래와는 반대로 감정을 수축하거나 이완하는 것이다. 여기에

는 <u>유상</u>, 즉 '이류(異類)' 계열의 조치가 필요하다. 기분을 전환하는. "그런데 말이야. 이 모든 걸 억지로 할 이유가 없어. 사실상, 다짐하기 이전에 벌써 자연스럽게 그러고 있는 건데, 이제 와서 뭘 그리 새삼스럽게… 가만 놔두면 다 알아서 엄마 되더라고. 걱정 마. 잘 될 거야"라는 식으로. 이와 같이 부드럽게 놓아주기, 필요하다.

한편으로, [대의의 갈망]은 <u>직형</u>, 즉 누가 봐도 명백하다. 내가 지금 왜 이러고 있겠냐? 역사의 심판과 새 시대의 도래를 그 누구보다 학수고대하기 때문 아니겠어? 솔직히 내 결의, 얼굴에 쓰여 있잖아? 만약에 내가 이를 빙자해서 사적인 이익을 탐하는 마음을 한껏 먹고 있었다면, 나부터도 정말 충격일거야. 솔직히 이보다 깔끔하기는 쉽지 않아. 음, 아마도 그렇겠지?

그렇다면 [대의의 갈망]을 뒤집는 게 좋겠다. 여기에는 <u>농상</u>, 즉 '이류(異類)' 계열의 조치가 필요하다. 기분을 전환하는. "꿈을 추구하는 건 그 자체로 가치 있는 일이야. 이를테면 그러는 와중에 별의별 이권이 개입될 수는 있어. 사람 사는 사회가 다 그렇지 뭐. 그런데 여기서 중요한 건, '꿈 추구권'이란 모름지기 다른 권리에 대해 배타적인 권한의 행사가 가능하다는 거야. 거두절미하고 맥락 무시하고 말이야. 그러니 다른 사안과 굳이 관련짓지 마. 다쳐. 그건 그 자체로 소중한 거야"라는 식으로. 이와 같이 독립적으로 판단하기, 필요하다.

한편으로, [임무 완수의 의지]는 <u>심형</u>, 즉 공감 100%다. 특히, 이 경우에는 하나님을 믿는 사람들 사이에서는. 물론 태생적으로 우리는 다 의지가 박약하다. 마치 말 그대로 무병장수하는 사람 없듯이. 그러나 의지는 강자의 특권이 아니다. 오히려, 우리가 약하기 때문에 더욱 절절하게 발현되는 것이다. 그리고 하나님의 사명을

감당하는 것은 무척이나 어렵다. 그래서 이게 필요하다. 아, 너무 힘드나?

그렇다면 [임무 완수의 의지]를 뒤집는 게 좋겠다. 여기에는 천형, 즉 '동류동호(同類同號)' 계열의 조치가 무난하다. 정공법으로 밀어붙이는. "믿는 이들이라면 누구나 하나님을 제대로 섬기고 싶어 하지. 그런데 찬찬히 살펴보면 다 자기 식대로야. 그야말로 각양각색이라고. 그래서 내 방식의 의지가 중요해. 이건 내 꺼거든. 내가 아니면 불가능한, 아니 최소한 다르기에 특별한. 그래서 굳이 선택되지 않았겠어? 나라서 감사해"라는 식으로. 이와 같이 기왕이면 스스로 특별하기, 필요하다.

한편으로, [천국의 기대]는 상방, 즉 귓가에 찬양이 울려 퍼진다. 그 환희에 오늘도 나는 힘을 내고. 물론 세상은 냉혹하다. 사람들은 무섭다. 그야말로 눈만 감았다 하면 코 베어가는 세상이다. 하지만, 문제없다. 기대가 내 마음을 포근하게 달래고 희망이 이를 한껏 띄우기 때문이다. 그런데 그렇다고 해서 세상이 크게 바뀌지는 않는 것 같다. 내가 바뀔 뿐이지. 그래도 괜찮겠지?

그렇다면 [천국의 기대]를 뒤집는 게 좋겠다. 여기에는 하방, 즉 '동류동호(同類同號)' 계열의 조치가 무난하다. 정공법으로 밀어붙이는. "누구도 나 홀로 세상을 바꿀 수는 없어. 사실상, 세상을 바꾸는 가장 쉬운 방식은 세상을 보는 내 눈을 바꾸는 거야. 기왕이면 더 나은 색안경을 쓰는 거라고. 하지만, 이와 같은 눈들이 모이면 결코 무시할 수는 없을 걸? 여기는 사람이 만들어가는 세상이니까. 힘 내. 하나님의 사람이 주변에 많다고."라는 식으로. 이와 같이 도전적인 현실을 직면하기, 필요하다.

다음, 레베카 휠런의 경우에는 [몰려오는 짜증], [여러모로 호기심], 그리고 [당면한 관심]을 한 조로 묶었다. 이들을 선택한 건, 이러다가는 도무지 마음의 평정심을 유지하지 못할 위험성이 있기 때문이다. 참고로, 이들만 고려하면 '기운의 정도'는 '양기'가 강하다. 이는 전체 기운과 통한다.

순서대로 말하자면, 그녀의 마음속에서 [몰려오는 짜증]은 <u>비형</u>, 즉 그 연유를 알 길이 없다. 유복한 환경에서 자랐고 부모님의 사랑을 듬뿍 받았다. 내가 하고 싶은 일을 찾아서 열심히 했고, 이래저래 여가 생활을 즐겼다. 그리고 주변에는 내게 호감을 보이는 이들도 많다. 그런데 난 툭하면 짜증이다. 배가 불러서 그런가? 즉, 나쁜 습관? 아니면, 나도 모르게 억눌린 무언가가 있나? 혹은, 이걸 이용해서 굳이 뭘 바라는 게 있을지도. 아, 모르겠다. 나도 짜증내는 내가 가끔씩 싫은데…

그렇다면 그녀가 마음의 짐을 덜어내기 위해서는 자신의 '마음의 작동방식', 즉 [몰려오는 짜증]을 뒤집는 게 효과적이다. 비유컨대, 원래와는 반대로 감정을 수축하거나 이완하는 것이다. 여기에는 <u>소형</u>, 즉 '동류이호(同類異號)' 계열의 조치가 적합하다. 부담감을 줄여주는, "그러고 보면 내가 여기에 너무 과도하게 주의를 기울였어. 짜증내면 한동안 손에 딴 일이 안 잡혀 비생산적이고, 그래서 관계가 불편해지면 추후에 적당한 수습도 필요하니 상당히 귀찮은데… 짜증아, 뭐 너만 주인공이냐? 앞으로는 꼭 필요할 때 가끔씩만 부를게. 내가 좀 바빠서"라는 식으로. 이와 같이 감정의 집중도를 분산하기, 필요하다.

한편으로, [여러모로 호기심]은 <u>방형</u>, 즉 이래저래 난리도 아니다. 물론 내가 활달하니 원래 기운이 철철 넘치긴 한다. 여기저기

찔러보며 재미 보는 것도 좋다. 게다가, 어디 한군데 딱 정착하는 성격이 아니다. 이를테면 내가 취미생활이 고작 한두 개냐? 다방면으로 정말 관심이 엄청나다. 그런데 이걸 누가 다 감당할 건데? 가끔씩 과도하단 생각도 든다.

그렇다면 [여러모로 호기심]을 뒤집는 게 좋겠다. 여기에는 천형, 즉 '동류이호(同類異號)' 계열의 조치가 적합하다. 부담감을 줄여주는. "내 호기심은 내 꺼야. 나를 비추는 거울, 즉 소중한 나 자신의 또 다른 모습이지. 나이기에 가능했고, 내가 하기에 의미가 있는. 따라서 매사에 신중해야 돼. 내 호기심을 아무 데나 남발하지 말고, 꼭 필요한데 잘 써야지! 그런데 오늘은 이걸 어디에…"라는 식으로. 이와 같이 소중하게 조절하며 활용하기, 필요하다.

한편으로, [당면한 관심]은 극대형, 즉 완전히 푹 빠진다. 물론 처음에는 여기저기 관심을 갖는다. 그런데 어느 순간 마음의 준비가 되면, 혹은 예기치 않게 표적이 생길 성 싶으면 그야말로 끝도 없이 몰입하게 된다. 아마 당해본 사람은 잘 알 거다. 이게 자칫하면 집착의 경지에 이르게 되고, 그러다 보면 파멸적이 될 소지도 다분하다. 그러니 조심해. 솔직히 나도 나를 잘 몰라.

그렇다면 [당면한 관심]을 뒤집는 게 좋겠다. 여기에는 극소형, 즉 '동류동호(同類同號)' 계열의 조치가 무난하다. 정공법으로 밀어붙이는. "내가 살면서 여러 번, 뭐 하나에 딱 꽂혀 봤잖아. 그때 좋았던가? 사실, 지금 돌이켜보면 즐거운 추억이기도 해. 그런데 그때는 내가 좀 많이 망가졌어. 이렇게 몇 번 더 망가지면 심신이 피폐해질 대로 피폐해져서 앞으로는 혹시 더 이상 재기 불능 상태에 빠지는 거 아냐? 이제는 내가 십대도 아니고 말이야. 그러니 적당히 하자. 앞으로 해야 할 일이 좀 많아? 힘을 잘 분배하자고, 앙?"이라는 식으

로. 이와 같이 하고 싶은 일들에 골고루 관심주기, 필요하다.

셋째, 여기서 제시된 <역법(逆法)>은 다음과 같다. 이를 적용한 건, 이런 경우에는 해당 감정을 반대로 해소하는 방식이 때에 따라 상당히 효과적이기 때문이다. 물론 가능한 방식은 여럿이다.

우선, 성모 마리아의 경우에는 [주변의 부담감], [미래에 대한 격정], 그리고 [가슴 떨리는 충격]을 한 조로 묶었다. 이들을 선택한 건, 전방위적인 압박에 마음이 흔들릴 위험성을 방지하기 위해서이다. 참고로, 이들만 고려하면 '기운의 정도'는 '음기'가 강하다. 이는 전체 기운과 통한다.

순서대로 말하자면, 그녀의 마음속에서 [주변의 부담감]은 윤상, 즉 그저 그러려니 한다. 물론 애초에 하나님의 아들을 잉태했다는 소문은 내게 엄청난 부담이었다. 주변의 눈빛이 그야말로 예사롭지 않았다. 이상한 소문도 돌았고, 오해도 많이 받았다. 억울한 일도 많았고, 언성을 높일 일도 있었다. 그런데 이제는 아무렇지 않다. 시간이 많이 지난 것도 아닌데… 아마도 따뜻한 온기를 간직한 이 아이 때문인가 보다. 그런데 이 아이는 앞으로 또 어떤 종류와 강도의 시선을 견뎌야 할 것인가? 아, 생각만 해도 끔찍하다.

그렇다면 그녀에게 지속되는 압박을 털어내기 위해서는 그러한 '마음의 작동방식', 즉 [주변의 부담감]을 여러모로 관련짓는 게 효과적이다. 비유컨대, 원래보다 더 강하게 반대로 밀어붙이는 것이다. 여기에는 극담상, 즉 '동류이호(同類異號)' 계열의 조치가 적합하다. 부담감을 줄여주는. "기본적으로 왜 이런 시선이 존재하겠어? 이게 다 앞으로 나와 내 아이가 감당할 사명이 엄중하기 때문이잖아? 공인이 뭐 그냥 공인인가? 온갖 종류의 억측과 해석이 난무하는

이 시공에서 더더욱 굳은 심지를 보여줘야지. 앞으로 해야 할 일들이 세상 곳곳에 미칠 파급력, 그야말로 어마어마하잖아? 이걸 다 하나씩 말해줘? 그럼, 가까이 와봐"라는 식으로. 이와 같이 공적인 영향력을 고려하기, 필요하다.

한편으로, [미래에 대한 걱정]은 원형, 즉 있는 듯 없는 듯하다. 물론 유심히 살펴보면 걱정이 산더미다. 앞으로 별의별 사건사고가 많을 텐데, 특히나 자식 둔 부모로서 어찌 앞날이 걱정되지 않으랴? 그런데 그 걱정, 거기서 그만이다. 즉, 별 문제를 일으키지 않는다. 왜냐하면 난 이미 걱정을 붙들어 맺기 때문이다. 하나님 안에서. 종국에는 그분께서 우리 가족을 지켜주실 테니까. 그렇겠지?

그렇다면 [미래에 대한 걱정]을 전환하는 게 좋겠다. 여기에는 극상방, 즉 '이류(異類)' 계열의 조치가 필요하다. 기분을 전환하는. "하나님께서 지켜주시는 거 맞지. 그런데 그게 이 세상에서의 화복일지, 수난 이후에 천국의 영광일지는 도무지 알 길이 없어. 괜히 속물인 양, 굳이 캐묻기도 뭐하고… 중요한 건, 영생의 복은 따 놓은 당상이라는 거야. 그런데 웬 걱정? 그것도 일종의 사치야, 사치! 차라리 이 복을 누리지 못하는 자들을 걱정해야지 말이야. 알간?" 이라는 식으로. 이와 같이 도리어 남을 걱정하기, 필요하다.

한편으로, [가슴 떨리는 충격]은 명상, 즉 눈앞에 선하다. 갑자기 찾아온 천사의 말 한 마디에 내 얼마나 가슴이 철렁했는지 그때 그 순간, 도무지 잊으려야 잊을 수가 없다. 그런데 앞으로 그런 충격을 또 받을 수 있을지는 잘 모르겠다. 지금은 마음에 굳은살이 많이 박여서… 그러고 보면 나 참 많이 변했다. 아, 이제는 정녕 그때 그 시절로 다시는 돌아갈 수가 없단 말인가? 이러다 마침내 그때의 생생함이 퇴색하면 어떡하지?

그렇다면 [가슴 떨리는 충격]을 전환하는 게 좋겠다. 여기에는 극유상, 즉 '동류이호(同類異號)' 계열의 조치가 적합하다. 부담감을 줄여주는. "맞아, 그때는 정말 충격 그 자체였지. 그런데 지금은 일면 그러려니 하는 마음도 생겼어. 왜냐하면 벌써 지나간 일이고, 이런 일이 또다시 일어난다 해서 그만큼 충격 받지는 않을 거니까. 그리고 그건 당연해. 난 과거를 살지 않거든. 그러니 지나간 일에 너무 연연할 이유가 없어. 앞으로는 그때와 완전히 다른 종류의 충격이 나를 기다리고 있다고. 즉, 이를 예비하자. 그리고 잘 연단하자. 자, 가자. 그분의 이름으로"라는 식으로. 이와 같이 지나간 과거에 편안하기, 필요하다.

다음, 레베카 휠런의 경우에는 [한편으로 걱정], [주변의 압박], 그리고 [앞으로의 근심]을 한 조로 묶었다. 이들을 선택한 건, 남모를 마음의 압박에 흔들릴 위험성이 있기 때문이다. 참고로, 이들만 고려하면 '기운의 정도'는 '음기'가 강하다. 이는 전체 기운과 상반된다. 주의를 요한다.

순서대로 말하자면, 그녀의 마음속에서 [한편으로 걱정]은 종형, 즉 굳이 남에게 터놓지 않는다. 물론 얼핏 보면 솔직하게 내 마음을 다 얘기하는 성격인 것만 같다. 하지만, 알고 보면 그게 꼭 그렇지도 않다. 오히려, 감추고 싶은 면이 여럿이다. 그동안 부끄러운 행동도 참 많이 했고. 결국, 대외적으로 통용되는 자신의 모습이 전부라고 믿어서는 안 된다. 내가 얼마나 신비로운데. 문제는 나도 참 걱정이 많다. 아이고…

그렇다면 이에 잡아먹히지 않으려면 그러한 '마음의 작동방식', 즉 [한편으로 걱정]을 확실히 전환하는 게 효과적이다. 비유컨

대, 원래보다 더 강하게 반대로 밀어붙이는 것이다. 여기에는 극측방, 즉 '이류(異類)' 계열의 조치가 필요하다. 기분을 전환하는. "내가 걱정이 많다 하면 웃는 사람들, 꼭 있다. 그만큼 솔직하고 낙천적으로 보인 모양이다. 그런데 말이다. 열 길 물속은 알아도 한 길 사람 속은 모른다고 했다. 그런데 걱정을 걱정 자체로 보여주는 건 사실 나답지 않다. 재미없다. 그러면 기왕에 이걸 재료로 삼아 여러 가지 흥미로운 사건사고를 만들어보자. 내가 이런 거 좀 잘하잖아. 기대해봐"라는 식으로. 이와 같이 원래의 기운을 창의적으로 활용하기, 필요하다.

한편으로, [주변의 압박]은 노상, 즉 이제는 지겹다. 사람들이 왜 이렇게 단순하냐. 자신들의 시대적인 한계 속에 머무르며 도무지 혁신이 뭔 줄 모른다. 그저 알량한 자기 기득권을 최대한 길게 유지하기에만 급급할 뿐이지. 게다가, 내가 자기들이 원하는 꼭두각시가 되기를 바라고, 참 어처구니가 없다. 아직도 나를 모르나. 그리고 다가올 시대를 그렇게 예감을 못하나. 정말 답답하다. 그런데 혹시 내가 답답한 건 뭐 없겠지?

그렇다면 [주변의 압박]을 전환하는 게 좋겠다. 여기에는 극담상, 즉 '동류이호(同類異號)' 계열의 조치가 적합하다. 부담감을 줄여주는. "알고 보면 그들이 저러는 게 다 이유가 있어. 자기들이 잃을 게 두려운 거거든. 그게 뭐냐고? 아이고, 한두 개가 아니야. 그래, 내가 이 기회에 하나하나 엮어서 한 눈에 이해 가능하도록 총체적인 지형도를 그려줄게. 종이랑 펜 좀 줘봐. 기왕이면 종이는 커야 돼"라는 식으로. 이와 같이 상대방의 의중을 견적내기, 필요하다.

한편으로, [앞으로의 근심]은 건상, 즉 그저 시큰둥하다. 물론 근심은 하늘을 찌른다. 솔직히 내 앞날이 참으로 걱정이다. 아직까

지 좌충우돌 공회전만 열심히 하고 있으니. 그런데 참 이상하다. 머리로는 분명히 걱정 맞는데, 가슴으로는 막상 그러던지 말든지 신경 안 쓴다. 도무지 관심이 없는 건지. 아, 이거 내가 너무 무딘 거아냐? 혹시, 정신분열? 극한상황이라 그만 미쳐버렸나? 감정아, 너도 생각 좀 해!

그렇다면 [앞으로의 근심]을 전환하는 게 좋겠다. 여기에는 극 습상, 즉 '동류동호(同類同號)' 계열의 조치가 무난하다. 정공법으로 밀어붙이는. "아, 지금 머리와 가슴이 따로 놀고 있구나. 물론 똑같을 순 없지만 나름대로 어울리며 춤을 춰야 인생이 재밌는데… 그런데 이거 혹시 내가 상처받을까봐 방어모드 돌입한 거 아냐? 군이 모른 척 도외시하며 회피하는. 아, 느낌 온다. 괜찮아. 그냥 받아들여. 그리고 좀 울어. 그러고 나면 속이 좀 후련할 거야. 그때 다시 얘기해. 이리 와. 안아줄게"라는 식으로. 이와 같이 상황을 직면하고 목 놓아 울기, 필요하다.

물론 여기까지 다룬 조절법이 전부는 아니다. 이외에도 범위와 방식은 무척이나 다양하다. 그에 따른 효과는 서로 다르게 마련이고. 하지만, 언젠가는 판단하고 실행해야 할 때가 온다. 감정은 우리가 성숙할 때까지 기다려주지 않는다. 그래서 항상 준비된 자세가 필요하다. 여러 안을 가진 채로.

'농담비'와 관련해서, '그림 42'에서는 [벗어나는 한가로움], 그리고 '그림 43'에서는 [직면하는 패기]가 문제적이다. 나는 여기에 제시된 '비교표'에서 전자의 경우에는 농상을 극농상으로 전환하는 '동류동호' 계열의 <순법>, 그리고 후자의 경우에는 담상을 극횡형으로 전환하는 '이류' 계열의 <순법>을 제안했다. 즉, 성모 마리아에게

는 "가끔씩 여행 떠나는 거, 정말 좋지! 그래봐야 어차피 맡은 일은 철저히 수행하니 난 자격이 충분해. 그러니 충분히 여행하자고.", 그리고 레베카 휠런에게는 "내가 좀 뻣뻣하게 행동하니까 사람들이 자꾸 오해하던데? 알고 보면 내가 얼마나 구수한데. 이리 와봐. 말 좀 섞으면 바로 느낌 오잖아?"라는 식으로 마음을 북돋았다.

그런데 내 목소리는 과연 유효할까? 그리고 누구에게? 내 마음 길을 따르면 우선은 그럴 법하다. 그렇다면 이제 중요한 것은 실천이다. 일상의 <동작>으로, <생각>으로, <활동>으로. 그러다 보면 '내일의 나'는 드디어 '오늘의 나'가 된다. 마음을 한껏 고양하는 시간, 손바닥 사이에 기운의 공을 하나 만든다. 그리고는 바람을 넣었다 뺐다 한다. 그게 바로 생명이다.

질감: 피부가 촉촉하거나 건조하다

- 시작하는 마음 vs. 얼어붙은 마음

▲ 그림 44
조르주 드 라 투르(1593-1652),
〈참회하는 막달라 마리아〉, 1750

▲ 그림 45
〈지배자의 두상〉, 이란 추정,
BC 2300-2000

　　<감정조절표>의 '습건비'에 따르면, 현재 내 '특정 감정'을
돌이켜볼 때 감상에 젖는다면, 비유컨대 질감이 윤기나는 경우에는
'음기'적이다. 반면에 무미건조하다면, 비유컨대 질감이 우둘투둘한
경우에는 '양기'적이다.

　　이와 관련해서 '그림 44'의 [과거에 대한 반성]은 <u>습상</u>으로 '음
기', 그리고 '그림 45'의 [냉각된 질책]은 <u>건상</u>으로 '양기'를 드러낸다.
전자는 그동안 저지른 자신의 과오를 몹시 부끄러워하며 자조적으
로 깊이 반성하는 관조적인 성향이고, 후자는 주변에서 이어지는

ESMD	그림 44	그림 45
약식	esmd(+1)=[과거에 대한 반성]습상, [과거의 부끄러움]극종형, [피폐한 삶의 혐오]노상, [악령의 두려움]원형, [인생의 좌절감]탁상, [인생의 허무함]직형, [명상의 소중함]농상, [고귀한 사랑]심형, [순종의 의지]극대형, [대적하는 각오]극전방, [새 삶의 희망]극균형, [구원의 충격]강상, [천국의 기대]극상방	esmd(-9)=[냉각된 질책]건상, [솟구치는 적의]방형, [저항의 의욕]노상, [난감한 충격]극종형, [은근한 고통]곡형, [냉혹한 현실의 상처]유상, [주변에 대한 고민]극소형, [총체적인 의심]담상, [방책의 갈구]하방, [영광의 환희]탁상, [업보의 비애]천형, [몰려드는 우울]후방, [부여잡는 책임감]극앙방
직역	'전체점수'가 '+1'인 '양기'가 강한 감정으로, [과거에 대한 반성]은 감상에 젖고, [과거의 부끄러움]은 나 홀로 매우 간직하며, [피폐한 삶의 혐오]는 이제는 피곤하고, [악령의 두려움]은 가만두면 무난하며, [인생의 좌절감]은 이제는 어렴풋하고, [인생의 허무함]은 대놓고 확실하며, [명상의 소중함]은 딱히 다른 관련이 없고, [고귀한 사랑]은 누구라도 그럴 듯하며, [순종의 의지]는 여기에만 매우 신경을 쓰고, [대적하는 각오]는 매우 호전주의적이며, [새 삶의 희망]은 여러모로 말이 되고, [구원의 충격]은 아직도 충격적이며, [천국의 기대]는 매우 이상주의적이다.	'전체점수'가 '-9'인 '음기'가 강한 감정으로, [냉각된 질책]은 무미건조하고, [솟구치는 적의]는 이리저리 부닥치며, [저항의 의욕]은 이제는 피곤하고, [난감한 충격]은 나 홀로 매우 간직하며, [은근한 고통]은 이리저리 꼬고, [냉혹한 현실의 상처]는 이제는 받아들이며, [주변에 대한 고민]은 두루 매우 신경을 쓰고, [총체적인 의심]은 별의별 게 다 관련되며, [방책의 갈구]는 현실주의적이고, [영광의 환희]는 이제는 어렴풋하며, [업보의 비애]는 나라서 그럴 법하고, [몰려드는 우울]은 회피주의적이며, [부여잡는 책임감]은 자기중심적이다.
시각	'전체점수'가 '+1'인 '양기'가 강한 감정으로, [과거에 대한 반성]은 질감이 윤기나고, [과거의 부끄러움]은 세로폭이 매우 길며, [피폐한 삶의 혐오]는 오래되어 보이고, [악령의 두려움]은 사방이 둥글며, [인생의 좌절감]은 색상이 흐릿하고, [인생의 허무함]은 외곽이 쫙 뻗으며, [명상의 소중함]은 형태가 연하고, [고귀한 사랑]은 깊이폭이 깊으며, [순종의 의지]는 전체 크기가 매우 크고, [대적하는 각오]는 매우 앞으로 향하며, [새 삶의 희망]은 대칭이 매우 잘 맞고, [구원의 충격]은 느낌이 강하며, [천국의 기대]는 매우 위로 향한다.	'전체점수'가 '-9'인 '음기'가 강한 감정으로, [냉각된 질책]은 질감이 우둘투둘하고, [솟구치는 적의]는 사방이 각지며, [저항의 의욕]은 오래되어 보이고, [난감한 충격]은 세로폭이 매우 길며, [은근한 고통]은 외곽이 구불거리고, [냉혹한 현실의 상처]는 느낌이 부드러우며, [주변에 대한 고민]은 전체 크기가 매우 작고, [총체적인 의심]은 형태가 진하며, [방책의 갈구]는 아래로 향하고, [영광의 환희]는 색상이 흐릿하며, [업보의 비애]는 깊이폭이 얕고, [몰려드는 우울]은 아래로 향하며, [부여잡는 책임감]은 매우 가운데로 향한다.

순법	esmd(-1)=[인생의 좌절감]탁상, [인생의 허무함]직형, [명상의 소중함]농상 R<[인생의 좌절감]극탁상(i), [인생의 허무함]극측방(iii), [명상의 소중함]극천형(iii)	esmd(-4)=[난감한 충격]극종형, [은근한 고통]곡형, [냉혹한 현실의 상처]유상 R<[난감한 충격]극극극하방(iii), [은근한 고통]극극균형(ii), [냉혹한 현실의 상처]극유상(i)
잠법	esmd(+2)=[새 삶의 희망]극균형, [구원의 충격]강상, [천국의 기대]극상방 R=[새 삶의 희망]비형(i), [구원의 충격]천형(iii), [천국의 기대]극하방(i)	esmd(+1)=[냉각된 질책]건상, [솟구치는 적의]방형, [저항의 의욕]노상 R=[냉각된 질책]습상(i), [솟구치는 적의]소형(ii), [저항의 의욕]명상(ii)
역법	esmd(-5)=[과거에 대한 반성]습상, [과거의 부끄러움]극종형, [피폐한 삶의 혐오]노상, [악령의 두려움]원형 R>[과거에 대한 반성]극측방(iii), [과거의 부끄러움]극극극심형(ii), [피폐한 삶의 혐오]극건상(ii), [악령의 두려움]극전방(iii)	esmd(-3)=[업보의 비애]천형, [몰려드는 우울]후방, [부여잡는 책임감]극앙방 R>[업보의 비애]극횡형(ii), [몰려드는 우울]극측방(ii), [부여잡는 책임감]극측방(i)

실책에 어이없어 하며 이를 넓은 마음으로 이해해주기를 더 이상 거부하는 강직한 성향이다. 따라서 '탁명비'는 이 둘을 비교하는 명확한 지표성을 획득한다.

그런데 '기운의 정도'는 상대적이고 복합적이다. 따라서 총체적으로 판단해야 한다. 이를테면 '비교표'에 따르면, 이 둘의 전반적인 마음의 기운은 결국 뒤집혔다. 즉, '그림 44'는 '양기', 그리고 '그림 45'는 '음기'를 띤다. 물론 그 안을 들여다보면 여러 감정의 여러 기운이 티격태격 난리가 난다. 그야말로 기운생동의 장이 따로 없다.

이제 본격적으로 이 둘의 마음을 열어보자. 우선, '그림 44', <참회하는 막달라 마리아(The Penitent Magdalen)>의 '기초정보'는 이렇다. 이는 조르주 드 라 투르(Georges de La Tour)의 작품이다. 그는 17세기에 활동한 프랑스 작가이다. 루이 13세(Louis XIII, 1601 – 1643)의 궁정 화가이기도 했다. 그는 종교화와 풍속화를 많이

제작했다. 하지만, 여러 작품이 유실되었고, 몇몇 작품은 작가추정이다. 당대에는 인기가 있었으나 사후에 한동안 잊혔다가 20세기 초에 재발견된 경우라서 더욱 그렇다.

그가 잊힌 이유에 대해서는 유행의 급변, 긴 전쟁, 악독한 인간성 등, 여러 설이 있다. 물론 그 말고도 역사에서 잊힌 좋은 작가는 분명히 차고도 넘친다. 패자부활전이랄까, 작가 입장에서는 그래도 재조명받았으니 그나마 안도해야 하는 것인지.

작품 속 인물은 막달라 마리아이다. 원래 그녀는 몸을 파는 사람으로 알려져 있다. 그런데 성경에 나오는 예수님의 발에 값비싼 향유를 바르며 회개한 여인이 바로 그녀라는 설이 유력하다. 그동안 일곱 귀신에게 시달렸으나 예수님이 물리쳤다고 한다. 그 후에 예수님을 추종하는 열렬한 제자이자 성녀가 되었다. 성경에 따르면 그녀는 십자가에 못 박혀 고통 받는 예수님 곁에 있었고, 사후에는 무덤을 찾아 제일 먼저 부활한 예수님을 만났다. 일설에 따르면 예수님의 승천 이후에는 동굴 깊숙이 들어가 30년간 고행을 지속하며 마음수련을 했다고 한다.

미술관에 따르면, 이 작품에서 거울은 허영심, 해골은 죽음, 그리고 촛불은 영적인 깨달음을 의미한다. 이는 당대에는 당연한 도상이었다. 요즘으로 보자면, 마치 '장미는 열정, 백합은 순결'과 같은 식의 꽃말처럼.

정리하면, 막달라 마리아는 어둠 속에서 해골을 무릎에 올려놓은 후에 깍지 낀 손으로 그 정수리를 누르고는 불꽃이 타오르는 촛불과 그게 비친 거울 방향을 차분히 응시한다. 그리고 인생의 부질없음을 곱씹으며 기왕이면 남은 인생을 의미 있게 살고자 결단한다. 물론 현실적으로 그동안 꼬이고 꼬였던 일들이 다 해결된 건

아니다. 하지만, 마음먹기에 따라 세상이 달라 보인다고 했던가? 그래서 그런지 이제는 왠지 모르게 참 홀가분하다.

그렇다면 우리는 여기서 질풍노도의 어린 시절을 보내며 악령에 사로잡혀 마음고생도 많이 했지만, 이제는 하나님을 영접하고 회개하는 **새롭게 태어난 마음**속으로 빙의한다. 물론 이제 시작이다. 새 생명을 얻었으니 내 인생에 완전히 새로운 사명이 생겼다. 즉, 앞으로 해야 할 일이 엄청나다. 하지만, 지금은 모든 걸 다 내려놓고 깊이 참회하며 고요하게 명상하는 나만의 시간이다. 자, 여러분, 조금만 소리 내도 거슬릴 수 있으니까요. 정말 조심해서 이동합니다. 핸드폰은 당연히 묵음이예요!

다음, '**그림 45**', <지배자의 두상(Head of a ruler)>의 '기초정보'는 이렇다. 이는 작가미상이다. 작품 속 인물은 지배자로 추정된다. 하지만, 언제, 어디서, 누구를 지배했는지는 확실하지 않다.

미술관에 따르면, 이 작품이 제작된 장소와 시기는 확실하지 않다. 양식상으로 추정할 뿐. 하지만, 확실한 사실은 이 거대한 얼굴은 독립된 작품이 아니다. 남아있는 자국을 보면 아마도 얼굴에 걸맞은 육중한 몸에 붙어있었을 것이다. 그리고 신전의 용도로 사용되었을 것이다. 하지만, 당대에 공경되었던 특정 신이라고 특정할 근거는 부족하다.

그렇다면 그는 과연 누구일까? 세상을 호령하는 당대의 정치인, 혹은 권력자였을까? 혹은, 난세를 극복한 역사적인 영웅이었을까? 아니면, 세상을 통치하는 전지전능한 신일까? 밝혀진 게 없다니, 예술적 상상력을 더욱 발동할 수밖에.

이와 같이 역사는 이미 벌어진 과거의 실제 사건을 발굴한다

면, 예술은 앞으로 가능한 미래의 마음 길을 제시한다. 이 둘은 물론 이상적으로는 엎치락뒤치락하는 생산적인 동료이다.

정리하면, 지배자는 수년 간에 걸쳐 피비린내 나는 지독한 유혈사태를 겪었으나 자신의 왕국을 마침내 평정했다. 그리고 태평성대를 구가하기 위해 물심양면으로 노력했다. 그런데 또 다른 시련이 찾아왔다. 이번에는 외부의 적이 아니라, 내부의 적이 문제다. 사방에서 측근의 비리가 불거진 것이다. 그래서 반대파들이 다시금 성화를 부리는 데 딱히 변명할 구실이 없다. 아, 난감하다. 그렇게 책잡히지 말라고 주의를 주며 단속했건만, 하필이면 가족까지 연루되다니. 비유컨대, 난생 처음 맛보는 양파 껍질? 이게 단순히 나만 억울하다고 넘어갈 문제가 아닌데…

그렇다면 우리는 여기서 나름대로 정직하게 열심히 살며 능력을 발휘해왔으나, 주변 관리에 실패해 **난감한 와중에 결단이 필요한 마음**속으로 빙의한다. 물론 이 사태와 관련해서 보다 나은 해결책은 분명히 있을 것이다. 따라서 그 무엇보다 슬기로운 통찰이 요구되는 시점이다. 한편으로, 입 주변의 근육은 더욱 경직되며 눈빛이 공허해지니 하필이면 속마음을 다 들킬까봐 걱정이다. 그러니 일거수일투족에 조심하자. 이와 같이 지금 상황이 엄중하니 여러분도 특별히 조심하시구요, 여기 옆길로 해서 이렇게 들어가십니다. 자, 이쪽으로요.

<감정조절표>의 '전체점수'는 다음과 같다. '**그림 44**'의 막달라 마리아는 방탕한 젊은 시절을 보냈으며 악령에 시달리는 등, 큰 고통을 받았으나 하나님의 구원의 손길을 느끼고는 개과천선(改過遷善)하여 의욕적으로 새 삶을 꿈꾸니 '양기'적이다. 그런데 한편으

로는 틈만 나면 자신을 찬찬히 돌아보는 시간이 중요하니 침착하고 사려 깊다. 이 작품에서도 자기 마음 깊은 곳에서 한없이 소요하는 모습이다.

반면에 '그림 45'의 지배자는 젊은 시절에는 자신의 의지를 저돌적으로 관철시키며 원하는 바를 성취하지 않고는 못 베기는 성격이었으나, 자신의 왕국을 통치하면서 이제는 빼도 박도 못하는 사안 등으로 인해 전 방위적으로 수세에 몰려 매사에 방어적이 되었으니 '음기'적이다. 그런데 한편으로는 아직도 젊은 시절의 기세가 남아있으니 결코 상대의 바람을 호락호락하게 들어줄 상대는 아니다. 물론 나와 다른 '사고의 작동방식'으로 이야기를 창작하는 것은 언제라도 가능하다.

'포괄적인 평가'는 다음과 같다. 이는 '비교표'의 <직역>을 <의역>한 것이다. 막달라 마리아는 요즘 틈만 나면 [과거에 대한 반성]을 하며 눈물을 쏟는다. 물론 용기가 없어선지 아무에게나 선뜻 [과거의 부끄러움]을 고백하지는 못했다. 솔직히 나는 스스로 [피폐한 삶의 혐오]에 너무 오랫동안 찌들었다. 이제는 생각만 해도 신물 날 정도로… 그래도 다행인 건, 이제는 [악령의 두려움]이 예전 같지 않은 게 무탈하다. 그동안 나를 옥죄어 왔던 [인생의 좌절감]도 좀 흐릿해졌고. 요즘은 다른 그 무엇보다도 [인생의 허무함]이 내 폐부를 찌른다. 그래도 한 순간의 일탈을 가능케 하는 독보적인 [명상의 소중함] 탓에 그나마 살만 하다. 이는 하나님을 만나며 생겨난 [고귀한 사랑] 때문에 가능해진 일이다. 누구나 그렇듯이. 그리고 내 [순종의 의지]는 예사롭지 않다. 그야말로 온 마음을 점령했다. 악의 무리에 [대적하는 각오]는 어느 누구보다도 원기충천하고. 더불어, 하나님을 바라며 설계한 [새 삶의 희망]은 참 그럴듯하고 당연하다.

물론 애초에 [구원의 충격]이 준 파장은 결코 잊을 수가 없다. 이와 같이 [천국의 기대]에 현실의 시름은 그만 물 건너갔다. 나는 주야장천 하늘만 바라보니까.

　반면에 지배자는 주변의 거듭된 실책에 결국 [냉각된 질책]을 무덤덤하게 쏟아낸다. 물론 [솟구치는 적의]는 내 마음을 이리저리 괴롭힌다. 하지만, 젊은 시절의 [저항의 의욕]을 그대로 보여주기에는 이제 좀 지친 게 사실이다. 그런데 남들이 내 [난감한 충격]을 눈치 채는 것은 어떻게든 막아야 한다. 그러다 보니 별의별 [은근한 고통]이 내 마음을 복잡하게 뒤틀어놓는다. 그래도 [냉혹한 현실의 상처]는 그럴 만하니 이제 견딜 수 있다. 그러나 [주변에 대한 고민]은 아직도 오만가지다. 다방면으로 [총체적인 의심]은 끝없이 파생되고… 그래도 가장 시급한 건, [방책의 갈구]를 통해 현실적인 방안을 마련하는 일이다. 아, [영광의 환희]는 이제 아련한 기억이다. 그동안 저지른 [업보의 비애]라 생각하니 모든 게 내 탓이다. 어떻게 하면 이 [몰려드는 우울]감을 피할 수 있을까? 그래도 차마 자신을 부정하고 싶지는 않은지 뭐라도 [부여잡는 책임감]을 내세우며 전전긍긍하는구나.

　이제 구체적으로 <감정조절법>을 적용해보자. 첫째, 여기서 제시된 <순법(順法)>은 다음과 같다. 이를 적용한 건, 이런 경우에는 해당 감정을 차라리 더 과하게 쏟아내는 방식이 때에 따라 상당히 효과적이기 때문이다. 물론 가능한 방식은 여럿이다.

　우선, 막달라 마리아의 경우에는 [인생의 좌절감], [인생의 허무함], 그리고 [명상의 소중함]을 한 조로 묶었다. 이들을 선택한 건, 새로운 마음가짐이 흐트러지지 않고 앞으로도 잘 유지되었으면 해

서다. 참고로, 이들만 고려하면 '기운의 정도'는 '음기'가 강하다. 이는 전체 기운과 상반된다. 주의를 요한다.

순서대로 말하자면, 막달라 마리아의 마음속에서 [인생의 좌절감]은 탁상, 즉 이제는 흐릿한 기억이다. 물론 하나하나 있었던 일들, 다 기억난다. 하지만, 더 이상 또렷하지 않다. 게다가, 머릿속에서만 잠시 떠오를 뿐, 비교적 마음의 동요가 크진 않다. 그래도 생각해보면, 그동안 정말 방황이 심했고, 인생의 쓴 잔도 많이 맛봤다. 하는 일도 매번 이상하게 꼬였다. 즉, 내가 만족하는 삶을 살지 못하고 남들에게 유린되었을 뿐이다. 만약에 아직도 기억이 생생하다면 참 고통스러울 것이다. 설마 다시 수면 위로 떠오르진 않겠지?

그렇다면 그녀의 마음에 안정감을 주기 위해서는 자신의 '마음의 작동방식', 즉 [인생의 좌절감]을 지우는 게 효과적이다. 여기에는 극탁상, 즉 '동류동호(同類同號)' 계열의 조치가 무난하다. 정공법으로 밀어붙이는. "그러고 보니 요즘 내가 새 생명을 얻어 하도 바쁘다 보니까 날이 갈수록 옛날 생각이 안 나네. 뭐, 아쉽지도 않아. 이러다 어디 적어놓지 않으면 어느 순간 까맣게 잊어버리겠는 걸? 물론 그래도 좋아. 1도 아쉽지 않으니까. 잘 가"라는 식으로. 이와 같이 훌훌 털고 자연스럽게 망각하기, 필요하다.

한편으로, [인생의 허무함]은 직형, 즉 빼도 박도 못하는 엄연한 사실이다. 물론 예전에도 마음은 항상 허했다. 그런데 그때는 그 사실을 굳이 외면하려 했다. 삶의 목표가 없어서 그랬는지. 하지만, 지금은 다르다. 하나님을 만나고부터는 세상 삶에 대해 별 미련이 없기에. 그렇다! 세상 삶이 부질없으니 더더욱 하나님을 찾아야 한다. 천국의 삶은 결단코 허무하지 않으리라. 음, 정말 그렇겠지? 여기에 하도 익숙해져서 잘 상상이 안 가네.

그렇다면 [인생의 허무함]을 동기 부여의 기회로 삼는 게 좋겠다. 여기에는 극측방, 즉 '이류(異類)' 계열의 조치가 필요하다. 기분을 전환하는. "생각해보면, 허무함이란 꽤나 좋은 음식이야. 내가 새로운 일을 시작하도록 힘을 주니까. 맛이 참 자극적이란 말이지… 허무하지 않았으면 그저 안분지족(安分知足)의 삶을 지향했을 텐데, 지금은 뭘 추구하고 싶어 안달이 났잖아? 도대체 여기 뭐가 들었기에 이런 기분이 들지? 내 체질이 바뀐 게 정답인가? 여하튼, 지금 나 하고 싶은 거 되게 많아!"라는 식으로. 이와 같이 기왕이면 탄력 받아 일 벌이기, 필요하다.

한편으로, [명상의 소중함]은 농상, 즉 일상으로부터의 도피다. 요즘 나 바쁘다. 여러 가지 새로운 일들을 시작했다. 그런데 간만에 의욕적으로 활동하다 보니 가끔씩 머리에 부하가 걸린다. 그때가 되면 군말 없이 하던 일을 멈추고 이와는 관련 없는 생뚱맞은 휴식의 여유를 충분히 즐겨야 한다. 그래야 지치지 않고 하고 싶은 일을 오랫동안 누리며 살 수 있다. 물론 쉬는 데는 다양한 방식이 있다. 개중에 가장 효과적인 게 바로 명상이다. 실제로 이를 수련하다 보니 세상이 훨씬 투명하게 보인다. 그리고 마음이 정화되며 새 힘이 난다. 정말 감사하다. 그런데 앞으로도 이 효과가 계속 지속되겠지, 설마?

그렇다면 [명상의 소중함]을 특별한 나로 만드는 게 좋겠다. 여기에는 극천형, 즉 '이류(異類)' 계열의 조치가 필요하다. 기분을 전환하는. "명상은 외부적인 효과가 아니야. 아플 때 먹는 화학적인 약이 아니라고. 오히려, 그건 내 안의 자생적인 힘이야. 부작용도 없고, 내성도 안 생기며, 올곧이 나 자신이 되는. 그러니 내가 강화될수록 효과는 더욱 강해지게 마련!"이라는 식으로. 이와 같이 내

안의 잠재력을 마주하기, 필요하다.

　　다음, 지배자의 경우에는 [난감한 충격], [은근한 고통], 그리고 [냉혹한 현실의 상처]를 한 조로 묶었다. 이들을 선택한 건, 자칫 잘못하면 마음이 와르르 무너질 위험성이 있기 때문이다. 참고로, 이들만 고려하면 '기운의 정도'는 '음기'가 강하다. 이는 전체 기운과 통한다.

　　순서대로 말하자면, 지배자의 마음속에서 [난감한 충격]은 극종형, 즉 어떻게든 비밀이다. 나는 왕국을 통치하는 수장이다. 그리고 지금 온갖 상황이 내게 불리하게 돌아가는 것은 엄연한 현실이다. 이러다 까딱 잘못하면 폭도의 무리들에게 왕국이 넘어가게 생겼다. 그럴수록 침착해야 한다. 나약한 모습을 보여 좋을 게 없다. 그러면 어떻게든 그곳을 공략하며 비집고 들어오려 할 테니까. 그러니 굳이 드러나는 쓸데없는 표정을 감추자. 그런데 내가 지금 처신을 잘하고 있는 게 맞겠지? 당황한 나의 약점을 저들이 눈치 채면 그때는 정말 큰일인데…

　　그렇다면 그가 위기상황을 슬기롭게 넘기기 위해서는 자신의 '마음의 작동방식', 즉 [난감한 충격]에 적극적으로 대처하는 방안을 마련하는 게 효과적이다. 여기에는 극극극하방, 즉 '이류(異類)' 계열의 조치가 필요하다. 기분을 전환하는. "아무 생각 없다가 갑자기 발각되면 흠칫 놀라며 내 속을 드러내게 돼. 그러니 때에 따라 어떻게 대처하는 것이 좋을지 현실적인 방안을 만들고 모의실험을 돌려보며 만전을 기해야지. 물론 흠이 있다든지 어색한 연기는 내 사전에 없어. 그동안 갈고 닦은 연기의 비법, 간만에 또 사용해봐야겠네. 자, 연습해보자"라는 식으로. 이와 같이 일촉즉발의 상황에 철

저히 대비하기, 필요하다.

한편으로, [은근한 고통]은 곡형, 즉 참으로 복합적이다. 고통을 주는 대상, 다시 말해 적이 명확하면 나도 좋겠다. 너 죽든지 나 죽든지 한판 해보며 제거를 노리면 되니까. 그런데 지금 상황이 도무지 그게 아니다. 이를테면 당장 내 표정을 관리하는 것부터가 고통이다. 그동안 표현하고 싶은 거 다 표현하며 살았는데… 게다가, 내 가족이 내게 적이 될 수는 없는 일이다. 오히려, 그들의 잘못을 어찌 감싸지 않을 수 있겠는가? 그러고 보니 이러지도 저러지도 못하고 정말 심란하다. 아이고, 힘들어.

그렇다면 [은근한 고통]을 여러모로 해석하는 게 좋겠다. 여기에는 극극균형, 즉 '동류이호(同類異號)' 계열의 조치가 적합하다. 부담감을 줄여주는. "난감하다고 해서 그저 그러려니 하고 마음 놓고 있으면 안 돼. 그 근원을 추적해서 제거 가능한 건 확실히 없애버려야지. 이를테면 지금 내가 왜 표정 관리를 해야겠어? 그리고 누가 왜 하필이면 굳이 이 시점에서 내 가족을 문제 삼는 거야? 이와 같이 상황과 맥락을 분석하며 총체적인 이해를 감행하다 보면 문제의 구조가 확연히 떠오를 거야. 그러면 이제 간단해. 누굴 넘어뜨려야 하는지. 아니, 최소한 내가 어떻게 대처해야 하는지"라는 식으로. 이와 같이 애매한 현상을 명쾌하게 정리하기, 필요하다.

한편으로, [냉혹한 현실의 상처]는 유상, 즉 이제는 체념하고 받아들인다. 현실을 부정할 수는 없는 일이다. 그리고 나도 살면서 냉혹했던 순간이 참 많았다. 따지고 보면 그래서 지금 이 자리까지 온 거고. 그래, 현실은 피비린내 나는 암투의 현장이다. 어제도 그랬고, 오늘도 그렇고, 내일도 또 그럴 것이다. 그러니 너무 비통해 할 필요 없다. 개인적으로 쓰라리긴 하지만 당연한 삶의 과정으로

받아들이는 수밖에. 그런데 솔직히 나 많이 아프다.

　그렇다면 [냉혹한 현실의 상처]를 인정하고 편안한 마음을 품는 게 좋겠다. 여기에는 극유상, 즉 '동류동호(同類同號)' 계열의 조치가 무난하다. 정공법으로 밀어붙이는. "내 마음의 상처가 깊어. 어쩌면 앞으로 치유 불가능할 지경인지도 몰라. 그런데 이를 어쩌랴? 벌써 엎질러진 물인 것을. 즉, 상처가 계속 곪으면 죽을 것이요, 잘 치료하면 나을 거야. 그런데 거기까지야. 그 이상 마음 쓰면 나만 손해지. 이해해. 그리고 앞으로가 중요해"라는 식으로. 이와 같이 수긍할 건 수긍하며 미련 없기, 필요하다.

　둘째, 여기서 제시된 <잠법(潛法)>은 다음과 같다. 이를 적용한 건, 이런 경우에는 해당 감정을 반대로 해소하는 방식이 때에 따라 상당히 효과적이기 때문이다. 물론 가능한 방식은 여럿이다.

　우선, 막달라 마리아의 경우에는 [새 삶의 희망], [구원의 충격], 그리고 [천국의 기대]를 한 조로 묶었다. 이들을 선택한 건, 긍정적인 기운이 더욱 삶을 풍요롭게 하길 바라기 때문이다. 참고로, 이들만 고려하면 '기운의 정도'는 '양기'가 강하다. 이는 전체 기운과 통한다.

　순서대로 말하자면, 그녀의 마음속에서 [새 삶의 희망]은 극균형, 즉 이 이상 그럴듯할 수는 없다. 물론 이와 같은 희망이 전혀 없던 시절에는 결코 이해할 수 없었다. 하지만, 하나님을 만나며 내 삶은 그야말로 송두리째 바뀌었다. 그리고 그 연유와 목적을 알기 위해 열심히 공부했다. 그렇게 시간이 흐르고 새로운 꿈을 꾸니 이제는 모든 게 확실하다. 결국에는 하나님 안에서 합력하여 선을 이루게 마련이다. 아마 그렇겠지?

그렇다면 스스로의 확신을 강화하기 위해서는 자신의 '마음의 작동방식', 즉 [새 삶의 희망]을 뒤집는 게 효과적이다. 비유컨대, 원래와는 반대로 감정을 수축하거나 이완하는 것이다. 여기에는 비형, 즉 '동류동호(同類同號)' 계열의 조치가 무난하다. 정공법으로 밀어붙이는. "물론 내가 아는 지식은 여기까지야. 하나님의 높으신 뜻을 어찌 다 알 수가 있을꼬. 나름대로 이해하고는 있지만 그야말로 조족지혈(鳥足之血)이지. 그러니 도무지 예측 불가능한 숭고함에 고개 숙이며 내 마음을 활짝 열자고. 모든 걸 다 알 수는 없는 일이니. 그래서 더욱 감사해"라는 식으로. 이와 같이 불가해한 신비로움을 찬양하기, 필요하다.

한편으로, [구원의 충격]은 강상, 즉 내 평생 결코 잊을 수가 없다. 어찌 나 같은 사람을… 과거를 돌이켜보면 정말 부끄러울 뿐이다. 하나님이 나를 선택하신 이유, 솔직히 아직도 잘 모르겠다. 그날의 기억, 아… 살다 보면 정말 이런 일도 있구나. 엄청난 사건 앞에서 말 그대로 온 심신이 얼어붙으니 도무지 뭘 어찌할 수가 없었다. 확실한 건, 하나님의 뜻은 광대하고 오묘하다. 그런데 내 구원 티켓, 당연히 유효하겠지?

그렇다면 [구원의 충격]을 개인화시키는 게 좋겠다. 여기에는 천형, 즉 '이류(異類)' 계열의 조치가 필요하다. 기분을 전환하는. "내게 강림하신 하나님은 특별히 내게 오신 분이야. 즉, 내가 아무리 자격이 없다고 우겨도, 하나님께서는 나보다 나를 더 잘 아신다고. 그러니 그분 앞에서는 세상 논리가 전혀 소용이 없어. 게다가, 오로지 내가 감당해야 할 사명을 주셨어. 가슴 뭉클해"라는 식으로. 이와 같이 특별한 관계에 무한히 감사하기, 필요하다.

한편으로, [천국의 기대]는 극상방, 즉 한없이 초월적이다. 이를

테면 천국의 맛을 본 내게 세상 쾌락은 한 없이 초라하다. 그동안 왜 그렇게 물질적인 보상이나 육체적인 관계에 내 영혼을 자발적으로 잠식당했는지 참… 그런데 당연하다. 이 세상에는 너머의 황홀경과 견줄 만한 매력이 도무지 존재하지 않는다. 생각만 해도 가슴 떨리는 그곳, 실제로 가보면 지금보다 한 술 더 뜰 거야. 상상을 초월할 만큼. 아, 당장 가고 싶다. 여기 싫어!

그렇다면 [천국의 기대]를 뒤집는 게 좋겠다. 여기에는 극하방, 즉 '동류동호(同類同號)' 계열의 조치가 무난하다. 정공법으로 밀어붙이는. "하지만, 난 여기에 좀 더 머물러야 돼. 기왕이면 짧은 인생, 끝날까지 하나님의 사역을 잘 감당하고 가야지. 그렇게 기다린 만큼 천국의 열매는 맛날 거야. 그러니 이 기대감을 가지고 여기서 당장 해야 할 일을 해보자. 자, 뭐부터 어떻게 하면 좋을까?"라는 식으로. 이와 같이 남은 생을 알차게 살아보기, 필요하다.

다음, 지배자의 경우에는 [냉각된 질책], [솟구치는 적의], 그리고 [저항의 의욕]을 한 조로 묶었다. 이들을 선택한 건, 이러다가 자칫하면 마음의 의욕을 잃을 위험성이 있기 때문이다. 참고로, 이들만 고려하면 '기운의 정도'는 '양기'가 강하다. 이는 전체 기운과 상반된다. 주의를 요한다.

순서대로 말하자면, 그의 마음속에서 [냉각된 질책]은 건상, 즉 이제는 남 얘기 같다. 너무 황당하니 현실감이 떨어질 정도다. 싸늘함만이 남아 정적이 감돌 뿐, 더 이상 이에 대해 왈가왈부 하고 싶은 의욕이 없다. 연민의 마음도 전혀 동하지 않고. 이러다가는 이세상에 완전히 흥미를 잃을 것만 같다. 어쩌면, 이는 책망할 수 없는 단계에 이르러 결국에는 자기정당화의 기재가 발동된 것인지도.

물론 용서해줄 생각은 추호도 없다. 그런데 이게 최선이겠지? 그래도 괜찮겠지?

　그렇다면 그가 최선의 선택을 하기 위해서는 자신의 '마음의 작동방식', 즉 [냉각된 질책]을 뒤집는 게 효과적이다. 비유컨대, 원래와는 반대로 감정을 수축하거나 이완하는 것이다. 여기에는 습상, 즉 '동류동호(同類同號)' 계열의 조치가 무난하다. 정공법으로 밀어붙이는. "유체이탈 화법을 유발하는 메마른 감정은 양날의 검이야. 이를테면 화가 나면 이를 표현할 줄도 알아야 하거든. 그래야 숨통이 트이고 정신이 들어. 솔직히 억울하지? 응. 많이 울컥해. 그럼 우선은 울자. 그리고 툴툴 털고 다시금 나를 돌아보자. 굳이 먼저 감정을 잘라버릴 필요는 없잖아? 때에 따라 활용도 해봐야지"라는 식으로. 이와 같이 생생한 감정을 되살리기, 필요하다.

　한편으로, [솟구치는 적의]는 방형, 즉 고삐 풀린 망아지다. 그야말로 사방으로 휘저으며 분출할 기세다. 그래서 더더욱 마음을 닫은 모양이다. 속마음을 한 번 표현하기 시작하면, 쌓였던 불만이 확 터져 나오면서 나 스스로 주체하지 못하고 파멸의 길을 걸을까봐 스스로 두려웠던 것이다. 아, 그런데 밖으로는 숨기고 안으로는 억누르기가 정말 보통 힘든 일이 아니다. 이러다가 뭔 일 나겠다. 결국 여기까지인 건가?

　그렇다면 [솟구치는 적의]를 뒤집는 게 좋겠다. 여기에는 소형, 즉 '동류이호(同類異號)' 계열의 조치가 적합하다. 부담감을 줄여주는. "지금 적개심이 강하긴 해. 그런데 여기에 온 힘을 쏟는다면 잃을 게 너무 많아. 이보다 더 중요한 일이 산적해 있는데. 게다가, 이런 나를 보여줄 경우, 적에게 꼬투리 잡히기가 딱 좋아. 그러니 지금은 이뿐만 아니라 총체적으로 신경을 골고루 분산해야 해. 이

난국에 살아남으려면 있는 감정 한꺼번에 다 소모하지 말고 지긋이 평정심을 유지하며 더 나은 기회가 찾아올 훗날을 도모해야지”라는 식으로. 이와 같이 여러 사안을 동시에 슬기롭게 고려하기, 필요하다.

한편으로, [저항의 의욕]은 노상, 즉 더 이상 예전 같지 않다. 젊을 때는 나만한 사람도 없었다. 담력도 엄청났지만, 호기심이 넘쳤다. 그래서 어떻게든 상대를 파악하고 무력화하며 짜릿한 쾌감을 맛봤다. 그런데 그것도 반복되다 보니, 재미가 시들해졌다. 게다가, 정상의 자리에 한번 오르다 보니, 공격이 아니라 방어를 해야만 하는 현실이 도무지 성에 차지 않는다. 그래, 끝까지 가 봤다. 다 이루었다. 이제는 내려갈 일만 남았지. 암, 이렇게 의욕 상실?

그렇다면 [저항의 의욕]을 뒤집는 게 좋겠다. 여기에는 명상, 즉 ‘동류이호(同類異號)’ 계열의 조치가 적합하다. 부담감을 줄여주는. “젊은 날의 혈기가 아직도 눈에 선해. 적장의 목을 베었을 때의 떨림이 심장박동수를 높여주고. 그래, 아직 난 늙지 않았어. 게다가, 내게는 이만한 병력이 있잖아? 그리고 지략에 능해. 걱정 마라. 젊은 날이 무색하게 저 놈들을 혼내줄게. 아, 끓어 올라. 간만이네. 아직 녹슬지 않았어. 좋아”라는 식으로. 이와 같이 이전의 나를 호출하며 경쟁하기, 필요하다.

셋째, 여기서 제시된 <역법(逆法)>은 다음과 같다. 이를 적용한 건, 이런 경우에는 해당 감정을 반대로 해소하는 방식이 때에 따라 상당히 효과적이기 때문이다. 물론 가능한 방식은 여럿이다.

우선, 막달라 마리아의 경우에는 [과거에 대한 반성], [과거의 부끄러움], [피폐한 삶의 혐오], 그리고 [악령의 두려움]을 한 조로 묶었

다. 이들을 선택한 건, 이제는 지나간 어두운 과거가 아직도 지대한 영향을 끼칠 위험성을 방지하기 위해서이다. 참고로, 이들만 고려하면 '기운의 정도'는 '음기'가 강하다. 이는 전체 기운과 상반된다. 주의를 요한다.

순서대로 말하자면, 그녀의 마음속에서 [과거에 대한 반성]은 습상, 즉 눈물이 그칠 줄 모른다. 이는 영원한 내 업보, 즉 인생에서 사라지지 않을 과거다. 물론 기억에서는 점점 흐릿해진다. 하지만, 그건 더욱 큰 문제다. 내가 잊는다고 해서 과거가 물거품처럼 사라지는 것은 아니기에. 결국, 잊지 말고 기억하고, 내가 놓친 부분까지 모두 다 속죄해야 한다. 나는 죄인이다. 아무리 납작하게 엎드려도 그 사실에는 변함이 없다. 아, 아무 일도 못하겠다. 그저 고개를 조아리며 눈물을 흘리는 수밖에.

그렇다면 과도한 압박에 현재가 망가지지 않기 위해서는 그러한 '마음의 작동방식', 즉 [과거에 대한 반성]이 앞으로의 계획에 자극이 되는 게 효과적이다. 비유컨대, 원래보다 더 강하게 반대로 밀어붙이는 것이다. 여기에는 극측방, 즉 '이류(異類)' 계열의 조치가 필요하다. 기분을 전환하는. "진정으로 속죄하려면 앞으로 더욱 잘해야지. 이를테면 죄의식이 있기에 더더욱 새로운 삶을 살고자 노력하는 거야. 세상은 작용, 반작용의 법칙이 작동하는 삶의 현장이 잖아. 예컨대, 마음 한번 눌려보지 않고 의욕을 불러일으키기란 결코 쉽지 않을 걸? 그러니 감사하게 잘 활용하자. 거창한 계획을 세워보자고"라는 식으로. 이와 같이 깊숙이 눌린 만큼 탄력받기, 필요하다.

한편으로, [과거의 부끄러움]은 극종형, 즉 터놓기가 차마 민망하다. 정말 부끄럽게 살았다. 그때도 막연히 그런 내 자신이 부끄러

웠다. 하지만, 차마 벗어날 수 없었다. 그런데 새 삶을 살게 된 지금, 과거를 돌이켜보는 일은 심호흡이 필요하다. 문득문득 생각날 때마다 몸서리쳐진다. 그런데 남들이 알면 어떡하지? 나 홀로 벌거벗겨져 세상의 한 가운데로 매몰차게 던져진 느낌이다. 아, 알아도 모른 척 좀 해주세요. 제발이요.

그렇다면 [과거의 부끄러움]을 전환하는 게 좋겠다. 여기에는 극극극심형, 즉 '동류이호(同類異號)' 계열의 조치가 적합하다. 부담감을 줄여주는. "과연 나 홀로 죄인일까? 아니야. 하나님 앞에 우리는 모두 다 죄인이거든. 과연 내 죄가 가장 극악무도할까? 아니야. 나는 최소한 솔직했어. 과연 죄인은 구원받을 수 없을까? 아니야. 하나님은 우리를 사랑하시거든. 그러니 감격, 그 자체야"라는 식으로. 이와 같이 하나님 앞에 누구나 다 마찬가지이기, 필요하다.

한편으로, [피폐한 삶의 혐오]는 노상, 즉 찌들대로 찌들었다. 얼마나 오랫동안 스스로 나를 부정해왔는지 알 수가 없다. 그야말로 내 인생은 망가질 대로 망가졌다. 물론 남들이 망치기도 했다. 하지만, 더 큰 폭력은 바로 내게로부터 나왔다. 인정할 수 없는 인생, 그건 나 자신을 차마 쓰레기통에 통째로 던져버리고도 모자라 끝까지 짓밟아 가루를 내버리는 무자비한 짓이었다. 그런데 그런 생활이 오래다. 아이고, 이제는 짓밟을 힘도 없다. 다 귀찮다. 그러면 다 끝난 건가? 괜찮겠지?

그렇다면 [피폐한 삶의 혐오]를 전환하는 게 좋겠다. 여기에는 극건상, 즉 '동류이호(同類異號)' 계열의 조치가 적합하다. 부담감을 줄여주는. "그동안 참 힘도 많이 썼어. 그렇게 열심히 자기부정하려면 말이야. 그런데 참 웃기지? 뭐가 그렇게 중요하다고… 아니, 지금 삶이 그때랑 똑같아? 그리고 그때가 왜 지금의 발목을 잡아야

하는데? 그러고 보니 뭐, 웃기지도 않아. 지나가버린 삶, 그냥 신경 꺼. 지가 뭐라고"라는 식으로. 이와 같이 지나간 과거에 시큰둥하기, 필요하다.

한편으로, [악령의 두려움]은 원형, 즉 두루뭉술하다. 예전에는 뼛속까지 저미는 살기가 정말 장난이 아니었는데… 물론 아직도 악령의 기억은 생생하다. 하나도 아니고 일곱이었으니, 이게 참 예사로운 일은 아니다. 적어도 숫자로는 나만한 사람 없을 걸? 그런데 희한한 건 이젠 별로 무섭지 않다. 솔직히 하나님의 주권으로 악령이 꽁무니 빼는 모습, 정말 가관이었다. 그리고 깨달았다. 아, 제들도 별 거 아니구나. 그런데 혹시 앞으로도 쭉 그렇겠지? 그때 내가 괜히 떨었겠어?

그렇다면 [악령의 두려움]을 전환하는 게 좋겠다. 여기에는 극전방, 즉 '이류(異類)' 계열의 조치가 필요하다. 기분을 전환하는. "제들이 계속 날 만만하게 보면, 내가 약해지거나 방심한 틈을 타또 한 번 내 인생에 끼어들어와 보려고 시도할 지도 몰라. 그런데 과연 내가 그렇게 만만할까? 아니, 하나님도 방심하실까? 거 참, 그냥 눈치 보지 말고 이리 와. 맞장 뜨자고. 계속 염두에 두는 것도 귀찮아. 그러니 당장!"이라는 식으로. 이와 같이 강력하고 호기롭게 맞불 놓기, 필요하다.

다음, 지배자의 경우에는 [업보의 비애], [몰려드는 우울], 그리고 [부여잡는 책임감]을 한 조로 묶었다. 이들을 선택한 건, 여러모로 끝없는 압박에 결국에는 마음이 산산조각 날 위험성이 있기 때문에 그렇다. 참고로, 이들만 고려하면 '기운의 정도'는 '음기'가 강하다. 이는 전체 기운과 통한다.

순서대로 말하자면, 그의 마음속에서 [업보의 비애]는 천형, 즉 모든 게 다 내 탓이다. 젊을 때는 세상 한번 바꿔보겠다고 손에 피를 참 많이도 묻혔다. 이유야 어찌되었건 내게 원한이 서린 사람들, 주변에는 아직도 차고도 넘친다. 그동안 많이도 제거했지만 가문을 다 박멸할 수는 없었으니. 게다가, 친인척 관리도 참 못했다. 지금 와서 돌이켜보면, 그동안 고생 많았으니 마음껏 누리라는 호혜적인 심리가 작용한 거 같다. 아이고, 이를 어쩌나. 이제는 사방에서 날 못 잡아먹어서 안달이다. 그럴 만하다. 이게 다 내가 초래한 일이니.

그렇다면 여기서 무너지지 않기 위해서는 그러한 '마음의 작동 방식', 즉 [업보의 비애]를 확실히 전환하는 게 효과적이다. 비유컨대, 원래보다 더 강하게 반대로 밀어붙이는 것이다. 여기에는 극횡형, 즉 '동류이호(同類異號)' 계열의 조치가 적합하다. 부담감을 줄여주는. "꿍하고 있으며 홀로 다 감내하려 한다면 그저 넋 놓고 당할 수밖에 별 도리가 없어. 이 난국을 타개하려면 우선, 믿을 수 있는 사람들과 깊은 대화가 필요해. 그래, 살다 보면 내가 잘한 것도 있고, 못한 것도 있게 마련이지. 그래도 나름대로는 청운의 꿈을 안고 세상을 개혁하려는 대의가 강했어. 게다가, 이를 수긍하고 나를 지지하는 이들도 많은 게 사실이야. 맞아, 이들을 더 이상 실망시킬 수는 없는 일이지. 자, 모여 봐"라는 식으로. 이와 같이 책임감을 느끼며 지지층을 바라보기, 필요하다.

한편으로, [몰려드는 우울]은 후방, 즉 가능하면 피하고 싶다. 우울증 앞에 장사 없다. 완전히 사람 한 방에 훅 가게 만드네. 제대로 잡아먹는다. 바쁘게 살 때는 그게 그토록 무서운 줄은 꿈에도 상상하지 못했다. 그저 여유로운 자의 사치이거나, 나약해빠진 남의 얘기로만 간편하게 치부했다. 게다가, 젊은 시절의 난 대의를 추

구하며 가슴 설렜다. 그런데 이제는 부질없다. 그토록 꿈꾸던 정의가 사실은 입신양명(立身揚名)을 위한 허울 좋은 구실에 불과했음을 깨달은 순간, 몰려오는 자괴감과 이에 뒤따르는 밑도 끝도 없는 우울감에 정말 미쳐버리겠다. 아마도 결국, 더럽기로는 내가 누구보다 한 술 더 뜬 모양이다. 다 의미 없다. 왜 사냐…

그렇다면 [몰려드는 우울]을 전환하는 게 좋겠다. 여기에는 극측방, 즉 '동류이호(同類異號)' 계열의 조치가 적합하다. 부담감을 줄여주는: "우울감이라니, 어릴 때는 잘 몰랐던 새로운 기운이네. 그런데 힘 빼는 데는 정말 일가견이 있는 듯해. 도대체 이놈을 내가 어떻게 처치하지? 같이 살기에는 궁합이 안 맞아 완전 생지옥이고, 죽든지 죽이든지 사생결단을 해야 하는 상황이야. 그런데 혹시 말이야. 만약에 생포하기라도 하면 길들여서 적재적소에 잘 활용할 수 있을까? 결국에는 내가 주종 관계를 고수하며 주체적으로 부려먹으면 그만인데, 그러면 과연 뭐로? 이거 알면 대박, 노벨상 수상감이야. 우선, 한가하게 시나 한 편 써보고 시작할까? 아니면 그림? 중요한 건, 내 삶의 주인은 나야. 나라고"라는 식으로. 이와 같이 우울증에 자극받아 예술혼을 불사르기, 필요하다.

한편으로, [부여잡는 책임감]은 극앙방, 즉 나 중심적이다. 내 주변에는 내가 지켜야 할 사람들이 많다. 이를테면 내 가문 전체가 나를 응원하고 의지한다. 내게 충성하는 주변의 다른 가문들도 그렇고. 게다가, 전국의 수많은 무고한 백성들을 생각하면 아, 목이 멘다. 그래, 결단코 그들을 지켜야 한다. 그런데 그러려면 우선은 내가 살아야지. 나는 거룩한 이 나라의 수장 아니던가? 그러니 굳은 심지를 가지고 큰 걸음으로 나아가자. 그런데 나를 비난하는 이들은 도대체 뭐지? 다 타국의 첩자들? 숫자가 좀 많은데… 이거 혹시

알고 보니 결국에는 내가 가진 걸 절대로 내려놓지 못하는 이기심?

그렇다면 [부여잡는 책임감]을 전환하는 게 좋겠다. 여기에는 극측방, 즉 '동류동호(同類同號)' 계열의 조치가 무난하다. 정공법으로 밀어붙이는. "여기에 과도하게 몰입하면 자칫 눈이 멀어 오히려 대사를 그르칠 수도 있어. 융통성 있는 시각도 제한되고. 결국, 여기서 중요한 건, 책임감이 그저 알량한 정당화의 자기 확신으로 끝나서는 안 돼. 오히려, 실제로 그들을 책임질 수 있는 기가막힌 행동으로 드러나야지. 그러려면 당장 펼칠 수 있는 묘안이 필요해. 으흠…"이라는 식으로. 이와 같이 기묘하게 판세를 뒤집기, 필요하다.

물론 여기까지 다룬 조절법이 전부는 아니다. 이외에도 범위와 방식은 무척이나 다양하다. 그에 따른 효과는 서로 다르게 마련이고. 하지만, 언젠가는 판단하고 실행해야 할 때가 온다. 감정은 우리가 성숙할 때까지 기다려주지 않는다. 그래서 항상 준비된 자세가 필요하다. 여러 안을 가진 채로.

'습건비'와 관련해서, '그림 44'에서는 [과거에 대한 반성], 그리고 '그림 45'에서는 [냉각된 질책]이 문제적이다. 나는 여기에 제시된 '비교표'에서 전자의 경우에는 습상을 극측방으로 전환하는 '이류' 계열의 <역법>, 그리고 후자의 경우에는 건상을 습상으로 전환하는 '동류동호' 계열의 <잠법>을 제안했다. 즉, 막달라 마리아에게는 "무작정 우는 게 능사는 아니야. 결국 중요한 건, 이를 통해 뭘 만들어내느냐는 것이지. 와, 할 게 좀 많아?" 그리고 지배자에게는 "솔직히 이 정도면 마음을 닫고 냉할 수밖에 없는 게 사실이지. 그런데 한편으로는 이런 현실에 울컥하기도 해. 그러니 우선은 마음 좀 먼저 녹이고 보자"라는 식으로 마음을 북돋았다.

그런데 내 목소리는 과연 유효할까? 그리고 누구에게? 내 마음 길을 따르면 우선은 그럴 법하다. 그렇다면 이제 중요한 것은 실천이다. 일상의 <동작>으로, <생각>으로, <활동>으로. 그러다 보면 '내일의 나'는 드디어 '오늘의 나'가 된다. 세상이 가라앉는 시간, 어깨를 밖으로, 그리고 뒤로 활짝 젖히며 소리를 낸다. 아, 심장이 뛴다. 다시 젖힌다. 그리고 거기 한동안 머문다.

1 후전: 뒤로 물러나거나 앞으로 튀어나오다

　 - 절절한 마음 vs. 속 쓰린 마음

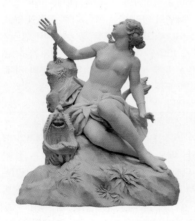

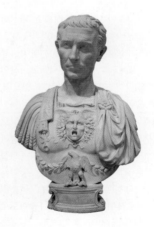

▲ 그림 46
도미니코 구이디(1625-1701),
〈안드로메다와 바다 괴물〉, 1694

▲ 그림 47
안드레아 페루치(1465-1526),
〈율리우스 카이사르(BC 100-44)〉,
1512-1514

ESMD	그림 46	그림 47
약식	esmd(+3)=[당면한 무서움]극후방, [밑바닥 좌절]강상, [처절한 난감]극천형, [당하는 억울함]비형, [억눌린 한탄]극횡형, [끓어오르는 애달픔]습상, [삶에의 의지]극대형, [정직한 소망]직형, [구원의 바람]방형, [설마 하는 기대]청상, [부모에 대한 미련]측방, [창의적인 열정]농상, [인생의 음미]탁상	esmd(-8)=[욱하는 성질]극전방, [제거의 살기]극하방, [끓어오르는 질책]극균형, [주변에 대한 고민]소형, [위기의식의 불안]방형, [나약한 두려움]극종형, [반동의 쓸쓸함]노상, [비판의 상처]유상, [내면의 나약함]농상, [치부의 부끄러움]명상, [인생의 살벌함]건상, [인생의 집착]극천형, [위기 모면의 기대]곡형, [몸보신의 소망]극앙방
직역	'전체점수'가 '+3'인 '양기'가 강한 감정으로, [당면한 무서움]은 매우 회피주의적이고, [밑바닥 좌절]은 아직도 충격적이며, [처절한 난감]은 나라서 매우 그럴 법하고, [당하는 억울함]은 뭔가 말이 되지 않으며, [억눌린 한탄]은 남에게 매우 터놓고, [끓어오르는 애달픔]은 감상에 젖으며, [삶에의 의지]는 여기에만 매우 신경을 쓰고, [정직한 소망]은 대놓고 확실하며, [구원의 바람]은 이리저리 부닥치고, [설마 하는 기대]는 아직은 신선하며, [부모에 대한 미련]은 임시변통적이고, [창의적인 열정]은 딱히 다른 관련이 없으며, [인생의 음미]는 이제는 어렴풋하다.	'전체점수'가 '-8'인 '음기'가 강한 감정으로, [욱하는 성질]은 매우 호전주의적이고, [제거의 살기]는 매우 현실주의적이며, [끓어오르는 질책]은 여러모로 말이 되고, [주변에 대한 고민]은 두루 신경을 쓰며, [위기의식의 불안]은 이리저리 부닥치고, [나약한 두려움]은 나 홀로 매우 간직하며, [반동의 쓸쓸함]은 이제는 피곤하고, [비판의 상처]는 이제는 받아들이며, [내면의 나약함]은 딱히 다른 관련이 없고, [치부의 부끄러움]은 아직도 생생하며, [인생의 살벌함]은 무미건조하고, [인생의 집착]은 나라서 매우 그럴 법하며, [위기 모면의 기대]는 이리저리 꼬고, [몸보신의 소망]은 자기중심적이다.
시각	'전체점수'가 '+3'인 '양기'가 강한 감정으로, [당면한 무서움]은 매우 아래로 향하고, [밑바닥 좌절]은 느낌이 강하며, [처절한 난감]은 깊이폭이 매우 얕고, [당하는 억울함]은 대칭이 잘 안맞으며, [억눌린 한탄]은 가로폭이 매우 넓으며, [끓어오르는 애달픔]은 질감이 윤기나고, [삶에의 의지]는 전체 크기가 매우 크며, [정직한 소망]은 외곽이 쫙 뻗고, [구원의 바람]은 사방이 각지며, [설마 하는 기대]는 신선해 보이고, [부모에 대한 미련]은 옆으로 향하며, [창의적인 열정]은 형태가 연하고, [인생의 음미]는 색상이 흐릿하다.	'전체점수'가 '-8'인 '음기'가 강한 감정으로, [욱하는 성질]은 매우 앞으로 향하고, [제거의 살기]는 매우 아래로 향하며, [끓어오르는 질책]은 대칭이 매우 잘 맞고, [주변에 대한 고민]은 전체 크기가 작으며, [위기의식의 불안]은 사방이 각지고, [나약한 두려움]은 세로폭이 매우 길며, [반동의 쓸쓸함]은 오래되어 보이고, [비판의 상처]는 느낌이 부드러우며, [내면의 나약함]은 형태가 연하고, [치부의 부끄러움]은 색상이 생생하며, [인생의 살벌함]은 질감이 우둘투둘하고, [인생의 집착]은 깊이폭이 매우 얕으며, [위기 모면의 기대]는 외곽이 구불거리고, [몸보신의 소망]은 매우 가운데로 향한다.

순법	esmd(+2)=[당하는 억울함]비형, [억눌린 한탄]극횡형, [끓어오르는 애달픔]습상 R<[당하는 억울함]극횡형(ii), [억눌린 한탄]극극극측방(iii), [끓어오르는 애달픔]극하방(iii)	esmd(-2)=[주변에 대한 고민]소형, [위기의식의 불안]방형, [나약한 두려움]극종형 R<[주변에 대한 고민]극원형(ii), [위기의식의 불안]극횡형(ii), [나약한 두려움]극극극원형(ii)
잠법	esmd(-3)=[당면한 무서움]극후방, [밑바닥 좌절]강상, [처절한 난감]극천형 R=[당면한 무서움]극측방(ii), [밑바닥 좌절]극앙방(iii), [처절한 난감]극전방(iii)	esmd(-1)=[욱하는 성질]극전방, [제거의 살기]극하방, [끓어오르는 질책]극균형 R=[욱하는 성질]극하방(ii), [제거의 살기]극담상(iii), [끓어오르는 질책]측방(iii)
역법	esmd(+5)=[삶에의 의지]극대형, [정직한 소망]직형, [구원의 바람]방형, [설마 하는 기대]청상 R>[삶에의 의지]극극극하방(iii), [정직한 소망]극유상(iii), [구원의 바람]극소형(ii), [설마 하는 기대]극농상(ii)	esmd(-4)=[인생의 집착]극천형, [위기 모면의 기대]곡형, [몸보신의 소망]극앙방 R>[인생의 집착]극극극심형(i), [위기 모면의 기대]극직형(i), [몸보신의 소망]극담상(iii)

　　<감정조절표>의 '후전비'에 따르면, 현재 내 '특정 감정'을 돌이켜볼 때 회피주의적이라면, 비유컨대 뒤로 향하는 경우에는 '음기'적이다. 반면에 호전주의적이라면, 비유컨대 앞으로 향하는 경우에는 '양기'적이다.

　　이와 관련해서 '그림 46'의 [당면한 무서움]은 극후방으로 '음기', 그리고 '그림 47'의 [욱하는 성질]은 극전방으로 '양기'를 드러낸다. 전자는 자신에게 닥친 엄중한 상황 앞에서 어찌할 바를 모르며 두려워하는 태도이고, 후자는 감히 아랫것들이 자신을 해하려는 상황을 주시하며 본때를 보여주려는 태도다. 따라서 '후전비'는 이 둘을 비교하는 명확한 지표성을 획득한다.

　　그런데 '기운의 정도'는 상대적이고 복합적이다. 따라서 총체적으로 판단해야 한다. 이를테면 '비교표'에 따르면, 이 둘의 전반적인 마음의 기운은 결국 뒤집혔다. 즉, '그림 46'은 '양기', 그리고 '그림 47'은 '음기'를 띤다. 물론 그 안을 들여다보면 여러 감정의 여러 기

운이 티격태격 난리가 난다. 그야말로 기운생동의 장이 따로 없다.

　　이제 본격적으로 이 둘의 마음을 열어보자. 우선, '그림 46', <안드로메다와 바다 괴물(Andromeda and the Sea Monster)>의 '기초정보'는 이렇다. 이는 도미니코 구이디(Domenico Guidi)의 작품이다. 그는 17세기에 활동한 이탈리아 작가이다. 여러 조각품을 남겼으나, 이에 대한 사료가 빈약하다.

　　미술관에 따르면, 이 작품은 이탈리아 모데나의 한 공작(Francesco II d'Este)의 의뢰로 제작되었으나, 아쉽게도 작품이 완성되기 전에 공작이 사망했다고 전해진다. 그런데 이 작품은 원래 피에르-에티엔느 모노(Pierre-Étienne Monnot, 1657-1733)의 작품으로 알려졌다. 하지만, 연구 결과, 도미니코 구이디가 원작자임이 밝혀졌다. 참고로, 도미니코 구이디는 피에르-에티엔느 모노의 조언자(mentor)였다.

　　작품 속 인물은 최근에 와서야 안드로메다(Andromeda)임이 밝혀졌다. 그녀는 그리스 신화에 등장하는 에티오피아의 왕인 케페우스(Cepheus)와 그의 아내인 카시오페이아(Cassiopeia)의 딸이다. 그런데 카시오페이아의 오만함으로 인해 격노한 자연의 정령인 님프(Nymph)들과 바다의 신인 포세이돈(Poseidon)의 공격으로 제국은 초토화되고, 결국에는 신탁에 따라 그녀의 딸이 바다 괴물의 제물로 대신 바쳐지게 되었다. 카시오페이아가 바다의 님프들보다 자신이 훨씬 아름답다고 사방에 자랑하고 다녔던 것이 화근이었다. 한편으로, 원래는 자신이 아니라 자신의 딸, 즉 안드로메다의 미모를 자랑했다는 설도 있다.

　　그런데 아로그스의 왕의 딸인 인간 다나에(Danae)와 그녀에게

접근하기 위해 잠시 황금비로 변신한 최고신인 제우스(Zeus) 사이에서 낳은 반신반인인 페르세우스(Perseus)가 그녀를 구출해주고는 그녀와 결혼한다. 메두사(Medusa)의 목을 벤 후에 귀환하던 중, 해변 바위 위에서 쇠사슬에 묶여있는 그녀의 모습을 보고는 바로 반한 것이다. 그녀에게 접근해서 그가 한 유명한 말은 다음과 같다. "절대 안돼요! 당신에게 이런 쇠사슬은. 연인의 마음을 묶어주는 경우라면 괜찮겠지만." 아, 좀 느끼하다.

그런데 안드로메다가 자신의 신세를 하소연하던 중에 마침 바다 괴물이 출현했다. 그러자 페르세우스는 그녀의 부모에게 즉석에서 결혼을 허락 받고는 괴물과 대적해서 승리했다. 그리고 둘이 결혼식을 올리는데, 그녀의 약혼자였던 피네우스(Phineus)가 공격했다. 그러자 우선 그녀의 아버지가 이를 말리며, 오히려 그녀를 구원하지 않고 방관한 그를 탓한다. 다음, 페르세우스는 전리품으로 가지고 돌아가던 메두사의 목을 보여주고, 바로 피네우스와 그의 무리는 돌로 변한다. 그와 그녀는 사후에 하늘로 올라가 별자리가 된다. 이와 같이 그리스 신화는 그들이 우리 마음속에 영원히 기억되기를 기대한다.

결국, 이 작품은 그에게 아직 구출되기 직전의, 영웅의 구원을 바라는 그녀의 모습을 보여준다. 물론 신화는 구전되며 조금씩 이야기가 달라진다. 하지만, 만약에 앞의 이야기대로라면 이 장면은 바로 그의 기름기 줄줄 흐르는 고백 이후에 괴물이 나타났는데, 그가 그녀의 부모님에게 득달같이 달려가 엉겁결에 결혼을 허락받고는 이제 괴물을 처단하러 오기 직전의, 그야말로 일촉즉발의 긴장감이 가장 고조된 순간을 그렸다. 예컨대, 그가 조금만 늦게 온다면 결혼이고 뭐고 그녀는 괴물에게 찢겨 목숨을 부지하지 못했을 것이다.

정리하면, 안드로메다는 카시오페이아의 딸로 세상에 둘도 없는 절세의 미인 유전자를 물려받았다. 그런데 자신의 어머니의 주책으로 인해 억울하게도 죽음의 위기를 맞이한다. 주변에서는 어쩔 줄 몰라 다들 전전긍긍하거나, 차마 고개를 돌리고 숨죽일 뿐이고. 그러나 불행 중 다행으로 그녀는 마침 지나가던 페르세우스를 사로잡는다. 한 미모 하는 자태와 서글픈 한탄, 게다가 부모의 동의마저 일사천리로 진행된 것이다. 휴… 됐죠? 이제 도와줘요! 역시나 이런 상황에서마저도 언제나 확실한 거래는 중요한 모양이다. 뭐, 목숨이 오가는 일이었으니 현실적으로 이해가 안 가는 것도 아니지만…

한편으로, 페르세우스는 세상에서 둘째가라면 서러울 절세의 미인인 다나에에게서 태어났다. 추측컨대, 그의 미적 기준은 자신의 어머니로 인해 한없이 높았을 것이다. 자신의 아버지인 제우스만 봐도 그만 어머니의 미모에 넘어가서 수단과 방법을 가리지 않고 그녀를 취하지 않았던가? 그러니 이 모든 게 다 부전자전(父傳子傳)이다.

그런데 이번에는 그 성격이 좀 다르다. 이를테면 제우스는 '사람의 법'으로 보면 불법적(?)으로 어머니를 취했다. 하필이면 신이라 말을 못해서 그렇지… 하지만, 이번 건은 '사람의 법'으로 보아도 고귀한 사랑을 지키기 위해 극악무도한 괴물로부터 연인을 구출해내는 합법적(?)인 기회다. 즉, 바로 정당화된다. 칭찬도 받을 수 있고. 솔직히 페르세우스는 신과 사람 사이에서 태어난 반신반인으로 완벽한 신이 아니기에 아무래도 인생을 살면서 마냥 초법적으로 군림하기에는 한계가 크다. 결국, 우연찮게 눈앞에 나타난 이 호재는 그야말로 무조건 성사시켜야 한다. 주먹 불끈! 아, 그의 즉각적인 결심과 강력한 결단이 생생하게 느껴진다.

그렇다면 우리는 여기서 어머니의 탓으로 일생일대의 위기를 맞이했지만, 마지막으로 활용해볼 카드가 불현듯 나타났으니 설마 자신이 이대로 끝은 아니겠지 하는 **두렵고 절박한 마음**속으로 빙의한다. 물론 자신의 힘은 약하다. 스스로 이 난관을 이겨낼 가능성은 없다. 하지만, 간절히 바라면 꿈은 이루어진다. 그렇다. 용기 내는 자에게 내 마음을 바친다. 자, 여러분, 구경만 하실 거예요? 빨리 입장해서 우리 다 함께 목청 높여 소리쳐요. 내 맘의 페르세우스, 도와줘요!

다음, '**그림 47**', <율리우스 카이사르(Julius Caesar)>의 '기초정보'는 이렇다. 이는 안드레아 페루치(Andrea Ferrucci)의 작품이다. 그는 15세기 말부터 16세기 초에 활동한 이탈리아 작가이다. 그는 플로렌스와 나폴리에서 왕성히 활동하며 기독교 문화나 역사적인 인물과 관련된 여러 조각품을 남겼다.

작품 속 인물은 율리우스 카이사르이다. 그는 로마 시대의 귀족 집안에서 태어났다. 개인적인 이름은 '가이우스(Gaius)'이며, '율리우스'와 '카이사르'는 자기 가문명의 일종이라고 한다. 물론 당대에는 고위층의 경우, 이런 식의 이름 여러 개가 관행이었다.

그는 지식인이며 정치적인데다가, 언변에 출중하고 외모가 뛰어나 대중적인 인기가 높았다고 한다. 온갖 고난과 역경을 정치적으로 극복하고, 마침내 종신 독재관으로 임명되었다. 그리고 여러 정책을 추진하며 사회 개혁에 앞장섰다. 그런데 독보적인 권력을 가지면서 로마 황제의 자리를 노린다는 소문이 돌기 시작했다.

당시 로마는 군주제에서 공화제로 이행했기에, 절대왕정의 독재자에 대한 국민적인 반감이 거셌다. 결국, 극장 근처에서 그는 공

화정치를 옹호한 카시우스 롱기누스(Cassius Longinus, ?−BC 42)와 마르쿠스 브루투스(Marcus Junius Brutus, BC 85−BC 42)가 주도한 공화정의 옹호파들에게 칼에 찔려 숨졌다.

훗날에 셰익스피어(William Shakespeare, 1564−1616)는 희곡, '율리우스 카이사르(영어식 발음: 줄리어스 시저)'에서 이 암살 장면과 그 이후의 전개를 극화했다. 여기서 율리우스 카이사르의 명대사는 바로 "브루투스, 너마저!", 그리고 이 사건 직후에 마르쿠스 브루투스가 대중 앞에서 연설한 명대사는 바로 "그에 대한 내 사랑이 모자라서가 아니라 로마를 내가 더 사랑했기에!"이다.

물론 앞의 대사와 연설은 극적인 설정일 뿐이다. 실제로는 카이사르와 브루투스가 개인적으로 그리 친밀하지 않았다는 설도 있다. 하지만, 일설에 의하면 둘의 신뢰관계는 아주 강했는데, 카이사르가 브루투스를 로마의 정무관이 되도록 돕자 이에 앙심을 품은 카시우스가 브루투스를 꾀어 암살 음모에 가담시켰다고도 한다. 일차적으로는 브르투스가 나서야 개인적인 원한보다는 숭고한 대의를 위한 행동으로 치장되기에. 그리고 이차적으로는 마치 막장 드라마의 설정처럼, 자신의 복수를 더욱 짜릿하게 하려고.

정리하면, 율리우스 카이사르는 승승장구했다. 그런데 그만큼 그에 대한 시기와 질투의 기운도 활활 타올랐다. 물론 그에 대한 비판 중에는 수긍할 만한 사안도 있었다. 하지만, 많은 경우에 그는 가짜 뉴스에 시달리는 등, 여러모로 부당한 오해와 과도한 질타를 받았다. 그럼에도 불구하고 그의 정신력은 한없이 강했다. 그래서 이를 달갑지 않게 여긴 많은 이들이 더욱 달려들었다. 아… 평상시에 너무 완전무결하게 처신하기보다는 부족한 모습도 가끔씩 보여주며 연민의 감정을 좀 불러일으킬 걸 그랬나? 결국, 그는 믿었던

측근의 반란으로 불현듯 생을 마감한다. 별 저항이나 설득의 기회를 가져보지도 못하고.

　물론 반대파의 입장에서는 그에게 발언의 기회를 주는 건 몹시도 위험한 일이다. 하도 난 사람이다 보니. 그러고 보면 참 아쉬운 일이다. 그에 대한 지지 세력은 아직까지 막강하다. 그리고 브루투스 못지않게 그도 마이크 한번 잡으면 사람들의 마음을 쥐락펴락하는 재능이 있다. 피, 솔직히 내가 더 잘하는데…

　그러고 보면 이런 비극적인 결말을 피하기 위해서는 그동안 일이 잘 풀렸다고 해서 한순간도 안주하거나 방심하지 말고, 주변 관리를 잘하며 자신이 노는 물을 잘 선택했어야 했다. 그런데 그게 말이 쉽지 눈 뒤집힌 사람이 한번 마음먹고 난리치기 시작하면, 결국에는 누구라도 어떤 식으로든 당할 수밖에 없다. 애초에 예측 자체가 불가능하기에. 그게 사람 사는 사회다. 운 없으면 빼도 박도 못하니 어쩔 수 없다.

　그렇다면 우리는 여기서 인생의 승리자는 항상 자신인 줄로만 착각했는데 이번에 제작되는 셰익스피어의 극에서는 변변찮은 역할 한번 해보지도 못하고 금세 퇴출되는 비운을 맞이했기에 **아쉽고 쓰라린 마음**속으로 빙의한다. 물론 언제나 주인공이 될 수는 없다. 그런데 이번 건은 좀 컸다. 그야말로 이 극이 블록버스터가 되었으니… 즉, 전 세계적인 유행 속에서 마치 나는 퇴물인 양 취급될 위험에 처했다. 아, 영원한 승자는 없다더니, 이제 왕년의 스타? 브루투스, 많이 컸다. 배 아파. 찔려서 그런가? 23번? 다 셌어. 됐다. 마이 묵었다 아이가…

　물론 여기서도 극을 이끄는 내 무게감은 역시나 예사롭지 않다. 나 율리우스 카이사르야. 봐봐, 나 때문에 이 모든 사건이 전개

되잖아. 그런데 왜 이렇게 마음이 허하지? 자, 여러분, 뭐든지 영원한 건 없습니다. 겪어보면 유명세도 다 부질없고요. 물론 그래도 아쉬운 건 사실이죠. 원래 세상이 그렇잖아요? 이쪽이예요.

　　<감정조절표>의 '전체점수'는 다음과 같다. '그림 46'의 안드로메다는 어머니의 과오로 인해 억울하게 바다 괴물의 재물로 바쳐져 죽음을 맞이할 일촉즉발의 상황 앞에서 마지막 희망으로 구원자를 한없이 갈구하니 '양기'적이다. 그런데 한편으로는 자기 스스로 국면을 타개하지 못하고, 결국에는 외부적인 도움에 의존하니 비애가 섞여있다. 이 작품에서도 자신의 손은 밖으로 향해 있다.

　　반면에 '그림 47'의 율리우스 카이사르는 승승장구하며 자기 입지를 강화해왔으나 예기치 않은 여러 저항에 직면하고는 전전긍긍하며 이를 타개하고자 숙고하니 '음기'적이다. 그런데 한편으로는 스스로의 열정과 재능을 믿고, 나아가 자신을 열렬히 지지하는 세력의 후원을 받으니 그 어느 누구에게도 호락호락하지 않다. 물론 나와 다른 '사고의 작동방식'으로 이야기를 창작하는 것은 언제라도 가능하다.

　　'포괄적인 평가'는 다음과 같다. 이는 '비교표'의 <직역>을 <의역>한 것이다. 안드로메다는 눈앞에 [당면한 무서움]에 한없이 졸아들며 어쩔 줄 몰라 한다. 아직도 [밑바닥 좌절]감에 철퇴를 맞은 의식이 도무지 정상화되지를 않는다. 생각해보면, 지금 느끼는 [처절한 난감]은 오로지 나의 것이다. 누가 또 이와 같으랴? 솔직히 지금 [당하는 억울함], 이해하려야 도무지 이해할 수가 없다. 내가 뭘 잘못하기라도 했나? 그래서 그런지 누군가에게 내 [억눌린 한탄]을 확 쏟아내고 싶다. 그러나 대화의 상대는 찾기 힘들다. 그래서 그저

[끓어오르는 애달픔]에 눈물만 짓는다. 물론 내 [삶에의 의지]는 그 어느 때보다도 크다. 어쩌면 마지막 불꽃을 튀기는 것인지도. 그러니 봐라. 감히 내가 가진 [정직한 소망]을 누가 곡해하랴? 지금도 별의별 [구원의 바람]이 내 머릿속 곳곳을 뒤흔든다. 그리고 [설마 하는 기대]가 한껏 극에 달한다. 그러다 보니 아직도 [부모에 대한 미련]이 크다. 이거 도대체 어떻게 좀 해보라고. 책임 져! 안타까운 건, 지금 내가 가진 [창의적인 열정]은 별로 도움이 못 된다는 사실. 아, 그윽한 내 [인생의 음미]라니, 도대체 그게 언제 적 얘기던가!

반면에 율리우스 카이사르는 [욱하는 성질]에 일 좀 치겠다. 그 성격 어디 못 간다. 실제로 내가 가진 [제거의 살기]는 매우 구체적이다. 바로 적용 가능하다. 물론 내 입장에서 지금 이 [끓어오르는 질책]은 여러모로 당연하다. 그동안 이것저것 [주변에 대한 고민], 많이 해봤다. 그런데 예기치 않게 자꾸 찾아오는 [위기의식의 불안]은 한시도 나를 가만 놔두는 법이 없다. 물론 내 마음 속 깊은 곳, [나약한 두려움]은 아무에게도 들켜선 안 된다. 한편으로, 이제는 믿었던 이들마저도 등 돌리는 [반동의 씁쓸함]에 치가 떨리지도 않는다. 그냥 지겨울 뿐. 솔직히 나도 처음엔 [비판의 상처]가 컸다. 하지만, 이제는 그러려니 한다. 생각해보면, 당면한 일을 처리하는 데 내 [내면의 나약함]은 아무런 도움이 안 된다. 그러니 고려해줄 필요가 없다. 물론 내가 가진 [치부의 부끄러움]은 엄연히 내가 감당해야 할 현실이다. 그러나 종종 느껴지는 [인생의 살벌함]에는 그저 그러려니 한다. 누가 아니래? 그래서 나보고 어쩌라고? 내 [인생의 집착]이라니, 이건 나 아니면 그 어느 누구도 해결하지 못할 영원한 숙제다. 아이고, 이런저런 [위기 모면의 기대]가 더욱 나를 심란하게 한다. 그야말로 너무 변수가 많다. 확실한 건, [몸보신의 소망]뿐이다. 누가

뭐래도 결국에 중요한 건 나니까.

　이제 구체적으로 <감정조절법>을 적용해보자. 첫째, 여기서 제시된 <순법(順法)>은 다음과 같다. 이를 적용한 건, 이런 경우에는 해당 감정을 차라리 더 과하게 쏟아내는 방식이 때에 따라 상당히 효과적이기 때문이다. 물론 가능한 방식은 여럿이다.

　우선, 안드로메다의 경우에는 [당하는 억울함], [억눌린 한탄], 그리고 [끓어오르는 애달픔]을 한 조로 묶었다. 이들을 선택한 건, 답답한 마음에 억장이 무너져 더 이상 견디지 못하고 스스로 무너질 위험성이 있기 때문이다. 참고로, 이들만 고려하면 '기운의 정도'는 '음기'가 강하다. 이는 전체 기운과 상반된다. 주의를 요한다.

　순서대로 말하자면, 안드로메다의 마음속에서 [당하는 억울함]은 비형, 즉 아무리 넓게 마음을 먹어도 도무지 이해 불가다. 그저 부아가 치밀 뿐. 도대체 내가 뭘 잘못했는데 애꿎은 불똥이 내게 튀어? 솔직히 바다의 님프들을 고소해서 강력하게 처벌해야 되는 거 아냐? 아, 그들에게는 정녕 '사람의 법'을 적용할 수 없단 말인가? 그러면 도대체 '그들의 법'은 뭐고 그게 왜 '사람의 법'을 무시해도 되는지, 누가 좀 깔끔하게 설명해줄래? 그저 힘없는 내 자신을 탓하라는 구태의연하고 자포자기적인 논리 말고. 차라리 수긍이라도 가면 내가 말을 말지.

　그렇다면 그녀의 마음을 풀어주기 위해서는 자신의 '마음의 작동방식', 즉 [당하는 억울함]을 사방으로 떠벌리는 게 효과적이다. 여기에는 극횡형, 즉 '동류이호(同類異號)' 계열의 조치가 적합하다. 부담감을 줄여주는: "사람 사이에서는 뭐니 뭐니 해도 '사람의 법'이 우선인 거야. 천부인권이라고 혹시 못 들어봤나? 저런 조폭들의 횡

포는 세상이 알아야 해. 이를테면 앞으로 나 말고 또 당할 사람, 없을 거 같아? 미연에 이를 방지하려면 여기서 아예 싹수를 잘라 버려야지. 그러기 위해서는 서로 연대하여 이 난국을 함께 타개해야 해. 힘을 뭉쳐 강력한 목소리를 내야 한다고. 자고로 힘에는 힘! 앞으로 누구 목소리가 클지 제대로 한번 겨뤄보자. 그러니 어서 빨리 신문고에 글을 올려 이를 공감하는 모든 이들의 마음에 크게 공분을 일으켜야겠다. 자극적인 말도 섞어서… 자, 제발 제 억울함 좀 풀어주세요. 우리는 모두 잠재적 피해자예요! 으악, 저기 가해자가 마치 아무 일도 없었던 양, 아직도 떵떵거리며 활동하는 것 좀 봐. 보기 싫어도 자꾸만 눈앞에 나타나네. 아, 감정 상해. 내 고통의 처절함이여"라는 식으로. 이와 같이 세력을 규합하여 여러모로 도움 받기, 필요하다.

한편으로, [억눌린 한탄]은 극횡형, 즉 의지하고픈 사람에게 내 응어리 다 쏟아내고 싶다. 이런 마음은 나 홀로 간직하면 그야말로 미쳐버린다. 말 그대로 병난다. 독이야, 독! 그래도 생명이 붙어 있는 한 어떻게든 살아야지. 그러려면 깊은 대화의 과정이 필요해. 이게 바로 일종의 해독제 기능을 하거든. 물론 여기서는 마음이 맞는 사람이 명의지. 자, 누구랑 얘기할까? 그러고 보면 딱히 마음에 드는 사람이 없어… 예전에는 어머니랑 수다 많이 떨었는데, 지금은 도대체 무슨 면목으로 날 보겠어?

그렇다면 [억눌린 한탄]을 제대로 활용하는 게 좋겠다. 여기에는 극극극측방, 즉 '이류(異類)' 계열의 조치가 필요하다. 기분을 전환하는. "이런 기운, 한편으로는 참 매력적이지. 그야말로 '한의 민족'이랄까, 여기에 한껏 눈물 흘리고자 혹하는 사람들, 참 많잖아? 그러고 나면 나름의 카타르시스도 느껴지니 솔직히 마음의 정화에

는 이만한 게 없어. 게다가, 끈덕진 소속감도 강화해주고. 결국, 기왕 느끼는 거, 여러모로 좀 생산적으로 활용해보자. 이걸 어떻게 사업화할까?"라는 식으로. 이와 같이 내 자산을 가능한 활용하기, 필요하다.

한편으로, [끓어오르는 애달픔]은 습상, 즉 도무지 눈물이 마를 날이 없다. 물론 누구라도 한 많은 이 세상을 근근이 살아가기 위해서는 적당한 자기애가 필수다. 그런데 요즘은 이게 좀 과도하다. 여기에 사로잡힌 포로가 되었다는 생각이 들 정도다. 이러다 완전히 잡아먹혀 뼈도 못 추리면 어떡하지? 그러면 막상 남 좋은 일만 시키는 거 아닌가? 좀 불안한데…

그렇다면 [끓어오르는 애달픔]을 현실적으로 바라보는 게 좋겠다. 여기에는 극하방, 즉 '이류(異類)' 계열의 조치가 필요하다. 기분을 전환하는. "정말 이렇게 살아도 괜찮을까? 그런데 솔직히 그래서 막상 내게 남는 게 뭐야? 이러다 오던 기회도 물거품 되겠어. 결국, 별 거 없는 일에 시간을 낭비하며 감정 소모에 허덕이지 말고, 일정 선에서 이를 자르는 게 좋겠네. 그리고 당장 가능한 일에 매진하는 게 맞겠지. 자, 훌훌 털고 마음 굳세게 먹고 그만 일어나!"라는 식으로. 이와 같이 기왕이면 생산적으로 미래에 투자하기, 필요하다.

다음, 율리우스 카이사르의 경우에는 [주변에 대한 고민], [위기의식의 불안], 그리고 [나약한 두려움]을 한 조로 묶었다. 이들을 선택한 건, 지속되는 마음의 압박으로 인해 오늘보다 나은 내일에 대한 희망마저 잃을 위험성이 있기 때문이다. 참고로, 이들만 고려하면 '기운의 정도'는 '음기'가 강하다. 이는 전체 기운과 통한다.

순서대로 말하자면, 율리우스 카이사르의 마음속에서 [주변에 대한 고민]은 소형, 즉 별의별 고민에 정신없다. 이를테면 주변 사람 한두 명이 사고치고 마는 게 아니다. 그리고 이건 뭐, 순서대로 일어나는 일도 아니다. 오히려, 여기저기서 동시다발적으로 문제가 발생하니 어떻게 이를 다 감당하지? 게다가, 내 성격도 문제다. 솔직히 이것저것 도무지 신경 쓰지 않는 일이 없다. 그야말로 자잘한 일들이 너무 많아!

그렇다면 그가 마음을 다잡고 힘을 모으기 위해서는 자신의 '마음의 작동방식', 즉 [주변에 대한 고민]에 초탈하는 게 효과적이다. 여기에는 극원형, 즉 '동류이호(同類異號)' 계열의 조치가 적합하다. 부담감을 줄여주는. "고민은 고민을 낳아. 그야말로 관심종자야. 이를테면 고민한다고 고민이 없어지면 뭐, 신나게 해줄 수 있지. 그런데 실상은 이건 하면 할수록 자가분열을 거듭하고 각자 진화하며 무리의 수가 커지고 종류가 많아져. 반면에 고민은 안하면 그만이야. 물론 고민의 소재는 내 의지와 관계없이 어디선가 던져지게 마련. 하지만, 굳이 고민을 하는 사람은 바로 나야. 그러니 난 그저 내가 할 수 있는 일에나 집중하자. 즉, 관뒤. 그러면 고민은 그뿐이야. 그리고는 아무 일도 안 일어나. 당장 사라지진 않겠지만"이라는 식으로. 이와 같이 굳이 엄한데 관여하지 말고 그저 신경 끄기, 필요하다.

한편으로, [위기의식의 불안]은 방형, 즉 내 마음 구석구석을 끊임없이 흔들어놓는다. 체력도 좋은 게 도무지 지치는 법이 없다. 그야말로 청소라도 시킨다면 어디 한 군데 놓치지 않고 완벽할 듯하다. 그런데 문제는 내 의식이다. 청소기가 아니라… 이를테면 위기를 감지하고는 생난리를 치며 불안감을 키우는 데 정말 대책이 없

다. 아무리 어르고 달래도 성격 참 더럽다. 아, 동네방네 소문내며 평지풍파(平地風波)를 일으키고 다니니 정말 어떡하지?

그렇다면 [위기의식의 불안]을 신의가 두터운 사람과 공감하며 대화하는 게 좋겠다. 여기에는 극횡형, 즉 '동류이호(同類異號)' 계열의 조치가 적합하다. 부담감을 줄여주는. "이런 마음은 누르면 누를 수록 더욱 세게 튀어 오르게 마련이야. 그럴 땐 확 터놓고 치료하는 게 중요해. 이것 봐. 평상시 자꾸 외면하려 하니까 상처가 덧나잖아? 그런데 물론 이걸 아무한테나 보여주면 큰일 나. 그래도 주변에 믿음직한 사람, 여럿 있잖아? 음, 누가 제일 좋을까? 내 생각엔…"이라는 식으로. 이와 같이 배타적으로 활짝 터놓고 격하게 공감하며 말끔히 부담감을 해소하기, 필요하다.

한편으로, [나약한 두려움]은 극종형, 즉 특급비밀이다. 내가 어떻게 여기까지 올랐느냐? 이를테면 내 지지자들은 내가 강철 같은 심장을 가졌다고 착각한다. 이봐라. 전의를 상실한 사자는 더 이상 사자가 아니다. 그 구실을 못하니… 따라서 지금 당장 중요한 건, 크게 포효하며 누가 봐도 무서운 이빨을 보이는 일이다. 슬그머니 꼬리 내리며 남 몰래 떨리는 동공을 들키는 게 아니라. 그렇다. 실제로 내 마음이 흔들리건 말건, 무슨 상관이냐? 모르면 그만이지. 반면에 심적으로 긴장하거나 무너지는 남들을 보면 승기는 바로 나의 것이다. 아, 그런데 왜 이리 두근대지? 안 되겠다. 표정 관리 돌입!

그렇다면 [나약한 두려움]을 딱 자르고 가만 놔두는 게 좋겠다. 여기에는 극극극원형, 즉 '동류이호(同類異號)' 계열의 조치가 적합하다. 부담감을 줄여주는. "두렵다고 주목하면 더 심란해. 생각해 봐. 부끄러울 때도 마찬가지잖아? 차라리 이럴 땐 괘념치 말고 엄격하게 선을 긋는 게 현명한 선택이야. 얘는 굳이 맞장구를 쳐줘야지

만 그때 가서 꼭 기승을 부린다니까? 야, 심심하냐? 두려움이 아주 그냥 무기야, 무기. 그냥 내려 놔"라는 식으로. 이와 같이 대담하게 콧방귀 뀌며 딴청피우기, 필요하다.

둘째, 여기서 제시된 <잠법(潛法)>은 다음과 같다. 이를 적용한 건, 이런 경우에는 해당 감정을 반대로 해소하는 방식이 때에 따라 상당히 효과적이기 때문이다. 물론 가능한 방식은 여럿이다.

우선, 안드로메다의 경우에는 [당면한 무서움], [밑바닥 좌절], 그리고 [처절한 난감]을 한 조로 묶었다. 이들을 선택한 건, 참을 수 없는 고통에 결국 자포자기 할 위험성이 있기 때문이다. 참고로, 이들만 고려하면 '기운의 정도'는 '음기'가 강하다. 이는 전체 기운과 상반된다. 주의를 요한다.

순서대로 말하자면, 그녀의 마음속에서 [당면한 무서움]은 극호방, 즉 차마 내 눈으로 마주할 수가 없다. 그래서 차라리 딴 데를 바라본다. 현실적으로 내게는 날 공격하는 괴물과 맞서 싸울 힘도, 용기도 없음을 잘 알고 있기 때문에. 게다가, 당장 피할 수도, 그리고 숨을 곳도 없다. 이와 같이 뾰족한 수가 없으니 더욱 난감하다. 그저 눈이라도 돌릴 수밖에. 물론 괴물은 계속 날 주시하겠지만… 아, 죽었다.

그렇다면 이 암울한 난국을 타개하기 위해서는 자신의 '마음의 작동방식', 즉 [당면한 무서움]을 뒤집는 게 효과적이다. 비유컨대, 원래와는 반대로 감정을 수축하거나 이완하는 것이다. 여기에는 극측방, 즉 '동류이호(同類異號)' 계열의 조치가 적합하다. 부담감을 줄여주는. "아마도 여기서 내가 할 수 있는 일은 굳이 이 마음을 거부하거나 제거하는 게 아니야. 오히려, 이를 활용하여 가능한 최선의

결과 값을 창출하는 것이지. 그런데 살다 보면, 모든 일을 내가 다 처리할 이유는 없어. 그럴 수도 없고. 즉, 그건 '주체의 환상'일 뿐이야. 사실은 어쩌다 보니 자연스럽게, 혹은 결과적으로 누군가가 움직여서 일이 해결되기도 하잖아? 그러지 않아도 저기 저 사람, 이쪽으로 다가오는데? 힘 좀 쓸 거 같아. 오, 제발 어떻게 좀 해봐요! 기왕이면 더욱 무서워하는 연기를…"이라는 식으로. 이와 같이 내 상태를 인정하고 과장하며 모종의 돌파구를 마련하기, 필요하다.

한편으로, [밑바닥 좌절]은 강상, 즉 이보다 강력할 수는 없다. 언제 내 인생에 이런 좌절감을 맛본 적이 있었던가? 나름 어려서부터 곱게 자랐다. 살면서 단 한 번도 사기를 당하거나 폭력적인 상황에 노출된 적이 없다. 그리고 여러모로 능력도 출중했다. 뭘 해도 곧잘 했고, 그 와중에 내가 원하는 일을 찾아 뿌듯했다. 게다가, 결혼도 앞두고 있었다. 그래서인가? 무방비 상태에서 일방적으로 노출된 이 상황, 너무 비참하고 충격적이라 정신이 다 몽롱할 지경이다.

그렇다면 [밑바닥 좌절]을 통해 나를 관찰하는 게 좋겠다. 여기에는 극앙방, 즉 '이류(異類)' 계열의 조치가 필요하다. 기분을 전환하는. "와, 평상시 콧대가 높았던 나도 이렇게 무너질 수가 있구나. 물론 이런 감정, 전혀 예상치 못했어. 그러니 당연히 연습해본 적도 없고, 솔직히 나와는 관계없는 일인 줄로만 알고 지금까지 살아왔지. 그런데 호랑이 굴에 들어가도 정신만 차리면 산다는 속담이 있잖아? 이게 바로 날 시험할 기회야. 그러니 최소한 정신만은 잃지 말자. 아니, 더더욱 또렷하게 나를 세우자. 우선 그러면 다음이 보이리라"라는 식으로. 이와 같이 지금의 나를 인정하고 정신 차리기, 필요하다.

한편으로, [처절한 난감]은 극천형, 즉 오로지 나이기에 그렇다.

이를테면 만약에 내가 태어나지 않았더라면, 혹은 내가 지금의 내가 아니라면, 즉 내 미모와 능력이 지금과 같지 않을 경우에는 이런 일은 일어나지도 않았을 것이다. 아마도 다른 방식으로 상황이 전개되었겠지. 결국, 내가 화근이다. 그리고 이런 마음, 남들은 결코 이해하지 못한다. 남의 죄를 뒤집어썼지만 그럼에도 불구하고 억울할 수도 없는 이 억하심정(抑何心情)을. 아, 나만의 운명이여!

그렇다면 [처절한 난감]을 뒤집는 게 좋겠다. 여기에는 극전방, 즉 '이류(異類)' 계열의 조치가 필요하다. 기분을 전환하는. "나이기에 가능한 일, 내가 매듭짓는다. 자, 내 탓도 아닌 상황에서 내가 재물로 바쳐지는 이 상황, 어떡할까? 이를테면 그냥 호락호락하게 당할까? 아니면, 온갖 지략을 총동원하여 대판 싸울까? 우선, 전자의 경우에 결론은 정해졌다. 그러나 후자는 아직 미정이다. 그럼 난 싸우고 본다. 확 그냥!"이라는 식으로. 이와 같이 어차피 이판사판 사생결단내기, 필요하다.

다음, 율리우스 카이사르의 경우에는 [욱하는 성질], [제거의 살기], 그리고 [끓어오르는 질책]을 한 조로 묶었다. 이들을 선택한 건, 이러다가 자칫하면 도를 넘어 훗날을 예측할 수 없는 깽판을 칠 위험성이 있기 때문이다. 참고로, 이들만 고려하면 '기운의 정도'는 '음기'가 강하다. 이는 전체 기운과 통한다.

순서대로 말하자면, 그의 마음속에서 [욱하는 성질]은 극전방, 즉 당장 터져도 전혀 어색하지 않을 지경이다. 내가 한 성격 하는 건 사실이다. 호불호가 분명한데다가 내 심기를 건드리면 물불을 가리지 않고 공격한다. 그런데 성격이 유순해야만 좋은 건 결코 아니다. 아니, 세상을 바꾸려면 나 같은 성격에 도리어 장점이 크다.

물론 매번 살짝 불안한 마음이 엄습한다. 이번에도 괜찮겠지?

그렇다면 그가 최선의 선택을 하기 위해서는 자신의 '마음의 작동방식', 즉 [욱하는 성질]을 먼저 모의실험하는 게 효과적이다. 비유컨대, 원래와는 반대로 감정을 수축하거나 이완하는 것이다. 여기에는 극하방, 즉 '동류이호(同類異號)' 계열의 조치가 적합하다. 부담감을 줄여주는. "공격 일변도는 양날의 검이야. 좋거나 나쁘거나. 그러니 무작정 성질부리기 전에 우선 그 여파를 가능한 생생하게 상상해야해. 즉, 현실적으로 적용하고 검증하는 과정이 필요하다고. 그리고도 확실하면 그제야 실제로 터뜨려야지. 그렇지 않으면 다른 방도를 알아보고. 만약에 연습도 안 해보고 그냥 나오는 대로 가면 그야말로 도박이야"라는 식으로. 이와 같이 사전에 다각도로 시연하기, 필요하다.

한편으로, [제거의 살기]는 극하방, 즉 현실감 100%다. 농담이 아니라 실제로 제거하겠다는 거다. 내가 못할 것 같으냐? 현실적으로 적용 가능한 구체적인 방안도 벌써 다 마련해 놓았다. 그리고 지금은 때를 기다리고 있다. 모든 게 딱 맞아떨어지는 순간, 너희는 벌써 이 세상 사람이 아니다. 그때 가서 너무 놀라지 말고, 바짝 긴장해라. 그런데 내 계획대로 다 문제없겠지? 머리 엄청 썼는데…

그렇다면 [제거의 살기]가 미칠 다양한 영향을 분석하는 게 좋겠다. 여기에는 극담상, 즉 '이류(異類)' 계열의 조치가 필요하다. 기분을 전환하는. "여기서 굳이 내가 이 기운을 느낀 경우에 가능한 상황은 이러저러해. 그리고 이는 요러조러한 길로 흘러가기 십상이고… 그러면 몇 가지 변수를 확인하는 게 중요한데, 이 모든 걸 최대한 예측하고 통제하려면 먼저 수립해야 할 조건이 있어. 자, 이를 도표로 정리하자면…"이라는 식으로. 이와 같이 온갖 예측을 폭넓

게 시도하기, 필요하다.

한편으로, [끓어오르는 질책]은 극균형, 즉 어떻게 봐도 그럴 수밖에 없다. 아니, 내가 잘했냐, 네가 잘했냐? 당연히 나지. 지금까지 내가 이룬 걸 봐라. 그리고 앞으로의 내 원대한 계획을 봐라. 도대체 나 말고 누구한테 나라의 미래를 맡길래? 그러고 보면 내가 문제냐, 네가 문제냐? 당연히 너지. 그러니 넌 맞아도 싸다. 내가 널 도무지 가만 놔둘 거 같으냐? 아니, 넌 크게 혼나야 돼. 우선, 무릎 꿇어. 그런데 내 말 듣겠지?

그렇다면 [끓어오르는 질책]이 그 뒤를 따르는 여러 시도의 발단이 되는 게 좋겠다. 여기에는 측방, 즉 '이류(異類)' 계열의 조치가 필요하다. 기분을 전환하는. "다들 무지하고 아집이 강해. 그러니 뭐가 맞는지, 그리고 중요한지 알 길이 없지. 아마도 내 질책을 우선 수긍하기도 힘들 거야. 결국, 내 감정을 그냥 강요해서는 견적이 안 나와. 오히려, 내가 원하는 목적을 달성하기 위해서는 예기치 않은 여러 시도를 창의적으로 전개하는 게 중요해. 이는 그저 시작일 뿐이라고"라는 식으로. 이와 같이 효과적인 적용 방식을 고안하기, 필요하다.

셋째, 여기서 제시된 <역법(逆法)>은 다음과 같다. 이를 적용한 건, 이런 경우에는 해당 감정을 반대로 해소하는 방식이 때에 따라 상당히 효과적이기 때문이다. 물론 가능한 방식은 여럿이다.

우선, 안드로메다의 경우에는 [삶에의 의지], [정직한 소망], [구원의 바람], 그리고 [설마 하는 기대]를 한 조로 묶었다. 이들을 선택한 건, 자칫하면 과도한 희망이 한없는 절망의 나락으로 전환될 위험성을 방지하기 위해서이다. 참고로, 이들만 고려하면 '기운의 정

도'는 '양기'가 강하다. 이는 전체 기운과 통한다.

순서대로 말하자면, 그녀의 마음속에서 [삶에의 의지]는 극대형, 즉 이것 말고는 눈에 뵈는 게 없다. 물론 불행한 죽음의 그림자가 바로 눈앞까지 드리웠다. 주변에서는 이제 다 끝났다고 말한다. 그래, 솔직히 지금은 딱히 방도가 없다. 그야말로 죽은 목숨이다. 그런데 말이다. 난 살고 싶다. 그리고 그 기상만큼은 결코 꺾이지 않는다. 논리적으로 납득이 가지 않을 수도 있다. 하지만, 사실이다. 문제는 그럼에도 불구하고 죽을지도…

그렇다면 어떠한 경우에도 굴하지 않는 드높은 기상이 의미가 있기 위해서는 그러한 '마음의 작동방식', 즉 [삶에의 의지]가 활개를 치는 장을 만들어주는 게 효과적이다. 비유컨대, 원래보다 더 강하게 반대로 밀어붙이는 것이다. 여기에는 극극극하방, 즉 '이류(異類)' 계열의 조치가 필요하다. 기분을 전환하는. "모든 의지가 다 같을 수는 없어. 신기루와 같은 꿈은 당장에는 의미가 없거든. 결국, 내 의지가 내 삶을 어떻게 구체적으로 바꾸느냐에 주목하는 게 관건이야. 그래, 기왕에 결심한다면 당장 할 수 있는 일부터 하나씩 처리해나가야지. 자, 뭐부터?"라는 식으로. 이와 같이 바라는 만큼 실제로 시행하기, 필요하다.

한편으로, [정직한 소망]은 직형, 즉 대놓고 모르는 이가 없다. 평상시에도 내가 좀 직설적이다. 도무지 배배 꼬는 법을 모른다. 그런데 이번 경우에는 더더욱 그렇다. 날 좀 놓아달라고! 여기에 이율배반의 감정이 둥지를 틀 곳은 존재하지 않는다. 즉, 싫은 것은 싫고, 좋은 것은 좋다. 그뿐이다. 그러니 밀당(밀고 당기기)의 긴장은 애초에 없다. 따라서 누구도 곡해하지 마라. 아, 그런 사람 없지? 그런데 그렇다고 해서 이게 실현될 가능성이 과연 높아질까? 아, 제발…

그렇다면 [정직한 소망]을 전환하는 게 좋겠다. 여기에는 극유상, 즉 '이류(異類)' 계열의 조치가 필요하다. 기분을 전환하는. "그래, 내가 바란다고 해서 세상이 곧이곧대로 움직일 리는 만무해. 뭐든지 일사천리로 해결되면 천국이 따로 없지. 결국, 소망은 그 자체로 아름다운 거야. 그러니까 사람이지. 이를테면 이를 받아들이고 나면 설사 그게 실현되지 않는다 하더라도 그 소중함은 매한가지야. 지금 이 순간, 소망해서 감사해"라는 식으로. 이와 같이 그 자체로 꿈을 존중하기, 필요하다.

한편으로, [구원의 바람]은 방형, 즉 여기저기 읍소한다. 물론 체념하고 싶은 순간도 있다. 하지만, '설마…'하는 생각이 이를 압도한다. 그동안 난 운이 좋았다. 안 될 법한 경우에도 묘하게 일이 잘 풀린 경우가 많았다. 이는 결단코 내가 잘해서가 아니다. 오히려, 누군가 신적 존재가 내 앞길을 인도해서다. 그렇다. 더 이상 내 눈에는 길이 보이질 않는다. 하지만, 이번에도 어련히 누군가 나서서 날 지켜줄 것이다. 잠깐만, 그게 당신이요? 아님, 당신이요? 아, 이번에는 도대체 언제, 어디서, 누가, 어떻게? 그리고 '왜'는 없고. 아닌가…

그렇다면 [구원의 바람]을 전환하는 게 좋겠다. 여기에는 극소형, 즉 '동류이호(同類異號)' 계열의 조치가 적합하다. 부담감을 줄여주는. "무언가를 바라는 건 참 좋은 일이야. 희망은 내 삶의 등불이니까. 그런데 거기에 과도하게 잡아먹히면 안 돼. 오히려, 그걸 바탕으로 이곳저곳에 내 소중한 노력을 배분해야지. 즉, 분산투자가 답이야"라는 식으로. 이와 같이 여러 사안을 골고루 처리하기, 필요하다.

한편으로, [설마 하는 기대]는 청상, 즉 가슴이 두근거린다. 물

론 지금은 암흑기다. 도무지 앞이 보이질 않는다. 너무너무 빛이 그
립다. 그런데 어느 순간, 빛이 쏟아지는 상상을 한다. 시도 때도 없
이… 하지만, 솔직히 아직은 현실적으로 가망이 없다. 그러나 그러
지 말라는 법도 없다. 설마 여기서 내가 끝이랴? 분명히 무언가 있
을 것이다. 찬란한 빛이 나를 반길 거라고. 아닌가…

그렇다면 [설마 하는 기대]를 전환하는 게 좋겠다. 여기에는 극
농상, 즉 '동류이호(同類異號)' 계열의 조치가 적합하다. 부담감을 줄
여주는. "예측 불가능한 알 수 없는 무언가가 당장에라도 터지길 바
라는 건 좋은 거야. 나를 절망하지 않게 붙잡아주니까. 하지만, 그
자체로 문제를 해결해줄 수는 없어. 따라서 제대로 꿈을 이루려면
차원이 다른 여러 노력이 필요해. 완전히 새롭게 접근해보자고"라는
식으로. 이와 같이 해야 할 일을 하고자 신비주의와 단절하기, 필요
하다.

다음, 율리우스 카이사르의 경우에는 [인생의 집착], [위기 모면
의 기대], 그리고 [몸보신의 소망]을 한 조로 묶었다. 이들을 선택한
건, 살면서 형성된 아집이 보다 나은 미래에 대한 가능성을 훼손할
위험성을 방지하기 위해서이다. 참고로, 이들만 고려하면 '기운의
정도'는 '양기'가 강하다. 이는 전체 기운과 통한다.

순서대로 말하자면, 그의 마음속에서 [인생의 집착]은 극천형,
즉 이 모든 게 그의 탓이다. 그동안 왜 이렇게 많은 일을 벌였을까?
범국민적인 합의가 있기도 전에 너무 성급했던 것이 아닌가? 그런
데 그게 그렇지가 않다. 지금 아니면 안 된다. 가능할 때 확 몰아쳐
야 한다. 아, 솔직히 과연 그럴까? 혹시 어린 시절부터 억눌려온 내
마음의 상처가 문제 아닐까? 결국에는 내가 이 모양, 이 꼴이라서?

그렇다면 과도한 자격지심에 거사를 그르치지 않기 위해서는 그러한 '마음의 작동방식', 즉 [인생의 집착]에 공감대가 형성되는 게 효과적이다. 비유컨대, 원래보다 더 강하게 반대로 밀어붙이는 것이다. 여기에는 극극극심형, 즉 '동류동호(同類同號)' 계열의 조치가 무난하다. 정공법으로 밀어붙이는. "과연 이게 나만의 일일까? 예컨대, 이 세상에 내가 없었다고 치자. 그러면 애초에 지금 밀어붙이는 이 계획은 존재하지도 않았을까? 아마도 아닐 거야. 그야말로 이건 시대정신이거든. 나는 이 시대의 미디어고. 즉, 누구라도 마찬가지야. 시대를 거스를 장수는 없어"라는 식으로. 이와 같이 피할 수 없는 시대정신과 함께 가기, 필요하다.

한편으로, [위기 모면의 기대]는 곡형, 즉 말 그대로 골치 아프다. 기왕이면 딱 떨어지니 좀 깔끔했으면 좋겠다. 그런데 지금 이 상황이 보통 복잡한 게 아니다. 도대체 이걸 어찌하나. 그야말로 고려해야 할 변수가 오만가지다. 아니, 아마도 천만가지다. 내가 다 파악하지 못할 뿐이지. 결국, 지금 이 상황을 제대로 이해도 못하는데, 무슨 해결책이 있겠나? 난감하다.

그렇다면 [위기 모면의 기대]를 전환하는 게 좋겠다. 여기에는 극직형, 즉 '동류동호(同類同號)' 계열의 조치가 무난하다. 정공법으로 밀어붙이는. "세상 그 어느 누구도 모든 걸 다 알 수는 없어. 결국에는 아는 만큼 결정하고 책임질 뿐이지. 즉, 우선 사람의 사람됨을 인정하지 않으면 어차피 아무 것도 할 수가 없어. 그러니 생각해봐. 내가 여기서 원하는 게 뭐야? 지금 뭘 하면 좋겠어? 문제의식과 해결방안을 한 마디로 설명하면? 아, 그럼 당장 그렇게 해!"라는 식으로. 이와 같이 내 기준으로 깔끔하게 정리하기, 필요하다.

한편으로, [몸보신의 소망]은 극앙방, 즉 어차피 내가 중요하다.

왜 이렇게 내가 저들을 기분 나쁘게 보겠나? 기본적으로는 이해관계가 어긋나서다. 물론 굳이 지금 상황에서 객관적으로 보자면, 저들의 말도 수긍 가는 지점이 분명히 있다. 즉, 무조건 틀렸다고 말할 수는 없다. 하지만, 맞고 틀린 것은 이와 같이 지엽적으로 판단할 문제가 아니다. 이를테면 만약에 내 꿈이 실현되기라도 하면 그 기준 자체가 완전히 달라진다. 쉽게 말해, 그날이 오면, 대체적으로 내가 맞다. 그리고 난 그런 내가 벌써부터 자랑스럽다. 그래서 오늘도 철저히 지켜주고 싶다. 그럴 수 있겠지?

그렇다면 [몸보신의 소망]을 전환하는 게 좋겠다. 여기에는 극담상, 즉 '이류(異類)' 계열의 조치가 필요하다. 기분을 전환하는. "그날이 오면 세상은 이러저러한 방식으로 바뀔 거야. 반면에 그날이 오지 않으면 세상은 요러조러한 모습이 되겠지. 그러고 보면 전자의 경우는 내게 이득이고 후자는 아니네. 그런데 만약에 세상 그 어느 누구도 전자를 보증할 수 없다면 말이야, 사실상 지금 내가 맞아야만 하는 절대적인 이유는 없어. 물론 나는 내가 잘나기를 바라지. 그런데 변수는 무한대야. 결국, 이를 존중해야 해. 내 알량한 아집을 넘어 거시적으로 우주만물을 이해해야 한다고. 아, 드디어 세상을 초월한 도사?"라는 식으로. 이와 같이 끝없이 변주되는 다중우주를 음미하기, 필요하다.

물론 여기까지 다룬 조절법이 전부는 아니다. 이외에도 범위와 방식은 무척이나 다양하다. 그에 따른 효과는 서로 다르게 마련이고. 하지만, 언젠가는 판단하고 실행해야 할 때가 온다. 감정은 우리가 성숙할 때까지 기다려주지 않는다. 그래서 항상 준비된 자세가 필요하다. 여러 안을 가진 채로.

'후전비'와 관련해서, '**그림 46**'에서는 [당면한 무서움], 그리고 '**그림 47**'에서는 [욱하는 성질]이 문제적이다. 나는 여기에 제시된 '비교표'에서 전자의 경우에는 극후방을 극측방으로 전환하는 '동류이호' 계열의 <잠법>, 그리고 후자의 경우에는 극전방을 극하방으로 전환하는 '동류이호' 계열의 <잠법>을 제안했다. 즉, 안드로메다에게는 "이해 불가라고 그냥 손 놓고 있을 거야? 그러지 말고 믿을 만한 사람들에게 고민 좀 터놓아봐. 생각지도 않던 곳에서 뾰족한 수가 생길 수도 있으니까." 그리고 율리우스 카이사르에게는 "열 받지? 다 엎어버리고 싶지? 그런데 지금 내 처지를 고려하지 않을 수는 없잖아? 그렇다면 구체적으로 어떻게 하는 게 가장 좋을지 한번 생각해보자"라는 식으로 마음을 북돋았다.

그런데 내 목소리는 과연 유효할까? 그리고 누구에게? 내 마음 길을 따르면 우선은 그럴 법하다. 그렇다면 이제 중요한 것은 실천이다. 일상의 <동작>으로, <생각>으로, <활동>으로. 그러다 보면 '내일의 나'는 드디어 '오늘의 나'가 된다. 세상을 둘러보는 시간, 우선 턱을 당기고 내 안을 들여다본다. 그리고는 고개를 천천히 이 방향, 저 방향으로 크게 돌린다. 이렇게 세상을 보듬는다. 가끔씩 관절 소리가 정겹다.

하상: 아래로 내려가거나 위로 올라가다

- 진 빠진 마음 vs. 홀연한 마음

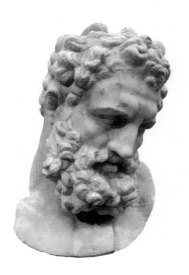

▲ 그림 48
〈헤라클레스의 대리석 머리〉,
로마 제국시대, 1세기,
그리스 원작(리시포스(BC 390-300)의
작품으로 추정)의 복제 석상

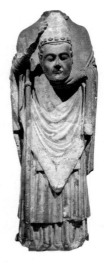

▲ 그림 49
〈자신의 머리를 들고 있는 성 페르민〉,
프랑스 북부 아미앵, 약 1225-1275

<감정조절표>의 '하상비'에 따르면, 현재 내 '특정 감정'을
돌이켜볼 때 현실주의적이라면, 비유컨대 아래로 향하는 경우에는
'음기'적이다. 반면에 이상주의적이라면, 비유컨대 위로 향하는 경
우에는 '양기'적이다.

이와 관련해서 '그림 48'의 [바닥난 의욕]은 극하방으로 '음기',
그리고 '그림 49'의 [천국의 의지]는 극상방으로 '양기'를 드러낸다.

▲ 표 39 <비교표>: 그림 48-49

ESMD	그림 48	그림 49
약식	esmd(-10)=[바닥난 의욕]극하방, [쇄신의 희망]노상, [말 못할 죄의식]극종형, [반성의 괴로움]명상, [인고의 고통]유상, [끝없는 번뇌]곡형, [내 삶의 불안]담상, [저주받은 비애]극천형, [인생의 애잔함]습상, [내면의 명상]극앙방, [보상받을 고난]대형, [불같은 성질]원형, [치미는 살기]후방	esmd(+4)=[천국의 의지]극상방, [절대적 결의]극직형, [관조의 평정심]극앙방, [무고한 비난]비형, [비극의 당혹]극심형, [황당한 고통]횡형, [주변의 고민]소형, [세속적 희망]농상, [신앙의 의심]탁상, [무너진 부끄러움]유상, [왜곡의 염증]노상, [불타는 분노]건상, [맞서는 적의]전방
직역	'전체점수'가 '-10'인 '음기'가 강한 감정으로, [바닥난 의욕]은 매우 현실주의적이고, [쇄신의 희망]은 이제는 피곤하며, [말 못할 죄의식]은 나 홀로 매우 간직하고, [반성의 괴로움]은 아직도 생생하며, [인고의 고통]은 이제는 받아들이고, [끝없는 번뇌]는 이리저리 꼬며, [내 삶의 불안]은 별의별 게 다 관련되고, [저주받은 비애]는 나라서 매우 그럴 법하며, [인생의 애잔함]은 감상에 젖고, [내면의 명상]은 자기중심적이며, [보상받을 고난]은 여기에만 신경을 쓰고, [불같은 성질]은 가만두면 무난하며, [치미는 살기]는 회피주의적이다.	'전체점수'가 '+4'인 '양기'가 강한 감정으로, [천국의 의지]는 매우 이상주의적이고, [절대적 결의]는 대놓고 매우 확실하며, [관조의 평정심]은 자기중심적이고, [무고한 비난]은 뭔가 말이 되지 않으며, [비극의 당혹]은 누구라도 매우 그럴 듯하고, [황당한 고통]은 남에게 터놓으며, [주변의 고민]은 두루 신경을 쓰고, [세속적 희망]은 딱히 다른 관련이 없으며, [신앙의 의심]은 이제는 어렴풋하고, [무너진 부끄러움]은 이제는 받아들이며, [왜곡의 염증]은 이제는 피곤하고, [불타는 분노]는 무미건조하며, [맞서는 적의]는 호전주의적이다.
시각	'전체점수'가 '-10'인 '음기'가 강한 감정으로, [바닥난 의욕]은 매우 아래로 향하고, [쇄신의 희망]은 오래되어 보이며, [말 못할 죄의식]은 세로폭이 매우 길고, [반성의 괴로움]은 색상이 생생하며, [인고의 고통]은 느낌이 부드럽고, [끝없는 번뇌]는 외곽이 구불거리며, [내 삶의 불안]은 형태가 진하고, [저주받은 비애]는 깊이폭이 매우 얕으며, [인생의 애잔함]은 질감이 윤기나고, [내면의 명상]은 매우 가운데로 향하며, [보상받을 고난]은 전체 크기가 크고, [불같은 성질]은 사방이 둥글며, [치미는 살기]는 뒤로 향한다.	'전체점수'가 '+4'인 '양기'가 강한 감정으로, [천국의 의지]는 매우 위로 향하고, [절대적 결의]는 외곽이 매우 쫙 뻗으며, [관조의 평정심]은 매우 가운데로 향하고, [무고한 비난]은 대칭이 잘 안맞으며, [비극의 당혹]은 깊이폭이 매우 깊고, [황당한 고통]은 가로폭이 넓으며, [주변의 고민]은 전체 크기가 작고, [세속적 희망]은 형태가 연하며, [신앙의 의심]은 색상이 흐릿하고, [무너진 부끄러움]은 느낌이 부드러우며, [왜곡의 염증]은 오래되어 보이고, [불타는 분노]는 질감이 우둘투둘하며, [맞서는 적의]는 앞으로 향한다.

순법	esmd(-1)=[보상받을 고난]대형, [불같은 성질]원형, [치미는 살기]후방 R<[보상받을 고난]극횡형(ii), [불같은 성질]극종형(ii), [치미는 살기]극하방(ii)	esmd(+4)=[무고한 비난]비형, [비극의 당혹]극심형, [황당한 고통]횡형 R<[무고한 비난]극심형(ii), [비극의 당혹]극극상방(iii), [황당한 고통]극측방(iii)
잠법	esmd(-4)=[바닥난 의욕]극하방, [쇄신의 희망]노상, [말 못할 죄의식]극종형, [반성의 괴로움]명상 R=[바닥난 의욕]극횡형(iii), [쇄신의 희망]청상(i), [말 못할 죄의식]극담상(iii), [반성의 괴로움]유상(ii)	esmd(+3)=[천국의 의지]극상방, [절대적 결의]극직형, [관조의 평정심]극앙방 R=[천국의 의지]극극균형(iii), [절대적 결의]극천형(ii), [관조의 평정심]측방(i)
역법	esmd(-4)=[저주받은 비애]극천형, [인생의 애잔함]습상, [내면의 명상]극앙방 R>[저주받은 비애]극극극건상(iii), [인생의 애잔함]극측방(iii), [내면의 명상]극측방(i)	esmd(+1)=[왜곡의 염증]노상, [불타는 분노]건상, [맞서는 적의]전방 R>[왜곡의 염증]극전방(iii), [불타는 분노]극습상(i), [맞서는 적의]극후방(i)

전자는 그동안 저지른 자신의 악행을 참회하고자 부단히도 노력했고, 마침내 참 자유인이 되었으나 그 순간 울컥하며 기쁨을 만끽하지 못하는 자조적인 성향이고, 후자는 하늘을 우러러 한 점 부끄러움 없이 행동했지만 결국에는 비극적인 죽음을 맞이했고, 그럼에도 불구하고 하나님 앞에서 떳떳하고 당찬 성향이다. 따라서 '하상비'는 이 둘을 비교하는 명확한 지표성을 획득한다.

그런데 '**기운의 정도**'는 상대적이고 복합적이다. 따라서 총체적으로 판단해야 한다. 이를테면 '**비교표**'에 따르면, 이 둘의 전반적인 마음은 '하상비'와 통한다. 물론 그 안을 들여다보면 여러 감정의 여러 기운이 티격태격 난리가 난다. 그야말로 기운생동의 장이 따로 없다.

이제 본격적으로 이 둘의 마음을 열어보자. 우선, '**그림 49**', <헤라클레스의 대리석 머리(Marble head of Herakles)>의 '기초정보'

는 이렇다. 이는 작가미상이다. 작품 속 인물은 헤라클레스다. 그는 그리스 신화 최고의 신, 제우스의 불륜으로 인해 인간으로 태어난 신의 아들이다. 그리고 온갖 고초를 극복하고 마침내 죽어서는 신의 반열에 오른 그리스 신화의 영웅이다.

그는 제우스의 아내인 헤라 여신의 심술 때문에, 혹은 그의 광기로 인해 미친 나머지, 자식들을 죽이는 범죄를 저지른 후에 크게 후회하고는 델포이 신탁을 받는다. 그건 바로 아르골리드의 통치자, 에우리스테우스(Eurysthes)의 노예가 되는 것이다. 그러지 않아도 그의 힘과 추후에 왕이 될 가능성을 경계했던 에우리스테우스는 그에게 장장 12년간 힘겨운 과업 12개를 부과했다. 그런데 결과적으로 헤라클레스는 이를 통해 그리스 신화의 독보적인 영웅으로 거듭난다. 그야말로 영화의 진정한 주인공이 된 것이다.

그런데 원래는 8년 넘는 기간 동안 10개의 과업을 수행했었다. 하지만, 점점 더 그를 경계하게 된 에우리스테우스가 그중 2개에 대해서는 꼬투리를 잡아 끝내 인정하지 않았다. 그래서 결과적으로는 12년간 12가지 일을 하게 되었다. 마침내 에우리스테우스는 미덥지 않았지만 어쩔 수 없이 그를 노예 신분에서 해방시켜 준다.

미술관에 따르면, 이 작품에서 헤라클레스는 이 모든 것을 다 이루고는 힘겨워 하는 모습이다. 그리고 이는 그의 가공할 만한 체력과 묘한 대비를 이룬다. 이 작품은 원래 전신상이었다. 하지만 남아있는 얼굴만으로도 충분히 그 느낌이 생생하게 전달된다.

정리하면, 헤라클레스는 사생아이자 반신반인으로 태어났다. 즉, 어디 가서 떳떳하게 아버지를 아버지라 부르지도 못하고 살았다. 그리고 100% 신도 아닌 것이 100% 사람도 아니니, 딱히 어디에도 속하질 못하고 여기저기에서 따가운 눈총을 받았다. 게다가,

성격도 다혈질이라 매사에 급하고, 특히 감정 상하면 그야말로 앞뒤 안 가리고 제 멋대로 행동했다.

물론 그는 그렇게 된 게 불우했던 자신의 어린 시절 때문이라고 핑계를 대었다. 하지만, 아는 사람은 다 알았다. 그 사람, 태어날 때부터 원래 성격이 좀… 즉, 완벽한 인간상과는 거리가 먼 폭력적인 성향을 지닌 흠결 많은 죄인이었다. 그래서 굳이 그렇게까지 고행 길을 자초하며 한 많은 이 세상, 하루하루를 힘겹게 연명할 수밖에 없었나 보다.

그런데 쥐구멍에도 볕들 날이 온다고, 오랜 세월에 걸쳐 쏟아낸 자신의 열정과 노력으로 말미암아 마침내 다시금 주변의 인정을 받기 시작했다. 그리고 드디어 꿈에도 바라던 참 자유인으로 돌아왔다. 아, 마음이 싱숭생숭하니 지금 뭐라 형언할 길이 없다. 솔직히 힘들긴 되게 힘들다. 정말 나니까 버텼지, 진짜 남 같았으면 진작 포기하거나 벌써 심장 터져 죽었다.

그렇다면 우리는 여기서 결국에는 자신의 죗값을 치르고는 수많은 난관을 성공적으로 극복하여 영웅으로 재탄생한, 하지만 아직은 이를 실감하지 못하고 당장의 고통에 힘겨워하는 **온갖 고생에 절은 마음**속으로 빙의한다. 물론 젊어서는 엄청 나대다가 안타깝게도 인생의 비극을 경험했다. 그리고 빼도 박도 못하는 죄인으로서 힘든 나날들을 보냈다. 그런데 이제는 세상이 그를 인정한다. 적도 두 손, 두 발 다 들었고. 그러니 뭐든지 앞으로는 그가 하기에 달렸다. 자, 다가올 활약상이 더욱더 기대되시죠? 우리 설레는 마음으로 들어가 봐요. 순서대로 여기로.

다음, '그림 49', <자신의 머리를 들고 있는 성 페르민(Saint Firmin

Holding His Head)>의 '기초정보'는 이렇다. 이는 작가미상이다. 작품 속 인물은 성 페르민(Saint Firmin)이다. 그는 프랑스에서 3세기경에 활동한 주교이자 순교자이다.

전설에 따르면, 그의 아버지는 로마 원로원의 일원이었는데, 성 호네스투스(Saint Honestus)에게 전도되어 기독교를 믿게 되었다. 그리고 성 호네스투스의 스승, 성 사투르니누스(Saturninus)에게 세례를 받았다. 그리고 그의 아버지는 그를 성 사투르니누스의 제자로 보냈다.

그는 31세에 주교로 임명되고는 사방을 돌아다니며 복음을 전파하다가 결국에는 아미앵에 정착해서 성당을 지었다. 그리고 정확한 연유는 알 수 없으나 순교한 성인으로 공경된다. 황소에 다리가 묶인 채 길거리를 끌려 다니다가 그만 비참한 최후를 맞이했다고 한다. 그런데 그에 대한 기록은 9세기 이전에는 찾아볼 수 없다. 참고로, 그 외에도 현재 공경 받는 여러 성인의 역사적인 사실 여부는 불투명하다. 즉, 종종 각색되었거나 창작되었다.

현재 그는 자신의 출생지인 스페인 북부 빰쁠로나 시의 수호신이다. 거기서는 매년 7월 6일 정오부터 14일 자정까지 그를 기리는 다양한 축제가 열린다. 그런데 축제에 대한 공식적인 기록은 13세기 이후에나 등장한다. 원래의 성축일은 9월 24일이었지만, 그때는 우기였기에 행사 일정이 7월로 변경되어 오늘에 이른다.

여기서 가장 유명한 행사는 소와 함께 달리는 '소몰이 축제'다. 이는 그의 순교를 상징하는 일종의 의례인데, 소가 사람들을 쫓아오면 다소 위험해서 부상자도 꽤 발생한다. 이 외에도 투우와 행진, 공연과 불꽃놀이 등 다양한 행사가 펼쳐진다. 원래는 종교적인 색채가 강했으나 요즘에는 오락의 성향이 강하다. 그런데 이 과정에

서 여러 사람들이 다칠 뿐더러, 많은 소들이 고문과 죽임을 당한다. 게다가, 행사 중에 피로 목욕을 하는 의식도 행하는 등, 야만적인 요소도 섞여 있다.

정리하면, 성 페르민은 아버지의 권유로 신학을 공부했다. 처음에는 긴가민가한 게 뭔가 내키지 않았으나 집안의 강압적인 분위기상 어쩔 수 없었다. 그런데 제자 훈련을 받을수록 점차 빠져들더니 이제는 그 어느 누구보다도 신실한 신자로 거듭났다. 그래서 결국에는 자신의 인생을 하나님의 사역에 투신했다.

그런데 설마 자신이 비극의 주인공이 되리라고는 꿈에도 생각지 못했다. 하필이면 이런 난관이… 알고 보면 내가 잘못한 거 1도 없는데, 괜히 이상하게 잘못 보이는 바람에 정치적인 희생양이 되어 내 인생, 그만 여기까지다. 물론 그렇다고 해서 후회는 없다. 하나님께서는 이 모든 걸 다 아신다. 묵묵히 그분의 길을 따를 뿐.

그렇다면 우리는 여기서 한때는 하나님의 영광을 드러내는 일에 오랜 기간 쓰임 받을 줄 알았는데, 어느 순간 닥친 고난 앞에서 체념한 후에 당장 한 많은 이생을 정리하고는 곧바로 천국행을 예비하는 **아쉽지만 이제는 초탈한 마음**속으로 빙의한다. 물론 지금의 사건은 솔직히 큰 충격이다. 전혀 예측치 못했다. 하지만 그것도 잠시 뿐, 금세 마음을 내려놓았다. 어차피 이생에 대한 집착은 없었다. 언제나 나그네처럼 살았을 뿐. 그런데 여러분도 마찬가지시죠? 인생은 나그네길, 다 함께 걸어봅니다. 노래는 좀 있다가… 자, 여기서 시작할게요.

<감정조절표>의 '전체점수'는 다음과 같다. '**그림 48**'의 헤라 클레스는 마침내 자신이 원하는 바를 성취했음에도 불구하고 아직

도 자신의 죄 사함이 다해졌다고 생각하지 않는지, 혹은 당장의 권
태가 너무도 극심한지 한없이 자기 속으로 침잠하니 '음기'적이다.
그런데 한편으로는 결국 자신만이 이를 감당할 수 있다는 남다른
자부심이 넘친다. 관건은 외부적인 도움이 아니라, 스스로 마음먹
기에 달렸다는 양.

반면에 '그림 49'의 성 페르민은 젊어서부터 자신이 바라는 바
를 향해 소신껏 달려왔으나 예측 불가한 정치적인 격동 속에서 억
울하게 희생을 당했음에도 불구하고 대놓고 떳떳하며 호기를 잃지
않으니 '양기'적이다. 그런데 한편으로는 비참한 죽음 앞에서 못내
아쉬워하며 이를 애달파하는 마음도 함께 가지고 있다. 물론 나와
다른 '사고의 작동방식'으로 이야기를 창작하는 것은 언제라도 가능
하다.

'포괄적인 평가'는 다음과 같다. 이는 '비교표'의 <직역>을
<의역>한 것이다. 헤라클레스는 그야말로 [바닥난 의욕]에 현실적
으로 할 수 있는 일이 아무 것도 없다. 그저 고개를 숙일 뿐, 그동
안 갈구해왔던 [쇄신의 희망]도 솔직히 지긋지긋하다. 어차피 되지
도 않을 거… 이를테면 차마 그동안 [말 못할 죄의식]은 내 마음을
한없이 눌러왔다. 누구한테 이걸 다 터놓을 수 있겠나? 게다가, [반
성의 괴로움]은 한시도 내게 또렷하지 않은 적이 없었다. 물론 끝도
없이 펼쳐지는 [인고의 고통]에 이제는 그러려니 한다. 하지만, 오늘
도 [끝없는 번뇌]는 내 심신을 제대로 뒤틀어놓는다. 게다가, 그동안
지속되었던 [내 삶의 불안]은 내 인생 여기저기에 영향을 미치지 않
은 곳이 없다. 생각해보면, 이런 식으로 [저주받은 비애]라니, 나 말
고 누가 이를 또 경험했으랴? 그리고 보면 스며드는 [인생의 애잔함]
에 눈시울이 붉어진다. 그래서 더더욱 나 자신을 [내면의 명상] 속으

로 몰아넣는다. 물론 그동안 노력한 만큼 [보상받을 고난]이 있다고 꿈꾸며 열심히 살았다. 그래서 더더욱 어린 시절의 [불같은 성질]은 숨죽이게 되었고, 한없이 [치미는 살기]는 뒷걸음쳤다. 제발 앞으로는 모든 일이 다 잘 풀리기를.

반면에 성 페르민은 드높은 [천국의 의지]에 어떤 시련 앞에서도 당당하다. 즉, 그가 풍기는 [절대적 결의]는 그야말로 화끈하고 강력하다. 그러면서도 [관조의 평정심]을 유지하며 스스로를 끊임없이 바라보니 참 독하기도 하다. 물론 주변에서 자행하는 [무고한 비난], 도무지 받아들이기가 힘들다. 한 마디로 황당한 소리라서. 그런데 알고 보면 내가 처한 [비극의 당혹]감, 수많은 믿음의 자식들이 다 마찬가지이다. 그래서인지 내게 닥친 [황당한 고통], 벌써 방방곡곡에 쫙 퍼졌다. 그래도 막상 떠나려 하니 [주변의 고민]에 미련이 남는다. 내가 세상에 관여한 일이 좀 많았냐? 물론 부질없는 [세속적 희망]은 앞으로 펼쳐질 내 삶과는 더 이상 상관이 없다. 돌이켜 보면, 어릴 때 가졌던 [신앙의 의심], 흐릿한 기억일 뿐, 이제는 그저 남 일 같다. 분명한 건, 지금 당장 [무너진 부끄러움]에도 희한하게 마음만은 편안하다. 하지만, 주변에서 조장하는 끊임없는 [왜곡의 염증]만큼은 솔직히 좀 지겹다. 그래도 하늘을 바라보고 나니 [불타는 분노]도 시들시들한 게 별 감이 없다. 결국 남은 건, 저들에게 마지막으로 [맞서는 적의]를 강력하게 표출하고는 홀연히 떠나는 일뿐. 당장 와, 빨리 가게.

이제 구체적으로 <감정조절법>을 적용해보자. 첫째, 여기서 제시된 <순법(順法)>은 다음과 같다. 이를 적용한 건, 이런 경우에는 해당 감정을 차라리 더 과하게 쏟아내는 방식이 때에 따라 상당

히 효과적이기 때문이다. 물론 가능한 방식은 여럿이다.

우선, 헤라클레스의 경우에는 [보상받을 고난], [불같은 성질], 그리고 [치미는 살기]를 한 조로 묶었다. 이들을 선택한 건, 마음 씀씀이가 과도하여 스스로 무너질 위험성이 있기 때문이다. 참고로, 이들만 고려하면 '기운의 정도'는 '음기'가 강하다. 이는 전체 기운과 통한다.

순서대로 말하자면, 헤라클레스의 마음속에서 [보상받을 고난]은 대형, 즉 여기에 너무 마음을 쓴다. 물론 누구보다 고난의 강도가 큰 것은 사실이다. 그리고 이를 이겨낼 만한 강인한 정신과 육체를 갖추기도 했다. 그러나 그렇다고 해서 이게 말처럼 쉬운 일은 결코 아니다. 마침내 이를 견디고는 획득할 영광에 대한 희망 때문에 어제도, 오늘도 그저 처절하지만 그래도 진득하게 버틸 뿐이다. 그래, 현실은 쓰고 꿈은 달다. 하지만, 내 마음 속에는 오로지 꿈만이 가득하다. 그런데 혹시 꿈은 꿈일 뿐, 결코 현실이 될 수 없다면? 혹은, 꿈에만 목숨 걸다 자칫 현실감을 잃으면? 나 괜찮겠지?

그렇다면 그의 마음의 긴장을 풀어주기 위해서는 자신의 '마음의 작동방식', 즉 [보상받을 고난]을 남들과 나누는 게 효과적이다. 여기에는 극횡형, 즉 '동류이호(同類異號)' 계열의 조치가 적합하다. 부담감을 줄여주는. "이 특별한 고난과 희망을 도대체 어디서부터 어떻게 설명할 수 있을까? 그리고 누가 제대로 알아줄까? 그런데 참 희한하지? 그럼에도 불구하고 우리는 서로 통한다니까? 처지는 달라도 말이야. 게다가, 한껏 쏟아놓고 보면 마음도 한결 가벼워져. 여러 조언도 큰 도움이 되고. 아, 오늘은 또 어디 가서 얘기하지? 입이 근질거려. 있잖아, 오늘 내가…"라는 식으로. 이와 같이 신세를 한탄하며 수다 떨기, 필요하다.

한편으로, [불같은 성질]은 원형, 즉 이제는 큰 문제가 안 된다. 물론 혈기 왕성했을 때는 굉장했다. 그야말로 물불 가리지 않고 나댔다. 딱히 무언가를 이루고자 하는 목적도 없었다. 그저 스스로 참지 못하고 막무가내로 행동했을 뿐이다. 그러니 온갖 문제를 달고 살았을 수밖에. 그래서 지금 내 처지가 이 모양, 이 꼴이다. 하지만, 세월이 지나 요즘은 참 자유에 대한 욕구가 워낙 강하다 보니, 옛 성격이 딱히 나오지는 않는다. 그래도 끝까지 잘 보여야지. 어디서 감히 다 된 밥에 재를 뿌릴라고. 설마, 그러지 않겠지?

그렇다면 [불같은 성질]을 계속 숨기는 게 좋겠다. 여기에는 극 종형, 즉 '동류이호(同類異號)' 계열의 조치가 적합하다. 부담감을 줄여주는. "솔직히 내 성격 어디 가나? 어쩌면 죽을 때까지 고치지 못할 거야. 하지만, 바라는 게 있기에 요즘은 알아서 잠잠하더라고. 사실, 그러면 된 거 아냐? 더 이상 뭘 어쩌라고. 생각해보면, 굳이 박멸하려다 초가삼간 다 태우지 말고 그냥 놔둬. 게다가, 꿈이 이루어진다고 상상해봐. 이 성질, 알아서 집 나갈걸? 그러니 너무 욕심 부리고 초조해하지 말자고. 쉬… 넌 여기 가만있어. 일은 내가 할게"라는 식으로. 이와 같이 후속처리 걱정 말고 숨겨두기, 필요하다.

한편으로, [치미는 살기]는 후방, 즉 가능하면 억누른다. 이게 사는 데 도대체 한 번도 제대로 도움이 된 적이 없다. 통계적으로 벌써 증명된 사안이다. 그리고 보면 사람이 참 효율적인 동물이 못 된다. 굳이 본능대로 행동하다 보면 언젠가는 꼭 이래저래 당하게 마련이다. 그러니 내 말 들어라. 쓸데없는 상황은 만들지 않는 게 상책이다. 그런데 내가 지금 누구한테 말하는 거냐고? 바로 나한테… 아, 괜찮겠지? 오늘도 살얼음판이다.

그렇다면 [치미는 살기]를 실제로 깍듯이 챙겨주는 게 좋겠다.

여기에는 극하방, 즉 '동류이호(同類異號)' 계열의 조치가 적합하다. 부담감을 줄여주는. "이게 보통 기운이 아니야. 조심스레 상상해봐. 한번 발동 걸리면 그야말로 세상을 들었다 났다 하는 파괴력이 정말 장난 아니거든. 그러면 저기 쟤네들, 벌써 다 죽었어. 줄줄이 초상이지. 아휴, 무서워라… 그러나 오늘도 내가 참자. 이렇게 자꾸 접어줘야 인생이 편하더라고. 여유도 생기고, 결국에는 그게 더 뿌듯해. 은덕을 쌓아놓는 느낌이랄까? 물론 쟤네들은 영문도 모를 거야. 어쩌다가 지금 자신의 파리 목숨을 근근이 부지하고 있는지. 그래, 다 조상님 은덕이라고 생각해라. 운 좋네, 자식들. 난 옛날에 그렇지 못했는데, 세월 참 좋아!"라는 식으로. 이와 같이 너그러이 봐주며 씁쓸한 미소 짓기, 필요하다.

다음, 성 페르민의 경우에는 [무고한 비난], [비극의 당혹], 그리고 [황당한 고통]을 한 조로 묶었다. 이들을 선택한 건, 참기 힘든 압박에 결국에는 마음이 산산 조각날 위험성이 있기 때문이다. 참고로, 이들만 고려하면 '기운의 정도'는 '양기'가 강하다. 이는 전체 기운과 통한다.

순서대로 말하자면, 성 페르민의 마음속에서 [무고한 비난]은 비형, 즉 말 그대로 이해 불가다. 그런데 마치 주변의 반응만을 관찰하면 영락없이 내가 죽일 놈 같다. 참 교묘히도 진실을 왜곡하는 게 실제로 그럼직하다. 아, 최소한 하늘을 우러러 난 한 점도 부끄러움이 없다. 그러나 나에 대한 대대적인 비난은 날이 갈수록 거세지기만 한다. 도대체 이게 뭐냐? 오늘도 잠 못 이루는 밤이다.

그렇다면 그가 당장 위태로운 마음을 부여잡기 위해서는 자신의 '마음의 작동방식', 즉 [무고한 비난]을 다르게 이해하는 게 효과

적이다. 여기에는 극심형, 즉 '동류이호(同類異號)' 계열의 조치가 적합하다. 부담감을 줄여주는. "세상에 가짜뉴스와 악의 평범성, 그리고 무리의 괴물화 앞에서 온전한 사람은 존재하지 않아. 누구라도 걸리면 도무지 예외가 없어. 그리고 아무도 명쾌하게 설명하지 못해. 도대체 이런 일이 왜 발생하는지. 그런데 분명한 건, 세상은 계속 이런 식으로 반복되어 왔거든? 아이고, 이번엔 하필이면 내가 딱 잘못 걸렸네. 뭐, 어쩌겠어? 제길…"이라는 식으로. 이와 같이 운 없는 상황에 툴툴대기, 필요하다.

한편으로, [비극의 당혹]은 극심형, 즉 누구나 마찬가지이다. 하나님을 믿는 사람이라면. 이를테면 역사적으로 나 홀로 이런 수난을 겪은 게 아니다. 하나님의 사역을 감당하다 보면 그야말로 별의별 일들이 참으로 많다. 그리고 이는 종종 예고도 없이 찾아온다. 그러면 어떻게 받아들여야 하는지 당황하게 마련이다. 그야말로 머릿속이 새하얘지고 가슴이 철렁 내려앉는다. 하지만, 난관을 극복하는 고단수의 대처법은 있게 마련이다. 솔직히 그동안 난 하나님 안에서 잘 준비된 사람인 줄로만 알았다. 그런데 혹시 아닌가? 그 여파가 정말…

그렇다면 [비극의 당혹]을 초월적으로 바라보는 게 좋겠다. 여기에는 극극극상방, 즉 '이류(異類)' 계열의 조치가 필요하다. 기분을 전환하는. "하나님의 사역은 고난의 연속이야. 하지만, 그만큼 천국의 열매는 달게 마련이지. 그러니 세상의 비극은 곧 천상의 희극이라네. 그러고 보면 세상의 온갖 고초가 결국에는 천국에서 흘러 퍼지는 아름다운 노래의 전주곡이 된다니, 정말 인생은 아이러니하지 않아? 오늘도 역시나 세상은 아우성이야. 와, 그런데 하늘 참 맑아. 멋져"라는 식으로. 이와 같이 세상 저 너머를 바라보기,

필요하다.

한편으로, [황당한 고통]은 횡형, 즉 사방에 입소문이 난다. 나는 홀몸이 아니다. 세상에 하나님의 자녀들은 그야말로 널리고 널렸다. 그리고 우리는 그분의 이름으로 하나 되어 영광을 돌린다. 그런데 오늘도 안타까운 일이 발생했다. 하나님을 대적하는 무리들이 정말 난리도 아니었다. 그래서 피할 수 없었다. 이번에는 나다. 그런데 하나님의 자녀들은 진실을 안다. 그러니 너무 억울해할 필요가 없다. 실제로 이 상황을 모두가 염려하는 마음으로 주시하고 있다. 감사하다. 그런데 정말 그런 거 맞겠지? 지금 너무 고통스러우니 당장 앞이 잘 안보여 말이야.

그렇다면 [황당한 고통]을 새로운 방향으로 활용하는 게 좋겠다. 여기에는 극측방, 즉 '이류(異類)' 계열의 조치가 필요하다. 기분을 전환하는. "진짜 아파. 와, 그리고 보면 예수님은 십자가에서 얼마나 아프셨을까? 하나님의 마음은 또 얼마나 찢어지셨을까? 이와 같이 간절함은 어떻게든 통하게 마련이야. 그런데 세상이 어디 아프기만 한가? 이 또한 지나가리라. 아이고, 천국 가면 뭐라고 응석을 부리지? 실제로 예수님보다 내가 더 아픈 부분이 뭐였는지 꼼꼼히 묘사하며 자랑 좀 떨어야 하는데⋯ 나도 참, 이런 극한 상황에 문학 소년이라니, 우선 시 한편 써 보고. 혹시 또 알아? 국정 교과서에 실릴지"라는 식으로. 이와 같이 비참한 현실을 예술적으로 상상하기, 필요하다.

둘째, 여기서 제시된 <잠법(潛法)>은 다음과 같다. 이를 적용한 건, 이런 경우에는 해당 감정을 반대로 해소하는 방식이 때에 따라 상당히 효과적이기 때문이다. 물론 가능한 방식은 여럿이다.

우선, 헤라클레스의 경우에는 [바닥난 의욕], [쇄신의 희망], [말 못할 죄의식], 그리고 [반성의 괴로움]을 한 조로 묶었다. 이들을 선택한 건, 더 이상 참기 힘들어 그만 한없이 자기 파괴적으로 치달을 위험성이 있기 때문이다. 참고로, 이들만 고려하면 '기운의 정도'는 '음기'가 강하다. 이는 전체 기운과 통한다.

순서대로 말하자면, 그의 마음속에서 [바닥난 의욕]은 극하방, 즉 아무리 생각해도 이를 타개할 뾰족한 방법이 없다. 그동안 희망을 가지고 내 온 정성과 마음을 바쳤다. 그리고 그러다 보면 마침내 온전히 나를 회복할 줄 알았다. 그런데 막상 마지막 과업을 완수하고 나서 몰려오는 밑도 끝도 없는 우울감, 도대체 이건 뭐냐? 다행히 관문을 통과했는데 내게 남은 건 권태뿐. 솔직히 더 이상 힘도 없다. 사방으로 질질 끌려 다니다가 스스로 소진되어 결국에는 유통이 다한 느낌. 아, 너무 염세적인 건가?

그렇다면 다시금 생명력을 불러일으키기 위해서는 자신의 '마음의 작동방식', 즉 [바닥난 의욕]을 뒤집는 게 효과적이다. 비유컨대, 원래와는 반대로 감정을 수축하거나 이완하는 것이다. 여기에는 극횡형, 즉 '이류(異類)' 계열의 조치가 필요하다. 기분을 전환하는. "이런 상황에 처하면 누구라도 마찬가지야. 다들 힘에 부쳐 자포자기 상태가 되게 마련이지. 그런 상태가 지속되고 나면 막상 행복해야 할 상황에도 도무지 어안이 벙벙하니 이를 누릴 줄 몰라. 그동안 익숙했던 방식으로 행동할 뿐. 아이고, 불쌍한 인생아. 그러니 혼자 삭히지 말고 공감하는 사람들과 고민을 논하자. 그리고 서로 힘내자. 아, 대화 참 진국이네. 약이 따로 없어!"라는 식으로. 이와 같이 대화 오디세이로 마음을 치유하기, 필요하다.

한편으로, [쇄신의 희망]은 노상, 즉 이제는 정말 닳고 닳았다.

그래도 처음에는 꿈을 가진 것만으로도 가슴 설렜다. 그리고 언젠가는 실제로 이루어질 수밖에 없었다. 그러면 세상을 다 얻은 마냥 행복할 것만 같았다. 그런데 돌이켜보면, 그건 파릇파릇한 호기심에 춤추던 어린 시절에나 가능할 법한 이야기다. 실제로 현실은 끝도 없이 지지부진했다. 그러다 보니 이제는 더 이상 꿈을 가진 것도, 그리고 이루는 것도 다 지겹다. 그저 한 순간이라도 마음 편히 자면 그뿐이지. 아, 나 완전 늙었나?

그렇다면 [쇄신의 희망]을 부활시키는 게 좋겠다. 여기에는 청상, 즉 '동류동호(同類同號)' 계열의 조치가 무난하다. 정공법으로 밀어붙이는. "앞으로 마음 설렐 일, 정말로 없을 거 같아? 내가 참 자유인이 되면 처음으로 하고 싶었던 게 뭐였어? 맞아, 그거였지. 그럼 솔직히 지금 하고 싶어, 아니야? 진짜 하고 싶지. 그럼 지금 할 수 있어, 없어? 있지. 그럼 지금 왜 잠자코 있어? 빨리 나가자. 맘껏 해보자고! 얼마나 바랐던 순간인데 이를 물거품처럼 날리지 말고. 아, 갑자기 마음 조급하니 바빠지네"라는 식으로. 이와 같이 다시금 바람의 불씨를 지피며 흥분하기, 필요하다.

한편으로, [말 못할 죄의식]은 극종형, 즉 차마 누구한테 말을 못한다. 한때는 눈이 뒤집혀 친족을 살해했다. 그럼 말 다했다. 누가 나와 같은 죄를 지었으랴. 그리고 그 이후로 한시도 마음 편할 날이 없었다. 밖에만 나가면 주변 사람들이 수군대는 것만 같아 마음이 무거웠고, 그래서 누구와도 대화하고 싶지 않았다. 그래, 도대체 누가 날 이해하겠는가? 그저 하루가 다르게 내 안으로 침잠해들어갈 뿐. 극악무도한 죄인이라니, 그야말로 삶의 의미를 잃었다. 살 가치가 없는 모양.

그렇다면 [말 못할 죄의식]을 뒤집는 게 좋겠다. 여기에는 극담

상, 즉 '이류(異類)' 계열의 조치가 필요하다. 기분을 전환하는. "씻을 수 없는 죄를 지었어. 그리고 이는 내 인생을 송두리째 바꾸어 놓았지. 반면에 다중우주의 또 다른 나는 다행히 이를 빗겨갔다더군. 그래서 우리는 완전히 다른 사람이 되었네. 이를테면 여기 이 우주의 나는 여러모로 죗값을 치르며 별의별 일을 다 했어. 즉, 별의별 사람을 다 만났고, 별의별 경우를 다 봤지. 또 다른 내가 결코 맞닥뜨릴 수 없는 수많은 과업을 수행했고. 아마도 그는 비교적 평범한 인생을 살았을 거야. 그러나 후회는 없어. 나는 내 인생을 살 뿐. 그 누구보다도 풍요롭게, 그리고 말 많게"라는 식으로. 이와 같이 내 독특한 경험을 음미하기, 필요하다.

한편으로, [반성의 괴로움]은 명상, 즉 언제나 또렷하다. 누군가는 망각의 마법으로 인해 과거를 소환하고 싶어도 그게 잘 안 된다는데, 반대로 난 초현실적인 기억력을 간직한 모양이다. 아니, 내 경우에는 생각해보면 그럴 수밖에 없다. 매일매일 똑같은 일이 내 마음속에서 그대로 반복되다 보니. 즉, 언제나 현재 진행형이지, 도무지 과거가 된 적이 없다. 그러니 끝이 없는 일이다. 죽고 싶다.

그렇다면 [반성의 괴로움]을 뒤집는 게 좋겠다. 여기에는 유상, 즉 '동류이호(同類異號)' 계열의 조치가 적합하다. 부담감을 줄여주는. "어차피 자고 일어나면 내 마음 속에서는 똑같은 일이 반복될 거야. 그러면 또 상처받겠지? 그런데 음식도 자꾸 먹으면 질려. 경험도 마찬가지야. 왜냐하면 그래야 새로운 일을 찾아 나설 자극이 되니까. 물론 난 죄인이야. 그건 변치 않는 사실이지. 하지만, 그래서 더욱 해야 하는 일이 있어. 그러니 이젠 부드럽게 수용하자. 어차피 없어지지 않는다면 받아들이는 게 좋아. 세상에 바뀌는 건 오로지 내 마음 뿐"이라는 식으로. 이와 같이 피할 수 없으면 마음을

열기, 필요하다.

다음, 성 페르민의 경우에는 [천국의 의지], [절대적 결의], 그리고 [관조의 평정심]을 한 조로 묶었다. 이들을 선택한 건, 이러다가 자칫하면 치열한 삶의 의미를 잃을 위험성이 있기 때문이다. 참고로, 이들만 고려하면 '기운의 정도'는 '양기'가 강하다. 이는 전체 기운과 통한다.

순서대로 말하자면, 그의 마음속에서 [천국의 의지]는 극상방, 즉 우주적이다. 누군가는 비근한 일상에 주목하며 주변 곳곳에 지대한 관심을 기울인다. 물론 잘만 활용하면 나름대로 의미 있는 일이다. 하지만, 기본적으로 그게 우주적인 가치와 연관되지 않는다면 다 부질없다. 이를테면 천국에 대한 소망 없이는 내 삶이 다 무슨 소용이냐? 나는 천국행 기차를 탄 사람이다. 아, 그런데 내가 창문 밖을 너무 안 보나? 현세에 대한 관심도 여행의 일부인데…

그렇다면 그가 주변을 돌아보기 위해서는 자신의 '마음의 작동 방식', 즉 [천국의 의지]를 뒤집는 게 효과적이다. 비유컨대, 원래와는 반대로 감정을 수축하거나 이완하는 것이다. 여기에는 극극균형, 즉 '이류(異類)' 계열의 조치가 필요하다. 기분을 전환하는. "나는 세상에 태어났어. 그리고 천국을 목적으로 이 세상을 살아가지. 그래서 삶의 과정이 더욱 중요해. 그야말로 하루하루, 하나님 보시기에 기쁜 삶을 영위해야지. 맞아, 삶은 살 만한 가치가 있어. 그게 바로 내가 여기 있는 이유야. 아, 남은 인생, 진짜 잘 살아야지"라는 식으로. 이와 같이 실제적인 삶과 이상적인 소망을 연동하기, 필요하다.

한편으로, [절대적 결의]는 극직형, 즉 너무도 당연하다. 누군가

는 이리 재고 저리 재며 세상 참 상대적으로 산다. 이를테면 맞고 틀린 것도 이해타산에 따라 결정한다. 당장 이득이 있어야 비로소 행복하고. 그러고 보면 참 눈치 보는 삶이다. 반면에 난 그렇지 않다. 자, 들어라. 세상에 진리는 있다. 그리고 내 결심은 절대적이다. 그러니 이해타산에 휘둘릴 이유가 없다. 아니, 완전 관심 밖이다. 그래서 벌써 난 행복하다. 내 결심이 옳으니까. 물론 내가 지금 좀 고통스럽긴 하지만, 나 행복한 거 맞지?

그렇다면 [절대적 결의]를 뒤집는 게 좋겠다. 여기에는 극천형, 즉 '동류이호(同類異號)' 계열의 조치가 적합하다. 부담감을 줄여주는. "아무리 설득해도 모두가 나와 같이 생각하는 건 기본적으로 불가능해. 절대적인 가치를 설파해도 이를 상대적으로 받아들일 테니까. 이를테면 나도 이 모든 게 천국행 티켓 때문에 이해타산에 젖어 행동한 것이니 알고 보면 누구나 다 마찬가지라고 하겠지. 그런데 말이야. 난 정말로 달라. 그리고 상대방의 몰이해로 인해 내 존재가치가 호도될 이유는 없어. 참 모르는 게 안타깝네. 이것 봐. 천국행은 나라서 가능한 거야. 이를 탈취하기 위해 너희들과 같은 경기를 하는 중이 아니라고. 슬프다, 이해시켜주지 못해서"라는 식으로. 이와 같이 차원이 다른 나에 주목하기, 필요하다.

한편으로, [관조의 평정심]은 극앙방, 즉 앞으로의 관심은 오로지 나쁘다. 세상에 대한 기대는 일찌감치 접었다. 그야말로 악의 제국이다. 어떻게든 삐딱하게 바라보고 사안을 왜곡하니, 이런 무리들과는 아예 섞이지 않는 게 정신건강에 좋다. 그저 하나님의 보호하심 속에서 마음의 안정감을 누리면 될 것을. 결국, 이와 같이 생활하다 보니 아무리 주변에서 난리 호들갑을 떨어도 이제는 눈썹도 미동을 안 한다. 오히려, 내 안으로 더욱 깊숙이 침잠할 뿐. 그

런데 이래도 되겠지? 이렇게 반응 안 하다가 그들 입장에서는 자칫 무방비 상태로 이용만 당하는 거 아냐? 그러니 최소한의 방어가 대의를 위해 필요할 수도…

그렇다면 [관조의 평정심]을 뒤집는 게 좋겠다. 여기에는 측방, 즉 '동류동호(同類同號)' 계열의 조치가 무난하다. 정공법으로 밀어붙이는. "독하게 꿈쩍도 안 하는 건 좋은데, 그래서 세상법이 더욱 활개를 치는 상황은 결코 내가 원하는 바가 아니야. 물론 하나님께서 이 모든 걸 다 아시기에 상황이 이렇게 흘러가게 가만 놔두시지는 않겠지. 그래서 더더욱 마냥 내가 넋 놓고 있을 수만은 없어. 결국, 굳이 세상으로부터 단절되는 게 아니라, 도리어 세상으로 나아가 빛과 소금이 되는 역할을 감당할 절호의 방법을 연구해야겠어. 있어 봐, 음…"이라는 식으로. 이와 같이 나와 세상을 묘하게 연결하기, 필요하다.

셋째, 여기서 제시된 **<역법(逆法)>**은 다음과 같다. 이를 적용한 건, 이런 경우에는 해당 감정을 반대로 해소하는 방식이 때에 따라 상당히 효과적이기 때문이다. 물론 가능한 방식은 여럿이다.

우선, 헤라클레스의 경우에는 [저주받은 비애], [인생의 애잔함], 그리고 [내면의 명상]을 한 조로 묶었다. 이들을 선택한 건, 이러다 자칫 한 많은 세상과 아예 연을 끊을 위험성을 방지하기 위해서이다. 참고로, 이들만 고려하면 '기운의 정도'는 '음기'가 강하다. 이는 전체 기운과 통한다.

순서대로 말하자면, 그의 마음속에서 [저주받은 비애]는 극천형, 즉 세상에 나 홀로 버려진 것만 같다. 아버지가 제우스(Zeus)에 어머니는 사람인 자식은 물론 나 말고도 여럿이라 들었다. 그리고

보면 아버지도 참 대단하다. 하지만, 그는 최고신이기에 법 위에 군림한다. 즉, 정실부인인 헤라(Hera)에게 때때로 바가지를 긁힐 뿐, 우주적인 위상에는 추호도 변함이 없다. 그야말로 최고신이라서 좋겠다. 그런데 그는 좋은 아버지상과는 거리가 멀어도 한참이나 멀다. 이를테면 지금 내가 처한 꼴을 봐라. 홀로서기 말고는 달리 방도가 없다. 참으로 원망스럽다. 그리고 한없이 슬프다.

그렇다면 절절한 한에 마음이 무너지지 않기 위해서는 그러한 '마음의 작동방식', 즉 [저주받은 비애]를 넘어서는 게 효과적이다. 비유컨대, 원래보다 더 강하게 반대로 밀어붙이는 것이다. 여기에는 극극극건상, 즉 '이류(異類)' 계열의 조치가 필요하다. 기분을 전환하는. "어차피 아버지는 내게 시큰둥할 뿐이야. 그래, 멋대로 사시라 그래라. 잘나셨다. 도무지 기대를 말아야지. 그래도 누구 자식이라고 내가 좀 남다른 힘이 넘치는 건 사실이잖아? 사람이 잃는 게 있으면 얻는 것도 있는 법. 애냐? 상처받긴. 마음 담담해라. 그저 내게 가능한 일을 한번 벌여보자고"라는 식으로. 이와 같이 훌훌 털고 그러려니 하기, 필요하다.

한편으로, [인생의 애잔함]은 습상, 즉 가슴이 쓰라리다. 출생의 비밀이랄까. 어려서부터 스트레스도 많이 받았다. 젊은 혈기에 막 살았다. 그러다 사고도 쳤다. 그래서 누구보다 가혹한 형벌을 받았다. 하지만, 온갖 수모와 한없는 역경에도 불구하고 모든 시험을 다 물리쳤다. 생각해보면, 이런 인생 또 어디 있는가? 이것 봐. 박수소리가 들리잖아? 실제로 대놓고 존경심을 표하는 사람들, 주변에 많다. 참 희한한 일이다. 그런데 정작 내 속을 모르니 그렇지, 솔직히 돌이켜보면 눈물밖에 안 나는데. 아, 가련한 인생이여. 어쩌다 이렇게까지…

그렇다면 [인생의 애잔함]을 전환하는 게 좋겠다. 여기에는 극측방, 즉 '이류(異類)' 계열의 조치가 필요하다. 기분을 전환하는. "울고 불고 소리치면 뭐해? 어차피 남들은 이해도 못할 걸. 오히려, 자기 인생과 맞바꾸자며 투덜대거나 유혹하겠지. 그리고 보면 다들 자기에게 주어진 인생을 충실히 살 뿐, 딱히 다른 방도가 없어. 몸에 안 맞는 옷을 입으면 언젠가는 탈나게 마련이고. 그런데 내가 그으윽한 한이 좀 많잖아? 결국, 이게 내 인생의 재료야. 과연 이걸 가지고 앞으로 뭘 하며 살까? 아, 갑자기 생각이 떠오르네… 펜 하고 종이!"라는 식으로. 이와 같이 내 재료를 충분히 활용하기, 필요하다.

　　한편으로, [내면의 명상]은 극앙방, 즉 나만을 바라본다. 아닌 척 하면서도, 어릴 때는 남몰래 부모님을 의지했다. 그런데 아니었다. 그 후에는 가끔씩 정이 붙으면 주변을 의지했다. 역시나 아니었다. 결국에는 깨달았다. 다들 자기 삶을 사느라 정신없구나. 그리고 절대로 상대방을 이해하지 못하는구나. 게다가, 나 또한 마찬가지구나. 그러니 내가 잘하는 건 그저 지독히도 날 바라보는 거로구나. 그게 바로 세상을 이해하는 효과적인 방법일거야. 아마 그렇겠지?

　　그렇다면 [내면의 명상]을 전환하는 게 좋겠다. 여기에는 극측방, 즉 '동류동호(同類同號)' 계열의 조치가 무난하다. 정공법으로 밀어붙이는. "우리의 뇌는 각자의 두개골 속에 숨어 한 번도 밖을 여행한 적이 없어. 그런데 그럼에도 불구하고 희한하게 소통이 가능하지. 공감각이 있으니까. 마치 카메라가 종류는 많지만 작동원리가 비슷해서 통하는 게 있듯이. 결국, 내 속으로 깊숙이 들어갈 때 도리어 뚜렷해지는 세상에 대한 남다른 통찰, 분명히 있어. 가장 개인적인 내가 될 때 가장 보편적인 세상이 되는 신비로운 절대무공 말이야. 있어 봐. 곧 비법을 알려줄게. 책 사. 그리고 토론하자. 그

담에 한 권 더 쓸게"라는 식으로. 이와 같이 나를 통해 세상을 파악하기, 필요하다.

다음, 성 페르민의 경우에는 [왜곡의 염증], [불타는 분노], 그리고 [맞서는 적의]를 한 조로 묶었다. 이들을 선택한 건, 주변에 대한 적개심에 마음이 혼탁해질 위험성이 있기 때문에 그렇다. 참고로, 이들만 고려하면 '기운의 정도'는 '양기'가 강하다. 이는 전체 기운과 통한다.

순서대로 말하자면, 그의 마음속에서 [왜곡의 염증]은 노상, 즉 하도 지속되니 이제는 상대하기도 귀찮다. 정말 보통 사람들이 아니다. 그야말로 겁 없이 막무가내다. 저렇게 사실관계를 뒤틀어놓아도 자신만은 무사하리라고 생각하는 것만 같다. 물론 하나님의 나라에서는 결코 그렇지 않을 텐데. 하지만, 여기서는 우선 그래도 되는 모양이다. 아, 속 터져… 도대체 이 불의를 언제까지 수수방관해야 하나?

그렇다면 여기서 좌절하지 않으려면 그러한 '마음의 작동방식', 즉 [왜곡의 염증]을 확실히 전환하는 게 효과적이다. 비유컨대, 원래보다 더 강하게 반대로 밀어붙이는 것이다. 여기에는 극전방, 즉 '이류(異類)' 계열의 조치가 필요하다. 기분을 전환하는. "물론 여기가 하나님 나라였다면 다 죽었어. 아니, 지금 옆에 있을 수가 없지. 철저히 배제되어 지옥에서 고통 받고 있을 거야. 혹은, 그게 고통인지도 모른 채 멍하니 바보처럼 무화되어 있겠지. 아니면, 존재 자체도 없으니 말할 근거도 없겠지. 하지만, 난 달라. 하나님의 자식은 영생을 얻거든. 그게 어떤 종류의 삶이냐는 당연히 의견이 분분해. 사실은 나도 정확히는 몰라. 아직 안 가봤거든. 그러니 좀

있다 말해줄게. 여하튼, 쟤네들, 다 죽었어. 곧! 우선 영적 주먹 한 대 맞고 시작하자. 이리 와. 내가 앞으로 가만 둘 거 같아?"라는 식으로. 이와 같이 하나님을 의지하며 세력을 행사하기, 필요하다.

한편으로, [불타는 분노]는 건상, 즉 더 이상 감이 없다. 그동안 말도 안 되는 상황에 노출되고 애꿎은 피해를 당하면서 내 평생 맛보지 못한 화가 솟구쳤다. 오랫동안 나를 봐왔던 이들이 깜짝 놀랄 정도로 나로서는 예외적으로 폭력적인 언사도 남발했다. 솔직히 나도 놀랐다. 내가 이 정도로 찰 지게 욕을 구사할 줄은 꿈에도 몰랐다. 그런데 시간이 흐르며 생각이 좀 바뀌었다. 아니, 이들에게 화를 내 봤자 나만 손해. 그리고 하나님과 대화를 하다 보니 불같은 적개심도 어느새 얼어붙어 버렸다. 아, 거울을 보니 내 얼굴이 엄청 차가워 보인다. 감정이 아예 없어진 듯 표정이 하나도 없네. 괜찮겠지?

그렇다면 [불타는 분노]를 전환하는 게 좋겠다. 여기에는 극습상, 즉 '동류동호(同類同號)' 계열의 조치가 무난하다. 정공법으로 밀어붙이는: "감정이 없다면 병이야, 병! 그건 어쩌면 너무도 아픈 나머지 스스로를 보호하기 위한 미봉책일지도 몰라. 봐봐. 하나님과 대화하면서도 똑같잖아? 아이고, 기분 풀라며 웃기려고 노력해주시네. 죄송하게… 어, 그러고 보니 좀 울컥한다. 나 솔직히 많이 힘들었잖아. 솟구치는 화에 치를 떨며 말 그대로 절었잖아. 그래서 하나님께 위로받고 싶잖아. 그래, 감췄던 감정, 다 쏟아놓자. 손수건 말고, 대야 좀 가져다주세요"라는 식으로. 이와 같이 다시금 감정을 살려 생생하기, 필요하다.

한편으로, [맞서는 적의]는 전방, 즉 저들을 벌하고 싶다. 이제는 나도 이 세상 사람이 아니다. 곧 천국 문에 당도할 거다. 시간이

별로 없다. 내가 떠난 이후에도 세상에 살아남아 악행을 지속하는 꼴을 차마 볼 수가 없다. 원칙대로 하면 저들이 죽고 내가 살아야 하겠지만, 하나님의 뜻은 오묘해서 정말 알 수가 없다. 변칙이 너무 많다. 가끔씩은 속 시원하게 단순무식하고 싶은데. 아, 정말 때려주고 싶다. 안 되겠지? 그런데 연장이 어디 있더라…

　　그렇다면 [맞서는 적의]를 전환하는 게 좋겠다. 여기에는 <u>극호방</u>, 즉 '동류동호(同類同號)' 계열의 조치가 무난하다. 정공법으로 밀어붙이는. "지금은 내가 저들을 때려줄 상황이 못돼. 그런데 그건 저들이 나보다 더 가치가 있어서 그런 게 아니야. 오히려, 하나님의 경기에서 전략적으로 한번 접고 가는 와중에 이번에는 내가 해당된 거라고. 이를테면 세상에 순교자가 좀 많아? 그러니 현실을 인정하자. 여기서는 굳이 내가 때려주지 않는 게 맞아. 그리고 저 죄인들에게 감정을 소진하는 것도 낭비야, 낭비! 그럴 시간에 하나님을 바라보자. 한쪽 눈 깜빡(wink)! 아, 괜히 했나?"라는 식으로. 이와 같이 큰 흐름을 파악하고 내 할 일에 충실하기, 필요하다.

　　물론 여기까지 다룬 조절법이 전부는 아니다. 이외에도 범위와 방식은 무척이나 다양하다. 그에 따른 효과는 서로 다르게 마련이고. 하지만, 언젠가는 판단하고 실행해야 할 때가 온다. 감정은 우리가 성숙할 때까지 기다려주지 않는다. 그래서 항상 준비된 자세가 필요하다. 여러 안을 가진 채로.

　　'하상비'와 관련해서, '그림 48'에서는 [바닥난 의욕], 그리고 '그림 49'에서는 [천국의 의지]가 문제적이다. 나는 여기에 제시된 '비교표'에서 전자의 경우에는 <u>극하방</u>을 <u>극횡형</u>으로 전환하는 '이류' 계열의 <잠법>, 그리고 후자의 경우에는 <u>극상방</u>을 <u>극극균형</u>으로 전

환하는 '이류' 계열의 <잠법>을 제안했다. 즉, 헤라클레스에게는 "현실적으로 너무 힘든 거 맞아. 그런데 이건 지극히 정상이야. 도대체 세상에 어느 누가 안 그래? 그래도 내가 제일 센 건 맞잖아?", 그리고 성 페르민에게는 "가슴 설레는 그 이름을 부르는 그날이 오면, 모든 게 다 투명해질 거야. 그동안 궁금했던 사안들, 의심스런 일들, 다 이해하게 될 거라고. 아, 그래서 그랬구나…"라는 식으로 마음을 북돋았다.

그런데 내 목소리는 과연 유효할까? 그리고 누구에게? 내 마음 길을 따르면 우선은 그럴 법하다. 그렇다면 이제 중요한 것은 실천이다. 일상의 <동작>으로, <생각>으로, <활동>으로. 그러다 보면 '내일의 나'는 드디어 '오늘의 나'가 된다. 세상의 판도가 뒤집히는 순간, 그 흐름을 타며 몸 전체를 따라 돌린다. 아, 물살이 흐른다. 시원하다. 그리고 묵은 때가 다 씻겨나간다.

앙측: 중간으로 몰리거나 한쪽으로 치우치다

- 체념한 마음 vs. 파토 난 마음

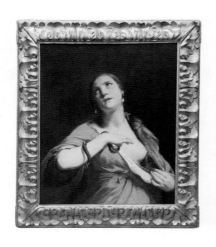

▲ 그림 50
귀도 카냐치(1601-1663),
〈클레오파트라(BC 69-BC 30)의 죽음〉,
1645-1655

▲ 그림 51
오귀스트 로댕(1840-1917),
〈오르페우스 그리고 에우리디케〉, 1893

<감정조절표>의 '앙측비'에 따르면, 현재 내 '특정 감정'을
돌이켜볼 때 자기중심적이라면, 비유컨대 매우 가운데로 향하는 경
우에는 '음기'적이다. 반면에 임시변통적이라면, 비유컨대 옆으로
향하는 경우에는 '양기'적이다.

이와 관련해서 '그림 50'의 [처절한 한탄]은 극앙방으로 '음기',
그리고 '그림 51'의 [행복의 포기]는 측방으로 '양기'를 드러낸다. 전자
는 그동안 열정을 불살랐으나 계속 일이 꼬이며 결국에는 최악의

ESMD	그림 50	그림 51
약식	esmd(-9)=[처절한 한탄]극앙방, [주변에 대한 애달픔]소형, [한없는 비애]습상, [인생의 고통]극천형, [끝없는 좌절]유상, [주변에 대한 원망]방형, [연인에 대한 사랑]명상, [이기적인 욕망]극종형, [절절한 희망]노상, [행복의 바람]담상, [앞으로의 기대]극하방, [적에의 저항]극후방, [냉혹한 결의]직형	esmd(0)=[행복의 포기]측방, [인생의 허무]종형, [삶의 열정]극후방, [반복된 패배]노상, [수난의 억울]극천형, [앞날의 암울]명상, [일상의 행복]농상, [홀로 된 바람]극원형, [보상의 기대]비형, [성취의 희망]극직형, [한없는 욕망]극상방, [연인과의 사랑]대형, [유혹의 설렘]건상
직역	'전체점수'가 '-9'인 '음기'가 강한 감정으로, [처절한 한탄]은 자기중심적이고, [주변에 대한 애달픔]은 두루 신경을 쓰며, [한없는 비애]는 감상에 젖고, [인생의 고통]은 나라서 매우 그럴 법하며, [끝없는 좌절]은 이제는 받아들이고, [주변에 대한 원망]은 이리저리 부닥치며, [연인에 대한 사랑]은 아직도 생생하고, [이기적인 욕망]은 나 홀로 매우 간직하며, [절절한 희망]은 이제는 피곤하고, [행복의 바람]은 별의별 게 다 관련되며, [앞으로의 기대]는 매우 현실주의적이고, [적에의 저항]은 매우 회피주의적이며, [냉혹한 결의]는 대놓고 확실하다.	'전체점수'가 '0'인 '잠기'가 강한 감정으로, [행복의 포기]는 임시변통적이고, [인생의 허무]는 나 홀로 간직하며, [삶의 열정]은 매우 회피주의적이고, [반복된 패배]는 이제는 피곤하며, [수난의 억울]은 나라서 매우 그럴 법하고, [앞날의 암울]은 아직도 생생하며, [일상의 행복]은 딱히 다른 관련이 없고, [홀로 된 바람]은 가만두면 무난하며, [보상의 기대]는 뭔가 말이 되지 않고, [성취의 희망]은 대놓고 매우 확실하며, [한없는 욕망]은 매우 이상주의적이고, [연인과의 사랑]은 여기에만 신경을 쓰며, [유혹의 설렘]은 무미건조하다.
시각	'전체점수'가 '-9'인 '음기'가 강한 감정으로, [처절한 한탄]은 매우 가운데로 향하고, [주변에 대한 애달픔]은 전체 크기가 작으며, [한없는 비애]는 질감이 윤기나고, [인생의 고통]은 깊이폭이 매우 얕으며, [끝없는 좌절]은 느낌이 부드럽고, [주변에 대한 원망]은 사방이 각지며, [연인에 대한 사랑]은 색상이 생생하고, [이기적인 욕망]은 세로폭이 매우 길며, [절절한 희망]은 오래되어 보이고, [행복의 바람]은 형태가 진하며, [앞으로의 기대]는 매우 아래로 향하고, [적에의 저항]은 매우 뒤로 향하며, [냉혹한 결의]는 외곽이 쫙 뻗었다.	'전체점수'가 '0'인 '잠기'가 강한 감정으로, [행복의 포기]는 옆으로 향하고, [인생의 허무]는 세로폭이 길며, [삶의 열정]은 매우 뒤로 향하고, [반복된 패배]는 오래되어 보이며, [수난의 억울]은 깊이폭이 매우 얕고, [앞날의 암울]은 색상이 생생하며, [일상의 행복]은 형태가 연하고, [홀로 된 바람]은 사방이 둥글며, [보상의 기대]는 대칭이 잘 안 맞고, [성취의 희망]은 외곽이 매우 쫙 뻗으며, [한없는 욕망]은 매우 위로 향하고, [연인과의 사랑]은 전체 크기가 크며, [유혹의 설렘]은 질감이 우둘투둘하다.

순법	esmd(-3)=[처절한 한탄]극양방, [주변에 대한 애달픔]소형, [한없는 비애]습상 R<[처절한 한탄]극습상(iii), [주변에 대한 애달픔]극천형(ii), [한없는 비애]극하방(iii)	esmd(-2)=[행복의 포기]측방, [인생의 허무]종형, [삶의 열정]극후방 R=[행복의 포기]극담상(iii), [인생의 허무]극습상(iii), [삶의 열정]극극극극양방(ii)
잠법	esmd(-2)=[인생의 고통]극천형, [끝없는 좌절]유상, [주변에 대한 원망]방형 R=[인생의 고통]극측방(iii), [끝없는 좌절]방형(iii), [주변에 대한 원망]원형(i)	esmd(-2)=[반복된 패배]노상, [수난의 억울]극천형, [앞날의 암울]명상 R<[반복된 패배]유상(ii), [수난의 억울]극횡형(ii), [앞날의 암울]농상(ii)
역법	esmd(-1)=[적에의 저항]극후방, [냉혹한 결의]직형 R>[적에의 저항]극극극측방(ii), [냉혹한 결의]극습상(iii)	esmd(+5)=[보상의 기대]비형, [성취의 희망]극직형, [한없는 욕망]극상방 R>[보상의 기대]극농상(iii), [성취의 희망]극극극하방(iii), [한없는 욕망]극극극하방(i)

상황을 맞이했기에 깊이 한숨지으며 책임지는 성향이고, 후자는 끝까지 연인과 함께 하기를 원했으나 결정적으로 일이 꼬이며 더 이상 그럴 수 없는 상황을 맞이했기에 큰 상처를 받고는 제멋대로 행동하며 내지르는 성향이다. 따라서 '앙측비'는 이 둘을 비교하는 명확한 지표성을 획득한다.

그런데 '기운의 정도'는 상대적이고 복합적이다. 따라서 총체적으로 판단해야 한다. 이를테면 '비교표'에 따르면, '그림 50'의 전반적인 마음은 '앙측비'와 통한다. 반면에 '그림 51'은 다소 뒤집혔다. 즉, 전자는 '음기', 그리고 후자는 '잠기'를 띤다. 물론 그 안을 들여다보면 여러 감정의 여러 기운이 티격태격 난리가 난다. 그야말로 기운생동의 장이 따로 없다.

이제 본격적으로 이 둘의 마음을 열어보자. 우선, '그림 50', <클레오파트라의 죽음(The Death of Cleopatra)>의 '기초정보'는 이렇다. 이는 귀도 카냐치(Guido Cagnacci)의 작품이다. 그는 17세기에

활동한 이탈리아 작가이다. 특히 관능적인 누드화를 여럿 남겼다.

작품 속 인물은 클레오파트라이다. 그녀는 이집트 프롤레마이오스 왕조 역사상 마지막 왕이다. 그녀는 관습적으로 '치명적인 여인'의 이미지가 강하다. 예컨대, 프랑스의 철학자, 파스칼(Blaise Pascal, 1623-1662)은 "그녀의 코가 조금만 낮았더라면 이 세상은 지금과 많이 달라졌으리라"는 말을 남겼다. 그녀의 아름다움이 국제정세의 판도를 바꾸어버렸다는 것이다. 이와 같은 해석은 역사적으로 그녀가 사랑한 두 명의 남자, 로마의 정치가 카이사르(Julius Caesar, BC 100-BC 44)와 안토니우스(Marcus Antonius, BC 83-BC 30)의 비극적인 죽음에 기인한다. 물론 그녀 때문에 그들이 이와 같은 운명을 맞이했다고 결과론적으로 말하는 것은 적절하지 않다.

우선, 카이사르는 '**그림 47**'의 설명을 참조 바란다. 클레오파트라는 그야말로 애국심에 불타는 정치가였다. 그래서 그녀는 로마의 정치가, 카이사르에게 접근했다. 결혼을 한 공공연한 사이는 아니었지만 둘 사이에 아들, 카이사리온(Caesarion, BC 47-BC 30)을 출생한다. 그녀는 자신의 아들이 로마와 이집트를 통합하는 황제가 되기를 꿈꿨다. 그런데 하필이면 그 꿈을 이루기 전에 카이사르가 암살당했다.

다음, 그녀는 카이사르의 사후에 안토니우스와 옥타비아누스(Octavianus, BC 63-BC 16)의 대결구도가 전개되는 것을 보고 안토니우스를 유혹해 이번에는 아예 정식으로 결혼한다. 이른바 정치적 줄서기를 감행한 것이다. 이를 통해 그녀는 다시 한 번 로마와 이집트를 통합하는 꿈을 꾸었다. 그런데 하필이면 안토니우스는 그리스 서부 악티움 전투에서 옥타비아누스에게 패배했다. 그리고 자살했다.

결국, 로마 군대는 이집트로 쳐들어왔고, 그녀는 모든 야망을 포기할 수밖에 없었다. 그리고 포로가 되지 않고자 한껏 아름다운 옷과 보석으로 치장한 후에 작은 독사를 풀어 자살했다. 이 작품은 이 비극적인 장면을 묘사했다. 참고로, 그 이후에 이집트는 로마의 속국이 되었다. 그야말로 한 왕조의 애달픈 몰락이다.

미술관에 따르면, 귀도 카냐치는 당대의 바로크적 상상력에 걸맞게 성적이면서도 연민의 감정을 자극하는 이 장면에 몹시도 끌렸다. 물론 그뿐만 아니라 당대의 다른 화가들, 그리고 여러 시인들과 극작가들도 마찬가지였다. 그런데 특이한 점은, 이 작품의 모델은 아마도 작가의 정부로 추측된다. 그렇다면 작가는 안토니우스라기보다는 카이사르?

정리하면, 클레오파트라는 정치면 정치, 연애면 연애, 그야말로 매사에 열심이다. 물론 혈족이 왕위를 계승하는 당대의 특성상 이 둘을 꼭 구분해서 생각할 필요는 없다. 게다가, 그녀는 정치적인 야망도 대단했고, 애국심도 드높았다고 전해진다. 즉, 연애를 정치에 이용하면 이용했지, 연애 때문에 나라를 팔아먹을 계획을 세우는 사람은 아니다. 참고로, 왕족간의 결혼은 당시에는 흔한 일이었다.

결국, 그녀가 이집트와 로마의 합병을 꿈꾼 건, 아마도 로마에 의한 이집트의 몰락이 눈에 보였기에 이집트 전체, 그리고 기왕이면 자기 일가의 입장에서 선제적으로 치밀한 전략을 짜놓아 최후의 단계에서 유리한 고지를 점하고자 했을 뿐이다. 물론 역대급으로 한 미모 했기에 이를 이용한 접근은 마음만 먹으면 항상 잘 통했던 것으로 보인다. 그런데 혹시 평생토록 카이사르와 안토니우스에게만 마음을 주었을까? 아마 그랬다면 나름 지고지순한 성격… 여하튼, 최후의 결의를 보면 뭔가 독하긴 하다.

그렇다면 우리는 여기서 한때는 한 나라의 수장으로서 경영을 잘하고자 불철주야 노력했으며, 동시에 자기 일가의 번창을 위해 대대적인 지략으로 나름의 투자를 감행했으나, 결과적으로 운 없이 허망하게 무너진 **아쉬우면서도 비통한 마음**속으로 빙의한다. 물론 나는 그들을 진심으로 사랑했다. 그래서 이 순간까지도 마음이 찢어진다.

그러고 보면 그 어느 누구도 감히 그들과의 사랑이 거짓이었다고 말할 자격은 없다. 그래, 애초에는 서로 간에 급이 되어 만난 게 사실이다. 하지만, 그건 그저 시작이었을 뿐, 과정은 아무도 책임 못 진다. 결과적으로 어떻게 상황이 전개될 지 알 수도 없고. 분명한 건, 난 열렬한 사랑을 사모하는 순정파다. 그래서 여기까지 왔다. 그런데 임은 갔다. 그러니 나도 간다. 세상 미련 없다. 흑! 정말 숙연한 광경입니다. 다들 말을 잃으셨네요. 자, 마음 추스르시고요, 곧 고개 숙여 입장합니다.

다음, '**그림 51**', <오르페우스 그리고 에우리디케(Orpheus and Eurydice)>의 '기초정보'는 이렇다. 이는 오귀스트 로댕(Auguste Rodin)의 작품이다. 그에 관한 설명은 '**그림 31**'을 참조 바란다.

작품 속 인물은 앞에는 오르페우스(Orpheus), 그리고 뒤에는 그의 아내, 에우리디케(Eurydice)이다. 그리스 신화에 따르면 오르페우스는 노래와 리라 연주에 뛰어난 음악인이다. 그는 자신의 어머니와 음악의 신, 아폴론(Apollon)에게 음악을 배웠으며, 아폴론은 그에게 황금 리라를 선물해주었다. 그가 그 신성한 리라로 연주를 하면 온 자연과 생명체가 이를 숨죽여 들으며 함께 감동했다고 한다. 추후에 그는 이 연주를 통해 바다의 폭풍이나 괴물을 온순하게 만

드는 등, 여러모로 자신의 목적을 달성할 수 있었다. 대단하다. 그렇다면 만약에 아폴론 대신에 오르페우스가 앞에서 설명한 '그림 25'의 마르시아스와 연주 대결을 벌였다면 결과는 어떻게 전개되었을지 사뭇 궁금해진다.

에우리티케는 물과 나무의 정령인 님프(Nymph)였다. 그런데 어느 날, 그녀는 산책 중에 아폴론과 그의 아들, 아리스타이오스 (Aristaeus)가 그녀를 겁탈하고자 쫓아온다고 여기고는 도망치다가 불행하게도 뱀에 물려 그만 죽고 말았다. 이에 오르페우스는 찢어지는 가슴을 안고 저승을 방문, 슬픈 음악으로 그곳의 신들을 감동시켰다. 그래서 아내를 이승으로 다시 인도할 수 있었다. 하지만, 조건이 있었다. 그녀는 반드시 그의 뒤를 따라가야 하고, 그는 이승에 도착하기 전에 결코 그녀 쪽으로 몸을 돌려서는 안 된다는. 그런데 거의 도착할 무렵에 그는 그녀를 너무도 보고 싶었던 나머지 그만 몸을 돌렸다. 그 즉시 그녀는 사라져버렸고, 이제 그가 할 수 있는 건 더 이상 아무것도 없었다.

그 이후에 그는 홀로 남아 우울한 나날을 보냈으며, 여인들과도 전혀 어울리지 않았다. 그래서 동성애의 창시자로도 간주된다. 여하튼, 평상시 자신들을 무시한다고 생각했던 주변 여인들의 광기로 인해 그는 몸이 찢기며 비운의 죽음을 맞이했다. 물론 여기에는 여러 설이 있다.

한편으로, 저승까지 방문했던 이력 때문인지 그를 창시자로 하는 종교집단도 탄생했다. 그리고 보면 그의 슬픔을 둘러싸고 파생되는 다른 이야기들이 참으로 많다. 역사적으로 과연 얼마나 많은 사람들이 그의 슬픔을 오롯이 그의 관점 자체만으로 이해하고 위로해주었을지⋯ 사람들은 물론 누구나 딴 생각을 한다.

정리하면, 오르페우스는 엄청난 실력의 연주가이자, 진정한 사랑을 꿈꾸는 몽상가이다. 그런데 다들 끼리끼리 만난다고 했던가? 세월이 흘러 그는 모두가 부러워할 만큼 어디 하나 모난 데가 없는 아름다운 부인을 얻고는 달달한 사랑꾼으로 무사히 등극했다. 그리고는 평생을 행복하게 살줄로만 알았다. 이를테면 그들의 모습을 보면 그야말로 단 꿀이 줄줄 흘러 천지를 적셨다. 평상시에 마음이 넓은 사람도 막상 직접 보면 너무 느끼하다며 손사래를 칠 정도였다.

그런데 행복은 오래가지 않았다. 신들도 말썽, 사람들도 말썽, 그야말로 세상은 험악했다. 그럼에도 불구하고 그는 포기하지 않았다. 예기치 않게 발생한 문제를 자기 힘으로 꼭 해결하고 싶었다. 그리고 마침내 조건부 승낙을 받았다. 그런데 막판에 사소한 실수로 인해 대사를 그르쳤다. 아, 죽고 싶다. 더 이상 세상살 낙이 없다. 앞으로는 그냥 막 살까? 그런데 분위기 파악 못하고 시도 때도 없이 나를 꼬이는 여인들, 다 귀찮다. 급도 안 되는 게…

그렇다면 우리는 여기서 한때는 연인과의 사랑에 취해 장밋빛 인생을 영위했으나, 갑자기 몰아닥친 연인의 비극적인 죽음과 이를 극복한 줄 알았으나 결국에는 맞닥뜨린 영원한 단절 앞에서 이제는 더 이상 **회복 불가하게 초토화된 마음**속으로 빙의한다. 이 사건으로 인해 그는 죽을 때까지 마음의 빗장을 단단히 걸어 잠갔다. 그래서 스스로 비극적인 죽음을 야기한 셈이 되었고.

물론 여기서는 주변 사람들이 나빴다. 하지만, 세상에는 원래 옳지 않은 구석이 많다. 그야말로 다들 못 잡아먹어 안달이다. 그런데 개중에 내 안의 적이 가장 무섭다. 자, 도대체 우리 남은 인생, 어떡하죠? 내 마음속에서 이번 인생은 벌써 끝난 셈이니 이제는 그냥 다 포기하고 마음 내키는 대로 흘러가버릴까요? 마음 정말 착잡

하네요. 여러분, 들어가죠.

 <감정조절표>의 '전체점수'는 다음과 같다. '그림 50'의 클레오파트라는 왕국과 일가의 찬란한 번영을 꿈꾸며 온갖 노력을 불사했지만 하늘의 농간인지, 아니면 그저 운이 없는지 예기치 않게 상황이 전개되자 큰 충격을 받고는 자포자기 상태에 이르니 '음기'적이다. 그런데 한편으로는 이에 대한 책임을 지고 확실히 물러나겠다는 비장한 결의도 보인다. 역시나 한 나라의 수장이자 통 큰 사람이다.

 반면에 '그림 51'의 오르페우스는 진정한 사랑을 꿈꾸며 결국에는 천생연분을 만났으나 이후에 발생하는 연인의 비극적인 죽음을 막지 못하자 결국에는 스스로 파멸적인 삶을 사니 '양기'적이다. 그런데 한편으로는 떠나간 임을 영원히 잊지 못하며 매일같이 추억을 곱씹는 열혈 순정파이다. 물론 나와 다른 '사고의 작동방식'으로 이야기를 창작하는 것은 언제라도 가능하다.

 '포괄적인 평가'는 다음과 같다. 이는 '비교표'의 <직역>을 <의역>한 것이다. 클레오파트라는 열정을 다했으나 결국 맞이한 [처절한 한탄]에 애꿎은 자신을 질책하며 멍하니 바라본다. 물론 [주변에 대한 애달픔]은 끝이 없다. 곳곳에 챙겨줘야 할 사람이 워낙 많은데 이를 어쩌나? 참 큰일이다. 그리고 보니 [한없는 비애]에 끊임없이 눈물이 샘솟는다. 아마도 이 세상에 이런 식의 [인생의 고통]을 겪는 이는 나 말고 또 없을 거다. 그래도 이제는 [끝없는 좌절]감에 좀 익숙해졌다. 한두 번 겪는 일도 아니고, 딱히 새롭지도 않다. 그러나 [주변에 대한 원망]에 여기저기 난리굿을 떠는 건 항상 그대로다. 솔직히 내 [연인에 대한 사랑]은 100% 진실이다. 아직도 눈앞에

이렇게 또렷하니 정말 미치겠다. 그러나 내 [이기적인 욕망]을 무고한 백성들에게만큼은 조금도 드러내서는 안 된다. 항상 주의해야겠다. 하지만, 그래서 뭐하나? 이제 [절절한 희망]은 물 건너갔으니 더 이상 바라기도 지겹다. 돌이켜보면, 그동안 [행복의 바람] 때문에 별의별 일을 다 기획했다. 그런데 망했다. 더 이상 [앞으로의 기대]는 정말 없다. 뾰족한 방안도 없고. 즉, [적에의 저항]심은 고사하고 뒤로 숨기에 바쁘다. 그저 내 마음에 목숨을 끊을 [냉혹한 결의]만이 강하게 울려 퍼질 뿐.

반면에 오르페우스는 그토록 바래왔던 [행복의 포기]에 견딜 수 없어 앞으로 막살 궁리만 한다. 더 이상 연인이 곁에 없으니 [인생의 허무]는 오롯이 내 몫이다. 누구에게 터놓을 필요도, 가치도 없이. 그렇게 생각하니 내가 언제 [삶의 열정]이 있었냐 싶을 정도로 뒤로 숨기에 바쁘다. 그리고 [반복된 패배]는 그야말로 지긋지긋하니 생각하기도 싫다. 게다가, 지금 내가 감내하는 [수난의 억울]함은 워낙 그 사안이 특수하니 아마 남들은 이해도 못한다. 즉, 내게 있어 [앞날의 암울]함은 지금 당면한 엄연한 현실이다. 나중 얘기가 아니라. 그러다 보니 [일상의 행복]은 나랑은 더 이상 관련이 없는 남 얘기다. 물론 [홀로 된 바람]은 그뿐이다. 내가 뭐 난리치고 다니는 것도 아니니. 오히려, 주변의 성화가 문제지. 돌이켜보면, 내가 가졌던 [보상의 기대]는 무척이나 합리적이었다. 그런데 거기에 그렇게 말도 안 되는 조건이 붙다니 정말 이해 불가다. 이런 경우에는 도대체 어디 가서 조정을 받지? 아, 내가 꿈꿔온 [성취의 희망]은 너무도 당연하고 분명하다. 하지만, 아직도 연연하는 연인에 대한 [한없는 욕망]은 도무지 현실적이지 않은 게 오늘도 뜬구름만 잡을 뿐이다. 그래도 분명한 건, 내 [연인과의 사랑]은 우주적으로 광대하다.

그러니 날 건들지 마라. 주변에서 일으키는 [유혹의 설렘]이라니, 정말 웃기지도 않다. 그런 거 1도 없다.

이제 구체적으로 <감정조절법>을 적용해보자. 첫째, 여기서 제시된 <순법(順法)>은 다음과 같다. 이를 적용한 건, 이런 경우에는 해당 감정을 차라리 더 과하게 쏟아내는 방식이 때에 따라 상당히 효과적이기 때문이다. 물론 가능한 방식은 여럿이다.

우선, 클레오파트라의 경우에는 [처절한 한탄], [주변에 대한 애달픔], 그리고 [한없는 비애]를 한 조로 묶었다. 이들을 선택한 건, 무거운 마음에 아무 일도 손에 잡히지 않을 위험성이 있기 때문이다. 참고로, 이들만 고려하면 '기운의 정도'는 '음기'가 강하다. 이는 전체 기운과 통한다.

순서대로 말하자면, 클레오파트라의 마음속에서 [처절한 한탄]은 극앙방, 즉 모든 게 내 탓이다. 결국에는 다 내가 초래한 일이다. 애초에 카이사르에게, 그리고 안토니우스에게 접근하지 않았더라면 이렇게 빨리 내 왕국이 몰락하는 일은 없었을 것이다. 물론 의도는 좋았다. 하지만, 보다 영특했어야 했다. 될 성 부른 떡잎을 진작 알아보았어야 했다. 결과적으로 줄을 잘못 섰으니 이제 와서 누굴 탓하랴. 내가 다 안고 가야지. 아, 안타깝다. 이 바보야⋯

그렇다면 그녀를 여러모로 위로하기 위해서는 자신의 '마음의 작동방식', 즉 [처절한 한탄]에 하염없이 흐느끼는 게 효과적이다. 여기에는 극습상, 즉 '이류(異類)' 계열의 조치가 필요하다. 기분을 전환하는. "그래도 난 알아. 열심히 살았다는 걸. 그리고 성공의 가능성도 무지 높았다는 걸. 그 이상 뭘 바래? 이처럼 왕국이 쇄락한 상황에서는 일종의 도박이 필요했어. 즉, 나름대로 획기적인 투자였

고 기대심리도 높았지. 일이 잘 안 풀린 건 그야말로 하늘의 뜻이야. 어쩔 수 없었다고. 난 그저 시대의 피해자일 뿐. 아, 슬퍼. 원래 더 잘 될 사람 아니었어? 그리고 이 나라, 더 잘 될 수도 있었잖아? 그러니 통곡하는 수밖에. 희망을 가지고 함께했던 우리 모두가"라는 식으로. 이와 같이 한끝 차이로 뒤바뀐 운명을 안타까워하며 흐느끼기, 필요하다.

한편으로, [주변에 대한 애달픔]은 소형, 즉 내게 소중한 수많은 사람들에 대한 걱정이 그야말로 끝이 없다. 한두 명이 아니다. 연인, 가족, 신하, 그리고 백성… 일일이 열거할 수조차 없다. 수많은 이들이 나를 의지했다. 나는 호언장담하며 그들을 안심시켰고. 물론 분명히 할 수 있었다. 하지만, 운명의 장난인가? 일이 어긋났다. 도대체 앞으로 어떻게 이들을 지켜줄 것인가? 난감할 뿐이다. 안타깝다. 온 몸이 떨릴 정도로.

그렇다면 [주변에 대한 애달픔]을 나만의 특별한 상황으로 이해하는 게 좋겠다. 여기에는 극천형, 즉 '동류이호(同類異號)' 계열의 조치가 적합하다. 부담감을 줄여주는. "왕국의 통치자로서 파란만장하게 살아온 내 인생, 참 독특해. 그리고 보면 나도 어릴 때부터 때때로 범인의 삶을 꿈꿨어. 그러면 지금의 나처럼 어깨가 무겁지는 않았을 텐데. 그리고 이런 식의 도박을 감행할 확률도 좀 적었을 거야. 사실 내가 오로지 나 좋자고 그랬겠어? 수많은 백성들이 눈에 밟히는 바람에 나름 떠밀려서 그랬지. 그래, 다 내 업보야. 나이기에 가능한 안타까움… 미안해"라는 식으로. 이와 같이 남다른 내 인생을 인정하기, 필요하다.

한편으로, [한없는 비애]는 습상, 즉 눈물이 앞을 가린다. 그러니 도무지 다른 생각이 날 겨를이 없다. 지금까지 앞만 보고 달려

왔다. 돌이켜보면, 내가 무너지는 모습이라니, 그동안 한 번도 상상해보지 못했다. 살면서 언제나 일관되게 도도했고 한없이 당찼다. 그런 나를 사람들은 믿고 의지했다. 근거 없는 자신감이 내 매력의 핵심이라나, 뭐라나? 물론 그동안 난 그럴법한 마법을 항상 부려왔다. 그런데 지금은 이게 안 통한다. 시효가 다했는지 이제는 도무지 안 된다. 그리고 벼락 끝에 몰렸다. 내 인생, 이게 뭐냐. 아…

그렇다면 [한없는 비애]를 당장 유효한 행동으로 연결짓는 게 좋겠다. 여기에는 극하방, 즉 '이류(異類)' 계열의 조치가 필요하다. 기분을 전환하는. "그저 펑펑 운다고 해결될 일은 없어. 그동안 많은 이들의 사랑을 받았고, 그들을 챙기는 사명을 감당해왔다면 앞으로도 그러해야지. 결정적인 순간에 무너지면 그동안의 공로는 무로 돌아갈 뿐이잖아. 그럴 순 없지. 나 슬픈 거 인정. 하지만, 현실을 파악하고 당장 해야 할 일을 하는 게 중요해. 그래, 힘내자. 사안이 엄중해. 지금 이럴 때가 아니라고. 그러니 일어나!"라는 식으로. 이와 같이 상황을 주지하고 후회 없는 삶을 살기, 필요하다.

다음, 오르페우스의 경우에는 [행복의 포기], [인생의 허무], 그리고 [삶의 열정]을 한 조로 묶었다. 이들을 선택한 건, 극도로 염세주의적이 된 나머지 삶에의 희망을 아예 잃어버릴 위험성이 있기 때문이다. 참고로, 이들만 고려하면 '기운의 정도'는 '음기'가 강하다. 이는 전체 기운과 다소 상반된다. 주의를 요한다.

순서대로 말하자면, 오르페우스의 마음속에서 [행복의 포기]는 측방, 즉 이제는 내 멋대로 살련다. 그녀와 이별한 순간, 내 인생은 끝났다. 그토록 부여잡고 싶었다. 그만큼 좌절감이 깊었다. 잘하면 부여잡을 수도 있었다. 그만큼 아쉬움이 진했다. 그러나 이제는 정

확히 안다. 그녀와 함께 하는 삶은 더 이상 여기서 불가능하다는 사실을. 그래, 죽지 못해 산다. 차마 스스로 목숨을 끊을 수는 없고, 남은 생은 적당히 포기하며 되는 대로 살 뿐.

그렇다면 그가 앞으로 슬기롭게 살기 위해서는 자신의 '마음의 작동방식', 즉 [행복의 포기]에 따른 여파를 상상하는 게 효과적이다. 여기에는 극담상, 즉 '이류(異類)' 계열의 조치가 필요하다. 기분을 전환하는. "그래, 결정했어. 맘대로 살자. 그러면 어떤 일이 벌어질까? 여기엔 여러 경우의 수가 있는데, 다중우주 여행한다 생각하고 각자의 길로 한번 가보자. 음… 이건 아니야. 아이고, 저것도 아니야. 아니, 그것도 아니지. 이런, 뭐 되는 일이 없네? 그게 진정으로 내가 바라는 건 아닌데… 잠깐만! 어차피 살 거면 최소한의 선은 넘지 말자. 있어 봐"라는 식으로. 이와 같이 기왕이면 심사숙고하며 굳이 악수(惡手)를 피해가기, 필요하다.

한편으로, [인생의 허무]는 종형, 즉 떠벌릴 이유가 없다. 다들 자기 이해타산에 입각해서 생각하고 행동할 뿐인 걸. 그러니 내 마음, 남들이 알아줘서 무엇 하리? 자칫하다 괜히 이용만 당하지. 내가 원치 않는 이상한 방식으로 치부될 뿐이고. 그런데 말이야, 사는 건 어차피 고통이야. 나 홀로 안고 가는 거지, 굳이 왈가왈부하며 마음을 더 소진할 이유가 없어. 난 그저 '마음의 문'을 닫고 볼게. 그게 좋겠지?

그렇다면 [인생의 허무]에 눈물짓는 게 좋겠다. 여기에는 극습상, 즉 '이류(異類)' 계열의 조치가 필요하다. 기분을 전환하는. "사는 게 부질없다니 참 의미 없지? 그런데 그렇다고 외면하는 사람도 있고, 반대로 하염없이 우는 사람도 있어. 어떤 길로 가볼까? 의미를 못 찾으면 우울증에 걸린다는데, 과연 울면 의미 있을까? 아니,

최소한 '사람의 맛'은 진득하게 느끼겠지. 그래, 우선 이 허한 마음, 경험하고 보자. 눈물 쏟고는 처음부터 다시 생각해보자. 굳이 미루면 탈난다고. 안 놀릴게!"라는 식으로. 이와 같이 때에 따라 한껏 울어주기, 필요하다.

한편으로, [삶의 열정]은 극후방, 즉 이제는 도외시할 뿐이다. 그동안 내 온몸 바쳐 일했다. 정치적인 이해타산이나 고도의 전략 같은 건 아예 없었다. 바라는 건 오로지 하나, 그녀와 함께 하는 삶일 뿐, 다른 건 아무것도 중하지 않았다. 그런데 그게 지켜지지 않았다. 그러니 이제 세상은 암흑천지다. 더 이상 무슨 의욕으로 세상을 살 수 있겠느냐? 그저 쓸쓸한 그림자인 양, 빛을 피해 다닐 뿐. 나 정말 계속 이렇게 살아도 되는 거야?

그렇다면 [삶의 열정]을 통해 나를 점검하는 게 좋겠다. 여기에는 극극극극앙방, 즉 '동류이호(同類異號)' 계열의 조치가 적합하다. 부담감을 줄여주는: "한동안 끓어오르는 패기가 나를 감쌌지. 그런데 지금의 난 그때의 날 어떻게 평가할 수 있을까? 음… 젊은 게 참 원 없이 화끈하게 잘살았네. 반면에 그때의 난 지금의 날 어떻게 평가할까? 뭐, 처리 불가라고? 어려서 그런지 역시 이해력이 좀 떨어지는군. 세상 더 살아야겠어. 아, 그런데 이렇게 사는 게 과연 바람직한 일인가? 그래, 한때는 중요했던 내 가치, 지금의 나를 형성하는 데 일조 한 건 부정할 수 없는 사실이야. 솔직히 생각해볼 거리가 꽤 많아. 있어 봐"라는 식으로. 이와 같이 내 인생을 곰곰이 돌아보며 반성하기, 필요하다.

둘째, 여기서 제시된 <잠법(潛法)>은 다음과 같다. 이를 적용한 건, 이런 경우에는 해당 감정을 반대로 해소하는 방식이 때에 따라

상당히 효과적이기 때문이다. 물론 가능한 방식은 여럿이다.

우선, 클레오파트라의 경우에는 [인생의 고통], [끝없는 좌절], 그리고 [주변에 대한 원망]을 한 조로 묶었다. 이들을 선택한 건, 과도한 마음 씀씀이에 삶에의 의욕이 꺾일 위험성이 있기 때문이다. 참고로, 이들만 고려하면 '기운의 정도'는 '음기'가 강하다. 이는 전체 기운과 통한다.

순서대로 말하자면, 그녀의 마음속에서 [인생의 고통]은 극천형, 즉 내게 딱 맞춤형이다. 막상 닥치지 않으면 그 누구도 이해할 수 없다. 이를테면 최소한 내 주변에는 나와 같은 처지가 없다. 그러니 누구에게 허심탄회하게 조언을 구할 수 있으랴? 물론 공감각은 있다. 사람 사는 게 다 거기서 거기다. 하지만, 그러한 보편론이 내 왕국과 가족을 구해줄 수는 없다. 내게 필요한 건 지금 당장 이 문제를 해결하는 거다. 그러니 이를 벗어날 방법 좀 알려달라고, 제발… 무슨 짓이든 할게.

그렇다면 마음의 짐을 덜기 위해서는 자신의 '마음의 작동방식', 즉 [인생의 고통]을 뒤집는 게 효과적이다. 비유컨대, 원래와는 반대로 감정을 수축하거나 이완하는 것이다. 여기에는 극측방, 즉 '이류(異類)' 계열의 조치가 필요하다. 기분을 전환하는. "내게만 특별한 고난이라니, 그러면 나만이 발휘할 수 있는 지략이 있겠네? 나와 같은 상황에 처한 사람이 없다면, 여기야말로 새로운 충격을 감행하는 나만의 텃밭이 될 테니까. 이를테면 내가 사귄 연인도 여기서 나왔잖아? 그러니 앞으로 내가 해야 할 일도 응당 그래야지. 자, 우선 생각나는 대로 부를 테니 받아 적어"라는 식으로. 이와 같이 나만의 처지를 십분 이용하기, 필요하다.

한편으로, [끝없는 좌절]은 유상, 즉 그저 그러려니 할 뿐이다.

여러 번 시도 끝에 마침내 깨달았다. 안 되는 건 어차피 안 되는 거다. 처음에는 그토록 극복하고 싶었다. 하지만, 세상이 원하는 대로 되면 벌써 세상이 아니다. 이를테면 꼭 결정적인 순간에 딴죽을 건다. 어쩌겠냐? 난 불행의 나락으로 떨어졌다. 노력해봤다. 하지만, 여기서 헤어 나오는 건 불가능하다는 사실을 파악했다. 몹시도 마음이 쓰라리다. 그러니 희망은 다음 생에…

그렇다면 [끝없는 좌절]을 다시금 끓여주는 게 좋겠다. 여기에는 방형, 즉 '이류(異類)' 계열의 조치가 필요하다. 기분을 전환하는. "좌절의 끝은 정체야. 그러면 죽음뿐이지. 그런데 나는 아직 끝을 볼 이유가 없어. 오히려, 끊임없이 좌충우돌하며 열 번 찍어 안 되면 똑같은 데를 백 번 찍거나, 아니면 다른 데를 찍거나, 여러 가지 다 해봐야지. 솔직히 나, 좌절할 때마다 욱하는 성질머리가 장난 아니잖아? 그거 좋아. 아, 그러고 보니 간만에 또 욱하는데? 기분 나빠. 그럼, 어디 가서 또 찍어볼까?"라는 식으로. 이와 같이 자꾸 튕겨 오르며 시도하기, 필요하다.

한편으로, [주변에 대한 원망]은 방형, 즉 사방으로 날카롭다. 내 연인은 왜 항상 이 모양, 이 꼴이냐? 그리고 그들의 적은 왜 이렇게 추잡하냐? 내 가족은 왜 이렇게 바보 같냐? 내 왕국은 왜 이렇게 힘이 없냐? 세상에 왜 이렇게 되는 일이 없냐? 시대정신은 왜 남의 편을 들고 자빠졌냐? 앙? 솔직히 내 반만큼이라도 하면 세상이 확 바뀌었을 텐데, 참 마음대로 되는 일이 없으니 속 터질 뿐이다. 네 탓이라고, 네 탓!

그렇다면 [주변에 대한 원망]을 뒤집는 게 좋겠다. 여기에는 원형, 즉 '동류동호(同類同號)' 계열의 조치가 무난하다. 정공법으로 밀어붙이는. "실제로 그들의 탓일 수도 있겠지. 그런데 굳이 내가 따

진다고 변하는 건 없어. 솔직히 내가 문제 삼지 않는다면 다들 그냥 넘어갈 일인데… 그리고 문제 삼는다고 해서 내가 바라는 대로 세상이 돌아가지도 않을 거고. 그런데 말이야. 지금 알량한 자기 정당화로 자위할 시간이 없어. 이제 와서 탓하는 게 무슨 소용이야? 결국에는 내 할 일에 집중하는 게 남는 거지. 그러니 자, 다 비켜!"라는 식으로. 이와 같이 별 소용도 없는데 굳이 탓하지 말기, 필요하다.

다음, 오르페우스의 경우에는 [반복된 패배], [수난의 억울], 그리고 [앞날의 암울]을 한 조로 묶었다. 이들을 선택한 건, 끝이 없는 심적 압박에 맞서 힘을 낼 용기 자체를 잃을 위험성이 있기 때문이다. 참고로, 이들만 고려하면 '기운의 정도'는 '음기'가 강하다. 이는 전체 기운과 다소 상반된다. 주의를 요한다.

순서대로 말하자면, 그의 마음속에서 [반복된 패배]는 노상, 즉이제는 정말 징글징글하다. 하늘도 무심하시지, 사람으로 태어나서 그래도 이 정도 최선을 다했으면 할 만큼 다 한 거다. 그럼에도 불구하고 이렇게 안 될 성싶으면 도대체 누가 의욕이 나겠는가? 뭐라도 해볼 꿈을 어찌 꾸겠냐 말이다. 가끔씩은 풀어주기도 해야 세상이 활발하게 돌아가는 거지, 정말 열 받는다. 어차피 안 될 인생, 왜 사냐?

그렇다면 그가 다시금 생명력을 회복하기 위해서는 자신의 '마음의 작동방식', 즉 [반복된 패배]를 뒤집는 게 효과적이다. 비유컨대, 원래와는 반대로 감정을 수축하거나 이완하는 것이다. 여기에는 유상, 즉 '동류이호(同類異號)' 계열의 조치가 적합하다. 부담감을 줄여주는. "패배할 때마다 이토록 충격 받으면 정말 마음이 남아나질 않겠네. 그런데 솔직히 내가 바라는 게 좀 커? 당연히 패배하는

게 정상이야. 그러니 너무 기대하지 말고 마음 편히 받아들여. 부끄러울 이유도 없고. 꿈은 비정상이라 더욱 절절한 거잖아? 하다하다 안 되면 그저 욕하고 말아. 어차피 안 되는 데 뭘"이라는 식으로. 이와 같이 되지도 않는 거 굳이 악쓰지 말기, 필요하다.

한편으로, [수난의 억울]은 극천형, 즉 하필이면 나만 해당한다. 남들은 적당히 봐주더니 왜 내게만 이렇게 꼬인 거냐? 솔직히 무진 애써서 거의 목표에 도달했으면 격려는 못할망정, 최소한 정상 참작은 해줄 수도 있는 거 아니냐? 사람이 다 정 때문에 사는 거지. 내가 무슨 극악무도한 범죄를 저지른 것도 아니고, 그저 선량한 피해자일 뿐인데… 그래도 어떻게든 불행을 극복하고자 불철주야 노력했잖아. 그런데 한번 돌아봤다고 바로 나락으로 떨어뜨려버리다니, 도대체 왜 나한테만 유독 그러냐고! 내가 뭘 그렇게 잘못했는데, 앙?

그렇다면 [수난의 억울]을 뒤집는 게 좋겠다. 여기에는 극횡형, 즉 '동류이호(同類異號)' 계열의 조치가 적합하다. 부담감을 줄여주는. "맞아. 사람은 정으로 사는 거야. 그리고 우리는 연민하는 동물이야. 알게 모르게 서로가 연결되어 있으니. 아, 제발 날 좀 봐. 내 처지를 알면 주변에서 상당히 불쌍히 여길걸? 그리고 내 마음도 좀 편해질 거야. 게다가, 예기치 않은 도움의 손길이 있을지도. 자, 이제는 그저 다 털어놓는 수밖에"라는 식으로. 이와 같이 부당한 상황을 주변에 고발하기, 필요하다.

한편으로, [앞날의 암울]은 명상, 즉 산 넘어 산이다. 이게 지금 나중 얘기가 아니다. 오히려, 당장이 걱정이다. 이를테면 내 연인이 없는 인생은 살만한 가치가 없다. 그런데 죽는 날까지 그녀와 함께 할 수 없는 건 이제는 빼도 박도 못하는 기정사실이다. 그러면 굳이

왜 사냐? 만약에 죽는 날이 멀기라도 하면 어떡하지? 그렇게 생각하니 한없는 회의가 몰려올 뿐이다. 도무지 삶의 의미가 없다. 하…

그렇다면 [앞날의 암울]을 뒤집는 게 좋겠다. 여기에는 농상, 즉 '동류이호(同類異號)' 계열의 조치가 적합하다. 부담감을 줄여주는. "앞으로 사는 게 막막한 건 맞아. 그런데 이건 그저 내 문제일 뿐, 사람들은 다들 자기 문제 감당하느라고 바빠. 게다가, 저기 저 찬란한 태양도 자기 알 바 아니래. 매몰차네. 즉, 내가 아무리 소리친들, 그뿐이야. 이와 같이 세상은 나 중심으로 돌아가지 않아. 그저 오늘도, 내일도 무심히 흘러갈 뿐. 그러고 보면 나도 여기에 목숨 걸 필요가 없어. 그래, 세상에 문제없는 사람은 없어. 미래가 완벽히 보장된 사람도 없고. 결국, 굳이 나중 걱정까지 몽땅 다 끌어와서 난리법석을 떨 이유가 없지. 생각해 보면 지금은 당장 상관없는 일이야. 막상 감당해야 할 일을 하며 오늘을 살 뿐이니"라는 식으로. 이와 같이 사사건건 쓸데없이 연관 짓지 말고 그저 초탈하기, 필요하다.

셋째, 여기서 제시된 <역법(逆法)>은 다음과 같다. 이를 적용한 건, 이런 경우에는 해당 감정을 반대로 해소하는 방식이 때에 따라 상당히 효과적이기 때문이다. 물론 가능한 방식은 여럿이다.

우선, 클레오파트라의 경우에는 [적에의 저항], 그리고 [냉혹한 결의]를 한 조로 묶었다. 이들을 선택한 건, 이제는 모든 걸 포기하고 극단적인 선택을 할 위험성을 방지하기 위해서이다. 참고로, 이들만 고려하면 '기운의 정도'는 '음기'가 강하다. 이는 전체 기운과 통한다.

순서대로 말하자면, 그녀의 마음속에서 [적에의 저항]은 극흐방, 즉 전의를 상실했다. 그동안 이모저모로 정치적인 수완을 발휘하며 참 열심히도 투자했다. 물론 그러면서 적도 많이 생겼다. 하지

만, 거사를 치르다 보면 이는 필연적이다. 그리고 당시에는 누구라도 인정했듯이 난 꽤나 괜찮은 패를 가지고 있었다. 하지만, 역사는 아이러니의 연속이라더니, 예기치 않게 세상이 뒤집혔다. 그리고 이제 난 쫓기는 신세다. 더 이상 활용할 패가 없다. 그저 잡히지 않기를 바랄 뿐. 아, 가련한 내 인생이여⋯

그렇다면 다시금 용기를 내기 위해서는 그러한 '마음의 작동방식', 즉 [적에의 저항]을 뒤집어 활용하는 게 효과적이다. 비유컨대, 원래보다 더 강하게 반대로 밀어붙이는 것이다. 여기에는 극극극측방, 즉 '동류이호(同類異號)' 계열의 조치가 적합하다. 부담감을 줄여주는. "이제는 예전처럼 대놓고 맞장 뜰 상황이 아니야. 객관적인 전력상 한 수 아래인 건 사실이니. 그리고 분위기도 심상치 않은 게 병사들이 의욕도 많이 상실했어. 그러면 강대강(强對强)은 아니야. 그렇다고 마냥 피하기만 할 수는 없고. 그것도 한두 번이지, 결국에는 묘수가 필요해. 유인책을 통해 그들을 궁지로 몰아넣어 스스로 자멸하며 파탄에 이르게 하는⋯ 아, 그럼 이건 어떨까? 그래, 지들끼리 이판사판(理判事判)이야. 당장 회의를 소집하거라!"라는 식으로. 이와 같이 힘으로 안 되면 이를 역이용하기, 필요하다.

한편으로, [냉혹한 결의]는 직형, 즉 이미 결론은 내려졌다. 자결 밖에는 다른 뾰족한 수가 없다. 현실적으로 이게 가장 당연한 방법이다. 그래야 세상이 잠잠해진다. 더 이상 폭도들에게 유린당할 수는 없는 일이다. 더불어, 그동안 주변에 많은 빚을 졌다. 이렇게라도 책임지는 모습을 보이지 않으면 내 자존심이 용납하지 않는다. 결국, 여러모로 그럴 수밖에 없다. 처음에는 비통하겠지. 하지만, 시간이 지나면 다들 고개를 끄덕일 거다. 현명한 처사였다며, 나라도 그랬을 거라며. 미안하다.

그렇다면 [냉혹한 결의]를 전환하는 게 좋겠다. 여기에는 극습상, 즉 '이류(異類)' 계열의 조치가 필요하다. 기분을 전환하는. "결론이 났다면 더 이상 치졸하게 왈가왈부 할 이유가 없어. 그저 남은 시간, 내게 집중하며 온전히 마음을 쏟을 수밖에. 아, 그렇게 생각하니 한순간, 세상이 쥐 죽은 듯이 고요하네. 역시 난 단 하나뿐인 우주적인 주인공? 이와 같이 자기애는 언제나 씁쓸하니 즐거워. 주마등처럼 스쳐 지나가는구나. 내 활약상이… 아, 울컥해. 그래, 여기까지 오는 동안 눈물 꾹 참았어. 그런데 이젠 그럴 필요 있나? 즐기자. 이 모든 감정을."이라는 식으로. 이와 같이 한없는 자기애에 원 없이 취하기, 필요하다.

다음, 오르페우스의 경우에는 [보상의 기대], [성취의 희망], 그리고 [한없는 욕망]을 한 조로 묶었다. 이들을 선택한 건, 뭘 해도 해결되지 않는 좌절감에 결국에는 꿈을 잃을 위험성이 있기 때문에 그렇다. 참고로, 이들만 고려하면 '기운의 정도'는 '양기'가 강하다. 이는 전체 기운과 다소 상반된다. 주의를 요한다.

순서대로 말하자면, 그의 마음속에서 [보상의 기대]는 비형, 즉 어처구니없는 게 도무지 말이 안 된다. 나는 주변의 심금을 울리는 음악적 재능이 탁월하다. 그래서 열과 성을 다해 연주했다. 그리고 마침내 내 연인을 데려가도 좋다는 승낙을 받았다. 여기에는 아무런 불법도 개입된 것이 없다. 결정권자의 재량으로 해줄 수 있는 일이었으니.

그런데 웬걸, 말도 안 되는 조건을 붙이며 사람을 농락한다. 뒤도 돌아보지 말라니. 심신을 구속하는 조건이라, 이게 무슨 노예계약이냐? 난 능력으로 성취했다. 도대체 니들은 뭐냐? 남을 골려주

는 폭력적인 면책특권을 타고 났더냐? 아무나 기분대로 살리고 죽이는 살인면허? 그래, 잘났으니 맘대로 하시오. 그렇다고 날 설득할 생각은 추호도 꿈꾸지 마라. 안 되는 건 안 되는 거다. 그저 니들 멋대로 살아라, 퉷!

그렇다면 여기서 마음을 추스르기 위해서는 그러한 '마음의 작동방식', 즉 [보상의 기대]를 확실히 전환하는 게 효과적이다. 비유컨대, 원래보다 더 강하게 반대로 밀어붙이는 것이다. 여기에는 극<u>농상</u>, 즉 '이류(異類)' 계열의 조치가 필요하다. 기분을 전환하는. "너희들은 신적인 존재로구나. 반면에 나는 지극히 사람적인 존재다. 그래, 인정하자. 그야말로 급이 다르구나. 차원이 다른 삶을 영위하는데다가, 서로 간에 얽히고설키는 일이 발생할 때는 갑을 관계도 분명하고. 게다가, 너희들은 '사람의 법' 위에 있구나. 대단하셔. 그러고 보니 모든 게 불공정 경기일세. 그러니 내 고통이 남일 같겠지. 그래도 싸다고 생각하겠지. 내 상처, 아무것도 아니겠지. 결과에 책임지라 이거지. 그리고 아무리 설득해도 눈 하나 꿈쩍 안 하겠지. 그리고 현실적으로 내가 너희들을 전복시킬 힘은 도무지 죽었다 깨어나도 가질 수가 없겠지. 그래, 가라. 난 너희에게 대꾸하기도 싫다. 뭣 하러 상대 하냐? 말도 안 통하는데. 됐다. 우리는 아무 관계도 아니다"라는 식으로. 이와 같이 뭘 바라는 대신 인연 끊고 따로 놀기, 필요하다.

한편으로, [성취의 희망]은 극<u>직형</u>, 즉 대놓고 단순 명확하다. 내 연인의 생명을 제발 좀 돌려달라고. 무슨 짓이든 할게. 어떤 수모가 있어도, 아무리 힘들어도 그럴 방법만 있다면. 생각만 해도 가슴 저민다고. 그러니 걱정 마. 난 한다면 하는 사람이야. 다만, 제발 번복하지는 마라. 그런 척 머리 쓰며 빙빙 돌리지도 말고. 난 확실

한 사람이야. 깔끔하게 계약서 쓰고 딴 말하기 없기다. 오리발 내밀면 알지? 아, 불안한데…

그렇다면 [성취의 희망]을 전환하는 게 좋겠다. 여기에는 극극극하방, 즉 '이류(異類)' 계열의 조치가 필요하다. 기분을 전환하는. "이건 일생일대의 문제야. 그러니 현실적으로 슬기롭게 판단해야 해. 솔직히 쟤들을 믿을 수는 없어. 눈빛 좀 봐라. 사기꾼 기질이 다분해. 결국에는 어떻게든 딴죽을 걸 거야. 그런데 지금 당장 내게는 이에 맞서 밀고 당길 패가 없어. 결국, 뭐가 가장 좋은 처신일까? 아, 내 스승님이신 아폴론을 팔아볼까? 뭔가 저들의 존폐를 흔드는 거대한 음모라도 있는 양, 교묘하게 꼬아 슬쩍 흘리는 방식으로…"라는 식으로. 이와 같이 사안의 중요성을 감안, 가능한 패를 총동원하기, 필요하다.

한편으로, [한없는 욕망]은 극상방, 즉 도무지 현실적이지 않다. 냉정하게 말하면, 안 되는 건 안 되는 거다. 그러나 그건 머릿속에서 맴도는 논리일 뿐, 마음만은 결코 그렇지 않다. "그래도 설마…"라는 식으로. 이를테면 자나 깨나 울컥하며 용솟음치니 도무지 정신이 팔려 아무 일에도 집중할 수가 없다. 아, 이를 어떻게 해소하나? 그냥 놔두면 병이 깊어질 뿐인데… 이거 큰 문제다.

그렇다면 [한없는 욕망]을 전환하는 게 좋겠다. 여기에는 극극극하방, 즉 '동류동호(同類同號)' 계열의 조치가 무난하다. 정공법으로 밀어붙이는. "안 되는 걸 부여잡고 될 일도 그르치면 나만 손해지. 그러면 지금 되는 일을 쭉 나열해보자. 그리고 우선순위를 매겨보자. 그럼에도 불구하고 이 모든 일이 부질없다면 도대체 사는 게 무슨 의미인지 곰곰이 생각해보자. 즉, 끝없이 도피하는 것보다는 놔두면 어차피 곪을 거 이렇게 먼저 대면하는 게 나아. 너를 뿌리 뽑

든지 내가 뽑히든지. 죽은 삶은 필요 없어. 생은 살라고 있는 거야."
라는 식으로. 이와 같이 기왕 살 거면 내 삶에 확실하기, 필요하다.

물론 여기까지 다룬 조절법이 전부는 아니다. 이외에도 범위와
방식은 무척이나 다양하다. 그에 따른 효과는 서로 다르게 마련이
고. 하지만, 언젠가는 판단하고 실행해야 할 때가 온다. 감정은 우
리가 성숙할 때까지 기다려주지 않는다. 그래서 항상 준비된 자세
가 필요하다. 여러 안을 가진 채로.

'앙측비'와 관련해서, '그림 50'에서는 [처절한 한탄], 그리고 '그
림 51'에서는 [행복의 포기]가 문제적이다. 나는 여기에 제시된 '비교
표'에서 전자의 경우에는 극앙방을 극습상으로 전환하는 '이류' 계
열의 <순법>, 그리고 후자의 경우에는 측방을 극담상으로 전환하
는 '이류' 계열의 <순법>을 제안했다. 즉, 클레오파트라에게는
"무작정 내 탓을 하는 게 꼭 옳은 건 아냐. 오히려, 내가 어쩔 수
없는 운명이 날 이렇게 만든 거지. 그리고 보면 애처롭지 않아? 정
말 불쌍해. 눈물 나." 그리고 오르페우스에게는 "지긋지긋한 패배,
당장은 생각하기도 싫겠지. 이해해. 그런데 결국에는 받아들여야
돼. 그래야 다음 단계로 나아갈 수 있어. 세상에 영원한 패자는 없
다고"라는 식으로 마음을 북돋았다.

그런데 내 목소리는 과연 유효할까? 그리고 누구에게? 내 마음
길을 따르면 우선은 그럴 법하다. 그렇다면 이제 중요한 것은 실천
이다. 일상의 <동작>으로, <생각>으로, <활동>으로. 그러다
보면 '내일의 나'는 드디어 '오늘의 나'가 된다. 세상이 동요하는 지
금, 합장을 하고 고개를 숙인다. 그리고 느낀다. 내가 세상이고 세
상이 내가 되는 마법을.

나오며

사람 사는 세상을 음미하기

예술적 감정조절:

버거운 감정을 손쉽게 이해하고
스스로 조절하는 비법

속된 말로 "뵈는 게 없다"라는 말이 있다. 이는 감정이 극에 달했을 경우를 말한다. 그게 긍정적이건, 부정적이건. 즉, 어떤 감정이건 간에 그게 너무 과하면 좌충우돌, 여러모로 문제적일 가능성이 높아진다.

비유컨대, 색안경을 쓰고 세상을 바라볼 때는 특별한 주의가 필요하다. 이게 다 내가 그렇게 보니까 더욱 그렇게 보이는 것이다. 그런데 만약에 감정이라는 색안경을 조절하는 제3의 눈이 있다면, 혹은 절대무공의 도사가 있다면 상황은 어떻게 다르게 전개될까? 아마도 잘만 활용하면 가공할 만한 힘이 될 것이다. 그렇다면 감정은 **'제거의 대상'**이라기보다는, 오히려 기가 막힌 **'표현의 기회'**가 된다.

사람은 의미를 찾는 동물이다. 그게 없으면 우울증에 걸린다. 그런데 감정이야말로 의미를 풍요롭게 하는 엄청난 재료이다. 한 예로, 비록 대량으로 출시된 똑같은 공산품이지만, 개인적으로 어릴 때부터 함께한 그때 그 애착인형은 최소한 내게는 그 무엇과도 바꿀 수 없는 특별한 존재다. 즉, 똑같다고 똑같은 게 아니다. 내가 때에 따라 투사한 그 수많은 감정들 때문에. 그야말로 나와 동고동락(同苦同樂)하며 묻은 '손때'라니, 그렇다면 여기서 의미적으로 보다 정확한 단어는 바로 **'감정때'**이다.

다른 예로, 사랑을 하면 감정이 동한다. 그런데 더 이상 감정이 동하지 않는 경우가 있다. 이는 <감정조절표>의 '노청비(老青比)'에 따르면 '노비'가 강한 경우다. 유감(有感)이 아니라 무감(無感)의 상태라니, 기계도 아니고 그렇게 감정이 메마르면 세상이 도무지 재미가 없다. 뻔하고 지겨울 뿐이다. "아, 또… 이제는 제발 그만"과 같은 식으로.

한편으로, 사랑의 감정이 팔딱팔딱 뛴다면, 즉 생명력이 넘친다면, 별것 아닌 일에도 마음 설레고 감동 받는다. 그렇게 좋을 수가 없다. 이를테면 이에 해당하는 **'감정적 민감도'**가 높은 만큼 주변이 아니라 오롯이 내가 '경험의 기준'이 된다. 즉, **'내 인생의 주인'**이 된다. "내가 그렇게 느끼니까 세상이 그렇게 되잖아"와 같은 식으로. 마찬가지로, "아름다운 밤이에요!"라는 경탄은 사실상 밤이 아니라 내 마음이, 즉 '경험의 주체'가 스스로 아름다운 것이다. 이와 같이 감정은 '일인칭'이자 '방향키'이다. 그게 행복하건 고통스럽건.

결국, 감정은 삶의 핵심 기운이다. 개인적으로, 그동안 많이도 울고 웃었다. 여러 감정놀음에 놀아나면서 지치기도 했다. 한편으로, 호기심에 즐기며 삶의 의미를 찾기도 했고. 하지만, 그렇다고 해서 이게 끝이 아니다. 비유컨대, 숙제를 먼저 다 해놓고 일찌감치 종칠 수는 없는 일이다. "아니, 그세 숙제가 또… 도대체 언제까지"와 같은 식으로 사는 동안 계속될 뿐.

사람은 어제도, 오늘도, 그리고 내일도 감정 없이는 하루도 살 수가 없는 동물이다. 원하건 그렇지 않건. 이를테면 이를 억압한다고 해서 도무지 완전히 사라지는 법이 없다. 오히려, 언젠가는 어떤 식으로든 표출되게 마련이다. 그래서 평상시에 감당할 줄 알아야 한다. 지금 당장 감정이 잔잔하다고 해서 없는 게 결코 아니기에.

한편으로, '식욕'이야말로 죽는 그날까지 생생한 감각이라고 한다. 아마도 감정 또한 이에 못지않을 듯. 이를테면 노환으로 인해 기억력과 논리력이 감퇴되고, 거동이 불편해지는 등, 생각과 행동이 예전 같지 않은 경우는 많다. 하지만, 감정은 눈을 감는 그 순간까지도 생생하다.

그렇다면 어떻게 해야 감정과 더불어 잘 살 수 있을까? 이는 사람이라면 모두에게 공통된 삶의 문제이다. 그래서 이 책이 나왔다. 궁극적으로 기대하는 바는 결국에는 내 감정을 조절함으로써 내 마음의 긍정적인 변화와 생산적인 성장을 도모하는 것이다.

정리하면, 이 책은 <예술적 감정조절론>의 가치에 주목하며, 필요에 따라 이를 실생활에서 유용하게 활용하고자 <감정조절표>와 <감정조절법>을 제공한다. 물론 이 외에도 여러 표를 포함하여 그 이해와 활용도를 높인다.

<예술적 감정조절론>은 감정, 즉 내가 원래 가지고 있는 '**기존의 재료**'를 이 이론의 방법론, 즉 '**새로운 기법**'으로 활용해서 결국에는 여러 '**예술담론**'과 '**예술작품**'을 생산해내는 일종의 비법이다. 이를 위해서는 일상의 경험을 넘어서는 예술적인 '**비평과 창작**'이 핵심이다. 그리고 이런 경험이야말로 곧 '**사람의 맛**'의 정수다. 비유컨대, 이를 맛보면 온갖 병이 치유된다. 그렇지 않을까?

물론 세상에는 산 정상으로 가는 길이 무척이나 많다. 그리고 산도 많다. 혹은, 기가 막힌 '사람의 맛'을 내는 약수나 약초는 그야말로 도처에 널려 있다. 그런데 상황과 맥락에 따라 더 나은 길, 혹은 약수나 약초는 분명히 있다.

우리는 사람이다. 즉, 인공지능이 아니다. 따라서 뭐든지 다 해볼 수는 없는 일이다. 결국, 내 인생은 내가 책임진다는 결심 하에

슬기로운 선택과 정확한 집중이 관건이다. 나 또한 그동안 여러 분야를 공부하고 고민했다. 그리고 시도했다. 나를 알아가고자, 그리고 보다 나은 내가 되고자. 하지만, 그게 결코 쉽지만은 않았다. 누구나 그렇듯이 내 마음도 역시나 도무지 알 길이 없다. 때로는 고작 그 정도인지 그저 실망뿐이다. 벽에 부닥치거나 어둡고 황량한 벌판에 버려진 느낌도 들고.

그런데 나는 물론 혼자가 아니다. 이를테면 전통적인 심리학이나 상담, 혹은 명상수련이나 종교 등을 통해 마음의 치유를 도모하는 사람들, 주변에 정말 많다. 나아가, 치유의 목적을 훌쩍 뛰어넘어 가공할 만한 예술적인 초월을 지향하는 사람들도 참 많다. 이 책 또한 그러한 지난한 고민의 일환으로 시작되었다. 바라건대, 앞으로 오랫동안 우리들의 특이하고 특별한 친구로서 인생의 든든한 반려자가 되기를.

구체적으로, <예술적 감정조절론>은 내 마음, 특히 감정을 '예술의 소재'로 간주한다. 그리고는 크게 두 단계에 의거해서 담론을 전개한다. 첫째는 '해석의 단계'이다. 여기서는 <감정조절표>가 핵심이다. 즉, 이를 활용해서 두 가지 방식으로 해석을 감행한다.

우선, 첫 번째 방식은 <감정조절 직역표>를 통한 내용, 즉 '감정 이야기'이다. 상황과 맥락에 맞는 의역으로 문장을 다듬을 수 있는. 다음, 두 번째 방식은 <감정조절 시각표>를 통한 조형, 즉 '감정 이미지'이다. 내 개성에 따라 나름대로 모양을 그릴 수 있는. 크게 보면, 이 두 가지 결과물은 모두 다 앞으로 활용 가능한 '예술의 재료'다. 필요에 따라 언제라도 혼합 가능한.

둘째는 '조율의 단계'이다. 여기서는 <감정조절법>이 핵심이다. 즉, 이를 활용해서 여러 가지 '예술의 기법'을 도출한다. 여기에

는 대표적으로는 세 가지 방식, 즉 <순법>, <잠법>, <역법>이 있다. 우선, <순법>은 기존의 재료를 부각한다, 즉, 과장한다. 다음, <잠법>은 이를 뒤집는다. 즉, 변형한다. 다음, <역법>은 이를 무시한다. 즉, 왜곡한다.

이와 같이 '**과장, 변형, 왜곡의 방법론**'을 창의적으로 변주함으로써, 이전의 내용, 혹은 조형을 수정, 보완하여 '감정 이야기'의 대서사를 드디어 완결 짓는다. 혹은, '감정 이미지'의 작업과정을 마침내 마감한다.

그런데 비유컨대, 미술작품은 계속 창작되고, 새로운 전시는 계속 개최된다. 마찬가지로, <예술적 감정조절론>에 입각한 특정 이야기의 완결, 혹은 특정 이미지의 완성은 언제나 또 다른 시작이다. 즉, 이야기는 끝도 없이 전개되고, 이미지는 끝도 없이 생성된다. 그야말로 '**사람 오딧세이**'에 참여하신 여러분을 환영한다.

비유컨대, 우리는 모두 다 '**내 삶의 감독**'이다. 그렇다면 내 마음속 주요 감정을 배우로 삼아 '내 인생 영화' 여러 편 찍어보자. '감정 이야기'는 이를 위한 하나의 대본이다.

더불어, 우리는 모두 다 '**내 삶의 작가**'다. 그렇다면 내 마음속 주요 감정을 소재로 삼아 '내 인생 작품'을 여러 점 그려보자. '감정 이미지'는 이를 위한 하나의 스케치다.

그런데 영화와 그림에는 천사도 있고 악마도 있다. 그리고 다 자신에게 맞는 역할이 있다. 즉, 모두 다 필요하다. 중요한 건, 진위나 선악 여부보다는 사람의, 사람에 의한, 그리고 사람을 위한 의미를 도출하고 강화하는 '드라마'이기에.

그렇다면 '긍정적인 감정'만 얼른 취하고 '부정적인 감정'은 당장 버릴 하등의 이유가 없다. 다 내게 주어진 소중한 기회이기에.

사실상, 이 모든 감정은 문제적이라고 치부할 경우에만 문제적이다. 그렇다면 중요한 건, 효율적으로 활용하는 기지와 예술적으로 창작하는 통찰이다. 이 책이 여기에 도움이 되기를. 행복아, 안녕? 고통아, 안녕? (…)

감정조절 직역표(the Translation of ESMD)

분류 (Category)	음기 (陰氣, Yin Energy)	양기 (陽氣, Yang Energy)
형 (형태形, Shape)	극균(심할極, 고를均, balanced): 여러 모로 말이 되는	비(비대칭非, asymmetrical): 뭔가 말이 되지 않는
	소(작을小, small): 두루 신경을 쓰는	대(클大, big): 여기에만 신경을 쓰는
	종(세로縱, lengthy): 나 홀로 간직한	횡(가로橫, wide): 남에게 터놓은
	천(얕을淺, shallow): 나라서 그럴 법한	심(깊을深, deep): 누구라도 그럴 듯한
	원(둥글圓, round): 가만두면 무난한	방(모날方, angular): 이리저리 부닥치는
	곡(굽을曲, winding): 이리저리 꼬는	직(곧을直, straight): 대놓고 확실한
상 (상태狀, Mode)	노(늙을老, old): 이제는 피곤한	청(젊을靑, young): 아직은 신선한
	유(부드러울柔, soft): 이제는 받아들이는	강(강할剛, strong): 아직도 충격적인
	탁(흐릴濁, dim): 이제는 어렴풋한	명(밝을明, bright): 아직도 생생한
	농(엷을淡, light): 딱히 다른 관련이 없는	담(짙을濃, dense): 별의별 게 다 관련되는
	습(젖을濕, wet): 감상에 젖은	건(마를乾, dry): 무미건조한
방 (방향方, Direction)	후(뒤後, backward): 회피주의적인	전(앞前, forward): 호전주의적인
	하(아래下, downward): 현실주의적인	상(위上, upward): 이상주의적인
	극앙(심할極, 가운데央, inward): 자기중심적인	측(측면側, outward): 임시변통적인
수 (수식修, Modification)	극(심할極, extremely): 매우 극극(very extremely): 무지막지하게 극극극(the most extremely): 극도로 무지막지하게	

감정조절 시각표(the Visualization of ESMD)

분류 (Category)	음기 (陰氣, Yin Energy)	양기 (陽氣, Yang Energy)
형 (형태形, Shape)	극균(심할極, 고를均, balanced): 대칭이 매우 잘 맞는	비(비대칭非, asymmetrical): 대칭이 잘 안 맞는
	소(작을小, small): 전체 크기가 작은	대(클大, big): 전체 크기가 큰
	종(세로縱, lengthy): 세로폭이 긴/가로폭이 좁은	횡(가로橫, wide): 가로폭이 넓은/세로폭이 짧은
	천(얕을淺, shallow): 깊이폭이 얕은	심(깊을深, deep): 깊이폭이 깊은
	원(둥글圓, round): 사방이 둥근	방(모날方, angular): 사방이 각진
	곡(굽을曲, winding): 외곽이 구불거리는/굴곡진	직(곧을直, straight): 외곽이 쫙 뻗은/평평한
상 (상태狀, Mode)	노(늙을老, old): 오래되어 보이는/쳐진	청(젊을靑, young): 신선해 보이는/탱탱한
	유(부드러울柔, soft): 느낌이 부드러운/유연한	강(강할剛, strong): 느낌이 강한/딱딱한
	탁(흐릴濁, dim): 색상이 흐릿한/대조가 흐릿한	명(밝을明, bright): 색상이 생생한/대조가 분명한
	농(엷을淡, light): 형태가 연한/구역이 듬성한/털 이 옅은	담(짙을濃, dense): 형태가 진한/구역이 빽빽한/ 털이 짙은
	습(젖을濕, wet): 질감이 윤기나는/윤택한	건(마를乾, dry): 질감이 우둘투둘한/뻣뻣한
방 (방향方, Direction)	후(뒤後, backward): 뒤로 향하는	전(앞前, forward): 앞으로 향하는
	하(아래下, downward): 아래로 향하는	상(위上, upward): 위로 향하는
	극앙(심할極, 가운데央, inward): 매우 가운데로 향하는	측(측면側, outward'): 옆으로 향하는
수 (수식修, Modification)	극(심할極, extremely): 매우 극극(very extremely): 무지막지하게 극극극(the most extremely): 극도로 무지막지하게	